刘立滨 杨占坤 编著

戏剧鉴赏
XIJU JIANSHANG

21世纪审美与人文素养丛书

北京大学出版社
PEKING UNIVERSITY PRESS

图书在版编目（CIP）数据

戏剧鉴赏 / 刘立滨、杨占坤编著 . —北京：北京大学出版社，2018.10
（21 世纪审美与人文素养丛书）
ISBN 978-7-301-29787-2

Ⅰ.①戏… Ⅱ.①刘… ②杨… Ⅲ.①戏剧—鉴赏—高等学校—教材 Ⅳ.①J805

中国版本图书馆CIP数据核字（2018）第192191号

书　　　名	戏剧鉴赏 XIJU JIANSHANG
著作责任者	刘立滨　杨占坤　编著
责任编辑	谭艳
标准书号	ISBN 978-7-301-29787-2
出版发行	北京大学出版社
地　　　址	北京市海淀区成府路205号　100871
网　　　址	http://www.pup.cn　新浪微博：@北京大学出版社
电子信箱	pkuwsz@126.com
电　　　话	邮购部 010-62752015　发行部 010-62750672　编辑部 010-62707742
印　刷　者	北京中科印刷有限公司
经　销　者	新华书店
	720毫米×1020毫米　16开本　26.25印张　376千字 2018年10月第1版　2023年2月第5次印刷
定　　　价	65.00元

未经许可，不得以任何方式复制或抄袭本书之部分或全部内容。
版权所有，侵权必究
举报电话：010-62752024　电子信箱：fd@pup.pku.edu.cn
图书如有印装质量问题，请与出版部联系，电话：010-62756370

目录

"21世纪审美与人文素养丛书"总序 /1

绪 论 /6

上编 西方戏剧 /15

第一章 古代戏剧 /16
　　第一节 古代希腊戏剧 /16
　　第二节 埃斯库罗斯与《被缚的普罗米修斯》/23
　　第三节 索福克勒斯与《俄狄浦斯王》/28
　　第四节 欧里庇得斯与《美狄亚》/35
　　第五节 阿里斯托芬与《鸟》/42

第二章 文艺复兴时期戏剧 /48
　　第一节 文艺复兴戏剧 /48
　　第二节 莎士比亚的戏剧 /50

第三章 17世纪戏剧 /84
　　第一节 古典主义戏剧 /84
　　第二节 高乃依与《熙德》/86
　　第三节 莫里哀与《达尔杜弗》《唐璜》/91

第四章 18世纪戏剧 /102
　　第一节 启蒙主义戏剧 /102
　　第二节 博马舍与《费加罗的婚姻》/104

第三节　谢立丹与《造谣学校》/109
　　　第四节　哥尔多尼与《一仆二主》/113
　　　第五节　歌德与《浮士德》/117
　　　第六节　席勒与《阴谋与爱情》/123

第五章　19世纪前期戏剧　/128
　　　第一节　浪漫主义戏剧　/128
　　　第二节　雨果与《欧那尼》/130
　　　第三节　雪莱与《解放了的普罗米修斯》/136
　　　第四节　罗斯丹与《西哈诺·德·贝热拉克》/140

第六章　19世纪中后期戏剧　/146
　　　第一节　现实主义戏剧　/146
　　　第二节　小仲马与《茶花女》/147
　　　第三节　易卜生与《培尔·金特》《玩偶之家》/152
　　　第四节　萧伯纳与《华伦夫人的职业》/164
　　　第五节　果戈理与《钦差大臣》/169
　　　第六节　奥斯特洛夫斯基与《大雷雨》/175
　　　第七节　契诃夫与《万尼亚舅舅》《三姊妹》《樱桃园》/180

第七章　20世纪戏剧　194
　　　第一节　现代派戏剧　/194
　　　第二节　梅特林克与《青鸟》/199
　　　第三节　斯特林堡与《鬼魂奏鸣曲》/204
　　　第四节　萨特与《死无葬身之地》/209
　　　第五节　贝克特与《等待戈多》/215
　　　第六节　尤内斯库与《秃头歌女》/220
　　　第七节　布莱希特与《伽利略传》《大胆妈妈和她的孩子们》/224

第八节　迪伦马特与《老妇还乡》/233
第九节　皮兰德娄与《六个寻找剧作家的角色》/239

第八章　美国戏剧 /246
第一节　美国戏剧概述 /246
第二节　奥尼尔与《安娜·克里斯蒂》《榆树下的欲望》/248
第三节　威廉斯与《欲望号街车》/257
第四节　米勒与《推销员之死》/262

下编　东方戏剧 /269

第九章　印度戏剧 /270
第一节　印度戏剧概述 /270
第二节　首陀罗迦与《小泥车》/272
第三节　迦梨陀娑与《沙恭达罗》/277

第十章　朝鲜戏剧 /282
第一节　朝鲜戏剧概述 /282
第二节　申在孝与《春香传》/284

第十一章　日本戏剧 /290
第一节　日本戏剧概述 /290
第二节　菊池宽与《父归》/294
第三节　木下顺二与《夕鹤》/298

第十二章　中国古代戏剧 /302
第一节　中国古代戏曲概述 /302
第二节　《张协状元》/307

第三节　关汉卿与《窦娥冤》/310

第四节　白朴与《墙头马上》/315

第五节　马致远与《汉宫秋》/319

第六节　郑光祖与《倩女离魂》/323

第七节　王实甫与《西厢记》/327

第八节　纪君祥与《赵氏孤儿》/333

第九节　高明与《琵琶记》/338

第十节　汤显祖与《牡丹亭》/343

第十一节　洪昇与《长生殿》/349

第十二节　孔尚任与《桃花扇》/353

第十三章　中国现代戏剧　/358

第一节　中国现代话剧概述　/358

第二节　欧阳予倩与《桃花扇》/363

第三节　郭沫若与《屈原》/366

第四节　老舍与《茶馆》/369

第五节　曹禺与《雷雨》《日出》《原野》《北京人》/373

第六节　田汉与《名优之死》/388

第七节　夏衍与《上海屋檐下》/391

第八节　丁西林与《一只马蜂》/395

第九节　陈白尘与《升官图》/398

第十节　宋之的与《雾重庆》/401

第十一节　吴祖光与《风雪夜归人》/404

第十二节　阳翰笙与《天国春秋》/407

后记　/411

"21世纪审美与人文素养丛书"总序

中外艺术教育的历史源远流长，早在两千多年前我国的先秦时期和西方的古希腊时期就已经开始。德国哲学家雅斯贝尔斯在《历史的起源与目标》一书中写道，公元前800年至公元前200年的这段时间，是人类文明的重大突破时期，被称为"轴心时代"，在古老的中国、古代希腊、古代印度等国家相继出现了一批伟大的思想家，他们的思想至今还在影响着世界各个国家与地区的人民。同样，正是在两千多年前的这个"轴心时代"，在世界的东方和西方几乎同时开始了艺术教育。古希腊时期，西方著名哲学家、思想家和教育家柏拉图、亚里士多德等人就十分注重艺术教育问题，把审美教育视为道德教育的一种特殊方式或补充手段。人类文明的历史进程常常呈现出某种相似性，几乎与此同时，也就是我国先秦时期，孔子、孟子、老子、庄子等人相继提出了儒家和道家的美学理论和艺术教育理论。特别是孔子提出了"兴于《诗》，立于礼，成于乐"的思想，奠定了中国古代教育"礼乐相济"的理论基础，把符合儒家之礼的艺术作为人生修养的重要内容。

为什么两千多年前东西方的大思想家和教育家们不约而同地注意到艺术教育对于人类社会的意义和作用呢？这种现象的出现绝非偶然，它一方面说明人类各民族文化的历史进程具有某种惊人相似的共同规律，另一方面也说明艺术由于具有审美认知、审美教育、审美娱乐等多种功能，确实会对社会生活产生多方面的作用和影响。因而，古代的思想家们才如此重视艺术教育对培养和陶冶人所起的巨大作用。

必须指出,"艺术教育"这一个概念,其实有着两种不同的含义和内容:一方面,艺术教育从狭义上讲是指专业型艺术教育,就是为了培养艺术家或专业艺术人才所进行的各种艺术理论与艺术实践教育。各种专业艺术院校主要就是从事这种专业艺术教育。另一方面,艺术教育从广义上讲是指普及型的艺术教育,即美育。应当指出,普及型的艺术教育即美育这个方面的任务更加艰巨繁重。我国教育方针已经明确规定要培养德智体美全面发展的人才,而美育的重要核心与主要途径就是艺术教育,特别是当前我国大力推进素质教育,全国大中小学的素质教育的重要组成部分就是艺术教育。这种广义的艺术教育理论认为,尽管世界上存在着多种多样的职业,但作为现代社会的人,不管他从事何种职业,都不可能不涉及艺术,他或者读小说,或者看电影,或者听音乐,或者看戏剧,或者画画,或者跳舞,总是要涉及艺术。尤其是现代人注重提高自己的文化修养,而文化修养的重要组成部分就是艺术修养,所以这种广义的艺术教育在当代社会中显得更加必要和紧迫。

从广义上讲,普及型艺术教育作为美育的重要核心与主要途径,它的根本目标是培养全面发展的人。特别是21世纪以来,科学技术和生产力以人类历史上前所未有的速度获得了巨大的发展,一方面造成了物质财富的极大丰富,另一方面又使社会分工更加专业化和职业化,人们的日常生活被数字技术和智能工具变得更加程序化和符号化,物欲横流更是给人类社会带来了深刻的危机和隐患,人们在精神生活方面反而变得更加焦虑和不安。德国古典美学家席勒早在18世纪就发现了人性的分裂,人类社会存在着"感性冲动"与"理性冲动"的冲突、物质与精神的分裂、主观与客观的对立,这种状况在现当代社会中变得更加尖锐突出。席勒正是在这种情况下旗帜鲜明地提出了"美育"的概念,在他的《美育书简》这本经典之作中强调将艺术作为人们自由自觉的活动,以此来促进人们身心协调发展。正因为如此,艺术格外受当代人的青睐,人们需要把艺术作为自己精神的家园,在艺术中恢复自身的全面发展,防止感性与理性的分裂。通过对艺术的追求,对于美的追求,来提高人的价值,达到人格的完善,实现人的

全面发展。

正因为如此,作为素质教育重要组成部分的美育和艺术教育在当今社会面临更加重要的任务。从一定意义上讲,艺术教育作为美育的重要核心与主要途径,它的根本目标是培养全面发展的人。因此,广义的艺术教育强调在全体大中小学校中都要开展普及型艺术教育,面向广大学生。这种普及型(广义)艺术教育并不是为了培养艺术家,而是作为素质教育的重要组成部分,面向全体学生,提高广大学生的审美与人文素养。

从总体上讲,改革开放四十多年以来,我国的美育与艺术教育有过几次重要的飞跃,可以说是一个从复苏走向振兴、再从振兴走向辉煌的发展过程。特别是2015年的《国务院办公厅关于全面加强和改进学校美育工作的意见》,更是新中国成立以来,第一次以国务院名义下发的关于美育与艺术教育的文件,意义十分重大而深远。尤其是这份文件鲜明地指出:"近年来,经过各地、各有关部门的共同努力,学校美育取得了较大进展,对提高学生审美与人文素养、促进学生全面发展发挥了重要作用。但总体上看,美育仍是整个教育事业中的薄弱环节。"

为了改变美育目前这种薄弱的状况,首先需要认真落实《国务院办公厅关于全面加强和改进美育工作的意见》,坚持育人为本,面向全体学生,以美"育"人,以文"化"人,以"立德树人"作为美育与艺术教育的根本任务。与此同时,国务院文件从构建科学的美育课程体系入手,要求大力改进美育与艺术教育的教学体系,深化各级各类学校的美育改革,以艺术课程的课堂教学为主体,开齐开足美育与艺术教育课程。因为美育与艺术教育的最终目的是要真正提高人的艺术修养和审美能力,培育和健全人的审美心理结构,培养人们敏锐的感知力、丰富的想象力和无限的创造力,尤其是要陶冶人的情感,培养完美的人格,高扬人文精神,实现人的全面发展。

2018年8月30日新华社发表了习近平总书记给中央美术学院8位老教授的回信。习近平总书记在信中对做好美育工作,弘扬中华美育精神提出殷切希望。习近平指出:"加强美育工作,很有必要。做好美育工作,要

坚持立德树人，扎根时代生活，遵循美育特点，弘扬中华美育精神，让祖国青年一代身心都健康成长。"

从这个意义上讲，为了"让祖国青年一代身心都健康成长"，需要大力加强美育，遵循美育特点，不断提高青年一代的审美修养与艺术鉴赏力，因为艺术鉴赏能力是每个人都需要具备的一种艺术修养，或者说是人们文化修养的重要组成部分。正因为如此，我们决定从提高大学生的艺术鉴赏能力入手。人们常说"熟读唐诗三百首，不会作诗也会吟"，通过引导大学生们真正学会如何鉴赏中外古今的经典艺术作品，就一定能够提高广大学生的审美水平和人文素养。中外古今优秀的经典作品具有永恒的艺术魅力，习近平总书记在文艺工作座谈会上，就以他自己青年时代大量阅读中外古今优秀文艺作品的亲身经历为例，深刻论述了优秀的中外古今经典文艺作品带给人们的巨大的影响力和感染力。显然，加强和改进美育，提高大学生的审美与人文素养，必须从提高广大学生的艺术鉴赏力入手。

与此同时，为了加强和改进美育，教育部也早就下发了文件，要求全国各个高等院校开齐开足八门公共艺术课程，供全校广大学生选修。实际上，这八门公共艺术课程同样也是围绕着提高大学生艺术鉴赏力来进行的。这八门课程中，首先是"艺术导论"，或者叫"艺术鉴赏导论"，其他包括七个具体艺术门类的鉴赏，分别是"音乐鉴赏""美术鉴赏""戏剧鉴赏""影视鉴赏""舞蹈鉴赏""书法鉴赏"和"戏曲鉴赏"。

受北京大学出版社的委托，依据教育部的相关文件，我为此从三年前开始专门组织编写这套丛书。丛书一共八本，第一本《艺术鉴赏导论》由我自己撰写。其余七本我邀请到了艺术教育界各个领域最权威的一批专家分别撰写。其中，《音乐鉴赏》邀请到的是中央音乐学院王次炤教授；《美术鉴赏》邀请到了中国美术学院曹意强教授，他也曾是国务院艺术学科评议组的召集人之一；《戏剧鉴赏》邀请到了中央戏剧学院前党委书记刘立滨教授；《影视鉴赏》邀请到了北京师范大学艺术与传媒学院前院长周星教授；《舞蹈鉴赏》邀请到了北京舞蹈学院院长郭磊教授；《戏曲鉴赏》邀请到了中国戏曲学院首席专家傅谨教授；《书法鉴赏》邀请到了中国文联副主席、

浙江大学陈振濂教授，他同时也是杭州西泠印社的首席专家。丛书的名字叫做"21世纪审美与人文素养丛书"，因为党的十八届三中全会通过的《中共中央关于全面深化改革若干重大问题的决定》专门强调，要"改进美育教学，提高学生审美和人文素养"，此套丛书因此得名。这套丛书中有的已经有视频课程或者慕课，例如我的"艺术导论"（即"艺术鉴赏导论"），通过超星平台为全国500多所高校采用，并于2017年被评为第一批国家精品在线开放课程。

在此，我要特别感谢这套丛书的各位作者，他们都是全国各个艺术领域十分著名的专家，平时都忙于各种教学科研与社会工作，可以说时间都非常宝贵。但是，作为老朋友，他们都在第一时间答应了我的邀请，同意为这套丛书写作，令我内心十分感激！我想，除了多年的友谊外，他们愿意在百忙中抽空写作一本普及型的艺术类鉴赏读物，更多是出于对于美育和艺术教育的一种强烈的责任感，正是他们这种强烈的社会责任感让我深深感动！

与此同时还要感谢教育部体卫艺司万丽君巡视员对于这套艺术鉴赏类丛书的关心与支持。感谢北京大学出版社王明舟社长、张黎明总编，以及本套丛书的责任编辑谭艳，感谢他们为这套丛书的出版所付出的辛勤劳动。

本套丛书可供普通高校广大学生素质教育与美育、艺术教育作为教材之用，也可供广大文艺爱好者作为参考书。由于北京大学艺术鉴赏类系统教材的编写出版尚属首次，难免不够完善，真诚期待广大师生和读者批评指正，以便今后修订再版，使得本套教材日臻完美。

彭吉象
2018年9月

绪论

戏剧，是演员当众以动作模拟角色身处情境和冲突中的行动，并使观众获得审美体验的艺术形式。

戏剧古老而悠远。在人类发展的历史长河中，她伴随人类的进步而不断衍生、丰富和蓬勃发展。她始终充溢着"人"的精神渴求和内在激情，发挥着陶冶心性与净化魂灵之功。

戏剧有狭义和广义之分。狭义的戏剧多指起始于古希腊戏剧，并在西方（主要为欧洲）国家发展、兴盛起来的，在世界各地广泛流行的舞台演出形式，英文谓之"drama"，在中国称为"话剧"。广义的戏剧则涵盖世界各国、各民族的传统舞台演出形式，诸如意大利的歌剧、中国的戏曲、印度的梵剧、朝鲜的唱剧、日本的能乐和歌舞伎等等。"事实上，世界戏剧是由欧美、印度及其影响下的东南亚、中国与受中国影响的朝鲜与日本这三大区域组成的。"[1]

作为人类文化史的一块重要拼图，东西方戏剧的起源均与古代的祭祀活动有着紧密联系。美国学者摩尔根在《古代社会》中精辟指出："人类起源的统一性"即"人类智能的原则，虽然在其能力上，被限制于变异的狭窄范围以内，但其对于理想标准的追求，却始终是同一的"。[2]由此，在人类历史进程中，文明的创造历程呈现出"人类经验的一致性"，即"人类的经验差不多都是采取类似的路径而进行的；在相同的情况中人类的需要基

[1]〔日〕河竹登志夫：《戏剧概论》，陈秋峰、杨国华译，中国戏剧出版社，1983年版，第205页。
[2]〔美〕摩尔根：《古代社会》第三册，杨东莼、张栗原、冯汉骥译，商务印书馆，1971年版，第970页。

本上是相同的;由于所有人类种族的脑髓的机能是相同的,所以人类精神的活动原则也都是相同的"。[3]这种一致性,深深体现在人类对于物质生活和精神生活的强烈需求上,并直接导致东方和西方早期文明中不约而同地创造出各类艺术,这其中就包括戏剧。需求,是创造之母,是推动人类进步和艺术繁盛的无尽动力。远古时代,人类尚处幼稚时期,思想蒙昧,力量微弱,遂将自身需求寄托于对神灵的崇拜与祈福。于是,祭祀成为人们尊神、敬神、与神交流的重要仪式,是人类早期的重要社会活动。人们通过歌唱、舞蹈来赞美神灵,取悦神灵,以求神灵的庇佑;而祭祀中的歌舞,则正是戏剧艺术最原始的演出形态。

宗教仪式是孕育戏剧的母体。开启西方戏剧之门的古希腊戏剧源于酒神祭祀。其中,古希腊悲剧由春季敬神的"酒神颂歌"演变而来;古希腊喜剧则是秋季谢神的"狂欢游行之歌"的演化之物。在东方,印度古典戏剧,最初源于酬谢祈祷吉祥、慈悲之神的湿婆之舞,后于公元前2世纪形成了民间表演神事的赛会,并逐渐在颂神的歌曲和拟神的行为中发展形成梵剧。中国古典戏剧,远可追溯至上古时代娱乐神灵的巫风歌舞和驱傩的祭祀巫傩,从而使巫觋与傩成为中国戏剧早期形态中最具生命力的表现因素,对日后中国戏曲的形成产生巨大影响。日本古典戏剧,产生于其古人假借面具装扮天神以祈求丰收和繁衍的祭祀活动,这种融合仪式、歌谣、赞美歌等形式的载歌载舞的原始艺"能",慢慢发展为后来的能乐。朝鲜古典戏剧,则源起于古代先人黄教祈祷祭祀仪式与欢庆农耕收获相结合的原始歌舞。由此可见,戏剧始脱胎于古代祭祀活动,是人们对巫觋仪式审美化和艺术化追求的结晶;而戏剧与原始宗教的渊源则充分显示出早期人类在生产、生活和心灵上的诉求。

原始歌舞孕育了戏剧最初的表现形态。但随着时光的流逝,西方和东方的戏剧发展在文化差异中呈现出不同的轨迹。西方戏剧注重对人的灵魂的探究。黑格尔曾言:"动作,由于起源于心灵,也只有在心灵性的表现即

[3] 〔美〕摩尔根:《古代社会》第1册,杨东莼、张栗原、冯汉骥译,第10页。

语言中才获得最大限度的清晰和明确。"[4]于是,古希腊戏剧开端之后,西方戏剧在发展中逐渐减弱和剔除歌舞的成分,不断增加动作和对话,以加强戏剧性因素,力求彰显人类生命意志的澎湃,最终使戏剧演变为以外部动作为表现手段、以人物对话为基础的演出样式,这正是中国称其为"话剧"的原因所在。反观东方戏剧,则注重追求演出形态的美感,于发展过程中不仅保留了歌舞元素,并将歌舞的抒情性与戏剧性完美融合,从而浸透出独具东方魅力的韵美。正如王国维在《戏曲考原》中对中国戏曲所述:"戏曲者,谓以歌舞演故事也。"东西方戏剧的迥异风貌,使戏剧艺术陆离斑斓,更展现出东西方文明各自的独特气质。

戏剧的发展,既见证了人类文明的进程,又深受人类文明的影响。政治、经济、文学、哲学、心理学、遗传学、环境学、工业革命、科学技术等诸多因素都在潜移默化地影响着戏剧的发展,使戏剧在前行中不断吸纳,在借鉴中不断成长。加之,各国特有的民族文化与传统观念,更令不同地域的戏剧饱含鲜明的艺术特色,进而显露出千姿绚丽之景象。

西方戏剧历史悠长,脉络清晰,先后经历了八个历史阶段:(1)古代戏剧,即古希腊戏剧和古罗马戏剧时期;(2)中世纪宗教戏剧时期;(3)文艺复兴戏剧时期;(4)17世纪古典主义戏剧时期;(5)18世纪启蒙戏剧时期;(6)19世纪初的浪漫主义戏剧时期;(7)19世纪中后期的现实主义戏剧时期;(8)20世纪至今的现代派戏剧时期。

东方戏剧的成熟晚于西方戏剧,且因受西方侵略战争与文化掠夺的冲击,导致各国民族戏剧相继衰落,唯有印度、中国、日本和朝鲜的传统戏剧不断延续,影响广泛。大体而言,印度戏剧经历了古典梵剧、地方方言剧、现代戏剧三个发展阶段。中国戏剧走过四个历史分期:中国戏曲的形成时期(先秦到唐)、中国戏曲的发展和繁荣时期(从宋到明)、古典戏曲的衰落和地方戏兴起时期(清)、话剧与地方戏并举时期("五四"至今)。日本戏剧经历了从古典戏剧(能、狂言、歌舞伎、人形净琉璃)迈向明治

[4]〔德〕黑格尔:《美学》第一卷,朱光潜译,商务印书馆,1979年版,第278页。

维新后的新派剧（即话剧）的发展历程。朝鲜戏剧则经由假面剧、木偶剧、唱剧和现代话剧四个发展时期。

无论东西方戏剧或不同时期的戏剧的形态有何差异，但有一点是一致的：戏剧在于模仿，而且它模仿的是人的行动。因此，"行动"是戏剧区别于绘画、音乐、舞蹈、文学、雕塑等艺术样式的根本特性，也是戏剧的本质所在。而戏剧中"人的行动"是以演员对人物动作的模仿来表现的，即模仿的方式是动作。正如黑格尔所言："能把个人的性格、思想和目的最清楚地表现出来的是动作，人的最深刻方面只有通过动作才见诸现实。"[5] 人物的性格、内心波澜和行动目的正是在动作（外部形体动作、言语动作、静止动作和音响动作）的展现中得以深刻揭示。戏剧是行动的艺术；动作则是戏剧最根本的表现手段。

那么，戏剧中的模仿有何目的呢？戏剧的意义又是什么呢？"一切艺术都是为了一种最伟大的艺术，即生活的艺术。"[6] 诚然，戏剧来源于生活，展现生活，因为生活中的人们具有模仿本能和乐于看到被模仿者的意愿，这也是一种以游戏、娱乐来消耗多余精力的冲动。但更为重要的是，戏剧通过模仿，使观众审视身处戏剧情境和内、外部冲突中行动着的"人"，进而产生情感上的共鸣，引起对人性的关注与思考，最终获得生命的启示和精神的陶冶。这是戏剧艺术的意义和魅力所在。

在漫长的发展历程中，戏剧形成了多样的类别。按照体裁可分为：悲剧、喜剧、正剧（悲喜剧）。按照作品形式规模可分为：多幕剧、独幕剧。按照表现形式可分为：话剧、歌剧、舞剧、音乐剧、街头剧、活报剧、木偶剧、朗诵剧、广播剧、皮影戏、哑剧等。按照戏剧动因可分为：命运剧、境遇剧、性格剧、心理剧等。按照观赏形态可分为：情节剧、书斋剧、宫廷剧、儿童剧等。按照题材内容可分为：神话剧、历史剧、宗教剧、寓言剧、社会问题剧等。按照风格流派可分为：古典主义戏剧、浪漫主义戏剧、

[5]〔德〕黑格尔：《美学》第一卷，朱光潜译，第278页。
[6]〔德〕贝托尔特·布莱希特：《布莱希特论戏剧》，丁扬忠、张黎等译，中国戏剧出版社，1990年版，第42页。

现实主义戏剧、自然主义戏剧、象征主义戏剧、表现主义戏剧、叙事戏剧、超现实主义戏剧、荒诞派戏剧、未来主义戏剧、存在主义戏剧、先锋派戏剧等。

尽管戏剧种别纷繁，但戏剧的构成都是相同的。戏剧是集文学、美术、音乐、舞蹈、表演、导演、多媒体等艺术于一体的舞台再现形式，是空间艺术与时间艺术相结合的综合性艺术。一台成功的演出，正是在各种艺术的完美融合中，将精彩与震撼呈现于舞台之上。戏剧的综合性，体现了人类对世界和自我认知的多重性审美需要。"戏剧不是作为一个纯粹陌生的文艺样式赫然出世的，它是诸种单项艺术有机综合的结果。如果说，每一种单项艺术的自然产生都反映了人们在某一方面的共同需要，那么，戏剧的产生，则是反映了人们在审美领域一种共同的综合性的需要。因此，人们对戏剧的认识，也即是对自己这种需要的认识，是人类自我认识的一个组成部分。"[7]

作为综合性艺术的戏剧，各种艺术因素相融，一度创作与二度创作紧密关联。其中，文学的成果——剧本，是剧作家一度创作的结晶，是演出的根本，是舞台呈现的依据。导演、演员、音乐、美术等其他艺术工作者要在文本的基础上进行二度创作，将文学性内容转化为生动而鲜活的舞台演出。这就需要二度创作者们在忠实剧本和正确认识剧本的基础之上，结合自身理解、艺术观念、社会意义等升腾出对剧本更为深邃的阐释，进而在舞台呈现中深深打动观众的心魂。因此，演剧艺术中，一度创作是二度创作的根基与土壤，二度创作是对一度创作的呈现和升华。

进入20世纪，随着现代派戏剧的发展和人们对戏剧的深入探索，人们的戏剧观念更为深刻，力图使戏剧的呈现愈发简洁。彼得·布鲁克说："我可以选取任何一个空间，称它为空荡的舞台。一个人在别人的注视之下走过这个空间，这就足以构成一幕戏剧了。"[8] 布鲁克的剧场观念突出地把舞台、演员、观众这三个要素视为戏剧存在的根本因素。波兰导演耶日·格

[7] 余秋雨：《戏剧理论史稿》，上海文艺出版社，1983年版，第1页。
[8]〔英〕彼得·布鲁克：《空的空间》，邢历等译，中国戏剧出版社，1988年版，第1页。

洛托夫斯基则更进一步,他在戏剧演出中不断实验,将布景、化装、灯光、音响和精致的服装一一取消,将舞台与观众的界限打破,将一切"障碍"消除,确立"演员的个人表演技术是戏剧艺术的核心"[9],试图使戏剧以最质朴的面貌展现出来。其实,戏剧不息的革新,是人们不断探寻戏剧本真使然。突破传统带来的是演出形式的解放,而艺术上的追求依旧是用戏剧本质的力量发出最撼人心魂的人性之音。

戏剧的主旨是希望引起观众对"人"的关注。于是,演出中,观众通过审视戏剧情境里身处冲突旋涡之中的人物,从而对其遭遇、命运、精神困苦产生忧虑与关切之情,实现对"人"的关注和对命运的思考。因此,没有冲突就没有戏剧,即便是荒诞派戏剧也依然存在冲突。"冲突在这些作品中的表现非常特殊,它体现为一种'冲突外溢'的现象,也就是说,冲突不是发生在文本之内,而是产生于文本和观众之间。"[10]冲突,是戏剧艺术的基本特征之一。冲突的表现形式是多样的,可以是人与人之间的外部冲突,可以是人自身的内部冲突,还可以是人与生存环境之间的冲突。但不是所有冲突都适用于戏剧艺术,戏剧冲突应当具有尖锐性和典型性。"在舞台上,人物所处的环境应该是独特的,人物的经历应该是独特的,人物的性格应该是独特的,人物的遭遇、命运应该是独特的……在'独特'中寄寓着具有普遍意义的东西,寓共性于个性之中。这条规律是一切文学作品艺术魅力的根基,也是戏剧性的根基。一般化的人物,一般化的冲突,都不会产生真正的戏剧性。"[11]

戏剧艺术的另一个基本特征是假定性。因为戏剧的模仿绝不是单纯地、原封不动地照搬生活,而是艺术家根据自身的认识原则与审美原则对生活自然形态进行提炼和升华,即"艺术来源于生活,又高于生活"。舞台上的艺术形象也不等同于真实生活中的真人,是经过艺术家创作后的艺术性再现。这样的加工与创造,使得舞台上的时空、戏剧情境、表现手段均具有

[9]〔波兰〕耶日·格洛托夫斯基:《迈向质朴戏剧》,〔意〕巴尔巴编,魏时译,刘安义校,中国戏剧出版社,1984年版,第5页。
[10] 张先等著:《戏剧艺术》,广西师范大学出版社,2005年版,第16页。
[11] 谭霈生:《论戏剧性》,北京大学出版社,1984年版,第73页。

假定性，简言之，舞台上的一切都是"假的"。假定性是所有艺术样式的共同属性，也是所有风格和流派戏剧的共同属性。戏剧的假定性与真实性并不相悖，而是相辅相成。作者、导演、演员、美术、音响等戏剧工作者凭借各自的艺术技能于"假的"之中创造出"真的"生活"幻觉"，使观众在真实幻觉的体验中展开想象和思考。此外，演出中的假定性使戏剧的舞台时空和人物的内心空间无限拓展，丰富了戏剧的表现手段，令戏剧呈现出独特的美感，使观众沉浸于人物的世界和自我精神的陶冶之中。"借助'假定性'的方式以求得'真实性'的效果，这就是戏剧艺术家们所应该刻意以求的。"[12]

戏剧既然是对人的行动的模仿，因而在演出中，演员要做当众的表演。"戏剧在以人的形体为媒介这一点上与舞蹈有相通之处，由此也产生了它同造型美术和文学等艺术形式不同的瞬间的一次性特点。"[13]这样的特点源于演员每次演出时，因其自身的情绪、生理情况、合作者的反应、观众的回馈等因素的差异而导致演员在人物塑造时肢体幅度、人物语速、演出节奏、交流判断等细微之处的处理会与之前的演出有所不同，有时甚至还要应对突发的舞台事故。这样，即使是同一个剧目、同一批演员，但是每一次的舞台演出都是不同的，演员们每一次的形象创造都是独特的，呈现在观众眼前的演出都是新鲜的。每场戏剧演出独一无二，不仅诠释着"人不能两次踏进同一条河流"的奇特韵美，更使戏剧相对于固化的绘画、文学和影视艺术而独具芬芳。

相比影视艺术，"电影和电视不能从戏剧那里抢走的，只有一个元素：接近活生生的人"[14]。剧场里，演艺人员与观众之间面对面的交流，是戏剧艺术有别于影视艺术的又一魅力所在。尽管当今影视艺术发展迅猛，尤其是电影日益以其逼真而震撼的官能刺激吸引着人们，但薄薄的电视荧屏和电影银幕之后，却空空如也，人们无法与之产生真正的情感互动和交流，

[12] 谭霈生：《谭霈生文集·论戏剧性》，中国戏剧出版社，2005年版，第492页。
[13] 〔日〕河竹登志夫：《戏剧概论》，陈秋峰、杨国华译，第4页。
[14] 〔波兰〕耶日·格洛托夫斯基：《迈向质朴戏剧》，〔意〕巴尔巴编，魏时译，刘安义校，第31页。

观赏变为了被动式的接纳。戏剧则不同,观众欣赏演出时,与演员共处剧场内的同一空间,可以与舞台上的活人进行面对面交流。并且,观众反应(情感回馈)的热烈或冷淡直接影响演员艺术创作的质量。"从正面看,它能够'带领着'演员,促进他表演,刺激他即兴发挥;从反面看,则使演员失去自信,受到抑制。"[15]可以说,观众对于一台演出成功与否起着重要的作用。同时,观众对演出的审美期待,在其与人物情感的互动中获得满足,产生联想和想象,于领悟中生发思考,使内心世界与舞台演出相呼应,最终与人物形成情感共鸣。所以,在剧场里,观众和演员共同参与着演出。这种参与感,是人的情感交流和审美意趣的最大满足,是戏剧永葆生命力的源泉。

戏剧,伴随人类的脚步已走过沧海桑田。其间,它留下无数名篇佳作,映现出人类文明的发展进程。畅游于浩瀚的经典剧作之中,我们不禁为人类思想文化的辉煌与灿烂而赞叹。

[15]〔德〕曼弗雷德·普菲斯特:《戏剧理论与戏剧分析》,周靖波、李安定译,北京广播学院出版社,2004年版,第47—48页。

上编

西方戏剧

第一章　古代戏剧
第二章　文艺复兴时期戏剧
第三章　17世纪戏剧
第四章　18世纪戏剧
第五章　19世纪前期戏剧
第六章　19世纪中后期戏剧
第七章　20世纪戏剧
第八章　美国戏剧

第一章
古代戏剧

　　西方的古代戏剧包括古代希腊戏剧和古代罗马戏剧。其中，古代的希腊戏剧开启了西方戏剧历史的长河，是欧洲戏剧史的一个重要组成部分，它为后来欧洲各国戏剧艺术的诞生与发展奠定了基础。

　　人类第一部有记载的戏剧作品是古埃及的《阿比多斯受难记》，讲述俄赛里斯与胞妹结婚后被兄弟赛托杀害并最终复活成为冥界之王的传说，见于古埃及伊克尔诺弗特石碑碑文和石碑浮雕图画，距今已逾4500年的历史。这个故事主要在阿比多斯举行的"俄赛里斯神节"盛大祭典仪式中演出。故事中，俄赛里斯的死亡和复活象征着尼罗河自然涨落的规律，而其演出则体现出古埃及人对俄赛里斯神的敬奉与崇拜。但《阿比多斯受难记》的表演形式始终未脱离祭祀仪式，因此还处于戏剧的雏形。真正具备戏剧性的特征，并将戏剧推向成熟的当属古代希腊戏剧。

第一节　古代希腊戏剧

一、戏剧概况

　　希腊，历史悠远的古老国度，西方文明的摇篮。爱琴海的旖旎风光和奥林波斯山的雄伟壮丽，点染出西方文明璀璨绚丽的风景。戏剧，从这里诞生，从这里走向繁盛。它犹如希腊桂冠上的一颗明珠，绽放出耀眼的光芒。

古代希腊戏剧通常是指古希腊悲剧和古希腊喜剧，它们形成于公元前6世纪，均起源于酒神祭祀活动。古代希腊神话中，狄奥尼索斯既是酒神，又是葡萄神，而且是掌管万物生机之神。为了祈祷和庆祝丰收，古代希腊人每年在春、秋两季分别举行隆重的酒神祭祀活动。在歌颂和娱乐酒神的祭仪中，悲剧和喜剧渐渐孕育而成。此外，古代希腊还有拟剧、萨提洛斯剧等戏剧样式。

经过长期的发展衍化，古代希腊戏剧在公元前5世纪达到了它的繁荣时期。古代希腊戏剧的繁荣依托于当时民主政治的兴盛。古代希腊包含着很多大小不一的城邦，希波战争结束后，雅典成为众多城邦的盟主。但雅典内部的斗争也十分尖锐，而斗争的最终结果是民主派获得胜利，其领袖伯利克里掌握政权，他执政时期被称为雅典的"黄金时期"。伯利克里非常重视戏剧的创作和演出，把剧场当作政治论坛，将戏剧活动视为公民社会生活的重要载体，促进了戏剧艺术的蓬勃发展。当时，希腊每年有四个庆祝酒神的节日进行戏剧演出：每年1—2月举行的勒奈亚节、每年2—3月举行的安提斯忒瑞亚节、每年3—4月举行的大酒神节（城市酒神节）和每年12月至翌年1月举行的乡村酒神节。其中，大酒神节为全民性的酒神正节，会举行盛大的悲剧、喜剧竞演赛会。每逢大酒神节之际，希腊全境休假，举国欢庆。期间，为了鼓励人们看戏，伯利克里还发放"观剧津贴"，极大地推动了古代希腊戏剧的繁荣。

古代希腊戏剧的辉煌成就还得益于古代希腊思想文化的闪耀。举世闻名的《荷马史诗》记述了大量的古代希腊神话，引人入胜，成为古代希腊戏剧创作的源泉和土壤。古代希腊神话戏剧几乎完全取材于《荷马史诗》。此外，古代希腊的伊索寓言、萨福的抒情诗、柏拉图的哲学观念、亚里士多德的文艺理论，都对古代希腊戏剧的繁盛产生了重要影响。

后来，随着雅典在历时27年之久的伯罗奔尼撒战争中惨败，民主政治和城邦经济急剧衰退，戏剧逐渐失去了政府的支持，民众也减退了对戏剧的热情，古代希腊戏剧随之慢慢走向了衰落。

二、悲剧

悲剧起源于古代希腊酒神节的宗教祭礼仪式,这种仪式带有歌舞性质,在春天播种葡萄种子时为祈福丰收而举行。酒神祭祀举行时,人们排成盛大行列,组成合唱队,合唱酒神赞美歌。相传酒神狄奥尼索斯曾经漫游世界,半人半山羊神是其随从,所以合唱队员均身着羊皮衣,头顶羊角,扮成半人半山羊的样子,歌唱着对酒神的颂歌。因此,悲剧的希腊文即"山羊之歌"(另有说法:因敬献给酒神的祭品为一只山羊,故而得名)。合唱队有一个队长,当合唱队停留在酒神神坛之前,队长便讲述有关酒神的神话故事,合唱队则报之以赞美酒神的歌唱。公元前6世纪初,这种宗教仪式发展成一种新型的合唱表演,名曰"酒神颂歌",祭司成为歌队长,信徒们成为合唱队。歌队长完全是即兴表演,在他歌唱酒神故事的过程中,歌队与之交流,也做种种表情。公元前6世纪末,相传有一个叫忒斯庇斯的希腊戏剧家增加了第一个演员进去,专门和歌队长对话,他所描述的故事扩大到关于酒神以外的神话,与合唱队有问有答,从而有了悲剧的最早雏形。以后,这个演员带上麻布面具,扮演更为生动。扮演者最初单演酒神的故事,后来逐渐也演其他神或英雄的故事,主题愈发扩大,羊皮衣变成服装,扮演部分日益加多,歌舞部分日益减少,戏剧因素得以不断扩展。诗人也开始为演员编写诗歌性的台词,并为歌队编写对话式语言,于是悲剧逐渐形成。公元前534年,雅典在大酒神节上首次举行悲剧竞赛,这是古代希腊戏剧第一个有确切记录的演出,史学家们通常将这一年视为"悲剧史的开端"。

古代希腊悲剧的特点非常鲜明。第一,古希腊悲剧的结构形式相当完整。每一部悲剧"通常以'开场白'开始,其次是合唱队的'进场曲',然后有三至五个戏剧场面和三至五首'合唱歌',彼此交织起来,最后以'退场'结束,合唱队随之退场"[1]。在剧作的体量上,"有的悲剧系采用三联剧或三部曲(以一个故事中连续发展的三个部分的题材所写的三个悲剧)的

[1] 廖可兑:《西欧戏剧史》,第9页。

形式写成，有的则为单一剧本"[2]。第二，古希腊悲剧的题材，大都取自神话，主要描写神与英雄；但悲剧诗人往往在其中赋予自己对事物新的解释，在人与命运的冲突中展现美好事物的毁灭，引起观众畏惧与怜悯之情。第三，古希腊悲剧均运用诗的语言写成，浸透出严肃、悲壮和崇高的雄浑之风，体现着高度的艺术之美。第四，古希腊悲剧演出的场景通常是在王宫前或庙宇前。每部悲剧所用演员，最多为三人，均佩戴面具进行表演，演员通过变换不同的面具来分饰不同的剧中人物。第五，戏剧成分和歌队的抒情成分始终是古希腊悲剧的两个组成部分。其中，歌队作用显著：它载歌载舞，交代时间、场景和人物的内心状况；或说明剧情，评论剧情，唱出对剧情的感受。正因如此，歌队成为古希腊悲剧中戏剧情境的重要渲染与抒情元素。

古希腊悲剧曾盛极一时，涌现出诸多戏剧大家和名篇佳作。古希腊最为著名的悲剧诗人是埃斯库罗斯、索福克勒斯和欧里庇得斯，他们被誉为"古希腊三大悲剧家"。此外，忒斯庇斯、科里罗斯、佛律尼科斯、伊翁、阿伽通等悲剧作家也享誉一时。"在将近4个世纪的岁月中，古希腊人创作过几千部悲剧作品。仅公元前5世纪，雅典参加悲剧竞赛的剧目就有一千多部。"[3] 遗憾的是，绝大部分剧作家的悲剧作品已失传，现今传世的只有埃斯库罗斯、索福克勒斯和欧里庇得斯三人的31部完整的悲剧文本，且这些剧作都曾在当时演出过。据此，古希腊悲剧的繁荣可见一斑。

随着悲剧的不断发展，它的题材日益广泛。悲剧大体上可分为四种类型：英雄悲剧（如《被缚的普罗米修斯》《清忠谱》等）、命运悲剧（如《俄狄浦斯王》《浮士德》等）、家庭悲剧（如《美狄亚》《复仇神》等）、小人物悲剧（如《安娜·克里斯蒂》《推销员之死》等）。

那么，悲剧的精神特质是什么呢？亚里士多德在《诗学》中曾这样定义悲剧："悲剧是对于一个严肃、完整、有一定长度的行动的摹仿；它的媒介是经过装饰的语言，以不同的形式分别被用于剧的不同部分，它的摹仿

[2] 廖可兑：《西欧戏剧史》，第9页。
[3] 郑传寅、黄蓓：《欧洲戏剧史》，北京大学出版社，2008年版，第25页。

方式是借助人物的行动,而不是叙述,通过引发怜悯与恐惧使这些情感得到疏泄。"[4]这种情感上的陶冶来自于戏剧本质的魅力,即在展现个体抗争及其覆灭的过程中探索人类本质的巨大力量。悲剧性的矛盾体现了人的内在生命运动的无比丰富性与独特性。因此,悲剧震撼人心的力量来自于主人公不甘于命运安排,虽身处逆境却仍以有限的力量向强大的环境所作的抗争,尽管这种抗争必然会走向失败,但主人公强大的主观意志正是在搏击的毁灭中散发出人性的耀眼之光,给人们以无尽的前行动力。"从有限的个人窥见那无限的光辉的宇宙苍穹,到以个人渺小的力量体现出人类的无坚不摧的伟大,在这个意义上,悲剧不愧'是戏剧诗的最高阶段和冠冕'。"[5]

三、喜剧

喜剧与悲剧一样,也起源于酒神祭祀仪式。每当秋季收获葡萄时,人们相聚一起,举行庆祝宴会并进行游行式的谢神狂欢歌舞表演,遂成为喜剧的雏形。"喜剧"一词在希腊文中就是"狂欢游行之歌"的意思。这种歌舞着重表演酒神的性生活,带有强烈的崇拜生殖的原始倾向,也带有滑稽和插科打诨的性质。歌词也是即兴的。希腊本部的梅加腊人于公元前7世纪初把它演变为一种滑稽戏,成为喜剧的前身。大约在公元前488年和公元前486年间,雅典出现了喜剧竞赛,从此,雅典的喜剧便开始繁荣起来。

古代希腊喜剧的发展可分成三个时期:旧喜剧(早期喜剧,前487—前404)、中期喜剧(前404—前338)和新喜剧(后期喜剧,前338—前120)。旧喜剧大多是政治讽刺剧和社会讽刺剧,以喜剧作家阿里斯托芬为代表。中期喜剧大都以嘲讽宗教或哲学为主题,有时也批判政治,是旧喜剧向新喜剧的过渡。新喜剧产生于希腊化时期,它不谈政治而着眼于百姓生活,通过爱情故事和家庭关系反映社会风俗,以喜剧作家米南德为代表。

谈及喜剧,亚里士多德曾说:"喜剧摹仿低劣的人;这些人不是无恶不

[4]〔古希腊〕亚里士多德:《诗学》,陈中梅译注,商务印书馆,1996年版,第63页。
[5]《中国大百科全书·戏剧卷》,中国大百科全书出版社,1998年版,第41页。

作的歹徒——滑稽只是丑陋的一种表现。滑稽的事物，或包含谬误，或其貌不扬，但不会给人造成痛苦或带来伤害。"[6] 喜剧性作为一个审美范畴，它的本质在于可笑性，即美与丑被扭曲、被颠倒所呈现的可笑性，主要表现形式是滑稽与幽默。滑稽的根由是丑，当丑用假象遮掩自己的本来面目，用美来竭力自炫时，便转化为滑稽。滑稽是丑的一种变形，是丑与美的一种颠倒。幽默则不同，它是美的一种变形，是美与丑的一种颠倒，美被颠倒、扭曲成丑，便是幽默。滑稽与幽默虽同是一种被颠倒的、被扭曲的人生价值，却有质的不同。

古希腊喜剧的出现与成熟要晚于古希腊悲剧。相比悲剧，古希腊喜剧拥有诸多艺术特点：喜剧的结构相对松弛，比较自由；体量上往往是一部单本剧；题材大都取自现实生活；内容上多是写人与生活，以揭露和嘲讽丑恶事物、引起观众对丑恶事物的厌恶为主旨；语言上，喜剧是大众口语为主，甚至含有粗俗俚语；风格上，喜剧是嘲讽、逗乐、滑稽而夸张的。喜剧演出与悲剧演出一样，只分场而不分幕，演员也都戴面具，穿高底靴，以便观众看得清楚；但与悲剧不同，喜剧演出的场景往往是平民的住所或后花园。

喜剧表现生活的范围很广泛，它的类型更是多样。如今，喜剧可分为：讽刺喜剧（如《伪君子》《钦差大臣》、戏曲《看钱奴》等），幽默喜剧（如《阿卡奈人》、戏曲《李逵负荆》等），欢乐喜剧（如《仲夏夜之梦》《第十二夜》等），正喜剧（如《一仆二主》《费加罗的婚姻》、戏曲《救风尘》等），荒诞喜剧（如《等待戈多》等），闹剧（如《巴特兰闹剧》等），均从反映对象的不同而引起笑的不同性质。

喜剧的特性是什么呢？公元前1世纪，人们在《喜剧论纲》中套用亚里士多德对悲剧的定义模式，对喜剧进行了定义："喜剧是对于一个可笑的、有缺点的、有相当长度的行动的摹仿，它的媒介是美化了的语言，分别见于剧的各个部分；通过人物的动作来直接表达，而不采用叙述，借以引起

[6]〔古希腊〕亚里士多德：《诗学》，陈中梅译注，第58页。

快感和笑来宣泄这些情感。"[7] 由此可以看出，喜剧始终遵从滑稽突梯的艺术规律，运用各种引人发笑的表现方式和表现手法，把戏剧的各个环节均加以可笑化，使人物的愿望与行动、目的和手段、动机与效果相悖逆，相乖讹，进而形成滑稽戏谑的效果，令生活产生喜感。在笑声中，使人们对生活进行审视，并生发思考。

四、《诗学》

《诗学》，是古代希腊著名哲学家亚里士多德（前384—前322）所写的一部重要文艺理论著作。全书分为二十六章，对于戏剧艺术，特别是悲剧艺术，进行了细致、翔实的阐述。

在《诗学》第一部分（第1—5章），亚里士多德首先阐明了艺术的本质问题，即艺术的本质在"摹仿"（即模仿）。他分析了各种艺术所模仿的对象、模仿的媒介和方式，进而说明，由于现实世界是真实的实物世界，所以模仿这种世界的艺术具有真实性。因此，艺术的模仿不是单纯的临摹，而是创作。这就使得艺术应该是艺术家根据自己的理想与愿望在现实事物的基础上进行创造的结果，而不是现实事物的苍白的复制品。

《诗学》的第二部分（第6—22章），亚里士多德着重探讨的是悲剧问题。他给悲剧下了一个重要定义（前文已述），这个定义精辟地概述了悲剧的性质、表现方法和意义。他还分析了构成悲剧的六个成分，逐一说明情节、性格、言辞、思想、形象与歌曲的各自特点。篇末，他还阐释了悲剧的创作和风格问题。

《诗学》的最后一个部分（第23—26章），亚里士多德讨论了艺术批评的标准、原则与方法，并对史诗与悲剧的异同进行了比较。

《诗学》是西方美学史上第一部最为系统的美学和艺术理论著作，对于欧洲文艺理论和美学发展产生极其深远的影响。从文艺复兴开始，《诗学》一直是欧洲各国文艺理论家和戏剧理论家所研究的重要对象，其中的一些

[7]《古典文艺理论译丛》第7册：古典文艺理论译丛编辑委员会编，人民文学出版社，1964年版，第1页。

观点至今仍被奉为艺术理论界的圭臬。同时,《诗学》也遭到许多曲解和误解,如古典主义所提倡的"三一律"创作原则,就不是出自《诗学》。

第二节　埃斯库罗斯与《被缚的普罗米修斯》

一、埃斯库罗斯的戏剧创作

埃斯库罗斯(约前525—约前456),古代希腊三大悲剧家之一,被希腊人称为"悲剧之父"。他出身于雅典的贵族家庭,是神官的儿子。他所生活的时代正是雅典奴隶主民主制度兴起的时期,因此,他很拥护和歌颂民主自由。他热爱祖国,参加过希腊抵御波斯入侵的马拉松战役和萨拉密湾战役。他曾两次旅居国外,最后在西西里岛逝世。

埃斯库罗斯一生创作了90部剧本,现存《乞援人》《波斯人》《七将攻忒拜》《被缚的普罗米修斯》及三联剧《俄瑞斯忒亚》(第一部《阿伽门农》、第二部《奠酒人》、第三部《报仇神》)等7部较完整的悲剧。他生前在悲剧竞赛中13次获奖,死后又获奖15次。这些奖项中,13次为悲剧竞赛头奖。

埃斯库罗斯是古希腊悲剧的奠基者,他和先辈忒斯庇斯一样,自己常常参与戏剧演出。作为"悲剧之父",埃斯库罗斯对古希腊悲剧的贡献是巨大的。第一,他率先把演员的数量由一个增至两个,并削减了合唱队,使对话成为主要部分。由于有了两个演员,他们就可以对话,可以轮流扮演不同角色,从而拓宽了戏剧冲突和情节展开的空间,促进了戏剧性的发展,这是祭祀性的集体歌舞向戏剧本质的飞跃。第二,他将强烈的爱国热情融入悲剧人物的塑造中,使笔下的主人公具有英雄性格,展现出古希腊人的民主精神与爱国情怀,他的悲剧成为"英雄悲剧"的典范。第三,他首先采用了三联剧的创作形式,使每部剧作既相对独立又紧密联系,强化了戏剧情节的延续性。第四,他丰富了悲剧的表演手段,将面具、高底靴、服装等运用于演出中,增强了戏剧演出的效果。

埃斯库罗斯的悲剧题材大都取自神话,悲剧素材几乎来自于《荷马史

诗》，诗人自称其悲剧为"荷马的断片"。埃斯库罗斯的悲剧，贯穿着炽热的爱国精神和对神的敬仰之意。他的作品强调写神、写命运，在展现惊心动魄的事件和壮丽惨烈的场面中，凸显坚定、高傲的巨神形象和命运的神力。正如尼采所言："埃斯库罗斯世界观的核心和主旨，（就是）他认为命数是统治着神和人的永恒正义。"[8]

尽管尊崇命运，但埃斯库罗斯却赋予了人物坚定的自由意志和战斗精神，其笔下的悲剧英雄刚毅勇敢，形象高大，气魄雄浑。同时，他的戏剧语言庄严典雅，气势磅礴，令人震撼。然而，埃斯库罗斯的悲剧在结构上情节简单，人物性格单一，情节与性格缺乏发展；在形式上缺少情节的戏剧性和动作性。但是，他的悲剧所具有的浓重抒情气氛、优美的语言和尖锐的矛盾冲突，使作品呈现出庄严、崇高的壮美，感人至深。

埃斯库罗斯的悲剧对于后世西方悲剧的发展有着深远的影响。

二、《被缚的普罗米修斯》鉴赏

1. 剧情梗概

遥远的大地尽头，荒凉的斯库提亚地带，威力神和暴力神拖着普罗米修斯走来，匠神赫菲斯托斯手拿铁锤跟在后面。在高加索山区的一座陡峭岩壁前，他们驻足。威力神催促赫菲斯托斯迅速执行宙斯的命令，用锁链把普罗米修斯牢牢地钉在峭壁上，进而让他接受惩罚。

赫菲斯托斯不忍动手，无奈迫于压力，只得将普罗米修斯的身躯钉在悬崖之上，而普罗米修斯则一直沉默不语。威力神等诸神离开后，普罗米修斯呼吁天地万物来看看他所受的迫害和痛苦。长河神俄克阿诺斯的女儿们（歌队）闻声而来，不禁为普罗米修斯的惨状而伤心。普罗米修斯告诉她们，当初，宙斯与其父争权，他积极为宙斯出谋划策，帮助宙斯获得胜利。宙斯登上王座后，却施行暴政，并想毁灭人类。他怜悯人类，拯救了人类，并给他们以希望。他教授人类种田、筑屋、分辨四季、文字医药等

[8]〔德〕尼采：《悲剧的诞生》，周国平译，生活·读书·新知三联书店，1987年版，第38页。

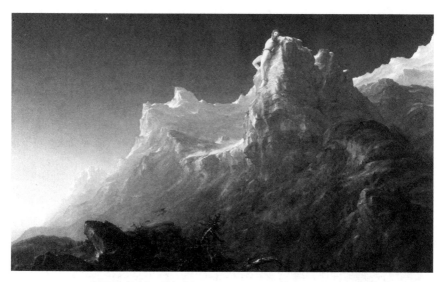

美国画家托马斯·科尔（Thomas Cole）1847年创作的油画作品《被缚的普罗米修斯》

各种技艺。他还私自盗取了众神特有的天火，将其藏在茴香秆里，把火种带给人类，使人类从寒冷中获得温暖，从黑暗中走向光明。但此举却激怒了宙斯，也招致众神们的憎恨，因此，他受到了宙斯的惩罚。

这时，长河神俄克阿诺斯驾天马来到普罗米修斯面前，规劝他向宙斯屈服。但普罗米修斯坚决不从，俄克阿诺斯只得悻悻离去。

随后，河神的女儿伊娥上场。她因受到宙斯诱惑而遭天后嫉恨，将她变成母牛，并派了无数牛虻不停地叮咬她。普罗米修斯悉心劝慰伊娥，并预言她的苦难终将结束。

俄克阿诺斯的女儿们感慨宙斯的残暴，劝普罗米修斯降服。普罗米修斯鼓励她们不要畏惧宙斯，他知道一个关于宙斯的秘密：宙斯将和一位女神结婚，生下的儿子会比宙斯更强大，他会推翻宙斯的统治，宙斯将成为阶下囚。

谈话间，神使赫尔墨斯到来。他前来传达宙斯的旨意，让普罗米修斯道明会使宙斯失去权力的秘密是什么。他威胁普罗米修斯：如若不说，他将承受宙斯的雷电霹雳，他的肉体会被长有翅膀的天狗撕碎，他的肝脏会被凶猛的神鹰整日啄咬。普罗米修斯刚毅不屈，赫尔墨斯胁迫不成，便

劝俄克阿诺斯的女儿们赶紧离开，免遭霹雳的无情打击。俄克阿诺斯的女儿们被普罗米修斯的坚强所感动，她们自愿留下陪伴普罗米修斯一起承受苦难。

赫尔墨斯愤愤离开，随即狂风大作，电闪雷鸣，大地颤动。普罗米修斯和俄克阿诺斯的女儿们坠入万丈深渊，一起消失在宙斯的雷电之中。

2．剧作赏析

《被缚的普罗米修斯》是埃斯库罗斯的著名悲剧，该剧是他所创作的三联剧《普罗米修斯》(《被缚的普罗米修斯》《被释放的普罗米修斯》《带火者普罗米修斯》)中的一部，也是仅存的一部。《被缚的普罗米修斯》是埃斯库罗斯的悲剧中最为感人的一部剧作。

在古希腊神话中，普罗米修斯原本只是一位无足轻重的小神，但在埃斯库罗斯的笔下，他被塑造成了一个不畏强暴、不怕牺牲，敢于抗拒邪恶，坚定而高傲的巨神形象。他不仅拥有无与伦比、叱咤风云的力量，而且身具丰富的知识和一颗博爱的心灵。他关心人类，将畜牧、医药、文字等知识倾囊传授给人类。他更赋予了人类生存的希望，将盗来的天火火种赠予人类，从而使人类感受到温暖，脱离了蒙昧，迈向了文明、繁荣的生活。就此而言，普罗米修斯已成为广博的仁爱精神的化身。

同时，普罗米修斯极富反抗意志，集中表现为盗取天火的行动和遭受惩罚后的不屈。宙斯对人类的冷酷、天后对伊娥的折磨、普罗米修斯所受的残酷践踏，从中可以看出以宙斯为首的天神统治是非常残暴的，人们在其统治下饱受磨难。但宙斯的横暴却无法摧毁普罗米修斯的坚强意志。他对宙斯的反抗，即是对暴君、强权和旧秩序的挑战，其中更充满了对正义、光明和美好的渴望，洋溢着巨大的人性力量。在剧中，普罗米修斯的肉体可以被摧残，甚至被毁灭，但他的反抗精神与意志却无法被征服。他抗争强权的不屈斗志和凛然的大无畏精神令人鼓舞，这正是剧作震撼人心的力量所在。同时，普罗米修斯还体现出为人类幸福而甘受惩罚的主动的殉难精神，于无怨无悔中闪现着圣洁理想的光辉，令人深深感动。为此，马克思曾赞誉普罗米修斯为"哲学的日历中最高尚的圣者和殉道者"。

《被缚的普罗米修斯》中，身陷囹圄的普罗米修斯与强大的宙斯之间的矛盾构成了戏剧的主要冲突，即叛逆者与暴君之间的冲突，也是仁爱精神与至尊王权之间的冲突，从而使剧作浸润着庄严、肃穆的严肃之感。剧作里，反面力量宙斯虽未出场，却能从方方面面感受到宙斯的无处不在与凶狠残暴，并与普罗米修斯的勇毅坚定形成鲜明对比，进而强化了戏剧冲突的尖锐性，并凸显了人物性格特征。这出悲剧，戏剧语言虽有夸张，却将写景、叙事与抒情自然地融为一体，生动而富有张力。尤其在普罗米修斯大段诗意化的对白和独白中，高亢澎湃而又优美动人的语言不仅映衬出悲剧英雄的性格色彩，更是深深地打动人心。在艺术风格上，全剧气势磅礴、庄严雄浑，加之诗情浓郁，尽显悲剧的崇高与悲壮之美。

当然，《被缚的普罗米修斯》的缺憾也是明显的，即戏剧动作过少，人物于舞台上缺乏行动性。从戏剧大幕拉开到演出结束，普罗米修斯始终被绑在岩石上，不能动弹。舞台上，他与上场人物的沟通或交锋、戏剧情境的推进、矛盾冲突的展开，均依靠主人公的口述来完成，使得演出倍显板滞和沉闷，不利于观众欣赏。此外，剧作也没有设置悬念，缺失戏剧性而显得简单、枯燥。

尽管悲剧在埃斯库罗斯手中还未达到成熟与完备，但不得不承认，普罗米修斯这个"悲剧之父"笔下的悲剧英雄，作为人类的导师和挚友，用爱与牺牲诠释着人性的伟大，用刚毅不屈和坚定的信念鼓舞着人们为美好理想而昂首前行，这正是人类历史不断进步的力量源泉。

回望高加索的山峦之巅，普罗米修斯这个受难于悬崖断壁上的英雄，"怀着坚定的信念，相信自己能够创造人，至少能够毁灭奥利匹斯众神。这要靠他的高度智慧来办到，为此他不得不永远受苦来赎罪，为了伟大天才的这个'能够'，完全值得付出永远受苦的代价，艺术家的崇高的自豪——这便是埃斯库罗斯剧诗的内涵和灵魂"[9]。

[9]〔德〕尼采：《悲剧的诞生》，周国平译，第37页。

第三节　索福克勒斯与《俄狄浦斯王》

一、索福克勒斯的戏剧创作

索福克勒斯（约前496—约前406），古希腊三大悲剧家之一，因其戏剧成就很高，被称为"戏剧界的荷马"。他出生在雅典的克洛诺斯乡，父亲是兵器制造厂的厂主。因家庭富裕，他从小就受到很好的教育。年轻时，他是雅典民主派领袖伯利克里的朋友，是其热切的拥戴者。他还曾被选为雅典十将军之一。

索福克勒斯以悲剧创作闻名于世。他一生写了120多部剧本，获奖24次，传世至今的完整悲剧共有7部：《埃阿斯》《安提戈涅》《俄狄浦斯王》《厄勒克特拉》《特拉喀斯少女》《菲洛克忒忒斯》《俄狄浦斯在克洛诺斯》。

索福克勒斯既相信神和命运的无上威力，又要求人们具有独立自主的精神，并对自己的行为负责，这是雅典民主政治繁荣时期思想意识的特征。与埃斯库罗斯写"神"不同，索福克勒斯的创作着重描写"人"，即理想中的"人"。他按照"人应当有的样子"刻画人物，其笔下的悲剧人物形象即使处在命运的掌握之中，也绝不丧失其独立自主的坚强意志，勇于向命运发出挑战。这些形象是精神世界中人们所追求的理想化的"人"的抽象概念。

索福克勒斯为古希腊悲剧的发展做出了卓越贡献。第一，在创作观念上，他不写神而写具有独立性和反抗神与命运的人，这是悲剧思想的巨大进步。第二，在埃斯库罗斯的基础之上，他把演员人数从两个增加到三个，确立了对话在戏剧中的主导地位，使人物的对白更加丰富，推动了戏剧的矛盾、冲突和情节的复杂化，令人物性格从多方面反映出来，使人物形象更加鲜活生动。第三，他将歌队人数增至15人，要求歌队中的人员参与剧中的活动，从而把歌队融为戏剧的有机部分，增强了歌队对戏剧的抒情性渲染。第四，他在演出中使用了可以转动的舞台布景，以便更换场景，并改进了演出服装。他还完善了剧中的音乐，加入一些小亚细亚曲调，丰富了戏剧的表现手段。

与埃斯库罗斯喜好"三联剧"的创作模式有所不同，索福克勒斯的悲

剧大都是独立的单本剧。创作上，他善于运用锁闭式结构，融入回顾、发现、突转等手法，在增强戏剧内容的时空广度与容量之余，使其悲剧呈现出情节复杂而集中、结构完整而严密、戏剧气氛紧张而激荡的特点。他的戏剧布局与线索铺设环环相扣，紧凑和谐，堪称完美。他笔下的人物，意志坚强而富于反抗，性格丰富而个性鲜明。他的悲剧语言质朴精练，饱含激情，极富表现力。

经过不懈的努力，索福克勒斯抵达了悲剧创作技巧与艺术水准的新高度，将古希腊悲剧推向了臻于完美的化境。

二、《俄狄浦斯王》鉴赏

1. 剧情梗概

忒拜城的王宫前院，祭司偕一群乞援人手捧缠着羊毛的橄榄枝，向国王俄狄浦斯乞援，请求他消除正肆虐于忒拜城的瘟疫。

俄狄浦斯对大家说："我了解你们的疾苦。可是你们虽然痛苦，我的痛苦却远远超过你们大家。你们每人只为自己悲哀，不为旁人；我的悲痛却同时是为城邦，为自己，也为你们。"他告诉众人，他已经委派妻弟克瑞翁前去皮托福波斯的神庙祈求太阳神阿波罗的神示，他将根据神示采取行动。说话间，克瑞翁赶了回来。他对俄狄浦斯和在场的人说，阿波罗的神示是：只有忒拜人严惩了杀害先王拉伊奥斯的凶手，方能遏制瘟疫。俄狄浦斯询问拉伊奥斯的死因。克瑞翁告诉他，之前忒拜城受困于狮身人面女妖斯芬克斯的谜语，先王拉伊奥斯为解除忒拜城的灾难而去请求神示，不想在路上被害，随从皆亡，只有一个被吓坏的仆人（牧羊人）幸免逃了回来。据这个人说，杀害先王的凶手是一伙强盗。后来因为狮身人面女妖谜语作恶之事急需解决，他们就放弃了对缺乏线索的先王被杀事件的调查。俄狄浦斯当即宣布，他将彻底追查此事。

在长老们的建议下，俄狄浦斯派人带来先知，请他明示。但先知拒绝道出秘密，情急之下的俄狄浦斯要惩办先知。先知被逼无奈，明确说出俄狄浦斯就是杀人凶手。俄狄浦斯指责先知被克瑞翁收买，刻意诽谤他，以

帮助克瑞翁夺取他的王权。先知怒急，对俄狄浦斯预言道："他将从明眼人变成瞎子，从富翁变成乞丐，到外邦去，用手杖探着路前进。他将成为和他同住的儿女的父兄，他生母的儿子和丈夫，他父亲的凶手和共同播种的人。"说完，先知愤愤离去。

克瑞翁得知俄狄浦斯的无端指控，来找俄狄浦斯理论，两人在王宫前院争吵起来。王后伊奥卡斯忒闻声从宫里走出来劝解。克瑞翁离开后，伊奥卡斯忒安慰俄狄浦斯不要相信预言。因为当初先王拉伊奥斯曾得到神示，预言他将死在儿子手中，所以他们的儿子出生三天后，就被钉住双脚，丢进了荒山；而拉伊奥斯最终在三岔路口被一伙强盗杀死。伊奥卡斯忒的劝慰反倒令俄狄浦斯感到十分不安，他道出了自己的身世：他本是科林斯的王子，在一次宴会上听一个喝醉的人说他不是国王波吕玻斯的儿子。谣言日盛，他便瞒着父母到太阳神那里去求神示，神示说他将杀父娶母。于是，他逃离了科林斯，却在一个三岔路口和一个坐马车的老人争路，双方言辞激烈，他失手打死了老人，又杀死了老人的随从。后来，他来到忒拜城，猜破了狮身人面女妖的"斯芬克斯之谜"，解除了忒拜的灾难，被忒拜人拥戴为王，并娶先王的遗孀伊奥卡斯忒为妻。刚刚听了伊奥卡斯忒的描述，他感觉先王与自己所杀的那位老人相貌相似，令他隐隐不安。

这时，科林斯的牧羊人来给俄狄浦斯报信，告诉他波吕玻斯病逝，科林斯人要立他为王。俄狄浦斯听闻心中十分高兴，觉得预言失效了。但考虑到母亲还健在，为避免娶母的厄运，他拒绝回科林斯。报信的牧羊人听后，劝慰俄狄浦斯大可放心，因为波吕玻斯夫妇只是他的养父母。他诉说了一段往事：当俄狄浦斯还在襁褓中的时候，拉伊奥斯的仆人（牧羊人）在丛林中将他送给科林斯的牧羊人。那时，俄狄浦斯的双脚被钉在一起，又红又肿，哭声不止。科林斯牧羊人给他解开双脚，为他取名为俄狄浦斯，意为"又红又肿的脚"，随后将他送给波吕玻斯王。波吕玻斯夫妇没有子嗣，将他视作亲生儿子抚养成人。报信人还说，当年那个科林斯的牧羊人就是自己。

伊奥卡斯忒预感到厄运的来临，她阻止俄狄浦斯不要再问下去，但俄狄浦斯坚持要查个水落石出，催人赶快找来忒拜的牧羊人。伊奥卡斯忒冲

法国画家安格尔（Jean Auguste Dominique Ingres）创作于 1808 年的油画作品《俄狄浦斯与斯芬克斯》

进了王宫。

　　三岔路口的幸存者，也就是当年忒拜的牧羊人，被带到俄狄浦斯的面前。面对俄狄浦斯的质问和科林斯牧羊人的对质，起初他闭口不言。后来，在俄狄浦斯的威逼之下他终于承认，俄狄浦斯是拉伊奥斯和伊奥卡斯忒的儿子，主人让他把婴儿丢进荒山，但他可怜婴儿，把婴儿送给了科林斯的

第一章　古代戏剧　　31

牧羊人。

一切都应验了！俄狄浦斯悲叹自己成了杀父娶母的罪人，疯狂地跑进宫去。而伊奥卡斯忒难以承受厄运的事实，失心发疯，已经自缢身亡。俄狄浦斯抱着母亲的尸体痛哭，他哀号着："假如我到冥土的时候还看得见，不知该用什么样的眼睛去看我父亲和我不幸的母亲，因为我曾经对他们做出死有余辜的罪行。"说完，他把母亲的尸体放在地上，从她的袍子上摘下两只别针，然后刺瞎了自己的双眼。

最后，俄狄浦斯请求克瑞翁照顾他的两个女儿，并依照他自己先前的诅咒，将自己孤独地流放到远方。

2. 剧作赏析

《俄狄浦斯王》是索福克勒斯最著名的悲剧，也是命运悲剧最为重要的代表作，更是古希腊悲剧的传世经典之作。

《俄狄浦斯王》的熠熠光芒闪烁于剧作主题所蕴含的巨大力量之中。故事以上天的神示为起始，由此牵引剧情发展，最终以神示应验为终止，使全剧笼罩于"弑父娶母"神示的阴影之下。为了避免悲剧的发生，主人公俄狄浦斯产生了对抗神示的自由意志，他放弃了王位的继承，"背井离乡"，凭借过人智慧猜破狮身人面女妖的谜语，解除了忒拜城的灾祸，又依靠自身才德英明地治理着忒拜城邦。然而，他的一切努力均是徒劳，他愈想挣脱命运的诅咒，就愈是将自己推向罪恶的深渊。于是，命运的不可抗拒，给这部悲剧打上了鲜明的主题烙印，也映射出古代社会人们对无上神力和命运威力的敬畏与遵从之心。这种普遍的认知心理对悲剧家的戏剧创作更是产生了重大影响。

但是，索福克勒斯创作的《俄狄浦斯王》，其悲剧意韵远不止于此。首先，悲剧家赋予了俄狄浦斯在命运驱赶之下的反抗意志。遥想在那个人类社会的初始时期，人们对自然和世界的认识极为有限，蒙昧主义盛行，人们对猛兽、灾难、疾病、生死等各种未卜的恐惧均依附于对天神的祈求和信奉。而在神主宰一切和命运不可抗拒的绝对威慑中，俄狄浦斯却没有默然接受"弑父娶母"的神示意旨。他愤然反抗，力图通过自己的努力而改

变神的安排，由自我掌管命运。这种明知不可为而为之的勇气，颇有"明知山有虎，偏向虎山行"的气魄。他的行为本身，体现了人对命运的反抗，不仅彰显了人的抗争精神和把握自我命运的渴求，而且也显示了渺小的生命个体对天庭神威的质疑和否定。从这个意义而言，俄狄浦斯释放出了巨大的生命力量。其次，尽管宿命论的观念深深植根于悲剧家的内心，尽管俄狄浦斯的所有努力最终还是化为神示应验的惨痛悲剧，可人们不禁发问：一个意志坚定、性格果敢、聪慧过人、贤明英武的理想君王却为何要遭受神示如此残忍的诅咒呢？诚然，如亚里士多德的"过失说"所言："怜悯的对象是遭受了不该遭受之不幸的人，而恐惧的产生是因为遭受不幸者是和我们一样的人……介于上述两种人之间还有另一种人，这些人不具有十分的美德，也不是十分的公正，他们之所以遭受不幸，不是因为本身的罪恶或邪恶，而是因为犯了某种错误。"[10]那么，又是谁造成了主人公的过失而最终导致了悲剧的发生呢？况且俄狄浦斯本身是无意犯错的。因此，俄狄浦斯的悲惨境遇，足以说明"神示"的谬妄和神的残暴。这是悲剧家在神的不可抗拒意识中所迸发出的对神的指摘之音。最后，当主人公一切试图改变的行动皆为徒劳时，面对"弑父娶母"的凄惨结果，俄狄浦斯并没有悲戚地抱怨命运，也没有以死来逃避，而是履行自己先前的诺言，刺瞎双眼、自我放逐，勇于承担对自己"罪恶"的责罚，令人震撼。这举动是大无畏的担当，是无比坚强的勇气，更是人性伟大光辉的显现。

索福克勒斯笔下的俄狄浦斯，是一个不屈从于命运安排、竭力掌握自己命运的悲剧英雄。在同命运的斗争中，他意志顽强，勇于行动，不屈不挠，但他最终没能改变命运的走向。他企图同神示抗争，却不能挣脱神示的枷锁和命运的拨弄，这是他的悲剧性所在。当他最后揭开自身厄运的面纱时，为了履行诺言，他更展现出惊人的意志力。整部悲剧展现了主人公个人意志与神的意志冲突，从中我们看到了生命个体的凄哀不幸和悲惨结局，但其意志和行为举动却震颤着我们的心灵。在同自然和命运的抗争中

[10]〔古希腊〕亚里士多德：《诗学》，陈中梅译注，第97页。

遭受失败，却从未妥协、敢于承担，并在失败中继续反抗以求改变，这不正是人类不断前行的力量所在么！

　　《俄狄浦斯王》一直为人们称道的还在于其精妙的戏剧结构和成熟的创作技巧。剧作采用倒叙的回顾式（亦称"锁闭式"）结构，从整个故事临近结局的部分切入，将以往的事件和前史通过人物对话进行交代，在不断的"揭示"中促动着舞台上正在进行的戏剧朝着最后的高潮迈进。因戏剧演出的时间和舞台的空间所限，亚里士多德一直倡导"情节单一"，而《俄狄浦斯王》完美地诠释了这一主张。试想，如若将天神降下神示、主人公降生后被丢弃、牧羊人转送婴儿、主人公成年后逃离、三岔路口出现纠纷、猜破女妖的谜语和被拥戴为忒拜城君主等一系列情节以自然形态逐一展现的话，一部单本悲剧显然难以承载，势必会成为一部三联剧或十几幕戏的鸿篇巨制。可是，索福克勒斯用精巧的构思和紧凑的布局解决了叙事容量的问题，以锁闭式的戏剧结构将冗长、繁杂的戏剧线索进行了剥离和截取，在故事最高潮的尾声呈现里将纷繁剧情完整统一于一部悲剧之中。如此，既压缩了戏剧的篇幅，减少了出场人物，又使戏剧情节趋于集中，戏剧冲突变得激烈，戏剧节奏更为紧张，形成了强烈的戏剧性效果。同时，为了增强观众的欣赏兴趣，悲剧家在戏剧的开篇即设置了悬念，以牵引剧情的发展，并运用发现、突转等创作技巧，强化戏剧情境的跌宕起伏，从而令悲剧引人入胜。大幕拉开，忒拜城瘟疫横行，神示告诉众人找到并惩治杀害先王的凶手即可解除灾祸。于是，"谁是凶手"就成了巨大的悬念，激发出观众极大的好奇心，并由此引出舞台上戏剧情节的逐步展开。随着俄狄浦斯调查的深入，盲人先知的预言使主人公境遇发生突转，使剧情产生新的悬念；王后对俄狄浦斯的劝慰，使主人公在往事忆述中有了新的发现，他的境况愈发不利；科林斯的牧羊人前来报信，他对俄狄浦斯的顾虑有所宽慰，虽道出了实情，却使俄狄浦斯与王后双双发现彼此的真实关系，并使主人公的处境彻底突转，由王者沦为罪犯。当真相大白后，人们在"主人公会怎样"的悬念期待中，最终见证了俄狄浦斯刺瞎双眼、自我流放的悲惨结局。

纵观全剧，几十年的时间跨度和庞杂的戏剧线索在回顾式的戏剧结构中，显得自然而舒展，紧凑而有机。在悬念的牵动下，人物在发现中突转，在突转中不断发现，二者互为推动，直至戏剧的最高潮。整部剧作的戏剧情节跌宕有致，戏剧情境动人心魄，戏剧脉络清晰又浑然一体。今天，"回顾式"的戏剧结构已为人们所熟知，但它却是两千多年前由索福克勒斯首创；悬念、发现、突转等戏剧技巧更是对后世影响颇深。挪威剧作家易卜生的《玩偶之家》就是索福克勒斯创作方法的集中体现，我们不禁对索福克勒斯卓越的创作才华赞叹不已。

此外，索福克勒斯在《俄狄浦斯王》中充分发挥歌队的叙述、评论、抒情之功，并将其与戏剧动作统一起来，使之成为戏剧整体的有机部分，进而增强了剧作的感染力和悲剧魅力。悲剧家还在主人公境遇的一次次突转中，生动揭示了其内心波澜和心理变化，使人物形象更为鲜活、饱满。更为可贵的是，19世纪奥地利的心理学家弗洛伊德从剧作中探寻到主人公潜意识里的恋母情结，以心理学角度分析其通过杀父娶母的外在行为以达成童年时潜意识里性冲动所形成的内在愿望，进而将恋母情结定义为"俄狄浦斯情结"，更加彰显了这部悲剧的深邃意蕴和独特魅力。

《俄狄浦斯王》让人们看到了一个理想的人在反抗命运的行动中所遭受的惨痛结局，使人恐惧命运的残忍，哀怜主人公的不幸，因此而成为亚里士多德心中"最完美的悲剧"。在人们的畏惧与悲悯情感之外，俄狄浦斯所具有的反抗意志、坚强勇气和直面担当，也必将对每一个生命个体产生深远的影响和巨大的鼓舞。

第四节　欧里庇得斯与《美狄亚》

一、欧里庇得斯的戏剧创作

欧里庇得斯（约前485—约前406），古希腊三大悲剧家之一。有关他的生平记述较少，据传他出身贵族，曾担任过阿波罗神庙的祭司。欧里庇

得斯醉心哲学，喜欢沉思默想，具有辩论家的批判精神，被称为"剧场里的哲学家"。后来因怀疑神，被当局所不容，被迫离开雅典，最后客死马其顿。

欧里庇得斯一生共写了92部剧本，4次获得戏剧竞赛头奖。他的剧作现存《美狄亚》《希波吕托斯》《安德洛玛刻》《赫卡柏》《特洛亚妇女》《请愿的妇女》《阿尔刻提斯》《伊菲革涅亚在陶洛人里》《俄瑞斯忒斯》《伊翁》《赫拉克勒斯的儿女》《疯狂的赫拉克勒斯》《海伦》《腓尼基少女》《厄勒克特拉》《伊菲革涅亚在奥利斯》《酒神的伴侣》《圆目巨人》，共18部完整剧本。其中，《圆目巨人》是萨提洛斯剧，其余均为悲剧。

欧里庇得斯的悲剧也取材于古希腊神话，多以家庭生活为题材，尤其是将妇女作为笔下主人公，对她们的心理进行深刻描绘，进而刻画出美狄亚、费德拉、安德洛玛刻、海伦等诸多性格迥异、各放异彩的女性形象。与索福克勒斯"按照人应当有的样子写人"的创作观念不同，欧里庇得斯是"按照人本来的样子写人"。简言之，前者描写理想中的人，后者描写现实中的人。"这一选择标志着英雄悲剧的结束和现实主义精神的强化，同时也昭示了古希腊悲剧形态的多样性。"[11]

欧里庇得斯对古希腊悲剧的贡献表现在：第一，他肯定现实生活中人的价值与意义，对神及命运采取怀疑态度，甚至在《伊翁》《厄勒克特拉》《酒神的伴侣》等剧里竭力攻击天神。第二，他的创作以写实手法为主，笔下的主人公都是生活中真实的人，推动了古希腊悲剧从浪漫主义向现实主义的发展，使戏剧艺术更为接近日常生活，接近艺术的真正源泉。第三，他擅长家庭矛盾的描写和妇女的心理分析。《美狄亚》写女性的报复心理，《伊翁》写女性的嫉妒心理，《特洛亚妇女》写女性的痛苦心理，《酒神的伴侣》写女性的疯狂心理。这些心理描写都非常细腻和深刻，令人感动，蕴含着剧作家对女性的关注与同情。欧里庇得斯通过家庭伦理关系与冲突展现女性心理特征的创作方法，开创了欧洲戏剧史上家庭问题剧的先河。第

[11] 郑传寅、黄蓓：《欧洲戏剧史》，北京大学出版社，2008年版，第45页。

四,他的《阿尔刻提斯》《海伦》《伊菲革涅亚在陶洛人里》《伊翁》等剧中带有一定的闹剧成分,体现出悲剧性和喜剧性的融合,对古希腊的新喜剧和后世的悲喜剧产生影响。

欧里庇得斯的悲剧创作非常关注当时雅典的社会问题与家庭问题,以神话题材为载体将之展现。他的剧作结构较松散,但长于心理分析,作品着重反映人内心的情欲与困苦。他的悲剧语言朴质、自然,但有许多冗长的说理与辩驳。他的悲剧还含有大量的计谋成分、喜剧或闹剧因素。戏剧布局上,他往往利用开场白来介绍剧情,利用"神力"于收尾处解决矛盾纠葛。同时,歌队在欧里庇得斯的悲剧中也逐渐失去重要性,而成为演出的装饰品。

尽管有人指摘欧里庇得斯,认为古希腊悲剧在他的手中衰落了,但不可否认的是,其悲剧对后世影响很大。一方面,欧里庇得斯促进了古罗马文学的发展;另一方面,他深深影响着但丁、拜伦、雪莱、高乃依、拉辛、歌德等人的文学与戏剧创作。

二、《美狄亚》鉴赏

1. 剧情梗概

科任托斯城内,美狄亚住所前院。

保姆上场,同情地叙述女主人的经历和遭遇:美狄亚本是科尔喀斯国王的女儿,也是地狱女神神庙的祭司。当年,伊俄尔科斯国王的孙子伊阿宋为了重获王位,来到科尔喀斯盗取国王的宝物金羊毛。不想,美狄亚狂热地爱上了伊阿宋。她不仅违背父意,帮伊阿宋制服攻击的武士和护宝的蟒蛇,以顺利盗取金羊毛,而且随伊阿宋私奔。途中,她还杀死了前来追击伊阿宋的亲弟弟。伊阿宋完成了获取金羊毛的任务,满心欢喜回到故乡,但他的叔父却违背先前的诺言,不肯将原本属于伊阿宋的伊俄尔科斯王位归还给他。伊阿宋请求精通法术的美狄亚为他报仇。美狄亚请来伊阿宋叔父的女儿,当面将一只老公羊杀死放到锅中烹煮,少顷老公羊变成一只小羊羔,美狄亚借机怂恿她照此方法可让其父返老还童。美狄亚如愿地借刀

杀人，替伊阿宋成功复仇，却招致众怒。不得已，她只能和丈夫带着两个儿子逃亡到科任托斯。如今，伊阿宋抛弃了妻子和儿子，准备和科任托斯国王克瑞翁的女儿结婚。美狄亚陷入极度的悲哀，看见儿子就不高兴。保姆对美狄亚的状况感到深深的忧虑。

科任托斯的妇女们（歌队）来劝慰美狄亚，美狄亚向她们诉说自己的痛苦。这时，克瑞翁来见美狄亚，命令她立即带着两个儿子离开科任托斯，因为他害怕美狄亚会加害自己的女儿。美狄亚再三请求允许她多留一天，以便寻找安身之所，得到克瑞翁的同意。美狄亚决心用一天的时间完成自己的复仇。

伊阿宋来找美狄亚，假意关心，实则驱赶。美狄亚怒斥他的无耻，指责他的忘恩负义行为。伊阿宋却狡辩说，他让美狄亚过上文明的生活，她从自己这里获得的远比她为自己付出的要多。他和公主结婚，也都是为了她和孩子着想。最后，伊阿宋表示愿在金钱上帮助她，遭到美狄亚的拒绝。

欲求子嗣而去神庙祈求神示的雅典国王埃勾斯路过科任托斯，遇到美狄亚。美狄亚向他述说自己的遭遇，并于再三请求下，得到了埃勾斯的许诺：只要她能到雅典境内，他就将竭力保护她。美狄亚解决了后顾之忧。

美狄亚让保姆把伊阿宋找来，她假装向他认错，同他和好，使伊阿宋放松了警惕。她告诉伊阿宋，自己为新娘准备了精美的礼物，并请他向克瑞翁求情，免除对两个孩子的驱逐。伊阿宋愉快地答应了，他和保姆领着手捧毒汁浸泡过的礼服与金冠的两个孩子去见公主了。

不久，保姆领着孩子回来，告诉美狄亚，新娘已经高兴地亲手接下了礼物，美狄亚心中暗喜。看着两个可爱的儿子，美狄亚心如刀绞。她有意杀死儿子以报复伊阿宋的无情，却又不忍下手，几度放弃杀子的念头。这时，报信人跑来报告美狄亚，说穿上礼服、戴上金冠的公主已毒发身亡，闻讯赶去的克瑞翁抱着女儿尸体痛哭，也染上礼服的剧毒而死。美狄亚听后十分欣喜。报信人离开后，强烈的复仇怒火充斥着美狄亚的胸腔，她提剑杀死了自己的两个儿子，以使他们免受仇人的侮辱和迫害。

得知公主和克瑞翁死讯的伊阿宋心中惦记着儿子，匆匆赶来。此时，美狄亚已带着两个孩子的尸体，乘着龙车出现在空中。伊阿宋责骂她的狠毒，美狄亚却反唇相讥："是你的狂妄和你新结的婚姻害死了他们"，"只有这样才能伤你的心"。伊阿宋请求让他亲手埋葬孩子，遭到美狄亚的拒绝。

最后，美狄亚乘着龙车飞腾于长空，消失在天际。

2. 剧作赏析

《美狄亚》是欧里庇得斯创作的最具代表性、最为著名的悲剧，是世界戏剧史上著名的复仇悲剧，女主人公美狄亚业已成为悲剧中最著名的复仇女性形象。

《美狄亚》的主题是复仇。剧作的故事虽然源自古希腊神话，但在复仇之下，悲剧家展现的却是对当时社会女性地位及其遭遇的关注。如前文所言，悲剧发展到欧里庇得斯时代已有所变化，欧里庇得斯已不同于先辈埃斯库罗斯和索福克勒斯，不再写"神"或"理想中的人"，悲剧在欧里庇得斯手中成为反映社会现实问题和生活中人的境况的一面镜子。欧里庇得斯所处的时代，妇女被排除在社会生活之外，没有地位。家庭中，妻子要完全顺从丈夫，被视为丈夫的财产而存在。尤其是当时的雅典法律规定，与异国女子结婚是不具法律效力的，男子可以任意解除婚姻关系。正如《美狄亚》"进场歌"中歌队所唱："快不要这样祈祷，即使你丈夫爱上一个新人——这不过是一件很平常的事。"可见当时雅典社会男子对女子的薄情寡义是一种普遍认可的两性观念，因此，伊阿宋对美狄亚的背叛，乃是当时社会观念的集中体现。美狄亚在剧中曾感慨："在一切有理智、有灵性的生物当中，我们女子算是最不幸的。"悲剧家借美狄亚之口道出了女性的悲惨命运和社会不公，更通过美狄亚被遗弃的遭遇深刻反映出虐待妇女的社会问题。

欧里庇得斯还通过对主人公美狄亚的塑造，发出女性对社会不公的抗争之声。作为喷射出复仇烈焰的主人公，美狄亚素以敢爱敢恨、意志坚强、计谋多端而著称于世。她行为极端，爱得热切，恨得猛烈。她以最残忍的

手段对伊阿宋进行报复，复仇的直接原因是伊阿宋的抛弃。而她坚决不能容忍伊阿宋的抛弃行为，又在于她当初对伊阿宋的爱之深切。美狄亚渴望爱情，信奉爱情至上，可以为爱献身，在爱中融化自己。为了爱人伊阿宋，敢爱敢恨的美狄亚违抗父命，盗走国宝金羊毛，追随爱人背叛祖国，更是不惜杀死前来阻挠的亲弟弟以换得自由。为了伊阿宋，她失去了一切，伊阿宋成为她生命中的一切。如今，伊阿宋欲另觅新欢，致使支撑美狄亚生命的爱情即将崩塌。于是，炽热的爱变为无尽的怒火，复仇的心如喷薄的火山岩浆，难以抑制。其实，美狄亚心中所渴望的爱情是平等的爱情。她希望自己可以忘我地爱，也希望爱人能如她一般忘我地爱。她所牺牲的一切只为换得伊阿宋对自己全心全意的爱。这是美狄亚的至上爱情观，也是她对自由爱情、平等爱情的追求。一旦这种爱情被摧毁，她就将奋起还击，施以最无情的复仇。她的复仇行动不是基于命运，而是由于"沉痛的心"和强悍的个性。这行为既是她对负心爱人的残酷惩罚，也是对自己爱情尊严的坚定维护，更是对社会不公的决绝反抗。

美狄亚形象的魅力，不仅仅在于单纯的为爱复仇，还体现在其报复过程中的工于心计和心理活动的生动揭示。美狄亚对伊阿宋的复仇，不是简单的哭闹或鲁莽冲动的行为，而是意在以最残忍的方式让伊阿宋痛不欲生。于是，她施展计谋，精心布局，先以声泪之悲求得克瑞翁勉强答应留她一天，争取了复仇时间；再以道义和情理相逼，获得雅典国王埃勾斯的承诺，为自己寻找了庇护所；接着，美狄亚故意以和好的姿态请求伊阿宋的原谅，使其放松了警惕，又让两个纯真的孩子将沾满毒药的衣服送到新娘公主手中，令其就范，致使公主和克瑞翁父女毒发身亡；最后，美狄亚亲手杀死两个孩子，让伊阿宋孤独而痛苦地活在人间。在整个复仇计划的实施过程中，美狄亚不仅显示了自己的心思缜密和足智多谋，更凸显出她坚强的性格。

外在偏执、残忍的复仇行为之下，美狄亚的内心一直处于波澜激荡之中，悲剧家对此进行了深刻的心理描绘。大幕拉开，保姆上场便叙述了美狄亚遭受虐待的悲惨情况，她已整日处在呼天抢地、痛不欲生的精神苦痛

之中。随后，美狄亚遇到克瑞翁，道出自己对丈夫的恨，复仇的烈焰已在她心中升腾。在刻骨铭心的恨意驱使下，美狄亚一步步完成着复仇计划。当伊阿宋兴致勃勃地谈论两个儿子已不可能存在的未来时，美狄亚的内心在痛苦地挣扎，母性的本能使她不禁"流出晶莹的眼泪，把苍白的脸转了过去"。剧作第五场，听到公主已收下礼物，美狄亚没有欣喜，反而更加愁苦，因为她深知这条复仇之路的尽头将是自己孩子性命的终结。作为被遗弃的复仇女性，她一定要冷酷地惩罚伊阿宋；可作为母亲，她又实在不忍对自己的亲生骨肉痛下杀手。因而，她的内心备受煎熬："我失去了你们，就要去过那种艰难痛苦的生活……我的孩子，你们为什么拿这样的眼睛望着我……看见他们这明亮的眼睛我的心就软了！我决不能够！我得打消我先前的计划，我得把我的孩子带出去……我到底是怎么了？难道我想饶了我的仇人，反遭受他们的嘲笑吗？我得勇敢些！"这些独白生动展现了美狄亚内心正在进行的激烈冲突，仇恨、母爱、温柔、犹豫、无奈、刚硬、愤怒等种种心理情感一览无余。最终，复仇火焰融化了母爱，美狄亚杀死两个儿子，对伊阿宋进行了最残忍的报复，也将全剧推向了高潮。悲剧家对美狄亚炽烈情感和内心世界的描写，烘托了主人公的悲剧性，使人物性格更为丰富，形象更为饱满。更为可贵的是，在那个雅典时代，欧里庇得斯不仅关注普通的人，而且能深入一个女性的内心，去感受和体会她被背叛抛弃后的痛苦心灵和疯狂状态，令人赞叹。

 当然，有一点必须要注意。欧里庇得斯在剧作中尽管对美狄亚的遭遇抱以同情，但他也强调了情感与理智的冲突，尤其是情感湮没理智后的行为可怖性。剧中，美狄亚为了伊阿宋不仅背叛了父王和祖国，更亲手杀死了自己的弟弟。为了帮伊阿宋争夺王位，她用法术和诡计杀死了伊阿宋的叔叔。为了报复伊阿宋，她杀死了国王和公主，更不惜杀害自己的孩子。可以说，从美狄亚爱上伊阿宋那一刻开始，她的情感就已完全超越了理智，她如同一朵邪恶之花，对他人施以血腥的暴力手段，浑身散发出残忍无情的气息。正是由于缺乏理智的控制，美狄亚行事极端，给别人造成灾难，也给自己带来不幸。因此，在悲剧家看来，人应该具有感情，更应当拥有

理智。而其笔下的美狄亚的残忍性格则反映出公元前 5 世纪雅典民主政治走向衰落的时代特征。

欧里庇得斯对社会、生活和真实的人的关注，以及他在《美狄亚》和诸多剧作中所采用的现实主义创作风格，标志着古希腊"英雄悲剧"时代的落幕，戏剧艺术也由此开始走上生活化之路。

第五节　阿里斯托芬与《鸟》

一、阿里斯托芬的戏剧创作

阿里斯托芬（约前 445—约前 385），古希腊早期喜剧即旧喜剧的代表作家，雅典公民，有关他的生平记述非常少。

阿里斯托芬一生写有 44 部喜剧，共获奖 7 次，现有《阿卡奈人》《鸟》《云》《和平》《马蜂》《骑士》《吕西斯特拉塔》《地母节妇女》《公民大会妇女》《蛙》《财神》等 11 部完整剧作传世。

阿里斯托芬的剧作大多为讽刺喜剧，内容涵盖当时雅典的社会、政治、哲学、文化、艺术等诸多方面。如《阿卡奈人》是抨击当时内战的著名喜剧；《骑士》则猛烈抨击主战派领袖克瑞翁；《马蜂》讽刺了陪审员暴躁易怒的性情；《云》攻击了苏格拉底和智者派的诡辩术；《鸟》将人们带到梦幻般的理想世界中；《蛙》则将埃斯库罗斯与欧里庇得斯进行了比较。

阿里斯托芬的喜剧多以讽刺为主，富有现实性。他常常拿人们熟知的人物和事件说笑，加之活泼、幽默的语言，易引发观众共鸣，演出效果非常热烈。他的喜剧结构较为松散，人物性格不够深刻。剧中包含着许多滑稽、诙谐、讽刺、嘲弄以及狂欢、粗野的成分，还带有闹剧的色彩，鄙俗的语言和粗鲁的玩笑较多。但阿里斯托芬的讽刺语言特别犀利，抒情的词句更是优美动听，荡漾出幻想与抒情的韵味，使其喜剧显得生动、鲜活、有力。阿里斯托芬非常强调文艺的社会教育作用，并极力赞美雅典曾经的民主政治繁盛时代，或幻想着像"鸟国"那样的社会出现，于喜剧中抒发

自己对民主政治的缅怀和对理想社会的憧憬。

因其喜剧创作的成就,恩格斯曾称赞阿里斯托芬为"喜剧之父"。当然,像阿里斯托芬创作的这些敢于指名道姓攻击当权者的政治喜剧,也只能产生在古希腊民主政治时期。但阿里斯托芬确立了欧洲喜剧的主导风格——在讽刺现实生活的丑行和陋习中展现出滑稽之美,这无疑对欧洲喜剧的发展影响巨大。18世纪启蒙时期的政治喜剧,就是沿着阿里斯托芬的喜剧艺术传统创作出来的。

二、《鸟》鉴赏

1. 剧情梗概

雅典人欧厄尔庇得斯和珀斯特泰洛斯厌恶雅典的争斗与诉讼成风,欲寻找逍遥自在的地方安度余生。听鸟市上卖鸟的人说,天神特柔斯变成了鸟王戴胜,它可以指点他们找到理想的国度。在卖鸟人的鼓吹下,他们买了一只喜鹊和一只乌鸦。两只鸟指引着欧厄尔庇得斯和珀斯特泰洛斯来到荒山中一处悬崖下,遇到了鸟王戴胜。欧厄尔庇得斯向戴胜打听,哪里能找到一片安静的乐土。戴胜向他推荐了几个地方,他都不满意。珀斯特泰洛斯突然想出一个计划,建议戴胜在天地之间建立一个鸟国,他们愿加入鸟国。看到戴胜有些犹疑,珀斯特泰洛斯向它解释说,如果众鸟在云中筑起城堡,既可以统治人类,又可以毁灭天神。因为人类给天神献祭时,天神若不给鸟类进贡,鸟类就不许祭肉的香气通过。戴胜听了称赞不已,他要亲口把这个计划讲给众鸟们。

戴胜一声呼唤,锦鸡、波斯鸟、猫头鹰、樫鸟、沙鸡、斑鸠、连雀、岩鸠、鹳鸟、鸫鸪、云雀、鹞鹰、红隼、啄木鸟等众鸟组成的鸟群(歌队)便来到他面前。戴胜向大家讲明建立鸟国的计划,但因鸟类时常遭到人类捕杀,所以众鸟对两个雅典人充满敌意。欧厄尔庇得斯和珀斯特泰洛斯极力向它们说明,鸟类比宙斯的爸爸和大地还要古老,在古代统治人类的不是天神而是鸟。可如今,鸟类失去了王权,被人们任意捕杀、食用和买卖。鸟类必须要恢复主权,恢复鸟类的统治。

众鸟们听得热血沸腾，欧厄尔庇得斯和珀斯特泰洛斯一唱一和，鼓动鸟类要团结起来，组织一个城邦公社，在空中筑起一座坚固的城堡，然后向宙斯索回王权。宙斯若不同意，就向他发动神圣的战争，不许天神从鸟国通过；人类今后则必须先向鸟类献祭，然后才能敬献天神，如若不然，麻雀和白嘴鸦就把他们田里的种子吃光，老鸦则把耕地的牛和牲口的眼睛啄瞎，让人类无以耕作，活活饿死；如果人们尊敬鸟类，鸟类就帮他们消灭田间的害虫。众鸟欢呼雀跃，接受了建立鸟国的建议，并决定让欧厄尔庇得斯和珀斯特泰洛斯处理此事。戴胜给他们俩吃了一种草药，让他们俩长出了会飞的翅膀，以便和众鸟交往。

于是，珀斯特泰洛斯着手建立鸟国的伟大计划，并给这个国家取名"云中鹁鸪国"。众鸟非常喜欢这个名字，大家商定，鸟国将没有国籍，没有剥削，没有争执，没有诉讼，没有贫富差异，大家会平等、快乐地生活在一起。

听闻鸟国的建立，诗人、预言家、历数家、视察员、卖法令的人、讼师纷至沓来，企图从鸟国获利，均被珀斯特泰洛斯赶走。

众鸟们刚刚修筑好高大宏伟的鸟国城堡，便捉住了要去催促人们给天神献祭而偷入鸟国的绮霓女神，珀斯特泰洛斯不惧怕女神的威胁，将她赶走。随后又将前来鸟国避难的逆子、舞师、讼师等人赶出了鸟国。此时的人间，人们已开始纷纷崇拜鸟类。天神也准备与鸟类谈判。

普罗米修斯蒙着脸，悄悄来到鸟国。他告诉珀斯特泰洛斯：自从鸟国建立之后，隔断了人与神的联系，天神开始挨饿。他告诫珀斯特泰洛斯，除非宙斯把王权还给众鸟，并将掌管一切的女神巴西勒亚（虚拟的人物，暗指宙斯的王权）嫁给珀斯特泰洛斯为妻，否则他们就不能与众神讲和。

普罗米修斯刚走，天神的使节赫拉克勒斯、波塞冬和异族神天雷报罗斯来到了鸟国。珀斯特泰洛斯提出了自己的条件，并对三位使节说，如果他们同意，马上就用丰盛的酒肉宴请他们。赫拉克勒斯在美酒的诱惑下，首先答应了珀斯特泰洛斯的条件，天雷报罗斯也随声附和。波塞冬无奈，

也只好答应。

最终,宙斯把王权交给了鸟国。在珀斯特泰洛斯和巴西勒亚的盛大婚礼上,众鸟们高唱颂歌:"欢呼胜利大家唱呀,高高在上乐无疆呀。"

2．剧作赏析

《鸟》于公元前414年在雅典上演,获得次奖。该剧是阿里斯托芬喜剧的代表作,是存世至今的唯一一部以神话为题材的古希腊喜剧,也是欧洲戏剧史上第一部描写理想社会的作品,开启了"理想国"戏剧创作的先河。

喜剧《鸟》虽着笔于神话般的美丽的鸟国世界,但喜剧家的创作却依托于古希腊的现实,与当时的社会生活有着紧密联系。公元前431年,以雅典为首的提洛同盟与以斯巴达为首的伯罗奔尼撒联盟之间爆发了旷日持久的伯罗奔尼撒战争。战争持续了27年,致使雅典的民主政治和城邦经济急剧衰退。残酷的战争还摧毁了希腊人的精神信仰和道德规范。衰败的国运令雅典时局动荡不安、民生凋敝,人们在贪欲的刺激之下,不断侵犯道德与伦理底线,社会充满了攻击与欺诈,雅典的诉讼、官司蔚然成风。面对如此混乱的社会现实,喜剧家既愤恨,又失望,更无力改变。于是,他只好寄希望于笔下两位主人公的出走,去寻找"逍遥自在的地方",以躲避世俗的纷扰,寻求心中理想民主的安宁之地。最终,剧作通过两位主人公远离尘世,在空中与众鸟建立起鸟国,并通过与天神的斗争赢得王权这一美好的想象,表达了他对理想王国与和谐社会的追求与向往。在"云中鹁鸪国",没有神仙逍遥的法术,没有长生不老的仙丹妙药;有的是鸟儿们用自己的劳动和智慧建立起来的城墙,有的是公平合理的法律和彼此的真诚友善。勤劳、平等、公正、美善构筑起阿里斯托芬心中完美的"理想国",这是他对人类所应具备的美德的赞美,也是人们心中寄予无限美好的"桃花源"。

在寻觅救世济人的"理想国"之余,《鸟》对当时雅典的城市生活进行了多方面的讽刺和嘲笑。诗人、预言家、视察员、卖法令的人、讼师等可笑可鄙的形象以及他们被珀斯特泰洛斯赶走的狼狈相颇具喜剧色彩,

形象地表明了阿里斯托芬对雅典现实生活中欺骗、诉讼、敲诈等罪恶现象的鄙夷与痛斥。喜剧家更是通过鸟类之口，道出了自己对世人的悲悯和劝诫："尘世上的凡人啊，你们庸庸碌碌与草木同朽，好似木雕泥塑，好似浮光掠影，不能飞腾，朝生暮死，辛苦一生，有如梦幻。"同时，剧本通过鸟国与天神的对抗及其最后的胜利，表达了对天神的嘲笑。在齐心协力的鸟类面前，女神绮霓被驱逐，海神等甘心臣服，众神之神宙斯也被迫让出王权，这些处理大胆而富有战斗性，折射出强烈的反抗精神，成为对传统宗教和旧秩序的一次冲击，寓示着神权在人心中的渐趋衰落与人类理性意识的觉醒。鸟国虽然飘忽在云端，遥远而难于企及，但剧作最后皆大欢喜的结局却给了人们美好的遐想，为混沌世间的人们带来心灵的慰藉与生命的希冀。

艺术特色上，《鸟》犹如一首富有神话色彩的美丽的诗。剧中人物具有拟人化的特点，各色飞鸟与众鸟组成的歌队五彩缤纷，莺歌燕舞，绚丽多姿，使剧作充满奇幻、瑰丽之彩，把人们引入一个迷人的童话般的世界，由此也展现出喜剧家丰富、奇特的想象力。在戏剧结构方面，该剧堪称古希腊喜剧中的完美之作。剧作结构完整，情节丰富，剧情以鸟国的建立过程为主线，在鸟国与天神的斗争中层层推进，逐步展开戏剧情境，最终以天神被迫屈服、鸟国夺取王权为结局，在主人公婚礼上的众鸟歌声中，将戏剧气氛推向了最高潮。在严密的结构中，剧作还穿插了主人公揭穿预言家等骗子的真面目的喜剧场面，使得剧作诙谐、幽默，戏剧节奏明快而活跃。此外，剧本的语言充满机智的辩论，对话富有智慧，对悲剧中的诗句的戏谑则产生了喜剧效果。当然，其中也不乏粗俗不堪的言辞。《鸟》的语言还蕴含浓郁的抒情性，如戴胜召唤夜莺与众小鸟的小曲、插曲、歌队合唱等都诗意盎然，优美动听，如同一首首美妙的抒情诗，给人以美的享受。

古希腊的喜剧到阿里斯托芬时代开始逐渐定型，《鸟》便体现出旧喜剧在戏剧架构上的成熟：开场白（交代背景）、进场歌（揭示矛盾）、对驳（展开冲突）、插曲（歌队发表观点、评论）、闹剧场面（渲染喜剧气氛）、

退场（大团圆结局），六个部分组成了古希腊喜剧的固有模式。而在这样轻松活泼的形式下，古希腊喜剧却显露出严肃、庄重的主题，给人以启示，并对后世喜剧创作影响深远。

第二章
文艺复兴时期戏剧

西罗马灭亡后，从公元5世纪到15世纪，欧洲开始了一个新的历史时期。因其介于古代和近代之间，所以被称为中世纪。中世纪的欧洲，宗教盛行，并与政治统治相结合，使得教会成为社会政治和宗教秩序的双重代表，教会文化更成为中世纪的文化主流。在教会的禁欲主义和蒙昧主义的禁锢压迫下，中世纪成为欧洲历史上漫长的"黑暗时期"。

在教会的影响下，中世纪先后出现了宗教戏剧、奇迹剧、神秘剧等戏剧样式，均是以不同角度来展现《圣经》故事，进而赞扬圣母的奇迹，歌颂上帝的伟大。到了中世纪后期，随着资产阶级的出现，戏剧内容有所发展，产生了道德剧、笑剧、愚人剧等世俗戏剧，但对宗教思想禁锢的冲击不大。真正让欧洲迎来新时代曙光的，是浩大的文艺复兴运动。

第一节 文艺复兴戏剧

一、文艺复兴运动概述

文艺复兴，是指14世纪至17世纪初，由欧洲新兴资产阶级掀起的一场思想文化运动。文艺复兴（原意为"再生"）由19世纪法国史学家米什莱在《法国史》中率先提出，并以"文艺复兴"为标题进行专门论述。

14世纪开始，欧洲城市手工工厂和商品经济迅速发展，资本主义生产关系破土而生。面对强大的封建宗教势力，新兴的资产阶级为了反映自身

的利益和需求，借复兴古希腊、古罗马文化为标榜，高举"复兴古典文化"的旗帜，掀起一股向古希腊、古罗马文化学习的热潮，进而开展了一场资产阶级文化运动，故曰"文艺复兴"。

文艺复兴运动的口号是"人文主义"，或译"人道主义"。教会提倡"以神为本"，肯定神，否定人，这个神实际上代表僧侣和贵族阶级；资产阶级提倡"以人为本"，肯定人，否定神，这个"人"实际上代表新兴的资产阶级。资产阶级正是看中了古希腊罗马文艺典籍中肯定人生、肯定现实生活的精神，通过赞美人性的力量，利用人的正常情感和合理欲望来反对教会的禁欲主义，以人性反对神性，以个性自由反对封建束缚，进而实现自身的利益诉求。

文艺复兴运动起始于意大利的佛罗伦萨，后扩展到德、法、英、荷、西班牙等欧洲国家，前后延续近三百年。文艺复兴既是欧洲各国资产阶级掀起的一场反对封建统治的思想文化运动，又是使欧洲告别千年黑暗的一次伟大的思想文化革命运动。

文艺复兴运动的成就表现为文学和艺术的高涨。在意大利，涌现出但丁、彼特拉克、薄伽丘等文学家和达·芬奇、拉斐尔等画家，及雕塑家米开朗基罗。在法国，有拉伯雷；在西班牙，有塞万提斯和维迦；在英国，有莫尔和莎士比亚。他们的作品展露出各自卓越的艺术才华和辉煌的艺术成就，在澎湃的思想情感宣泄中，彰显出人性的光辉与伟大。

二、文艺复兴戏剧的特点与艺术成就

文艺复兴时期，表现人文主义精神的文艺复兴戏剧与宗教戏剧并存，且相互对立、斗争。但在个性自由号角的鸣镝下，人们久积于胸的沉郁得以释放，赞美人性光辉、塑造人文主义形象、表达人文主义渴求的文艺复兴戏剧成为时代主流，并取得卓越成就。后世多将文艺复兴时期的戏剧专指为文艺复兴戏剧。今天，戏剧史学家们将文艺复兴戏剧视为欧洲戏剧史上的第二座高峰。因为它不仅以复古为目标，更以学习为变革，在拓展欧洲戏剧创作内容与创作领域的同时，开创了欧洲戏剧艺术的崭新高度。

总体而言，文艺复兴戏剧在主题上大多赞扬开明君主，提倡民主自由；在思想上大多抨击教会的黑暗虚伪，反对禁欲，彰显人的情欲与智慧；在审美意趣上注重展现俗世之美；在内容上多为世俗生活和个人才智对教会蒙昧的胜利；在戏剧结构上趋于复杂，剧情更为丰富；在语言上既保有诗意风采，又不乏风趣的俚语，内蕴优雅，外显活泼；在人物塑造上注重仆人形象的描写，凸显其聪明与果敢，人物个性鲜明，生动而富有活力。

文艺复兴戏剧成就卓著，涌现出众多知名剧作家与经典作品。在意大利，有喜剧作家马基阿维里和他的代表作《曼德拉草根》。同时，意大利还出现了田园剧、即兴喜剧等戏剧样式；16世纪末期，意大利的佛罗伦萨还创造了歌剧。在西班牙，塞万提斯、维迦和科尔德隆的戏剧创作，使西班牙戏剧跻身欧洲戏剧的前列，其中又以维迦的《羊泉村》最为著名。在英国，基德、格林、马娄等"大学才子"（牛津、剑桥从事戏剧创作的大学生）剧作家们，推动了英国戏剧的进步。而伟大的莎士比亚则是整个文艺复兴时期戏剧艺术的最高成就者，他不仅铸就了英国戏剧的灿烂与辉煌，更使得英国成为当时整个欧洲文化的引领者。

第二节　莎士比亚的戏剧

一、莎士比亚的戏剧创作

威廉·莎士比亚（1564—1616），英国著名的诗人、戏剧家。他生于英国小镇斯特拉特福，他的父亲是镇上的杂货商，曾任民政官和镇长。莎士比亚幼年在当地文法学校读书，18岁时同邻乡26岁的农家女安妮·哈瑟维结婚。1585—1592年间他的情况不详，被史学家称为"失去的年头"。据推测，其间他应该是离开家乡到伦敦谋生，后来参加了剧团，开始了他的戏剧生涯。从1594年开始，他所在的剧团受内侍大臣庇护，称为"宫廷大臣剧团"。1598年左右，他作为股东同其他人合资筹建了环球剧场，他的戏剧作品大多在这里演出。1603年，詹姆士一世继位，他的剧团改称为

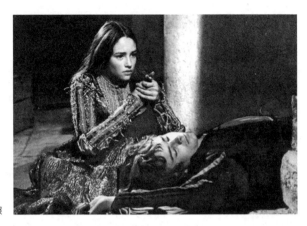

《罗密欧与朱丽叶》演出剧照

"国王供奉剧团"。1612年,他回到家乡定居。1616年4月23日病逝,葬于斯特拉特福的圣三一教堂。

莎士比亚一生共写了37部戏剧、2首长诗和154首十四行诗。他创作的戏剧体裁为悲剧、喜剧、历史剧和传奇剧,作品多取材于古代或外国历史、小说、神话、民间传说等,深蕴着人道主义思想和人性论观点。

莎士比亚的戏剧创作活动可分为三个阶段。第一阶段:1590—1601年,这一时期莎翁的剧作富有乐观精神,有《亨利四世》《理查三世》等历史剧,《错误的喜剧》《温莎的风流娘儿们》《仲夏夜之梦》《威尼斯商人》《无事生非》《皆大欢喜》《第十二夜》等喜剧和悲剧《罗密欧与朱丽叶》。第二阶段:1601—1608年,此时的剧作多为矛盾深刻、情感跌宕的大悲剧,有《安东尼和克莉奥佩特拉》等历史剧,《终成眷属》等喜剧和著名的"四大悲剧"(《哈姆雷特》《奥赛罗》《李尔王》《麦克白》)。第三阶段:1608—1612年,这一时期,他的创作以充满幻想和离奇故事的传奇剧为主,有《暴风雨》等。

莎士比亚的戏剧虽广泛借鉴已有素材,但经过他的精心改造,均呈现出别样风貌,并浸染着对现实生活的映射与褒贬,体现着他对人文主义思想的大力宣扬,使"自由""仁爱""正义"等概念于戏剧主题中得以深刻而生动地展现出来。他的剧作情节丰富,结构复杂,时间跨度大,情境生动。莎士比亚的戏剧语言丰富多彩,既有优美的诗句,也有粗俗的话语;

既有双关的隐喻和比拟,也有诙谐的讽刺和俚语。多样的语言使得他笔下的人物情感激荡,性格鲜明生动,形象栩栩如生。同时,莎士比亚的剧作极富想象力和诗意色彩,他还善于将悲喜成分交融,善于把深刻的哲理化于矛盾冲突之中,从而令他的作品在斑斓的色彩中充溢着人生寓意和批判之光。

此外,莎士比亚的戏剧创作还与演出效果紧密相连。他剧作的情节设置、场景更替都充分利用了舞台的多种表演区,极大开掘了舞台的时空。他的剧本中还常常标有精辟的舞台提示,台词也常包含着动作和调度等导演性指示。他对景色的诗意描写、对多种器乐和歌曲的使用,都极大渲染了戏剧气氛,增强了戏剧的抒情性,强化了戏剧演出效果。正因如此,莎士比亚的戏剧呈现于舞台之上才会显得高贵优雅、灵动有力、独具光芒;而文学创作时能心怀舞台,脑中充满演出视像,则得益于他丰富的舞台实践经验。古往今来,凡伟大的戏剧家无不如此。

二、《哈姆雷特》鉴赏

1. 剧情梗概

丹麦城堡厄耳锡诺。

入夜,城堡前的露台上,值班的哨兵和霍拉旭等人看到了身披铠甲的已故丹麦老王的鬼魂。霍拉旭急忙赶去告诉自己的好友——老王的儿子哈姆雷特。

城堡中的大厅,新即位的国王克劳狄斯正在与王后和众臣们欢聚。一旁的王子哈姆雷特却神情忧郁,悒悒不乐。原来,不久前,丹麦国王突然病故。国王的弟弟克劳狄斯很快便登基称王,并且娶了哥哥的王后乔特鲁德为妻。正在德国威登堡大学读书的老王的儿子哈姆雷特赶回丹麦为父王奔丧,伤心不已。回到丹麦后,看到猥琐叔父的加冕、母亲的迅速改嫁、朝臣们对新王的献媚,他感到痛心和厌恶。尤其是对母亲的薄情,他在愤懑之余不禁感叹:"脆弱啊,你的名字就是女人。"

好友霍拉旭将城堡前出现老王鬼魂之事告诉哈姆雷特。哈姆雷特闻言,

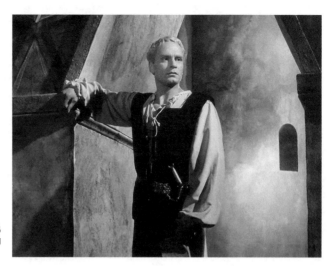

英国导演劳伦斯·奥利弗于1948年导演、主演的电影《哈姆雷特》剧照

深感意外，决定当晚去和哨兵一同守望。深夜，老王的鬼魂再次出现，并领着哈姆雷特来到一个僻静的角落。鬼魂告诉哈姆雷特，克劳狄斯为了霸占他的妻子和王位，于午后他在花园里睡觉时，把毒草汁注入他的耳腔，夺去了他的生命。鬼魂要求哈姆雷特为父亲报仇，但报仇时不要伤害他的母亲，让她自己承受良心的谴责。

哈姆雷特把鬼魂的话告诉了霍拉旭，并让他宣誓保守秘密。为了不引起叔父的怀疑，哈姆雷特故意装出得了疯病的样子。王后看到哈姆雷特的状态深感忧虑，而克劳狄斯却对此心存猜疑。御前大臣波洛涅斯断言，王子精神失常是因为自己的女儿奥菲利娅拒绝了他的爱情。克劳狄斯仍不放心，遂派了哈姆雷特的两个同学罗森格兰兹和吉尔登斯前去监视王子。

对于鬼魂的话，哈姆雷特有些犹疑。这时，宫廷里来了一个戏班子，王子受到启发，决定命他们演出一场跟自己父亲被害情节相仿的戏，以试探叔父的反应。这出戏描写的是维也纳的一件公爵谋杀案：公爵近亲琉西安纳斯贪图公爵的财产和妻子，在花园里把他毒死，后来这个近亲得到了公爵的家产和他妻子的爱情。

面对哈姆雷特的"失疯"，克劳狄斯隐隐感到不安。他利用奥菲利娅试探哈姆雷特。哈姆雷特深感爱人的背叛，自己在疯狂中对单纯的奥菲利娅

第二章 文艺复兴时期戏剧　53

施以激烈的言辞，令她伤心不已。克劳狄斯却在哈姆雷特的言语中感觉事情不简单，决心把哈姆雷特送到英国。

城堡中，哈姆雷特安排的戏剧演出终于开始了。演出时，他在一旁静静地观察叔父，发现国王面露恐惧，坐立不安。随后，克劳狄斯装作不舒服的样子，匆匆离去了。国王的异常表现验证了哈姆雷特心中的疑问，但哈姆雷特的母亲却对此很不高兴，要和儿子谈谈。哈姆雷特前往母亲房间时经过祈祷室，看见克劳狄斯正跪在地上祈祷，此刻他本可以轻易地杀死仇敌，但他认为杀死正在祈祷中的人，会让他死后升入天堂，于是他放弃了这个报仇的良机。

哈姆雷特和母亲的谈话很不愉快。王后责备他得罪了"父亲"，哈姆雷特却指责母亲对父亲的遗忘与背叛，并拿出镜子，让母亲照照自己的灵魂。突然，屋中帷幕后传出声音，原来是波格涅斯在偷听母子的谈话。哈姆雷特误以为是克劳狄斯藏在帷幕后面，盛怒之间，他拔出宝剑猛力刺去，波格涅斯应声倒下。

听闻波格涅斯被哈姆雷特杀死的消息，克劳狄斯顿感危机的来临。他借口为了哈姆雷特的安全，安排他立刻离开丹麦到英国去避一避，并且派了罗森格兰兹和吉尔登斯陪同前去。克劳狄斯暗中命二人带上一封书信给英格兰王，请他在哈姆雷特上岸后立刻把他处死。航行中，哈姆雷特疑心其中有阴谋，便偷偷拿到那封信，把里面自己的名字涂去，改成两个同学的名字，然后把信放回。随后，他们的船在海上遇到海盗，王子奋勇跳上海盗船去拼杀，而那两个同学却逃走了。罗森格兰兹和吉尔登斯到英国后都被英格兰王杀掉了，而海盗则对英勇的王子充满敬意，送他上了岸，于是哈姆雷特又回到了丹麦。

哈姆雷特回到丹麦后，在墓地遇到两个掘墓人，和他们谈话间，看到了心爱的奥菲利娅下葬的情景。原来，自从波格涅斯被哈姆雷特杀死后，这位姑娘就精神失常了。后来，她不慎跌进河中，溺水而亡。奥菲利娅的哥哥雷欧提斯对父亲和妹妹的死极为悲痛，发誓要报仇。克劳狄斯乘机挑唆他和哈姆雷特进行一次比剑。他在雷欧提斯的剑上涂满了毒药，同时又

给哈姆雷特准备了一杯毒酒，意图除掉哈姆雷特。

哈姆雷特没有怀疑比剑的阴谋，欣然应允。比剑的最初几个回合，哈姆雷特占了上风，兴奋的王后误饮了给哈姆雷特的毒酒。随着比剑愈发激烈，雷欧提斯也越来越凶狠，一剑刺伤了哈姆雷特。哈姆雷特发力，二人在激战中无意间互夺了对方的剑，哈姆雷特用雷欧提斯的剑刺中了他。这时，王后突然叫了起来，说她中毒了，随即倒地死去。哈姆雷特立刻吩咐锁上门，要查出凶手。此刻，雷欧提斯也毒发倒地，临死前揭发了克劳狄斯的阴谋。哈姆雷特怒火填胸，用那把涂了毒药的剑将克劳狄斯刺死，自己也倒在地上。临死时，哈姆雷特阻止了霍拉旭要陪他一同死去的愿望，劝他留在冷酷的人世，把他的故事告诉世人。

这时，军队行进的鼓声与炮声响起，年轻的福丁布拉斯从波兰凯旋班师。哈姆雷特授命霍拉旭让人们拥戴福丁布拉斯成为丹麦的新王，并把这里发生的惨剧告诉他。随后，哈姆雷特长眠离世。福丁布拉斯命令士兵以军人之礼将哈姆雷抬上高台，并用军乐和战地的仪式向死去的哈姆雷特表示悲悼和致敬。

2. 剧作赏析

悲剧《哈姆雷特》的全称是《丹麦王子哈姆雷特的悲剧》，是莎士比亚著名的"四大悲剧"之一，代表了莎士比亚最高的艺术成就。

《哈姆雷特》的主要情节来源于丹麦 13 世纪历史学家沙克索·格拉马提的《丹麦史》，此书大约作于 1200 年，以拉丁文写成，其中一部分内容是历史，一部分是神话传说。书中，作者谈及了 9 世纪时丹麦的一个传说：一位尤特兰王子替父报仇，杀死了篡夺王位的叔父。后来，这个故事被法国文艺复兴时期作家贝尔福列所著的《悲剧故事集》转述，传扬开来。莎士比亚之前，英国的托马斯·基德已经创作了同名剧本《哈姆雷特》，业已失传，在文学史上被称为《原本哈姆雷特》。18 世纪时，德国出现过一个德文剧本《哈姆雷特》，据说是根据《原本哈姆雷特》编写的。莎士比亚的创作应该是取材于《悲剧故事集》，并对这个传说进行了较大的修改和再创造，使《哈姆雷特》成为世界文学史上的一颗璀璨明珠。

《哈姆雷特》是一部复仇剧，但它绝非一般意义上的复仇剧。这部悲剧含有鲜明的政治主题和人性思考。剧中，原本强大的丹麦在老王死去后开始衰落，外部有挪威王子意图收复失地的军事危机，内部则是政治秩序混乱不堪，令"丹麦就是一所监牢"，"而且是最坏的一间"。这些既是哈姆雷特王子所面临的重整乾坤的窘困境地，也是英国伊丽莎白统治末期的宫廷斗争、政治危机和社会矛盾的体现。因此，莎士比亚借助这部悲剧，强烈表达了反对王权篡夺的创作主旨，并对由此而带来的社会动荡和危害给予了抨击。理想崇高，却耽于思索、怯于行动的哈姆雷特，在"义不容辞"的复仇中一再怀疑、自责和拖延，最终导致了自我毁灭。莎士比亚运用复仇剧传统，通过哈姆雷特的悲剧极其深刻地概括了理想和现实的矛盾，展现了人文主义者的苦闷和自身的局限性，进而对复杂的人性进行了探究。

　　作为一部杰出的"性格悲剧"，莎士比亚在《哈姆雷特》中按照主人公的性格发展，安排了悲剧的情节。全剧大致可以划分成三个部分。第一部分包括第一幕到第三幕第一场，哈姆雷特关于生死问题的著名独白前的全部情节，这是悲剧的开端，交代了作品的基本矛盾和人物关系。第二部分从上述独白到戏中戏，是悲剧情节发展的转折点，交代了情节发展的新的推动力。第三部分为戏中戏以后的戏剧内容，比剑的场面是全剧情节发展的高潮，随即在众多人物的惨死中落下戏剧大幕。纵观全剧，戏剧情节徐徐展开，戏剧节奏极为缓慢，这是莎士比亚以人物性格推动剧情发展所致。由此，该剧的戏剧冲突主要表现为外部冲突和内部冲突。其中，哈姆雷特与克劳狄斯的对立，即正义与邪恶的相搏，为外部冲突；哈姆雷特灵魂世界中一直在进行的猛烈争执，即人性的自我冲突，是内部冲突。在外部和内部冲突的交错中，哈姆雷特的性格被多角度、多层面、立体性地呈现出来。其中，内部冲突是剧作的主要冲突，它左右了哈姆雷特的行动意志，导致了主人公的最终悲剧。

　　哈姆雷特，一个承载着人性光辉，却又不堪精神重负，在艰难境遇中痛苦踽蹒的跋涉者，性格的忧郁、内心的怀疑和行动的延宕是这个人物的基本特征。剧中的哈姆雷特王子，原本是一个天性纯美、阳光开朗、无忧

无虑的快乐青年。这朵皇族的蓓蕾，生来是娇嫩而高贵的。威武仁德的父亲、温暖慈爱的母亲、尊贵优越的王子生活，加之威登堡大学的人文主义思想的熏染，使他感受到人世间的所有美好，心中满怀理想的憧憬。尤其是对父亲的崇拜和对满是恩爱的温馨家庭的感受，使这位仪表非凡、天性淳厚的王子发出了对"人"的热切赞美："人类是一件多么了不得的杰作！多么高贵的理性！多么伟大的力量！多么优美的仪表！多么文雅的举动！在行为上多么像一个天使！在智慧上多么像一个天神！宇宙的精华！万物的灵长！"

然而，现实生活却给予了哈姆雷特最无情的打击。叔父的恶行使他的人生发生了始料未及的突然性转变。当他惊闻噩耗回到丹麦奔丧时，父亲的死亡、叔父的篡位、母亲的改嫁、朝臣的谄媚、朋友的背叛、爱情的失落，使他眼中满是人性的卑劣和软弱，令他无比痛心。这个天生的王子，在父王逝世后不仅失去了精神上的美好寄托，而且失去了原本属于他的一切。而母亲改嫁叔父之举更是给予了他巨大的心灵伤害。作为忠诚而多感的儿子，父亲虽然死去，他还有母亲相伴。他希望能与高贵的母亲共同来崇敬那个死去的伟大的英魂。但是看着母亲与新君"把酒言欢"，他脑海中从前恩爱的父母影像彻底消逝了，他意识到他不仅失去了父亲，也失去了母亲。与死亡的失去相比，母亲的改嫁对哈姆雷特而言是一种"背叛"的失去，令他深感锥心之痛与绝望，他不禁悲愤地发出了"脆弱啊，你的名字就是女人"的哀叹。同时，鬼魂的出现，赋予了他不可推卸的使命，他不得不一个人孤独地肩负起替父报仇和重整乾坤的重任。而所有的这一切，他均未做好心理准备，在精神的重压之下，一个原本乐观开朗、青春向上的年轻生命变得忧郁起来。面对亲人、家庭和国家的剧变，面对敌强我弱的悬殊实力，哈姆雷特对人生的美好愿景崩塌了，他不堪重负，"发疯了"。"疯癫"绝不只是哈姆雷特为了麻痹强敌而佯装的，还在于重大事件的突然侵袭对他所造成的心理失衡，更是他内心痛苦无法明言的病态宣泄。重任在肩，又深处险境，且无所依持，如何重整乾坤，他不断追问自己那颗已遭受重创的孱弱心灵，而鬼魂对复仇的一再催促也刺激着他内心的自责与

愧疚，令其人格走向了分裂，并愈发加重了忧郁的性格。

　　作为一部复仇剧，主人公哈姆雷特在全剧里始终想着报仇之事，但他的种种延宕行为却体现出"不复仇"或"反复仇"的行动本质。于是，人们评论他是"思想的巨人，行动的侏儒"，"巨人的雄心，婴儿的意志"。诚然，哈姆雷特的性格中有懦弱的因素，可那是未谙世事和孤立无援的彷徨心境。而他对复仇的犹豫不决，真正根源在于他对"复仇"本身的排斥与厌恶。哈姆雷特本是9世纪的人物，却在剧中到了16世纪德国的威登堡大学去求学，颇有"关公战秦琼"之感。这其中体现着莎士比亚的深意。威登堡大学是人文主义新思想的发祥地，在欧洲颇负盛名。莎士比亚如此处理，其意正在于强调人文主义思想对哈姆雷特的深远影响。所以，品格高尚的哈姆雷特在内心中是极度厌恶杀人的，因为屠戮生命是对人性的最大摧残；而复仇，必然要杀人，这种行为无异于与克劳狄斯的恶行相同，更为他所不齿。但人伦道义又要求他必须完成复仇的任务。在这样的思想斗争中，哈姆雷特陷入了极度的矛盾心境，致使他对复仇行动感到万分苦恼而不禁感叹："这是一个颠倒混乱的时代，唉，倒霉的我却要肩负起重整乾坤的责任。"人性的推崇与血腥的杀戮，已在他的灵魂世界掀起了冲突的狂潮。

　　哈姆雷特又是聪明睿智的。他智商很高，喜欢思考。复仇与不复仇的冲突，促使他开始以忧郁的眼神审视人性，怀疑周围的一切。这怀疑既是对事实的验证，以树立起自己心中强大的复仇道义；也是自己为拖延复仇行为而找的借口，以此自我安慰。"持怀疑的立场是一件对于精神与智识都要求极高的活动。在哈姆雷特那里，这样的立场带有英雄般的色彩。"[1]所以，惊闻鬼魂揭露的谋杀阴谋后，哈姆雷特虽然接受了复仇任务，却迟迟不采取行动。在鬼魂的再三催促下，他终于有所行动，即利用自己的智慧导演了戏中戏《捕鼠机》，借机从中验证了国王克劳狄斯杀害父亲的事实。复仇看似已无路可退，但哈姆雷特依旧行动延宕，甚至放弃了杀死祈祷中

[1]〔英〕格里尔：《读懂莎士比亚》，毛亮译，外语教学与研究出版社，2013年版，第227页。

的克劳狄斯的绝佳机会。直到剧作的第四幕和第五幕，哈姆雷特的复仇行动仍然没有实现，他继续为自己的复仇寻找着延宕的理由，并深陷于思考的痛苦中而不能自拔。其实，从他拒绝刺死祈祷的克劳狄斯那一刻开始，他便放弃了复仇的逻辑，立刻从一个追杀仇人者变成一个被追杀的人。因此，他最终被毁灭的悲剧命运也就无可避免。"哈姆雷特也许要为不能以大开杀戒的方式来恢复家族的荣誉而无尽地折磨自己，可是他所选择的方式，尽管痛苦而且危险，但却是正义的。"[2]正因如此，哈姆雷特对复仇始终抱以犹豫态度，而这实则正是其对人文主义精神追求的显现，也是莎士比亚的人文精神体现。在整个报仇行为的怀疑和思考中，哈姆雷特的灵魂早已远远超越了复仇的内容与形式，他不断奔向思想的最高峰，俯视着人类，探寻着人性的本质，思索着生命存在的价值："生存还是毁灭？这是一个值得考虑的问题。默默忍受命运暴虐的毒箭，或是挺身反抗人世的无涯苦难，在斗争中把它们扫清，这两种行为，哪一种更高贵？"人文主义思想的涌动，使哈姆雷特的复仇行为充满了人性思考和精神苦痛，令他与雷欧提斯简单的、暴力式的复仇迥然不同，这也是这部悲剧区别于一般复仇故事的意义所在。

　　当然，有一点我们必须要注意。怀有人文主义思想的哈姆雷特内心抵触血腥行为，厌恶杀人行径。然而，在一次次复仇行为的延宕中，他甚至不愿杀死祈祷中的克劳狄斯，却为何杀死了在母后房中偷听的波洛涅斯呢？这显然在行为逻辑上不合理。其实，这恰恰是莎士比亚对人性中邪恶因素的揭示。刚刚证实了叔父就是杀父仇人之后，哈姆雷特听从母亲的召唤，来到母后的房间。听着母亲因克劳狄斯不悦而批评自己，哈姆雷特想到了杀父之仇，想到了母亲与克劳狄斯的欢愉，背叛之感瞬间激起了他的怒火。他察觉窗帘后有人偷听，波洛涅斯"救命"的呼唤完全可以使他判断出那是谁。盛怒之下，他拔剑刺杀，在王后看来是"鲁莽残酷的行为"；对于哈姆雷特而言，是对背叛行为的愤怒惩罚。杀完人，他开始怒斥母亲

[2]〔英〕格里尔：《读懂莎士比亚》，毛亮译，第227页。

的不义，宣泄着对于背叛的愤慨。对于背叛的愤恨不仅仅是为了父亲，也出于自己，因为在他激愤的言辞中，已显现出些许的恋母情结。所以，在嫉妒和愤恨中，他才会对母亲的痛斥是那般地凶狠与恶毒，令王后惊呼："你把我的心劈为两半了！"崇尚人性的哈姆雷特，在暴怒中一时失去理性控制而杀人，并以残暴的言语折磨母亲；这行为本身，是多么真实而深刻地显露出人性的暴虐呀。正是这暴虐，踩躏了母亲的心魂，夺去了爱人父亲的生命，摧毁了纯真的爱情，更导致了奥菲利娅美好生命的殒逝。

剧作结尾，当哈姆雷特轰然倒下的一刻，我们不禁感慨万千。正如歌德所言："一个美丽、纯洁、高贵而道德高尚的人，他没有坚强的精力使他成为英雄，却在一个重担下毁灭了，这重担他既不能捐起，也不能放下；每个责任对他都是神圣的，这个责任却是太沉重了。他被要求去做不可能的事，这事的本身不是不可能的，对于他却是不可能的。他是怎样地徘徊、辗转、恐惧、进退维谷，总是触景生情，总是回忆过去；最后几乎失却他面前的目标，可是再也不能变得快乐了。"[3] 的确，哈姆雷特的悲剧既不是神的主宰，也不是命运的支配，而是其性格中复杂因素相互斗争的必然结果。但他却用生命点燃了人性之光。在痛苦的自我思想交锋中，在跛前踬后的艰难处境下，他的"生存还是毁灭"的发问，始终困扰着他，也困扰着现实中的我们。

在哈姆雷特真实生动、复杂丰富的性格中，人们看到了一个栩栩如生的王子形象。他的高贵、美好、聪慧、纯真、犹疑、孤独、忧郁、彷徨、痛苦、延宕、暴怒等性格特征感染着我们，从中惊讶地发现自己的某些身影。这就是"有一千个读者，就有一千哈姆雷特"的永恒的人性意义所在。

[3]〔德〕歌德：《维廉·麦斯特的学习时代》第四篇第十三章，冯至译；引自《莎士比亚评论汇编》（上），中国社会科学院外国文学研究所外国文学研究资料丛刊编辑委员会编，杨周翰编选，中国社会科学出版社，1979年版，第296—297页。

三、《奥赛罗》鉴赏

1. 剧情梗概

威尼斯的街道上，绅士罗德利哥与黑人将军奥赛罗的旗官伊阿古走来。他们刚刚得知美丽的苔丝德梦娜与奥赛罗私自结婚了。罗德利哥一脸愠色，埋怨伊阿古收了自己的钱，却没能帮助自己追求苔丝德梦娜，反而充当了奥赛罗的同谋，使心上人成为别人的新娘。伊阿古则起誓说，他心里特别痛恨奥赛罗，因为他没有升自己做副将，却提拔了比自己年轻的凯西奥，所以他决心报复奥赛罗。

罗德利哥与伊阿古来找元老勃拉班修，告诉他女儿苔丝德梦娜偷偷嫁给异邦人奥赛罗的事情，并讥讽他："您的女儿给一头黑马骑了，替您生下一些马子马孙"。勃拉班修十分震怒，他认为奥赛罗蛊惑和拐骗了自己的女儿，于是来到元老院控告奥赛罗，要求处死他。

这时，元老院接到土耳其舰队将进攻威尼斯的塞浦路斯的紧急军情。威尼斯公爵经过与元老们磋商，一致认为只有派奥赛罗出征，才能击退敌兵。于是，奥赛罗被召到元老院。面对勃拉班修的控诉，奥赛罗为自己辩护。他用朴实而真挚的语言，向众元老动情陈述：自己虽是外族摩尔人，但他为保卫威尼斯出生入死，作战骁勇，受到元老院器重，擢升为戎行的将军。勃拉班修经常请自己到他家中做客，他悲惨的经历和行军打仗的事迹获得苔丝德梦娜的仰慕，她决心以身相许，而这个不计身份门第的美丽姑娘也深深俘获了他的心，奥赛罗倾诉着自己对苔丝德梦娜的爱。这时，苔丝德梦娜也赶到元老院，证明自己对奥赛罗是真爱。勃拉班修无话可说。在公爵的主持下，元老院认同了这对新人的婚姻，并任命奥赛罗为元帅，即刻出征。在苔丝德梦娜的请求下，她随奥赛罗一同出征。

奥赛罗的军队刚刚抵达塞浦路斯岛，就接到报告说，土耳其舰队在海上受风暴袭击，已不战自败。晚上，塞浦路斯岛举行宴会，庆祝敌人的溃退和元帅的新婚。伊阿古怂恿担任警卫的凯西奥尽情畅饮，然后又打发罗德利哥向喝得大醉的凯西奥挑衅。两人动起了刀剑，误伤了来解劝的军官。奥赛罗一怒之下，撤了凯西奥的副将职务。凯西奥酒醒以后，十分懊悔。

伊阿古乘机挑动他去找苔丝德梦娜为他向奥赛罗求情。凯西奥本是奥赛罗的好友,苔丝德梦娜很重视这份友谊,答应了凯西奥的请求。这时,伊阿古又找到奥赛罗,诬告苔丝德梦娜与凯西奥的关系异常亲密。奥赛罗听了非常妒忌,他愤恨地掐住伊阿古的脖子,叫他拿出苔丝德梦娜不贞的证据。伊阿古说他在凯西奥那里看见过奥赛罗送给苔丝德梦娜的定情信物——绣花手绢。其实手绢是伊阿古利用谎言,骗了自己不明真相的妻子爱米莉亚,让她从苔丝德梦娜身边偷来,然后故意扔在凯西奥屋里的。

奥赛罗向苔丝德梦娜索要手绢,苔丝德梦娜不知道手绢已被偷。单纯的苔丝德梦娜不仅拿不出来手绢,还一味地替凯西奥说情,令奥赛罗气愤不已。随后,在伊阿古的引导下,奥赛罗偷听了伊阿古和凯西奥的谈话。谈话中,伊阿古故意和凯西奥谈起他相好的一个情妇,却避而不谈凯西奥情妇的名字,使奥赛罗误以为说的是自己的妻子。他胸中愤怒的火焰已熊熊燃起。

这时,苔丝德梦娜的亲戚罗多维科奉命来到塞浦路斯岛,传达公爵的

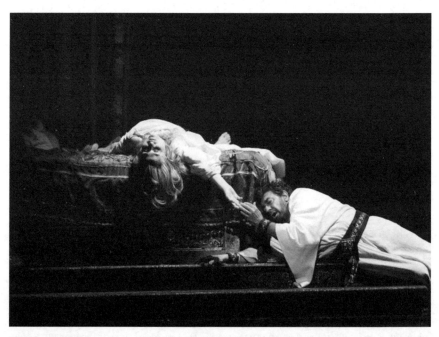

《奥赛罗》演出剧照

命令，召奥赛罗回国，委派凯西奥暂理他的职务。苔丝德梦娜为凯西奥恢复了工作而高兴，但这却彻底激怒了奥赛罗。他不仅当众打了苔丝德梦娜，还命令伊阿古毒死苔丝德梦娜。伊阿古劝奥赛罗亲手掐死夫人。奥赛罗听从了伊阿古的建议，并命他去杀死凯西奥。奸诈的伊阿古想借罗德利哥之手杀凯西奥，不料罗德利哥在打斗中反被勇猛的凯西奥击败。伊阿古见势不妙，从背后刺伤了凯西奥，又杀死罗德利哥灭口。

入夜，妒火焚身的奥赛罗冲入苔丝德梦娜的卧房，将妻子掐死在床上。这时，爱米莉亚赶来，看到苔丝德梦娜的尸体万分悲痛。罗多维科和伊阿古等人也闻声赶至。爱米莉亚当众向奥赛罗道出手绢之事乃是伊阿古布置的奸计，她证明夫人是忠贞而圣洁的。伊阿古气急败坏，拔剑杀死了自己的妻子，随后逃跑。罗多维科带人捉拿伊阿古，奥赛罗为自己的轻信和嫉妒万分懊悔。

不多时，罗多维科和士兵押解着伊阿古、抬着受伤的凯西奥来面见奥赛罗。愤怒的奥赛罗刺伤了伊阿古，然后横剑自刎，在爱妻身旁死去。

2. 剧作赏析

《奥赛罗》是莎士比亚著名的"四大悲剧"之一。该剧根据16世纪中叶意大利作家钦齐奥的故事集《寓言百篇》中的《威尼斯的摩尔人》改编而成。原作讲述了一个非常简单的故事：一个嫉妒心很强的摩尔人，因为轻信部下的谗言而将自己清白无辜的妻子杀害。莎士比亚在这个故事的基础上，以人性的弱点来揭示人物行为的动因，使得人物具有性格悲剧的深刻意蕴。剧作于1604年在伦敦首演，此后长演不衰。

《奥赛罗》中，既有伟岸的英雄，也有卑劣的小人；既有美好的爱情，也有阴险的计谋。剧作通过主人公的悲剧，在颂扬理想的英雄与浪漫爱情的同时，深刻揭露了仇恨、诡计、歹毒、多疑、猜忌、暴怒等人性中的阴暗和邪恶。在人性的"美"与"恶"的冲突中，"美"最终覆灭，不禁令人唏嘘感叹，悲悯惋惜，引人深思，也赋予剧作人性思考的隽永意义。

在创作上，《奥赛罗》整体呈现出结构严谨、逻辑缜密、情节环环相扣、冲突层层递进的艺术特色。莎士比亚以伊阿古的报复欲望为情节推动力，

利用误会、巧合等手法，加剧戏剧冲突，不断形成悬念，推动戏剧情节展开，并在观众的心理期待中将悲剧引向高潮，从而把一个原本平淡无奇的故事叙述得惊心动魄、精彩绝伦。剧作开篇，伊阿古便道出对奥赛罗的仇恨与报复之心，简洁地交代出人物关系与矛盾冲突，迅速将观众引入戏剧情境，使观众深为奥赛罗和苔丝德梦娜的命运感到忧虑。随后，土耳其大军的来袭，使奥赛罗临危受命，并获得了苔丝德梦娜的爱情，但伊阿古的伺机复仇使危险并未解除，奥赛罗的命运再次形成悬念。紧接着，伊阿古的挑唆、蛊惑、怂恿等诡计一一得逞，使奥赛罗深陷于阴谋之中；而"失手绢""谈情人"等事件则加深了奥赛罗对苔丝德梦娜和凯西奥"奸情"的认定，令他胸中的怒火愈发升腾，难以遏制，萌生了对苔丝德梦娜和凯西奥的杀念，最终导致悲剧发生。整部剧作节奏快、气氛紧张，演出效果扣人心弦。最后，当奥赛罗倒下的那一刻，观众积蓄于心的对其悲剧结局的畏惧和悲悯之情得以疏泄，人性的思考油然而生。

 剧作最为引人瞩目的，莫过于主人公奥赛罗的形象。这个人物的身上，兼具了人性的灿烂美好与黯淡瑕疵。作为威尼斯的将军，奥赛罗心怀大义，为国征战，英勇无畏，驰骋沙场，战功卓著；对于事业，他忠于职守，克己奉公，极富责任和担当；就个人品德而言，他正直、善良、襟怀坦荡，且为人单纯质朴；对于爱情，他崇尚真爱，富有激情，又不失浪漫温存与诗意憧憬。由此可以看出，奥赛罗的性格是伟大人性的体现。他高贵的品格和高尚的灵魂充满了光辉，是文艺复兴时期人们所推崇的巨人。那么，这样一位英雄，他的悲剧是如何导致的呢？源于他性格中的弱点，即多疑、暴怒、轻信和极强的妒忌心。因为他多疑，所以容易轻信，而轻信又加重了他的妒忌心。这些又激起愤怒，在暴怒下，他丧失理智，最终在冲动的驱使下酿成令人痛心的悲剧。而奥赛罗的这些性格弱点，又是他内心深处的自卑使然。出于自卑，奥赛罗采取了私订终身的方式与苔丝德梦娜秘密结婚，而不是威武自信地走进元老府邸，光明正大地向尊贵的苔丝德梦娜求婚；出于自卑，奥赛罗才会轻信伊阿古编造的谎言，轻易地将其诡计当作事实与证据。正是内心的自卑，消解了奥赛罗辨别真假的能力，使他将

自己的幸福婚姻推向了深渊。然而，又是什么造成了这位英雄的自卑呢？答案是种族偏见。奥赛罗这个外邦异族之人是备受歧视的，他的心灵是孤独的；同时，种族偏见对他也产生了潜移默化的影响，使他对自己的黝黑肤色隐隐有自惭之感。与苔丝德梦娜的爱情，虽是他努力冲破种族歧视而成，但他心中明白自己与苔丝德梦娜之间存在着明显的种族差异，即使苔丝德梦娜全心全意地爱着他，但在潜意识里，他是深为担忧的。在爱情面前，种族因素让他的自尊心受到巨大的伤害，从英勇的将军沦为他人口中侮辱性的"黑马"，让他感受到自己是多么地卑微与不堪。因此，苔丝德梦娜若是对爱情"背叛"，那将是对奥赛罗自尊心的最大伤害，也是他自卑心理所不能承受之痛。于是，在种族偏见的刺激下，他的自卑灵魂强烈呼唤着自我保护，进而激活了多疑、暴怒、轻信和极强的妒忌心等人格弱点，并使之无限膨胀。所以，他才会轻信伊阿古的诡计，他才会暴怒地杀死爱人，最终也毁灭了自己。

如果说奥赛罗的自卑心理乃是其悲剧的根本原因，那么，种族的偏见与歧视则是导致他自卑的直接原因和悲剧结果的罪魁祸首。奥赛罗是一个徘徊在高贵与卑微之间的人物形象。他一直在灵魂内部的冲突中痛苦挣扎。对于自己的肤色、种族问题，他产生了强烈的自卑感，自尊心受到了难以言表的伤害。因此，他看似简单粗鲁的外在行动中，其实包含着复杂的心理活动和情感波澜。莎士比亚通过奥赛罗向我们揭示了种族偏见与歧视对一颗高贵灵魂的巨大蹂躏和无情摧毁，而这种世俗观念也对人类心灵造成了极大的侵害。今天，种族主义、种族歧视依然在世界存在，使得奥赛罗的悲剧不仅具有深刻的社会性，更具有历史的延续性，值得人们不断反思和警醒。

伊阿古是剧中的另一关键人物，他是整个悲剧故事的操纵者，是人性恶的集中体现者。伊阿古因个人得失而沉浸于复仇的欲望之中，于是疯狂地对奥赛罗和凯西奥展开报复，直至毁灭他们。他卑劣、猥琐，长于阴谋诡计，内心满是歹毒和罪恶。凯西奥醉酒失职是他暗中布置的；凯西奥被解除职务源于他汇报肇事情况时颠倒黑白；凯西奥向苔丝德梦娜求情出于

他的恩惠;奥赛罗送给苔丝德梦娜的信物"手绢"是他欺骗、指使妻子扔在凯西奥屋里的;误导凯西奥谈论情人,以使奥赛罗误会也是他刻意安排的。在报复的欲望下,伊阿古成为恶魔,是狠毒小人。在他一手导演的悲剧中,人们看到了恶念的恐怖结局,继而迸发出对丑陋人性的深恶痛绝之感。同时,伊阿古对奥赛罗的极致的复仇欲望,还体现出种族主义者对黑人及外来移民的仇视与排斥。因此,这一形象对于今天的人们具有极为重要的参照和警示意义。

四、《李尔王》鉴赏

1. 剧情梗概

故事发生在不列颠王国。

王宫的大厅里,已八十多岁的、年迈体衰的不列颠国王李尔,当众宣布:把王国的国土分给三个女儿,然后在女儿们的家中轮流居住,颐养天年。随后,他把三个女儿叫到身前,让她们各自表达对自己的爱。

大女儿高纳里尔说:"父亲,我对您的爱,不是言语所能表达的。我爱您胜过自己的眼睛、整个的空间和广大的自由,超越一切可以估价的贵重稀有的事物,不亚于赋有淑德、健康、美貌和荣誉的生命。不曾有一个儿女这样爱过他的父亲,也不曾有一个父亲这样被他的儿女所爱;这一种爱可以使唇舌无能为力,辩才失去效用。我爱您是不可以数量计算的。"李尔听了喜笑颜开,立即把富庶国土的三分之一分给了大女儿和她的丈夫奥本尼公爵。

二女儿里根说:"我跟姊姊具有同样的品质,您凭着她就可以判断我。在我的真心之中,我觉得她刚才所说的话,正是我爱您的实际的情形,可是她还不能充分说明我的心理:我厌弃一切凡是敏锐的知觉所能感受到的快乐,只有爱您才是我的无上的幸福。"李尔又把同样富庶国土的三分之一给了二女儿和她的丈夫康瓦尔公爵。

李尔最疼爱的小女儿考狄利娅听了两个姐姐的花言巧语非常反感,她深信内心的爱比停留在口头上的爱更可贵。于是她表示没什么好说的,"我

是个笨拙的人，不会把我的心涌上我的嘴里；我爱您只是按照我的名分，一分不多，一分不少"。李尔大为不满，让她赶紧把话加以修正和补充。考狄利娅却固执地表示："父亲，您生下

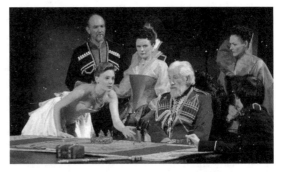

《李尔王》演出剧照

我来，把我教养成人，爱惜我、厚待我；我受到您这样的恩德，只有恪尽我的责任，服从您、爱您、敬重您。我的姊姊们要是用她们整个的心来爱您，那么她们为什么要嫁人呢？要是我有一天出嫁了，那个接受我的忠诚的誓约的丈夫，将要得到我的一半的爱、我的一半的关心和责任；假如我只爱我的父亲，我一定不会像我的两个姊姊一样再去嫁人的。"李尔闻言，勃然大怒。他当众宣布："我发誓从现在起，永远和你断绝一切父女之情和血缘亲属的关系，把你当作一个路人看待。"随即，他把剩下的三分之一国土平分给了大女儿和二女儿。他还把王冠交给了两个女儿，自己只保留国王的名义和一百名侍卫，以后每月轮流住在她们的王宫里，由她们供养。

大臣们对李尔王的决定十分震惊。善良、耿直的肯特伯爵直言力谏，请求李尔王收回成命。李尔怒不可遏，责骂肯特为"逆贼"，并将他驱逐出境。而伤心的考狄利娅则嫁给了前来求婚的法兰西国王。

大臣葛罗斯特有两个儿子：大儿子埃德伽和私生子小儿子爱德蒙。爱德蒙为获得继承权，捏造了一封埃德伽写给自己的信，信中抨击父亲年老应该交出财产权。他故意让父亲看到这封信，葛罗斯特对埃德伽大为恼火。

李尔在大女儿家住了没几天就被视为负担，他的侍从被大女儿强行减去一半。李尔心怀怨愤，只得投奔二女儿。这时，遭驱逐的肯特伯爵回到李尔身边，他乔装改扮并化名为"卡厄斯"，成为李尔的仆人，跟随他前去二女儿那里。

里根和丈夫康瓦尔公爵来找葛罗斯特商议李尔的事情。爱德蒙乘机对

哥哥造谣说，父亲要派人来杀埃德伽，鼓动他迅速逃走了。哥哥刚一离开，爱德蒙便划破自己手臂大声呼救。他向赶来的父亲谎称哥哥胁迫自己同谋杀父，因他拒绝，哥哥刺伤自己逃走了。葛罗斯特决定将继承权给"孝顺"的爱德蒙。

李尔派"卡厄斯"去通知二女儿里根。令人气愤的是，二女儿不仅没有出来迎接父王，还把"卡厄斯"关在门外，锁上脚枷。在李尔的一再要求下，二女儿才接见了他。她听不进李尔的诉苦，要他赶紧回去，等轮到她供养时再来。这时，大女儿赶来，李尔思忖毕竟大女儿还同意他带领五十名随从，便决定跟大女儿回去。可高纳里尔却以家中有仆人侍奉为由，拒绝父亲再带侍从去自己的宫殿。里根也冷笑着附和姐姐的想法。

可怜的李尔无处投奔，只好带着弄臣奔赴原野，在暴风雨中气得发了疯。挣脱了脚枷的"卡厄斯"在荒野中找到了老国王和弄臣，带他们躲进一间草棚，却见草棚里有个疯子。原来是无家可归的埃德伽，为躲避爱德蒙的陷害而装疯躲在这里。

葛罗斯特伯爵同情李尔的遭遇，欲协助老王。爱德蒙则偷偷向康瓦尔公爵告密。当葛罗斯特安排将李尔送到肯特伯爵的领地多佛后，闻讯赶来的里根夫妇抓走了葛罗斯特，康瓦尔公爵命人挖掉了他的双眼。葛罗斯特的仆人见主人惨遭毒手，拔剑刺伤了康瓦尔。葛罗斯特呼唤爱德蒙替他报仇，里根讥讽他说，就是爱德蒙告发的他。葛罗斯特如梦方醒。

装疯的埃德伽在旷野中遇到了被挖去双眼的父亲，带他赶到多佛，与李尔相聚。肯特只身赶往法国向考狄利娅诉说了两位公主的丑行。考狄利娅亲自率领大军前去讨伐两个姐姐。在多佛登陆时，考狄利娅遇见了发疯的老父王，心中十分悲痛。在医生的精心治疗和众侍臣的悉心照料下，李尔逐渐清醒，认出了自己的小女儿。他悲喜交集，下跪向女儿请求宽恕。考狄利娅紧紧抱住了父王。

考狄利娅在与两个姐姐的军队交战中不幸被俘，被爱德蒙害死。而考狄利娅的两个姐姐都和爱德蒙有私情。正当她俩争风吃醋之际，里根的丈夫康瓦尔公爵剑伤不愈而亡。里根随即宣布要与爱德蒙正式结婚，高纳里

尔则设计害死了里根。奥本尼公爵得知自己的妻子高纳里尔与爱德蒙的关系后，把她关进了监牢，后来她在绝望中自杀了。作恶多端的爱德蒙在与埃德伽的决斗中被刺倒地，得到了应有的惩罚。

李尔得知小女儿考狄利娅的死讯后，悲伤不已。他抱着考狄利娅的尸体，在极度的悲伤中倒地身亡。

2. 剧作赏析

《李尔王》是莎士比亚著名的"四大悲剧"之一。关于李尔王故事的来源很多，最早见于12世纪的《不列颠诸王本纪》，后来在16世纪霍林谢德所著的《英格兰·苏格兰·爱尔兰编年史》中亦有记载。莎翁创作的《李尔王》是根据16世纪90年代伦敦上演的悲剧《李尔王和他的三个女儿的真实编年史》改编而成的。剧中，葛罗斯特及其两个儿子的戏剧情节，则取材于腓力普·锡德尼的传奇《阿卡狄亚》。

《李尔王》是一部气势宏伟、哲理深邃的悲剧。作为人文主义作家，莎士比亚不同于先前诸多作品中考狄利娅帮助父王挫败英军重登王位的喜剧结局，他将这个故事处理为悲剧收场。莎士比亚通过李尔王和葛罗斯特这对君臣的凄惨遭遇，深刻揭露了人性中的邪恶。剧中的高纳里尔、里根、爱德蒙等形象，在欲望的驱使下，进行着谄媚、诬陷、告密、阴谋、毒计、杀人等罪恶，令家庭中的父子成仇、夫妻反目、兄弟相残、姐妹互诛，从而泯灭了亲情、爱情，覆灭了道德，扭曲了人性，不仅给他人造成伤害，也使自己走向毁灭。在种种惨烈中，莎士比亚还积极肯定了人道主义所倡导的仁爱与美善的思想。他笔下的考狄利娅就是一个充满象征意蕴的人物。诚实、纯洁的品格，高尚的正义感，勇敢的斗争精神集于她一身，使她在善恶相搏中闪耀出人性伟大的光芒。同时，莎士比亚也对人性寄予了明朗的愿景。剧中的李尔王在人生的巨大起伏和精神苦难中，看到了真实而美妙的世界，感受到人类真诚的情感，灵魂得以净化，在向考狄利娅的请罪中完成了自我救赎，其人性最终获得复苏，这正是生命的意义所在。

《李尔王》的结构庞大，情节复杂，枝蔓横生，脉络繁多。剧中，在李尔王和女儿们的情感纠葛主线之外，还有葛罗斯特与两个儿子、李尔王与

肯特、高纳里尔和里根与考狄利娅、埃德伽与爱德蒙、高纳里尔和里根与爱德蒙、高纳里尔与奥本尼公爵等多条副线。如此繁杂的戏剧线索涵盖了父女、父子、君臣、姐妹、兄弟、情侣、夫妻等多重人伦关系，勾勒出一幅壮观的伦理图卷。在戏剧主线的穿引下，这些副线彼此交错，共同推动剧情向前发展，令戏剧情节跌宕起伏，动人心魂。在如此丰富的社会生活和情感激荡中，莎士比亚不仅凸显出人物性格，更对善恶对立、真诚与虚伪、亲情与人性、欲望与正义、卑劣与高尚等问题进行了哲理性的思考。此外，莎士比亚还以丰富的想象力和澎湃的激情，将人物饱满的情绪与自然界的剧变相结合、相映衬。尤其是暴风雨的戏剧场面，莎氏把李尔王遭受虐待后的内心愤恨融于自然界的暴风雨中，令这个耄耋之年的老人在黑夜里同险恶的大自然展开搏斗，怒斥天地的不公和人世间的忘恩负义行为，在对人性恶的猛烈抨击中疏泄内心汹涌的情感波涛，极大增强了悲剧的感染力和悲情力量，震撼人心。

那么，是什么导致了李尔王的悲剧呢？有人认为是他女儿的贪婪欲望造成的，有人认为是其年老愚蠢和缺乏理智的情感行事所致。其实，他的悲剧是其多年以来自以为是、唯我独尊、独断专行、凶横跋扈、喜欢阿谀奉承、厌恶逆耳忠言的君王性格导致的。剧作开篇分授国土的行为是他悲剧的起点，而这一行为和他的性格是一致的。对于分授国土，李尔王是经过考虑的："我因为自己年纪大了，决心摆脱一切世务的牵萦，把责任交卸给年轻力壮之人，让自己松一松肩，好安安心心地等死。"在岁月的侵蚀下，心力不支的李尔王向往颐养天年的惬意生活，便有了分授国土的想法。他并未考虑这件事情本身的错误，而是自信地认为在国土分授后，他仍能作为不管理朝政的君主，以"太上皇"的姿态享受尊贵与荣耀。李尔王的自我崇拜超越了一切常识的范畴，他认为自己本身就是伟大的。因此，戏剧开场时，李尔王并不是作为一个父亲而是以一个暴君的身份出现。他以国土分授为诱惑和胁迫，要求女儿们倾诉对自己的爱。但仅仅因为小女儿未能屈意承欢，他便断绝了与小女儿的父女关系，赶走了忠诚的肯特伯爵。他不在意父女之情和君臣情感，视君权高于一切，不容许任何人对自己的

权威有冒犯，这就是他的君王本性。生活中的李尔王没有父亲的慈爱而事事专横跋扈，这势必会对女儿们造成心理伤害。因此，失去了王权的庇护，高纳里尔和里根对父王不孝也就成为必然。李尔王的骄横自大还体现在他与自然世界的对峙上。第一幕中，他祈求自然女神庇护，未果，但坚持要求自然力量按自己意志行动，仍将自己视为造物主，可见其王权意识之深固。女儿们的背叛行为在他的心中激起狂潮，他难以接受残酷的现实，更无法面对自我世界的崩塌，内心的痛苦演化为暴风骤雨，心智疯狂。从云端跌落到地面，疯癫中的李尔王不得不拷问自己的灵魂，不得不重新审视眼前的世界，进而开启了新的自我认知途径，发现了自己从前所不曾认识到的事物。风雨之夜，他悲悯自己，进而怜悯天下之人；他批判自己，批判强权，领悟到人类生活的价值不在国家或"君权、智识和理性的符号"之中，而在于人类最低限度的共同之处，在最卑微的人群之中，那就是善良、真诚和质朴。他不再扮演自然的主人，而是用平等和谦卑的态度对待周围的人；他主动向女儿下跪认罪，用真诚的忏悔完成自我救赎。在考狄利娅朴实而真挚的爱中，李尔王平生第一次感受到人性的真实与美好，实现了自我价值的重新确认，生命富有了新的意义。然而，美好是短暂的。在懂得爱与珍惜后，爱的生命却瞬间殒灭，李尔王随即于心魂的巨大悲恸中逝去，不禁使人潸然泪下。

五、《麦克白》鉴赏

1. 剧情梗概

苍茫的苏格兰荒原上，雷电闪耀，三个女巫登场，等待着麦克白的到来。

麦克白是苏格兰国王邓肯手下的大将。他有勇有谋，战功卓著，又是邓肯的表亲，很受国王的赏识。此刻，刚刚平定了一场叛乱的麦克白和另一位将军班柯正率军行进在回朝的途中。突然，三个女巫出现在他们面前。女巫们分别向麦克白献上祝福，一个说："万福，麦克白！祝福你，葛莱密斯爵士！"一个说："万福，麦克白！祝福你，考特爵士！"还有一个说："万

福，麦克白，未来的君王！"女巫们预言麦克白将成为显赫的考特爵士，并且将来会成为国王；她们还预言班柯的子孙将"君临一国"。说完，女巫们便隐去，不见了踪影。正当两人狐疑之时，传来了国王的命令：因麦克白平叛有功，特加封为考特爵士。

女巫的第一个预言实现了，麦克白惊喜不已。班柯则谨慎地提醒："魔鬼为了要陷害我们起见，往往故意向我们说真话，在小事情上取得我们的信任，然后我们在重要的关头便会堕入他的圈套。"但此时的麦克白已沉浸于膨胀的欲望之中，他自语道："这就像美妙的开场白，接下去堂皇的帝王戏就要正式开演。"回到自己的城堡后，麦克白把女巫们的预言告诉了妻子。他的妻子则竭力怂恿麦克白弑君篡位。

国王邓肯因麦克白战功卓越，亲率随从，在两个儿子的陪同下，驾临麦克白府邸，以示恩宠。麦克白夫人认为这是一个绝佳机会，准备在府中谋害邓肯。她非常热情地招待了国王和随从，国王赏给她一颗昂贵的钻石。美酒佳肴过后，国王一行人鞍马劳顿，早早地休息了。麦克白夫人在国王侍卫的酒中下了麻药，这两个守卫国王的侍卫很快就昏睡过去。

深夜，麦克白夫人开始鼓动丈夫刺杀国王，但麦克白犹豫不决。最终，在妻子的百般唆使和王位的诱惑下，麦克白持刀潜入国王寝室，手刃了邓肯王。惊恐中的麦克白带着凶器逃离了现场，麦克白夫人呵斥丈夫是"意志动摇的人"，她接过丈夫手中的刀子，进入国王寝室，将邓肯的鲜血涂抹在刀上，随后把刀放在两个侍卫身旁，伪造成卫兵杀害国王的假象。天亮了，国王的尸体被发现。麦克白夫妇表现得十分悲恸，可大家都暗自怀疑麦克白是凶手。邓肯的两个儿子惧怕受奸人暗算，分别逃到英国和爱尔兰避难。麦克白以血统最近的继承者资格，戴上了金灿灿的王冠，麦克白夫人也成了身份显贵的王后。

成为国王的麦克白，每每想到女巫关于班柯子孙的预言，便心中不安。于是，他设下毒计，邀请班柯父子参加宴会，路上却埋伏下刺客。班柯父子赶来赴宴，在途中遇刺。班柯身亡，他的儿子弗里恩斯趁着夜黑混战逃跑了。麦克白以为后患已除，在宴会上悠闲地谈笑，却不想班柯的鬼魂出

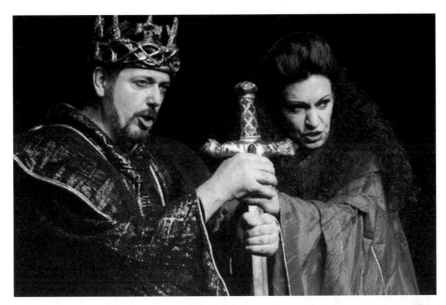

《麦克白》演出剧照

现在他的椅子上，令他惊恐万分，胡言乱语。麦克白夫人担心他泄露弑君的秘密，急忙打发走客人。

此后，麦克白和妻子每晚夜不能寐，既担心阴谋败露遭人诅咒，又害怕弗里恩斯前来复仇。麦克白决定再去找那三个女巫询问。女巫们召来了三个鬼魂，第一个告诉麦克白，要当心费辅爵士；第二个告诉他，凡女人生下来的都不能把他伤害；第三个说，他永远不会被打败，除非勃南的森林会向邓西嫩山移动。麦克白听后，甚为高兴。

不久，费辅爵士麦克德夫逃到英格兰，准备帮助邓肯的长子马尔康组织军队讨伐麦克白。麦克白派兵攻打麦克德夫的城堡，把他所有的亲人都杀掉了。麦克白的暴行令他众叛亲离。此时，马尔康和麦克德夫的大军正浩浩荡荡地向麦克白的驻地挺进。麦克白则坚信女巫的预言，据守自己的城堡。

麦克白夫人因内心折磨，生活在恐惧之中，夜晚经常起来梦游，擦洗手上的"血迹"，终日惶惶不安，最后发疯自杀。麦克白成了孤家寡人，但他决心与敌军决战。这时，他突然得到报告，说勃南的森林正在向他们

的城堡邓西嫩山方向移动。原来，马尔康命令部队经过勃南的森林时，每个士兵砍一根树枝捧在前面，以便掩蔽军队的真实人数和行动。麦克白听说森林移动，胆战心惊，匆匆迎敌。当他碰到麦克德夫时，麦克德夫告诉他，说自己不是正常生下的，而是不足月就从母亲肚里取了出来。麦克白听后惊慌不已，虽拼死抵抗，最终还是死在麦克德夫的剑下。

得胜的马尔康夺回了王权，在众人的拥戴下举行了盛大的加冕庆典。

2. 剧作赏析

《麦克白》是莎士比亚著名的"四大悲剧"之一，创作于 1606 年。剧作的故事情节取材于 16 世纪霍林谢德所著的《英格兰·苏格兰·爱尔兰编年史》一书。原作中的麦克白是 11 世纪苏格兰的一位王亲贵族和名将，因受野心驱使与迷信女巫，在妻子的怂恿下弑杀了国王邓肯。篡位之后，麦克白内心倍受恐惧折磨，施行暴政，以血腥手段维护王位，其残暴统治最终被邓肯之子马尔康率领的讨伐义军所倾覆。

莎士比亚创作《麦克白》，不仅仅是为了再现这段弑君篡位的历史，而是将麦克白的行为引向更为深邃的人性探究。剧作家通过展现主人公从一个高贵英雄沉沦为一个凶残暴君的过程，深刻揭示了个人野心和权欲对人性吞噬的主题。膨胀的野心和权欲是人的邪恶欲望的体现，它们不仅毁灭了人性与道德，更将人打入痛苦的深渊。同时，在膨胀的欲望的涌动下，疯狂追求"成功"势必会对社会造成危害。这样的创作主旨是和莎士比亚所生活的时代分不开的。当时，英国的资本主义发展迅速，但在资本的原始积累中，资产阶级利己主义的本性已经充分暴露，贪婪、野心、无休止的私欲追逐现象比比皆是，权欲和野心如瘟疫一样在社会上蔓延着，毁灭了人性，使拜金主义和极端个人主义成为社会的毒瘤，并造成诸多社会犯罪。于是，剧作家在把历史故事改造成悲剧内容时，将自己对 17 世纪初英国社会生活的感受熔铸于悲剧的形象塑造之中。正如剧作开篇女巫所言"丑即是美，美即是丑"，充分象征了当时物欲横流、善恶不分的混沌时代。因此，莎士比亚的《麦克白》具有深刻的社会性和现实意义，他借古喻今，针砭时弊，向人们警示个人欲望的无限膨胀和畸形发

展必然导致罪恶，也必然导致自我毁灭。同时，作为人文主义作家，莎士比亚在《麦克白》中还表现了反对暴君、推崇自由与贤明君主的人文主义思想。

在创作上，《麦克白》篇幅精短，戏剧脉络单一，节奏紧张，情节开展急促而又流畅。整部剧作呈现出阴森恐怖的气氛，黑夜中的谋杀、空中的匕首、班柯的鬼魂、山洞中女巫的做法、麦克白夫人的梦游、麦克白篡位后的慌张错乱等戏剧场面，勾勒出一幅幅令人毛骨悚然的画面；加之色彩醒目的鲜血，使剧作充满黑暗、窒息、神秘、阴郁之感，既映衬了麦克白弑君和屠戮的血腥行动基调，更凸显出人性的诡秘、欲望的恐惧之意，有力地诠释了邪恶欲望毁灭人性的主题。

麦克白的悲剧既是尖锐的社会问题的表现，又是主人公复杂性格中善恶斗争的结果。因而，这部悲剧可以说是社会悲剧与性格悲剧的统一体。为了更好地在性格塑造中揭示复杂的社会矛盾，莎士比亚注重对麦克白的外部冲突与内在冲突加以展现。麦克白弑君之后，变成正义之士讨伐的对象，他同麦克德夫、马尔康之间的对抗和斗争，成为其主要的外部冲突。这种冲突实质上是叛国与爱国的斗争，是奸与忠的斗争，是暴君与反暴君的斗争。而这些斗争同样在麦克白的灵魂中展开，使他背负着沉重的思想重荷，恐惧、彷徨、痛苦地挣扎着，这是麦克白的内在冲突。在主人公身处的两种冲突中，内在冲突居于主要地位，并由此展现其精神沦落的过程，揭示出其复杂的性格特征。对麦克白心灵世界和心理活动的呈现，莎士比亚主要通过人物的内心独白、三个女巫和班柯鬼魂等手段来完成。内心独白生动展现了麦克白灵魂深处善恶两种因素的对立与冲突。三个女巫的时隐时现，既渲染了命运的神秘莫测和人性的不可掌控，更是麦克白内心深处埋藏的"权欲和野心"的种子，象征了麦克白本性中逐渐被唤醒的欲望和野心的膨胀。沾满血污的班柯鬼魂，只有麦克白可以看到，实则是主人公的主观幻象，是他内心中恐怖、疑惧心境的外化。剧作家通过这些表现手段，真切、深刻地揭示了麦克白灵魂深处的隐秘活动、精神斗争和内心波澜，进而塑造出生动、丰满、复杂的人物性格，并有力烘托了悲剧气氛。

莎士比亚笔下的麦克白，是一个由多种矛盾因素融合而成的性格复杂的人物。他既高贵又险恶，既勇毅又残暴，既忠诚又叛逆。他追求荣誉和尊严，又怀有权欲和野心。而随着他功绩的增加，他的野心开始隐隐萌动。他深受权欲和野心的诱惑，又不想逾越道德的藩篱；他受着欲望的熬煎，又囿于理智的束缚。假如他能用理智战胜欲望，用道德抵御野心，他会成为一个崇高的"巨人"。遗憾的是，他那强烈的权势欲望在邪恶力量的诱惑下萌发开来，不断膨胀。经过灵魂深处的惨烈博弈，权欲和野心最终跨越了道德的藩篱，突破了人性的羁绊，使他由一个忠诚、勇敢的将军变成了刽子手和暴君。弑君前，他内心充满矛盾，但经不起妻子的一再怂恿和羞辱，走上犯罪之路。弑君后，他没有获得成功的喜悦和王冠的荣耀，而是受着罪恶感的痛彻折磨，变得精神恍惚。同时，他又变得更加凶残，企图以杀戮来保住王权。正如他自己所言："以不义开始的事情必须用罪恶使它巩固。"于是，在心魂的磨难中他大开杀戒，刺杀班柯父子，屠杀麦克德夫全家，杀一切威胁他宝座的人，进而将苏格兰变为灾难的地狱。而杀戮本身则加剧了他的自责与痛苦，令恐惧陡升，惶惶不可终日。但麦克白终究是坚韧的，哪怕夜夜失眠，他也要刚强地走下去。他把女巫预言视为心理寄托，以坚定自己行动的决心，忍受着残酷的内心厮杀和精神苦痛，于步履蹒跚中与"敌人"做着殊死拼杀，直至生命的尽头。我们必须看到，在麦克白外在的血腥行径中，他的内心始终饱受煎熬，灵魂一直承受着自我良心的审判，可见他并不是一个十足的恶人。而对于班柯的恐惧，不仅是因为他的子嗣会"君临一国"，更多的是出于麦克白自己对班柯高尚品德的畏惧和自愧不如的心理。这些都足以说明麦克白在潜意识中已经对自己的恶行进行了否定。因此，这位"巨人"的轰然倒塌，其根源就是他的伟大湮没于权欲和野心之中。而麦克白感到痛苦，则说明在他的灵魂深处依旧珍藏着一丝对美善的向往，这使其悲剧形象浸润着高贵气质，令人升腾悲悯之情。

麦克白夫人是剧中另一个充满魅彩的人物。她性格刚强，充满欲望，行事果决，阴狠贪婪，比丈夫更加凶狠和恶毒，被人们称为"第四个女

巫"。麦克白夫人不像麦克白那样犹疑不定,她是自觉而主动地走上犯罪道路的。她了解丈夫的野心,也了解丈夫的弱点,最善于将麦克白说不出口的事情说穿。她不断鼓动丈夫,甚至讥讽刺激丈夫,以使其鼓起弑君篡位的勇气,去获取最大的权势。对于国王,她假意热情招待,实则冷酷无情,毫无怜惜。她犹如一头凶猛的雌兽,代表了麦克白性格中最狂放、最坚硬的部分。但在表面的威严刚强之下,她的内心脆弱不堪。在完成戴上王后王冠的夙愿后,她同样没有得到心灵的平静,很快陷于道德的自我审判中,在精神的苦难里痛苦哀号:"想象中的恐怖远过于实际上的恐怖。"在下意识的梦游中,她总是搓着双手,竭力想把幻觉中的血污洗干净,这样的惶恐状态使其内心深处的罪恶感、恐惧感尽显无遗,最终在灵魂的崩溃中结束了短暂的生命。因此,麦克白夫人外在所表现出的坚强意志不过是一种自我伪装,她内心仍旧是一个怀有良知、不堪道德审判的脆弱女性。

《麦克白》中,麦克白和麦克白夫人最终的生命毁灭,承载了人性中善恶对抗与褒贬的全部意义。对于莎士比亚而言,他把深邃、隽永的思想熔铸于艺术形象之中,用麦克白来否定麦克白,鲜明地表达了善对恶的否定和批驳,使这部剧作绽放出人性思考的永恒光芒。

六、《威尼斯商人》鉴赏

1. 剧情梗概

威尼斯的街道上,商人安东尼奥与好友巴萨尼奥相遇。巴萨尼奥爱上了贝尔蒙特的名门闺秀鲍西娅,要向她求婚,急需钱款,特请求安东尼奥相助。但是,安东尼奥的货船已经远航,他全部财产都在海上,而手头没有现金。于是,安东尼奥只得以自己的名义向犹太人高利贷者夏洛克借款3000元。

夏洛克对安东尼奥一直心怀怨恨,因为安东尼奥慷慨好施,"借钱给人不取利钱,把威尼斯城里干放债这一行的利息都压低了",影响了夏洛克牟利。而且,夏洛克痛恨安东尼奥"憎恶我们神圣的民族,甚至在商人会集的地方当众辱骂我,辱骂我的交易,辱骂我辛辛苦苦赚下来的钱,说那些

都是盘剥得来的腌臜钱"。夏洛克决心趁此机会报复安东尼奥。他大方地同意借钱，而且不收一文利息，但须写下借约，规定借期为3个月，届时如不能还清本金，就从安东尼奥身上割下一磅肉作为赔偿。巴萨尼奥感到夏洛克不怀好意，安东尼奥却觉得夏洛克的条件不过是一句戏言，况且两个月后他的货船即可返回，到时"我就有九倍这笔借款的数目进门"，"我绝不会受罚的"。于是，安东尼奥爽快地签了借约。

巴萨尼奥所钟情的鲍西娅，心中也很忧虑。她的父亲临终时立下遗嘱：求婚者只有在金、银、铝制成的三个匣子中，选中藏有鲍西娅肖像的匣子，才可成为鲍西娅的丈夫。巴萨尼奥动身去求婚之前设宴壮行，夏洛克也被邀请参加。他的女儿杰西卡趁机带上一些珠宝与她清贫的、基督徒情人罗兰佐私奔了，并皈依基督教。夏洛克得知这件事后气急败坏，狠毒地诅咒女儿。但是，当从热那亚传来了安东尼奥的商船全部在海上沉没的消息后，夏洛克欢喜不已。

巴萨尼奥抵达贝尔蒙特，来到鲍西娅家里。他面对三个匣子，不为金匣、银匣表面的装饰所迷惑，果断选中了铅匣，获得了鲍西娅的爱情。鲍西娅把一枚戒指送给巴萨尼奥，并说如果戒指丢失或送给别人就意味着这份爱情毁灭。而巴萨尼奥的朋友葛莱西安诺与鲍西娅的女仆尼莉莎也是两情相悦。正当大家欢庆之时，有人给巴萨尼奥送来了安东尼奥的信，信中说他已破产，正在接受夏洛克的起诉，要求履行契约，他想死前再见朋友一面。巴萨尼奥向未婚妻和盘托出事情经过，鲍西娅当即决定由巴萨尼奥带上一笔巨款与其朋友葛莱西安诺同去威尼斯搭救安东尼奥；她还写了一封信给表兄培拉里奥博士，并嘱咐送信人把回信直接带到威尼斯去。随后，她和女仆尼莉莎改扮男装奔赴威尼斯。

威尼斯的法庭上，夏洛克拒不接受巴萨尼奥加倍奉还的钱款，也不理睬公爵和其他人的劝告，坚持要从安东尼奥身上割一磅肉，并使劲地磨刀。公爵因这件事约请培拉里奥博士参加审讯。培拉里奥从表妹鲍西娅的信中得知事情的原委，便以身患疾病为托词，向公爵推荐鲍西娅代审此案。鲍西娅和侍女尼莉莎分别乔装成律师和书记，来到威尼斯法庭。公爵宣布由

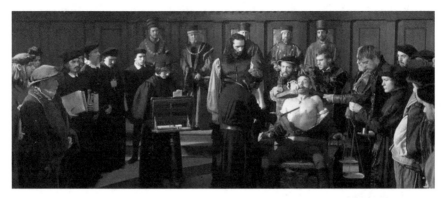

《威尼斯商人》演出剧照

这位年轻律师审理此案。鲍西娅首先规劝夏洛克慈悲为怀,继而允诺用三倍于借款的钱还他,但夏洛克拒绝了。于是,鲍西娅宣布在威尼斯谁也无权变更既成的法律,安东尼奥应该照约受罚,夏洛克有权割肉。夏洛克听了宣判,欣喜若狂,他拿着磨得亮亮的尖刀,恶狠狠地向安东尼奥走去。这时,鲍西娅突然喝止了他,从容不迫地指出:"这约上并没有允许你取他的一滴血,只是写明着'一磅肉',所以你可以照约拿一磅肉去,可是在割肉的时候,要是流下一滴基督徒的血,你的土地财产,按照威尼斯的法律,就要全部充公。"夏洛克始料未及,惊慌失措。他急忙表示愿意接受那三倍的还款,鲍西娅则坚持必须按照法律行事。夏洛克意识到自己失败,表示不打官司了。但鲍西娅又向他宣布了一条威尼斯法律:"凡是一个异邦人企图用直接或间接手段谋害任何公民,查明确有实据者,他的财产的半数应归受害的一方所有,其余的半数没入公库,犯罪者的生命悉听公爵处理,他人不得过问。"公爵本着基督教的精神,赦免了夏洛克的死罪,宣布将夏洛克的一半财产没入公库,一半划归受害人安东尼奥所有。安东尼奥提出接管夏洛克的一半财产,待到夏洛克死后,就把财产转交给他的女儿杰西卡和女婿罗兰佐。同时,他还对夏洛克提出两个附加条件:"第一,他接受了这样的恩典,必须立刻改信基督教;第二,他必须当庭写下一张文契,声明他死了以后,他的全部财产传给他的女婿罗兰佐和他的女儿。"无奈之下,夏洛克只得一一照办。

安东尼奥化险为夷，他和巴萨尼奥十分感激这位年轻的律师。但律师拒绝了酬劳，偏偏只要巴萨尼奥手上的戒指作为报酬。巴萨尼奥万般无奈，只得同意。律师得到戒指后匆匆离去。

安东尼奥随巴萨尼奥来到贝尔蒙特，鲍西娅出来相迎。她先佯装对巴萨尼奥失去戒指大为震怒，在戏弄了丈夫一番后，方道出实情。巴萨尼奥对夫人的聪明才智佩服得五体投地。这时，传来喜讯：先前传言谬误，安东尼奥的三艘商船已满载而归，平安抵港。众人欢腾，都沉浸在喜悦之中。

2. 剧作赏析

《威尼斯商人》是莎士比亚的著名喜剧之一，剧作的主要情节源于民间故事。

《威尼斯商人》中，莎士比亚通过表现夏洛克得到应有的惩罚和三对有情人终成眷属，热情歌颂了真诚的友谊和纯洁的爱情，并在喜剧的轻松气氛中温和地揭露了社会丑恶现象，对贪婪的欲望和残忍的恶行进行了嘲讽。

剧中的安东尼奥是威尼斯城的商人，他为人善良，乐善好施，行商借贷从不收取利息，因而遭到夏洛克的嫉恨。最为可贵的是，他非常珍视与巴萨尼奥的友情，处处帮助朋友。情谊之重，使他在戏剧开场时便因巴萨尼奥即将离开而感到忧伤："我不知道我为什么这样闷闷不乐。你们说你们见我这样子，心里觉得很厌烦，其实我自己也觉得很厌烦呢。可是我怎样会让忧愁沾上身，这种忧愁究竟是怎么一种东西，它是从什么地方产生的，我却全不知道。忧愁已经使我变成了一个傻子，我简直有点自己也不了解自己了。"他支持巴萨尼奥的爱情，"只要您的计划跟您向来的立身行事一样光明正大，那么我的钱囊可以让您任意取用，我自己也可以供您驱使；我愿意用我所有的力量，帮助您达到目的"。他积极鼓励巴萨尼奥向心爱的鲍西娅求婚。为此，他虽然手头无钱，依然向夏洛克举债，签下了"割一磅肉"的契约。因其商船海上遇难，他不能如期还债，即将面临违约的制裁。但危难之际，安东尼奥却无怨无悔，自愿承担责任，并将心中的真挚情谊化为一封送给巴萨尼奥的感人肺腑的诀别信。巴萨尼奥同样看重友谊，知悉安东尼奥受难，告别了刚刚结合的心爱的妻子，携重金前去相救。他

的妻子鲍西娅更是乔装改扮,用自己的智慧解救了安东尼奥,并惩罚了恶毒的夏洛克。剧中的安东尼奥是舍己为人的高情厚谊的完美化身,巴萨尼奥和鲍西娅则诚挚回馈了对友情义无反顾、仗义相助的好友。整部剧作在惩恶扬善的喜剧情节构架中,高度赞美了真诚的友谊,展现了友谊的可贵与美好。

爱情是莎士比亚戏剧中重点描写和歌颂的内容。《威尼斯商人》中,莎士比亚通过巴萨尼奥和鲍西娅、杰西卡和罗兰佐、安东尼奥的另一朋友与鲍西娅女仆这三对青年恋人的圆满结合,对自由爱情进行了礼赞。这种赞美,一方面是通过赞扬勇敢的杰西卡来表现的,即她为了爱情与幸福,敢于冲破地位、贫富的差异和家庭专制的阻挠,坚定地与爱人私奔,并改变自己民族的宗教信奉,皈依罗兰佐信仰的基督教。从民族观、宗教观、家庭观、身份观的角度而言,杰西卡为了心中的爱情,果敢地选择了"重生",具有无比巨大的勇气。对爱情的赞美,还深刻体现在鲍西娅和巴萨尼奥的身上。鲍西娅出身于贝尔蒙特的名门,家境优越,生活富有。她不仅美丽动人,充满智慧,而且还有一颗纯净的心灵。她渴望朴实而真挚的爱情,为不能主宰自己的幸福而感到痛苦。在遵从父亲遗命的"选匣择婿"过程中,她对那些只看重金银匣子华丽外表的王公贵族非常不屑,她心仪巴萨尼奥,期盼爱人尽快到来。巴萨尼奥果然不负众望,他心怀真挚与坦诚,面对着三个匣子,果断选择了装有爱人画像的朴实无华的铅匣,获得了鲍西娅的爱情。鲍西娅之所以将自己的画像放入铅匣,巴萨尼奥之所以能够选中,都是因为他们心中纯朴、真挚、美好的爱情观使然。而鲍西娅在剧作结尾处对丈夫的捉弄,则展现了她可爱的撒娇行为,更好地体现了她与巴萨尼奥爱情的甜蜜,增强了戏剧的喜剧气氛。这也体现了莎士比亚对这种两情相悦的甜美爱情的赞美和宣扬。更为重要的是,"选匣择婿"的情节设置极具深刻的人生寓意。金匣子上所刻的是:"谁选择了我,将要得到众人所希求的东西。"银匣子上所刻的是:"谁选择了我,将要得到他所应得的东西。"铅匣子上所刻的则是:"谁选择了我,必须准备把他所有的一切作为牺牲。"由此,在三个匣子的对比中,既含有人们根据外表看待事

物的问题，也含有生活中索取与给予的问题。这两个问题不仅在人类社会中具有普遍性，更是人们价值观建立的基础。选择匣子时，巴萨尼奥思索着："外观往往和事物的本身完全不符，世人却容易为表面的装饰所欺骗。在法律上，哪一种卑鄙邪恶的陈诉不可以用娓娓动听的言辞掩饰它的罪状？在宗教上，哪一桩罪大恶极的过失不可以引经据典、文过饰非，证明它的确上合天心？任何彰明昭著的罪恶，都可以在外表上装出一副道貌岸然的样子。"这番话，犀利地道出了人性中的伪善丑恶。因此，选婚之事已经超越了爱情和婚姻的范畴，上升为了对人性的哲学思考与批判。而这些，都展现了巴萨尼奥和鲍西娅的人文主义情怀，更彰显了莎士比亚的人文主义思想。

剧中最为引人关注的形象是夏洛克。他极度自私，悭吝成性，是贪婪、残忍的商人形象的典型代表。他唯利是图，醉心于利益的榨取，通过高利贷的盘剥来获取收益。为报私仇，他设计陷阱，以玩笑为由诱导安东尼奥签下"割肉"契约，欲借此机会置安东尼奥于死地，即使众人说情，也不动恻隐之心。他漠视亲情，反对女儿的爱情，在女儿带着钱财与爱人私奔后愤怒地四处寻找，并恶狠狠地诅咒："我希望我的女儿死在我的脚下，那些珠宝都挂在她的耳朵上；我希望她就在我的脚下入土安葬，那些钱财都放在她的棺材里。"女儿出走，作为父亲的夏洛克毫无担心和牵挂，他焦急的是珠宝的丢失，心中满是对亲生女儿的咒骂，其凶残和冷酷的本性显露无遗。浸淫于贪婪之中的夏洛克，金钱已腐蚀了他的灵魂，使之人性变态、扭曲。对于夏洛克狠毒性格的刻画，也显示了莎士比亚反对高利贷的态度。冷酷之余，夏洛克的复仇行为也带有一定的合理性，充满了民族的正义感。夏洛克痛恨安东尼奥的原因，不仅是安东尼奥的善举影响了自己的利益索取和对自己高利贷行为的讥笑，更重要的是安东尼奥歧视、侮辱过犹太民族，"他憎恨我们神圣的民族"。在长期的种族歧视的压抑下，夏洛克爆发出心中的积怨："难道犹太人没有眼睛吗？难道犹太人没有五官四肢、没有知觉、没有感情、没有血气吗？他不是吃着同样的食物，同样的武器可以伤害他，同样的医药可以疗治他，冬天同样会冷，夏天同样会热，就像一

个基督徒一样吗？你们要是用刀剑刺我们，我们不是也会出血吗？……那么要是你们欺侮了我们，我们难道不会复仇吗？"因此，夏洛克坚决要割安东尼奥一磅肉的复仇行为虽凶残、狠毒，有失人性，可其中却包含着受歧视者在种族偏见的压迫和羞辱中积蓄起来的民族情绪及渴望平等的反抗意志。同时，剧作结尾安东尼奥在获胜后摆出宽宏大量的姿态，却乘机强迫夏洛克改信基督教，这是对夏洛克的极大不公与羞辱。这些都表明了莎士比亚对种族偏见和民族仇视的否定。当然，夏洛克的最终败诉，又体现了莎士比亚并不赞同暴虐凶残的复仇行为。平等与博爱才是莎士比亚积极倡导的处世之道。因此，人们在谴责夏洛克的狠毒报复时，对他又抱以一定程度上的同情。这就使得剧中的夏洛克并不是一个简单的恶人，也不是一个十足的可笑人物。在莎士比亚笔下，悲剧和喜剧的因素都融合于夏洛克的复杂性格之中，令其真实饱满、生动鲜活地呈现在我们面前，成为戏剧史上视钱如命、冷酷无情的悭吝鬼的代名词。

《威尼斯商人》以鲍西娅用智慧解救安东尼奥、用法律制裁夏洛克和有情人终成眷属为结局，使剧作在喜剧性的欢乐氛围中落幕，进而展现了对恶的讽刺和批驳，对纯洁爱情和真诚友谊的讴歌，对平等博爱思想的宣扬。同时，正是基于自我牺牲精神和内心的人性美好，剧中人物才能战胜凶恶，赢得真正的友情和真正的爱情。而这些，也都体现了莎士比亚对人文主义精神的推崇与赞颂。

第三章
17 世纪戏剧

文艺复兴之后，直到 17 世纪末叶，西方戏剧的发展进入古典主义戏剧时期。古典主义戏剧以法国成就最大，并在欧洲戏剧史上留下了辉煌篇章。

第一节 古典主义戏剧

一、古典主义戏剧的形成

古典主义戏剧是在 17 世纪欧洲盛行的古典主义文艺思潮影响下形成的戏剧流派，在欧洲戏剧史上占有重要位置。

古典主义戏剧的出现和兴盛，与时任法国首相黎塞留为巩固王权统治，利用法兰西学院加强对艺术领域的控制和当时法国"唯理论"哲学盛行，都有着直接关系。

1638 年，法兰西学院院士沙波兰针对高乃依的悲剧《熙德》撰写了《法兰西学院对〈熙德〉的意见书》，率先提出古典主义应遵循"三一律"原则的理论主张。1644 年，笛卡尔的《哲学原理》发表，他的怀疑一切、肯定理性的自然之光的"理性主义"思想，对高扬理性的古典主义戏剧产生了深刻影响。1674 年，另一位法兰西学院院士布瓦洛发表了诗体论著《诗的艺术》，更为深入、系统地对古典主义戏剧进行了理论阐述与总结。这些艺术理论和哲学思想，均对古典主义戏剧的形成与发展起到巨大的推动作用，并使法国的古典主义戏剧成为 17 世纪欧洲戏剧的标榜。

二、古典主义戏剧的特点与成就

古典主义戏剧的主旨是为君王服务，因而形成了诸多创作的规范，这使得古典主义戏剧具有鲜明的特征。

古典主义戏剧的特点如下：(1) 为君王专制服务，将国王塑造成"英明""公正"的化身，戏剧冲突的最后解决都依赖于贤明君主的仁德。(2) 崇尚理性，蔑视情欲。以拥护王权和履行公民义务的理性战胜个人的情欲。(3) 将古希腊、古罗马戏剧奉为典范。(4) 注重创作法则和规范：①戏剧创作必须遵守地点、时间和情节一致的"三一律"原则；②剧作要求以五幕为标准；③人物性格单一、类型化；④演员要按固有的程式来展现角色性格；⑤强调戏剧体裁的高低尊卑之分，高贵的悲剧只能描写国王和贵族，劣俗的喜剧只能描写普通人。因此，古典主义戏剧以悲剧为主。

17世纪，法国古典主义戏剧达到繁盛，成为古典主义戏剧的代表。其艺术成就，在古典主义悲剧方面，以高乃依、拉辛为代表；在古典主义喜剧方面，以莫里哀为代表。这一时期，法国的古典主义戏剧家还有特里斯当、罗特鲁、高乃依、基诺尔、勒尼亚尔等人。

古典主义戏剧创作之外，戏剧理论以波瓦洛的名著《诗的艺术》最为重要。全书共分四章，总计一千一百行诗句，系统论述了古典主义戏剧要尊重理性、凭借理性创作、悲喜剧要有所区别、恪守"三一律"原则等观点，成为古典主义戏剧的理论基石。

17世纪，巴洛克文风对欧洲文艺创作也产生了较大影响，这种艺术通常气势雄伟，生气勃勃，运用鲜明对比，长于表现各种强烈感情，华丽炫美，不拘一格，重视艺术表现形式，敢于突破各种艺术界限。法国古典主义剧作家罗特鲁等人的部分作品就染上巴洛克之风，罗特鲁的剧作《真正的圣热内斯》含有幻觉想象、强烈的情节对比、色彩斑斓的比喻，是典型的巴洛克风格作品。

第二节　高乃依与《熙德》

一、高乃依的戏剧创作

皮埃尔·高乃依（1606—1684），法国剧作家，17世纪法国古典主义悲剧的创始人和代表作家。高乃依出生于法国北部城市里昂一个富裕的律师家庭，幼年在教会学校读书，后来学习法律，22岁担任律师，长期从事律师职业。但是里昂戏剧演出繁盛，对高乃依产生影响，激发了他的浓厚兴趣。23岁时，高乃依创作的处女作喜剧《梅里特》问世，翌年于巴黎上演引起轰动。

高乃依一生写了三十多部剧本。其悲剧《熙德》，标志着古典主义戏剧的诞生；悲剧《贺拉斯》《西拿》《波利厄克特》，因颂扬英雄和理性的胜利，被称为"第一种风格"悲剧；悲剧《雷多居娜》《尼科梅德》，因表现争权夺利的罪恶行为，被称为"第二种风格"悲剧。高乃依还创作有喜剧《梅里特》《伪君子》等。

高乃依是出色的古典主义悲剧作家，其作品鲜明体现出古典主义戏剧的特征，并浸润着忠君爱国的思想。他的悲剧气势庞大、雄浑庄重，但又意涵丰富。剧作结构完整，戏剧冲突激烈而集中。人物语言充满诗韵、饱含激情、铿锵有力，很好地体现了人物内心活动。高乃依的剧作含有浓烈的艺术色彩和热情的演说，为雨果所推崇。

二、《熙德》鉴赏

1. 剧情梗概

故事发生在11世纪西班牙伊比利亚半岛的卡斯蒂利亚王国的塞维尔城。

唐高迈斯和唐杰葛都是国王的重臣。同时，在公主唐纳玉拉格的促成下，唐高迈斯的女儿施曼娜与唐杰葛的儿子唐罗狄克坠入爱河。唐高迈斯很器重唐罗狄克，由衷表示："唐罗狄克眉宇之间，无不显出英勇男儿的伟大气魄……我的女儿可以爱他，而同时使我心喜。"

这天，卡斯蒂利亚国王要为王子挑选一位老师，唐杰葛被选中。唐高迈斯心生妒忌，愤愤不平。他指责唐杰葛是用阴谋诡计把这个崇高荣誉抢去的，准备拒绝两家联姻，一气之下还打了唐杰葛一个嘴巴。唐杰葛蒙受奇耻大辱，怒火中烧。因年高体弱，无力复仇，便要求儿子唐罗狄克为他报仇雪恨。唐罗狄克虽极度矛盾，但最终还是遵从父命，去找唐高迈斯报仇。

父亲打了唐杰葛的事情令施曼娜感到忧虑。公主替她出主意，要她把唐罗狄克看管起来。然而，很快就传来唐高迈斯在决斗中被唐罗狄克杀死的消息。惊闻噩耗，施曼娜十分悲痛，她来到王宫，要求国王处死唐罗狄克。国王很为难。随后，唐罗狄克来到施曼娜家中，请求他杀死自己。心怀爱情的施曼娜不忍下手。

唐罗狄克回到家中，唐杰葛称赞儿子为自己雪了耻，恢复了荣誉。可唐罗狄克却非常难过。他尽了儿子的责任，却失去了甜美的爱情，他欲以死殉情。

这时，摩尔人趁着黑夜涨潮，偷袭塞维尔城。危急时刻，唐罗狄克的热血和勇气又一次升腾起来，他当即率领五百名勇士向海口进发，一路上不断有援兵加入进来，到达海口时，队伍已经达到三千人。唐罗狄克将队伍分作两部分，两千人藏在海口停泊的几只大船的舱底，一千人卧倒在地。他还以国王的名义命令守城的卫兵也隐藏起来，全体将士一声不响地静待摩尔人到来。摩尔人以为塞维尔城毫无戒备，正在得意，不想中了埋伏，被打得落花流水，两位统兵的国王也做了俘虏。被俘的国王钦佩唐罗狄克的机智勇敢，称他为"熙德"（意为盖世英雄）。

卡斯蒂利亚国王对唐罗狄克的胜利大加赞赏，他还故意捉弄施曼娜，谎称唐罗狄克阵亡。施曼娜闻讯，痛苦地晕倒在地。国王看出她对唐罗狄克一片痴情。施曼娜醒来后，方知唐罗狄克并未阵亡，于是她要求所有的武士同唐罗狄克决斗，谁胜了，她就嫁给谁。国王按照风俗，只允许进行一场决斗。一直在追求施曼娜的唐桑士站出来要与唐罗狄克决斗。决斗前，唐罗狄克向施曼娜诀别，以求死之心偿还唐高迈斯的性命。施曼娜责备他

没有勇气，不珍惜荣誉，并鼓励他："假如万一我还爱你，亲爱的唐罗狄克，为了把我从唐桑士手里救出来，你现在总该可以抵抗了吧！如果你觉得你的心还钟情于我，在这个以我为奖赏的决斗里，你只准打胜不许打败！"

决斗终于结束了，唐桑士把自己的宝剑送到施曼娜跟前。施曼娜以为唐罗狄克被杀死，悲愤不已。她向国王表明自己只爱唐罗狄克，她愿把财产分给唐桑士，自己将去修道院为爱人哭泣。唐桑士急忙向施曼娜解释：他是被唐罗狄克打败，而唐罗狄克饶了他的命，让他替胜利者把宝剑献给她。话音未落，公主带着唐罗狄克走进来。唐罗狄克单膝跪地，请求施曼娜原谅他的杀父罪行。

国王当众宣布，施曼娜属于唐罗狄克。为了平息因杀父之仇引起的痛楚，国王允许他们一年后再结婚。接着，国王又对唐罗狄克说道："唐罗狄克，你还要拿起你的武器，在战败摩尔人于我们的海口之后，还要去进攻他们的国土。等你回来的时候，你要以自己的战功使施曼娜感到嫁给你是无上光荣。"

2. 剧作赏析

《熙德》是高乃依的著名剧作，取材于西班牙剧作家卡斯特罗的剧本《熙德的青年时代》。1636 年，剧作上演，轰动一时。该剧是法国第一部古典主义悲剧，为法国古典主义戏剧奠定了基础。

《熙德》是一部描写爱情与荣誉冲突的悲剧。剧中男女主人公唐罗狄克和施曼娜在个人感情、家族荣誉以及国家利益发生冲突后，都毅然选择抛弃个人情欲，维护家族荣誉，服从国家利益。剧中所体现的情欲与责任对立，实则就是人的情感和理性的碰撞。无论二者的冲突多么激烈，人们最终还是选择信奉理性，崇尚荣誉。因此，《熙德》肯定了个人对崇高义务行为的践行，赞美了个人勇于履行家庭、国家、民族责任的作为。由此，剧作也表达了颂扬爱国主义和英雄主义的思想内涵。同时，剧作复杂的情感纠葛最终由国王梳理和解决，也体现了高乃依对圣明君王的热切歌颂之情。

《熙德》的情节波澜起伏，于情与理的冲撞中，迸发出激烈的矛盾冲突。虽结局近似圆满，但剧作本身却呈现出悲剧的庄严与壮烈。悲剧的男女主

人公唐罗狄克和施曼娜原为一对倾心相爱的恋人，他们的爱情却因为双方的父亲争斗而陷入困境。唐高迈斯打了唐杰葛一个嘴巴的行为，使唐杰葛和整个家族都蒙受了耻辱。为了维护荣誉，唐罗狄克应义无反顾地担负起替父报仇的责任。可复仇的对象偏偏是爱人的生父，这令原本天经地义的复仇行为充满了情感上的巨大困惑，令唐罗狄克陷入了痛苦的抉择："我心里的斗争多么尖锐呀！要成全爱情就得牺牲我的荣誉；要替父亲报仇，就得放弃我的爱人。这一方鼓动我报仇，那一面牵住我的手臂。我已陷在愁惨的境地：或是背叛爱情，或是忍辱偷生。"经过激烈的思想斗争，在家族荣誉至高无上的意念的指引下，唐罗狄克还是选择了为父报仇，并失手杀死了唐高迈斯。这一结果令唐罗狄克身负愧疚，坠入无比痛楚的深渊。在听闻父亲的噩耗后，施曼娜也面临着痛苦选择：报仇即杀自己的爱人，不报仇会使家族荣誉蒙羞。于是，为了家族荣誉，她不得不放下情欲，请求国王处死唐罗狄克。在如此尖锐的戏剧情境下，摩尔人的偷袭致使国家安全面临威胁。国难当头，危急时刻，这对年轻人放弃了个人的情感和家族荣辱，一心抗敌，坚定地维护国家利益。唐罗狄克更是从痛苦中自拔，率兵出征，英勇杀敌，击退敌兵，赢得"熙德"的赞誉。国难解除，家族荣誉再次成为这对眷侣必须要面对的问题。施曼娜请求了决斗的裁决，而唐罗狄克用自己的威猛和宽容，获得了人们的钦佩，也终获施曼娜的原谅。从整个故事的戏剧脉络中，我们可以清晰地看到，唐罗狄克和施曼娜这对原本甜蜜的恋人，却因命运的捉弄，在爱情与荣誉的冲突中，不断面临痛苦的抉择。相爱本无错，为荣誉而行动更没有错，两者相冲突，但又必须做出抉择，这就是《熙德》的悲剧性所在。虽然激荡起情感的波涛，即使爱人变成仇敌、甜蜜变成痛苦，唐罗狄克和施曼娜依旧选择了理性，践行了责任，这令他们的选择具有了悲壮色彩。尤其是面对国家利益时，他们放下小我，成就大我。唐罗狄克更以勇敢之魂征服外敌。因此，在个人情欲（或个人利益）必须服从国家和民族利益的行为中，主人公展现了崇高的理性意识，使剧作充满英雄主义的激情，荡漾着雄浑、高亢的气势。更为重要的是，唐罗狄克和施曼娜的理性行为，是他们自主的理性选择，选

择中必然有牺牲（牺牲爱情维护家族荣誉和牺牲家族荣誉维护国家利益），体现了主人公勇于自我牺牲的精神。所以，他们所面临的痛苦的理性选择，本质上是一种高尚的行为的悲剧。这行为的过程崇高、悲壮且感人。

在古典主义者看来，荣誉是一个人在个人生活和社会生活中的美德体现，是勇敢精神的象征。不能维护荣誉的人，是缺乏勇气的人，是心灵软弱的表现；这样的人不值得被尊敬，更不值得被爱。《熙德》中，唐罗狄克曾痛苦地表示："复仇会引起她的怨恨与愤怒，不复仇会引起她的蔑视。复仇会使我失去最甜蜜的希望，不复仇又会使我不配爱她。"作为戏剧冲突的主体，当爱情与荣誉激烈交锋、不可调和时，最终理性战胜了情欲，责任压倒了爱情，民族和国家利益高于一切。也正是在荣誉的维护中，唐罗狄克和施曼娜更深地看到了彼此的勇气、果敢和正直，他们的爱也因此变得更加炽热。这便是古典主义的荣誉观和创作逻辑。而这些创作观念，是与17世纪法国王权统治加强、专制政体对文学进行干预、强调情感对理性的服从有直接关系的。但令人深思的是，剧中施曼娜虽主动要求决斗杀死唐罗狄克，可当她得知唐罗狄克欲在决斗中以死殉情时，施曼娜却真心鼓励他务必要战胜对手，夺回自己对他的爱。这无疑是对荣誉和理性的莫大嘲讽。

作为杰出的古典主义悲剧，《熙德》的语言激情洋溢，气势磅礴，令人赞叹。剧中的人物对话或是内心独白，都饱含情感，昂扬激荡。剧作的文辞诗意盎然，文采华美，深显巴洛克之风。《熙德》因其语言典雅优美，并荡漾激情，使"美得像熙德一样"成为法国人赞誉美好事物的一句谚语。

《熙德》是古典主义悲剧的典范，但高乃依在创作中对古典主义的原则进行了部分突破。如剧情时间打破了古典主义"三一律"中的"一昼夜"规定，达30多个小时；情节展开时，同一幕中出现不同地点的场景；剧情虽由情欲与理性冲突而起，结局还是落于国王对美好爱情的成全，在歌颂王权贤明的同时，也显现了爱情的不可抗拒。正因如此，《熙德》上演后，遭到保守主义者的猛烈攻击，但他们却难以遮蔽这部古典主义悲剧的璀璨光辉。

第三节 莫里哀与《达尔杜弗》《唐璜》

一、莫里哀的戏剧创作

莫里哀（1622—1673），17世纪法国著名喜剧家、戏剧理论家、演员、导演，原名让·巴蒂斯特·波克兰，1622年生于巴黎，父亲是一个具有王室侍从身份的地毯供应商。莫里哀自幼受到良好的教育，后来在大学学习法律。毕业后，莫里哀宣布放弃世袭权利，既不从事法律工作，也不愿经商，而是一心想成为演员，并与朋友组建剧团，在巴黎进行戏剧演出。1644年，他取艺名为莫里哀。后因经营不善，负债入狱，剧团最终解散。随后，莫里哀加入一个喜剧演员旅行剧团，长期在外省进行艰苦的演出。1658年，莫里哀率剧团回到巴黎，争取到了在卢浮宫给路易十四演出《多情的医生》的机会。演出获得了路易十四的赏识，他亲允莫里哀的剧团可留驻巴黎，并在他的宫廷剧院进行演出。之后，莫里哀创作了大量的喜剧，因讽刺犀利，每次演出都招致教会和贵族的围攻，莫里哀只能一面与之斗争，一面坚持演出，维持剧团生计。长期的辛劳使莫里哀患上肺病，于1673年2月17日晚在演完《没病找病》后辞世。

莫里哀一生共留下30余部喜剧和8首抒情诗，主要剧作有：《可笑的女才子》《太太学堂》《达尔杜弗》（后改名为《伪君子》）、《唐璜》《愤世嫉俗》《屈打成医》《司卡潘的诡计》《吝啬鬼》（又名《悭吝人》）等。此外，莫里哀还写有《讨厌鬼》《逼婚》《贵人迷》等将音乐、舞蹈、情节相融合的喜剧，因而被学界视为法国芭蕾舞喜剧的奠基人。

莫里哀的剧作多为讽刺喜剧，与莎士比亚的浪漫喜剧迥然不同。他注重发掘生活深层意蕴，注重从伦理道德角度嘲讽生活中的丑行和陋习，展现人性中的劣根，具有强烈的现实性和批判精神。莫里哀的喜剧样式是多变的，既有亚历山大体诗剧，又有自由体诗剧，还有散文剧。他的戏剧语言机智幽默、活泼俏皮，很接当时的地气，并充斥着极强的动作性。他的剧作大体上遵循"三一律"原则，情节简单而集中，人物性格变化不大。但他用散文诗写成的《唐璜》，对古典主义戏剧的创作原则进行了突破。

创作以外，莫里哀通过他剧本中的一些序言，阐述了自己的喜剧观念。他强调喜剧要反映现实，注重批判，寓教于乐；他认为观众是喜剧的"唯一裁判"，他们的笑声是对丑陋事物的有力鞭挞；他还主张戏剧作品要自然有机、合乎逻辑，以社会效果来评价作品和演出的艺术水准。

莫里哀的伟大，在于他将法国喜剧提高到了法国悲剧的水平。前人的喜剧多是模仿古希腊、古罗马之作，而莫里哀的喜剧却植根于法国土壤，取材于现实生活，展现现实生活，具有独特的、灵动的法国特征和鲜明的民族特性。莫里哀的喜剧铸就了法国戏剧的辉煌。他去世后，法国喜剧随之迅速衰落了。

二、《达尔杜弗》鉴赏

1. 剧情梗概

故事发生在巴黎富商奥尔贡的家里。

奥尔贡因公务，出门在外，可他的家里却闹翻了天。奥尔贡的母亲佩内尔夫人因无法忍受家人对达尔杜弗的评判而气冲冲奔上场，声称要离开儿子的家。原来，奥尔贡和母亲佩内尔夫人都信奉天主教，在一次教堂的祷告中，奥尔贡认识了落魄的教士达尔杜弗。奥尔贡不仅把钱施舍给他，还把达尔杜弗接到家里，待为上宾。达尔杜弗的到来令佩内尔夫人高兴不已，她认为达尔杜弗是圣徒，是世间最好的人，将他视为标榜。其实，达尔杜弗是个披着宗教外衣的十足的伪君子。

奥尔贡十分敬仰达尔杜弗。他外出回到家中，不去关心妻子艾密尔的病，反而一再询问达尔杜弗在家里生活的情况。女仆桃丽娜告诉他，达尔杜弗现在"又肥又胖，红光满面"，每晚"很虔诚地吃了两只竹鸡，外带半只剁成肉泥的羊腿"，吃完饭便"猛地一下子躺在暖暖和和的床里，安安稳稳地一直睡到第二天早晨"，吃早饭时还"喝了四大口葡萄酒"。奥尔贡听了十分高兴，气得桃丽娜转身离去。奥尔贡的小舅子克莱昂特也劝奥尔贡要提防达尔杜弗，他却置若罔闻。

奥尔贡的女儿玛丽雅娜正和法赖尔热恋，并已订立婚约；他的儿子达

密斯和法赖尔的妹妹相爱。奥尔贡寻找借口,企图毁约,想把女儿嫁给达尔杜弗。桃丽娜为玛丽雅娜出谋划策,让她去联合达密斯和继母艾密尔,共同对付奥尔贡。桃丽娜安排艾密尔单独会见达尔杜弗,以试探他对这门亲事的态度。

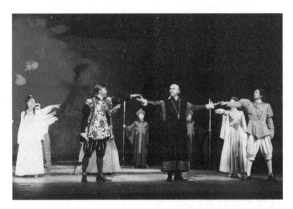

《达尔杜弗》演出剧照

达尔杜弗终于出场了,他一见到桃丽娜,便掏出一块手绢,要她赶紧把双乳遮起来,信誓旦旦地说:"因为这种东西,看了灵魂就受伤,能引起不洁的念头。"当漂亮的艾密尔来到面前时,他却神魂颠倒。他紧紧握住她的手指尖,紧接着又把手放在她膝上,再去摸摸她的帽子,百般调情,丑态尽显。然而,艾密尔严词警告达尔杜弗要老实,并希望他能促成法赖尔和玛丽雅娜的婚事。藏在套间里的达密斯看到了达尔杜弗的言行,一气之下告诉了父亲。奥尔贡不信,不仅斥责了达密斯,还取消了他的财产继承权,并宣布当晚就要为达尔杜弗和玛丽雅娜举行订婚仪式。为了警告众人,奥尔贡不仅要达尔杜弗和艾密尔常在一起,而且决定把他的全部财产送给达尔杜弗,并立即签订了财产赠送契约。

为了证明达尔杜弗的虚伪,入夜,艾密尔让丈夫藏在屋中的桌下,然后请来达尔杜弗。起初,达尔杜弗十分谨慎,后来艾密尔叫他关好门窗,并用言语打消了他的顾虑,达尔杜弗立刻放肆起来。当他正要搂抱艾密尔时,奥尔贡突然从桌下钻出来。他愤怒地指责了达尔杜弗,叫他马上离开自己的家。然而,达尔杜弗却说:"应该离开的是你,房子是我的。"他还扬言,要处罚奥尔贡。

奥尔贡非常紧张,因为达尔杜弗抓住了他的把柄:他的一位朋友犯了法,逃亡时把有关自己性命、财产的机密文件托他保管,而他却把这些机

密文件交给了达尔杜弗。一家人正在着急时,官吏上门,宣布奥尔贡的财产归达尔杜弗所有,并限令他翌日早上离开。这时,玛丽雅娜的未婚夫法赖尔急匆匆地赶来,对奥尔贡说,达尔杜弗已经向国王告发他庇护罪犯,国王已发出逮捕令,并由达尔杜弗陪同侍卫官前来执行。法赖尔劝奥尔贡赶快逃走。话音未落,达尔杜弗带着侍卫官来到奥尔贡家中。

奥尔贡一家怒斥达尔杜弗的伪善和忘恩负义,而达尔杜弗却得意洋洋,要求侍卫官执行圣命。侍卫官当众宣布:逮捕达尔杜弗,并马上押送监狱。他向大家解释:国王嫉恶如仇,早已识破了达尔杜弗的骗子面目。国王念及奥尔贡从前拥戴国王有功,决定宽恕他的庇护罪。国王还以最高权力,宣布奥尔贡与达尔杜弗签订的财产赠送契约无效。

奥尔贡一家十分欣喜,由衷感谢国王的圣明。奥尔贡还同意了法赖尔与玛丽雅娜的婚姻。

2. 剧作赏析

《达尔杜弗》又名《伪君子》,是五幕诗体讽刺喜剧,代表了莫里哀戏剧创作的最高成就,是享誉世界的经典喜剧名作。

莫里哀生活的时代,法国天主教会仍处于罗马教皇的控制下,宗教势力十分强大,并于17世纪上半叶成立了一个名为"圣体会"的宗教组织,王太后是其最强有力的支持者。这个组织利用宗教作掩护,以宣扬教义为名,打着"良心导师"的旗号,流入社会,混入人家,刺探隐私,诬陷告密,监视居民的一举一动。莫里哀创作《达尔杜弗》的目的,就是对圣体会虚伪的宗教道德给予抨击。

1664年5月12日,莫里哀在凡尔赛宫的盛大节日晚会上演出《达尔杜弗》,初演时剧作为三幕。演出仅仅进行了一场,便遭到圣体会的强烈反对,国王路易十四在教会的压力下,下令禁演该剧。同时,莫里哀也受到教会的诸多攻击。被禁演后,莫里哀为争取公演权利进行了不懈的斗争。1666年,王太后去世,莫里哀向国王提出撤销禁令的请求。1667年,在获得路易十四的口头允许后,莫里哀对剧作进行了修改,加写了两幕,成了五幕诗体喜剧,并把剧名改为《伪君子》。但仅演出一天,就被巴黎法院主

席下令禁演。巴黎大主教在全区教堂张贴布告，声明凡是看过演出或者听过朗诵的教徒，一律驱逐出教。后因天主教会内部斗争，加之莫里哀数次上书，几经周折，此剧终获路易十四批准演出。1669年2月5日，《达尔杜弗》终于以定稿本的形式公演，演出盛况空前，影响巨大。

《达尔杜弗》是一部思想深刻、艺术成熟的政治喜剧。剧中虽带有幽默和计谋的成分，但整体上比较严肃。莫里哀在剧中塑造了一个性格鲜明且具有极大概括意义的典型形象——达尔杜弗。剧作家通过达尔杜弗虚伪、贪婪、恶毒、好色等性格特点的展现，深刻揭示了伪善者披上宗教外衣的欺骗性和危害性，进而批驳了宗教教会的虚假和对民众的残害。达尔杜弗也因其形象栩栩如生，而使这个名字成为伪君子的代名词。更为重要的是，莫里哀的喜剧绝不是无聊的逗乐和肤浅的嬉闹，而是具有一种在喜剧效果中激发观众思考真理和启迪人生的效果。《达尔杜弗》中，观众在喜剧冲突中面对剧中人物可笑的偏执行为与拙劣的虚伪表现，发出会心的微笑，并于笑声中引发有关宗教信仰与人的自由本性、虚荣心与行为原则、真理与荒谬等问题的思考，从而达到戏剧艺术净化心灵之功。

创作上，莫里哀严格遵守了古典主义的"三一律"原则。《达尔杜弗》情节简单，结构严谨。剧情在一天之内呈现，于奥尔贡家客厅的单一场景里展开冲突，推进情节，并以大团圆的完美结局解决矛盾。剧作的第一、二幕是人物介绍式的铺垫，第三、四幕是人物亲自粉墨登场，第五幕是人物的结局。三个部分环环相扣，紧紧围绕揭露达尔杜弗的伪善性格展开，绝不拖泥带水，更无多余的枝节，全力凸显人物的性格特征。"我为了这样做，整整用了两幕，准备我的恶棍上场。我不让观众有一分一秒的犹疑；观众根据我送给他的标记，立即认清他的面目；他从头到尾，没有一句话，没有一件事不是在为观众刻画一个恶人的性格，同时我把真正品德高尚的人放在他的对面，也衬出品德高尚的人的性格。"[1]剧中，莫里哀还运用对比手法，通过人物之间的对比、人物自身言行的对比、剧情起始和结局的

[1]〔法〕莫里哀:《莫里哀戏剧全集》第3卷，肖熹光译，文化艺术出版社，1999年版，第247页。

对比，形成反差，激发喜剧效果，从而更深入、更生动地揭示出达尔杜弗的虚伪本性，令剧作滑稽、诙谐，于灵动中富有感染力。

在达尔杜弗的塑造上，剧作家颇费苦心，施以重墨。首先，莫里哀利用两幕戏的容量，通过奥尔贡家人之口，从行为、举止、饮食、作息等诸多方面，介绍了他们眼中真实的达尔杜弗，从而编织出达尔杜弗性格的立体维度空间。奥尔贡的家庭，儿女青春活泼，妻子善良美丽。原本的和睦温馨，却因为达尔杜弗的到来而鸡犬不宁，令晚辈和长辈爆发矛盾，由此可见达尔杜弗对这个家庭中每个成员的不良影响。而这种影响，恰恰是其伪善的性格导致的。人物虽然没有出场，但其性格和形象，已通过众人的描绘而浮现于观众的脑海之中，令观众对达尔杜弗有了较为全面的认识。这种通过人们各自视角，以语言介绍从侧面塑造人物的方式，一方面体现出人们对达尔杜弗的厌恶，揭示了达尔杜弗的无处不在，有力映现出其行为的伪善；另一方面，作为众人谈论的焦点，达尔杜弗自然会引起观众的注意和兴趣，并在人们不同角度的评论中，激发观众对其性格和外在形象的联想。而后两幕达尔杜弗的出场，无疑是在验证着观众的想象。其后来的种种伪善丑态，就更加显得滑稽可笑。人未出场，形象已现，这非常有利于观众更为深刻地理解人物，也增强了人物形象的鲜活性与生动性。铺垫结束，人物登场。于是，鲜明的对比呈现出人物的真实面目。好色的达尔杜弗，见到桃丽娜装出一副不近女色的模样，掏出手绢让她盖住自己的乳房；而一见艾密尔，他却露出好色本性，举止轻浮，百般调情。装作乐善好施的达尔杜弗，本应不贪金钱，却全然接受了奥尔贡的财产赠予。当其恶行败露，他却一改先前的美德，恶语相向，并告发了奥尔贡。在达尔杜弗的身上，虚伪、贪婪、狡诈、凶恶构成了他伪善性格的全部特征。而这些特点，又都是在宗教的外衣之下显现的，不禁令人感叹和深思。

《达尔杜弗》还对富商奥尔贡进行了嘲讽。这个曾帮助过国王、经营有道的商人，却被达尔杜弗的低劣伎俩所蒙骗。究其原因，是两方面心理造成的。一是奥尔贡刚愎自用的家长专制作风，使其不允许家人对他的决断有任何质疑和违背。二是达尔杜弗表演出来的"高尚道德与行为美德"正

好贴合了奥尔贡自身不具备这种德行而自惭形秽的心理。于是，他将自己的女儿、自己的财产、自己的秘密，都交付给达尔杜弗这个"圣人"，借此靠近崇高。其实，这不过是可笑的虚荣心在作祟罢了。

莫里哀以逼真、自然、写实的手法，淋漓尽致地刻画出达尔杜弗的伪君子形象。剧中的达尔杜弗在伪善的促动下，表演着自己对上帝的崇敬，表演着自己清苦的修为，表演着自己安贫乐道的气节。而当这一切表演出来的"美德"被推向极致后，在可笑的丑态中，他的表演具有了深刻的社会意义和批判性，从而使得这部剧作在戏剧史上绽放出耀眼的艺术光芒。

三、《唐璜》鉴赏

1. 剧情梗概

故事发生在西班牙的塞维利亚古城。

大幕拉开，唐璜的仆人斯伽纳莱勒和艾维尔的仆人居斯曼上场，二人谈起了唐璜诱骗艾维尔的事情。

原来，唐璜本是塞维利亚古城的一位贵族公子。他虽仪表堂堂，却风流成性。他整日游走在乡间，琢磨着勾引女人的艳事，很多女性都受到他的诱惑。他看中了塞尔维亚城修道院骑士团长美丽的女儿艾维尔。在他疯狂的追求下，艾维尔小组终于离开修道院和他结了婚。婚后不久，唐璜的热情又转向新的目标：他偶然看到一对情意绵绵的青年男女，不禁妒火中烧，决心把那位美丽的姑娘从她未婚夫的手中夺过来。于是唐璜对艾维尔不辞而别，带上亲随追赶那一对恋人，直到西西里岛。

艾维尔小姐得知自己受了骗，十分伤心。但她对唐璜还是一往情深，遂追至西西里岛，欲挽回爱情。见到艾维尔小姐，唐璜显得很冷酷，打发她重新回到修道院里去。

唐璜打听到他追逐的那位姑娘当天要和未婚夫到海上游玩，便带领亲随乘小船前去抢劫。不料一场风暴把小船倾覆，唐璜落水，几乎淹死，幸亏渔民皮艾罗救了他的性命。在渔村，村民们热心地照料唐璜。唐璜又被年轻的村姑玛杜丽娜吸引，对她展开追求，并以许诺婚约的手段来引诱她。

《唐璜》演出剧照

然而,当他看到救命恩人皮艾罗的未婚妻莎绿蒂十分美丽时,立刻又爱上了她,并轻易地骗取了这位天真无邪的村姑的爱情。皮艾罗知道后与之理论,竟被唐璜毒打了一顿。玛杜丽娜和莎绿蒂都听信谎言,一心想嫁给唐璜,于是两人激烈地争吵起来。这时,唐璜的剑术教师赶来报告,说有十二名骑手正追袭而来,要杀唐璜。唐璜与仆人斯伽纳莱勒互换了衣服,急忙离开了村庄,两个无辜的村姑才幸免遭骗。

追赶唐璜的是艾维尔小姐的两位兄长喀尔劳和阿龙斯以及随从们,他们要为受辱的妹妹和整个家族复仇。喀尔劳在树林中迷路遇盗,险遭毒手,恰巧为唐璜所救。等到阿龙斯等人追上来要杀唐璜时,喀尔劳为报救命之恩,力主推迟复仇日期,并给唐璜一个悔罪的机会:如果他肯给艾维尔以正式的夫人名分,就可以得到宽恕。阿龙斯同意了这个建议,众人离去。

侥幸脱险的唐璜路过树林中的一座陵园——为纪念被他杀死的一位武士而建。他信步走进去参观,看到了武士的石像。这座雕像十分逼真,宛若活人一般。唐璜不但对自己的杀人罪行毫无悔意,而且还对武士石像嘲弄了一番,并请他来和自己一起吃晚饭。不料,石像对他点了点头。当晚,石像果真应邀前来赴宴,并且回请唐璜第二天到他那里去吃晚饭。

第二天,唐璜正在屋中酣睡时,先后有三个人来找他:债主要讨他久欠不还的债,被他花言巧语地糊弄走了;他的父亲路易赶来斥责他一连串的下流行为,他假意说自己要努力做一个好人;艾维尔小姐看到上天的怒火要降到唐璜身上,她脸蒙面纱,急切地前来规劝,唐璜毫无悔意,且对艾维尔又起了继续玩弄的邪恶欲念,并拒绝了她哥哥喀尔劳想与他和解的善良愿望。

一个鬼魂走来警告他说:"唐璜要指望上天发慈悲了,因为没有再多的时间留给他了;假如他不马上忏悔,他的毁灭是注定的。"斯伽纳莱勒从石像显灵、鬼魂出现中看到了天意,力劝主人改邪归正。但唐璜说,"世上没有任何东西能使我害怕"。他拔剑砍向鬼魂,鬼魂飞走了。

石像终于来邀请唐璜了,他随石像去赴宴。雷电瞬间落在唐璜身上,他全身变成一团烈焰,最后被抛进了地狱。

2. 剧作赏析

《唐璜》又名《石宴》,是莫里哀的五幕散文剧。该剧于1665年首次公演,因其尖锐的讽刺,仅上演15场后即遭禁演。剧本在莫里哀死后才被允许刊印。

唐璜的传说,源自于中世纪的西班牙,随即传入意大利,后经法国传至欧洲各国,成为文学家们艺术创作的重要素材之一,以戏剧、歌剧、诗歌等方式绽放异彩。在诸多文艺作品中,西班牙戏剧家蒂尔索的剧作《塞维利亚的嘲弄者》、莫里哀的讽刺喜剧《唐璜》和英国诗人拜伦的长诗《唐璜》最具代表性,尤为著名。

莫里哀改编创作的《唐璜》,与他的《太太学堂》《达尔杜弗》,一同被誉为"伪善三部曲"。莫里哀以散文体的形式,编写了《唐璜》,并注入深刻的社会内涵,从而摆脱了唐璜题材创作长期低俗不堪的尴尬境地,使之步入了严肃的艺术殿堂。在意大利,关于唐璜故事的戏剧作品上演最多。但剧作家们创作唐璜剧的初衷,既不为塑造唐璜这个人物,也不为阐释宗教意义,而是注重表现唐璜仆人的插科打诨和风趣评论,于热闹和滑稽中取悦观众。莫里哀则与他们不同,在喜剧的创作中,他更注重笑声背后所蕴含的思想内涵。莫里哀通过唐璜这个浪荡公子形象,生动展示了当时法国社会贵族阶层和统治阶层的种种丑陋习性与伪善面目,进而对上流社会的腐朽生活进行了有力的指摘。于是,唐璜的形象在莫里哀笔下具有了高度的概括性和广泛的社会性,在犀利的嘲讽中迸发出激情,显现着批判的严肃性。

《唐璜》的独特之处,在于莫里哀对主人公形象的成功塑造。与先前和

同期的作家们极为不同的是，唐璜在莫里哀的笔下成为一个具有复杂的双重性格，并善于自我分析的人物。外在显性中，唐璜傲慢自大、风流成性。他对艾维尔始乱终弃，对热恋中的情人充满嫉恨，对淳朴的村姑玛杜丽娜和莎绿蒂同时引诱，对救命恩人拳脚相向，对债主巧言搪塞，对父亲虚伪欺骗，对杀死的武士轻蔑嘲讽。这些行为，均生动地凸显出其伪善的性格特征。但在伪善之下，唐璜又具有贵族的传统品性。他仪表高贵，举止优雅，富有魅力。他善于言谈，充满热情和机智，语言极富鼓动性。他有思想，敢于行动，无所畏惧。路遇凶徒，他拔刀相助，救下了艾维尔的哥哥。更为鲜明的是，他不相信上帝，狂妄地要求乞丐辱骂上帝；他嘲笑祈祷与忏悔，不惧怕地狱，大胆赴约石像的宴请。虽然最终被烈焰焚身，但他的举动是对宗教最猛烈的质疑与挑战，体现出人性中澎湃的、不可抑制的自由意志。思想和行为放荡不羁、对爱善变、忘恩负义，却又具备一定的美德和无比的果决勇气，犹如英雄一般，明知上天惩罚而无畏前行，这种复杂的双重性格特征恰恰是人物形象的巨大魅力所在。

　　同时，莫里哀对唐璜的刻画注重人物自我分析，从而弱化了以行动揭示性格的方式，使人物在自我剖析中清晰地呈现出其内心世界的思想涌动。剧中的唐璜喜欢暴露自己的感情，长于剖析自己的灵魂。如被人们所诟病的玩弄女性行为，他在第一幕时便表露了自己的爱情观："所有的美女都有博得我们欢心的权利；一个女人绝不应该因为自己是第一个受到别人的青睐，便剥夺了其他美女对于我们的心应有的权利。"随后，他在第三幕中有了更为直露的阐释："我的脾气是不惯于受婚姻的约束的。你知道，我喜欢的是在情场中保持自由……我的天性是，不管是谁，只要能使我动心，我就情不自禁地要爱她。我的心属于天下的一切美人儿，由她们轮流来占据。至于能保持多久，就要看她们的本事了。"由此可以看出，剧中唐璜所热衷的对于女性的勾搭、引诱，并不是出于迫不及待的肉欲占有，而是情感自由喷薄使然。他在成功诱惑女性芳心后，获得情感放纵的快感，因为看着女人如何堕落比使女人堕落本身更使他感到快乐。而在这个过程中，他必然会有达到目的的满足感，同时也必然伴有得到后的厌倦感。于是，他

才会不断地引诱着"心仪"的女性,毫无道德准则地践行着自己的爱情观。而这种自鸣得意的行为,却深深伤害着他人,凸显出他的伪善,令人愤慨。

创作上,莫里哀在这部剧中对古典主义有了明显的突破。首先,剧作以散文体的形式写成,这是古典主义创作上的崭新尝试。其次,他冲破了古典主义"三一律"原则的束缚,使剧情发展的时间跨度超越了一天的限制;五幕戏的地点则辗转于城市、宫殿、乡村、森林等诸多地方。最后,莫里哀笔下的唐璜无视上帝、神灵和魔鬼,这在古典主义戏剧中极为罕见,在当时政教合一的社会体制下更是难能可贵。

莫里哀以自己的艺术才华塑造了独具魅力的唐璜:他是一个道德的放荡者、灵魂的流浪者、生活的猎奇者、宗教的挑战者,更是一位人生的冒险者。他身上所迸发出的激情、无畏和勇气,展现出多样的人性。

第四章
18 世纪戏剧

18 世纪，欧洲资本主义生产关系发展迅猛，资产阶级蒸蒸日上。为迎接即将到来的资产阶级革命，资产阶级再次掀起一场思想文化运动——启蒙运动。

随着欧洲启蒙运动的兴起，此时的戏剧进入启蒙主义戏剧时期。

第一节　启蒙主义戏剧

一、启蒙运动概述

启蒙运动，是 18 世纪欧洲的一场反封建、反教会的思想文化革命运动，为资产阶级革命做了思想准备和舆论宣传。

"启蒙"，就是启迪蒙昧，反对愚昧主义，提倡普及文化教育，通过宣教和引导，以科学、民主、自由、平等、博爱等思想开启民智，使人们一方面摆脱封建教会的蒙昧束缚，一方面从黑暗的封建君主专制中解放出来，为争取自由和平等而斗争。

启蒙运动比文艺复兴运动更为彻底，声势更为浩大。它不仅在文化界展开，其思想还波及经济、政治、法律、宗教、自然观、历史观和人道主义等广泛领域。启蒙运动最初产生于英国，而后发展到法国、德国、意大利和俄国，并波及荷兰、比利时等国家。法国的启蒙运动战斗性最强，影响最深远，堪称西欧各国启蒙运动的典范。

二、启蒙主义戏剧的特点与艺术成就

在启蒙运动的影响下，启蒙主义戏剧的作家们有意识地将启蒙思想注入作品之中，使剧作富有启迪性、哲理性和批判性，进而呈现出纯理性的艺术特点。

启蒙主义戏剧，实质上是为"第三等级"服务，是对古典主义的反击。它重新确立了莎士比亚剧作的价值与意义，以突破古典主义的"三一律"为目标，注重真实自然的现实主义创作原则，反对夸张的、程式化的古典主义创作方法。它的戏剧情节趋于复杂，戏剧结构相对完整，戏剧语言生活化、形象化。在人物刻画上，剧作往往人物众多，个性鲜明，以"第三等级"为颂扬的对象，歌颂他们的正直善良与聪明机智，歌颂他们身上闪现的人性之光；而批判的笔触多涉及封建贵族，将他们的专横荒淫和自私贪婪进行揭露、嘲讽和鞭挞。在人物性格的强烈对比中，启蒙主义戏剧借此宣扬自由、平等、博爱的价值观念。

尽管启蒙主义戏剧具有积极的社会教育作用，但过于明显的创作意图和战斗性的思想倾向使得"理想的道德宣扬"在人物身上体现的痕迹过重，有些人物变成了抽象的美德化身与剧作家理想的符号。这对于讲求真实、注重以现实为创作原则的启蒙主义戏剧而言，是个难以避免的缺陷。

18世纪，启蒙主义戏剧取得了丰硕成果。在法国，伏尔泰创作了《扎伊尔》《艾里菲勒》等蕴含启蒙之意的剧作；狄德罗的《关于〈私生子〉的谈话》《论戏剧诗》《关于演员的是非谈》等著作，完善了启蒙主义戏剧的理论基础。博马舍的风俗喜剧《费加罗的婚姻》，则代表了法国启蒙主义戏剧的最高水准。此外，英国谢立丹的《造谣学校》，意大利哥尔多尼的《女店主》《一仆二主》，德国莱辛的《爱米丽雅·迦洛蒂》，歌德的《浮士德》，席勒的《阴谋与爱情》，都是启蒙主义戏剧的经典之作。

第二节　博马舍与《费加罗的婚姻》

一、博马舍的戏剧创作

加隆·德·博马舍（1732—1799），法国剧作家，1732年1月24日生于巴黎，是一位钟表匠的儿子。博马舍早年曾继承父业，后走入宫廷任路易十五的秘书和音乐师，而后又在金融界发展，积攒了很多财富。他曾替国王执行过秘密任务，又为美国独立战争提供帮助。因受启蒙思想影响，他常与贵族发生冲突，遭人嫉恨。法国大革命之后，他被诬控为反革命力量匿藏枪支。他在国外知悉财产被查封，只得蛰居汉堡，直至1796年才回到巴黎。后因中风，在巴黎去世。

1767年，博马舍的处女作《欧也妮》上演，后又推出《两个朋友》。他戏剧创作的高峰是"费加罗三部曲"：《塞维勒的理发师》《费加罗的婚姻》和《有罪的母亲》。其中，《费加罗的婚姻》招致路易十六的禁演；后经4年的奔走，剧本终于在1784年4月27日上演，轰动了整个巴黎。博马舍还写有歌剧《达拉尔》。

博马舍的剧作都取材于现实生活，展现平民与贵族的矛盾，具有强烈的政治性和批判性，还鲜明地反映出法国大革命前夕民众的革命情绪。创作上，博马舍善于构架复杂的戏剧情节，剧作线索脉络清晰，层次分明。在矛盾的层层递进中，戏剧逐步展开冲突，不断推动情节迈向高潮，使剧作呈现出色彩斑斓的艺术美感。相比莫里哀喜剧人物性格的类型化和单一化，博马舍笔下的人物性格更为丰富饱满，形象更为生动鲜活。

二、《费加罗的婚姻》鉴赏

1. 剧情梗概

《费加罗的婚姻》是《塞维勒的理发师》的续集。在首部剧中，理发师费加罗帮助阿勒玛维华伯爵，设计从老医生霸尔多洛手中解救出贵族孤女罗丝娜，并促成了这对恋人的婚事。

三年后，离开了霸尔多洛到阿勒玛维华伯爵家当仆人的费加罗也要结

婚了。他的恋人是伯爵夫人罗丝娜的贴身女仆苏珊娜。费加罗正兴冲冲地布置新房,得知伯爵将送给他们一份嫁妆,高兴不已。但苏珊娜告诉费加罗,伯爵早已厌倦了夫人,欲和自己约会,并在他们的新婚之夜恢复行使贵族的初夜权。

费加罗决定惩治无耻的伯爵,同时摆脱管家马尔斯琳的纠缠。马尔斯琳年轻时曾与霸尔多洛医生相好,生过一个儿子,但孩子很小的时候便被拐走了。现在,马尔斯琳爱上了费加罗,她要霸尔多洛帮她破坏费加罗的婚姻,医生欣然答应。

费加罗手持象征少女贞洁的橙花冠,率亲友来恳求伯爵为自己和苏珊娜举行结婚仪式,并感谢伯爵之前取消了初夜权,号召大家宣扬伯爵的美德。伯爵吃了暗亏,当着夫人的面,只得做了好人。

伯爵的第一侍从武士薛侣班勾引园丁的女儿芒舍特,被伯爵发现,遂决定把他撵出府第,去外地带兵。费加罗知道薛侣班的教母——伯爵夫人罗丝娜很怜爱这个孩子,于是叫薛侣班骑马动身,再偷偷地步行回来。

同时,担心伯爵不肯罢休,为转移他对苏珊娜的注意力,费加罗叫人给伯爵送了一封匿名信,信中说伯爵夫人今天要同她的情人幽会。费加罗还让薛侣班化装成苏珊娜,代其赴伯爵的约会。罗丝娜和苏珊娜趁伯爵出去打猎的机会,替薛侣班化装,不想伯爵突然回来,薛侣班狼狈地躲进了梳妆室。伯爵要查看梳妆室,罗丝娜一口咬定是苏珊娜在里面换衣服。伯爵叫夫人陪他去取工具,来砸开梳妆室的门。他们一走,苏姗娜放走了薛侣班,他跳出窗口,从花园跑了。伯爵归来,发现梳妆室里果真是苏珊娜,只得向夫人道歉。但园丁向伯爵报告说,有人从窗口跳到花园,踩坏了他的丁香花。费加罗急忙出来遮掩,说是他见伯爵回来,怕匿名信一事暴露,慌乱中从窗口跳了下去。伯爵将信将疑。

费加罗曾向马尔斯琳借过钱,并许诺还不了债就娶她为妻。马尔斯琳向伯爵起诉,并让霸尔多洛充当她的辩护人。法庭上,法官昏庸,伯爵亲自宣判费加罗偿还债款,不然就当即同马尔斯琳结婚。在费加罗的争辩中,马尔斯琳发现费加罗就是自己丢失的孩子。母子相认,并说服了霸尔多洛

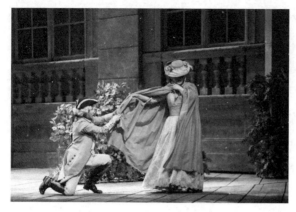

《费加罗的婚姻》演出剧照

正式娶马尔斯琳为妻。

费加罗即将结婚，气急败坏的伯爵坚持要苏珊娜结婚当晚和自己在花园里幽会。罗丝娜让苏珊娜假意答应伯爵，自己则装扮成苏珊娜去花园赴约。不知真相的费加罗无意间得知幽会之事，邀集众人，准备去花园捉奸。

夜晚，伯爵来到花园，与化装成苏珊娜的伯爵夫人调情。费加罗出现，伯爵和假苏珊娜立刻分头逃开。化装成伯爵夫人的苏珊娜也走了出来，本想考验费加罗，却被机灵的费加罗识破。于是二人决定一起捉弄伯爵。当伯爵回转时，看到一个男人跪在他夫人面前，并从他言语中得知，他就是上午躲进了梳妆室并从窗户跳下逃走的夫人的"情人"。伯爵上前抓住了男人的胳膊，假伯爵夫人急忙躲进边上的一个亭子里。这时，伯爵认出这个男人就是费加罗，他妒火中烧，当着众人的面，进亭子里拉人。他把原先躲在亭子里的薛侣班、芒舍特、马尔斯琳等人一个个拉了出来，最后拉出了假伯爵夫人苏珊娜。正当他大发雷霆的时候，伯爵夫人本人出现了。伯爵这才知道中了圈套，一时羞愧万分，连声向夫人赔礼。罗丝娜原谅了丈夫，他们还把金子和钻石作为陪嫁赔送给费加罗和苏珊娜。

费加罗满意地笑了。他和苏珊娜的婚礼在欢快的乐曲声中举行了。

2．剧作赏析

《费加罗的婚姻》又名《狂欢的一日》，是博马舍的著名喜剧，标志着博马舍的戏剧创作达到了顶峰。

《费加罗的婚姻》是一篇生动的反封建的战斗檄文，剧作将矛头直指封建统治秩序。剧作家以初夜权为戏剧主线，在情节的展开中尽情奚落了以伯爵为代表的无耻贵族阶级，大胆批判了腐朽反动的封建制度。剧中伯爵的荒淫无耻既不是个别现象，也不是其个人道德败坏所致，而是当时整个封建统治朽败的体现。封建贵族对农奴新娘行使初夜权，是对纯净心灵的践踏与戕害，对生命个体的人格的侮辱。这种反人性的特权，竟使贵族的荒淫无耻披上了合法化的外衣，变成了理所当然的权利，可见封建制度的极度腐朽和贵族对人民的欺凌。因此，费加罗反对初夜权，不仅仅是对于自己婚姻的维护和普通意义上的道德批判，而是对社会等级和封建特权的战斗。这既表达了人民群众的抗争愿望，也彰显了时代精神，令剧作具有广泛的社会意义。

　　同时，博马舍还通过费加罗之口，鞭挞了封建统治制度的丑恶。在费加罗眼中，所谓"政治"不过是玩弄阴谋诡计和放纵贪婪，"收钱，拿钱，要钱，这三句话就是当政客的秘诀"；他们做事则"知道装不知道，不知道装知道，不懂装懂，听见装听不见；尤其是，有一点能干装作很能干；没有一点秘密，却好像常常有很大秘密要隐瞒似的。闭门不出，说是要写文章，表面上莫测高深，实际上脑子里空空洞洞。不管像不像，装个要人，布置间谍，收容奸细，偷拆漆印，截留书信，明明苦于应付，却用事情的重要性来夸大铺张。整个政治就是这样"。而像伯爵这样的贵族，因何会享受特权而能尽享人世繁华，作威作福呢？费加罗一针见血地指出："他们不过在走出娘胎的时候，使过些力气"，除此以外，什么都没有做，什么都不会做。作为维护统治秩序的工具的法律，在费加罗看来，就是"对大人物宽容，对小人物严厉"的偏袒之物而已。法官昏庸，书记员贪利，律师则是把"当事人害得倾家荡产，叫旁听的人厌烦，叫老爷们打瞌睡，自己可满不在乎"。这些话语，费加罗言之凿凿，说得深刻，听的人则震耳惊心。

　　公平、正义荡然无存，人民生存的权利被剥夺，封建统治尽显黑暗腐朽。《费加罗的婚姻》在抨击封建制度的同时，积极倡导平等、自由思想，鲜明地反映了法国大革命前夕群众的革命情绪。剧作如同一把利刃，深深

刺痛着统治者的自尊心，令这出戏首演之后旋即招致路易十六的禁演。但剧本所蕴含的反抗精神和斗争激情，却并未因此而消退，反而成为后来人民攻占巴士底狱的革命序曲。

作为一部出色的风俗喜剧，《费加罗的婚姻》着眼于现实社会，以社会风俗和社会生活为表现对象。剧作结构完整，以费加罗的婚姻为主线，围绕着费加罗反对初夜权的矛盾冲突展开，他和伯爵各费心机，斗智斗勇。在戏剧主线之下，还穿插着苏珊娜与伯爵、罗丝娜与伯爵、罗丝娜与薛侣班、马尔斯琳与费加罗、马尔斯琳与霸尔多洛等多条副线。它们彼此映衬，互相推动，共同推进剧情的发展，使戏剧情节跌宕起伏，引人入胜。剧作还充满了计谋成分，以"误会"作为情节的穿引，并运用"发现"的手法使剧情"突转"，达到令人意想不到的效果。剧中的人物，语言诙谐幽默，机智灵动，富有个性化特征，并于嬉笑中进行嘲讽，使整部剧作散发出充满智慧的欢乐气息。

剧作的主人公费加罗走南闯北，见识广博。他幽默开朗，聪明机警，富有智慧。他从不生气，总是用愉悦的心境对待现实，乐观向上。他的身上，最为闪光的就是他的斗争精神。他心存正义，蔑视贵族，虽身为仆人，却始终在为追求自己的幸福和挫败伯爵的企图而斗争着。他不但敢于斗争，而且善于斗争。他对伯爵的一次次机敏应对和最终的胜利，充分体现了下层人民的智慧。同时，在与虚伪、蛮横、善变、充满情欲的伯爵的鲜明对比中，费加罗勇敢、真诚、忠贞、智慧的性格特征得以凸显。这些不仅是博马舍对"第三等级"民众的热情歌颂，更体现出他的启蒙主义理想追求。正因如此，费加罗不仅是该剧的核心人物，更成为世界戏剧史上最著名的仆人形象。

《费加罗的婚姻》影响巨大。18世纪末，奥地利作曲家莫扎特将其改编为同名歌剧，享誉世界，至今在戏剧舞台上长演不衰。

第三节 谢立丹与《造谣学校》

一、谢立丹的戏剧创作

理查德·谢立丹（1751—1816），英国戏剧家、演说家、政治家，出生于爱尔兰都柏林的一个戏剧世家，从小生活在英国。他一心从政，厌恶戏剧。年轻时，他曾与女歌手私奔到法国，婚后回到英国，迫于生计，开始戏剧创作，效果颇佳。后来，他还是放弃了戏剧，积极从事政治活动，先后在政府多个部门担任要职，并多年出任国会议员。

谢立丹一生写过7部剧本，主要有《情敌》《批评家》《造谣学校》等。《造谣学校》是他的代表作，揭示出英国贵族阶层的种种败德。

谢立丹的作品大都是描写英国上流社会人士的生活习惯和思想感情，并对其丑恶之处加以批判。他的剧作具有现实主义创作特征，语言和情节生动有趣，富有智慧。他以卓越的创造性，将英国贵族阶层的生活方式和风俗习惯勾勒成一幅动人的讽刺画卷，使各种具有典型意义的人物活动其间，形成尖锐的冲突与碰撞，令其戏剧富有强劲的舞台生命力。

二、《造谣学校》鉴赏

1. 剧情梗概

18世纪的英国，上流社会的绅士和贵妇们以造谣诽谤为乐事。

老爵士彼得·梯泽尔为人正直，家产丰厚。不久前，他刚刚娶了一个年轻貌美的乡村姑娘。梯泽尔把妻子带入英国的上流社会，使她结识了史尼威尔夫人，不幸误入"造谣学校"。史尼威尔夫人的家里整天聚集着热衷于制造、传播谣言的贵族男女，使原本纯洁天真的梯泽尔夫人也学会了挖苦刻薄、散布流言蜚语。

老爵士的好友萨费思不幸病逝，临终前，他托付老爵士做自己的两个儿子约瑟夫和查尔斯的保护人。约瑟夫是个伪君子，骗得了老爵士的信任。查尔斯善良坦率，乐于助人，却因挥霍无度而负债累累，直至破产，令老爵士很反感。

同是老爵士被保护人的孤女玛丽娅年轻美丽，家产不菲，她与查尔斯两情相悦。而约瑟夫则对玛丽娅和她的财产心存觊觎，对查尔斯心生嫉恨。约瑟夫一面在老爵士面前装出对玛丽娅痴情的样子，一面故意散布谣言说查尔斯与梯泽尔夫人有私情。其实，私下里勾引梯泽尔夫人的正是约瑟夫。

约瑟夫和查尔斯两兄弟的叔父奥立佛爵士离家多年，侨居印度，是位富商。他回到英国，准备暗中查访一下两兄弟的品行，以决定他财产继承权的归属。奥立佛爵士先扮成放债人去试探查尔斯，无论"放债人"出多大价钱，查尔斯也不肯卖掉叔父奥立佛年轻时的一幅肖像，令奥立佛爵士非常感动。

这天，约瑟夫将梯泽尔夫人约到家中书房幽会。不想老爵士突然到来，梯泽尔夫人急忙躲到屏风背后。老爵士向约瑟夫真诚地吐露心声，说自己听闻妻子与查尔斯的绯闻，但他仍深爱着夫人，死后还要把财产的绝大部分留给她。这时，仆人通报查尔斯到来。老爵士决定躲起来听听他的想法。躲藏的时候，老爵士发现屏风后露出一条裙子。约瑟夫急忙解释说，藏着的是一个正在追求自己的法国女裁缝。兄弟谈话中，查尔斯指责约瑟夫不应勾引梯泽尔夫人，吓得约瑟夫急忙止住他。这时老爵士从藏身的地方走了出来，约瑟夫想当面诬陷查尔斯，不想查尔斯无意间推倒了屏风，梯泽尔夫人出现在大家面前。梯泽尔夫人深为老爵士的真情所感动，她揭露了约瑟夫的狡诈面目。随后，老爵士和夫人愤然离去。

这时，奥立佛爵士又化装成穷亲戚史坦利来向约瑟夫借钱，约瑟夫则说自己无力借钱，以此搪塞。他还说叔叔奥立佛十分吝啬，从未给他们一分钱。奥立佛听后非常生气，因为他每个月都给兄弟俩寄钱。

老爵士发现那些好搬弄是非的太太们已经把他在约瑟夫家里发现夫人一事传得沸沸扬扬，一气之下，他把那些在他家里搬弄口舌的女人们都赶了出去。梯泽尔夫人向老爵士表示悔恨，愿意改过，两人言归于好。

真相大白后，奥立佛爵士以真面貌示人，约瑟夫和查尔斯兄弟大为吃惊。奥立佛爵士郑重宣布查尔斯为他的继承人。在征得老爵士的同意后，奥立佛爵士出资，为查尔斯和玛丽娅举办了婚礼。

2. 剧作赏析

五幕风俗喜剧《造谣学校》是谢立丹最为著名的喜剧，也是英国喜剧的优秀典范，从中人们可以一窥当时英国上流社会生活的丑陋之态。

英国资产阶级革命在17世纪中期就已发生。至1688年，英国通过"光荣革命"推翻了斯图亚特王朝的统治，建立了君主立宪制的资产阶级政权，英国的资本主义经济也随之获得飞速发展。伴随经济的腾飞，英国社会出现了各种弊害。官场贪污成风，贿赂公行，上流社会生活奢靡、荒淫无度。贵族和富人们整天无所事事，群居终日，造谣生事，成为时尚。谢立丹的《造谣学校》，就是对当时英国上流社会人情世态的辛辣嘲讽。

在这部喜剧里，谢立丹塑造了众多资产阶级新贵族形象。他们外表华丽，身份显贵，举止优雅，实则骨子里虚伪狡猾、荒淫无耻，构成了一幅上流社会的群丑图。戏剧开场，几位贵妇在梳妆室里，一面咒骂谣言伤人，一面却又制造谣言，说某小姐与男佣人私奔，某爵爷在卧室中捉奸，某夫人和某上尉幽会，等等。而对于造谣的成就，她们更是洋洋自得：一位太太"曾经拆散过六对姻缘，使三个儿子失去继承权，强迫四对情人私奔，九对夫妻分居，两对离婚"。谣言和坏话，在她们的口中是那般绘声绘色，煞有介事，且她们自得其乐。捕风捉影、造谣生事、恶意中伤、幸灾乐祸、自鸣得意，这是整个英国上流社会的特征。在此影响下，原本纯洁天真的梯泽尔夫人竟也变成了造谣能人，与身边的"上等人"沆瀣一气。这种性格上的转变，足见"造谣学校"的可怕和上层社会人情世态的丑陋。剧中，高贵的绅士约瑟夫为了个人财色之欲，不惜用诡计、诬陷、谣言等卑劣手段伤害自己的亲兄弟，并勾引自己的保护人之妻梯泽尔夫人。在此过程中，史尼威尔夫人等人更是没有道德原则，肆意造谣生事，破坏查尔斯的爱情，成为约瑟夫的卑鄙帮凶。而查尔斯虽为人善良坦率，却因挥霍无度而破产。由此，谢立丹透过资产阶级新贵族那五光十色的华丽表象，揭露了他们虚伪、卑鄙、损人利己的本质和靡费的生活状态，并将纯朴乡村"自然状态"的宗法道德和浮华城市"文明的"上流社会道德作对比，以喜剧的形式对资产阶级上层社会的荒淫生活和庸俗腐朽的风习进行了讽刺与抨击。

在创作上，谢立丹摒弃了古典主义戏剧"三一律"原则的刻板束缚，力争使《造谣学校》呈现出自由、灵活、轻松的风格。全剧构思巧妙，结构严谨，情节曲折，事件纷繁，人物众多，节奏明快，充满意趣横生的戏剧冲突和戏剧场面，引人入胜。全剧分五幕共十四场，两条情节线索贯穿始终。戏剧主线围绕约瑟夫和查尔斯两兄弟在爱情和财产继承权方面的竞争展开；副线则以老爵士和妻子为中心，表现的仍然是婚姻生活和夫妻双方的财产问题。两条戏剧线索相互交织，均与约瑟夫的伪善行径紧密相连，使复杂的事件、情节和人物关系融为一个有机的整体，在剧情的展开中深入探讨了男女爱情婚姻以及家庭财产继承这个当时上流社会的人们普遍关心的重大问题。正是在关系切身利益的重大问题中，人物的性格特征得以淋漓尽现。在人物塑造上，谢立丹打破了角色类型化的创作模式，着眼于人物的内心和行为动机，揭示人物的真实感情，从而使人物形象惟妙惟肖。剧作语言散发出生活化的自然气息，尽显人物个性特征，简洁准确，风趣俏皮，并蕴含温婉的嘲讽，显示出谢立丹作为政治演说家的语言才能。

剧中主人公约瑟夫是一个彻头彻尾的假道学、"漂亮的坏蛋"、道貌岸然的阴谋家。伪善是他性格的主要特征。表面上，他是位风度翩翩的绅士，他对老爵士毕恭毕敬，对弟弟查尔斯"关怀备至"，对玛丽娅爱意绵绵；可实际上，他是以"尊敬"骗得了老爵士的信任，以"爱情"勾引了老爵士的妻子，以"贪欲"为目的追求玛丽娅，并通过散布狠毒的谣言来攻击自己的亲兄弟。而且，他忘恩负义，漠视亲情。无论是对自己的保护人老爵士，还是对一直接济他的叔叔奥立佛，甚至是对骨肉兄弟查尔斯，他都视若路人，以怨报德，六亲不认。然而，这个卑鄙无耻的、以"把坏事忠实地做到底"为行事准则的小人，却依靠伪装在上流社会赢得了"道德模范"的美誉。可见当时上流社会中所横行的虚伪、丑陋之气象。而约瑟夫身上所具有的性格特点，则生动展现了"造谣学校"中每一位成员的"风采"，令人厌恶。

第四节　哥尔多尼与《一仆二主》

一、哥尔多尼的戏剧创作

卡·哥尔多尼（1707—1793），意大利喜剧家，出生在威尼斯，祖父是律师，父亲是医生。16岁时，他曾参加一个流浪喜剧剧团，到各地巡演。后遵从父亲意愿，学习法律，成为律师。因始终怀揣戏剧之梦，一直未停止戏剧创作。41岁时，他成为职业剧作家。哥尔多尼致力于意大利的喜剧创作与革新，却一直招致意大利剧作家哥戚等人的攻击，后来被迫离开意大利，避居巴黎。他在法国的剧院里做过导演，晚年应邀教授路易十六的妹妹学习意大利文。法国大革命爆发后，他的薪俸被取消，生活极其困顿，最后客死巴黎。

哥尔多尼一生写了212部剧本，包含悲剧、传奇剧、歌剧。他的戏剧成就集中体现在喜剧上，其创作的喜剧数量也最多，达100余部，主要的喜剧作品有《狡猾的寡妇》《封建主》《女店主》《老顽固们》《一仆二主》等。

哥尔多尼善于创造生动的喜剧情境，并通过人物在这种情境中的活动，使其性格中潜在的喜剧性得到充分显现。他的剧本大多用威尼斯方言写成，语言淳朴幽默，富有感染力。喜剧情节起伏跌宕、轻松欢乐、引人入胜。哥尔多尼的喜剧以丰满的思想性和撼人的艺术力量，开辟了意大利启蒙主义戏剧的繁荣局面。

此外，哥尔多尼积极地对意大利即兴喜剧（又称"假面喜剧"）进行改革。为此，他在喜剧《剧院》和用法文写的《回忆录》里阐明了自己的喜剧理论。他认为喜剧不仅要娱乐观众，更重要的是教育观众，应发挥喜剧"颂扬美德，嘲讽恶习"的引导之功。他强调喜剧演出要注重质量和效果，主张废除舞台上流行的假面，抛弃演员只根据提纲而进行即兴表演和插科打诨的陋习。他反对即兴喜剧中人物的定型化模式，要求演员表演前要观察生活，了解剧作家的创作意图，情感真实地塑造人物。

哥尔多尼的喜剧理论和实践不仅对意大利新喜剧产生了重要影响，而且对后来的现实主义戏剧创作也有很好的指导意义。

二、《一仆二主》鉴赏

1．剧情梗概

故事发生在威尼斯。

西里维俄正在与爱人克拉莉切举行订婚仪式。此时，克拉莉切原来的未婚夫、她父亲巴达龙纳的债权人、已在决斗中丧命的费捷里柯先生到访。在场的所有人都惊呆了。其实，这位不速之客是女扮男装、假冒哥哥费捷里柯之名的贝娅特丽齐。她赶到这里，是为了与哥哥的债户们清账，以寻找和资助情人费罗林多。费罗林多为了爱情，与阻挠他们的贝娅特丽齐的哥哥决斗，刺死费捷里柯后，仓皇逃离都灵，下落不明。

贝娅特丽齐在路上雇了个仆人特鲁法尔金诺。一到威尼斯，她便去找巴达龙纳说明债务问题。而在街上等候主人的特鲁法尔金诺遇到了逃难到威尼斯的弗罗林多，因他腹中饥饿，便主动当了弗罗林多的仆人，以图尽快填饱肚子。

面对"弗捷里柯"先生，巴达龙纳不得不按先前的允诺，将女儿嫁给他。克拉莉切拒不从命，她对爱情的忠贞感动了贝娅特丽齐，使她忍不住将实情告诉了克拉莉切，并请她保守秘密。二人因此成为好友。不知情的西里维俄对这一切怒不可遏，他拔剑与"弗捷里柯"决斗，未胜；他对克拉莉切言语讥讽，克拉莉切有口难言。为了表示自己忠贞不渝的爱，克拉莉切欲举剑自尽，被女仆斯米拉尔金娜拦下。而西里维俄却无动于衷，令克拉莉切痛苦万分。

身兼二职的特鲁法尔金诺常常把两个主人的差使混淆。当两个主人分别派他去邮局取信时，他由于不识字而误把贝娅特丽齐的信交给了弗罗林多，使弗罗林多无意中得知贝娅丽齐的近况，并急于找到她。

这天，特鲁法尔金诺在同时为两个主人整理箱子，误把贝娅特丽齐衣袋里的一张相片塞进了弗罗林多的衣袋里，而将弗罗林多衣箱里的信件放入了贝娅特丽齐的箱子里。当两位主人向他追问情人下落时，特鲁法尔金诺却谎称对方已死。两位主人痛不欲生。正当他们绝望地要自杀时，忽然间同时看到了对方，意外的相遇令他们激动不已。贝娅特丽齐重新换上女

装。克拉莉切欣喜万分，她与西里维俄也消除了误会，言归于好。

正当众人为这两对有情人的甜蜜结合庆祝时，仆人特鲁法尔金诺恳求男主人替他做媒，因为他看上了克拉莉切的女仆斯米拉尔金娜，而斯米拉尔金娜也喜欢他。为了爱情，特鲁法尔金诺终于坦白了自己一仆二主的经历。此刻男女主人才恍然大悟。但真挚的爱情使人们相互理解，相互原谅，有情人也终成眷属。

2．剧作赏析

三幕喜剧《一仆二主》是哥尔多尼早期的著名喜剧，也是他的戏剧代表作。这部剧作根据当时意大利的即兴喜剧改编而成。

《一仆二主》创作于1745年，正值欧洲启蒙运动风起云涌之时。面对已在意大利戏剧舞台上流行了两百余年的即兴喜剧，其脱离实际、形式僵化等弊端使哥尔多尼心生革新之志，并因此与保守的贵族剧作家哥戚展开了近半个世纪的斗争。哥尔多尼借助《一仆二主》，将喜剧的创作引向现实生活和社会风情，集中表现普通百姓及其丰富的性格。在反映时代要求、再现生活意趣和展现小人物风貌的创作主旨下，哥尔多尼不仅积极实践了自己的戏剧主张，而且令《一仆二主》呈现出轻松自然、意象新颖、形式活泼、人物鲜活、形象丰满等艺术特色。剧作极具现实主义色彩，散发着浓郁的生活气息，是世界戏剧史上的经典之作。

在戏剧构架上，剧作家将人物置身于特殊情境之中，使之成为剧情推进的原动力。特鲁法尔金诺本是一个流浪于城市的农民，他诚实忠厚，勤劳能干。在成为贝娅特丽齐的仆人后，因饥饿难耐，又成为费罗林多的仆人。原本只想尽快解决吃饭问题，却不想自己身兼二职。而更为巧合的是，这两个主人住在同一家饭店，又恰巧是一对相互苦苦寻找的情人。在如此特殊境况下，特鲁法尔金诺的处境变得极为尴尬，这本身就具有强烈的喜剧性色彩。为了不露出马脚，他不得不左右逢源，奔忙于两个主人之间；又因自己的粗心大意和目不识丁而不断造成工作上的失误，闹出了许多笑话。于是，在特鲁法尔金诺极力苦撑的戏剧行动的促动下，戏剧情节在偶然、失误、巧合、误会之中顺延开来，并在"一仆二主"的不和谐关系中，

在人物疲于应对的窘态中，在其屡屡失误濒于败露危险而不断自救中，形成轻松、愉悦的喜剧性效果，令剧作松弛灵动、活泼有力，使人捧腹。同时，整部剧作的情节在观众知悉真情的情况下展开，使得观众以"洞察一切"的快乐心情，微笑着欣赏剧中人物种种真挚而盲目的滑稽行为，增添了剧作的吸引力与观赏性。

《一仆二主》的语言自然生动，诙谐幽默，性格特征明显，具有强烈的喜剧性色彩。剧中的人物言语，特别是特鲁法尔金诺的台词，都是性格化的语言。人物的对话则充满了滑稽感。这样的滑稽、幽默是人物的行动和其所处环境的不协调导致的，也是人物的意图和实际效果相矛盾所导致的。同时，哥尔多尼在剧中还大量运用了人物的旁白与独白，充分将人物在尴尬处境下的无奈、忐忑、困惑心境淋漓尽现，并使人物对于自己的窘态处境做了生动的自我嘲笑，在诙谐中使人物形象鲜活饱满，更增强了剧作的喜剧色彩。

剧作的主人公特鲁法尔金诺是戏剧史上又一个闪光的仆人形象。农民出身的他淳朴憨厚、勤劳善良，生活的磨难又培养了他机智、幽默的个性。虽然为仆，且常常食不果腹，但他为人乐观开朗，对生活充满了热情。他本来只是想满足"填饱肚子"的合理而简单的诉求，不料却成为伺候两个主人的仆人。面对窘境，他努力应对，试图凭借自己的机智巧妙侍奉二主而不暴露身份。可他的粗心大意和目不识丁令他一次次陷入困境，又通过他的灵巧、机智而化险为夷。同时，他也有情感的渴求，积极地追求自己的爱情，并为此而大胆承认他"一仆二主"的身份。特鲁法尔金诺不仅含有善良、朴实、愚钝、机智、顽皮等性格特点，而且拥有美好的生活愿望。哥尔多尼对特鲁法尔金诺的喜剧性格塑造，已跳出了古典主义戏剧单一的类型化模式，也摘掉了即兴喜剧中定型化的假面。人物在真正的性格化的刻画中，于自然和真实中闪烁着性格的魅力与光彩。

哥尔多尼的喜剧《一仆二主》至今仍活跃在世界舞台之上，还曾被拍摄成电影，为观众们所深深喜爱。

第五节　歌德与《浮士德》

一、歌德的戏剧创作

约翰·沃尔夫冈·歌德（1749—1832），德国文学家、剧作家、科学家，1749年8月28日生于德国法兰克福的一个中产阶级家庭。他从小接受良好的教育，才华出众，通晓多国语言。后进入莱比锡大学学习法律，后因重病休学回家。两年后，康复的他到斯特拉斯堡继续学习法律，获法学博士学位，并受到启蒙主义思想的影响。他曾在魏玛公国担任行政职务，后来长期游历意大利。再次回到魏玛后，他辞去职务，专心写作，最后病逝于魏玛。

歌德的文学创作涉猎极广，包括了诗歌、小说、戏剧、传记、游记等各种文学体裁，而且在各方面都有杰出的贡献，提升了德国文学的水平。戏剧创作是歌德文学耕耘中的一块重地，他的主要剧作有《铁手骑士葛兹·封·贝利欣根》《克拉维果》《丝苔拉》《埃格蒙特》《伊菲革涅亚在陶里斯》《托尔夸托·塔索》《私生女》《浮士德》等。其中，《浮士德》代表了歌德戏剧艺术的最高成就。

此外，歌德创立了德国近代小说，他的小说《少年维特之烦恼》享誉世界。他还写有《光学论文》等诸多科学文章。

歌德是"狂飙突进运动"的代表人物，是德国杰出的启蒙主义思想家。他的剧作呈现出明显的倡导启蒙主义、反对古典主义的特征。歌德的戏剧创作充满了才气和想象力，满含着他对崇高、完美人格的热情赞美。他的戏剧语言于诗意中荡漾着激情，于优美中洋溢着澎湃的情感。他的戏剧在结构上不拘一格，人物形象富有反抗意志，并体现出对爱情、自由的追求。但由于歌德创作上的洒脱和丰富的想象力，导致作品出现场景更换过多、地点变换频繁、场面绮丽浩大等问题，故部分剧作难以呈现于舞台之上。

二、《浮士德》鉴赏

1. 剧情梗概

全剧分为上、下两部。

《天堂序曲》

天庭之中,上帝正在倾听天使们对他创造人世的赞美,魔鬼靡菲斯特却不以为然。他攻击人类,说人类是情欲的奴隶,为了欲望比任何野兽还要残忍,他们终将因无法满足的欲望而导致自身的堕落。上帝坚信人类会守住理性,最终寻找到真理。为此,上帝和魔鬼以人间正处于彷徨、混沌状态的浮士德博士打赌。魔鬼要把他引入邪路,上帝则相信他会走向清明。

《第一部》

深夜,年近半百、白发苍苍的浮士德博士正焦躁不安地坐在书桌前思考着。他虽然学识渊博,却深感知识的无用和书斋生活的烦闷。他想挣脱一切学枷智梏,去品尝世上的苦乐。他用符咒招来地灵,但地灵也无能为力。助手瓦格纳一心埋头故纸堆,更难以给予他帮助。绝望中的浮士德欲饮毒酒自尽,复活节的钟声唤醒了其生的意志。他走出书斋,看到了自由欢乐的人群和欣欣向荣的大自然,顿感心旷神怡,但依旧无法摆脱精神上的痛苦。这时,魔鬼靡菲斯特乘虚而入,变作贵族公子走入浮士德书斋。他与浮士德订立契约:愿化身为浮士德的仆人,满足他的任何要求与欲望;而浮士德一旦感到满足,说出:"你真美呀,请停留一下!"他的生命将终结,灵魂会为魔鬼所有。

魔鬼带着浮士德来到莱比锡的一家地下酒店,引诱他饮酒狂欢,但浮士德对此丝毫不感兴趣。魔鬼又把浮士德带到女巫的厨房,给他喝下一杯药汤,浮士德立刻变成了青春美少年。重返青春,使浮士德心中充满了对情欲的渴求。在大街上,他爱上了偶遇的少女格蕾琴,并在魔鬼的帮助下得到了她的爱情。为了便于幽会,浮士德把安眠药给了格蕾琴,让她偷偷给母亲喝下,不想剂量过大致使母亲死亡。格蕾琴的哥哥找浮士德复仇,又被他失手杀死。遭受打击而精神失常的格蕾琴溺死了自己和浮士德所生的婴儿,沦为死囚。魔鬼把浮士德领入布罗肯山中,参加一年一度瓦普几

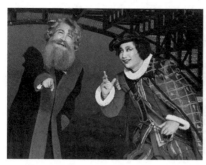

《浮士德》演出剧照

司之夜魔鬼的狂欢，以便进一步诱惑他。这未能使浮士德迷失本性，他要靡菲斯特从狱中救出格蕾琴。但笃信上帝、忏悔自己罪恶的格蕾琴拒绝逃走，坚持接受审判和惩罚，她的灵魂最终进入了天堂。悲痛欲绝的浮士德被魔鬼拉走，他的心中充满深深的悔恨。

《第二部》

傍晚，浮士德躺在阿尔卑斯山脚下花团锦簇的草地之中。精灵们围绕他歌唱跳舞，浴以忘川之水，使他忘却痛苦的往事，再次恢复了活力。

魔鬼把浮士德引到皇帝的宫廷。这个昏庸腐朽的王朝正面临着财政危机。浮士德在魔鬼的帮助下请来"纸币妖怪"，为皇帝发行纸币解了燃眉之急。他又应皇帝的请求，在魔鬼的指引下从遥远的古希腊召来了美男帕里斯和美女海伦为众人表演。浮士德惊叹海伦绝世的姿色，他嫉妒舞台上出现的美男子帕里斯，愤恨中把手里的魔钥匙向他砸去，一声轰响，一切都烟消云散，浮士德也昏倒在地。

魔鬼背着浮士德返回书斋。浮士德的助手瓦格纳正在实验室里进行"造人"研究。魔鬼帮助他制造了小人何蒙古鲁士。浮士德一醒来便询问海伦的去向，仍醉心于她。何蒙古鲁士领着魔鬼和浮士德溯时间而上，去远古寻找海伦。经历了古典的瓦普几司之夜，浮士德终于与海伦结合，并生下一个儿子欧福良。欧福良听说远方的人民正在为自由而战，他纵身飞向高空，欲前去支援，不幸坠地死去。痛不欲生的海伦追随儿子去了阴间。她的衣服和面纱化为白云，把浮士德裹入高空，将他带回到现实。

浮士德随着一朵浮云降落到高山上,目睹了咆哮肆虐的大海。面对大海对陆地的侵蚀,浮士德内心燃起做一番事业的渴望。他发出"我要斗争,我要克服这种专横"的豪言,想要填海造田,制服大海,为人民建立一个理想的乐园。此时恰逢乱世,浮士德借助魔鬼的魔法,平定了国家叛乱,从皇帝那里得到了一片海滨封地。他率领人民同大海搏斗,向海水索取陆地。海滨住着一对老人,不愿搬迁,妨碍了浮士德的事业。他命魔鬼劝说老人搬走,但靡菲斯特却把这对老人吓死了,还杀死了一个过客,并放火烧了房子。废墟的浓烟中飘来四个灰色女妖,她们是"匮乏""罪孽""忧愁""困厄"。"忧愁"吹瞎了浮士德的双眼,但他依然雄心勃勃,命令臣民去实现他造福人类的计划。魔鬼看到浮士德末日已近,于是派鬼魂们为他挖掘坟墓。双目失明的浮士德听到铁锹的撞击声,以为他的人民在同海洋进行战斗,他陶醉于这壮丽的景象:人们在新的土地上安居,每天去开拓生活的自由,每日自由地享受生活。怀揣着对未来的美好期许,浮士德真正感受到了人生的意义,他兴奋地喊出:"你真美呀,请停留一下!"

话音刚落,浮士德便倒身在地。地狱之门洞开,魔鬼依据契约来索取浮士德的灵魂。天堂的大门突然开启,灿烂的阳光泄下,天使们托着浮士德的灵魂升入天国,因为浮士德在死去那一刻所获得的最高的满足,是渴望为人民造福的愿望的满足而不是情欲的满足。

在天使们的歌声中,浮士德的灵魂步入了天堂。此刻,格蕾琴正微笑着迎接他的到来。

2. 剧作赏析

诗剧《浮士德》是歌德最具代表性的剧作。该剧与《荷马史诗》、但丁的《神曲》、莎士比亚的《哈姆雷特》,共同被誉为"欧洲文学的四大名著"。

《浮士德》是一部气势磅礴、想象力丰富的浩浩巨著。全剧由《天堂序曲》《第一部》《第二部》三个部分组成。其中,《天堂序曲》为全剧的序幕,《第一部》和《第二部》为剧作的主体。《第一部》不分幕,共25场;《第二部》

分为 5 幕，共 27 场。整部诗剧共 12111 行，没有严谨、精致的戏剧结构，以浮士德追求不息的历程为主线，在开放式的布局中进行叙述。这部剧作形式独特，既为诗剧，又可看作是一部完整的诗集。

就作品本身而言，《浮士德》不是通常意义上的戏剧，而是把诗歌、戏剧和小说的特点糅合在了一起。剧作诗文优美，激情涌荡，将当时欧洲的各种诗体运用其中，风格庄严雄浑，泛起诗意的涟漪。剧作内容丰富而复杂，以浮士德孜孜不倦的精神追求为主线，在歌德奔腾驰骋的想象中推进剧情的开展，并随着主人公的思想变化而不断深化剧作主旨。剧作家在澎湃的诗意遐想中将古昔与今朝、人类与天神、思想与自然、天堂与地狱、幻想与现实、理想与欲望、宫廷与民间、历史与未来、欢乐与痛苦融为一体，波澜壮阔。同时，拟人、比喻、象征等手法的运用，使全剧散发出浓郁的抒情意味和浪漫主义气息，在绚丽缤纷和色彩斑斓的戏剧场景中洋溢着美轮美奂的艺术美感，令人置身变化莫测的异样世界，感受宇宙的浩瀚、世界的奇妙与生命的瑰丽。借此，剧本中诗的意境浑然天成，人生哲理意蕴无穷。

《浮士德》取材于德国的一个古老传说。传说中，浮士德是一个博学多才的魔法师，为了情欲的享受和追求，甘愿将灵魂卖给魔鬼。英国剧作家马洛曾根据这个传说，创作了戏剧《浮士德博士的悲剧》。作为启蒙主义者，歌德给这一传说注入了新的力量，将其描绘成一部反映人类前途命运的史诗。他笔下的浮士德，是一个勇于探索未知、富有进取精神和创造精神的人。他虽然博学多才，精于哲学、法学、医学、神学等领域的研究，却在精神上感到虚无的侵袭。他不满故纸堆里的迂腐，鄙夷传统认知的禁锢，痛恨书本理论的空洞，对旧有的一切产生了怀疑。他思考着生命的真正意义，力图将知识转化为生命的动力，渴望在生活的激荡中感受人生的美好。这样的追求承载着启蒙运动的精神内涵，具有深刻的社会意义。"法国的资产阶级大革命和启蒙运动深刻地影响了德国的知识分子，迫使他们追求、怀疑和思考，《浮士德》反映的正是这一点。"浮士德的追求和对真理的探索体现了歌德的追求与探索，浮士德的理想也就是歌

德的理想。"[1]在对真理和理想的不懈追求中,浮士德经历了探索人生的几个重要阶段:追求知识的悲剧;追求爱情的悲剧;追求政治抱负的悲剧;追求古典美的悲剧;追求事业的悲剧。这些人生遭际,既是每一个人都将面对的人生内容,也是人类共同的追求。

与格蕾琴自由爱情的痛楚,在腐败宫廷难有作为,追求古典美的幻影的破灭,使浮士德在经历了种种期许和痛苦失望之后,最终寻找到生命的意义。他努力建造理想的社会,向往着"在自由的土地上住着自由的国民"的情景,使自己在为人类服务的美好憧憬中结束了生命。与魔鬼为伍、受其诱惑,几经沉浮的浮士德不断反思,不懈求索,始终探寻生命的意义,最终战胜了靡菲斯特。他的胜利是人的自由意志和崇高理性对否定人的价值观的胜利,是生命真谛对悲观、虚无的胜利,更是人类自身不断追求真理的进取精神的胜利。他的灵魂进入天堂的那一刻,象征着人类自我心灵的净化与理性精神的升华,更印证了上帝对人类的信心:"人在奋斗时难免迷误,善人虽受模糊的冲动驱使,但总会意识到正确的道路。"这些,都预示着人类社会必将从迷误的歧途走向光明美好的未来。

歌德在剧中还以瓦格纳、魔鬼的形象与浮士德形成对比和映衬。迂腐的瓦格纳衬托了浮士德不懈进取和探索的精神;而魔鬼与浮士德的相伴,则寓意着世界的矛盾和统一,体现出人性中的美与丑、善与恶的相对相成。对比手法在凸显浮士德的人物性格之余,使剧作富有了哲学韵味。

《浮士德》是一部思想深邃、想象力丰富、色彩绚烂的诗剧。这部无与伦比的作品如同一首颂扬人类的赞歌,肯定了人生的价值,赞扬了人的进取精神。而浮士德的身上更寄托着歌德追索人生真谛、探求崇高理想的执着精神。

[1] 余匡复:《德国文学史》,上海外语教育出版社,1991年版,第199页。

第六节　席勒与《阴谋与爱情》

一、席勒的戏剧创作

约翰·克里斯托弗·弗里德里希·席勒（1759—1805），德国戏剧家、诗人、历史学家，生于符腾堡公国马尔巴赫的一个医生家庭。13岁，席勒被送进严酷的军事学校学习，毕业后成为军医。此时，他开始秘密写作他的第一部成名剧作《强盗》。剧作演出后，影响热烈，却触怒公爵，被罚禁闭和禁止写作。出逃后，他到曼海姆剧院做编剧；之后前往魏玛公国，与歌德建立了良好的友谊，被推荐在耶拿大学任教。此后，席勒努力研究历史、美学和康德哲学，并积极从事戏剧创作。1805年，席勒在魏玛病逝。

席勒的主要剧作有《强盗》《阴谋与爱情》《唐·卡洛斯》《华伦斯坦》三部曲、《奥尔良的姑娘》《玛丽亚·斯图亚特》《墨西拿的新娘》《威廉·退尔》等。《阴谋与爱情》是席勒戏剧的代表作。同时，席勒还著有《论悲剧艺术》《美育书简》《论素朴的诗与感伤的诗》等美学著作。

作为"狂飙突进运动"主将之一的席勒，他的剧作映射出德国的历史风貌和社会现实，承载着反抗精神和对国家统一的企盼。他的作品多以韵文写成，充满诗意。戏剧构架气势宏大，情节曲折，结构严谨，人物集中，冲突尖锐。在自然、真实的戏剧情境展开中，不失对人物内心和性格多样化的描写。他的剧作还蕴含着抒情成分，充溢着革命热情，体现着自由、平等、博爱的精神，进而成为德国启蒙运动时期的戏剧丰碑。

二、《阴谋与爱情》鉴赏

1. 剧情梗概

在德国的一个封建小国中，宰相瓦尔特之子、年轻的宫廷军官斐迪南与平民乐师米勒之女露易丝相爱。阴险狡诈的宰相秘书伍尔牧早已对露易丝垂涎三尺，他求爱不成便心生怨恨，在宰相面前散布谗言，阴谋拆散这对情人。宰相因门第之别，坚决反对儿子的爱情。此时，恰逢公爵因政治联姻要迎娶新夫人，需要情妇米尔福特夫人"做表面的离开"。野心勃勃

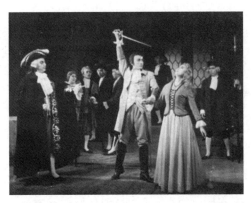

《阴谋与爱情》演出剧照

的宰相为了攀附公爵,决定让儿子斐迪南与米尔福特夫人结婚。他未经斐迪南同意,就向全城发布这一消息,造成既成事实,迫使斐迪南与露易丝分手。

斐迪南得知此事,拒不接受父亲的安排。他找到米尔福特夫人,当面向她拒绝了婚姻,并说明了原委。米尔福特夫人被斐迪南的真情所感,决定成全这对年轻人的爱情,并在伤心中回到了英国。斐迪南来到露易丝家中,向她解释实情。不想宰相带着法警前去捉拿米勒父女,想通过野蛮手段拆散这对恋人。斐迪南奋力反抗,声称要公开父亲的罪行(瓦尔特谋杀前任宰相才获此高位),宰相只得带人愤然离去。斐迪南劝露易丝与他私奔,露易丝为尽女儿孝道拒绝了他的请求。看到父子反目,露易丝对斐迪南心怀愧疚,劝他离开自己。斐迪南非常生气。

伍尔牧又给宰相想出一个更恶毒的计谋:他们以米勒夫妇为人质,利用露易丝的爱父之心,迫使她给侍卫队长写了一封偷情书,然后又故意让这封信落到斐迪南手中。不明真相的斐迪南信以为真,妒火中烧。

米勒夫妇被释放了,可露易丝却痛苦万分。斐迪南来找露易丝,他掏出那封偷情书,暗怀一线希望与露易丝对证。为了父母的安危,也为了斐迪南,露易丝没有说出真相,她承认偷情信是她所写。

斐迪南彻底绝望了,他命露易丝去为他弄一杯柠檬水,又送给米勒一袋金钱,并支使他去给宰相送一封信。露易丝端来柠檬水,斐迪南趁其不备,将毒药投入柠檬水中。斐迪南先喝了两口柠檬水,然后让露易丝将剩余的柠檬水喝掉。随后,斐迪南告诉露易丝水中有毒。生命的最后一刻,露易丝终于道出真相,安详死去。斐迪南悔恨交加、悲痛欲绝。接到米勒送来的信后,宰相匆忙赶来。气息尚存的斐迪南痛斥父亲的不义行径,宰

相懊悔不已，指责伍尔牧的狠毒。

面对眼前的惨景，宰相痛苦不堪地跪在斐迪南跟前，请求儿子饶恕。斐迪南把手无力地伸给他，随即死去。宰相得到了斐迪南的宽恕，但他不能原谅自己，命人把自己抓起来以接受法律的制裁。

2．剧作赏析

《阴谋与爱情》是席勒24岁时写的一部剧作，也是席勒最具代表性的作品。这个剧本原名为《露易丝·米勒》，后在曼海姆剧院人员的建议下，改名为《阴谋与爱情》。

该剧的题材来源于现实生活，取自席勒在符腾堡公国生活时的所见所闻。剧作内容主要为两个方面：一是平民乐师米勒的女儿露易丝与宰相之子斐迪南的爱情；二是宰相瓦尔特等人的阴谋。剧作家将露易丝与斐迪南的爱情与当时德国的社会生活紧密结合，透过他们的悲剧展现了政治阴谋对纯洁爱情的迫害与扼杀，使人深切感受到封建制度对人性的残酷蹂躏。席勒在剧中不仅揭示了18世纪德国封建统治阶级与市民阶级之间的尖锐矛盾，还表现了市民阶级不畏封建统治的淫威、敢于捍卫自身爱情与尊严的反抗精神，更表达了席勒鲜明的反对封建统治、要求个性解放、倡导婚姻自由的创作思想。

剧中，席勒以犀利的笔锋生动展现了公爵、宰相、伍尔牧等人的政治联姻、凶横阻挠、阴谋陷害、威逼胁迫等丑陋行径，使人们看到当时德国政治的黑暗和宫廷权术的险恶。与之相对的，是斐迪南与露易丝对爱情的坚贞不屈和挺身抗争。斐迪南虽出身贵族，却排除门第观念，敢于追求自由爱情，始终与露易丝站在一起，成为贵族阶级的叛逆者，其思想是属于平民阶级的。因此，剧中阴谋与爱情之间的矛盾冲突，实则是封建贵族阶级与平民阶级之间的冲突。这两个对立阶级的根本矛盾在于：被压迫者无权无势，任人摆布；压迫者专横跋扈，道德堕落。剧本在揭露封建统治阶级专制腐朽、践踏人性的同时，更展现了市民阶级要求自由平等和人格独立的强烈愿望。斐迪南和露易丝对爱情的坚守，正是这种愿望的体现，即平民阶级为争取平等权利而与封建贵族进行斗争。这种斗争是为消除血统、

名望、出身有别的封建观念而进行的维护人权的斗争。尽管没有权势的平民百姓在婚姻问题上没有自主的权利，也无法摆脱封建贵族的欺辱和愚弄，但他们的失败结局中却浸透着坚定的反抗意志和巨大的抗争力量。剧作不仅具有反映社会生活的现实主义风采，而且富有强大的战斗激情。

《阴谋与爱情》结构严谨，矛盾集中，冲突尖锐，情节发展层层递进，悬念叠生，跌宕起伏。剧作语言采用散文体文辞，朴实自然，充满诗意，并荡漾着内在激情。同时，剧作家将剧本的戏剧冲突放在两个相互对立阶级的家庭中展开，在广阔的社会背景中刻画人物，在矛盾纠葛中塑造人物性格，使剧作在展现社会生活的过程中呈现出浓重的悲剧气氛。

《阴谋与爱情》的人物性格鲜明，各具特点。剧中的斐迪南虽是贵族军官，却没有迂腐的门第等级观念。他充满激情，向往自由爱情，反抗封建的家长专制，在等级森严的封建王朝敢于大胆钟爱一个平民姑娘，他的叛逆精神被表现得十分鲜明。但他的身上也有封建贵族家庭和上流社会教养的烙印：思想单纯，脱离现实，高傲自负，轻信多疑，嫉妒报复。正是这些性格上的弱点，才会使他中了父亲和伍尔牧的诡计，并一手制造了最后的悲剧。

露易丝这个平民出身的普通乐师之女美丽动人，淳朴善良，聪敏温柔，更具有强大的勇气。她能够冲破等级藩篱，勇敢追求自己与斐迪南的爱情，并对爱情忠贞不渝。对于卑鄙猥琐的伍尔牧，她不屑其宫廷职位的诱惑，坦然拒爱。对于手握权势、凶横跋扈的宰相，她不畏强权，蔑视权贵。当瓦尔特质问她："你是什么时候认识宰相的儿子的？"露易丝毫不犹豫地回答道："宰相这个字眼我从来没有理会过。"她据理力争和蔑视高官的坚定态度，显示出她性格中的平等意识和斗争精神。同时，露易丝又受传统观念的束缚，背负着沉重的精神重荷，为了爱人的未来而在追求爱情的过程中顾虑重重、步履维艰。加之疼爱父母的孝顺之心，使她误入圈套，在痛苦中承受爱人的指责，最终因爱而逝。

宰相瓦尔特是剧中最大的对立与阻挠力量，是封建专制统治的代表。他刚愎自用，专横跋扈，残忍暴虐，诡计多端。为了夺取宰相的权势，他

谋害了前任宰相。为了攀附公爵，进而控制公爵，他不顾儿子的情感，专制地安排斐迪南与公爵情妇的政治婚姻。为了破坏儿子的爱情，他使尽手段，致使一对年轻生命殒灭。但席勒并未将这个人物塑造成极致的坏人。他对儿子的婚姻决定也出于为斐迪南的未来考虑，尤其是最后面对即将死去的斐迪南，他悲痛地请求儿子宽恕，并最终以法律自我惩罚，足见人物形象蕴含着其作为父亲的真实情感，这也使这个人物形象性格饱满，真切生动，惟妙惟肖。

　　《阴谋与爱情》以现实主义的笔触、深刻的思想主题、昂扬的战斗激情震撼着观众的心灵，成为德国戏剧中的一部不朽杰作。

第五章
19 世纪前期戏剧

19 世纪上半叶,浪漫主义思潮兴起。此时,欧洲各国的戏剧虽有不同程度的发展,但以浪漫主义戏剧的影响最为卓著。

第一节 浪漫主义戏剧

一、浪漫主义的内涵

浪漫主义,是文艺创作的一种方法,是文艺样式的一个流派。这个词语源自法语"romantique"(罗曼蒂克)。

浪漫主义思潮出现于 18 世纪末,到 19 世纪上半期达到繁荣。它是启蒙运动的延续,是法国大革命的产物。启蒙运动不仅为法国大革命作了思想动员,而且在意识领域为浪漫主义作了思想积淀,其所倡导的"自由、平等、博爱"更成为浪漫主义的核心思想。然而,法国大革命后的社会动荡和资产阶级确立的专政统治,宣告了启蒙运动理想的破灭,使人们对启蒙思想家提出的"理性王国"深感失望,一些具有先进思想的知识分子陷入苦闷之中。于是,面对不满的现实,他们积极寻求解决社会矛盾和疏泄情感的途径,浪漫主义遂由此形成。

浪漫主义在艺术形态上的表现是多样的:法国是绘画、雕刻和戏剧;德国是诗和音乐;英国是诗、小说和风景画。伴随浪漫主义思潮的发展,浪漫主义文学迅速崛起,并形成消极浪漫主义和积极浪漫主义两个派别。前

者附着没落贵族的幻想，以法国的夏多布里昂、英国的湖畔诗人华兹华斯和柯尔律治为代表；后者趋于历史的进步，以英国的拜伦和雪莱、法国的雨果、德国的海涅为代表。

浪漫主义文学深刻体现着浪漫主义的特征，它在讲求反映客观现实的基础上注重内心情感的迸发，以热情奔放的语言、瑰丽的想象和夸张的表现手法来塑造形象，抒发对理想世界的热烈追求，因而呈现出斑斓的色彩，并对后来的现代主义文学和后现代主义文学产生了深远影响。

二、浪漫主义戏剧的特点和艺术成就

浪漫主义戏剧是戏剧的流派之一，19世纪前期在法国、德国、英国三国兴起，并盛极一时。

浪漫主义戏剧的主要特征是：（1）与古典主义戏剧相对立，坚决反对和突破古典主义的各种创作规则。（2）崇尚主观意识和精神情感，注重个性自由，注重内在激情，强调热情、想象与灵感的表现，借此建立想象和虚构的"诗的王国"，表明他们对现实生活的反抗和对理想社会的憧憬。（3）创作上，取材广泛，语言瑰丽，澎湃的自由诗体承载着崇高理想，并善于运用强烈的对比和夸张，形成梦幻离奇、色彩绚丽的戏剧风格，但因过于自由和肆意，往往使戏剧情节缺失了合理的逻辑性。

浪漫主义戏剧可分为消极浪漫主义戏剧和积极浪漫主义戏剧。前者在对中世纪的美好幻想中充斥着没落贵族的情感，在早已逝去的中世纪和虚无缥缈的幻境中自我陶醉，借以逃避现实。后者则充满活力和力量，赞扬民主自由和人民革命斗争，对未来满怀美好的愿景。

积极浪漫主义戏剧的成就是辉煌的。在法国，影响最大的是雨果，他的《欧那尼》使浪漫主义戏剧得以在法国确立，雨果也因此成为法国浪漫主义戏剧的领袖；同时，维尼、大仲马、缪塞等剧作家都推动了浪漫主义戏剧在法国的兴起。19世纪后期，法国的浪漫主义有所发展，罗斯丹的代表作《西哈诺·德·贝热拉克》显示了法国新浪漫主义的造诣与魅力。在英国，拜伦的《曼弗雷德》和雪莱的《解放了的普罗米修斯》体现了英国浪漫主义戏剧的最高成就。

第二节　雨果与《欧那尼》

一、雨果的戏剧创作

维克多·雨果（1802—1885），法国作家、戏剧家、诗人，法国浪漫主义戏剧最卓越的代表作家。他出生于巴黎近郊的贝桑松小镇，父亲是拿破仑的将军。他幼年随父母开始军旅生活，15岁在法兰西学院的诗歌比赛中获奖。受母亲影响，雨果早期持保皇派立场，曾与维尼创办刊物，发表诗集歌颂君主，被路易十八褒奖。后因君主专制的严酷，他的思想转变到浪漫主义之上，并逐渐成为法国浪漫主义的领军人物，被选为法兰西学院院士。雨果在文学创作之余，还投身政治活动。后来，路易·拿破仑·波拿巴政变，宣布帝制，雨果因拥护共和的立场，被迫开始了长期的海外流亡生活。1870年，雨果返回巴黎，继续政治生涯。1885年，雨果在巴黎逝世。

雨果的文学创作非常丰厚，是19世纪法国文学界的巨匠。他著有《秋叶集》《沉思集》《世纪传说》等诗集，其小说《巴黎圣母院》《悲惨世界》《笑面人》《九三年》等享誉世界。在戏剧创作上，主要有《克伦威尔》《马丽蓉·德洛麦》《欧那尼》《逍遥王》《吕克莱斯·波尔吉》《吕依·布拉斯》等十余部浪漫主义剧作，其中《欧那尼》是他的代表作品。

雨果长期与古典主义进行斗争，并系统地建立了浪漫主义戏剧理论。他的剧作都带有序言，以序言阐述浪漫主义的精神内涵与戏剧思想。在剧本《克伦威尔》的序言中，他吹响了进攻古典主义的号角，提出戏剧要打破"三一律"、艺术要反映"生活的真理"、戏剧家需具备想象力和创造力等艺术主张。他的浪漫主义戏剧理论给古典主义以摧毁性打击，他的戏剧创作则推动了浪漫主义戏剧在法国的确立和发展。

雨果的戏剧，从内容、结构到风格均创建了法国式的浪漫主义风格。他的剧作完全打破古典主义"三一律"限制，戏剧情境离奇，剧情跌宕，时空自由，想象力丰富，具有意外的效果和惊人的冲击力。他笔下的人物情感激越，性格鲜明，极富自由意志，体现着他对受压迫者的赞美和对理想的追求。

二、《欧那尼》鉴赏

1. 剧情梗概

故事发生在 16 世纪的西班牙。

贵族青年欧那尼,因父亲被西班牙老王杀害,而与现在的国王卡洛斯结下不共戴天的世仇。他流落绿林,伺机报仇。欧那尼与老公爵格梅茨的侄女莎尔小姐深深相爱,不想卡洛斯和老公爵也爱恋莎尔。

一天深夜,卡洛斯蒙面潜入小姐卧室,威逼保姆供出莎尔已与老公爵订婚并与欧那尼相爱的实情。此时,莎尔来到卧室与欧那尼幽会。卡洛斯随即藏身于卧室的壁橱内。一对有情人互诉爱慕之情,约定次日深夜私奔。情急之下的卡洛斯从壁橱内破门而出,要求与欧那尼平分莎尔的爱情。欧那尼不知眼前之人就是杀父仇人卡洛斯,只以为是情敌欲拔剑决斗。老公爵归来,发现深夜未婚妻的卧室内竟有两位陌生男子,怒极,卡洛斯急忙去掉伪装,谎称是来与老公爵商议如何争当日耳曼帝国皇帝的机密大事,并称欧那尼是他的跟班。

次日夜晚,卡洛斯带领随从诱骗出莎尔,而莎尔坚贞不渝,誓死不从。欧那尼与弟兄们及时赶到,将其围住。他向卡洛斯表明身份,要求与国王决斗来报父仇。卡洛斯不屑与强盗决斗,说他此举是暗杀行为。卡洛斯的傲慢激怒了欧那尼,他决定择日再与国王公开交战。被放走的卡洛斯带领卫队来擒拿欧那尼。情况危急,为了保护部下,欧那尼只得忍痛吻别莎尔。

婚期已至,外界传言欧那尼被国王杀死,莎尔悲痛欲绝。老公爵劝慰莎尔,并要如期迎娶她。欧那尼化装成香客来到公爵府借宿。当他见到身着新婚礼服的莎尔时,怒不可遏,脱下伪装,高声宣布自己就是正在被国王通缉的强盗欧那尼,并要老公爵将他绑去请赏。老公爵为维护贵族"尊严"和"荣誉",亲自去紧闭大门,保护所有宾客。欧那尼乘机痛斥莎尔不贞,莎尔哭诉自己打算完婚后即自刎。欧那尼深为莎尔的忠贞而感动,两人紧紧相拥。这一幕正好被返回的老公爵撞见,他气愤地指责欧那尼丧失良心。欧那尼表示甘愿受罚。这时,国王带领卫队来捉拿欧那尼。老公爵迫于贵族的荣誉再次保护了欧那尼,将他藏于密室。国王未能捉到欧那尼,

便把莎尔当作人质强行抢走。脱险后欧那尼把贴身的号角交给老公爵,发誓只要老公爵吹响号角,他立即以死相报。

为了救出莎尔,欧那尼与老公爵一同参加了反王党。反王党秘密集会,决定行刺国王。欧那尼与老公爵争相要当刺客。老公爵愿以归还莎尔爱情和欧那尼号角来完成这个使命。欧那尼则表示为报父仇,可以抛弃一切。一直积极筹划争当日耳曼帝国皇帝的卡洛斯,早对反王党人有所防范。正当欧那尼与老公爵为行刺卡洛斯而争执不下时,卡洛斯率人将他们重重包围,一网打尽。这时,远处三声炮响,宣告卡洛斯被选为日耳曼帝国皇帝。

卡洛斯夙愿实现,为显示其宽宏大度,他赦免了全部反王党人,恢复了欧那尼的简武安公爵爵位,还把莎尔小姐许配与他。欧那尼与卡洛斯仇恨消解,老公爵却心生妒忌。

新婚舞会上,人们热情祝贺欧那尼和莎尔的美满婚姻。一位黑衣人出现,吹响了号角,将一瓶毒药交给欧那尼。莎尔认出黑衣人就是老公爵,她苦苦哀求叔父放过欧那尼。老公爵拒绝。欧那尼表示愿意遵守誓言。痛苦的莎尔夺下欧那尼手中的毒药瓶,抢先喝下一半,欧那尼则将剩余毒药一饮而尽,一对恋人拥抱而死。老公爵见此惨状,遂拔剑自刎而死。

2. 剧作赏析

《欧那尼》是雨果著名的浪漫主义剧作,也是他对自己浪漫主义戏剧理论的一次伟大实践。该剧于1829年9月25日完稿,1830年2月25日在巴黎法兰西大剧院首演。这次演出引发了浪漫主义和古典主义的决战。剧院内,保守势力在演出中大声喧哗,恶意起哄,甚至谩骂;而雨果的支持者们,则在落幕时以长久的雷鸣般的掌声予以回击。剧院外,保守势力恐吓雨果,对剧本和演出造谣中伤,利用报纸进行歪曲报道;雨果的支持者们则坚定地维护他,并在剧院外书写"雨果万岁"的标语。这就是历史上著名的"欧那尼之战"。在如此紧张的斗争中,《欧那尼》连续演出45场,结果是古典主义彻底失败,雨果赢得了胜利。这次胜利使浪漫主义在法国得以确立,浪漫主义戏剧在巴黎舞台上占据了主导地位,雨果也因此成为浪漫主义流派的领袖。

《欧那尼》具有鲜明的反封建、反暴君、反专制的民主倾向。剧中既有复仇的惊险场面，又有追求爱情而生死相许的感人场景；既有国家间的政治争夺，又有国内反王权的政变。复仇、爱情、反王权斗争交织在一起，成为贯穿全剧的线索，表达了剧作家向往自由博爱、反对封建王权的主题内涵。剧作第一幕，雨果通过欧那尼之口，对国王的暴虐和宫廷的黑暗腐败进行抨击。第二幕，莎尔当面斥责国王：从灵魂和良心看，"你只是一个强盗罢了"。此外，国王深夜闯入莎尔的闺房、贿赂、威逼女佣人，躲入壁橱偷听，劫持莎尔并威逼利诱，被欧那尼放走后却带兵前来抓捕等等，均是对国王卑劣行径的深刻讽刺。同时，剧作家还对老公爵自私、贪婪、冷酷的性格进行了生动的揭示。这些均显示出浓重的反封建色彩，也反映了1830年法国"七月革命"前夕新兴资产阶级反对封建复辟的斗争情绪。

作为一部杰出的浪漫主义剧作，《欧那尼》处处体现出反古典主义的倾向。剧作虽然保留了古典主义五幕剧的传统形式，但打破了"三一律"的原则，并通过场景、时间、内容、表现手法等诸多方面的突破，否定了古典主义的各种清规戒律。首先，这部剧作的情节铺设不限于一地。全剧分为五幕，第一幕是西班牙萨拉戈萨城莎尔的卧室，第二幕是城中的广场，第三幕是老公爵的城堡，第四幕则跨境到了普鲁士，第五幕是萨拉戈萨城欧那尼的府邸。戏剧内容的呈现均为夜晚，但五幕戏的时间已远远超过了24小时。这使该剧在地点和时间上已完全颠覆了古典主义关于"地点一律"和"时间一律"的创作法规。其次，戏剧情节的设置上，剧作家力求复杂多变，摆脱了古典主义剧情单一的弊症，并运用"激变""突转"等手法，造成情节发展的起伏跌宕。《欧那尼》的情节离奇曲折，场面惊险，扣人心弦。第一幕采用倒叙手法，在紧张的戏剧节奏中交代了悲剧主人公欧那尼与其他三个主要人物——莎尔、国王、老公爵之间的关系，显示各人的身份，表现矛盾冲突及行动发展，使第一幕在奇特的人物关系和危急的戏剧情境中形成巨大的感染力，引人入胜。紧接着，莎尔被劫、欧那尼相救落险、后遭通缉、在城堡被老公爵拯救、反王行刺，直至最后一对恋人殉情等诸多情节，更是顿挫波折，冲突错综复杂，戏剧气氛紧张，惊心动魄。

同时，跌宕的剧情使得剧作在结构上摒弃了古典主义对结构形式须完整、匀称的要求，比如第一幕较长，第二幕略短。全剧各部分自由成形，并不协调相称，保证了剧情的自由延伸和顺畅发展。再次，表现手法上，剧作家更是推翻了古典主义诸多的美学观念。如第一幕中，国王深夜乔装潜入莎尔卧室，还躲在壁橱里偷听别人谈情说爱；第二幕更是冒充欧那尼的击掌暗号，诱骗掳走莎尔。这些尽显国王卑劣行径的描写在古典主义理论中是大逆不道的。最后，剧作家摒弃了古典主义将刺激观众情感的戏剧场面进行幕后处理的做法，把欧那尼和莎尔服毒自尽、老公爵举剑自刎等场面直接展现在舞台上，以激发观众的情感共鸣，增强剧作的悲剧渲染力。由此可见，《欧那尼》对古典主义的一系列法则、戒律、意趣、标准都有所超越，这些都源于雨果内心澎湃的激情和他对理想的浪漫期望与追求。

艺术上，《欧那尼》还蕴含大量的抒情成分，人物在大段的独白中向观众直接抒发自己的思想和感情，疏泄内心饱满而激昂的情绪，从而使人物心灵的涌动与外在的行动交融生辉。雨果在剧作中还运用对比手法，通过欧那尼与国王、老公爵之间的形象对比，凸显了人物各自品格的差异，形成了强烈的人物明暗对比，并在鲜明的黑白反差中映衬出人物的性格特征，显示了浪漫主义的创作特点。

剧中的主人公欧那尼是典型的雨果式英雄，他善良仁爱，英勇果敢。贵族出身的欧那尼，与国王有不共戴天的世仇，被迫亡命绿林。复仇和爱情是他生活的主要内容。他如何做强盗，剧中没有提及。但他听到山民的呼叫声，就挺身解救，并在危急中为了保护部下而忍痛与爱人分别，这些都足见他的侠义之心，成为绿林首领也就不足为奇了。他仇恨贵族和朝臣，"我憎恨所有的宫廷贵族"。对于国王，他一心复仇。但复仇的情感因为爱情而有所减弱。第二幕里，国王落在他手中，他要与国王决斗，遭到拒绝。他不愿落得阴谋刺杀的口实，放走国王。他始终坚持"我要报仇，就得明枪交战"的原则，可见他为人豪爽耿直。后来，他被国王抓捕，却获得国王的赦免，恢复了爵位，得到了爱情，于是"对国王的仇恨烟消云散"。这反映出欧那尼为父报仇的信念并不坚定，人物性格前后矛盾。但他一言九

鼎，坚强不屈。出于对老公爵保护自己性命的感激，他赠予其号角，并最终在老公爵吹响的号角声中履行诺言，自尽身亡。在欧那尼的身上，个人复仇和追求爱情占据了他行动的主体，但个人恩怨难以弥补政治目标的缺失而使他内心矛盾重重。他充满幻想，摇摆不定，热情有余，理智不足，性格豪放，思维简单，他的悲剧不可避免。但他所释放出的追爱激情、反抗不屈和勇于承担的精神魅力，使他不失为一位英雄。

作为浪漫主义诗人，雨果热情地歌颂纯洁的爱情，剧中的莎尔就是纯洁爱情的化身。莎尔美丽动人，忠贞不渝。她向往高洁的爱情，不为封建等级观念所束缚，大胆追求自己的真爱。她虽然是贵族小姐，寄身在叔父家中，却不为叔父和国王的追求所动，坚定地和一个被通缉、处于危险境地的强盗相爱。"你是我的狮子，又豪爽，又雄壮。"这就是莎尔爱欧那尼的原因所在。和富贵、虚荣相比，人性中所应具有的高尚灵魂、真挚情感和澎湃的生命力，才是吸引莎尔的根本原因。于是，面对老公爵的财富和国王许诺的王后桂冠的尊贵，她却不计一切地毅然选择了自己的爱情。她的身上没有封建贵族的阶级偏见和虚荣心，有的是对自由的渴望和对爱情的忠诚。为了爱情，她宁愿跟随强盗过颠沛流离的生活，甚至不惜和爱人一起上断头台。莎尔和欧那尼最终一起服毒自尽，就是她坚守爱情的最有利的行动证明。莎尔为爱情所付出的一切，体现了人类崇高的精神境界与追求。

客观而言，《欧那尼》中也展现出很多不合理之处。如为了情节大幅度起伏而使人物性格发展自相矛盾，缺乏合理性；再如，巴尔扎克批评该剧存在台词多而行动少、人物性格虚假、情节发展不符合逻辑、细节处理不真实等问题。这说明，浪漫主义"这派作家为了求得场面的强烈效果，求得情节发展的曲折离奇，常常宁愿牺牲细节的真实性"[1]。然而，作为一部浪漫主义的代表剧作，《欧那尼》的成功与影响，已足以显示它的价值。

[1] 谭霈生：《世界名剧欣赏》，湖南人民出版社，1983年版，第216页。

第三节 雪莱与《解放了的普罗米修斯》

一、雪莱的戏剧创作

帕西·比希·雪莱（1792—1822），英国诗人。他生于英格兰一个贵族家庭，自幼接受良好教育，天赋异禀。雪莱天生相貌俊美，又热爱阅读，善于演讲，受人追捧。他中学入伊顿公学读书，后进入牛津大学学习，因出版《无神论的必要性》而被学校开除。随后，他与家庭长期对立，又受英国保守派攻击，曾旅居国外。在瑞士，他与拜伦相识，并结为好友。26岁时，雪莱移居意大利，期间创作了大量诗作。30岁时，雪莱与友人驾艇出海，不幸遭遇风暴遇难。雪莱有两任妻子，第二位妻子玛丽在雪莱死后，整理他生前的手稿，出版了《遗诗集》和《诗作》。

雪莱的戏剧也多是诗剧，主要剧作有《解放了的普罗米修斯》《钱起》《希腊》等。其中，《解放了的普罗米修斯》是他的代表作，该剧也是英国最具浪漫气息和浪漫主义思想的诗剧；《希腊》则是著名的抒情诗剧。

雪莱与拜伦共同将英国浪漫主义文学推向了高峰。与拜伦不同，雪莱性情高洁，情感细腻，笔触温婉明快，作品精致秀丽、动人心魂。他创作的特点不仅体现于诗作上，更显现于诗剧之中。雪莱的诗剧诗意盎然、语句优美、清灵高雅，充满光明，呈现出浓郁的抒情美感。他的戏剧还往往将深刻的社会内容融于浪漫的诗意中，内容复杂，人物富有象征意义，且注重人物内在情感的抒发。

雪莱出众的创作才华，不禁使人对其英年早逝倍感惋惜。

二、《解放了的普罗米修斯》鉴赏

1. 剧情梗概

故事发生在遥远的神话时代。

预言神普罗米修斯是最初的人类创造者，他不仅赋予人类以身形，而且将智慧和知识传授给他们。天神朱庇特（雪莱在此诗剧中用拉丁神名取代了古希腊神名"宙斯"）在普罗米修斯的帮助下成为众神之王后，违背了

"给人类自由"的诺言。普罗米修斯爱怜人类，将天火盗取送往人间。此举激怒了朱庇特，他命人将普罗米修斯钉在高加索的悬崖上，日夜饱受风霜雪打，秃鹰每日还啄食他不断复生的肝脏。普罗米修斯在严酷惩罚的煎熬中度过了三千年。他的内心始终坚信自己的预言：朱庇特的统治终将被自己与一女神所生的后代所推翻。

朱庇特的使者麦鸠利带着司管各种罪恶的魔鬼来到高加索山，威胁普罗米修斯说出关于朱庇特的预言秘密。普罗米修斯闭口不答，拒绝屈服。麦鸠利正要折磨普罗米修斯，此时，天空突然明朗起来，恶魔们纷纷逃窜，一大队精灵高唱赞歌，宣告普罗米修斯的预言就要实现了。

普罗米修斯的妻子、海神之女阿西娅，自从普罗米修斯被囚以来就不被允许与心爱的丈夫会面。几千年来，她在高加索的幽谷里独自思念着丈夫。阿西娅的妹妹潘堤娅一直守候在普罗米修斯身旁，为夫妻俩互通信息。清晨，潘堤娅飞到阿西娅的身旁，向姐姐诉说了她的两个奇妙的梦：第一个梦是普罗米修斯脱离痛苦。阿西娅从潘堤娅那双天空一样湛蓝的眼睛中，看到了普罗米修斯的深情目光和他神采焕发的容貌。另一个梦，潘堤娅已记不清，只记得一阵狂风吹落了花朵，花瓣撒落大地，每一片上都有"快来"的字样。这时，原野里突然传来一片"快来"的回响。姐妹俩寻声而动，在精灵们的指引下来到了冥王狄摩高根的领界。

冥王狄摩高根是朱庇特的儿子，他比父亲拥有更强大的威力。阿西娅向冥王提出了许多问题。当阿西娅问到普罗米修斯什么时候才能获得自由时，冥王预言他解放的时辰已经来临。顷刻间，地裂山崩，眼前出现一个淡紫色的夜空，许多长着彩虹羽翅的天马各自拖着一辆车正急驰飞奔。冥王告诉姐妹俩，这些都是永恒的"时辰"，其中一个正在等着她们。话音刚落，一辆装着象牙贝壳、盛满火焰的马车停在她们的面前。驾车者眼中满载着希望，微笑着欢迎姐妹俩。阿西娅与潘堤娅乘上车辇，向天际飞驰而去。

此时，朱庇特正与众神共庆他与海仙忒堤斯的婚礼。他为自己的神权洋洋得意，准备马上讨伐人类。突然，一辆时辰之车隆隆而来。冥王从车

上走下,呼唤着朱庇特,将他打入了万劫不复的深渊。

朱庇特的黑暗统治结束了。阿西娅姐妹俩乘坐的时辰之车来到高加索,大力神赫拉克勒斯为普罗米修斯松绑。大地母亲唤来了为她掌灯的小精灵,引导普罗米修斯、阿西娅等神来到一座幽美洞府。漫游大地的精灵向他们讲述了普罗米修斯的解放给世界带来的变化:一切丑恶尽除,暴君被推翻,人们友爱平等相处,清新的雨露洒满人间。

大自然在欢歌,万物齐声称颂,整个天地都在欢庆普罗米修斯的解放。

2. 剧作赏析

四幕抒情诗剧《解放了的普罗米修斯》是雪莱的代表剧作,也是英国浪漫主义的高峰之作。

《解放了的普罗米修斯》取材于希腊神话。古希腊"悲剧之父"埃斯库罗斯曾写过关于普罗米修斯的三联剧。剧本第一部为《被缚的普罗米修斯》(前文已述);第二部为《被释放的普罗米修斯》,描写宙斯为了摆脱他父亲对他的诅咒(宙斯推翻父亲的统治并将其关在地府,父亲诅咒他将来也会被颠覆),主动与普罗米修斯和解,普罗米修斯也向宙斯妥协了,说出了他原先不肯说的预言秘密,结果宙斯免遭覆灭的命运,派大力神到高加索山释放了普罗米修斯;第三部为《带火者普罗米修斯》,描写雅典人对普罗米修斯的崇拜及人民举行的火炬游行。诗人雪莱生活的年代正是法国资产阶级大革命时期政治风云激荡的时代,在这场资产阶级与封建贵族、民主与专制的斗争中,雪莱以饱满的激情积极地站在了革命者的行列之中。因此,他极为不满埃斯库罗斯对普罗米修斯向宙斯妥协的处理,"叫一位人类的捍卫者同那个人类的压迫者去和解,我根本反对这种软弱无力的结局。普罗米修斯忍受了那许多的痛苦,说过了那许多激烈的言辞,如果我们认为他竟然会自食其言,向他那耀武扬威、作恶造孽的仇人低头,那么,这部寓言的道德意义可能完全丧失"[2]。于是,雪莱满怀"改良世界的欲望"[3],用自己的革命热情和理想憧憬创作了这部抒情诗剧。

[2]〔英〕雪莱:《〈解放了的普罗米修斯〉序言》,邵洵美译,上海译文出版社,1987年版,第1页。
[3] 同上书,第2页。

雪莱的诗剧虽然只适合案头欣赏而不适于演出，但其剧作闪耀的思想光芒是不可遮蔽的。《解放了的普罗米修斯》就是一部富于浪漫主义思想的诗剧杰作。剧作充满了反对封建专制、反对暴政的战斗情绪，并以抒情性的象征手法，表达了诗人对民主、自由和博爱的推崇。在雪莱的笔下，普罗米修斯虽备受折磨，却始终与朱庇特斗争，毫不妥协，最终战胜了暴君，取得了彻底的胜利，他是一个真正的坚强不屈的英雄。普罗米修斯为人类的自由与幸福而战斗，他是智慧、坚韧、不屈、博爱的化身，更是人类解放者的象征。而与之对立的朱庇特，则是冷酷凶残的暴君，象征着封建专制的暴虐。推翻暴君的统治在诗剧中是通过冥王来完成的，他具有双重的象征意义：既是普罗米修斯精神的体现者，又是革命暴力的体现者。用暴力手段推翻暴君统治，足见雪莱思想的进步性。因此，诗剧在揭露专制暴政给人民带来的痛苦和灾难之余，热忱地歌颂了以普罗米修斯为代表的人民群众反抗暴君统治的革命精神和英雄气魄。雪莱通过这部诗剧号召被压迫的人民走向革命，并预示人民的革命斗争最终会取得胜利，这极大鼓舞了被奴役、被压迫的人民群众与封建专制进行斗争的决心和信心。

《解放了的普罗米修斯》语言优美，诗意澎湃，富有激情。剧中，雪莱通过大量的抒情性的描述来表现戏剧的情节，增强了诗剧的抒情韵味。剧作以普罗米修斯和复仇女神们在高加索悬崖上的对话开场，以大同世界中万物欢歌庆祝作结。全剧浸润着强烈的对比色彩，于对比中揭示了人物的性格特征和诗剧的主题意蕴。第一幕里，被钉在高加索悬崖上的普罗米修斯，几千年来忍受着酷刑的折磨，但他性格崇高，坚毅不屈，拒绝向暴君顺服："恶魔，我不怕你！我又镇静，又坚定……尽你叫凶恶的精灵，在黑暗里，作践所有我心爱的东西；尽你用极刑来发泄仇恨，来虐待我，同时也虐待他们。啊，只要你在天宫里做一天皇帝，我便一天不想安睡，一天不把头低下！"拥有无限神威、高高在上的朱庇特凶残无比，是个十足的暴君。"统治就是万能和唯我独尊，把信仰、法律、爱全部抛弃。现在朱庇特来统治，人类就遭殃；先是碰上饥饿，接着是劳役，后来又是疾病、争夺和创痛，以及前所未睹的丑恶和死亡。"通过精灵们所叙述的朱庇特的残

暴，诗人形象揭露了专制统治给人民带来的痛苦和灾难，抨击了当时英国专制统治的罪恶。正因如此，革命成为历史发展的必然选择。压迫与反抗，统治者和被统治者之间形成了相互的憎恨和蔑视，正是这一点把普罗米修斯和朱庇特紧紧联系在一起。普罗来修斯最终获得解放，而朱庇特则被推翻，在无尽的深渊中成为永恒时辰的祭牲。这种巨大的人物结局的反差对比，明确肯定了人民革命暴力的正义性、必然性与必胜的前景。

在表达了反对专制，追求民主、自由、博爱的思想之外，雪莱更幻想着革命之后能建立起一个没有阶级、没有统治者、没有国家、没有压迫的平等祥和的大同世界。第四幕里，天地万物欢庆着普罗米修斯的解放，世界呈现出无比的灿烂与美好："人类从此不再有皇权统治，无拘无束，自由自在；人类从此一切平等，没有阶级、氏族和国家的区别，也不再需要畏惧、崇拜、分别高低；每个人都是管理他自己的皇帝；每个人都是公平、温柔和聪明的。"这种理想是人类最质朴却又最强烈的愿望，也是诗人心中最真挚的理想憧憬。雪莱通过普罗米修斯三千年的痛苦忍受和不屈斗争，诠释了人类对大同世界的美好追求之路。而对于这种理想的追求与践行，将是人类生命的崇高意义所在。

第四节　罗斯丹与《西哈诺·德·贝热拉克》

一、罗斯丹的戏剧创作

埃德蒙·罗斯丹（1868—1918），法国诗人、剧作家。他生于马赛，青年时到巴黎求学，学习法律。他热爱写作，最初从事诗歌创作，从1894年开始写作戏剧。1901年，罗斯丹当选为法兰西学院院士。1918年12月2日卒于巴黎。

罗斯丹是法国新浪漫主义的旗手，代表了新浪漫主义的最高成就。他的主要剧作有《浪漫情侣》《远方公主》《西哈诺·德·贝热拉克》等。其中，《西哈诺·德·贝热拉克》是罗斯丹的代表作，为他赢得了世界声誉。

罗斯丹具有诗人的才华和气质，他的戏剧同样呈现出诗意的优美，富有鲜明的进步倾向。他笔下的主人公，是才略、博爱、正义的化身，他们充满人生理想，充满同情心，对于爱情富有浪漫情调和自我牺牲精神，对于强权满怀反抗意志。他的剧作情感真切、语言温婉，感染力强。

二、《西哈诺·德·贝热拉克》鉴赏

1. 剧情梗概

禁卫军军官西哈诺·德·贝热拉克学识广博，才华出众，剑术超群，为人豪放，却长相丑陋，鼻子大得惊人。西哈诺深深地爱着表妹霍克桑。同为禁卫军军官的克利斯坚俊朗帅气，但才智平庸，他也爱上了霍克桑。特吉许伯爵企图强迫霍克桑嫁给人品低下的伐尔浮子爵，遭到西哈诺的阻挠，他还在一次比武中把伐尔浮打翻在地，并拒绝了特吉许的利诱和拉拢，令伯爵暗中生恨。为了维护表妹，西哈诺大闹剧院，惩罚曾羞辱霍克桑的男演员一个月不许登场。

西哈诺虽深爱着表妹，但自惭形秽，不敢表露。这天，霍克桑要见西哈诺，他十分激动，并写好一封情书准备当面交给表妹。会面时，霍克桑告诉西哈诺，自己爱上了克利斯坚，并请他保护自己的心上人。西哈诺失落不已，但他积极成全表妹和克利斯坚的好事。他把那封写好的情书交给克利斯坚，要他以他自己的名义寄给霍克桑。和霍克桑约会时，克利斯坚词穷，非常尴尬。月夜，西哈诺带着克利斯坚来到霍克桑窗下。他躲在克利斯坚身后，一句一句地教克利斯坚与霍克桑谈情说爱，后来西哈诺索性模仿克利斯坚的声音倾吐着自己心中对表妹的绵绵爱意。"克利斯坚"深情的语句和横溢的才华打动了霍克桑的心。在西哈诺的帮助下，两人很快订了婚。

法国与西班牙开战，西哈诺和克利斯坚同赴战场。后来法军被围，处境艰难，而西哈诺却依旧开朗、乐观。他每天为克利斯坚代笔写情书，在天亮前越过敌军防线，寄给霍克桑。不久，霍克桑来到前线，为饥饿的法军带来了食物和酒。克利斯坚问她为何来到这样危险的地方，她回答说是

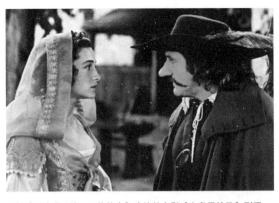

根据《西哈诺·德·贝热拉克》改编的电影《大鼻子情圣》剧照

那些信的缘故,那些信使她的心陶醉了。她还说,从窗下的那天晚上起,她就崇拜他了,她表示要和克利斯坚患难与共。克利斯坚听后心中有愧,去找西哈诺,他觉得不能因自己的美貌而毁掉西哈诺和霍克桑的爱情,他要西哈诺把真情告诉霍克桑。西哈诺不依。克利斯坚毅然走向前线,不幸牺牲。霍克桑痛不欲生。

克利斯坚死后,霍克桑披上黑纱,进了修道院。

光阴荏苒,十四年过去了,霍克桑依旧对克利斯坚忠贞不渝。西哈诺每周星期六的下午都会准时来看望她,给她讲述一周的逸闻趣事,带给她快乐。特吉许也常去修道院,企图改变霍克桑对克利斯坚的痴情,无果。他对常来探望、谈笑风生的西哈诺恨之入骨。

又是一个星期六的下午,西哈诺在去往修道院的路上,遭到特吉许安排的袭击,头部受重创,但他依然去看望表妹。他照例和修女们开着玩笑,向霍克桑讲述一周的新闻。西哈诺请求霍克桑把克利斯坚的最后一封信拿给他看。尽管当时天色已晚,但他却把这封信全部背了出来。霍克桑恍然大悟,原来一切可爱而又醉人的情书都是西哈诺写的,那晚窗下的声音也是他的。西哈诺伤势很重,几乎昏倒。他脱下帽子,露出了头上的绷带。得知遇袭真相的霍克桑激动地说:"活下去吧,我爱你!"

西哈诺拔剑指天,表示绝不向敌人屈服。他英雄般地倒下,在霍克桑的怀中含笑死去。

2. 剧作赏析

19世纪中后期,当浪漫主义在欧洲衰落之际,1897年12月28日,罗斯丹创作的五幕诗剧《西哈诺·德·贝热拉克》(以下简称《西哈诺》)在

法国巴黎圣马丁门剧院首演，大获好评，引起轰动。这部剧作的问世，标志着浪漫主义的复兴和发展。罗斯丹也因此一夜成名，被奉为"新浪漫主义的旗手"。

《西哈诺》是罗斯丹根据历史上真实的同名人物创作而成的。真实的西哈诺是法国路易十三时期知名的作家、哲学家。他青年时嗜酒好斗，后加入军队，作战英勇；放弃军旅生涯后，他专心学习，研究哲学，著书立说。关于他的生活逸闻颇多，以其硕大的鼻子最为著名。罗斯丹的创作灵感虽来源于这位先哲，但更多的是融入了自己的艺术创造，使剧中的西哈诺与历史真实人物大相径庭。在这部浪漫主义剧作中，罗斯丹通过主人公西哈诺的爱情悲剧，热忱地赞扬了人性的美好，歌颂了"真善美"的伟大。而这一戏剧主题是通过鲜明的对比手法来呈现的。追求强烈的对比反差效果，是浪漫主义的典型艺术手段。剧中，善良多才却相貌丑陋的西哈诺与容貌俊朗却胸无点墨的克利斯坚形成对比；贫穷正直且不受利诱的西哈诺与趋炎附势的小人伐尔浮子爵形成对比；勇敢正义而不畏强暴的西哈诺与阴险暴虐的特吉许伯爵形成对比；甚至是在法军被围困的饥寒交迫处境中，积极乐观的西哈诺与士气低迷、情绪颓丧的法军士兵也形成了对比。在这些生动的对比中，西哈诺的高贵品格、乐观精神、善良本性、坚强意志得以淋漓尽致地展现出来，从而使人物形象饱满，性格丰富，散发出巨大的人格魅力，深深地吸引着观众。同时，西哈诺身上所具有的聪明、活泼、幽默和勇敢的骑士风格也体现出罗斯丹对法兰西民族精神的赞颂与宣扬。

而西哈诺性格中最为光辉之处，则来自于他自身的"对照"，即丑陋的容貌下隐藏着一颗崇高的灵魂。这个人物何以伟大？因为他真切地向我们诠释了"什么是真正的爱"。真正的爱，不是出于个人喜好与情欲涌动，而是伟大的人性释放。剧作家将西哈诺的人格之美集中投射于他对爱情的奉献精神之中。西哈诺自幼与表妹霍克桑青梅竹马，共同度过两小无猜的孩提时代。长大后，他深深地爱着霍克桑，却因自己那"又丑又大的可怜的鼻子"而自惭形秽，羞于表白，只能将爱意深深埋在心中。西哈诺处处维护表妹，为此大闹过剧院，惩罚不轨的男演员，甚至不惜得罪子爵和公爵。

在刚刚经历一场惊险的斗剑后,霍克桑的邀约令他瞬间欣喜万分,兴奋之中挥笔写下早已在心中咏颂了千百遍的情书。可见面后,表妹却道出自己的心另属他人。对表兄的深挚爱意毫无觉察,却仅凭几次见面,因受相貌吸引而炽烈地爱上另一个人,霍克桑的单纯和痴情对西哈诺的内心造成巨大打击,其失落与痛苦可想而知。但黯然神伤的西哈诺并未抱怨或阻挠,而是将自己对霍克桑的浓烈爱意化为成全他们好事的真诚祝福。面对初来乍到想显示勇气而嘲讽自己最为介意的鼻子的克利斯坚,西哈诺压制住内心的愤恨与刺痛,坚守对表妹"保护她爱人"的承诺,以惊人的意志控制了自己,又以宽广的胸怀感化了克利斯坚。随后,他不仅把自己那封热情洋溢的情书交给克利斯坚"冒名"寄给霍克桑,而且帮助他与表妹约会,谈情说爱。于是,剧中便有了最为浪漫的月下"顶替诉情"之戏。从开始的一句一句教克利斯坚复述情话到最后索性伪装其声直接向霍克桑倾诉心中澎湃的爱情,西哈诺的才情与爱意汹涌而出。"关于您,我能回忆起的一切一切我都喜爱,我忆起去年的一个清晨是五月里的一天,走出门,小姐您更换了云鬟式样,头上的金丝如光芒一样耀眼,我的目光久久地被它吸引,像呆呆地望着太阳一般,视过太阳周围的一切都变了样,一草一木都被鲜艳的红色渲染,您的金发使我双目眩晕,再看身边到处都闪烁着金色的斑点……"借着黑夜的掩护,美貌不再闪耀逼人的光彩,高尚的灵魂终于可以尽情抒怀:"我从未妄想会有此时此刻,我从未奢求出现此情此景,有了今晚我死而无憾,哪怕立刻结束我的生命。"西哈诺沉醉在倾吐心声的幸福之中,忘记了形貌的自卑,忘记了世间的忧烦。此刻,世界万物仿佛均已消失,天地间唯有两对深情凝望的眸子和两颗彼此交融的心魂。柔美的话语和诗意的赞美荡漾着西哈诺的真挚情感和深厚才学,"他"终于赢得了霍克桑的心。而在爱情最甜美的时刻,爬上窗台与霍克桑深情拥吻的却是克利斯坚……无论身处何地,爱情的色泽从未褪减,即使在前线弹尽粮绝的艰难险境中,西哈诺仍然每天冒着生命危险穿越火线去给霍克桑寄情书。当克利斯坚牺牲后,西哈诺没有触碰霍克桑悲痛的心灵,将克利斯坚完美的爱人形象留在了她的心间,而把自己真挚的爱化为默默陪伴,一守

便是十四载。正是他的探望与谈心,最大限度地抚慰了霍克桑的心灵创伤,成为其"孤独"生活中的精神支柱。当这份金灿灿的爱情终于掀去遮掩的面纱时,西哈诺的生命却已走到尽头,在对敌人的高傲不屈中倒下了。付出与牺牲是西哈诺爱的全部内容,"用我的快乐换得你的快乐"是他爱的真切行动。在爱中生成美德,在美德中荡涤着爱,从而使他的爱倍显纯洁与高贵。西哈诺爱得悲怆,爱得伟大!他和《巴黎圣母院》中的卡西莫多一样,在"丑"的外表下所映现出的"美"是那般崇高,使人感佩,令人向往,因为这是伟大人性的魅力。

作为新浪漫主义的经典之作,《西哈诺》蕴含鲜明的理想主义色彩和精雅的艺术形式。剧作结构精巧,充分运用奇妙的角色替换形成戏剧冲突,并以主人公矢志不渝的爱情来牵引与推动戏剧情节,从而使剧作具有了色彩绚丽、情感激越、抒情浓郁的艺术特色。剧作用亚历山大诗体写成,语言典雅优美,充满乐感,并在热情奔放中浸润着瑰丽想象和丰富比喻,使剧本的思想性与艺术性达到完美统一,生动感人。

1990年,法国将这部剧作改编为电影《大鼻子情圣》,进一步提高了《西哈诺》的国际影响。

第六章
19世纪中后期戏剧

19世纪中叶以后，浪漫主义思潮减弱，现实主义迸发而起，迅猛发展，成为欧洲戏剧创作的主导思想。西方戏剧也由此进入现实主义戏剧的发展阶段。

第一节　现实主义戏剧

一、现实主义的内涵

现实主义，又称"写实主义"，是文艺创作的一种方法和文艺样式的一种流派。在艺术上，现实主义主张摒弃理想化的想象，通过冷静、细致的观察，对生活进行客观、真实、准确的反映和描摹。

随着资产阶级革命在欧洲的胜利，资本主义制度得立确立，人们的物质欲望、金钱欲望也日趋膨胀，人与人的关系日渐冷漠，社会矛盾日益加深。残酷的现实使人们清醒地认识到，启蒙主义者宣扬的平等、博爱和浪漫主义者所追求的理想，均告失败，人们必须以一种新的冷静的眼光重新审视现实、思考人生。而此时，人类哲学和科学取得了巨大进步，人们对世界和自身有了更为清晰的认知。于是，在力求冷静、客观地剖析社会的心理意识的推动下，现实主义孕育而生。

现实主义思想带动了现实主义文学的兴起，尤其是批判现实主义文学在欧洲迅速蓬勃发展起来。在主题上，它揭露社会黑暗，展示人在物欲挤

压下的扭曲心态，倡导人的善与美，促进人们自省；在创作上，摒弃主观想象和抒情，注重对现实生活的客观、如实描写；在风格上，以写实性和批判性为主要特征。现实主义文学领域涌现了大批著名作家，如法国的莫泊桑、巴尔扎克、司汤达、罗曼·罗兰；英国的哈代、狄更斯；德国的托马斯·曼；俄国的托尔斯泰、屠格涅夫等。

二、现实主义戏剧的特点和艺术成就

在现实主义文学的影响之下，现实主义戏剧在 19 世纪中后期的欧洲快速走向兴盛。作为戏剧的主要流派之一，它在戏剧艺术中占有重要地位，至今仍是戏剧家们创作的主要方向。

现实主义戏剧的特征主要表现为：（1）以客观、真实地再现生活作为创作准则，强调在舞台上如实地、精细地再现生活，进而塑造典型环境中的典型人物。（2）注重展现和揭露社会的黑暗，试图在舞台上暴露现实的真相，激起人们对生活本质的思索和对生命意义的思考。（3）致力于在舞台上营造逼真的生活幻觉。

现实主义戏剧的最大成就，可以以挪威的易卜生为代表，他因此被誉为"欧洲现代戏剧之父"。此外，法国的小仲马，英国的王尔德、萧伯纳，俄国的果戈理、奥斯特洛夫斯基、契诃夫，挪威的比昂逊等，都是非凡的现实主义戏剧作家。

19 世纪后期，欧洲还出现了自然主义、象征主义、表现主义等戏剧流派，为便于梳理，我们将它们统一归到 20 世纪现代派戏剧中，集中论述。

第二节　小仲马与《茶花女》

一、小仲马的戏剧创作

小仲马（1824—1895），法国作家、戏剧家，本名亚历山大·仲马。他出生于巴黎，是著名作家亚历山大·仲马与邻居女裁缝的私生子，7 岁时

才获得父亲承认。因与父亲同名,世人以"大""小"仲马加以区别。小仲马幼年住在寄宿学校,17岁开始与父亲同住。受其影响,他的感情生活丰富,情人颇多。1848年,小仲马的长篇小说《茶花女》问世,声名大振。1875年,小仲马入选法兰西学院院士。1895年,小仲马在迎娶了第二任妻子后,不久便病逝于巴黎。

1852年,小仲马根据自己同名小说改编的戏剧《茶花女》上演,获得极大成功。其后他创作了《半上流社会》《金钱问题》《私生子》《放荡的父亲》《克洛德的妻子》《福朗西雍》等二十余部戏剧作品。

小仲马的剧作,标志着法国戏剧由浪漫主义向现实主义过渡,他的代表作《茶花女》则是法国现实主义戏剧的开山之作。小仲马以"任何文学,要不把道德、理想和有益当作目的,都是病态的不健全的文学"为创作主旨。他的戏剧创作题材并不广泛,大都围绕着资本主义社会中上层阶级的爱情、婚姻和家庭问题展开,比较真实地反映了资产阶级生活的风貌。他的戏剧,结构严谨,语言朴实流畅,富有抒情意味。剧作通常不以情节的曲折离奇取胜,而是直面生活,以真切自然的情理打动人心。

二、《茶花女》鉴赏

1. 剧情梗概

年轻貌美的玛格丽特是巴黎有名的交际花,因平时身边总是带着一束茶花,被人称为"茶花女"。

这晚,瓦尔维勒男爵前来探望玛格丽特,不巧她正在歌剧院看戏。在等候的闲谈中,女仆纳尼娜告诉他,玛格丽特本是做衬衣的女工,两年前因肺病住进了温泉疗养院,与同在疗养院治病的莫里亚克公爵的女儿相貌酷似。公爵在爱女死后便把玛格丽特认作干女儿,自愿供养她的豪华生活。话音刚落,玛格丽特从歌剧院回来了,一见瓦尔维勒就面露讨厌的神情,很快把他打发走了。

玛格丽特邀请几位朋友来家中吃夜宵。席间,经好友介绍认识了一位在座的青年——阿芒。他是总税务司杜瓦勒先生的儿子,母亲已去世,家

中还有一个妹妹。虽是初次见面,但玛格丽特得知阿芒一直默默而又痴情地爱着自己后,十分感动。尤其是在她病重卧床的日子里,他每天都来探听病情却从未留下名字。当他看见玛格丽特跳了一会舞而体力不支时,更是倍显心疼。向来被阔佬们当作玩物的玛格丽特,第一次感受到真诚的爱,她把自己最喜爱的一枝茶花送给了阿芒。

为了爱情,玛格丽特决心彻底摆脱公爵的供养和男爵的纠缠。她约琪莱伯爵见面,向他筹措点儿钱,准备到乡下租一栋房子和心爱的阿芒一起消夏。不想被阿芒看到后,误以为玛格丽特和伯爵约会。愤怒的阿芒给玛格丽特写了一封信,说他决定离开巴黎。玛格丽特非常难过。然而,阿芒很快意识到自己因忌妒而失去了理智,他又回到了玛格丽特身边。这对恋人一同来到巴黎近郊的一个村庄,在夏日的暖风中享受着爱情的甜美。

公爵得知玛格丽特和阿芒相爱后很恼火,要她离开阿芒,玛格丽特不从,他便断绝了她的经济来源。玛格丽特不得不卖掉自己的首饰,以维持生活开销。阿芒听说后,借口回到巴黎,准备将母亲留给他的那部分家产转到玛格丽特名下。

正打算割断巴黎全部事务,好安心与阿芒过日子的玛格丽特,却见到了来访的杜瓦勒先生。他愤怒地指责玛格丽特为了钱财而与自己的儿子在一起,但看过了玛格丽特的物品拍卖单后,他向她表示了道歉。杜瓦勒告诉玛格丽特,因为她的坏名声,阿芒妹妹已订的婚事遭到男方退婚,阿芒也因她而名声受损。他恳求玛格丽特为了他儿女的幸福而彻底离开阿芒,善良的玛格丽特答应了杜瓦勒的请求。她在痛苦中给阿芒写了诀别信,谎称自己已是别人的情妇,今后两人恩断义绝。阿芒看了信,痛不欲生。

一直伺机报复的阿芒,在舞会上看到玛格丽特和瓦尔维勒在一起,愤怒的他当众羞辱了玛格丽特,并将大把钞票掷在她的身上,然后扬长而去。玛格丽特惨叫一声,晕倒在地。

玛格丽特一病不起,病情日益加重。杜瓦勒受到良心谴责,写信把实情告诉了在国外旅行的阿芒。阿芒接到信后,日夜兼程赶回了巴黎。当他看到极度虚弱的玛格丽特后,不禁眼含热泪,愧疚不已。玛格丽特见到阿

根据《茶花女》改编的同名电影剧照

芒,异常激动,最后在爱人的怀中微笑着死去。

2. 剧作赏析

五幕悲剧《茶花女》是小仲马的戏剧代表作,被视为法国现实主义戏剧的开端。剧作根据小仲马自己的同名小说改编而成,而故事的素材则来自于他的一段亲身经历。

《茶花女》通过玛格丽特的生活及其悲惨遭遇,歌颂了纯洁不朽的爱情,赞颂了玛格丽特的美善品格和自我牺牲精神。在这个爱情悲剧中,小仲马不仅展现了巴黎上层社会生活的纸醉金迷和逢场作戏的恶浊,更揭示了人与人之间诚挚交往、相互宽容和彼此尊重的可贵,进而表达了他对当时社会残酷的阶级观和虚伪的道德观的谴责与批判。对于女主人公、交际花玛格丽特的悲剧,剧作家不仅给予她无限同情,更是大声疾呼作为生命个体的每一个人都应得到社会的尊重,也应该拥有自己追求爱情的平等权利,充分体现了小仲马的人道主义情怀。

对于资本主义社会道德观的虚伪与残酷,小仲马进行了深刻揭露。剧中阿芒的父亲杜瓦勒因玛格丽特的妓女身份而不能接受她,在他眼中,妓女是道德败坏的象征且毫无人性,"是没有心肝、没有理性的生物,她们是一架诈钱的机器,就像钢铁铸成的机器一样,随时随地都会把递给它东西的手碾压,毫不留情、不分好歹地粉碎保养它和驱使它的人"。正是这种伪道德的偏见,既熄灭了甜美爱情之火,也熄灭了年轻生命之火。小仲马的批判,不仅着眼于社会不公,而且也是为自己母亲的悲剧命运鸣不平,是他自身情感的愤愤宣泄。

作为一部现实主义剧作,《茶花女》富有强烈的现实感和浓郁的生活气息。剧作结构完整而精巧,生活化的细节描写丰富逼真。全剧共分五幕,以开放式的叙事手法,自然而真实地展开故事。从玛格丽特与阿芒的相识、相爱,到二人的分离、伤害,再到最后的真情相见、生死诀别,戏剧情节在开端、发展、高潮、结束的起承转合中,自然生动地展现了男女主人公爱情的悲欢离合与玛格丽特的人生悲剧,使人涌动出浪漫温馨与凄楚哀婉并蓄的真切感受,生发出对玛格丽特生命悲剧的深深思考。剧中还蕴含着鲜明的生活对比,进而形成强烈的艺术效果。如第一幕、第四幕中五光十色的上流社会与第三幕中自然纯美、温馨甜蜜的乡村生活的对比,形象地映照出人物的不同心境,表现了真挚爱情对人物的深刻影响,也凸显了人物命运结局的悲剧性。另外,剧作语言呈现出生活化特点,人物对话简洁,极富个性色彩,具有强烈的感染力。

在《茶花女》中,剧作家以真实的、典型化的笔触塑造了一个个生动鲜明的艺术形象,其中以女主人公玛格丽特最为耀眼。剧中的玛格丽特善良美丽,思想明朗,感情纯真。她的身上蕴含着女人的巨大魅力:亭亭玉立,美艳绝伦,并具有丰富的处世经验,在上层社会中游刃有余。她虽沦落风尘,但依旧保持着一颗纯洁、高尚的心灵。她像一朵娇艳清纯的茶花绽放在污泥之中,如她所述:"正因为有心,我才故意让自己沉溺在这狂浪的生活里。"在虚伪、混沌的浮华生活中,她的内心强烈地渴望爱情,并以极大的热情去追求真正的爱情生活。她一旦找到爱情,便表现出为了高贵爱情而甘愿失去一切的果决:放弃巴黎原有的奢华生活,割断旧往的一切,全身心地与爱人开始新的生活。但她的良知又使她不时地进行自我审判:"有些事情,一个女人干了以后永远也洗刷不清","一个人不管做了什么,跌倒以后是永远也爬不起来了"。这种时时笼罩在心头的阴影,恰恰是玛格丽特善良、纯真的天性使然,也体现出她对这份真挚爱情的崇高期许之情。当杜瓦勒劝她离开阿芒的时候,刚刚沉浸于爱情的美好、身处幸福之中的她,尽管是那样地不情愿,但还是出于对阿芒的爱,出于对爱人幸福的考虑,而在痛苦中选择了悄悄离开。之后,即使在阿芒的羞辱下,她也没有

吐露真相，将误解和痛苦留给自己，而将明天和幸福留给别人。最终，为了真情她付出了生命的代价。玛格丽特，这朵高贵、纯洁的茶花，心怀生命的热情和追求幸福的勇气，而在希望破灭之后又勇于自我牺牲以成全他人。她的自我牺牲是对过去的一种救赎，同时也是对世俗社会的强有力的谴责和抨击。她寻爱的身躯尽管是那样孱弱不堪，却使这位被世人所不齿的妓女形象闪烁着圣洁的光辉，令人同情和赞颂。

《茶花女》自问世以来，被大量改编、搬演。1853 年，意大利作曲家威尔第将其改编为著名歌剧；1907 年，旅日中国留学生团体春柳社演出了《茶花女》的第三幕，由李叔同饰茶花女，曾孝谷饰杜瓦勒，标志着中国话剧的开端；1936 年，美国好莱坞著名影星嘉宝主演了同名电影。

第三节　易卜生与《培尔·金特》《玩偶之家》

一、易卜生的戏剧创作

亨利克·易卜生（1828—1906），挪威戏剧家、诗人，1828 年 3 月 20 日出生于挪威南部希恩镇一个木材商人家庭。因父亲破产，他只受过几年小学教育。后来被送到药店当学徒，他利用业余时间自修。之后，他参加了医科大学的入学考试，未被录取。后接受进步思想，并与友人创立针砭时弊的讽刺性周刊。1851 年，易卜生被卑尔根剧院聘为剧作家，兼任编导，后转任首都剧院编导。普鲁士与丹麦战争期间，他因挪威拒绝出兵援助丹麦而愤然离开，旅居意大利和德国，之后长期侨居意大利。1891 年，易卜生回到祖国，最后在故土逝世。

易卜生是"欧洲现代戏剧之父"，在戏剧创作上取得了丰硕成果。他的戏剧创作经历了浪漫主义、现实主义和象征主义三个阶段。在浪漫主义阶段，他创作了《觊觎王位的人》《布兰德》《培尔·金特》等剧作。在现实主义阶段，他创作了"四大社会问题剧"《社会支柱》《玩偶之家》《群鬼》《人民公敌》及其他剧作。在象征主义阶段，他著有《野鸭》《罗默斯庄》《海

上夫人》《建筑师》《当我们死而复醒时》等作品。

易卜生的艺术成就，主要体现在他的现实主义戏剧创作上，其中又以他的"四大社会问题剧"为标志。这些作品不仅具有深刻的生活和思想内涵，而且是以一种崭新的戏剧样式出现的。在创作上，易卜生的现实主义戏剧堪称典范。他十分重视创作技巧，重视戏剧的布局和构架，剧作结构紧凑精巧，冲突激烈而集中，发现、突转等手法与倒叙、插叙完美结合。同时，易卜生通过人物情感的碰撞，在人物的讨论和追索中揭示社会问题，带动观众共同思考，有效发挥了戏剧艺术的社会教育功能。

易卜生的功绩还表现在他开创了挪威的民族戏剧。他的剧作大多取材于挪威的历史、传说、故事和现实生活，具有很强的民族化色彩。在他的影响下，挪威产生了一批戏剧家，进而推动了挪威民族戏剧的兴盛。此外，易卜生卓越的戏剧才华和多样的艺术风格，还极大地影响了斯特林堡和奥尼尔等人的戏剧创作。

二、《培尔·金特》鉴赏

1. 剧情梗概

离奥丝家园不远的小山麓，树木丛生。二十来岁的青年农民培尔·金特正沿着小道走来。培尔怒气冲冲的母亲奥丝跟在他身后，为儿子整日游手好闲和四处打架而不停地责骂他。培尔对母亲的斥责毫不在意，他要母亲去黑格镇替他向英格丽德求婚。奥丝坚决不肯，因为英格丽德已经定了亲。又气又急的培尔竟把母亲撂在磨坊屋顶上，然后自己去了黑格镇。

英格丽德和马斯·穆恩的婚礼正在举行，整个黑格镇充满了欢乐气氛。人们看到培尔都不理睬，只有索尔薇格对他和颜悦色。趁宾客们都喝得酩酊大醉之际，培尔把新娘拐走，将她带到山顶上。黑格镇的人们发现新娘被培尔拐走了，非常气愤。被邻居从屋顶扶下的奥丝匆匆赶来，与索尔薇格一同进山寻找培尔。

培尔和英格丽德在山中生活了一段日子，后来培尔说他真正爱的是索尔薇格，于是就抛弃了英格丽德。在山中游荡的培尔遇见了妖王，为娶妖

《培尔·金特》演出剧照

女,他装上尾巴,放弃做人的信仰,事事遵照妖王的处世原则,并将山妖的格言——"为你自己就够了"刻在自己的家徽上。后来,奥丝和索尔薇格敲响了教堂的大钟,钟声震塌了妖宫,震醒了培尔。索尔薇格终于找到了爱人,但妖女却带着她同培尔生的儿子跑来,欲破坏他们的幸福生活。培尔自感妖气缠身,不配和索尔薇格在一起,他要离开她远行,索尔薇格答应永远等着他。

历经周折的培尔,在母亲弥留之际赶了回来。他陪在母亲身边,讲述着自己在外的所见所闻,使奥丝的精神同儿子一起在外边的世界里遨游,最后在满足中逝世了。

母亲离世后,培尔再次出走,去了美洲。他在美洲贩运黑奴,又去中国贩运宗教偶像,渐渐成为富商,并买下一艘巨型游艇。已是中年的培尔在摩洛哥海滨与各国商人高谈阔论,幻想自己在沙漠中建立一个培尔王国,更渴望利用黄金的力量成为主宰世界的皇帝。为了攫取利润,他还将和土耳其联合征服希腊。培尔的想法令商人们大为震惊,他们合谋偷走了他的游艇。后来,培尔的钱也被人骗走,他的神经开始错乱。一天,他在开罗近郊遇上一个疯子,疯子称培尔为皇帝,把他带到疯人院。疯子们把一顶稻草编成的王冠戴在培尔头上,齐声高呼:"理智业已死亡,培尔·金特万岁!皇帝万岁!"他成了疯人王。

很多年后,古稀之年的培尔思乡心切,乘船返回挪威。途中,培尔遭遇风暴,船被掀翻。落水后的他紧紧抓住一条倾翻了的小船的龙骨,此时,船上的大师傅从水中冒出,也企图抓住小船的龙骨活命。培尔无视他的苦苦哀求,无情地把大师傅推入水中,使其葬身大海。培尔终于踏上挪威国土,正遇上一个葬礼。死者是他认识的一个忠厚老实的同乡农民。牧师赞扬这位一生都保持了朴实、率直的真面目的农民。培尔不禁想到自己的过去,他感慨道:"尽管道路崎岖,晚运不佳,老培尔·金特仍然要走自己的路;保持自己真正的面目;穷苦,可是高尚。"他继续踏上了回乡之路。

十字路口,培尔遇到了装扮成纽扣匠的死神。"纽扣匠"要把培尔当作废铁放进铸勺里熔成一颗纽扣,因为他的一生都是失败的。培尔失魂落魄,他想找位牧师忏悔,却不想又来到了下一个十字路口。面对"纽扣匠"的质问,培尔将自己一生的罪孽开了个清单,"纽扣匠"与他相约在第三个十字路口相见。这时,远处传来优美的歌声,培尔顺着歌声来到一间茅屋门口,看见年迈的索尔薇格安详地拄着拐杖站在那里,手中拿着祷告书,她一直在等待培尔回来。培尔匍匐在地,要求索尔薇格大声道出他的罪孽,并希望她用她圣洁的爱情保护他。

培尔紧紧依偎着索尔薇格,把脸贴在她的膝盖上。太阳出来了,光芒四射,山间回荡着索尔薇格的歌声:"我来摇你,守在你身边。我的心肝宝贝,睡吧,做梦吧……"

2. 剧作赏析

《培尔·金特》取材于挪威民间故事,是易卜生从浪漫主义过渡到现实主义创作阶段时完成的一部哲学剧,也是一部浪漫主义与现实主义相结合的戏剧,它为剧作家赢得了世界声誉。

《培尔·金特》以培尔的生活历程为戏剧主线和主体内容,对其一生的所作所为进行了生动展现,揭示了"山妖哲学"对人性的毁灭,犀利地批判了自私的个人利己主义思想和行为。同时,剧作通过主人公跌宕的一生,提出了诸多关于人生的哲学问题,阐明了人应该如何做人的戏剧主题。纵观培尔被毁灭的人生,我们不难发现,做人应该有信仰、有原则、有道德、

有责任感，这是人生价值的基础，失去这个基础，人的本性就会泯灭，任你多么善于"折腾"，也终将碌碌无为。人必须始终保持自己真实的面目，"要把自己身上坏的东西去掉，把好的东西发挥出来，要不断地烧毁旧的自我，让新的自我重新诞生"。因为高尚的品行和"山妖哲学"是人性的两面，相伴相生，蕴藏于我们的内心。人生旅途中，面对生活的繁多诱惑与选择，人必须鼓起勇气与"山妖哲学"斗争、对抗，否则就会沦落为山妖。人应该善于识别真与伪、善与恶、美与丑，善于确定人生正确的前行方向，善于珍惜真正有价值的东西，勇于做一个道德高尚的人。这就是剧作给予我们的人生启示与生命思考。

由此，人的哲学与"山妖哲学"的冲突，即是保持人的真正面目还是失去人的真正面目之间的冲突，这是全剧的主要冲突。这一冲突，也促使培尔以一个探索者的姿态，不断在人生意义的探寻中与外在世界产生种种矛盾。而在他起伏的人生际遇里，培尔的精神世界中始终充斥着强烈的内心冲突。第一幕里，表面上嬉皮笑脸的培尔，内心却忍受着自尊心被伤害的痛苦；第二幕里，他与牧牛女的鬼混和山妖王国的迷失，体现了其内心冲突的进一步发展；第三幕里，培尔的出走实则是自己对索尔薇格"美善"的羞愧逃避；第四幕里，疯人院里培尔自我膨胀的迷乱揭示了他极度病态的内心，并于自我窥视中处于精神崩溃的边缘，进而将他内心的冲突推至顶点；最后一幕里，风烛残年的培尔重归故里，在索尔薇格的"爱"中终于获得了内心的平静，灵魂得以净化。培尔的人生探寻不断导致他与世界的冲突，这些外部冲突实际上是人物内心冲突的外化，而其内心冲突则显示了培尔灵魂探索与人性复归的历程。于是，在剧作所描绘的一幅幅五光十色的戏剧场景里，随着人物性格和戏剧情势的不断发展，戏剧冲突得以顺畅展开，人物的外部冲突和内心冲突相互交织、互为促动，生动展现了培尔多层面的性格，令剧作充满诗的幻想与激情，呈现出色彩斑斓、诗意美妙和哲理意蕴深厚的艺术风采。

《培尔·金特》堪称是一部人类灵魂探索的史诗。对于培尔丰富的人生经历，剧作家在叙事手法上采用倒叙方式，将那些必须交代清楚的往事通

过人物自我叙述或人物间的对话交代出来，从而在有限的舞台时空中解决了戏剧时间跨度较大的问题。如从第三幕到第四幕，培尔已经从青年到中年，从挪威到了摩洛哥海岸，从一个穷光蛋变成了富翁，这其中他经历的许多生活事件和发迹过程，都是通过他的回忆倒叙出来，既生动又简洁，并激发出观众对人物生活的广阔想象。倒叙之余，剧作在结构上运用了一种类似幕间剧的插曲形式，架构起全剧。纵向上，剧作的五幕戏各具特色，彼此遥相呼应，互为映衬，显示出培尔人生追寻的足迹。横向上，每一幕的每一场戏则自成一体，相对独立，但风格均统一于各自的一幕，严密而充实。在戏剧主要矛盾的穿引下，剧作激荡出"形散神不散"的韵美。剧中既有农村的田园风光，也有童话色彩的精灵在跃动；既有世俗生活的冲突，也有人妖之间的纠葛。从故乡到海外，从人间到妖界，从年少到耄耋，从憧憬到迷狂，逼真的、虚幻的，浪漫的、现实的，美好的、阴暗的，幻想、寓意、讽刺、象征、怪诞、哲理，各种戏剧情境和各种生活因素熔为一炉，在天马行空中浑然一体，荡气回肠，使剧作成为一部哲学的狂想曲。这些都充分展现出易卜生丰富的想象力和卓越的戏剧架构才能。

作为浪漫主义向现实主义过渡的剧作，《培尔·金特》具有浪漫主义和现实主义相融合的艺术特征。剧中的培尔一直在幻想的王国与残酷的现实之间奔走，从而将人生的光明与黑暗、崇高与卑劣、伟大与渺小、真诚与虚伪、善良与凶恶等诸多对比鲜明的人性特征展露出来，既体现了培尔的性格，又令剧作弥漫着浪漫主义气息。而培尔漂泊于世界的各种世事描写，则饱含着剧作家对殖民主义和奴隶贩卖制度的抨击，体现了他的现实主义批判精神。同时，剧作还富有浓重的象征主义意味。在山间、沙漠、海滨、疯人院等场景中，易卜生时而把培尔推向云端，时而又将他掷入深渊，使生活化的戏剧情境具有了批驳色彩和象征意蕴，让人们看到：山妖即是现实中腐败与罪恶的化身，培尔游艇上的商人是世俗伪善的生动写照，疯子们则是人人自我膨胀的社会痛疾。种种鲜明的象征寓意，将生活里人们的残酷、冷漠、虚假、伪善等卑劣性格淋漓尽现，使人惊诧于人性异化的可怖。戏剧语言上，剧作以散文语态写成，又含有绚丽的诗句；既有较长的

独白,也有极其精练的对话;既抒情,又写意,还有各种讽刺和幽默的话语。这些创作上的特色,使传奇性与现实性交融于剧中,不仅拓展了戏剧内涵,更深化了剧作的主题思想。

剧中的主人公培尔,是一个性格复杂、富有哲理的典型形象。他本是农村青年,却不爱耕种劳作,整日生活于幻想之中,一心想做番大事业,甚至想当皇帝。他鲁莽放荡,胡作非为,为了私欲不惜出卖灵魂,宁愿装上尾巴变成山妖,而放弃做人的准则。他为金钱贩卖黑奴,为了自己的安危而无情地摧毁了他人的生命。但他又不是一个彻底堕落的形象,他的身上有对真善美的敏感和追求美好事物的愿望。

他在母亲面前是一个赤子。他对于大自然的美好更有着独特的感受。他爱宁静惬意的清晨,他爱沙土里打滚的屎壳郎,他爱从壳中探头的蜗牛,他爱爬来爬去的壁虎,他爱大自然中一切有生命力的东西,这些在他眼中都化为满满的欢喜。他的身上有一股和森林、江海一样永不止息的生命力,他是大自然的儿子。同时,他又是人生时间和生命空间中的一个探寻者。他充满了青春活力和探知世界奥秘的欲望。他闯入群魔乱舞的山妖宫殿,独处空旷静谧的山峦峰巅,长途跋涉在荒无人烟的沙漠,踌躇满志于浪涛汹涌的海滨,精神迷乱于心智癫狂的疯人院。他不断跨越有形和无形的边界,却没能找到一个地方来实现对自我的超越。他虽努力思考以何种方式"存在",可行为和幻想却使他的生活不断发生改变。因为他始终在人的哲学和"山妖哲学"这两种做人道理的矛盾选择中徘徊。他缺失信仰,没有做人原则,遇见困难躲着走,遇到矛盾就选择逃避,用自我妥协和自我欺骗来对待人生。就如同面对索尔薇格,他既不忍心玷污,又不能认真悔改,重新做人,所以只好选择离开,孤独远行。因此,他一生的探索不过是盲目而执拗地追求自我,盲目而执拗地追求人的真正面目,盲目而执拗地探寻人生真谛,他的人生注定是失败的。

培尔是一个灵魂蒙上污垢与灰尘的"大自然之子",他被"山妖哲学"扭曲了人性而堕落,但其灵魂中依旧闪耀着人性的光芒,这正是索尔薇格爱他的原因。最终,奔波一生的培尔回到家乡的森林,他慢慢剥开一只洋

葱，将皮剥完却什么也没找到。回首往昔，他不禁哀叹："我在咽气之前老早就已死了。"这正是一个浪子在经历了人世沧桑，到垂暮之年对其人生的自我否定，也是剧作对"为你自己就够了"的"山妖哲学"的否定。

最后，当索尔薇格温婉的歌声响起，回荡于山间之际，培尔伏在她膝上静静睡去了。此刻，我们不仅看到一颗堕落灵魂的忏悔及其人性的回归，更感受到"爱"的伟大和人们对崇高人性的热切向往。

三、《玩偶之家》鉴赏

1. 剧情梗概

男主人公海尔茂是奥斯陆的一名律师，他有一位很会持家的妻子娜拉，还有三个可爱的孩子。在海尔茂口中，妻子是可爱的"小百灵鸟""小松鼠"。最近，海尔茂谋到合资股份银行经理的职务，一家人高兴不已。圣诞节前夜，娜拉领着孩子们从外边购物回来，海尔茂见她买了很多东西，便责怪她乱花钱，因为他的财务原则是：人不可以借钱，更不可以欠债，否则家庭生活就不美满了。但他毕竟宠爱妻子，见娜拉有点生气，便立刻掏出钱让她好好打扮一下自己。

娜拉的老同学林丹太太来访，娜拉兴奋地对她倾吐自己苦尽甘来的快乐心情。原来，几年前海尔茂身染重病，她为了丈夫能出国疗养治病，便背着海尔茂，经银行职员柯洛克斯泰的手借出一大笔钱。海尔茂康复后，娜拉一直悄悄地通过抄写稿子和减少自己的衣物支出，攒出一些钱，并已将大部分银行借款还清了。林丹太太也为娜拉高兴，她表示自从丈夫去世后，自己没有生活来源，希望娜拉能让她到海尔茂手下工作。娜拉答应了她的请求，将此事告诉了丈夫，海尔茂爽快应允，因为他正准备解雇银行里的小职员——品行不端的柯洛克斯泰。

柯洛克斯泰为此来找海尔茂，希望不被解雇，遭到海尔茂的拒绝。柯洛克斯泰找到娜拉，威胁她说，如果她不帮忙，便把她背着丈夫借钱的事揭露出来。娜拉直言自己不怕威胁，因为她已经通过自己的努力偿还了大部分银行借款。柯洛克斯泰却道出了娜拉冒充自己父亲签名的事情，说这

《玩偶之家》演出剧照

是伪造字据的犯罪行为。当时娜拉急于借款，情急之下在借据担保人一栏中填写了自己父亲的名字，而她那时还不知道父亲几天前已经去世了。柯洛克斯泰离开后，娜拉非常紧张，她竭力劝说丈夫不要解雇柯洛克斯泰。但海尔茂说，他非常讨厌这个人，他不但品行不端，而且还常在同事们面前喊他小名，令他忍无可忍。娜拉说丈夫心胸狭窄，海尔茂一气之下便发出了正式的解雇信。

柯洛克斯泰决定报复。他给海尔茂写了一封信，并投入他家门口的信箱内。因为信箱的钥匙在海尔茂手里，娜拉焦急万分。这时，林丹太太来了，看着慌乱的娜拉，追问出了实情。她告诉娜拉，柯洛克斯泰和她曾经是旧情人，为了帮助娜拉，她决定去和柯洛克斯泰谈谈。

海尔茂回家后，从信箱中取出了那封信，打开一看，不禁勃然大怒，大骂娜拉是"坏东西""伪君子""罪犯"，而不给妻子解释的机会。他怨恨连连，说自己的名誉、幸福和前途都被葬送了，孩子也不能交给娜拉这样撒谎的下贱女人照顾。娜拉原本已做好了自杀的准备，来承担全部的责任。但眼前丈夫的自私、恶毒，令她惊醒。这时，仆人送来一封信。海尔茂惊

恐地拆开，看过之后竟欣喜若狂，直呼"我没事了"。因为在林丹太太的劝慰下，柯洛克斯泰把那份原始借据寄来了，并在信中向娜拉道了歉。

海尔茂急忙将借据烧毁，安慰娜拉道："我已经宽恕你了。"然后他又满心欢喜地对娜拉亲热起来。看着眼前这个"最熟悉的陌生人"，娜拉痛心不已。她原以为丈夫会出面承担一切，可此时才发现在一起生活了八年的丈夫心中有的只是自己的声望、地位和名誉。她在这个家中不过就是一个玩偶罢了。娜拉告诉海尔茂，她决定离开他，自己过独立的生活。海尔茂大为吃惊，以妻子的责任、宗教、道德等说辞来说服她留下。娜拉则冷冷地说："那就要等奇迹中的奇迹发生了"，"我现在不相信世界上有奇迹了"。说完，她转身离去。楼下传来"砰"的一声关门的巨响。

2．剧作赏析

《玩偶之家》是易卜生最著名的戏剧代表作，也是社会问题剧的经典之作。社会问题剧是易卜生开创的一种新的戏剧样式。这类戏剧注重反映现实生活中的社会矛盾，着重于提出、揭示尖锐的社会问题，批评社会恶习，针砭时弊，并引起观众对生活的思考。

作为易卜生社会问题剧的代表作，《玩偶之家》真实而深刻地反映了资本主义社会中男女在家庭里的不平等关系。剧中的男主人公海尔茂，阅历丰富，做事认真，却极度虚荣与自私，在家里唯我独尊，是男权观念的维护者。他虽钟爱妻子，但把她看成"玩偶"，在工作之余去哄逗她、打扮她，让她快乐地在自己面前"耍把戏"，使自己从中获得"男人"的享受。尽管平日里对妻子百般娇宠，可一旦遇上危难，海尔茂便凶相毕露，心中想的只有自己的名誉和得失。尤其是在烧毁了柯洛克斯泰寄来的原始借据后，如释重负的他竟以"宽恕"之词安慰娜拉，并对娜拉的离开感到震惊和不可理解。海尔茂的行为充分体现出他的男权思想；而以我为尊，没有包容，更无担当则是他男权主义的集中表现。娜拉的离家出走，鲜明地表达了家庭中女性对平等与尊严的渴望。

正是因为娜拉看清了自己八年婚姻生活的实质和自己在家庭中的真实地位，使得她最终的出走具有非凡意义。她离去时那一声"砰"的关门声响，

令无数评论家们为之雀跃与振奋。因此，今天大部分观点认为，《玩偶之家》表现了男权思想与妇女独立之间的尖锐矛盾，进而揭示了妇女反抗男权和宣扬妇女解放的思想主题，更有甚者把这部剧作定义为"妇女独立的宣言书"，将易卜生看作女权运动的领导者。其实，这些被普遍认可的观点有失偏颇，并不准确，其原因乃是"五四"新文化运动中我国文人们利用易卜生的戏剧来鼓吹和倡导妇女解放，而这样的功利评论思想一直延续至今。事实上，易卜生在 1898 年出席挪威女权同盟庆祝大会时，便退掉了大会给予他的女权殊荣，并明确表示，他的工作是描写人，他的戏剧关注的是广泛的人的问题。这是戏剧家的真正心声，也是其戏剧创作的根本主旨。

仔细阅读剧本，我们就会发现，娜拉与海尔茂之间的冲突是整部剧作的主要冲突。这个冲突的引发过程就是娜拉"惊醒"的过程，而"惊醒"更是她最终离家出走的主要原因。那么，娜拉醒悟的是什么呢？在柯洛克斯泰没有出现以前，我们看到的娜拉是一个沉浸在幸福之中的天真烂漫、美丽活泼的小女人。她唱啊、跳啊，兴奋地抒发着对生活的热爱之情，"活在世上过快活日子真好"。此时的她，浑身散发着甜蜜的幸福感，因为她为自己能有一个深爱着她的丈夫而感到无比快乐与满足。同时，她强烈的幸福感还来自于她的付出快感。在丈夫重病时，她可以用最佳的疗养方式帮助丈夫康复，并通过自己暗地的抄写工作和省吃俭用，一个人偿还银行贷款。她的付出不仅承载着作为妻子的义务和责任，而且体现了她性格中的坚强与担当。她眼中的自己，是和丈夫一样平等的家庭一员。更为重要的是，她在付出的同时也渴望着丈夫在情感上的对等回馈。于是，海尔茂平日里的宠爱、泛滥的温情和满嘴亲昵的"小百灵鸟"的爱称，使娜拉自信地认为丈夫对她的爱也是真挚而深固的。所以，在无法回避柯洛克斯泰的威胁之时，她的内心已下定主意：用自己的死来独自承担责任，以换取丈夫的清白。而这种信念的力量就来自于她对海尔茂的信任。

这种信任是她对爱的信任，对人性的信任。因此，在自己创造了挽救丈夫生命的奇迹之后，她深信丈夫同样会在危难时刻创造爱的奇迹——他会如平时常说的那样"挺身而出，把全部责任担在自己肩上"，"拼着性命、

牺牲一切"去保护她。当这个奇迹出现的一刻，娜拉所有的付出都将得到完美回报，她为此死而无憾。由此可见，娜拉始终活在一个用自己的真心编织出来的爱的幻梦之中，她以自己无私的付出幻想着海尔茂的付出，她以自己的勇气幻想着海尔茂的勇气，她以自己的担当幻想着海尔茂的担当。

正是这个美丽的幻梦使得她的生活充满了诗情画意，令她满怀幸福、快乐和勇气，更对未来寄予了无限的美好遐想。然而，残酷的现实出现在眼前后，她关于爱的所有幻梦都破灭了，她惊异于海尔茂的无情，痛心于海尔茂的自私，更愤恨于海尔茂把自己当作"玩偶"的婚姻事实。她真正希望的婚姻是建立在超越世俗荣誉和名利地位的纯粹的爱情之上的，她渴望并需要平等之爱和同等的情感回报，因为她是一个活生生的"人"。于是，面对她所"不认识"的海尔茂，她开始审视他的灵魂，审视自己的婚姻生活，最终从幻梦中惊醒了。

这醒悟既源于她对与海尔茂真实夫妻关系的发现，也是她对自己过去婚姻生活的否定，更是她对人性美好憧憬的崩塌。在与海尔茂的讨论中，她对过去的一切进行了重新确认。她的言辞不是在发表"妇女独立宣言"，而是一个付出了全部爱和情感的人，对应得的同等回报的渴望与哀伤，并郑重地向海尔茂阐明：我是一个"人"。正如娜拉最后所说，她若能再回来，除非"改变到咱们在一起过日子真正像夫妻"。娜拉，这个易卜生笔下最为生动的女性形象，她其实就是一个以"爱"的名义追求人性之平等的"人"；而她的诉求正体现了对人性的探寻。可她心中那最简单、最正常、最真挚的愿望为何没能实现呢？以后能够实现么？《玩偶之家》无疑给予了我们深深的思考。

创作上，《玩偶之家》结构完整而精巧，冲突集中而紧张，矛盾鲜明而尖锐，节奏紧凑明快，戏剧悬念迭出，情节跌宕起伏。剧作采用倒叙的回顾式方法铺展情节，将娜拉签立借据及与此相关的事件进程作为往事来叙述，而将这件往事即将引起的危机作为切入点，展开剧情，从而极大压缩了戏剧情节的容量，使戏剧脉络在时间和空间上高度集中。剧中，在柯洛克斯泰的个人意图下，娜拉签立借据的"过去戏剧"不断被揭露，促动着

她一步步走向"绝境";而随着危机的加剧,"现在戏剧"的发展又加快了海尔茂真实面目的展露。全剧在人物的回顾中,使"过去戏剧"不断推动"现在戏剧"前进,剧情快速奔向高潮,并在这个过程中使人物的外在行动与内心活动得以凸显,进而生动展示出人物的性格特征。整部剧作给人清晰顺畅、酣畅淋漓之感,堪称回顾式戏剧结构的优秀典范。

此外,《玩偶之家》与易卜生的其他重要剧本一样,"讨论"是剧中的重要因素。关于娜拉为搭救丈夫生命而冒名借债到底对不对,海尔茂对此事的态度该怎么样等一系列问题的"讨论"渗透于剧情之中;随着"讨论"的深入展开,戏剧情节被一步步引向高潮。尤其是剧作结尾,娜拉与海尔茂之间关于爱情、道德、宗教等问题的讨论,更是直面法律观念、伦理观念、道德观念、家庭观念等诸多矛盾分歧,展现了夫妻间人格的对立和广泛的社会问题,并带动观众于欣赏中生发出深刻的思索。

第四节　萧伯纳与《华伦夫人的职业》

一、萧伯纳的戏剧创作

乔治·萧伯纳(1856—1950),英国戏剧家。他生于爱尔兰都柏林的一个基督教家庭,父亲是小职员,母亲是音乐教师。在母亲的熏陶下,萧伯纳自幼接受艺术素质教育。20岁时,萧伯纳前往伦敦,谋取生活出路。初到伦敦,生活窘困,自己创作的小说又遭到出版社的拒绝。后经人介绍,为报社撰写音乐和戏剧评论文章,以维持生活。后来,他接触马克思著作,并创立费边社,宣扬费边的社会主义学说。之后,在马克思女儿的邀请下,他参加了《玩偶之家》的业余演出,随之开始研究易卜生,并开启了戏剧创作生涯。第一次世界大战期间,萧伯纳极力反对和谴责帝国主义的侵略行径。1925年,萧伯纳获诺贝尔文学奖;1931年访苏;1933年到访中国,与宋庆龄、鲁迅、蔡元培等人相见。1950年,萧伯纳病逝在自己的寓所之内。

萧伯纳一生热衷于文艺创作,作品繁多,其中以戏剧创作成就最大。他留下51部戏剧作品,堪称莎士比亚之后最伟大的英语戏剧家。他的主要剧作有:"不愉快的"戏剧,即《薄情郎》《华伦夫人的职业》《鳏夫的房产》;"愉快的"戏剧,即《武器与人》《康蒂妲》《难以逆料》;批判性的《巴巴拉少校》《匹克梅梁》《伤心之家》及宗教剧《魔鬼的门徒》、哲理剧《人与超人》、悲剧《圣女贞德》等。

萧伯纳的戏剧创作深受易卜生影响,反对以王尔德为代表的"为艺术而艺术"的观点,大力倡导和创作以讨论社会问题为主旨的新戏剧。他的剧本不仅有丰富的思想内容和社会意义,而且在艺术构思方面不断创新,对欧洲现代戏剧的象征、表现、荒诞等艺术手法均有尝试和探索。

萧伯纳的戏剧,注重对社会问题的揭示,强调作品的批判性与启示性,善于通过人物对话和思想感情交锋来表现性格冲突和主题思想。他的戏剧语言尖锐泼辣,讽刺深刻;人物对话简洁、精粹,既有鲜活的口语,又不失优雅言辞,于精练中富有机智和生活的哲理,犹如美妙的乐章,沁人心脾。他的剧作还包含讨论与辩驳,在各种观念的冲突中体现对生活的思考和人性的审视。此外,萧伯纳的部分剧本还附有长篇序文,借以阐述自己对戏剧、艺术、文化、宗教、政治等问题的见解,充满极强的理论性。

二、《华伦夫人的职业》鉴赏

1. 剧情梗概

在英国塞吕州的一座雅致的花园别墅里,薇薇·华伦与母亲华伦夫人正在度假。薇薇22岁,美丽动人,聪明能干。她刚刚以优异成绩从剑桥大学毕业,现正在伦敦一家律师事务所工作。华伦夫人一直供女儿读书,薇薇从小学到大学都寄住在学校,她不知道自己的父亲是谁,也不知道母亲的职业。

这天,华伦夫人的朋友建筑工程师普瑞德来访。在与普瑞德的闲谈中,薇薇察觉到一丝怪异,开始对母亲的职业产生了疑惑。此时,华伦夫人与她的老相识和生意伙伴、五十多岁的克罗夫爵士一同回来了。接着,受过

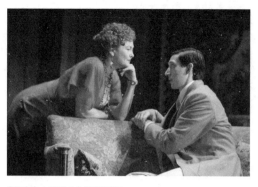

《华伦夫人的职业》演出剧照

高等教育、年轻帅气的青年绅士富兰克和他父亲塞尔密牧师也一同来探望薇薇。一时间,别墅里热闹非常。这些人中,克罗夫依仗自己有钱想把薇薇搞到手,做他的"爵士夫人",他大献殷勤,却招致薇薇的极度反感。富兰克也很喜欢薇薇,但他为人华而不实,薇薇不喜欢他那胡搅蛮缠的劲头。

晚上,客人散去,母女俩坐在一起聊天。出于生意上的考虑,华伦夫人希望女儿能与克罗夫多见面,甚至结婚。薇薇听了母亲的安排非常气愤,借机质问母亲的身份和职业。华伦夫人将自己的秘密向女儿和盘托出。

原来,华伦夫人没有父亲,母亲是寡妇,靠卖炸鱼养活四个女儿。华伦夫人和利慈是亲姐妹,都长得很好看;另外两个则是同母异父的姐妹,相貌都很难看。起初,华伦夫人和姐妹们都靠出卖劳动力谋生,但等待她们的却是贫穷和死亡。异父的两个姐姐,一个在铅粉厂做工,不幸中毒身亡;一个嫁给了穷苦的工人,生活极其艰难。之后的一个晚上,利慈出去了,再没有回家。华伦夫人后来在酒吧端酒、洗杯子,一天工作14个小时,一星期只挣4先令。有天晚上,酒吧来了一个衣着华丽的女人,她就是利慈。她离家以后起初当妓女,后来自己开了妓院,成了阔太太,而且竟然混进了上流社会。华伦夫人在她的指引下,也当上了妓女,后来和利慈合伙开起了妓院,做了老鸨。华伦夫人说自己因为是穷苦人家的女孩子,无路可走才做了妓女,她不认为自己的职业有什么不对,毕竟她依靠自己的力量供女儿接受了高等教育。

薇薇本想责备母亲的所作所为,可是听完她的身世以后,薇薇陷入了沉思。第二天,自以为是的克罗夫向薇薇提出求婚,遭到拒绝后欲强暴薇薇,被富兰克用枪赶走。临走时,他恶狠狠地向这对青年男女揭露说,华伦夫人与塞尔密牧师有私情,他俩是同父异母的姐弟。

精神陷入极度愤怒和痛苦的薇薇离开了乡间别墅，回到伦敦律师事务所，投入了工作，并退回了母亲寄来的生活费。不久，富兰克和普瑞德先后来找薇薇，她拒绝了他们的追求，坚定地告诉他们："生活里没有美，也没有浪漫，我要做一个职业妇女，永远不结婚，也不浪漫。"随后，华伦夫人也来看望薇薇。薇薇告诉母亲，今后不会再要母亲的钱，因为"我的事跟你的事不一样，我的办法跟你的办法也不一样，咱们一定得分手"。送走母亲，薇薇埋头工作起来，生活已没有什么可以顾惜的了，她要在工作中寻求内心的宁静。

2. 剧作赏析

《华伦夫人的职业》是萧伯纳反映社会问题的代表剧作。此剧首演后便引起了英国上层社会的不悦，以"不道德"之名而确定为"不适合舞台演出"。直到1924年，剧作才获得政府的演出许可，在伦敦一经上演，即取得了轰动性效果，广受观众赞誉。

萧伯纳的戏剧创作深受易卜生的影响。萧伯纳认为戏剧不是供观众消遣娱乐的，而是要让观众"坐立不安"，使他们认真思考剧中所涉及的现实社会问题，进而审视自己的生活，从而让戏剧在社会生活中发挥积极的启迪作用。因此，《华伦夫人的职业》中，剧作家通过讲述华伦夫人从妓和靠妓院发达的故事，真实地反映出当时妇女卖淫的社会现实。在对娼妓问题进行深刻揭露的同时，剧作家更透过华伦夫人的职业，引发了对其从妓原因的讨论与思索。原本是良家少女的华伦夫人，在生活的逼迫下走上了妓女之路；在很快发迹之后，她又利用别的女性卖淫，赚取了大量金钱，不仅享受着富裕生活，还拥有了社会地位。从她的巨大变化中，人们深切地认识到：人剥削人、人压迫人的不公的社会制度是导致妇女卖淫的真正根源。正是社会的不公，使那些遵守所谓的道德，力图做正经人的人们只能在贫穷和死亡中挣扎；而出卖色相和灵魂的人，却可以改变命运，享受生活，甚至进入上流社会，成为上等人。华伦夫人的职业，使她从一个社会不公的牺牲品成为社会的"成功人士"。她最初的受辱到后来利用更多女性卖淫牟取暴利，足见人剥削人的财富积累的残酷。而一旦有了钱，你

就拥有了舒适体面的生活和受人尊敬的社会地位，人们就会围在你身边，欢颜取悦你，而没有人在意灵魂的存在价值。这正是"笑贫不笑娼"的扭曲社会的写照，也是社会伪道德、伪价值观的生动揭示，更是人们不得不面对的残酷现实，这一切都是不公正的社会制度造成的。萧伯纳对社会制度的批判，不仅使这部剧作在当时具有深刻的社会意义，也值得今日的人们深思。

剧中，薇薇与华伦夫人的冲突，是整个戏剧冲突的主线。作为冲突的两个主体，母女二人的性格是截然相反的。薇薇年轻貌美，聪慧勤奋，富有朝气，是当时社会为数不多的受过高等教育的女性代表。在年少的读书岁月里，薇薇始终在母亲的规划中生活着，她慑于母亲的权威，更离不开母亲的庇护。她勤勉好学，成绩优秀，以此博得母亲的欣慰与高兴。但作为一个知识女性，成年后的薇薇，对于自己的人生和价值都有独立的认知，她是以一个思想解放、意志自由的反传统面貌出现在剧中的。她与普瑞德见面时的握手充满了男性力气；她甩手提过椅子，十分洒脱地与他面对面聊天。她还抽雪茄，喝威士忌。她的身上没有传统女性的羞涩和精于针线活的内秀，而是充满了男性的气魄。她不会按照母亲安排的方式生活，她不注重金钱，更鄙视利益驱使的婚姻。一切都与传统意识相悖，一切都体现着她对真实、诚挚、自由、独立的向往与追求。在经历了心灵的痛楚后，她对母亲迫不得已从事的职业给予了理解，但又清醒地与母亲分离。她不再需要母亲的钱，也不再需要婚姻，她需要的是通过自己努力的工作，在正当的职业中，以独立的姿态获得自我价值的确认。这是她对不公社会制度的一种证明式的反抗。尽管微弱，却满含着力量。

薇薇的母亲华伦夫人，自幼家境贫寒，更没有受过良好的教育。生活给予她的只有刻骨铭心的艰难与辛酸。不得已之下，她沦落为烟花女子，并通过开妓院发迹。在此过程中，身处那个冷酷无情的世界之中的她，看破了社会的虚假和道德的伪善，深刻领悟只要能赚钱，做什么事都可以的"真谛"，因为自尊只能靠金钱来维护。她信奉金钱的魅力，将自己的屈辱化为对利益的不断追逐，并在舒适生活的享受中、在社会地位的认可中体

会着酸楚换来的成功之感,而忘却了良知与羞耻。但作为母亲,她对薇薇的疼爱是无私而真切的。为了女儿不重蹈自己的覆辙,她拼命挣钱,始终供养女儿读书;为了女儿能被人看得起,她不惜重金把薇薇送入贵族学校。她隐瞒自己的职业,不给女儿幼小的心灵造成创伤。自己虽饱尝艰辛、忍辱干着低贱的勾当,却一心把女儿当作高贵的公主培养。她的母爱之心可窥一斑,而这其中也有她对自己悲苦童年的弥补。当然,作为母亲,她在薇薇面前也竭力捍卫一个母亲的尊严与权威。她按照自己的意志安排薇薇未来的生活,以实际的利益观来确定女儿的婚姻大事,这些强加的意愿既是她出于对女儿"幸福"的爱护之心,更是她人生惨痛的经验总结。在生活的磨难与洗礼中,华伦夫人原本是旧制度与旧传统的牺牲品,却俨然成为归顺传统、维护传统的"高贵"女性。面对薇薇的离开,她会为女儿的"叛逆"而气愤和伤心,因为饱经世事的她已难以理解独立、尊严的价值与含义了。

《华伦夫人的职业》中,剧作家还将大量的问题"讨论"交织在戏剧情节的发展之中。如第一幕,薇薇和普瑞德讨论了"恶劣的英国教育制度";普瑞德和华伦夫人讨论了"薇薇的教育";塞尔密牧师与富兰克交换了"结婚娶妻"的不同看法。第二幕,薇薇和母亲就"做妓女应不应该"进行了激烈的争论。第三幕,薇薇就经营妓院的道德性与社会危害问题,与克罗夫针锋相对。第四幕,剧作在母女俩关于"金钱与道德"这一严肃问题的辩驳中落幕。萧伯纳在戏剧中运用"讨论"的创作技巧,既是向易卜生的学习,同时也增强了戏剧的丰满内涵,以人物的"讨论"带动观众思考,从而发挥戏剧的启迪与教育之功。

第五节 果戈理与《钦差大臣》

一、果戈理的戏剧创作

尼古拉·瓦西里耶维奇·果戈理(1809—1852),俄国小说家、剧作家,

生于乌克兰波尔塔瓦省大索罗庆采村。父亲是喜剧作家，母亲曾登台演戏。果戈理自幼喜爱戏剧，中学时期参加过戏剧演出，写过剧本。中学毕业后，他前往彼得堡，后在政府部门做小职员，倍感艰辛。1831年，他与普希金相识，并受其影响，开启了自己的现实主义创作之路。1834年，果戈理进入圣彼得堡大学，教授历史，屠格涅夫就是他的学生之一。后辞去教职，专心创作。他曾长期旅居国外，到处游历，晚期沉迷于东正教，1852年在莫斯科逝世。

果戈理被视为批判现实主义戏剧的奠基人之一。他的主要剧作有《三级符拉季米尔勋章》《钦差大臣》《婚事》《赌徒》《官员的早晨》等。他还著有《1836年彼得堡札记》《1835到1836年的彼得堡舞台》《论戏剧……》等戏剧理论文章。戏剧之外，他创作了很多小说，其中《死魂灵》使他享誉世界。

果戈理反对低级庸俗的情节剧和毫无思想内容的闹剧，他认为真正的"高级喜剧"应该是社会的镜子，喜剧中的人物不应该是漫画式的，而应该是活生生的典型。由此，他的戏剧注重对生活的展现，将社会上等阶层的生活丑恶予以深刻的揭露与嘲讽，将人物进行典型化的提炼与概括，使之具有广泛的典型意义。他的戏剧结构严谨而松弛，戏剧情境真实而生动，戏剧气氛轻松而愉快。人物对话充满机智和应变，语言幽默又意涵丰富，并颇具性格化和讽刺性。

果戈理的戏剧对俄国批判现实主义文学产生了很大影响。他的代表剧作《钦差大臣》在世界舞台上广泛演出，并多次被我国剧团搬演。

二、《钦差大臣》鉴赏

1. 剧情梗概

故事发生在俄国外省的某个小城市。

这天，市长安东·安东诺维奇召开紧急会议，把本市的地方官员全都召集到自己家中，他一脸严肃地向众人宣布："先生们，我召你们来是为了宣布一条倒霉的消息——'钦差大臣'到我们这里来了。"市长的话震惊了

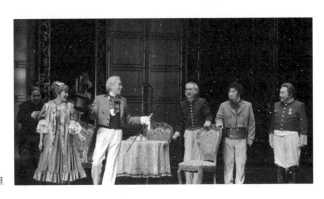

《钦差大臣》演出剧照

在场的所有官员，大家惊愕不已。"是的，钦差大臣！"市长继续提高声调说："是一个来自圣彼得堡的微服巡视的官员，而且身负秘密使命。"众官员惊惶无措，市长则对各部门进行了细致安排，以迎接钦差大臣的到来。为了安全起见，市长尤为叮嘱邮政局长要将过往信件逐一拆开查看，遇到检举和控告的信件直接扣留。

这时，本城的地主陀布钦斯基和鲍布钦斯基慌里慌张地跑进屋里，争先恐后地急切报告说：有一个外表不难看，穿一身便服，脸上有一副沉思焦虑的神气的年轻官员，已在一家旅馆里住了两个星期，此人名叫赫列斯达科夫。据两位地主猜测，这个人从彼得堡来，他大门不出，买东西都是赊账，一个子儿也不付，看样子准是位"大官"。市长闻听，大惊失色，立即下令：全城打扫街道，整顿市容，并通知手下人员，若遇人问话，必须一律回答："一切满意，大人。"众官员匆匆离去，各自准备。市长则整理好衣装，亲自去旅馆拜访"钦差大臣"。

旅馆里，赫列斯达科夫的仆人奥西普正躺在主人的床上发牢骚，他埋怨自己的主人太不争气，一个十二等小文官，却整日游手好闲，只知玩牌、赌钱。如今主人输光了所有的钱，却还要穷摆阔气。之前的欠账无力偿还，现在旅馆老板已经不肯赊账，导致自己也跟着饿肚子。这时，原本打算出门闲转以挺过饿劲的赫列斯达科夫回来了。他实在是饿意难消，便吩咐仆人去餐厅通知开饭。奥西普不肯去，经主人一再催促，他只好硬着头皮再去赊账。不久，饭菜总算是端来了，但质量极差。赫列斯达科夫虽然恼火，

却也狼吞虎咽地吃完了。

不多时，市长和随从赶到旅馆。听到仆人的报告，赫列斯达科夫惊慌失色，误以为是因为自己无力偿还欠账而要被抓去坐牢。面对市长，他竭力表示会还账的。为了给自己开脱，他极力指责旅馆条件太差，服务不周到。而市长却以为"钦差大臣"是在指责自己，紧张得心绪不宁。当赫列斯达科夫说到自己目前缺钱用时，市长正中下怀，立刻掏出了二百卢布给赫列斯达科夫，并邀请他搬到自己的府上居住。赫列斯达科夫对市长的言行有些不解，但盛情难却，他也就接受了市长的美意。

得知"钦差大臣"即将来家里住，市长太太安娜·安德烈耶夫娜和女儿玛丽亚·安东诺芙娜欣喜若狂。母女俩梳妆打扮，争着穿上最漂亮、最艳丽的衣裙，恭候"贵宾"登门。

赫列斯达科夫在众官吏的陪同下，"视察"了慈善医院，又在那里痛痛快快地美餐了一顿。酒足饭饱之后，他来了神气，不住地提问，俨然是一副长官的派头。出了医院，他来到了市长官邸。在市长府上，市长夫人、女儿的热情相迎，官吏们的簇拥献媚，美酒佳肴的盛情款待，令赫列斯达科夫飘飘然，不禁信口胡吹开来。他说自己"每天都进宫去"，很快就能当上"元帅"；又说他家的接待室里常常挤满了"伯爵和公爵"，连部长都要称他为"大人阁下"，云云。官吏们个个听得目瞪口呆，一个个踊跃地给赫列斯达科夫塞钱，希望日后能受到保护和提携。赫列斯达科夫毫不拒绝，全都收下。市长太太和小姐也争先恐后地在"钦差大臣"面前卖弄风情。面对这两个花枝招展的女人，赫列斯达科夫满心欢喜，调情取乐。他还在市长面前，当众表示要向小姐求婚，令市长欣喜不已。

"钦差大臣"即将成为市长的乘龙快婿的消息一经传出，市长府邸更是门庭若市，热闹非凡，官吏们纷纷前来送礼贺喜。市长更加威风起来，不可一世，还扬言要严惩想状告他的人。

看着沉浸于快乐中的主人，聪明的奥西普提醒他，还是尽早离开此地为好。于是，主仆二人带上这些白得的钱财，假托去看望一位有钱的伯父，坐上官员们提供的上等马车，离开了。路过邮政局时，赫列斯达科夫给好

友发了一封信，诉说了此行的奇遇，并嘲讽了市长等人。邮政局长照例把信扣下，拆开一看，不禁浑身冒汗，急忙赶往市长家中。市长正在欢庆自己攀上显贵，邮政局长当众念了这封信，众官吏如梦初醒。而此时，赫列斯达科夫早已远去，不知踪影。

正在众人混乱之际，宪兵进来报告说："奉圣旨从彼得堡到来的长官要市长立刻去参见，行辕就设在旅馆里。"市长和众官吏闻言，一个个瞠目结舌，呆若木鸡！

2. 剧作赏析

《钦差大臣》是果戈理最为著名的讽刺喜剧。

剧作的创作灵感，来自于果戈理的好友普希金一次在外乡被误认为高官的经历。果戈理以这件事情为基础，加以自己在政府部门做小职员时的切身感受和耳闻到的官场上的趣闻轶事，经过艺术加工，创作出了《钦差大臣》。1835年底，果戈理完成了《钦差大臣》的初稿。1836年4月19日，《钦差大臣》在彼得堡首演，产生巨大的轰动，很快便遭到沙皇御用文人的疯狂攻击。果戈理并未妥协，经过修改，1842年最终完成该剧的定稿。

作为一部讽刺喜剧，果戈理的《钦差大臣》以现实主义手法和灵活、幽默的笔触，刻画了一系列俄国官僚的典型形象，真实地反映了俄国官僚阶层贪赃枉法、谄媚钻营、虚伪逢迎、卑鄙庸俗的本质特征，将沙皇俄国官场之上的丑恶暴露无遗。剧作是整个俄国官场的缩影，它如同一面镜子，照出了当时上层社会达官显贵们的丑陋原形，使人们在笑声中发出对俄国腐朽、荒唐的官僚阶层的最猛烈的抨击。因而，这部剧作具有广泛的社会影响力。

在《钦差大臣》中，果戈理用平铺直叙的方式，以冷静、客观的现实主义视角，营造了真实的社会环境，进而描绘出自然、逼真、生动的俄国官僚阶层的生活画卷。同时，他利用市长等人将赫列斯达科夫误认为钦差大臣的"误会"作为起因，以人们的自保和趋利心理为牵引，逐渐推动假钦差发展成"真钦差"，进而将"虚假"不断扭曲，形成"丑态"，从而产生强烈的喜剧效果，并促动戏剧情节最终迈向高潮。最后，当真相解开，

真的钦差大臣到来的那一刻，所有人物惶恐、窘困的心理状态得以最大化地凸显，丑陋至极。久在官场磨炼的官吏们，为何会被一个不学无术的纨绔子弟所蒙骗，并乖乖就范，大献殷勤呢？其原因就在于他们被个人膨胀的私欲遮蔽了理智和双眼。这样昏庸的人们管理着国家，可见当时官僚阶层的朽败与黑暗。当大幕落下，观众席爆发出笑声时，剧作家的喜剧刺痛了整个官僚阶层的尊严，给予他们最无情的嘲讽和鞭挞。

果戈理在《钦差大臣》中还运用了反衬手法，既激荡出喜剧色彩，又使批判走向深刻。首先，剧作以假钦差开场，以真钦差收尾，真假之间，不仅使剧作首尾呼应，更强化了全剧整体性的喜剧氛围。其次，在人物塑造上，剧作家利用反衬方式来揭示人物的种种丑态，进而显示人物的性格特征。如面对赫列斯达科夫这位"钦差大臣"时，官员们各自表现，取悦钦差，同时又私下暗暗互相拆台，丑态尽显。当市长向赫列斯达科夫无耻邀功说自己为这座城市无私奉献时，慈善医院院长却小声对观众说："嘿，这无赖，说得真是天花乱坠！天生成他有这样大的本领！"接着，当市长自夸勤政而不会玩牌时，督学马上向观众揭露："这坏蛋昨天还赢了我一百卢布。"一明一暗之中，人们通过市长和官员们的相互否定，便会发现他们性格的虚伪、龌龊与可笑。

《钦差大臣》中的人物，均是剧作家对现实生活中真实存在的人的高度概括与品性诠释。剧中，市长自大凶横，善于贿赂上级，排除异己；慈善医院院长阴险狡诈，习惯私下告密；法官不务正业，与他人之妻通奸；督学胆小如鼠，昏庸至极；邮政局长喜欢窥探隐私，以偷拆过往信件为乐；两个地主乡绅，擅于造谣生事，散布流言蜚语，挑拨是非；市长的妻女，爱慕虚荣，口中高喊爱情，行事却粗俗不堪，母女竟为"钦差大臣"而争风吃醋。这些人物形象，一个个鲜活饱满，栩栩如生，生动展现出俄国官僚阶层的百丑图。

在众多人物中，果戈理笔下的赫列斯达科夫最具典型化特征。他本是彼得堡的一名十二等小文官，整日游手好闲，嗜赌成性，落魄至一个边远的小城市，输光了身上所有的钱，无力还债，饥肠辘辘，却仍然穷讲究，

摆架子。在他穷困潦倒的时候，他的人生因为被误认为钦差大臣而发生反转，一跃成为当地官员们的座上宾。他享受着美酒佳肴的快乐，沉浸在自我吹嘘的幻想中。他不顾廉耻，大肆收受官员的贿赂；他不顾道义，与市长的妻女调情。最后，在仆人的提醒下，他再次向市长索要金钱，并乘着马车惬意地扬长而去。果戈理塑造的赫列斯达科夫代表了和他一样的纨绔子弟，也代表了俄国上层社会的贵族。他们生活颓败，讲究排场，追求奢靡享受，而没有理想、道德，成为灵魂空虚的生命空壳，令人感到滑稽和寒陋。

正是因为剧作之中有如此多的各具特征又惟妙惟肖的人物，才会极大激发人们心中的共鸣，使人看清"生活的主人们"的真实面目，并对其感到厌恶和可怕。在对前途充满沮丧和失望之余，人们自然会在潜意识中思考着命运的改变，涌动着变革的热情。这是果戈理喜剧的力量，也是戏剧艺术的力量。

此外，《钦差大臣》中的人物语言极具生活气息，充满鲜明的性格化特征，并蕴含浓烈的幽默色彩。剧作的情节简洁而紧凑，节奏明快，讽刺犀利，极大增强了《钦差大臣》的艺术表现力和感染力。

《钦差大臣》是俄国第一部真正意义上的喜剧，也是俄国现实主义戏剧发展史上的重要里程碑，标志着俄国现实主义戏剧创作进入成熟阶段。这部喜剧更在世界戏剧舞台上不断被搬演，绽放光彩。

第六节　奥斯特洛夫斯基与《大雷雨》

一、奥斯特洛夫斯基的戏剧创作

亚历山大·奥斯特洛夫斯基（1823—1886），俄国剧作家，出生于莫斯科，父亲曾任法官，后经商。他从小生活富裕，并接受了良好的教育。后入莫斯科大学攻读法律，肄业后在法院就职，并开始写作。戏剧创作之余，他翻译过很多外国名剧，推动了莎士比亚等人的戏剧在俄罗斯的传播。他

还积极从事社会活动,创办过表演培训班和模范人民剧院,曾接受任命负责管理莫斯科的各家皇家剧院。1886年,奥斯特洛夫斯基不幸病逝。

奥斯特洛夫斯基一生创作了四十余部戏剧作品,主要剧作为《自家人好算账》《大雷雨》《莫管闲事》《切勿随心所欲》《穷新娘》《肥缺》《贫人暴富》《智者千虑必有一失》《狼与羊》《无辜的罪人》等。其中,《大雷雨》是他的代表作。

奥斯特洛夫斯基一直秉持为人民而创作的观念。他的戏剧直面俄国生活,符合民众的审美意趣,富有真实、浓郁的生活风情,荡漾着厚重的民族气息。在形形色色的生活再现中,他的戏剧着重揭示社会问题,展现人们意识观念的弊端和冲突,并注重对人物内心情感的刻画。

奥斯特洛夫斯基的戏剧,是对俄罗斯现实生活和时代脉搏的体现。

二、《大雷雨》鉴赏

1. 剧情梗概

故事发生在美丽的伏尔加河畔的卡里诺夫小城。

河岸边的公园里,青年鲍里斯刚刚挨完叔父沙威尔的骂,失意地望着河水哀叹。他父母双亡,按照祖母的遗训来投靠叔父,希望博得叔父的好感,以分得自己应得的那份遗产。但叔父爱财如命,对他冷淡,总是谩骂责备。苦闷中的鲍里斯,精神的唯一快慰是,他有了暗恋的心上人——卡婕琳娜。

卡婕琳娜是当地富户卡巴诺娃家的年轻媳妇。她文静秀丽,天真善良,对生活充满美好的幻想。但自从嫁给卡巴诺夫之后,却整天饱受婆婆卡巴诺娃的辱骂和虐待。丈夫卡巴诺夫是个窝囊废,在凶神恶煞般的母亲面前唯唯诺诺,不敢辩驳,反倒常常怨恨妻子的不是,并常常借酒消愁,麻醉自己。满心苦楚的卡婕琳娜无处倾诉,只得经常到伏尔加河边痛哭,与常在河边漫步、同病相怜的鲍里斯,渐渐互生情愫。

因心中爱上他人而使卡婕琳娜十分矛盾,小姑子瓦尔瓦拉是这个家中唯一同情她的人;当她知道嫂子陷入新的痛苦之中后,深感哥哥的软弱,

便劝卡婕琳娜与鲍里斯见面,但卡捷琳娜却不愿意背叛丈夫。卡巴诺夫有事要出门,临行前,他遵照母亲的吩咐训导妻子。卡婕琳娜哀求丈夫不要离开,可是丈夫不敢违抗母亲;她又提出跟丈夫一起走,却遭到丈夫的斥责,令她悲伤绝望。

卡巴诺夫走后,瓦尔瓦拉设法从母亲那里偷来花园门的钥匙交给卡婕琳娜,让她与鲍里斯幽会。卡婕琳娜惊恐不已,本想丢掉钥匙,但经过激烈的思想斗争,终于决心与鲍里斯会面。在瓦尔瓦拉的帮助和掩护下,他们两人进行了第一次幽会。不想,卡巴诺夫提前归来。卡婕琳娜自觉有罪,内心备受煎熬,最终主动向婆婆和丈夫坦白了与鲍里斯幽会的罪过。婆婆暴怒,责令儿子毒打卡婕琳娜以示严惩。瓦尔瓦拉也未逃脱惩罚,但倔强的她,偷偷跟随情人远走高飞了。

鲍里斯的叔父借其幽会之事,逼迫他远赴西伯利亚。卡婕琳娜终于下定决心,从家中逃出找到鲍里斯,要他带自己离开这个可怕的地方。鲍里斯拒绝了她的请求,说这次远走完全是叔父的意思,他已经很烦恼了,不想带着卡婕琳娜一起走。卡婕琳娜感到彻底地绝望了。她祝愿鲍里斯一路平安,目送他远去。然后,卡婕琳娜奋力登上陡峭的悬崖,纵身跳入伏尔加河滚滚的急流之中。

卡婕琳娜的尸体被打捞上来,卡巴诺夫伏在她身上痛哭,而他的母亲却冷冷地看着这一切。此时,雷声隆隆,狂风卷起枯枝败叶,一场大雷雨即将到来。

2. 剧作赏析

《大雷雨》是奥斯特洛夫斯基剧作中最著名的作品,也是他的代表作。该剧于 1860 年发表,在俄国戏剧史上占有重要地位,被认为是最具革命性的剧作之一。俄国著名评论家杜勃罗留波夫曾给予《大雷雨》极高的评价,该剧一出现,他就立即写出一篇新的文献性论文《黑暗王国中的一线光明》。

《大雷雨》是一出五幕家庭悲剧。剧作以卡婕琳娜的人生惨遇,对封建农奴制和宗法家长制统治下的俄罗斯黑暗王国迫害、摧残妇女,剥夺

人身自由，蔑视人格尊严，实施精神奴役的罪行进行了揭露与控诉。剧中的卡巴诺娃和沙威尔专横跋扈、冷酷无情，是旧制度、旧传统的忠实维护者。他们在家庭中的绝对权威地位更是整个俄国封建宗法制度的象征。他们对卡婕琳娜所造成的悲剧，代表着黑暗的俄罗斯封建制度对万千年轻生命的戕害与欺凌，更是对自由人性的最大蹂躏与扼杀。现实主义风格的《大雷雨》，以真实的笔锋生动揭示了当时俄罗斯的社会矛盾与家庭悲剧，抨击了封建制度的黑暗和腐朽，从而使这部剧作具有广泛而深刻的社会意义。

剧作中，卡婕琳娜和卡巴诺娃之间的冲突构成了剧作的基本冲突，同时，在此冲突的发展过程中，卡婕琳娜又进行着内心的自我斗争，使外部、内部两种冲突互相交错在一起，推进着戏剧情节的延伸与发展。剧作家还把笔触深入到卡婕琳娜的性格深处，通过对其内心世界的细腻刻画，塑造出一个独特而鲜活的悲剧形象。此外，剧作还蕴含着浓浓的象征意蕴。剧中几次传来的滚滚雷声预示着大雷雨的到来，而它每每出现都与人物躁动不安的心绪相连、相衬。大雷雨，不仅是自然环境的再现，更是大自然力量的展现。密布的乌云，无尽的黑暗，既是暴雨前的昏暗、压抑景象，也是俄罗斯封建宗法制度的黑暗象征及其给人们造成的沉郁、恐怖心境的写照。然而，黑暗终将过去，在隆隆的雷声和霹雳闪电之中，人们澎湃的生命力将释放出无限能量，在自由意志的促动下，人们必将把一切黑暗和腐朽斩断，在瓢泼大雨中将之冲刷干净，最终在雨后的晴朗中迎来灿烂的生活。大雷雨，不仅使剧作具有浓重的象征意味，渲染了戏剧气氛，而且在自然景象和人物内心冲突的交融中，深化了戏剧主题思想，并给予人们以希望的预示。

《大雷雨》中的女主人公卡婕琳娜，美丽善良、心地纯真，向往美好的生活。她沉静的外形下，骨子里涌动着与生俱来的刚烈性格。她说："我生来就是这种烈性子"，渴望自由是她重要的性格特征。婚后，面对婆婆的专横冷酷、残忍倾轧以及丈夫的无能、埋怨，她内心始终痛苦地挣扎着。她不像丈夫那样逆来顺受，自由的意志从未在心中泯灭。"要是我在这里感到

深恶痛绝的话，任何力量也拦不住我。我会跳窗，跳伏尔加河。我不想在这住下去，哪怕把我宰了，我也不干！"因此，河边邂逅和同病相怜的境遇，使卡婕琳娜对鲍里斯心生好感。而鲍里斯真诚与执着的爱，则引燃了卡婕琳娜心中爱情的火焰，刚强的个性使她冲破传统宗法思想的羁绊而与鲍里斯大胆相爱。但笃信上帝的她却因此深深自责，沉浸于负罪心理之中。当遭到婆婆与丈夫的严惩后，她的自由意志升腾而起，跨越了家庭的藩篱，勇敢地向往着与鲍里斯私奔，去追求心中那崇高的爱情。然而，鲍里斯的拒绝，彻底摧毁了她的爱情信念。自由的难以寻觅使她的生命失去了意义。于是，卡婕琳娜最终选择了死亡。她的死，绝不是软弱和胆怯，也不是向封建宗法制度的屈服，而是以自己的生命做出了对黑暗的最强烈的抗争。面对澎湃流淌的伏尔加河，卡婕琳娜高声呼喊："我憎恶这些人，我憎恶这个家，憎恶这四堵墙！"当她纵身跃入湍急河水的一瞬间，她发出了对卡巴诺夫和鲍里斯怯懦渺小的嘲笑，发出了对卡巴诺娃蔑视的呐喊，发出了对整个俄罗斯黑暗封建制度的怒吼。虽然她没有起身革命，但作为家庭中饱受压迫的女性，她敢于抗争，为自由和民主不惜付出生命的代价，是大雷雨中漆黑长空里划过的一道耀眼闪电，更是俄罗斯涌动着的光明力量的体现。因此，她是"黑暗王国中的一线光明"[1]。

剧中的恶婆婆卡巴诺娃，也是一个十分典型的人物形象。她凶狠、冷酷，以折磨卡婕琳娜为快，是封建宗法制度和家庭专制的代表。看到这个人物，我们不禁会想到乐府诗《孔雀东南飞》中的刘兰芝的婆婆和曹禺剧作《原野》中花金子的婆婆，这两个婆婆不仅都是"焦母"（焦仲卿之母、焦大星之母），而且均以凶恶蹂躏着儿媳的心灵。有意思的是，无论外国还是中国，卡巴诺娃和两位焦母的"恶"是一致的，她们对儿媳的敌视，来自于孀居生活对儿子极度依靠和极度之爱的病态心理。一方面，她们要以自己的强势继续维护家中的男权地位，以家长的无上权威稳固和控制住家庭；另一方面，则在"痛失爱子"的嫉妒心理下，以虐待儿媳的方式向"敌

[1]〔俄〕杜勃罗留波夫：《杜勃罗留波夫选集》第2卷，辛未艾译，上海文艺出版社，1959年版，第331页。

人"复仇,以压垮儿媳为这场"夺子"战争的终极目标。从这个角度而言,卡巴诺娃对儿子懦弱的担忧与极致的爱,导致了她对卡婕琳娜的变态行为;而这样的母爱无论是对自身,还是对儿女,都是悲剧性的。

第七节　契诃夫与《万尼亚舅舅》《三姊妹》《樱桃园》

一、契诃夫的戏剧创作

安东·巴甫洛维奇·契诃夫(1860—1904),俄国小说家、剧作家。他生于罗斯托夫省塔甘罗格市的一个小商人家庭,1879年入莫斯科大学医学系学习,毕业后边行医边写作,发表了大量的短篇小说和幽默小品。他曾到库页岛考察,又到欧洲游历。1898年,他加盟莫斯科艺术剧院,与高尔基结下深厚友谊。1904年,因哮喘赴德治疗,最终病逝于德国。

契诃夫是俄国著名的短篇小说巨匠,《变色龙》《普里希别叶夫中士》《装在套子里的人》等都是经典之作。而契诃夫的戏剧成就同样非凡,他是俄国现实主义戏剧大师,主要剧作有《伊凡诺夫》《海鸥》《万尼亚舅舅》《三姊妹》《樱桃园》和独幕剧《蠢货》《求婚》等,均在世界舞台上盛演不衰。

契诃夫的文风一向质朴、简洁,这一点也充分体现在他的戏剧创作上。外在平和却内藏激荡,看似简单却意涵深邃,是他戏剧的重要艺术特征,也是其剧作的魅力所在。他力图在生活的常态中挖掘戏剧性,重视表现充满心理内容的内部动作,使剧作在外在平淡无奇的日常生活细节展现中承载着人物强烈的情感碰撞、精神困顿及个人理想与残酷现实的矛盾冲突,它们如喷发的火山般澎湃、汹涌,震荡着观众的心灵。

同时,契诃夫的戏剧浸透着浓郁的俄国风情,散发着真切的生活气息,更荡漾着乐观的基调,洋溢着抒情气氛,呈现出喜剧般的欢乐。这欢乐,是人物情感释放的激越,是人物告别旧日的欢愉,是生活在前进的欣喜,更是契诃夫对未来的美好憧憬。但遗憾的是,很多导演都将契诃夫的戏剧

再现为悲剧，这也令契诃夫感到痛心。

契诃夫在戏剧创作上臻于完美，他已将戏剧技巧化于无形。人们看不到雕琢的痕迹，展现在我们面前的只有生活和生活中各自苦恼的人们，感受到的唯有涌动着的情感与灵魂。这无疑会使人们更深刻地去审视生活，审视自我，审视人生。正因如此，契诃夫不仅是俄国伟大的现实主义戏剧大师，更是后世戏剧家所膜拜的良师。

二、《万尼亚舅舅》鉴赏

1. 剧情梗概

住在彼得堡的艺术教授谢列波利雅科夫，深受妻子家人的崇敬，但他其实是一个没有真正学识和艺术才能的废物。他不仅平庸，而且极度自私。依仗妻子的陪嫁，他有了一座庄园。妻子死后，他便娶了年轻的音乐学院学生叶琳娜为妻，靠着前妻的弟弟万尼亚打理庄园的收益，在彼得堡过着舒适的生活。

谢列波利雅科夫退休后，因经济拮据，便带着新妻子叶琳娜来到庄园居住。他们看不起庄园里的每一个人，对乡村生活更感到厌倦。而他们夜猫子的生活方式，则严重扰乱了庄园正常的生活秩序。老朽的谢列波利雅科夫患有痛风病、风湿性关节炎和偏头痛，他整日呻吟叫苦，指责叶琳娜不关心自己，令叶琳娜很苦闷。乡村医生阿斯特罗夫来给谢列波利雅科夫看病，被叶琳娜美丽的外表所倾倒，他随即放弃了自己的工作，来到庄园，追逐叶琳娜整整一个夏天。

万尼亚和谢列波利雅科夫前妻的女儿索尼娅是这座庄园的实际管事人，他们在这个外省最偏僻的角落里勤奋地工作着，为的是让"有声望"的教授在彼得堡过舒服日子。万尼亚是个有教养的乡绅，为人温文尔雅，衣着整洁，由于缺乏明确的理想和生活目的，逐渐变得懒散起来。教授来到庄园后，万尼亚发现他们心目中原本崇拜的教授不过是个学术骗子。他觉得自己的牺牲失去了意义，沉浸在痛苦之中。索尼娅也和舅舅一样，只知道埋头于庄园的工作。她虽然能干，但长相不美，现在已是待嫁年龄，却无

人前来求婚。索尼娅暗恋着阿斯特罗夫，但阿斯特罗夫并不爱她，她十分伤心。

谢列波利雅科夫在庄园度过了整个夏天后，再也无法忍受这种寂寞的乡村生活。他未经商量就擅自决定，要把这座庄园变卖掉，用所得款项在芬兰购置一座别墅。庄园的继承权属于索尼娅，教授此举使万尼亚震惊万分，他激愤中突然拿出手枪向教授射击，但未打中教授。谢列波利雅科夫惊恐不已，他决定当晚便携妻子离开庄园。

万尼亚开枪打教授之后，心里很不安，也很痛苦，欲自杀。在阿斯特罗夫的劝导下，他与教授和解了，并握手道别。临走时，叶琳娜给了阿斯特罗夫一吻；好心的万尼亚舅舅则安慰教授说，今后庄园的收入仍然会定期寄给他，一切都会和先前一样。

教授夫妇离去了，阿斯特罗夫也走了，庄园又恢复了先前的宁静。万尼亚舅舅和索尼娅经历了一个夏天懒散生活的折磨后，又重新投入到辛劳的工作中。然而，万尼亚内心是痛苦的，索尼娅也是如此，但他们又不得不继续活下去，一直劳累终老。

2．剧作赏析

每每读到《万尼亚舅舅》，心中都会涌起对小人物苦难命运的怜婉与同情。

剧中的主人公万尼亚舅舅，是一个温文尔雅的乡绅，他总是衣着整洁，常常系一条极好的领带。他受过教育，有文化，有教养。他思维敏锐，头脑清楚，很有才干。为了自己心中那个崇拜的偶像——姐夫谢列波利雅科夫教授，二十多年来，他"像一个最廉洁的管家"，看守着庄园，辛辛苦苦地在庄园里劳动，处理着各种各样的烦琐事务，夜里还为教授誊写稿子或译书。不仅如此，他每年还定期把庄园上的收入寄给教授，希望他能过得舒适。万尼亚舅舅把一生中最美好的年华都献给了教授，他一直以教授为荣，一心以为自己是在为一个非凡的人物服务。他把教授看作科学和文化的象征，因此将自己的奉献上升至为科学、为文化服务，并为此感到欣慰。因为，他在为教授的服务中感受到自己生存的价值。

然而，当教授带着年轻的叶琳娜来到庄园后，不仅庄园的正常秩序被搅乱了，而且近距离地接触，使万尼亚舅舅忽然发现他的偶像竟然平庸无能，是个废物，他不禁惊呼："我受了多大的骗啊！这个教授，我从前可真拿他当成我的偶像啊。我为了他，牛马一般地工作过！……我们在这片产业上，尽了一切能力挤出钱来……我们省吃俭用，一分一厘地积蓄起来，凑成整千整万的卢布送给他。我把他和他的学问引为自己的骄傲……可是现在呢……他无声无息，是一个十足的废物……我明白我是受骗了，叫他骗得多可怜啊！"精神偶像的突然坍塌，使万尼亚舅舅的全部生活和全部劳作均失去了意义。这对他的灵魂造成了巨大重创，令他对人生产生了困惑：活着究竟是为什么？他找不到答案，精神极度痛苦。他恨谢列波利雅科夫的欺骗，"你毁了我，我从来没有活过"，更恨他的自私自利。当教授宣布要卖掉庄园时，他觉得自己被出卖了，在激愤之下向教授开了两枪。当然，善良的万尼亚舅舅没有击中他。但万尼亚舅舅这种爆发式的反击本身是毫无实际意义的，也解决不了任何问题，反而使他倍感愧疚，几欲自尽。经过这场激烈的冲突后，万尼亚舅舅又重新开始了往日的生活——为教授服务。这是一种令人欲哭无泪的无奈，一个曾经为自己的命运感到愤愤不平的反抗者，最终又无可奈何地屈从了命运，沉寂于乡村的劳作生活之中。

万尼亚舅舅心中偶像的破灭和他绝望的反击，展现了一种理想信念破灭之后的无望痛苦。自己大半生的奉献却是没有意义的付出，人生被毁，自我价值覆灭，这对他是致命的打击。他找不到新的生存意义，更无法开始真正意义上的新生活。他以后的人生都将是痛苦的，因为失去信念的生存就是一种苦难。这也是处于困顿、迷茫中的人们，难以寻找到人生存在意义的苦难。

苦难同样降临在索尼娅的身上，同样体现在生存意义上。索尼娅把自己辛勤劳作的动力和未来幸福的生活，都寄托于美好的爱情。然而，她没能获得爱情。失去爱情对于这个虽相貌平平却心地善良的姑娘来说，是致命的。阿斯特罗夫曾说："当一个人在深夜穿过森林的时候，只要能看见远

远有一道小小的光亮引导着他，他就会忘了疲乏，忘了黑暗，连扫到他脸上的树枝也都不觉得了"，这就是希望的力量。但对于索尼娅来说，爱情的破灭使她心魂中所希冀的那一点点光亮也熄灭了，她的生活彻底失去了信念。于是，她只能忍痛把自己再次投入到庄园里无休止的劳作之中。可人生失去了希望，劳作也就没了意义。她的未来，所剩下的就唯有承受心灵的苦难了。

《万尼亚舅舅》最为精彩的是剧作的结尾：在经历了一个夏天的折磨和一场巨大的波澜之后，剧中的所有人又都重归于好，万尼亚舅舅也答应会一如既往地把庄园的收入定期寄给教授。当教授夫妇、阿斯特罗夫离去后，庄园又恢复了往日的宁静，万尼亚舅舅和索尼娅也重新开始了工作。一切看似都未改变，但其实，一切都已彻底改变。当万尼亚舅舅和索尼娅再次坐在书桌前，一遍遍地核对账本的数目时，他们的内心已失去了生活的快乐与动力，他们没有了生存的希望，只能忍受漫长的岁月，忍受生活的凄苦，在精神的苦难中机械、痛苦地工作着，直至死去。这种苦难，对于小人物而言是多么地残忍呀！

然而，在苦难中，我们还看到了万尼亚舅舅和索尼娅身上所体现出的坚韧承受力。他们对苦难的忍受和无私付出，展现了人性的不屈与美好。正如同样承受精神苦难的索尼娅对万尼亚舅舅的安慰："我们要继续活下去，万尼亚舅舅，我们来日还有很长、很长一串单调的昼夜；我们要耐心地忍受行将到来的种种考验。我们要为别人一直工作到我们的老年，等到我们的岁月一旦终了，我们要毫无怨言地死去……可怜的万尼亚舅舅啊，你哭了……（流着泪）你一生都没有享受过幸福，但是，等待着吧，万尼亚舅舅，等待着吧……我们会享受到休息的……（拥抱他）啊，休息啊！"这是一段多么令人感动的劝慰道白。索尼娅将自己的苦难上升为对全人类苦难的概括，这其中既有无怨的承受，也有对人类命运的预示。与华而不实的教授相比，两颗苦难中的心灵，在他们默默无闻的劳作与为他人浪费生命的过程中，蕴含着人生真正的美与存在价值，荡漾着灵魂的高尚诗意之美，显示了契诃夫对坚韧生命力的礼赞。

在创作上,《万尼亚舅舅》体现了契诃夫戏剧的一贯特点,即生活化。剧中充塞着大量关于万尼亚舅舅、索尼娅、阿斯特罗夫、谢列波利雅科夫和叶琳娜等人的日常生活描写。契诃夫力图在这些"平淡无奇的日常生活细节"中挖掘出戏剧性,展现人物激荡的内部动作,揭示生活的意义。剧作还大量运用了"停顿",强调了人物内在的心理变化,丰富了人物内心世界的意境展现。此外,剧中还含有象征意蕴,以"墙上钉着一张非洲地图,显然是毫无用处的"来比喻万尼亚舅舅梦想的错位、虚妄和荒诞。

三、《三姊妹》鉴赏

1. 剧情梗概

在外省的一个小城里,普罗佐罗夫的家中住着他的三个姊妹:奥尔迦、玛莎和伊莉娜。她们全都聪明美丽,精通外语,并心怀理想。但她们的才能无法在现实生活中施展,更难以实现理想目标。她们倍感忧愁和不幸。大姐奥尔迦痛苦地感到自己的青春在不喜欢的工作里"每天一滴一滴地消耗着";二妹玛莎因丈夫库雷京的鄙陋而满心苦楚;三妹伊莉娜则盼望着自己能获得美好的工作和生活。

春光明媚的5月,在伊莉娜的命名日这天,已故父亲的旧属——城防军的几名军官前来祝贺。奥尔迦和伊莉娜想到她们是十一年前随父亲从莫斯科迁居来此的,因此,她们热切地幻想着能重新回到莫斯科,去开始新的生活。玛莎在这天和陆军中校、炮兵连长韦尔希宁一见钟情,这使她对生活又萌发了新的希望。在新的希望与憧憬中,三姊妹的人生似乎迎来了转机,她们度过了快乐的一天。

然而,三姊妹的希望很快就破灭了。她们的哥哥——老实且懦弱的普罗佐罗夫娶了凶悍的娜达霞为妻。娜达霞一进家门,就把三姊妹视为异己,并设法逐步把她们从家中排挤出去。接着,奥尔迦没能找到新的、理想的工作,不得不去做小学校长;玛莎所爱的韦尔希宁即将随部队换防到别处,她的新幸福化为泡影;伊莉娜始终找不到心仪的工作和爱人,只能去学校任教,并横下心欲嫁给其貌不扬的图森巴荷。

《三姊妹》演出剧照

军队开拔之际,韦尔希宁来向玛莎道别,并鼓励三姊妹要对生活充满希望。他刚离去,就传来了图森巴荷在与索列内依上尉决斗中丧生的噩耗。在军队行进的军乐声中,三姊妹相互依偎。她们一再念叨的想回莫斯科的希望破灭了。虽然莫斯科回不去了,但奥尔迦紧紧拥抱着玛莎和伊莉娜,在怅然中安慰道:"啊,亲爱的妹妹们,我们的生活还没有结束。我们要生活下去!"

2. 剧作赏析

四幕正剧《三姊妹》创作于1901年。在新世纪来临之际,契诃夫以更为饱满的热情憧憬着20世纪,乐观主义基调在其戏剧中愈加高昂,这在《三姊妹》里体现得更为鲜明。

《三姊妹》在生活的自然常态中,向人们展现了生活在俄国外省的三位知识女性——奥尔迦、玛莎和伊莉娜不满于自身的生存境遇,追求"生活理想",却在梦想破灭的绝望中挣扎着"活下去"的辛酸之路。在三姊妹复杂、矛盾、哀伤的心路历程中,人们看到她们心中对新生活的热切祈盼,以及为做一个有精神追求的人而进行的努力,进而生动揭示了"对于美好生活的渴望"这一主题思想。大幕拉开,缤纷的5月,中午时分,阳光灿烂,太阳普照万物,大地充满了勃勃生机。光明、纯洁、美妙的生活气氛已然

掀开了三姊妹等待美好生活的喜悦篇章。落幕之时,正午的普罗佐罗夫家的古老花园,云杉葱翠,绿荫成行,空中白云浮动,远处河水潺潺。三姊妹虽希望尽覆,却相互依偎,彼此鼓励。在明朗的戏剧氛围中,她们的忍受和坚持,进一步深化了渴望美好生活的戏剧主题。

剧中的三姊妹美丽、聪慧,有才识,有教养,心怀理想。但残酷的现实使她们在平淡的生活中难以施展才华,激不起一丝生活的涟漪。剧作第三幕,一场大火几乎烧光了整座小城,人们都聚集在普罗佐罗夫家里避难。大家在谈笑中,图森巴荷突发奇想,提议举办一场救济灾民的音乐演奏会,并谈到玛莎的钢琴弹得非常好,可他又不禁感叹:"这个城里,没有一个人懂得音乐。"是呀,没人懂得欣赏,弹得再好又有什么用呢!这就是三姊妹才华出众却无处发挥的可悲境地,也是人与生存环境的无奈冲突。虽向往美好,但由于天真稚气和性格软弱,三姊妹无力改变自己的生活,只能令心中的理想渐渐远去。

于是,"去莫斯科"成为三姊妹解决精神苦痛、追寻新生活的奇妙途径,令她们无比激动。"莫斯科"作为象征性的符号,具有丰富而复杂的内涵。它既是三姊妹快乐童年的记忆,也是三姊妹对美好未来的希冀。在主观情感的想象中,童年经验上升为人生伊甸园的美妙遐想,进而将"莫斯科"与"生活理想"画上等号,成为三姊妹为之兴奋的生活信念。剧中,奥尔迦不止一次地表达了对莫斯科的热切渴望。伊莉娜更是急切地呼唤:"啊,上帝啊!我夜夜梦见莫斯科,把我整个人都想疯了。"玛莎则勾勒了自己未来爱情的蓝图:"我一直都在希望我们能搬到莫斯科去,希望在那儿能找到一个我所梦想着的、我所爱的人。"在三姊妹共同的理想诉求中,"去莫斯科"成为她们努力挣脱平庸泥沼的重要途径,是她们对灿烂明天的诗意表述,是她们活着的心灵寄托,也是她们贯穿全剧的心理行动。但缺乏改变现实的勇气和能力,三姊妹无法动身前往莫斯科,梦想的破灭也就成为必然。况且,莫斯科真的会给予她们想象中的美好生活么?毕竟,渴望回归那早已失去的童年幸福国度与成年人未来的现实生活是不相宜的。在时空和情感的错位中,无论是走向过去,还是走向未来,都需要与难以承受的

现在进行决裂。显然,三姊妹是做不到的。她们只是在谈论和幻想未来,她们已渐渐游离于现实生活之外。因此,"去莫斯科"不过是三姊妹生活中虚幻的梦,是她们空洞的幻想,更是她们痛苦心魂的自我慰藉。

面对希望的倾覆,三姊妹虽满含痛楚,却仍然坚持优雅地忍受,只因心中还期待着幸福的未来。结尾时,韦尔希宁虽已离开,图森巴荷虽已死去,但在军乐中奥尔迦、玛莎和伊莉娜互相依偎。玛莎感慨着:"啊,军乐奏得多么响亮呀!他们离开我们,走了,他一个人就此走了,就此走了,永远不回来了,撇下我们孤孤单单,重新开始我们的生活。必须生活下去……必须生活下去。"伊莉娜把头贴附在奥尔迦胸前:"将来总有一天,大家都会知道这一切是为了什么,这些痛苦是为了什么,不会再有任何秘密了,可是现在呢,必须生活下去……必须工作,一股劲儿地工作!"奥尔迦则紧紧拥抱着两个妹妹,安慰她们:"我们的痛苦会变成在我们以后生活的那些人的欢乐,幸福与和平会降临这个世界,人们会用好话提起现在生活着的人,并且感谢他们。啊,亲爱的妹妹们,我们的生活还没有结束。我们要生活下去!"此刻,三位契诃夫式的主人公们,用期待忍受着精神的困苦,用希望等待着美好的明天。在剧作整体的明朗风格之中,这一切都呈现出诗意和生命的美好。

此外,契诃夫创作《三姊妹》之时,适逢俄国革命爆发前夕,身处世纪之交的俄国知识分子对旧秩序充满厌倦,但又为找不到新生活的方向而苦闷彷徨。这一点在三姊妹的精神痛苦中得以体现。她们的精神痛苦来自于更高的精神追求,并在对美好明天的等待中探寻着存在的意义与痛苦的根源。剧尾,奥尔迦似乎在思索:"军乐奏得这么欢乐,这么畅快,仿佛再过一会儿我们就会知道我们或者是为了什么,我们的痛苦是为了什么……要是能够知道就好了,要是能够知道就好了!"最终,剧作在奥尔迦"要是能够知道就好了"的叨念中落幕了,而这句话则带给了所有人对生活意义和存在价值的深思。

四、《樱桃园》鉴赏

1．剧情梗概

故事发生在拉涅夫斯卡娅的庄园。

黎明时分，太阳即将升起。已是 5 月，庄园里的樱桃花都开了，但天气还是有些冷，是春天早晨的寒意。庄园里每个房间的窗子都紧闭着。今天，旅居法国五年的庄园主人——女地主柳苞芙·安德列耶芙娜·拉涅夫斯卡娅将要归来，家人和朋友们都在焦急地等候着她。这时，老仆人费尔斯从车站接回了女主人拉涅夫斯卡娅和她的女儿安妮雅等一行人。

回到阔别五年的家乡，见到了一如既往的旧居和一片白色的樱桃园，拉涅夫斯卡娅激动万分，不禁热泪盈眶。她兴冲冲地来到客厅，和久别重逢的哥哥加耶夫、友人皮希克、罗伯兴等，边喝咖啡边聊天，回忆他们的往事。加耶夫和妹妹拉涅夫斯卡娅一样，依靠祖传的产业，过惯了养尊处优的寄生生活，尤其嗜好打台球和吃糖果。皮希克也是一位懒散的地主，家业败落，靠抵押产业和借债度日，他今天就是为向拉涅夫斯卡娅借钱而来。罗伯兴是个聪明能干的人，会做生意，手中有钱。他的父亲原是庄园上的农奴，解放农奴时获得了自由，后来在本村开了个小铺子。罗伯兴虽然富有，却缺乏教养，显得粗俗。夜深了，拉涅夫斯卡娅的养女兼管家瓦丽雅催促大家早点休息，这时，爱鼓励别人而自己却懒于行动的、曾是格里沙家庭教师的大学生特罗菲莫夫也赶来看望拉涅夫斯卡娅。见众人聊得兴起，罗伯兴不停地看表，急于离开。临走时，他提醒拉涅夫斯卡娅，这座樱桃园如果不按期交出抵押借款的利息，不久即将被扣押和拍卖。罗伯兴建议她把园里的樱桃树都砍掉，把周围的旧房子也拆除，把地皮分割成块，分别租给别人盖别墅，这样每年可以有数万卢布的进账。但拉涅夫斯卡娅不同意这样做，她和哥哥认为这座远近闻名的樱桃园是她们家族的光荣和骄傲。

时光流转，庄园里的人们和往常一样过着无聊而又琐碎的生活，而樱桃园的扣押期就要到了。罗伯兴来催问拉涅夫斯卡娅和加耶夫到底肯不肯分租地皮，兄妹二人却顾左右而言他。罗伯兴说他俩是不务实际的人；拉

《樱桃园》演出剧照

涅夫斯卡娅表示不屑于租地皮、盖别墅这些俗气之事；加耶夫则惦记着去打台球。罗伯兴气得要走，拉涅夫斯卡娅极力挽留他，并抱怨自己的不幸：年轻时，她嫁给了一个满身债务的男人，后来丈夫喝香槟酒丧了命，撇下了她和女儿、儿子。后来，她又爱上了一个男人，而这时她七岁的儿子格里沙在河里淹死了。儿子的死使拉涅夫斯卡娅痛不欲生。不久，她带着女儿安妮雅离开故乡，前往法国。后来，那个男人也跟到了法国，但在她把钱财耗尽之后抛弃了她。罗伯兴安慰着拉涅夫斯卡娅，走前再次嘱咐她好好考虑拍卖的事情。拉涅夫斯卡娅表示，自己只有寄希望于住在亚罗斯拉夫尔的外婆能寄钱给她，以渡难关。樱桃园的另一边，特罗菲莫夫在劝导和鼓励安妮雅离开樱桃园，去寻找新生活。安妮雅充满了前进的勇气。

樱桃园的扣押期终于到了。拍卖的当天，樱桃园地产叫价一再升高，外婆寄给拉涅夫斯卡娅的一万五千卢布远远不够买地之用。最后，罗伯兴以比押款多九万卢布的高价买下了这块地产。兴奋的罗伯兴赶到拉涅夫斯卡娅家里，对拉涅夫斯卡娅宣布说，从前他父亲和祖父当奴隶的地方，一个连厨房都不准他们进去的地方，现在属于他了！他要砍掉这些樱桃树，并在这片土地上盖满别墅，让子孙在这里过上一种新生活。

拉涅夫斯卡娅不得不离开樱桃园了，管家在捆行李，农民们前来送行。特罗菲莫夫准备去莫斯科求学；加耶夫在城里谋了一个薪水微薄的职务，他依旧关心着他的台球；拉涅夫斯卡娅准备用外婆送给她买回地产的那笔钱去巴黎过日子；安妮雅打算好好读书，然后工作。面对老宅子，安妮雅说："永别了，旧的房子！永别了，旧的生活！"特罗菲莫夫则说："新生活，

你好！"安妮雅在外面呼喊着妈妈，而拉涅夫斯卡娅和加耶夫却在屋里轻声哭泣着，他们心中满是对老宅子和旧往生活的不舍之情。拉涅夫斯卡娅动情地向樱桃园道别："噢，我可爱的、温柔的、美丽的花园！……别了，我的生活，我的青春，我的幸福！……别了！"

终于，人们都离开了。被遗忘的、年迈体衰的费尔斯则孤独地倒下了，他一动不动，将陪伴着老宅逝去。此时，砍伐树木的声音从远处的樱桃园里传来……

2. 剧作赏析

《樱桃园》创作于 1902—1903 年间，于 1904 年 1 月 17 日由莫斯科艺术剧院首演。该剧是契诃夫一生中的最后一部作品，也是他最为成熟、最具魅力的一部剧作，至今被广泛地搬演于世界戏剧舞台之上。

读过剧作，合卷凝思，脑海中不禁映现出樱桃园旧主人纷纷离去的背影，耳畔鸣响着庄园里樱桃树被伐倒的轰鸣，心头则掠过一丝因美丽逝去而产生的怅然与忧伤。但《樱桃园》绝不是一部悲剧，而是一出蕴含着对新生活的向往与追求的喜剧。尽管剧中充满了没落贵族男女们多愁善感的眼泪和寂寥哀伤的情感，但作品并不是对过去的凭吊。主人公拉涅夫斯卡娅和哥哥加耶夫虽然心地善良，有文化，有教养，却软弱放逸，在慵懒无为的贵族生活中成为精神上的瘫痪儿，因此，他们失去樱桃园是不可挽回的终局。而随着樱桃园的易主，主人公旧日的回忆、过去的感情、往昔的幻梦和陈腐的生活也都随之倾覆。在对旧生活的清算与告别中，新的生活必定出现在前方。因为在历史前进的脚步中，旧的终将逝去，腐朽的必将消亡；如同樱桃园一样，该离开的终将离开，留下的必将在涅槃中重生。由此，《樱桃园》"向过去告别，在告别中期待新生活"的主题，彰显着它是一出生命的喜剧。正如剧中的特罗菲莫夫所说的那样："命运驱使我东奔西走，可是，我无论走到什么地方，无论是在哪一分钟里，无论是在白天或者是夜晚，心里永远充满着光辉的景象！我预感到幸福将要来临。"在樱桃园被拍卖后，安妮雅也满怀希望地安慰着拉涅夫斯卡娅："妈妈，你在哭？我的亲爱的、善良的好妈妈，我美丽的妈妈，我爱你，我祝福你。樱

桃园卖掉了，它不是我们的了，这是真的，但妈妈，你不要哭，你的生活还在前头，你还有美丽和纯洁的心灵……亲爱的妈妈，跟我们去建造一座新的花园，它会比这座花园更加富丽，你会看到它的，你会感受到它的美丽，而那宁静的、深沉的欢乐会降临到你的身边，像夕阳照亮着黄昏，你会露出笑容来的，妈妈！"年轻的特罗菲莫夫和安妮雅身上，显现着青春生命力的跃动。他们对新生活的热切憧憬与希冀，更赋予了剧本鲜明的浪漫气息和乐观主义情绪，使古老的樱桃园散发出浓郁的抒情意味。

剧中，纯净美丽、充满诗情的樱桃园具有典型性的象征意蕴。它虽妍丽，却衰败、破旧，是拉涅夫斯卡娅旧时光、旧生活的具象化身，也是她所浸染的生活美学的标志。樱桃园更像是一位古老深沉、慈祥博爱的母亲，她抚慰着拉涅夫斯卡娅多难而脆弱的心灵，成为拉涅夫斯卡娅灵魂的庇护所。拉涅夫斯卡娅天性善良，待人热情友善，且乐善好施。但她命运多舛，经历了亡夫、丧子、情人背叛等种种不幸，在残酷的生活里遍体鳞伤。唯有回到樱桃园，她才能在旧日的回忆里疏解忧愁，在往昔的温情里体会快乐，在自然之美中感受生活的美好。拉涅夫斯卡娅是在樱桃园这座温室的呵护下成长的幼苗，她纯真得如同一个未长大的孩子。她喜欢置身于樱桃园，喜欢沉溺在美好旧往的童年世界里；但残酷的世事变迁不可回避，她显得羸弱不堪。新旧时代的交替之际，她完全不能适应新的生活；面对樱桃园被拍卖的命运，她是那么地无力且无奈。而这种无力与无奈，同样也体现在加耶夫身上。兄妹俩不忍砍掉樱桃树，不愿把樱桃园租给外人盖别墅。这缘于他们不愿优雅的生活掺入粗俗的成分，更不愿原有生活的美学和原则被破坏，但这些终不为时代的变迁所容。樱桃园的易主和樱桃树的砍伐，象征着一切旧有的消亡与毁灭，这其中不仅有陈腐的生活，也有人类美好的情感寄托和高雅的精神追求。但生活在继续，他们在伤感中与旧生活告别，又在忐忑中走向未来，可他们的内心并未真正做好迎接未来的准备，从而使剧作蒙上了淡淡的哀伤。

《樱桃园》是一首生活的诗。剧作没有尖锐的矛盾冲突，没有跌宕起伏的情节设置，即便是"樱桃园面临拍卖"这条贯穿全剧的戏剧主线，也被

处理于舞台之外，从而淡化了剧作中心事件对观众情感的冲击。于是，呈现在人们面前的依旧是人物们平庸、琐碎、懒散的日常生活场景。而在拉涅夫斯卡娅和加耶夫疏懒的生活状态里，樱桃园被拍卖的危机愈发加剧，可他们对此却无能为力。尽管他们深知，自己一切美好的回忆和温馨的生活都寄予在这座美丽的樱桃园，一旦失去樱桃园，他们将变成灵魂上孤独无助的漂泊者。可面对樱桃园的困境，他们不是多愁善感，就是夸夸其谈，没有直面现实的勇气，更无挽救樱桃园的能力与行动。他们能做的，只是在喝咖啡的闲聊和回忆中浪费生命的光阴，并在慵懒的生活中熄灭了激情，消磨了意志，逐渐丧失了行动的能力。那些漫不经心而又空虚的生活带有不合时宜的滑稽可笑之感，也饱含着些许的悲哀，更吞噬了他们存在的价值，使他们成为生命的空壳。这是真实的生活，也是生活的残酷之处。剧中展现的烦琐生活因而具有了莫大的批驳之意，让人们看到了樱桃园沧桑变迁的根源，并激发出人们对自身生命意义的思索。

女主人拉涅夫斯卡娅回到樱桃园后的舒然，体现了人与自然的和谐之美。但她心灵生活的恬静与诗意，却被罗伯兴庸俗的实用主义所摧毁。在不可阻挡的历史步伐中，是保留樱桃园还是追求别墅，这是人类所面临的严酷选择。尽管怀着"告别旧生活，迎接新生活"的美好畅想，但新的花园在哪里呢？新的生活由谁来建设呢？是懂得欣赏美却难以摆脱慵懒生活的拉涅夫斯卡娅与加耶夫，还是只好空谈却怯于行动的特罗菲莫夫，抑或是心怀憧憬但未经世事、幼稚的安妮雅，甚或是不懂得追求精神之美的实用主义者罗伯兴？旧的生活虽然结束了，可新的生活是什么样子呢？人究竟要走向何方呢？这既是20世纪的钟声敲响之后，人们在希望的激越中所深感的彷徨、困惑和忧虑，也是契诃夫对整个人类命运发展的深刻思考。

第七章
20 世纪戏剧

当人类的步伐迈入 20 世纪，欧洲戏剧又一次迎来繁盛期。除现实主义戏剧外，这一时期的欧洲还产生了各种流派的戏剧，可统称为"现代派戏剧"。由此，在 20 世纪，欧洲戏剧进入现代派戏剧的辉煌时期。

第一节 现代派戏剧

一、现代派戏剧的形成与特点

现代派戏剧的形成与兴盛，主要受哲学发展、两次世界大战和科学进步的影响而成。首先，从 19 世纪末到 20 世纪初，欧洲哲学思想获得长足发展，叔本华的悲观主义哲学、柏格森的直觉主义哲学、尼采的超人哲学及弗洛伊德的心理学，都注重强调人的主观意志和精神本源。在众多哲学思想的影响之下，戏剧在思想内容、表现形式上开始发生变革。其次，第一次和第二次世界大战带给了人类毁灭性的打击。身处战争时，人们面临着生死威胁，生命显得渺小而脆弱，人们更是感到无助和绝望；战争之后，面对满目疮痍和残垣断壁的景象，人们的生活处于困顿和艰辛之中。于是，惶恐、迷茫、沉郁等消极情绪促使人们更深刻地去探究人与世界的关系，戏剧也朝多元化发展。最后，20 世纪，人类科技飞速进步，人们对世界的认知和理解愈发清晰。科技的发展，使人类对于自然、宇宙和自身的探索不断深入，也促使戏剧更深刻地诠释命运的命题和思考生命的意义。在这

样的求索中，戏剧于不竭的革新中不断地前行着。

现代派戏剧标志着欧洲戏剧的重大变革与突破。尽管它们流派众多、形式各异，但总体而言，破除传统，以不同的视角和崭新的表现形式，更为深刻地接近戏剧本质，展现世界的残酷和宇宙的玄秘，揭示存在的意义与生命的价值，是现代派戏剧的创作主旨和鲜明特色。

二、现代派戏剧

现代派戏剧，主要包括以下流派：

（1）自然主义戏剧。它是在欧洲19世纪浪漫主义运动后产生的自然主义文艺思潮中形成的，兴起于法国，在19世纪70年代和80年代的西欧各国获得很大发展，20世纪前期走向衰落。自然主义戏剧主张绝对真实地再现现实生活，以观察到的事实对人物作记录式的描写，反对按理性原则或个人感情将人物性格抽象化或理想化，并对人物性格的形成进行精确的分析；它还主张用生活中的对话作为戏剧语言，舞台布景要还原真实的生活。简言之，自然主义戏剧要求将现实生活直接、真实地搬上舞台。自然主义戏剧的代表作家是法国的左拉，他根据自己同名小说改编的《黛莱丝·拉甘》是法国第一部自然主义戏剧。此外，德国豪普特曼的《日出之前》和瑞典斯特林堡的《朱丽小姐》也都是著名的自然主义戏剧。

（2）象征主义戏剧。象征主义首先兴起于诗歌，随后扩展到戏剧。它深受叔本华、马赫、柏格森等哲学思想的影响，认为宇宙万物与人类的精神之间存有某种对应关系，主张将宇宙万物作为各种人类精神或社会观念的象征来加以表现。因此，象征主义戏剧反对真实、客观地描写现实，强调表现直觉和幻想，追求所谓内心的"最高的真实"，具有非理性的特征。创作中，象征主义戏剧常常将抽象的观念和景物化为具象的象征形象，并善于运用象征、暗示、隐喻等表现手法加以展现，对表现主义戏剧、超现实主义戏剧影响颇大。比利时梅特林克的《青鸟》、爱尔兰辛格的《骑马下海人》、德国豪普特曼的《沉钟》都是象征主义戏剧名作。

（3）表现主义戏剧。它出现于19世纪末的瑞典和德国，极盛于20世

纪初至 20 年代前后。在柏格森的直觉主义和弗洛伊德的心理学的影响下，表现主义剧作家不满足于对外在事物的描绘，要求突破事物的表象，揭示其内在的本质，注重对人物各种潜意识和精神幻象的开掘，并将之外化地呈现于舞台之上，使人物的心灵达到"戏剧化"，从而深刻揭示其"深藏在内部的灵魂"。创作中，表现主义戏剧常常运用象征、比拟、喻示、内心独白、梦境、跨时空交流等表现手段，展现人物的精神世界与意识流动。舞台上，表现主义戏剧善于用灯光变幻造成各种光怪陆离的梦幻效果，并融入变形、抽象等舞台美术手段，以震撼观众的心灵。瑞典斯特林堡的《去大马士革》和《鬼魂奏鸣曲》、德国凯泽的《从清晨到午夜》、捷克恰佩克的《万能机器人》、美国奥尼尔的《琼斯皇》都是表现主义的佳作。

（4）超现实主义戏剧。这一名词出于法国剧作家阿波利奈尔在自己的剧本《蒂莉西亚的乳房》中的标注：这是一部"两幕及一序幕"的"超现实主义戏剧"。1924 年，法国剧作家布列东发表了《超现实主义宣言》，标志着超现实主义戏剧的确立。超现实主义倡导打破一切美学传统和道德规范，讲求无意识的心理活动和不受任何理性、逻辑约束的写作方法。他们在创作中不考虑文字的逻辑和人的正常思维模式，采用下意识的不假思索的"自动书写方法"，从而达到创作后令人惊叹的意想不到的效果与特殊体验。超现实主义戏剧将非理性的观念推向极致，"自动书写方法"也成为它与其他戏剧流派的根本区别所在。超现实主义戏剧以法国科克托的《埃菲尔铁塔上的婚礼》、布列东的《你们要忘记我》、查拉的《正面与反面》为代表，并对后来的荒诞派戏剧产生了影响。

（5）残酷戏剧。它形成于 20 世纪 30 年代的法国，创始人是法国戏剧家阿尔托。阿尔托从印度教的宇宙论中感悟到宇宙的残酷，认为自然界和人类社会充满暴力，人性中隐藏着残酷的因素，残酷是一种无处不在的存在，因此他以"残酷"一词概括自己的戏剧理念。他强调，残酷戏剧表现的是人精神上的"无情的必然性"和"不可避免的痛苦"，而绝非只是杀人流血的残酷或对肉体进行伤害的痛苦。创作上，阿尔托否定语言的意义，注重最大限度地开掘舞台空间，用灯光变幻营造冷、热、愤怒、恐惧等各

种感觉，同时配以各种凄厉的音响效果，再加上演员佩戴面具的夸张形体与呼吸展现，猛烈冲击观众的心理戒备，暴露他们隐藏的仇恨，以此洗涤并净化观众内心深处的罪恶感。残酷戏剧以法国阿尔托的《钱起》和法国导演巴劳尔排演的《努曼西亚》为代表。1964年，英国布鲁克排演的《马拉被杀记》充分利用了残酷戏剧的表现技巧，结尾处的疯子造反场面令人胆战心惊，在伦敦的演出引起巨大轰动。

（6）存在主义戏剧。它于20世纪30年代末在法国兴起，二战后发展到顶峰。存在主义戏剧建立在存在主义哲学的基础之上，所以存在主义戏剧家都是存在主义的哲学家。存在主义认为人的存在先于人的本质，在极端的境遇中，人有绝对的选择自由。在他们眼中，世界是荒诞的，人生是孤独而无意义的。存在主义哲学迎合了战后西方人悲观厌世、抑郁苦闷的精神状态，而存在主义戏剧正是传播这种哲学的有效手段。存在主义戏剧以法国戏剧成就最大，其中又以萨特的《禁闭》《死无葬身之地》和加缪的《卡利古拉》为代表。存在主义戏剧从20世纪60年代起减弱了势头，但在思想上为荒诞派戏剧作了准备。

（7）荒诞派戏剧。它兴起于20世纪50年代的法国，具有反传统戏剧的鲜明特征。1962年，英国戏剧评论家马丁·艾思林出版了《荒诞派戏剧》一书，对20世纪50年代在欧洲出现的贝克特、尤内斯库、阿达莫夫、热内、品特这类剧作家及其作品进行了"荒诞派"的概括。由此，"荒诞派戏剧"这一名词诞生。荒诞派戏剧的哲学基础是存在主义，否认人类存在的意义，认为人与人根本无法沟通，世界对人类是冷酷的、不可理解的。但荒诞派剧作家拒绝像存在主义剧作家那样，用传统的、理智的手法来反映荒诞的生活，而是采用荒诞的手法直接表现荒诞的存在。荒诞派戏剧在创作上力求彻彻底底反对戏剧传统，他们摒弃结构、语言和情节上的逻辑性与连贯性，戏剧没有明显的矛盾冲突和人物塑造，在毫无联系的对话、混乱不堪的思维和抽象的场景中，表现人生的痛苦与绝望，揭示生命的荒诞。荒诞派戏剧以爱尔兰贝克特的《等待戈多》、法国尤内斯库的《秃头歌女》和热内的《阳台》、英国品特的《一间屋》等为代表。

（8）叙事戏剧，又称史诗戏剧。它企图以旁观者的角度，运用戏剧的表现手段对事件进行叙述，使史诗的表现形式"叙述"与戏剧的表现形式"行动"相结合，形成了剧本中对时间、地点、事件等因素的叙述和舞台上进行的"戏剧"两个部分，进而将人们司空见惯的事物表现得不平常，令观众感到惊奇，于"间离"中冷静思考，寻求事物的根源，最终达到解释世界和改造世界的双重作用。这种戏剧以辩证的方法来认识生活、反映生活。创作上，他们突破"三一律"的限制，戏剧不分幕，不组织从头到尾不断向前发展的故事情节，而代之以一系列的叙事插曲，让观众透过众多的人物场景，看到生活的真实面貌和复杂性，促使人们思考，激发人们变革社会的热情。叙事戏剧因为没有现实主义戏剧那样集中的故事情节，因而具有更大的创作自由，可以满足适应时代的要求。这一流派的戏剧，以德国布莱希特的《伽利略传》《大胆妈妈和她的孩子们》、瑞士迪伦马特的《贵妇还乡》《罗慕路斯大帝》为代表。

（9）愤怒的戏剧。1956年5月8日，英国年轻的剧作家奥斯本的《愤怒的回顾》于伦敦上演，反响热烈，宣告愤怒戏剧的诞生。这个剧本通过主人公吉米·波特，以最直接、最强有力的语言，说出了二战后英国年轻人所蒙受的生活挫折和深深的痛苦与失望。因此，愤怒戏剧中的"愤怒"，是指英国的年轻一代对于20世纪50年代英国社会生活的腐化堕落与权力机构对人民的压迫和欺骗所表示出的强烈愤怒，是当时英国青年人对社会种种不公的愤怒与斥责。其中还体现出明显的"左倾"思想、无政府主义、怀疑主义和不满现实生活的思想倾向，成为当时英国社会重要的批判声音。愤怒的戏剧以英国奥斯本的《愤怒的回顾》、威斯克的《我在谈论耶路撒冷》、莎飞的《五指运动》等为代表。

（10）未来主义戏剧。1909年意大利剧作家马里内蒂先后发表《未来主义文学宣言》《未来主义戏剧宣言》，故而使未来主义戏剧得名，并确立。未来主义戏剧主张摧毁人类的历史和文明，歌颂快速紧张的现代生活中"机器的文明"和各种猛烈的机械力量。创作上，未来主义戏剧追求破除传统戏剧的冗长结构，不考虑真实性和逻辑性，而辅以各种古怪的表现手段

来展示现代生活的特征。舞台上，他们摒弃了一切应有事物，进行了大量标新立异的、非理性的效果尝试，极致压缩演出篇幅，竭力创造种种神秘恐怖的舞台气氛。意大利马里内蒂的《他们来了》是未来主义戏剧的代表作。剧中没有人物和对话，只有几把摇动着的摇椅；几分钟后，摇椅停止摆动，演出结束。此外，意大利基蒂的《黄与黑》、卡涅尤洛的《只有一条狗》也是未来主义戏剧的名作。

20 世纪，现代派戏剧的兴盛推动了戏剧艺术在广度与深度上的进一步发展。除此之外，意大利皮兰德娄的戏剧创作，也引人瞩目。

第二节 梅特林克与《青鸟》

一、梅特林克的戏剧创作

莫里斯·梅特林克（1862—1949），比利时诗人、剧作家。他生于根特，父亲是公证人，喜好园艺，对他的情趣影响颇深。中学毕业后，他进入大学攻读法律，毕业后加入律师公会。后前往巴黎进修法律，接触到法国象征主义诗歌，随即开始诗歌创作，1889 年发表诗集《暖房》和剧本《马兰纳公主》，受到法国文艺界重视。1896 年，梅特林克迁居巴黎。1911 年，梅特林克获诺贝尔文学奖。他还曾获得过伯爵爵位。二战爆发后，他流亡美国避难。1947 年返回法国，最后病逝于巴黎。

梅特林克是象征主义戏剧的代表作家，一直以法语创作。他的主要剧作有《不速之客》《普莱雅斯与梅丽桑德》《阿丽安娜与蓝胡子》《青鸟》等。其中，《普莱雅斯与梅丽桑德》使法国观众了解并接受了象征主义戏剧；《青鸟》则是梅特林克的代表作，为他赢得了国际声誉。

梅特林克的象征主义戏剧以不可知论和宿命论为基础，他的剧本常常具有悲观色彩和神秘气氛。尤其是他早期剧作，充满了悲观无望、颓废厌世的思想。后来，他逐渐变得乐观，作品开始形成充斥瑰丽想象、富有哲理思想、蕴含诗情画意的特色。他的剧作清丽隽永，语言优美，温婉动人，

荡漾着诗意，使人既看到广阔的美好幻想，又感受到世界的美妙，更从中获得人生的启迪。

二、《青鸟》鉴赏

1. 剧情梗概

圣诞节前夜，穷苦樵夫的儿子蒂蒂尔和女儿米蒂尔做了一个梦。

屋里桌上已吹灭的烛灯突然自己亮起来，两个孩子醒了，走下床，推开窗，观看对门富人家里过圣诞节的热闹景象。这时，老仙姑贝里吕娜走进来，她让两个孩子帮助她重病的孙女寻找青鸟。她送给蒂蒂尔一顶镶有神奇钻石的魔法帽，只要扭动钻石就能看到世间万物的灵魂。于是，蒂蒂尔和米蒂尔招来面包、狗、猫、水、火、光明等灵魂与他们一同去寻找青鸟。猫不想让蒂蒂尔和米蒂尔找到青鸟，那样人类就会洞悉世界的奥秘，"我们就会完全受人的支配"，狗不同意猫的意见，它们争吵起来，猫欲暗中加以阻挠。

在记忆之国，蒂蒂尔和米蒂尔见到了过世的爷爷和奶奶。两位老人慢慢地从睡眠中醒来，见到两个孩子异常欢喜。祖父母告诉他们：只要活人想念死者，死者就能醒来与亲人见面。蒂蒂尔在爷爷家里见到一只蓝色的小鸟，非常高兴。享用完美餐后，孩子们与爷爷、奶奶告别。但刚离开爷爷家，小鸟就变成了黑色。

在孩子们即将到达黑夜之宫时，猫提前向黑夜女巫报信。进入黑暗的宫殿后，光明为两个孩子做向导，他们看到了幽灵、疾病、战争、恐怖。蒂蒂尔打开奥秘之门，月夜花园里飞出大批青鸟，两个孩子手里抓满了青鸟。可一离开夜宫，青鸟全部死去。

蒂蒂尔和米蒂尔来到森林继续寻找青鸟。猫又提前向森林通风报信，并怂恿蒂蒂尔扭动帽子上的钻石，顿时各种树木的灵魂纷纷出现，它们要杀掉孩子们以保护青鸟。危急关头，狗赶来拯救他们，光明也及时赶到。太阳升起，蒂蒂尔扭动钻石，树木们的灵魂随即消失，森林恢复了宁静。

在幸福之宫，两个孩子拒绝了肥胖幸福的美食诱惑，蒂蒂尔转动钻石

使肥胖幸福丑陋不堪，仓皇逃走。孩子们见到了不怕钻石魔力的健康、母爱等真正的幸福，蒂蒂尔说从未见过它们，众幸福却笑他竟不知自己家中就有幸福存在。

在未来王国，蒂蒂尔和米蒂尔见到很多等待降生的蓝孩子们。

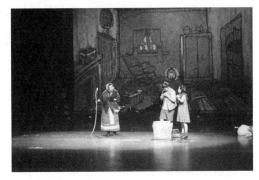

《青鸟》演出剧照

他们出生时都要带上一样东西到人间，或发明，或疾病，或罪行。时间老人打开通往人世的大石门，招呼着该出生的孩子上船，他们有的高兴，有的却不愿意。光明乘机捉到了一只青鸟，不想刚一离开此地，青鸟就变成了粉红色。

经历了这场漫游，光明把蒂蒂尔和米蒂尔送回到家中，两个孩子在门口与光明、狗、面包、水、火等依依惜别。圣诞节清晨，妈妈叫醒了蒂蒂尔和米蒂尔。长相酷似老仙姑的女邻居贝尔兰戈太太来向蒂蒂尔借他笼中的那只小鸟，说她生病的孙女想要。蒂蒂尔爽快地答应了，他突然发现笼中的斑鸠竟变成了蓝色。很快，贝尔兰戈太太带着孙女前来感谢，说小姑娘一见青鸟，病就好了。蒂蒂尔则发现小姑娘非常像光明。大家正在欢欣之时，青鸟突然飞走了，小姑娘失声痛哭。蒂蒂尔安慰她说，会给她捉回来的，因为，为了幸福！

2. 剧作赏析

《青鸟》是梅特林克的代表作，也是他最受欢迎、被搬演次数最多的剧作，更是象征主义戏剧的经典之作。全剧六幕十二场，是一部熔奇幻、想象、象征于一炉的杰出作品。对于小朋友来说，这是一部充满神奇和魔幻色彩的童话，是一次绮丽世界的奇妙旅行；对于成人而言，充斥于剧作中的优美诗意、象征寓意和深邃哲理使人茅塞顿开，生发出对人生意义的深刻理解与思考。因此，这是一部老少皆宜的戏剧佳作。

全剧以"青鸟"为突出的象征意蕴，以樵夫的孩子蒂蒂尔和米蒂尔去

寻找青鸟的情节为戏剧主线，从而形成三个层次的主题内涵。首先，剧中的青鸟象征着幸福，而在孩子们寻找青鸟的过程中，他们经历了种种磨难，通过不懈的追求才认识了幸福。通过孩子们找寻幸福的历程，剧作阐明了人们向往幸福、追求幸福、积极寻找幸福的戏剧主题。

在第一层面的主题之下，剧中的蒂蒂尔和米蒂尔在寻找青鸟的旅途中，每每捉住青鸟，但它总是改变了颜色，使两位小主人公的每次努力都失败了，最终无功而返。可一觉醒来，他们却发现青鸟就在家里。这样的情节处理，蕴含着生动而深刻的寓意：生活中的人们，总是心怀期望，总是眼望他处，在奔忙中不停地四处寻找幸福；其实，幸福就在我们的身边。所以，不要只是一味寻找，而要善于感受身边那些往往被忽略的事物，善于从中发现美好，善于珍惜身边的一切，你将体会到温暖与甜蜜，那就是属于你的真正的幸福。

那么，找到了幸福，如何在幸福中获得快乐呢？蒂蒂尔给了我们答案。正是因为他答应将自己心爱的小鸟送给生病的邻家小女孩，笼中的斑鸠才变成蓝色。青鸟令小女孩病情痊愈，这使得所有人都沉浸在快乐之中；这种快乐更令蒂蒂尔充满勇气和信心，在青鸟飞走之后没有伤心流泪。他悉心地安慰着小女孩，并真切地呼唤着："谁找到这青鸟，请还给我们！因为它能给我们带来幸福。"由此，戏剧主题进入到第三个层面，即幸福不是占有而是给予，在给予中人们得到快乐，在快乐中获得真正的幸福。给予是一种关爱，是人性的绽放，是生活中最大的幸福和快乐。只有带给他人以幸福，才能使自己的心灵充满快乐。"给予"赋予人前行的力量，使人的生命充满了意义，令人们短暂的人生富有了永恒的快乐和幸福。"给予"既是对剧作主题思想的深化与升华，也是幸福的广博内涵，更彰显出生命的璀璨意蕴。

纵观全剧，幸福所蕴含的丰富而深邃的内涵，不仅是梅特林克对生活的美好希冀，也是剧作家对现实生活的哲理阐释，更带给现代生活中身处快节奏、压力、物质丰盛、诱惑之中的人们，以生活的启示和人生前行的方向。

作为象征主义戏剧，《青鸟》中充满了象征意蕴，浸润着各种鲜明的寓意。除了青鸟的主体象征意义之外，剧中的两个孩子蒂蒂尔和米蒂尔象征着人类灵魂里最纯净、最本真、最质朴的理想愿望。猫、黑夜、森林象征着自然原始的和谐状态，它们不愿孩子们找到青鸟，以免人类掌握了世界的秘密后支配众生，喻示了随着科技进步，人类在日益了解世界的同时，加剧了对世界的改造，从而破坏了生态和自然万物；倘若人类只依据自身需求去追寻宇宙的奥秘、去征服世界，那必将会给自然和各种生命造成伤害，这样也不会给身处世界之中的人类带来真正的幸福。记忆王国里，蒂蒂尔和米蒂尔对过世的爷爷、奶奶的唤醒，象征着对人类真挚情感的力量。另外，他们伙伴中的狗，象征着忠诚；光明，象征着对真理的追求。更重要的是，剧中那个多彩的梦幻世界实则就是人类社会的抽象再现和万花筒般生活纷繁景象的映射；蒂蒂尔和米蒂尔在寻找青鸟旅途中所经历的艰难、危险、诱惑，象征着人们在人生旅途上所要面对的各样考验、忧烦与挑战；最终，经历了童话世界历险的蒂蒂尔从先前"那是我的"独占意识，转变为痛快答应将自己喂养的小鸟送给贝尔兰戈太太的孙女，这既是蒂蒂尔心灵的成长，也象征着人类在生命的磨砺中、在对幸福的追寻中，必定会从狭隘走向坦荡，从自我走向博爱。小女孩的重病因得到青鸟而痊愈，就足以显示"给予"和"爱"的巨大力量，这也是人类追寻幸福的最终方向。在《青鸟》的诸多象征意蕴里，既有剧作家对客观世界的反映、对现实生活的理解，也蕴含着他对人类发展中自我意识的批驳，更满怀对人性美好和幸福人生的希冀，及对人类前途的信心和期望。这些使得剧作浓郁的象征意蕴呈现出浪漫的、抒情色彩，并荡漾出哲理性的韵美。

丰富而奇异的想象，是《青鸟》的重要艺术特征。在剧作家浪漫的想象和瑰丽的描绘中，剧作以童话的形式勾勒出人们精神的遐想世界。在记忆之国、黑暗之国、幸福之国、未来之国的漫游中，现实与虚幻、过去与未来，各种不同时空相互交错，在往昔、将来、生存、死亡、光明、黑暗、花园、坟墓、洞穴、宫殿、森林等众多奇幻的情境中，勾画了一幅色彩斑

斓、鲜艳绮丽的梦幻画卷。孩子们穿越时空，在这美妙的童话世界里遨游、历险。他们的每一步前行都是一种超越，一种发现，一种感悟，一种进步，最终通过给予和帮助享受着幸福的快乐。《青鸟》在诗一般的奇妙想象中充溢着深邃的生命之感，它给人以畅想的欢愉，给人以心灵的震撼，更带给人们生活的启示。

第三节　斯特林堡与《鬼魂奏鸣曲》

一、斯特林堡的戏剧创作

奥古斯特·斯特林堡（1849—1912），瑞典戏剧家、小说家、诗人。他生于斯德哥尔摩，父亲是一个船舶商人。他曾进入乌普萨拉大学学习，后退学，转当私人教师，并开始创作生涯。他还从事过新闻工作，做过皇家图书馆助理馆员，并与他人合作创立剧院。他有过三段失败的婚姻，均对他打击很大。晚年，他孑然一身，生活凄楚，受人捐助过活。1912年，斯特林堡在斯德哥尔摩逝世。

斯特林堡的艺术创作涉猎广泛，作品颇丰，留下几十卷文艺著作，而以戏剧成就最高。他是北欧继易卜生之后的又一位戏剧大师，一生创作有六十多部剧作。他的戏剧创作分为四个时期，先后走过现实主义、自然主义、象征主义和表现主义等阶段，主要剧作有《父亲》《朱丽小姐》《到大马士革去》三部曲、《厄里克十四》《克里斯蒂娜女王》《一出梦的戏剧》《鬼魂奏鸣曲》等。其中，《朱丽小姐》是他的自然主义戏剧代表作；《厄里克十四》是他的历史剧代表作；《鬼魂奏鸣曲》是他的表现主义戏剧代表作，并为他赢得了巨大声誉。

斯特林堡一生都在积极地探索新异的戏剧形式和创作手法，因此，他的戏剧风格多样，不拘一格。忧闷、敏感的性格，导致他的戏剧带有强烈的沉郁、阴晦之气，象征、隐喻、暗示、意识流、梦幻等手法充斥在他的戏剧之中，令剧作呈现出神秘、鬼魅之感。斯特林堡在创作中特别关注

人的内心困境，并对两性、死亡、新生、救赎等现代命题进行了揭示与反思。

斯特林堡的戏剧还十分注重暴露人的罪恶，这主要源于三次失败婚姻对他的打击。早期剧作，他将女性视为罪恶的源头，对女性充满了偏激的抨击与诅咒。步入晚年，随着心绪的沉淀，他的创作开始带有明显的表现主义色彩，他也将女性的罪恶上升为人类罪恶的一个部分，在表现主义手法的运用中深刻揭示了男性作为犯罪主体的可憎和人类罪恶的残酷，并积极宣扬人类应进行自我赎罪的思想观念。

二、《鬼魂奏鸣曲》鉴赏

1. 剧情梗概

大幕拉开，一栋现代化楼房正面的一层和二层出现在观众面前。楼正面的门都开着，一个穿黑色衣服的女人一动不动地站在楼梯上，看门人的妻子正在打扫前廊。此时，远方的几个教堂传来钟声。年轻的大学生阿肯霍兹上场，遇见挤奶姑娘的鬼魂。当他从这栋楼房前经过时，又遇到了一位在广告牌旁边的轮椅里读报的老人。老人名叫何梅尔，是个经理。他把阿肯霍兹带进房子，让他见识一下这房中的人们。

夜晚，在上校的主持下，房子里举行了隆重的晚宴。出席的宾客有不邀自来的老人何梅尔、上校的夫人木乃伊阿美利娅、贵族斯康斯科里男爵、男爵的未婚妻黑衣妇人和黑衣妇人的父亲——生前当过领事的死人、何梅尔以前的未婚妻白发老太太。老人向阿肯霍兹展示这屋中的种种诱惑，阿肯霍兹一心想挤进这个"天堂"，但他却看到了各种罪恶。这是一场群鬼的聚会，席间，宾客们互揭老底，相互指责，撕去了彼此的伪装，一个个原形毕露。

老人何梅尔，外表文雅，却干尽了缺德事。他曾骗得上校夫人阿美利娅的痴情，与之鬼混，使其有了身孕，但最终他还是把阿美利娅让给了上校。他曾用一张期票使嗜财如命的领事丧命，并霸占了他的妻子。他曾与白发老太太在60年前海誓山盟，但后来却将她抛弃，使她孤独地度过一

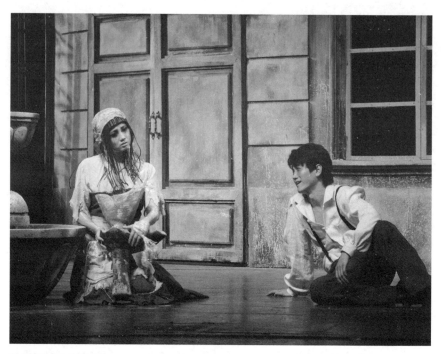

《鬼魂奏鸣曲》演出剧照

生。他利用约翰松的一件错事为把柄,将他变为自己的终身奴仆。如今,他又编造所谓大学生的父亲欠他一笔债的谎言,企图劫走大学生的灵魂。

高傲的上校先生,则是个骗子,他盗用了一个家族的名字在美洲志愿军里得了个上校军衔,事实上那支军队早已停止授衔。他利用自己的假身份骗取了许多人的信任,谋取了许多荣华富贵,博得了很多女性的青睐。他是个混世魔王,何梅尔也甘拜下风,自愿把情人阿美利娅让给他。上校的那位漂亮的女儿其实是何梅尔的女儿。生前为领事的死人也是个虚伪的坏蛋,活着时一心想着死后出殡那天能有万人送行和歌颂的排场,可他却勾引看门人的妻子,使其生下私生女黑衣妇人,并在自己临死之际诈骗了别人五万克朗的财产。贵族斯康斯科里男爵是个爱财如命的政客,他得知死人领事的女儿黑衣妇人有五万克朗的遗产,不惜遗弃妻子,向黑衣妇人殷勤求爱,而他心中始终惦记的则是那五万克朗的财产。木乃伊阿美利娅和黑衣妇人都是爱慕虚荣、讲求排场、追求名利、攀附名门的浅薄女子。

阿美利娅以木乃伊的身份在上校的橱柜里待了整整二十年，"过的是受罪和痛悔的生活"；黑衣妇人因经不住男爵的甜言蜜语，暗中和他鬼混偷欢。

阿肯霍兹听闻了这些鬼魂的奏鸣曲之后，惊讶于这些上等人背后的罪恶。上校女儿听到这些骇人听闻的事情后，心碎不已，瘫倒在地，显出快死的样子，仆人拿来屏风遮住了她。阿肯霍兹高呼："解放者来了！欢迎，你这苍白、温柔的解放者！睡吧，你这美丽、不幸、无辜的姑娘，你无罪而受难，睡吧，不要做梦，当你醒来的时候，一个不燃烧的太阳会迎接你，在没有灰尘的房间里迎接你。"屏风后传来上校女儿弹奏竖琴的乐声，屋里充满白光，阿肯霍兹振奋高歌，呼唤着上帝，呼唤着自我救赎。屏风后传来呻吟声，房子消失了；勃克林的名画《死亡之岛》变成了后幕；岛上传来轻轻的音乐，恬静而悲凉。

2．剧作赏析

《鬼魂奏鸣曲》是斯特林堡的代表剧作，也是表现主义戏剧的名作。

剧本构思奇特，情节扑朔迷离，气氛阴森诡谲，并含有辛辣的讽刺。剧作以老人何梅尔为主线，通过四个场景的描写，将人物之间的复杂关系和仇怨纠葛生动地展现出来，从而彻底撕下了资产阶级家庭华丽的面纱，把他们虚伪、自私、肮脏、腐朽、冷酷的内心世界暴露于舞台之上。剧中的人物们缺乏爱心与忠诚，缺乏道德与正义；他们利欲熏心、相互倾轧，每个人都身负罪孽，这是一群没有灵魂的人物。无论活着还是死去，他们每个人狰狞的面目如同鬼魂一样，在罪恶的生活里演奏出一首首扭曲、凶横、狞恶的奏鸣曲。

作为表现主义戏剧，斯特林堡用怪诞的奇想、乖张的处理，把活人、死尸、鬼魂请上了舞台。剧中既有活生生的人物，也有挤奶姑娘的亡魂，还有披着裹尸布的死人，生死交错，令人惊诧。在人鬼同台的戏剧场面里，剧作家通过人物间（活人与活人、活人与死人）的谈话和相互指责，暴露了剧中人物丑陋、罪恶的真面目，揭露了社会中欲望横流、尔虞我诈、相互戕害的残酷世相，揭示了资本主义世界利欲熏心、唯利是图、损人利己的魑魅魍魉般的社会本质，并对此进行了尖锐的嘲讽和深刻的批判。

同时，斯特林堡以他敏锐的社会洞察力，透过人物之间繁复的关系，深入地反映了很多社会问题。如人与人之间的交往问题、夫妻关系问题、朋友相处问题、妇女存在意志问题、命运前途问题等。在这些社会问题的揭露中，剧作家还十分注重对人物精神世界的展现和对他们潜意识的开掘，将他们内心中的阴狠、自私、无情、痛苦等种种活动生动描绘出来，并通过人物的独白、幻象等主观表现方式将之外化于舞台之上，使人物涌动的心灵世界戏剧化，进而深刻揭示了人物"深藏在内部的灵魂"。这样，一方面丰富了人物性格的塑造，一方面强化了剧作家对人物生活本质的批判。尤其是斯特林堡借人物之口，道出了人的罪恶行径所导致的社会乱象，"这个世界是疯人院，是妓院，是停尸场。耶稣基督要来到这个世界，就等于堕入地狱"，令人惊讶于物欲世界的可怖，使剧作在阴郁、晦涩、怪诞中充溢着哲理性的蕴彩。

《鬼魂奏鸣曲》是充斥着人欲横流和纸醉金迷的现实世界的写照。斯特林堡深感这个世界的罪孽深重、悲惨痛苦和无可救药，他甚至觉得西方的宗教信仰也不再可靠。这种悲观情绪鲜明地体现在剧作怪诞、阴晦、诡谲的气氛之中。为了寻觅精神上的释然，斯特林堡把目光投向东方。剧中，上校女儿所在的风信子花房，不但是一间形式奇特、具有东方格调的房间，而且施以很多五彩缤纷的风信子花来装点。房中壁炉上还有一尊巨大的释迦牟尼佛像，其膝盖上放着花根，从花基上生出圆形的花柄，周围长满了星状的花朵。而剧作结尾，大学生阿肯霍兹更是高喊："圣明、慈善的如来佛，你坐在那里等待苍天从大地里生出，你延长对我的耐心，使我纯洁的意志经受考验，不要使我们失望！"这些，都体现出剧作家对东方文明的向往，也是他对佛教的祈祷和心灵寄托。当然，精神的寄予之余，斯特林堡更希望人们能对自己的罪恶进行虔诚的忏悔，以真诚的赎罪之心净化自我的灵魂，只有这样，人类才会有希望。因此，在阿肯霍兹高歌"我看到了太阳，我似乎看到了上帝；自食其果，善行必有好报应。愤怒之举，不能医治罪恶之心；让被你伤害过的人愉快，用你的良心助人；无劣迹者无所惧，善良者没有内疚"之后，瑞士象征主义画家阿诺德·勃克林的画作《死

亡之岛》出现于后幕,舞台大幕在恬静而悲凉的乐曲声中慢慢落下。这样的处理,是忏悔,是祈祷,是救赎,是期盼。在浓烈的象征韵味里,剧作从对人的罪恶的揭露升华为宗教的指引和对人类命运发展的翘首。

第四节　萨特与《死无葬身之地》

一、萨特的戏剧创作

让-保罗·萨特(1905—1980),法国剧作家、小说家、哲学家、评论家。他出生于巴黎的一个海军军官家庭,因父亲亡故,他的童年是在外祖父家度过的。他的外祖父是语言学教授,儿童时代的萨特受到了良好教育,并阅读了大量的书籍。中学时代,萨特开始接触叔本华、尼采等人的哲学,深受影响。后留学德国,在柏林法兰西学院攻读哲学。二战期间,他应征入伍,在战斗中不幸被德军俘虏,尔后在战俘营度过了一段岁月。被释放后,萨特回到了法国,秘密组织法国抵抗运动,并开始戏剧创作。战后,萨特的创作进入高峰期,还曾创办《现代》杂志。1980年,萨特在巴黎逝世。

萨特的一生,是战斗的一生。他反对战争侵略,支持民主与独立运动,曾到访过中国,还曾访问过切·格瓦拉。同时,他一生都拒绝接受任何官方给予的殊荣,包括1964年瑞典文学院授予他的诺贝尔文学奖,令人敬佩。

萨特是著名的存在主义哲学家,著有哲学论著《存在与虚无》《辩证理性批判》。哲学上的造诣,深深影响着他的戏剧创作,使他成为20世纪存在主义戏剧最重要的代表作家。他一生创作了11部剧本,主要剧作有《群蝇》《禁闭》《恭顺的妓女》《死无葬身之地》《魔鬼与上帝》等。在剧作《禁闭》中,萨特通过3个死后不改生前本性、在阴间永远相互精神折磨的亡魂,大声喊出"他人即是地狱"的惊世哲语。此外,他还写有文艺评论、小说和电影脚本。

萨特的戏剧体现着存在主义思想，蕴含着存在主义哲理，这是萨特剧作的重要特征。在创作上，萨特主张戏剧的真实性和实践性，倡导剧作家要投身社会改造，剧作要干预和改变社会现实。他的戏剧着眼现实，题材广泛，深蕴批判。其戏剧架构独具一格，艺术手法成熟而内敛，台词于精妙和犀利中震撼人心。他的戏剧不讲究艺术雕琢和浮华的辞藻，不以情节取胜；但在自然、朴质之中，深刻展现人物内心和精神冲突，凸显行动与境遇矛盾的尖锐性，显示世界的冷漠与残酷，最终彰显"人"对意志和行动选择的伟大性。

萨特的哲学思想和戏剧创作，对二战后的法国戏剧产生了重要影响。

二、《死无葬身之地》鉴赏

1. 剧情梗概

第二次世界大战胜利前夕的法国，一次游击战中，300多名抵抗主义运动战士壮烈牺牲，卡诺里斯、索尔比埃、昂利、吕丝、弗朗索瓦5名战士不幸被捕，他们的队长若望得幸逃脱。

敌人将被俘的5人关在堆放杂物的狭小顶楼。面对即将到来的审讯，5名战士忐忑不已。出生于希腊的战士卡诺里斯年纪最大，他劝慰大家：既然他们什么都不知道，没有要隐瞒的，就可以挺过酷刑。索尔比埃和昂利同意他的看法。吕丝是若望的情人，一直怀念着他。弗朗索瓦是吕丝的弟弟，年仅15岁。

敌人首先提审索尔比埃。当其余的4人正在议论索尔比埃能否挺下来时，楼下传来索尔比埃的嚎叫声。昂利表示他不会叫喊的，卡诺里斯说叫一叫可以轻松些。弗朗索瓦吓得面色惨白，浑身哆嗦。这时，若望被推进牢房，原来他是在路上碰到了敌人的一支巡逻队被捕的。吕丝以为一切都完了，若望则说敌人并未识破他真实的身份，他必须找机会脱身去通知其他的60多名战友转移。

半小时后，索尔比埃被送回来，他看见若望也被捕，反而感到坦然，因为终于有秘密可以向敌人隐瞒了。但他又怕自己会成为懦夫而忧心。牢

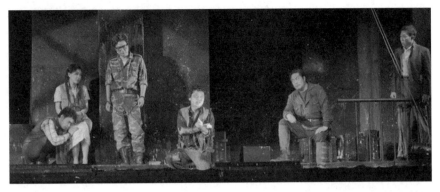

《死无葬身之地》演出剧照

房门又被打开,卡诺里斯被敌人带走了。若望不忍看着部下为他受苦,想去自首。昂利阻止了他,说他给战友们通风报信的任务尚未完成,以后他还可以作为见证人去看望他们的亲属。不一会儿,伤痕累累的卡诺里斯被架了回来。

一间教室里,三个法国合作分子正在争议。克洛歇要求保留卡诺里斯流的一摊血,继续提审游击队员。他的上司朗德里厄主张把血擦掉,抓紧时间吃顿饭。佩勒兰偷偷警告朗德里厄,说克洛歇经常给上级打小报告。此时,收音机里传来德军未能阻止盟军前进的消息。恼怒的三人叫士兵把昂利带来,将他双手捆在椅子的扶手上,严刑逼供,但昂利表现得非常顽强。接着,克洛歇再次提审了索尔比埃,并命令士兵用钳子拔下了他的指甲。索尔比埃假意屈服,乘他们不备,跳楼自杀。

随后,吕丝被带走。当她被送回来后,显得十分疲惫。她告诉若望,她没有招供,也不能再感受爱情了。看着姐姐的惨状,惊恐的弗朗索瓦声称要揭发若望。昂利问吕丝,她认为弗朗索瓦会招供吗?吕丝作了肯定的答复。昂利决定处死弗朗索瓦。若望本想保护弗朗索瓦,吕丝却拦住了他。大家痛苦地看着昂利把弗朗索瓦掐死。痛苦的若望想到一个主意:如果敌人放走他,他就把一个战友的尸体拖到他们存放武器的山洞里,冒充他自己;如果敌人重新审问,他们可以透露这个秘密的山洞,事情会很快了结。话音刚落,他就被释放了。

第二天早晨，克洛歇本想审讯那个孩子，却得到了弗朗索瓦的死讯。朗德里厄把剩下的三个抵抗运动战士一齐带来，承诺只要他们供出队长，就让他们活命。吕丝高呼胜利了，并痛斥这三个坏蛋昨天强奸了她。克洛歇要对三人用刑，卡诺里斯要求单独同吕丝和昂利相处一会儿。在他的劝说下，两位战友终于同意假招供。

卡诺里斯按照若望建议的那样作了假供。朗德里厄信以为真，马上派士兵去捉若望。然而，克洛歇却无视朗德里厄的承诺，私自下令把吕丝三人枪毙了。

2. 剧作赏析

《死无葬身之地》是萨特的重要代表剧作，也是存在主义戏剧中著名的境遇剧（又称"处境剧"）。这部剧作以二战胜利前夕的法国为背景，通过几名被俘的抵抗主义运动战士在狱中与投降德国的合作分子的斗争，展现了人在极限处境中不屈抗争的英雄行为。对于吕丝等几名抵抗战士而言，身陷囹圄，无处逃遁，他们不仅要面临被处决的命运，还将承受死亡前的酷刑和等待的折磨，这是人生中的极限境遇。如此处境，面对残忍的酷刑、肉体的折磨、精神的压力，索尔比埃发出悲叹："一分钟便毁掉整个一生"。人与环境的冲突和搏斗，使置身其间的每个人不禁向灵魂深处发问："我如何经得住拷打？"是刚强坚毅，还是懦弱妥协，成为狱中每个人必须直面的选择。外在与内在力量的冲击下，虽然他们各人选择的路径不同，但他们还是保持了自己的人格尊严，挺过磨难，赢得了胜利，尽管他们最终为此付出了生命的代价。当吕丝高呼胜利的那一刻，他们的人生价值得到了自我确认与肯定。

1946年11月8日，萨特在《死无葬身之地》首演前对记者说："我感兴趣的是极限的情境以及处在这种情境中的人的反应。"[1]于是，在他设置的极限境遇下，剧中人物在生理、心理、精神等方面做出种种强烈反应，并于其中展示了各自人格的力量。"就剧中每一单个人的选择而言，维护个

[1]〔法〕萨特：《关于〈死无葬身之地〉》，引自《萨特戏剧集》下，袁树仁、沈志明等译，人民文学出版社，1985年版，第975页。

人尊严，创造人的本质仍会做出英雄的抉择。"[2]因此，《死无葬身之地》探索了人在极限境遇中的选择、意志、责任及人性的深度。萨特更是通过这部剧作鲜明地表达了存在主义哲学的"选择的自由"观念；而在极限处境中，生命个体所完成的自由选择，无疑是人性中最顽强的自主意志的体现，具有巨大的生命抗争意蕴，也使剧作诠释出深刻的哲学命题。

作为一部境遇剧，《死无葬身之地》的戏剧冲突简洁有力，集中而尖锐，占据着整部剧作的核心位置。剧作家在冲突中塑造人物，在冲突中发展和推动戏剧情节，更在冲突中体现人物自由选择的艰辛与伟大。就外部而言，剧作的冲突是被俘的抵抗战士与合作分子的斗争，即人与环境的冲突；就内部而言，剧作的冲突是几名抵抗战士自我内心深处的冲突，即心理冲突。心理冲突是这部剧作主要的冲突形式，剧作家借此着重表现的是在极端情境下每个人的自我内在冲突、自我内在调整，以及之后做出的自主选择。这一波涛翻涌、惊心动魄的过程深深震撼着人们的心魂。

《死无葬身之地》中，萨特塑造的抵抗战士并不是简单的"高、大、全"革命者形象，而是把每个战士当作一个有血有肉的"人"来看待，生动写出他们在死亡前、酷刑前的真实状态，以及由恐惧导致的生理变态现象。无论彷徨、害怕、痛苦、挣扎，这些战士仍旧是自己的主人，他们和敌人顽强地展开了一场意志的较量。在自我选择的过程中，每个人又都展现出不同的性格特征。其中，索尔比埃与若望的形象刻画最为生动。

索尔比埃是剧中内心冲突最为激烈的人。他没有卡诺里斯的沉着冷静，也没有昂利的刚强不羁。他只是一个信守朴素价值观的小人物。他虽胆小，却诚实地面对内心恐惧，不断调整自己的心理状态，并以"这正是我父亲为卷心菜浇水的时候"，在潜意识里用生活的常态来激励自己"淡然"面对酷刑。经历过第一次审讯后，他更加清楚了自己的软弱："告诉你，我连我的母亲都会出卖。"这是他对自我的唾弃。接着，他审视道："有些人死在床上，问心无愧。好儿子、好丈夫、好公民、好父亲……嗨！其实像我一

[2]〔法〕萨特：《萨特戏剧集》上，袁树仁、沈志明等译，第4页。

样都是懦夫，而他们自己永远也不知道，他们运气好。"这深刻的话语，不仅是自我审视，更令无数的人们审视自我。当见到若望时，他为自己终于能有一个可以保守的秘密而感到一丝欣喜，因为他的坚持有了意义。面对第二次用刑，他极力希望自己能够超越痛苦，承担责任。可被拔指甲的疼痛令他难以自抑。索尔比埃在即将崩溃之际，撒谎骗得敌人的松绑后，勇敢地从窗口跳了下去。他终于战胜了自己的软弱，用生命的代价完成了自由意志的选择。

若望是剧中最为痛苦的人。他刚上场时还是个充满信心的队长，认为所有牺牲都是胜利的一部分。可看着队友接连遭受酷刑拷打，而他帮不上任何人的忙，只能充当看客时，他开始感到痛苦。尤其是当他的身份变成了被保护者，他自责是队友痛苦的根源。他想自首，他想承受队友的痛苦，他要成为受难者中的一员，却遭到队友的反对。他没有付出的权利，只有接受的权利。唯一令他感受到温暖的吕丝，也在受刑后抛弃了爱情。他无力抚慰吕丝，无力保护弗朗索瓦，能做的只有承受队友所看不到的心灵上的痛楚。他刺痛般地感到被一切所抛弃，他绝望，却又必须活下去，因为只有他活着，队友们的死才有意义。他将背负着队友们的痛苦记忆，痛苦地活着。

《死无葬身之地》的演出中，牢门声、拷打惨叫声、昏黄的灯光、刺眼的鲜血，对观众产生异常强烈的刺激。索尔比埃在受刑前的自问："我不知道过一会我能不能认出自己"，不仅拷问着二战中怯懦的人们，而且将永远向幸运的、幸福中的人们发问：你们若身处极限境遇之中，又会做出怎样的选择呢？这是人性的自我拷问。

当演出结束，舞台恢复沉寂，被枪毙的昂利他们胜利了么？在剧作结尾收音机的乐曲中，又会有谁记得他们呢？获得假情报的合作分子胜利了么？活着的若望胜利了么？在生命面前，谁才是真正的胜利者？

答案只有一个：一切皆为虚无。

第五节 贝克特与《等待戈多》

一、贝克特的戏剧创作

塞缪尔·贝克特（1906—1989），爱尔兰小说家、戏剧家，出生于爱尔兰都柏林的一个中产阶级家庭。他毕业于都柏林的三一学院，后去法国深造，结识了很多朋友。其中，意识流大师乔伊斯对他产生了很大影响。再次回到都柏林后，贝克特获得三一学院的硕士学位，随后旅居英国和德国，最终选择永久居住在法国。二战期间，他曾参加抵抗组织运动。1969年，贝克特荣获诺贝尔文学奖。1989年，他在巴黎逝世。

贝克特使用英文和法文进行艺术创作，一生留下二十余部戏剧。他的主要剧作有《等待戈多》《结局》《那些倒下的人》《最后一盘录音带》《啊，美好的日子》等。其中，《等待戈多》是他的代表作，也是荒诞派戏剧的代表作，为贝克特赢得了巨大的国际影响。

贝克特的戏剧，竭力破除现实写照、心理描写、深意语言等一切戏剧传统因素，显现出全面反传统的特点。他的剧作没有具体的社会主题，没有完整、连贯的情节，没有具目的性的戏剧动作，更没有承接性的、逻辑性的语言，有的只是抽象的情境展现和支离破碎的对话，从而将存在、期待、时间、孤独、死亡等人们生活的最基本要素以最直接、最深刻的方式进行揭示。正是在这样的虚无和荒诞中，人生无意义的重复、人与之间的难以沟通、人的精神无望等生之痛苦，才能感彻人的心扉，唤醒人生新的希望。

贝克特从不认为自己的戏剧是荒诞的，在他眼中，生活如他舞台展示所见，希望能激起观众对人生和命运的深刻思考。

二、《等待戈多》鉴赏

1. 剧情梗概

黄昏，乡间一条小路上，伫立着一棵光秃秃的树。流浪汉爱斯特拉冈坐在一个土墩上脱靴子。他两手使劲拉，直喘气。他停止拉靴子，显出精

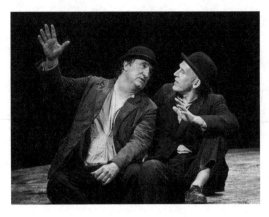

《等待戈多》演出剧照

疲力竭的样子。歇了会，他又开始脱靴子。这时，流浪汉弗拉季米尔从一旁走来。这两个人每天都在这里碰面，他们在等待戈多先生的到来。

为了消磨等待的时间，弗拉季米尔讲起了《圣经》故事。爱斯特拉冈听了一会儿，痛苦地站起身来，向四处张望。他们对等待的地点产生了怀疑，为此讨论了半天，仍无确切答案。他们感到无聊，便找些话说，找些事做，甚至想上吊。接着，两个人又开始吃起胡萝卜。这时，波卓赶着幸运儿走了过来。波卓命令幸运儿跳舞、思想。幸运儿语无伦次的一大段长篇独白把他们气坏了，三人全都扑到幸运儿身上，制止他继续"思想"下去。

波卓用鞭子赶着幸运儿走了。爱斯特拉冈和弗拉季米尔继续等待。一个小男孩从台后走来，对他们说："戈多先生要我告诉你们，他今天晚上不来了，可是明天晚上准来。"听了这一消息，两个人嘴里说着要走，却坐着一动不动。

第二天，同一时间和同一地点，爱斯特拉冈和弗拉季米尔又开始等待戈多，只是那棵光秃秃的树上有了四五片叶子。爱斯特拉冈已忘记前一天所发生的事，与弗拉季米尔重复着那些毫无意义的谈话。为了消磨时间，他们想方设法找话说，漫无目的地谈论着。波卓和幸运儿来了。此时波卓已变成瞎子，幸运儿也成了哑巴。他们一上台便摔倒在地上。弗拉季米尔还以为等待已久的戈多来了，可传来的却是波卓"救命"的

呼声。两个人开始讨论是否救人，最终决定去救。波卓和幸运儿被救起后，继续上路了。

波卓走后，一个小孩走了上来，表示说，戈多先生今晚不来了，可是明天一定会来的。爱斯特拉冈建议离开这个地方，走得越远越好。弗拉季米尔却认为他们明天还得来等待戈多。他脱下帽子（幸运儿的），往帽内窥视，往里面摸了摸，抖了抖帽子，拍了拍帽顶，重新把帽子戴上。弗拉季米尔提醒爱斯特拉冈拉上已掉下的裤子，并问他："咱们走不走？"爱斯特拉冈回答说："好的，咱们走吧。"但他们却依旧站着，一动不动。

2．剧作赏析

《等待戈多》是贝克特最著名的剧作，也是荒诞派戏剧的经典作品。剧作于1953年在法国巴黎首演时，引发了支持者和反对者的激烈争吵。但此后，该剧连续演出四百余场，轰动了整个欧洲。随后的几年间，二十多个国家先后上演过该剧，观众达百万余人，堪称欧洲戏剧史上的奇迹。

《等待戈多》是以一种崭新的面貌出现在世人面前的，反戏剧传统是其最为显著的艺术特点。首先，剧作弱化了情节。剧本主要描写两个流浪汉——爱斯特拉冈和弗拉季米尔在一条乡村小路上等待戈多的情形。他们两人日复一日地在原地等待戈多，不断地重复着脱鞋子、摘帽子、唱歌、演戏、讲故事、闲聊、拥抱等一系列动作，而他们所做的一切毫无意义，仅仅是为了消磨时间而已。在这样无聊的等待之中，剧作既谈不上有什么情节，也没有通常所说的戏剧动作和矛盾冲突。其次，人物语言失去了叙述与交流的作用。剧中的语言没有内在逻辑，互无关联，漫无目的，杂乱无章。而且两个人物各说各的，难以进行有效的情感交流与沟通。因为他们之间根本就没有什么可交谈的，谈话只是生理性的机械行为。他们的对话成为毫无意义的喋喋不休，他们之间的交流从未真正成功过。再次，剧作没有内在的逻辑性。戏剧情境是一条乡间小路，舞台上只有一棵光秃秃的树，两幕戏之间没有联系和延续性，每一幕中人物的语言、行为也无逻辑性。剧作唯一的变化是两幕戏间的时间流逝，但仅仅一天相隔，舞台上的那棵秃树竟长出几片叶子，波卓竟变成了瞎子，幸运儿竟变成了哑

巴。一切都不符逻辑，令人不可思议。此外，剧中还充斥着不息的重复。第一幕和第二幕的内容基本一样，两位主人公语无伦次的话语、单调无聊的动作，始终重复地呈现着。同时，剧作结构是圆形的，即在哪里结束又在哪里开始，结束即是开始，开始又意味着结束。如此循环往复，永无休止。

纵观全剧，剧作在方方面面都达到了充分的反戏剧性。在贝克特看来，没有情节、没有动作的艺术才是纯正的艺术。因此，《等待戈多》所表现的均是生命最基本的要素：时间、存在、期待、孤独、异化、死亡等等。所以，舞台上展现的只是两个主人公毫无逻辑、颠三倒四的胡言乱语和一连串散乱无聊的动作重复。通过荒诞的情境、无聊的动作、贫乏的语言、不竭的重复、错乱的逻辑，贝克特阐释了他眼中的现实世界：世界本身就不按照逻辑和理性运转；生活的实质就是毫无改变的继续和毫无意义的重复，生活是荒诞的，没有意义的；生活中的人们，彼此难以理解和沟通，人与人之间是疏远而冷漠的，人们既无法与他人交流自己的痛苦，又因拒绝交流而陷入更深的痛楚，世界中的每个人都是孤独而痛苦的。

为了揭示剧作的哲理性，《等待戈多》蕴含着浓郁的象征色彩。剧中的戈多，含义丰富。一方面，他喻示着我们生活中所等待的对象可能是某一事物或某一个人，还可能是命运、死亡等一切未知之物。另一方面，戈多是我们的希望，是我们期待的能够来拯救我们灵魂的上帝。爱斯特拉冈和弗拉季米尔一直说自己在等待着戈多对他们的拯救，这正是原罪观念下人对上帝的忏悔和寻求解脱苦难的期望。同时，剧中的戈多（Godot）一词实际上是"上帝"（God）的谐音。戈多对信使中放山羊的小孩很好，而对他放绵羊的兄弟却很残暴，这不禁让人们想起该隐和亚伯，进一步暗示了戈多与上帝的关系。因此，爱斯特拉冈和弗拉季米尔对戈多的等待，是人类对光明的渴望，是人类灵魂的自我救赎，是人类寻求解脱的天梯，更是人类在绝望中对希望的守候。

剧中的两位主人公，象征着空乏、无聊、迷茫的人类。他们两人性格

迥异又紧密互补：一个实际，一个自称诗人；一个固执不变，一个变化无常；一个口臭，一个脚臭；一个对戈多抱以希望，一个怀疑戈多的存在。他们不停地斗嘴，却又相互依赖，难以分开。这种性格上的相悖和互补，比喻了人类的希望与绝望相互依存的关系。剧作另外的两个人物波卓和幸运儿，则象征着人类的肉体与精神，他们的主奴关系喻示了理智被肉体的种种欲望所驾驭。而后他们变成瞎子、聋子，说明了人生的处境只能是由坏变得更坏，且人生的种种无常变化会来得异常突然，让人难以理解、难以接受，人生的虚无之感由此显现。

剧作还向人们揭示了生活中的两种痛苦：习惯与遗忘。剧中的两位主人公天天空等，令宝贵的时光从身边渐渐消逝。对于戈多的等待，爱斯特拉冈并不像弗拉季米尔那样坚决，他曾想着改变，但还是与弗拉季米尔一道继续等待下去了。弗拉季米尔说过，他们之所以要等待下去，是习惯在作怪。生活中，人们往往会产生改变生活的想法，但最终都在某种生活和思维方式的习惯中懒于行动、怯于改变，逐渐丧失内心的激情。同时，剧中人物的不断遗忘，体现出生活中人们总是在安逸中忘却了梦想，忘却了危机，日渐麻木，愈发迷茫，最终忘却了自己的存在价值与生命意义。习惯和遗忘是生活之痛，也是人生之哀。

对于《等待戈多》，每个人心中都有自己的理解，每个人的心中也有不同的"戈多"。1957年11月19日，美国圣佛朗西斯科市演员工作室剧团的成员在圣昆丁监狱的1400名囚犯面前演出了《等待戈多》。剧中那些曾使巴黎、伦敦和纽约的观众感到难以理解的东西，却一下子被这些囚犯观众所理解。他们被这出戏深深吸引了，在演出结束时，报以了激动的、长久的掌声。

《等待戈多》是一首荒诞的诗，是一首哲学的诗，更是一首关于生命的诗。

第六节　尤内斯库与《秃头歌女》

一、尤内斯库的戏剧创作

尤金·尤内斯库（1912—1994），法国和罗马尼亚戏剧家。他出生于罗马尼亚的斯拉蒂纳，父亲是罗马尼亚人，母亲为法国人。他随父母在法国度过童年，后来回到罗马尼亚，在布加勒斯特大学学习法国文学，毕业后在中学任教，并发表诗作和文艺评论文章。1940 年，他定居法国，随后开始戏剧创作。他一生荣誉颇多，1970 年更被选为法兰西学院院士。

尤内斯库专于戏剧创作，共写有四十余部剧作。主要作品为《秃头歌女》《上课》《椅子》《不为钱的杀人者》《犀牛》《空中行人》《国王死去》等。其中，《秃头歌女》和《犀牛》是他的代表作。

作为荒诞派戏剧最为重要的代表作家之一，尤内斯库的戏剧充满荒诞，摒弃了戏剧情节和矛盾冲突的设置，破除了戏剧有机化、整体化的因素，以纯粹的戏剧观念展现出反戏剧的艺术特征。

尤内斯库非常关注生活和生活中人们的精神之苦。他笔下的人物总是处于不正常的生活逻辑之下，并在情境的不协调中，体现出人生的荒诞性和喜剧性。因此，尤内斯库十分注重戏剧语言的运用和呈现，以此替代戏剧情节和戏剧动作。在严肃的、滑稽的、无意识的、隐喻的等诸多语言的融合并用中，他深刻揭示出人物的精神困苦、世界的冷漠残酷、人生的荒谬虚无，进而暴露出人们恐惧、绝望的精神危机。同时，借助大量的舞台提示和动作指示，尤内斯库将荒诞戏剧极大地舞台化，使人们感受到世界的错乱、无常和危险，给观众以心灵冲击，令观众深陷于对生命的思考之中。

二、《秃头歌女》鉴赏

1. 剧情梗概

英国伦敦郊区，一个英国中产阶级家庭的室内，摆放着几张英国安乐椅。在这个英国之夜里，英国人史密斯先生靠在他的安乐椅上，穿着英国

拖鞋，抽着他的英国烟斗，在英国壁炉旁边读着一份英国报纸。他戴着一副英国眼镜，一嘴花白的英国小胡子。史密斯夫人是个英国女人，正坐在他旁边的另一张英国安乐椅里，在缝补英国袜子。英国的沉默良久，英国挂钟敲着英国的十七点钟。夫妇俩闲极无聊，没话找话，漫无边际地东拉西扯。史密斯先生在报上发现了熟人波比的死讯，夫妇俩谈起波比一家，后来竟把那一家子人都叫成了波比。

女佣人玛丽通报，说马丁夫妇一直等在门外。进屋后，马丁夫妇在攀谈中竟发现他们是坐同一趟火车从曼彻斯特来到伦敦，现在同一条街、同一幢楼、同室而居、同床而卧，还生有一个小女儿——原来他们是夫妻。玛丽进来说，马丁先生的孩子左眼是红的，而马丁夫人的孩子右眼是红的，否定他们是夫妻。

史密斯先生埋怨马丁夫妇迟到，谎称全家一天没吃饭。史密斯夫人请求马丁夫妇讲述他们的旅途见闻，马丁夫人讲了菜市场蔬菜涨价，一位老先生弯腰系鞋带。这时，门铃不停地响，史密斯夫人开门后，却空无一人。第四次门铃响时，她不肯再去开门。史密斯先生只好自己去开门，门外站着消防队长。消防队长声称自己已在门外等了三刻钟。史密斯夫妇发生了争执，史密斯夫人坚持说门铃响时没人，史密斯先生坚持认为门铃响时一定有人。消防队长询问史密斯家里有没有失火，史密斯先生否认，消防队长为没有着火不能获得奖金而遗憾。

消防队长给大家讲了个牛犊吞下玻璃碴子生下母牛并同人结婚的故事，史密斯夫妇也各自讲了一个故事。玛丽也想给大家讲故事，遭到众人的拒绝。突然，消防队长认出玛丽正是他的旧情人，两人欣喜若狂。玛丽不顾大家反对，执意朗诵了一首献给队长的诗，诗未念完就被史密斯夫妇赶出门去。消防队长借口城那头有场火灾，起身告辞，走到门口时，他突然问起："倒忘了，那秃头歌女呢？"

史密斯夫妇和马丁夫妇无聊至极，他们开始玩弄冗长的文字游戏。后来，气氛愈发紧张，众人狂暴至极，彼此朝着对方的耳朵大叫。灯光骤灭，黑暗中只听见众人越来越快地、有节奏地喊叫："甭打那儿，打这儿！甭打

那儿，打这儿！"声音突然中断，灯光复明。马丁夫妇像剧本开场时史密斯夫妇那样坐着，一成不变地念着史密斯夫妇在第一场戏中的台词。戏重新开场，然而幕却徐徐落下。

2. 剧作赏析

十一场次剧目《秃头歌女》是尤内斯库的代表剧作，也是荒诞派戏剧的名作。剧本的创作灵感，源于当时尤内斯库学习英语时对英语所产生的兴趣。最初，这部剧作的名称设想包括《轻松英语》《英国时间》《疯狂的英国大钟》《下着倾盆大雨》等题目。但在一次排练中，饰演消防队长的演员误将"金黄头发的女教师"这句台词错念成"秃头歌女"，尤内斯库立刻意识到"秃头歌女"是剧作最为恰当的剧名。剧中，涉及"秃头歌女"的谈话仅出现过一次，且轻描淡写，一带而过。事实上，剧中并没有秃头歌女，也无有头发歌女，而且根本就没有歌女。"秃头歌女"只是一种空洞的存在形式，是生活虚无的外在表现。这个剧名，无疑为剧本增添了荒诞色彩，也深化了剧作的主题含义。

作为一部荒诞派戏剧，《秃头歌女》呈现出鲜明的反戏剧的艺术特征。全剧没有戏剧动作，没有剧情的起承转合，没有人物性格的塑造，也没有统一的情节，有的只是生活的空虚、无聊与荒诞不经。剧作家通过人物毫无逻辑、漫无目的的对话，深刻地将人类生存的荒诞性以戏剧化的形态呈现于舞台之上，进而暴露出二战后西方社会中人们出现的思想空虚、恐惧绝望的精神危机。

整体而言，《秃头歌女》在无序中呈现出行为的荒诞、语言的荒诞和人际关系的荒诞。剧作没有通常意义上的戏剧情节，更打破故事开端、发展、高潮、结局的传统叙述方式。舞台上展现的只是一个简单过程：人们的闲聊。在不同人物的语言衔接中，闲聊被不断延续；而闲聊本身既无实质内容，也未揭示人物的心理活动，更与剧情发展不相关联。当然，剧作在这种毫无动机的、机械式的闲聊里根本谈不上有剧情。因此，剧中人物在没有行动、没有性格发展、没有逻辑的闲谈中，呈现出行为的荒诞性。他们没有规律和缺乏内在联系的东拉西扯，令人感到枯燥无味和毫无意义，这

恰恰是剧作家对生活的体验。

《秃头歌女》中，语言丧失了传统戏剧中情感交流和心灵映现的作用，而代之以不连贯和难以理解的对话。尤内斯库对语言逻辑性的剔除，使得剧中人物的交流给人以牛头不对马嘴的相悖之感。到最后，人物对话竟变成大声的喊叫，彻底失去了思想交流的意义，成为单纯的生理现象。这种语言的荒诞性，足以显示出生活中人与人彼此沟通的艰难，体现了人的心灵交流之苦。因此，缺乏真诚而相互不能理解，使人处于灵魂的孤独之中，导致语言失去了真实意义，成为荒诞、可笑的空壳。同时，剧中大量采用了"英国的沉默良久""英国的十七点钟"这样的文字游戏，并利用声母和韵母的谐音玩弄语句，表现了剧作家对谚语、常识、形式逻辑和语言规范的嘲讽。

《秃头歌女》还表现出人际关系的荒诞。剧中的史密斯夫妇，几乎没有什么共同语言，他们的对话、交流毫无目的与意义，只为消磨无聊的时间。他们之间除了无的放矢的闲扯，就是无关痛痒的争吵，夫妻俩的生活根本没有内在激情和情感关怀，他们形同陌路。另一对夫妻马丁夫妇也和史密斯夫妇一样，他们到史密斯家做客时竟然彼此不认识，在一段冗长的对话后，方才发现他们是一对夫妻。如此荒诞的处理，尽显夫妻之间的陌生，这无疑是剧作家对现实生活中虚伪的爱情和失败的婚姻的辛辣嘲讽。

荒诞之余，《秃头歌女》还展现出鲜活的喜剧色彩。剧中的各种荒诞关系，本身就是一种生活的喜剧形态。加之剧作家对语言的特殊运用，使语言在高度戏剧化中，在不同人物重复的台词中，产生了意想不到的、浓郁的喜剧性韵味。如"屎巴巴，稀拉拉，好一个屎巴巴来稀拉拉"，"可可园的可可树，不长花生长可可"，这些看似支离破碎、没有内在逻辑的台词，却在不断的重复中引人发笑，形成强烈的舞台效果。

《秃头歌女》的结尾，蕴含着深刻的寓意。当马丁夫妇重复剧本开场史密斯夫妇的坐姿和台词时，大幕落下。结局亦是开始，开始代表着结束。人生在一成不变的循环往复中不断轮回，人们在相同的生活境遇里不断地

重复生活。其中的人们，没有感情，没有思想，没有欲望，没有希望。现实生活对人们而言，只是毫无意义的虚无。剧作中看似无聊、空虚、荒唐的对话所呈现出的种种荒诞，都映射着剧作家深刻的人生体验。尤内斯库以非凡的洞察力，向我们揭示了人类的生存处境、人生的荒诞无聊、人与人之间的冷漠无情；而无助的我们，正在承受着生活虚无的折磨和心灵孤独的精神之苦。

第七节　布莱希特与《伽利略传》《大胆妈妈和她的孩子们》

一、布莱希特的戏剧创作

贝托尔特·布莱希特（1898—1956），德国剧作家、戏剧理论家、导演。他出生于德国巴伐利亚州奥格斯堡镇的一个商人家庭，父亲是当地一家造纸厂的经理。他幼年体弱，但喜爱文学，中学时代就发表过诗作。后来，他进入慕尼黑大学攻读文学与医学，并在德国十一月革命期间在战地医院服务。革命失败后，他返回大学继续深造，并为报纸撰写剧评。他曾先后被慕尼黑小剧院和德意志剧院聘为戏剧顾问、导演。他还曾热衷于研究马列主义，并投身工人运动。1933年，希特勒上台，他带着家人逃离德国，开始了在欧洲长达15年的流亡生活。1941年，他在苏联逗留了一段时间，随后前往美国。期间，他在莫斯科观看了梅兰芳的访问演出，在好莱坞跟卓别林成为好友，并与当时访问美国的老舍相识。二战结束，他在美国遭到迫害，1947年返回欧洲。1948年起，布莱希特定居东柏林。1949年，他与魏格尔一同创建柏林剧团，实践他的史诗戏剧演剧方法。1951年，他荣获国家奖金，1955年获列宁和平奖金。1956年8月14日，布莱希特因心脏病在东柏林逝世。

布莱希特一生共写有四十多部戏剧作品，主要剧作有《巴尔》《三毛钱歌剧》《卡拉尔大娘的枪》《大胆妈妈和她的孩子们》《伽利略传》《四川好人》《高加索灰阑记》等。此外，他还著有《中国戏剧表演艺术的间离方法》《论

实验戏剧》《表演艺术新技巧》《戏剧小工具篇》《戏剧小工具篇补遗》等理论著作。

布莱希特的戏剧美学思想是建立在辩证唯物主义认识论的基础之上的，其剧作在思想、内容、表现形式上均显现出辩证法则的特征。故此，他将自己的戏剧称为"辩证戏剧"。为了更深刻地反映20世纪人类生活的面貌与状态，布莱希特在戏剧创作上积极探索并建立了叙事戏剧（史诗戏剧），即以唯物史观去认识生活、展现生活，突破"三一律"的限制，将大量叙述成分融入戏剧，利用分场标题和定场诗明确告诉观众剧情的走向，通过自由舒展的戏剧结构，多层面地展现生活的宽度和广度，在隽永、深邃的哲理中使观众认识到生活的真实面貌和它的复杂性与矛盾性，激发人们对人生的思考。

布莱希特在戏剧上的最大贡献是创立了间离方法（又译"陌生化方法"）理论，即利用艺术方法把平常的事物变得不平常，从中揭示事物的因果关系，暴露事物的矛盾特性，使人们认识到现实生活的本质。间离方法既是布莱希特提出的一个新的美学观念，又是一种新的演剧理论和方法。在戏剧创作上，间离方法要求戏剧家用犀利的审视力去观察生活，把生活中司空见惯的事物表现得令人惊奇，在叙述中生发对事物本源的追寻，发挥戏剧解释世界和改造世界的双重作用。就表演方法而言，间离方法要求演员与角色保持一定的距离，不可化身角色；演员要高于角色，以冷静理智和客观审视的态度支配情感，驾驭角色，以完美的技巧表演角色，给观众带来审美快感。他的体现派与苏联斯坦尼斯拉夫斯基的体验派成为当今演剧艺术的两个重要流派。

二、《伽利略传》鉴赏

1. 剧情梗概

在1609年，知识的曙光照亮大地，这曙光来自帕图亚一间小屋，伽利里奥·伽利略计算出：太阳静止不动，地球在旋转。

清晨，威尼斯的帕图亚，伽利略正在简陋的书房里擦洗着上身，女管

家查尔蒂的小儿子安德烈亚拿着一杯牛奶和一个面包走进来。安德烈亚告诉伽利略,该付牛奶钱了,可伽利略却兴致勃勃地给他讲起了自己的科学发现,并预言科学新时代即将到来。然而,威尼斯共和国对伽利略的科学发现并不感兴趣,它需要的只是能给国库增加收入的发明。微薄的薪水使伽利略连牛奶钱都付不起。

为摆脱经济压力,1609年,伽利略把荷兰人发明的望远镜加以改进,研制成功能放大32倍的望远镜,交给了共和国,令国会参议员们很满意。深夜,伽利略与好友萨格雷多透过望远镜观察着他的发现,萨格雷多劝伽利略勿蹈布鲁诺遭受火刑的覆辙,但伽利略毫不在意。

为了补贴生活和争取更多的研究时间,伽利略举家迁往佛罗伦萨,他去那里担任宫廷数学家。在佛罗伦萨,九岁的大公爵只会把研究模型当玩具玩,那些宫廷大臣和御用学者们则猛烈攻击伽利略的学说。伽利略不为所扰,并不顾城中爆发的鼠疫,专心进行着自己的研究。六年后,教会天文学家克拉维乌斯经过考察,证明了伽利略的发现完全正确。出于自身利益的考虑,教会宣布哥白尼学说为异端邪说,并责令伽利略只准研究,不许宣扬。

八年后,新教皇继任。伽利略开始向民众宣传他的学说,并积极从事太阳黑子的研究。他的学说在民间广泛传播,人民爱上科学而不爱上帝了。教会震怒,宗教法庭下令逮捕了伽利略,他的独生女维吉娅也遭到未婚夫退婚。在伽利略的工作室里,维吉娅默默为父亲祈祷,希望他能悔罪,以保平安。而伽利略的助手、学生安德雷亚却坚信老师不会放弃对真理的追求。伽利略被囚禁了23天,并受到宗教法庭刑讯的威胁,伽利略屈服了。1633年6月22日,伽利略公开宣读了他的悔罪书,并同意放弃他的学说。此举遭到安德雷亚的斥责。

此后,直至1642年伽利略逝世,他一直被软禁在佛罗伦萨城郊的一所小农舍里。终生未嫁的女儿维吉娅陪伴了他的余生。长年的研究工作,使晚年的伽利略双目近乎失明。每日在教会的监视下,以口授形式,让女儿记录完成他的科学著作《对话录》。此外,他每周还须向大主教上交一份悔

过书。

这天，久未往来的安德雷亚借研究之便顺道来看望伽利略。伽利略没有怨恨学生，他悄悄拿出了《对话录》副本，希望学生把它带到国外去出版，并因自己当年的软弱向学生忏悔。安德雷亚巧妙地把伽利略的著作带出了意大利，整个欧洲即将迎来科学的曙光。

2. 剧作赏析

《伽利略传》是布莱希特的代表剧作，也是一部历史哲理剧，它体现出布莱希特的哲理思想和叙事剧风格。该剧三易其稿，才最终定稿。剧作自问世以来，被欧美国家多次搬演，是现当代戏剧史上的一部杰作。

《伽利略传》以16—17世纪意大利天文学家、物理学家伽利略的生平事迹为题材，从其壮年写到晚年，时间跨越三十余载，具有鲜明的传记色彩。剧中，布莱希特运用历史唯物主义观点，把历史的经验教训和自己所在的20世纪的现实问题结合起来，形成了剧作哲理性的主题意蕴。

布莱希特创作《伽利略传》的整个过程，正值第二次世界大战期间。德国法西斯将人类的科学技术广泛用于战争之中，使人类遭受空前的浩劫。面对残酷的屠戮和满目疮痍的世界，布莱希特在深深思索着：科学的意义是什么？科学是用于造福人类，还是用于毁灭人类？科学家应坚持真理，还是屈从于统治者的淫威？这不仅是布莱希特思考的问题，也是那个时代及今后科学家们所必须要面对和回答的问题。

在激荡的戏剧冲突和波澜壮阔的历史画卷中，剧作家通过伽利略人生的起伏，展现了新旧时代交替中，科学与愚昧、变革与保守力量之间的殊死博弈，进而揭示了新时代的破晓是要经历重重阻力和付出重大代价的。显然，伽利略在与教廷的斗争中是失败的。他对教廷的屈服，不仅使他身陷囹圄，在监视下度过残生，更阻碍了当时科学研究的进一步发展。为此，伽利略深深自责，痛苦不已。在与学生安德雷亚的谈话中，伽利略悔恨、愧疚："你吃鱼吗？我有鱼。不是我的鱼散发出腥臭的气味，而是我自己。"他更是以己为鉴，用沉痛的教训告诫安德雷亚和所有的科学家们，不能因怕皮肉之苦而背弃追求真理的勇气，更不能背叛造福人类的科学宗旨。"追

求科学需要特殊的勇敢……那些自私而残暴的人们,他们一面贪婪地利用科学成果,一面却感到科学用冰冷的眼睛盯着千年来人为的灾难,只要他们一旦被消灭掉,这些灾难无疑地就会消除。他们用威逼利诱,使我们胆怯的灵魂难以抵御呀……人们对天体运动越来越清楚,而人民对他们的统治者的运动一直还是不明不白……你们为什么工作?我认为科学唯一的目的就是减轻人类生存的苦难。当科学家们被利欲熏心的权贵们吓倒,满足于为积累知识而积累知识,科学就会变成一个佝偻病人。那时你们的新机器就只能意味着新的灾难……我出卖了我的职业,一个像我干了这种事的人,科学行列里是不容许存在的。"伽利略的这番话语,充溢着真挚的情感,既是深刻的自我剖析和鞭挞,也是他对科学与人生、科学与社会关系的灼见真知。布莱希特借用伽利略这个形象,向人们表明,在人类前行的历程中,科学与迷信不相容,光明与黑暗不两立。但是,当凶残的统治者利用科学去满足罪恶的欲望时,科学就失去了在探索真理中推动人类进步的真正意义。一旦科学成为杀人的利器,不仅阻碍了科学的发展,而且会使人类蒙受灾难,更会令人类文明遭遇毁灭的危险。如此深邃的哲思,既是布莱希特高深思想的显现,也是他在残酷战争中对科学意义的阐释,更是所有科学家应该面对的人生选择。

剧作对主人公伽利略的塑造是非常成功的。布莱希特主张遵循历史化原则进行戏剧创作,用历史唯物主义方法塑造人物,从生活辩证法则出发,使人物具有真实的思想感情和符合生活逻辑的性格特征。他笔下的伽利略热衷于科学研究,富有探索真理的精神和昂扬的激情。他面向未来,善于冷静思考,善于拨开事物的表象去探寻其真正的本质。他敢于向神学权威挑战,以孜孜不倦的严谨、客观的态度,行进在真理的求索之路上。他贴近人民,积极宣扬科学,力图使人们摆脱蒙昧的束缚。然而,他的性格中也有享乐、轻信、动摇的思想弱点。面对教廷的淫威和酷刑,他畏缩不前,懦弱胆怯。为保全自己,他背叛了科学,否定了真理,在向教廷的屈服中使自己跌落于时代的深渊之中。但是,对于自己的屈从,伽利略又深感悔恨,并在对自己怯弱性格的深入剖析中不断自我谴责。

布莱希特塑造的伽利略，不是一个完美无缺的英雄人物。他的身上有着崇高的品格和追求真理的精神，也有缺乏骨气、不够坚定的性格弱点；他既有仰望宇宙、昂首向前的热忱，也有畏惧强暴、矛盾迟疑的消极之处。他是时代的巨人，也是畏缩的僬侥。布莱希特从历史发展的视角，以辩证分析的观点去评价伽利略的功过，在唯物史观的创作下，伽利略性格的复杂性和丰富性体现出历史人物本身所具有的复杂性和丰富性，令人物形象鲜活饱满、真实可信。这样的真实感既符合历史的真实，也符合艺术的真实，从而使人物形象熠熠生辉。

此外，剧作在架构上采用史诗戏剧的结构方法，形成了剧本的叙事和戏剧两个部分。在不分幕的 15 个段落（场）中，剧作家展示了波澜壮阔的社会风情和众多人物的生活场景，呈现出社会生活的丰富性与复杂性，于气势磅礴中多角度地折射出主人公的性格特点。剧作的语言则具有鲜明的人物个性化特征，并在浓郁的诗意中充溢着哲理性的意蕴。

三、《大胆妈妈和她的孩子们》鉴赏

1. 剧情梗概

1624 年春天，瑞典的沃克森斯奇拿将军为了进攻波兰，在达拉尔纳地方征募士兵。随军女商贩安娜·菲尔琳也来到这里兜揽生意。菲尔琳贪欲颇盛，哪里有战争，她就奔向哪里去售卖自己篷车上的各种物品，因此得了个"大胆妈妈"的绰号。她的几个不同国籍的丈夫先后死去，如今只有两儿一女陪伴，帮她推车经商。女儿卡特琳被士兵所害，是个哑巴。大胆妈妈的大儿子埃里夫被募兵站定为征兵对象，大胆妈妈不肯让儿子当兵，募兵军人就私下里以金钱和女人为诱饵，把埃里夫悄悄骗走了。

1625—1626 年间，大胆妈妈的篷车跟随瑞典军队经过波兰，在法尔霍夫要塞前碰上了埃里夫。埃里夫为了飞黄腾达，杀了 4 个农民，掳获了 20 头耕牛，为此将军设宴款待他。大胆妈妈乘机卖出一只阉鸡，她的小儿子施伐兹卡斯也成为联队的出纳员，看管装有 200 金币的钱箱。大胆妈妈为小儿子免去上前线的危险而高兴，也为自己战争中的好生意而满心欢喜。

三年后，大胆妈妈一家和一支芬兰军队一起被俘，后来她的女儿和篷车被救了出来。她的小儿子在战时为便于躲藏而将装有200金币的钱箱扔进河里，为此被判死罪。大胆妈妈托随军妓女波蒂埃向她的情夫老上校求情，并决心把她的篷车作价200金币变卖赔偿军队，但她又想留下这笔款项中的80块为女儿作陪嫁。犹豫之间，远处传来一阵鼓响，宣告她的小儿子已被处决。大胆妈妈跑到一个军官的帐篷前，嚷着"要申冤"。不料军官不在，她就向士兵们唱起了"大投降歌"，要人们"由上帝摆布吧，倒不如任其自然"。不久军官回来，大胆妈妈却改变主意，不申冤了。

两年过去了，战争在愈来愈广的地区蔓延着。大胆妈妈的篷车一刻不停地随着战争经过了波兰、梅仑、巴燕、意大利，然后又回到巴燕。当母女俩经过一个遭受战火摧残的村子时，哑女想施救受伤的农夫和哭叫的婴儿，被怕受牵连的大胆妈妈阻止了。大胆妈妈在巴燕的因哥尔城前赶上了阵亡的皇家将军梯利的葬礼，听人们谈论和平可能会来临，她有些失望，她还想借战争再多赚一点儿钱。

1632年，瑞典国王战死。大胆妈妈刚进了一批货，就因和平的到来而破产。当她满怀希望看到埃里夫的时候，他却因在战乱中抢劫和杀害妇女成了罪犯。

短暂的和平后，战火又复燃了。大胆妈妈想和军中的厨师去他的家乡过安稳日子，可厨师不愿带着卡特琳。大胆妈妈为了女儿，放弃了跟厨师远走的打算，不得不继续随军做生意。

1636年1月，皇家军队威胁着新教城市哈勒。这天，大胆妈妈外出进货，卡特琳留在一户农民家中。深夜，天主教军队准备夜袭哈勒，便逼迫当地一个青年农民为他们带路。为解救城中百姓，卡特琳爬上马厩的房顶，使劲地击鼓，向城中发出警告，不幸被杀。

天亮前，大胆妈妈伤心地蹲在卡特琳尸体旁，她托付农民掩埋女儿的尸体。军队开拔，大胆妈妈心中希冀大儿子还在，一个人继续拉上篷车，随军队远去。

2. 剧作赏析

《大胆妈妈和她的孩子们》是布莱希特的又一名剧。

剧作完成于 1939 年，于 1941 年在苏黎世首演。剧本借鉴了 17 世纪德国文学家格里美豪森的小说《痴儿历险记》和《女骗子和女流浪者库拉舍》中的情节，以席卷整个欧洲的新教徒与天主教徒之间爆发的"三十年战争"（1618—1648）为背景，描写了随军女商贩安娜·菲尔琳和她的两个儿子、一个哑女在战争中的不幸遭遇和悲剧命运，进而揭露了战争的本质。战争是统治阶级之间的利益争夺，它带给人民的只有生灵涂炭。剧中的主人公大胆妈妈原本想借助战争发财，但始终未能如愿，并在战争里痛失三个孩子，最终只能孑然一身，被缚在战争的车轮上，不得不与之一起前行。透过大胆妈妈，我们看到的是民众在战争中非但不能获益，反而备受磨难与艰辛的惨况。战争无情地摧毁了百姓的生活，使他们失去财产，失去至爱的亲人；可战争中的人们往往麻木痴愚，不明就里，这无疑使无辜的生命具有了悲剧性色彩。

《大胆妈妈和她的孩子们》是一部具有强烈反战意识的戏剧作品。剧本创作的背景正值希特勒发动第二次世界大战的前夕，战争的阴云已笼罩在世界的上空。此时的布莱希特面对战争的威胁，为德国人民，为世界无数的无辜生命，更为全人类的命运发展深感焦灼与忧虑。被迫流亡的布莱希特以其思想的敏锐，通过大胆妈妈批判了民众的小市民习性和短视，号召德国人民起来与法西斯做斗争，竭力制止这场给人类带来重大灾难的战争。

创作上，《大胆妈妈和她的孩子们》是典型的非亚里士多德式的戏剧，体现出鲜明的叙事戏剧的特点。布莱希特一直强调，思考应是戏剧观赏的核心部分。他认为观众在欣赏演出时不应仅是戏剧事件和人物情感历程的参与者，还应是冷静的旁观者。观众要以审视的目光去理解事件和人物命运的前因后果及其与社会环境的关系，进而深刻认识事物的本质，形成理性的思考。因此，他的戏剧打破了亚里士多德所规定的戏剧情节"有始有终"的模式，代之以人物不同的人生经历片段为表现的主体。《大胆妈妈和她的孩子们》由 12 个段落组成，剧作没有贯穿始终的中心事件，每段之间

既没有必然的因果联系，也没有起承转合的情节线索。在12个段落的互无关联的跳跃式场景中，剧作展现了大胆妈妈在12个不同年头里的不幸遭遇的片段。这些人生片段如同一个个镜头画面，以蒙太奇的方式组接在一起，形成了剧作的副标题——"三十年战争中的一段编年史"。剧作宛若一台录影机，静静地记录下12年时光流转中大胆妈妈的种种人生遭际，以客观、冷峻的描绘，剖析了大胆妈妈遭受厄运的根源。作为一部史诗戏剧，剧作没有传统戏剧的开场，剧中每个段落的起首都进行了简洁的叙述性概括，直接交代出剧情。如第三段伊始所写："三年后，大胆妈妈和一部分芬兰军一起被俘。她的女儿和篷车被救了出来，可是她那老实的儿子却死了。"随后，剧情展开，将叙述的情形以戏剧的方式呈现于舞台之上。于是，在叙述和戏剧这两个部分的呈现中，剧作既显现出历史激荡的史诗性，又在戏剧情境的再现中生动展现了人物的不幸。叙述与戏剧因素的融合，还使剧作形成强烈的"陌生化"（间离）效果，揭示出大胆妈妈人生起伏的不同寻常，令观众惊异于大胆妈妈的不幸，深刻认识战争的本质，思考战争所给予人类的戕害，从而令剧作的主题思想得以深化，并使剧作在独特的审美中发挥净化心灵的教育功效。

剧中的主人公大胆妈妈作为随军商贩，是一个典型的实用主义者。她有着强烈的求生愿望，信奉生存法则，寄希望于通过战争来维持生活，甚至是飞黄腾达。靠战争发财，这样的想法显然是不道德的。但为了实现这个愿望，大胆妈妈不顾生死，主动追随战争，不择手段地从战争中赚取财富。在此过程中，她也愈发变得自私、冷酷，从她阻止女儿施救受伤农夫和啼哭的婴儿的举动中，足见战争对其内在性格的侵染和改变。但是，作为母亲，大胆妈妈的"母爱"从未丧失过。她狭隘地认为，只有与战争讨价还价并且顺应它的要求，她才能保护自己的孩子免受战争的戕害。在这样的情感驱动下，尽管她不同意大儿子参军，可大儿子却被骗入军中，最后成为囚徒；尽管她为小儿子成为出纳，免去上前线的危险而欣慰，可是他却因扔掉钱箱而面临死刑；尽管她欲狠心变卖自己的生计之本——篷车，以换取儿子的性命，却在为女儿嫁妆的思虑中失去了挽救

小儿子生命的机会；尽管她为了女儿，放弃了与厨师过安稳生活的机会，但女儿却在她外出进货时被杀害。战争是残酷的，在顺应战争的过程中，一切都与大胆妈妈的愿望相违背，不仅她的"财富梦"被击碎，她的孩子们也一个个地被毁掉，最终，孤独的大胆妈妈不得不继续跟随战争的脚步踽踽前行。看着大胆妈妈在剧作结尾茕茕孑立地推着篷车随军队远去的背影，不禁倍感心酸。大胆妈妈从战争中所得到的要远逊于她所失去的。她先前主动靠近战争，后来则对战争感到厌倦，却被战争裹挟而无法挣脱战争的桎梏，她在惨痛的代价中被战争吞噬。这是一种无奈，也是一种悲哀。

大胆妈妈既是一个随军的商贩，又是一位伟大的母亲；她既是战争的产物，又是战争的受害者。其实，她就是一个挣扎于战争之中的无助的"人"。她的命运揭示了生命被战争吞噬的过程，"人被表现为可以被摧毁的，即使是生命力最旺盛的人"[3]，因为对于战争而言，所有的生命都是卑微而脆弱的。

第八节　迪伦马特与《老妇还乡》

一、迪伦马特的戏剧创作

弗里德里希·迪伦马特（1921—1990），瑞士戏剧家、小说家，生于瑞士伯尔尼州柯诺芬根的一个牧师家庭。1935年，他的家庭迁居伯尔尼市。随后，他在苏黎世大学学习了一个学期的美术和哲学，后又回到伯尔尼大学攻读文学、哲学和科学。大学毕业后，他在苏黎世《世界周报》担任美术和戏剧编辑。1946年，他迁居巴塞尔，并完成戏剧处女作《立此存照》，从此开始了职业创作生涯。迪伦马特曾获德国曼海姆城颁发的席勒奖、瑞士伯尔尼市颁发的文学奖、意大利广播剧大奖等，1990年12月14日，在

[3]〔德〕贝托尔特·布莱希特：《布莱希特论戏剧》，丁扬忠、张黎等译，中国戏剧出版社，1990年版，第101页。

瑞士病逝。

迪伦马特一生创作了二十余部戏剧作品，主要剧作有《罗慕洛斯大帝》《密西西比先生的婚姻》《物理学家》《天使来到巴比伦》《老妇还乡》等。其中，《老妇还乡》是迪伦马特最具代表性的作品，为其赢得了国际声誉。此外，他还写有小说《隧道》《法官与刽子手》《诺言》等，并写有《论喜剧》《戏剧问题》等戏剧理论文章，阐述自己的艺术主张。

迪伦马特的戏剧具有明显的史诗戏剧特征，并充分体现出他关于世界认知的"不可知论"和"历史循环论"的哲学观点。在戏剧创作上，他反对各种羁绊和固化形式，追求戏剧的多样性和丰富性，在突破与创新中不断探索自己独特的艺术道路。

"怪诞"是迪伦马特戏剧的重要艺术特征。他通过奇妙多彩的想象、尖刻俏皮的讥讽和富有寓意的哲理，使一些显然不合情理的、夸张的事情完全融于情理之中，形成一种既怪诞又和谐的戏剧气氛与情势。他的剧作大多主题鲜明，意蕴深厚，故事情节完整，戏剧结构严谨，戏剧冲突紧张，戏剧语言生动而幽默。同时，迪伦马特善于将浓郁的悲剧和喜剧成分相融合，其剧作给人以强烈的悲喜交加之感和耐人回味的深刻之思。

二、《老妇还乡》鉴赏

1. 剧情梗概

欧洲的一座小城居伦，正面临着严重的经济危机。听闻本地出身的美国女亿万富翁克莱尔·察哈纳西安即将访问故乡，人们激动不已，盼望着她能捐款帮助小城走出困境。

小城的车站上，市长、牧师、警察局长、校长等上层人士正在迎接克莱尔。火车靠站，克莱尔走下来，她带了很多侍从，还带着一口黑棺材和一只黑豹。市长对克莱尔大献殷勤，还利用小商人伊尔去拉近与克莱尔的关系，因为两人年轻时曾相好过。克莱尔要伊尔陪她去他们从前调情的那些地方追忆往事，并暗示将为居伦城捐助一笔巨款。市长等人闻讯后异常激动，召开全市大会欢迎克莱尔。

欢迎会上,克莱尔当众宣布给居伦城捐献十个亿:一半用来振兴小城的工业,一半平分给全市居民。但有一个条件:她要用这些钱买得"公道",即换取一条人命。随后,克莱尔命令她的总管、以前居伦城法院的院长公布伊尔的罪行:几十年前,伊尔与克莱尔相好,克莱尔怀孕后被抛弃。她控告伊尔,伊尔用一瓶白兰地收买了两个证人作伪证,说他们与克莱尔睡过觉。克莱尔败诉,不得不流落他乡,沦为妓女。后来她嫁给了一个石油大王,成为富翁。再后来,她雇人找到那两个假证人,割掉他们的生殖器,挖去他们的眼睛。如今,克莱尔带着这两个证人,要他们重新作证,他们说出了当时被收买的经过。克莱尔要居伦城还给她"公道",处死伊尔。市长以"人道"的名义坚决拒绝了她的请求和施舍。

大会上市长的表态令伊尔备受感动。然而,他发现小城的生活在慢慢发生着变化。他原本生意萧条的小百货店变得生意兴隆起来,人们纷纷赊账买东西。居伦城的人也开始阔起来,人人都穿上了新皮鞋,而且都舍得购买贵重物品,甚至连伊尔的儿子也买了漂亮的小汽车。伊尔深感恐惧,他意识到人们要以他作牺牲了!他要求警察局长以"挑唆谋杀罪"逮捕克莱尔,却遭到拒绝,警察局长一边炫耀他新镶的金牙,一边准备奉命去围猎克莱尔丢失的黑豹。伊尔又向市长要求"官方保护",市长宣称,伊尔使克莱尔堕落。伊尔突然看到市长办公室墙上挂着一张新的市政厅设计图,他彻底明白了自己的处境。伊尔去找牧师求助,却在人们射杀黑豹的枪声里吓倒了。伊尔决定坐火车逃离居伦。车站上,市长和人们来为他

《老妇还乡》演出剧照

"送行",一再催促他上车,却又将他团团围住。火车开动了,伊尔瘫倒在站台上。

克莱尔已更换了好几任丈夫。如今她正和第八个丈夫办离婚手续,并筹备与第九个丈夫的婚礼。同时,克莱尔还选好一个大力士"运动员"和一名医生,准备对付伊尔。伊尔不准备进行反抗了,面对市长送来的手枪,伊尔不愿悄悄自尽,而是要求全城人给自己开审判大会。

公审大会在新闻界的报道下举行了。市长宣布了伊尔的罪行和克莱尔的巨额捐赠。他激昂地宣称:"我们接受捐赠,绝不是为了钱,而是为了主持公道。"会后记者们被安排去吃茶点,市民们在大厅里排成两列长队,伊尔走过长队,人们将他围拢,大力士结果了伊尔的性命,大夫证明伊尔死于"心肌梗塞"。

克莱尔让人抬着装有伊尔尸体的黑棺材,与随从们浩浩荡荡地离去了。在牧师的倡议下,居伦城的人们向上帝祷告:"保卫我们的神圣财产,保卫我们的和平与自由,为我们遮住黑夜,永远别让这死灰复燃的光荣城市,又蒙上一层黑色的阴影。现在让我们去享受我们的好运。"

2. 剧作赏析

《老妇还乡》是迪伦马特的代表剧作,也是一部杰出的悲喜剧。

剧作讲述了一个复仇的故事。一个年轻貌美的女孩被恋人抛弃,又遭诬陷,承受着不公正的审判,背井离乡,沦为妓女。几十年后,红颜白发,老妇还乡,她用十亿巨资买回昔日恋人的性命,买回了公道。显然,剧作的主题就是复仇:向曾经抛弃自己的恋人复仇,向曾经对自己不公的人复仇,向整个居伦城的人复仇,更是向整个世界复仇!克莱尔用钱买回了属于自己的公道,这其中又蕴藏着更大的不公道。而复仇之下,我们深刻地看到,在金钱的诱惑下人性的扭曲疯狂、虚假伪善和脆弱无力。在金钱面前,高贵的传统屈服了,人性、道德和良知彻底沦丧了。克莱尔不仅用金钱毁灭了伊尔的生命,更毁灭了整个居伦城引以为傲的崇高道德与价值标准。这其实也是金钱、欲望对人性的摧毁。这种毁灭,对人类而言,是残酷而悲哀的。

《老妇还乡》被誉为优秀的悲喜剧。所谓"悲喜剧",就是正剧。它是介于悲剧与喜剧之间的第三种戏剧体裁,其特点是兼有悲剧因素和喜剧因素。狄德罗首先提出这种戏剧体裁,称之为"严肃喜剧"。迪伦马特的悲喜剧与通常意义上的正剧有所不同,情节滑稽和人物充满悲剧性是其主要特点。在喜剧性的情节中塑造悲剧性的人物形象,正是《老妇还乡》最重要的艺术特征。

创作上,《老妇还乡》结构完整,剧情跌宕起伏,扣人心弦。剧作的冲突是居伦城人的"高贵"传统与金钱诱惑之间的对抗,在此冲突下,戏剧形成两条线索:戏剧主线即居伦城的市民在金钱的诱惑下道德沦丧的过程;另一条线索则是伊尔在恐惧中挣扎、清醒觉悟并在道德上升华的过程。在这两条戏剧线索的铺展延伸中,剧作家还注重对人物内心世界的刻画和揭示,将人物喜悦、激动、紧张、恐惧、迷茫、坦然等心理变化细腻而生动地展示出来,既丰富了人物性格的塑造,又使观众从中审视人性的扭曲和覆灭。同时剧作还蕴含着象征意味,以黑豹象征着伊尔的处境与命运。剧中还充斥着人性的"围猎"意识,通过居伦城人先前对克莱尔的围猎和舞台上对伊尔的围猎,暴露出人性的残忍与可悲。

《老妇还乡》整体气氛是怪诞的、喜剧性的。剧作的情节十分荒诞,且剧中还有人们扮成树木、花草,装作狐狸、小鹿的情节。这些强化了剧作的喜剧色彩和怪诞意味。剧作家把悲剧性的人物纳入一个怪诞的情节之中,用喜剧形式表现悲剧的内容,从而使观众在笑声中感到淡淡的悲伤,引发严肃的深思。而剧作的怪诞,不正是金钱诱惑下现实世界和人性扭曲的真实写照么。

剧中的女主人公克莱尔让人联想起希腊神话中的悲剧形象美狄亚,她们同样不幸,但性格又有所不同。克莱尔依仗有钱,飞扬跋扈,肆无忌惮。她用最现代的方式杀死了伊尔,杀死了全城的人,杀死了人性。她冷酷无情,报仇手段独特、残忍。但这个"恶人""怪物"的背后,却隐藏着很多不幸,令人同情。她出生于居伦城,无论是"康德拉的树林",还是"彼得家的仓房",都曾留下她少女时代的爱情记忆。但受人抛弃和不公正的

待遇令她声名狼藉，她不得不怀着身孕，在人们的鄙夷中远赴他乡。从她离开小城的那一刻起，克莱尔的心就已经死了，她活着的唯一目的就是复仇。之后，她遭受了很多常人难以想象的苦难：生活无着落，孩子死掉了，沦为妓女……后来，她在妓院遇到石油大亨，和他结了婚，石油大亨死后，她继承了财产。再后来，她接连和七任丈夫结婚，又都相继离婚，不断继承财产，成为亿万女富翁。但她的不幸还未结束，她的飞机失事，使她的身体受伤。世界把这个原本美丽纯朴的少女弄得伤痕累累，这令她愈发增强了心中的憎恨和报复的念头。利用金钱，她一步步完成了自己的复仇计划。当她带着伊尔的尸体趾高气扬地离开居伦城时，她满足了，不仅因为多年夙愿已了，更因为居伦城的一切都臣服、拜倒在她的脚下。人生的不幸遭遇使她在剧中显得怪异和残忍。"世界把我变成了一个娼妓，我要把世界变成一个大妓院！"在听到她发出这样恐怖的怒吼，再看到她在康拉德村树林回想所失去的青春和爱情，我们不禁产生一种强烈的悲伤、恐惧情绪。在金钱驱使的世界里，一位原本年轻、美丽、追求幸福的姑娘，竟变成了一个彻头彻尾的恶棍。人的异化竟是这样可怕！在领略她异化的过程时，克莱尔的悲剧性更深深打动着我们。

剧中的伊尔头脑简单、非常天真。年少时，他与克莱尔相恋，后来为了娶有钱的小百货店老板的女儿而抛弃了她，更诬陷克莱尔，使她蒙受耻辱。伊尔是克莱尔遭受人生不幸与坎坷的始作俑者，他摧毁了作为少女的克莱尔的所有美好与希望。后来，伊尔通过婚姻顺利接管了小百货店。多少年来，他早已把受害的克莱尔和自己的罪过都遗忘了。当克莱尔要回来时，全城的人把希望寄托在克莱尔身上，更寄托于他，因此他觉得出人头地的机会来了。他像小丑一样，由不被重视，突然变得身价百倍，不仅被称为"最有声望的人物"，而且成了市长继承人。这使他在迎接克莱尔的时候，自感重任在肩甚至有几分得意。以"旧情"去亲近克莱尔，而毫无愧疚，他的举动令人痛恨。很快，他盲目的自信化为了对生命的担忧。在居伦城微妙的生活变化中，他感受到克莱尔的杀气。他像一只受了惊吓的小耗子，四处奔走，为自己的命运进行斗争，但一切都是徒劳。

在站台上,他彻底被人们心中的贪欲压垮了。从此,他躲在自己的房间里"单独地和恐惧进行斗争"。经过一番思想斗争,他转变了。当他从楼梯上走下来的时候,他的精神已经升华了,"我已经不打算再作任何挣扎了","实在说,一切都是我的错",这说明他真心地认识到自己过去的罪过,并甘愿受罚。但他并不接受克莱尔和市长的"公道"方式,要通过公审大会获取自己应得的死亡方式。他对死亡坦然面对,这既是自我认识的升华,也是对居伦城的挑战和嘲讽。当他随妻儿驾车向居伦告别时,他才第一次发现生活是"多么美丽"。此时的伊尔,既有点像以身殉城的英雄,又像是放在金钱面前的祭品。在居伦城的"宝贵传统"土崩瓦解之时,他却擦亮了眼睛,决心用自己的生命去争得一个真正的公道,以重新获得自我确认。最后,当他被居伦城人杀死时,他所表现出的是一种伟大精神和高贵气魄。

第九节 皮兰德娄与《六个寻找剧作家的角色》

一、皮兰德娄的戏剧创作

路伊吉·皮兰德娄(1867—1936),意大利戏剧家、小说家。他生于西西里岛一个富商家庭。儿时不善交流,没有上小学,家庭教师为其在家中上课。但他对文学十分着迷,11岁就写了一篇小说。后来,他进入西西里首府巴勒莫的理工专科学校学习,毕业后转入罗马大学攻读语言、文学。因与罗马大学校长发生矛盾,他不得不赴德国的波恩大学继续深造,并获得博士学位。在德国求学期间,他接触到很多知名学者,对他的学识和创作产生了巨大影响。1892年,他回到意大利,从事诗歌、小说创作。1910年,他开始戏剧创作;1920年,他成立了自己的剧院——罗马艺术剧院,后来担任导演工作。他曾加入意大利的法西斯政党,却又与之矛盾尖锐,他的作品也不受法西斯喜欢。1934年,他荣获诺贝尔文学奖。两年后,他病逝于意大利。

皮兰德娄一生写了44部剧本、7部长篇小说、300多篇短篇小说、2部文艺论著，其中以戏剧创作成就最高。他的主要剧作有《西西里柠檬》《利奥拉》《各尽其职》《六个寻找剧作家的角色》《亨利四世》《寻找自我》《高山巨人》等。《六个寻找剧作家的角色》是皮兰德娄的代表作。

皮兰德娄在戏剧创作上积极进行突破与试验，热衷于戏剧革新与实验戏剧的探索，其戏剧实验是当时意大利戏剧变革运动的重要组成部分。他的戏剧题材取自现实生活，描写对象多为20世纪初意大利的中小资产阶级。通过对这一群体平庸生活片段的撷取和琐碎生活细节的展现，揭示他们的生活窘境和精神困顿，映射出社会夹缝中个人生存的价值丧失和尊严沦丧，进而彰显突进的时代冲击之下人们的精神危机和思想异化的主题。

在创作手法上，怪诞风格和"戏中戏"结构是皮兰德娄剧作的鲜明特点。他的剧作常常采用离奇、夸张的怪诞手法处理舞台生活，在富于变化、离奇突兀的情节中体现人物的扭曲和变形，并辅以细腻的心理刻画，给人心灵的震撼。戏剧构架上，皮兰德娄的"戏中戏"结构打破了传统戏剧的框架，突破了舞台时空的限制，使两个时空的戏剧独立并存，又相互依附。他的剧作最大限度地挖掘出人物心灵世界的波澜，并在两条戏剧线索的碰撞中揭示出生活与戏剧、现实与期望之间的矛盾，而这些难以调和的矛盾关系又进一步强化了其戏剧的怪诞性。

二、《六个寻找剧作家的角色》鉴赏

1. 剧情梗概

某一日的白天，一个剧场的舞台上，演员们正做着准备，即将排演皮兰德娄的剧作《各尽其职》。

这时，剧场看门人领进来六个面色苍白、幽灵般的人。这是一家六口人。父亲说他们是一出未完成剧作中的人物，他要求导演允许他们演出他们生活中的关键部分，请导演记录下来，进而完成这部剧作，并给予上演的机会。导演和演员们觉得他的话不可思议，认为他们是疯子。父亲极力游说，想使"角色"获得生命，"不朽的作品是有生命的东西，它们比呼吸

《六个寻找剧作家的角色》演出剧照

空气、穿着衣服的人更有生命!也许不太现实,可是更真实!"说话间,"剧中人"大女儿开始在舞台上卖弄风骚,跳起了狐步舞。在人们的好奇中,这些"剧中人"开始讲述他们的故事。

这六个角色在剧中是一对离异夫妻和四个同母异父的兄弟姐妹。父亲是一个出身富商家庭的小官吏,20年前与一位贫寒的女子结婚,生下大儿子。后来,父亲发现母亲与自己的秘书情投意合,就成全了他们,让二人私奔,并把大儿子送往乡下寄养。母亲愤怒地否认了父亲的说辞,她指责是父亲厌倦了自己而将她推入另一个男人的怀抱。他还冷酷无情,不允许自己去看望大儿子。父亲对母亲的话不予理会,接着讲述。母亲同秘书移居他乡,生下一男两女。后来秘书病故,母亲带着孩子们回到原籍,靠为服装店老板帕奇夫人做工为生。不想帕奇夫人暗中做拉皮条生意,她设下圈套,迫使大女儿在她开设的暗窑里卖淫。长期独居的父亲,时常去妓院厮混。一天,他在帕奇夫人那里遇上母亲的大女儿,幸亏母亲及时赶到,阻止了可怕的乱伦发生。

母亲为大女儿的堕落倍感痛苦,父亲则对母亲的凄惨处境心怀愧疚。他将母亲及三个孩子、自己的大儿子都接回家中,希望建立一个和美的家

庭，以弥补自己的亏欠。然而，家庭的裂痕难以愈合，每个人都心怀怨恨。大女儿对继父印象恶劣，对他嬉笑怒骂，毫无顾忌，自己也变得玩世不恭、放荡不羁。大儿子仇恨父母的抛弃，对父亲出言不逊，对母亲傲慢无礼，对弟弟妹妹飞扬跋扈。小儿子在家庭的压抑氛围中形成了抑郁孤僻的性格，终日沉默无语。小女儿只有4岁，难以从家人那里获得关爱，总是独自在花园里玩耍。父亲面对四分五裂的家庭束手无策。母亲虽疼爱所有的孩子，但孩子们个个令她伤心。她愧疚大儿子，总想找机会亲近他。一天，母亲走进大儿子的房间，想找他倾诉苦衷，可大儿子却冲出房门。导演对这一情景很感兴趣，要求重演，大儿子愤然冲出舞台。

当大儿子来到后台时，发现无人照看的小女儿已落水而死，尸体漂浮在水池中。他跑过去，跳下水去打捞她的尸体，竟惊恐地发现，柏树后面小儿子直挺挺站在那里，两眼发疯似地盯着淹死在水池里的小妹妹。大儿子想走过去安慰他，小儿子却掏出手枪自尽了。此时，舞台后面传来两声枪响，母亲惨叫一声，哭喊着"救命"奔向台后。盖着白布的小儿子被抬了上来，人们不相信这是真的。父亲却高喊："是真的，真的，先生们！是真的！"他绝望地走到天幕后面，消失了。

2．剧作赏析

《六个寻找剧作家的角色》是皮兰德娄最为著名的代表作，该剧为皮兰德娄赢得了世界声誉，使他与易卜生、契诃夫、斯特林堡齐名，被尊奉为"现代戏剧的四位大师"之一。

《六个寻找剧作家的角色》风格独特，并带有几分怪诞。皮兰德娄通过一部剧作中六个角色对自我生活的"表演"，于他们终日的责怪争执、互不信任和相互攻讦中，呈现出这个家庭的畸形亲情关系和人物可悲的生存状态，进而揭示了生活的艰难与痛苦，即人与人之间的互不相识之苦和难以沟通导致的心灵孤独之苦。

在剧中，父亲自认为是出于给予母亲幸福的目的才让母亲与秘书私奔；母亲则认为是父亲厌弃而将她狠心地赶出家门；大女儿则认为母亲的说辞不过是为了博取哥哥的原谅；大儿子则认为自己遭到父母的遗弃才被送到

乡下寄养。于是，隔膜成为一道难以逾越的高墙，矗立在这个家庭里每个成员的心中，使他们互不理解，彼此攻讦，互生恨意。大儿子怨恨父母对自己漠不关心，却不能理解他们的苦衷；他怨恨弟弟妹妹的到来打扰了自己的生活，却不能体会他们的无辜和可怜。大女儿怨恨继父出入妓院并险些与自己乱伦的卑劣行径，却不能感受他想建立和美家庭的苦心；她怨恨哥哥的狂妄自大，却不能明白他情感缺失的痛苦内心；父亲怨恨大儿子的专横跋扈、不通情理，却难以懂得他在童年失去父母之爱的心灵创痕。这所有的隔膜，都源于每个人物各自主观意识中对他人行为和品性的片面认识与片面判断。他们忽略了人的性格的丰富性和多重性，片面的认知必然产生错误的看法与偏见，这使得相互猜忌和指责在所难免，进而造成彼此间心灵上的鸿沟。

然而，更为残忍的是，尽管人物认识到问题所在，尽管他们想努力摆脱个人意识的控制，尽管他们想极力突破彼此间的隔膜，但他们却无力消除隔膜的存在，因为人与人之间从本质上难以具备理解的可能。正如剧中父亲所说："事情就坏在这里！坏在说话上！我们每个人都有一个自己特殊的内心世界！先生，假如我说话时掺进了我心里对事物的意义和价值的看法，而听话的人照例又会用他心里所想的意义和价值加以理解，我们怎么还能够互相了解呢？我们自以为了解了，其实根本就不了解。"的确，生活里的每个人都会依据自己的标准从自己的角度去考虑问题，揣度他人。因此，人们眼中的别人只能是某个侧面的或某一状态下的人，而难以全面地认识和理解对方，这是隔膜形成和不可消除的原因所在。于是，面对家庭的四分五裂，父亲焦虑万分，却束手无策；母亲一筹莫展，整日以泪洗面；大儿子用骄横来掩盖心中的惶恐；大女儿以放荡和玩世不恭暗自吞下堕落的苦果。他们彼此不仅在心灵的裂痕中相互折磨、相互伤害，而且还带给更小的心灵以巨大伤害。在阴晦、沉郁的家庭氛围中，小儿子惶恐不安，心情抑郁；小女儿得不到关爱，一个人郁郁寡欢。当剧中的角色们还沉浸在相互的指责之中时，小女儿却因无人看护而溺水身亡，目睹惨况的小儿子则举枪自杀。隔膜造成了六个角色的精神苦痛和生命悲剧，而小女儿和

小儿子的身亡必然又会加深他们之间的相互指责，进一步加剧彼此的隔膜，使他们陷于无尽的互相折磨和心灵孤独的痛苦之中。企图加深互相的了解，结果只能是更加难以沟通，隔膜越来越深，这是悲苦生活的残酷事实，是人生的无奈，也是人类的不幸。

全剧在整体上不分幕，也不分场，剧中仅有两次停顿。结构上，剧作是一部典型的"戏中戏"式作品。剧本以现实生活中的剧院排练为依托，重点展现的是剧本里六个角色的情感矛盾与纠葛。现实与虚幻的两条线索平行发展，相互交错，互为制约，并在最后的一声枪响中，将现实和虚幻全部化为情感澎湃的高潮，令不同时空的观者（观众、演员）的心绪一致，使悲悯之情充溢于剧场之内，并促动着人们思索。剧作以现实的排练为起首，以排练结束后的人去楼空为终结，保持了戏剧结构的完整、统一。剧作家还将剧中的父女乱伦、兄弟姐妹争斗等繁杂事件，以人物叙述的方法一带而过，把大量篇幅用于呈现悲剧人物内心的波澜与情感的旋涡，利用大段独白剖析、展示人物复杂的心理变化与思想活动，这样既确保了戏剧节奏的紧凑顺畅，又丰富了人物内心世界的刻画。同时，剧中每个段落的剧情"表演"结束后，现实中的导演、演员都会抒发自己的评论和见解，这既成为"戏中戏"情境转换的分界线，也在评议中展现了剧作家的深刻思考。

总体而言，《六个寻找剧作家的角色》的戏中有戏的套层构架产生了奇特的欣赏效果。在戏里与戏外的交错变幻中，在人物的真实和虚幻的不断转换中，剧作悄无声息地把现实与幻觉、舞台与生活的界限消除了，使人难辨真伪。剧作完成了对生活的真实而深刻的诠释和再现，将观众深深引入角色的生活与命运之中，而人物对话的各种探讨也令观者思考着自己的生活与困苦。

剧中，皮兰德娄还使用了面具，让六个角色戴着描绘有固定表情的面具进行表演。这样的处理，一方面使佩戴面具的角色不与现实舞台上的演员混淆；另一方面，面具以固定的表情形态放大了人物的心理状态，生动勾勒了人物的心理层面，凸显了人物的性格特征。同时，面具还具有深邃、

悠远的意蕴，使人们深切感受到从古至今，难以沟通和心灵孤苦一直是困扰我们的人生命题。看着角色那呆滞的面具表情，我们既看到了他们心灵的自我伪装，又看到人物的无助与可悲，不禁悲悯他们的痛苦，畏惧生活的残酷。

　　六个角色在寻找剧作家赋予他们生命，寻找突破人与人相互隔膜的途径，也在寻找生活的真谛，可他们的寻找是如此艰难，希望渺茫。他们是剧作家未完成的剧本之中的人物，其实，我们每个人不也是自己人生这部不断延续的戏剧中的人物么？因此，我们所面临的，与他人的难以沟通、与他人的相互伤害、自我心灵孤独的痛苦也将继续下去。而在我们试图改变的努力下，生活也许会有所改观，也许会引发更多的悲剧。这一切，又有谁能预料呢？仍在继续的生活就像未完成的剧本一样，变幻莫测；而它的结局，只能由我们自己去书写。

第八章
美国戏剧

第一节　美国戏剧概述

　　1783 年，美国在独立战争中获得胜利，摆脱了英国的殖民统治，建立了世界上第一个联邦总统制的资产阶级共和国。美国戏剧的历史不长，前期发展也较为缓慢，直到 20 世纪初，才渐趋成熟。第一次世界大战和第二次世界大战之间，美国戏剧蓬勃发展，进入黄金时代，艺术水准也达到了比肩欧洲戏剧的水平。

　　殖民地时代，美国本土出现的戏剧主要是原住民印第安人的戏剧。18 世纪初，西班牙戏剧、法国戏剧、英国戏剧陆续从欧洲传入美国。其中，英国戏剧对美国戏剧的发展有着重大影响。这一时期，戏剧深受清教主义的束缚和教会的敌视，在很多州被禁演。18 世纪中叶，英国人哈勒姆和道格拉斯先后带领自己的剧团坚持在美国进行戏剧演出。1766 年，道格拉斯在费城建立了美国第一座专业剧院——索斯瓦克剧院，翌年在此演出了第一部由美国人编演的悲剧《安息王子》。独立战争爆发后，戏剧演出全面停止。

　　独立战争结束后，美国的戏剧活动得以恢复。1787 年，罗亚尔·泰勒创作的《对比》一剧上演，这是美国戏剧史上第一部由美国人创作和演出的喜剧。随后，作为剧作家和剧场经理的威廉·邓勒普创作和改编了大量的剧本，其主要改编的是德国戏剧。在他之后，詹姆斯·纳尔逊·贝克是比较知名的戏剧作家，他所写的《印第安公主》《迷信》在美国戏剧史上占

有重要地位。与贝克同时期的另一位著名剧作家是约翰·霍华德·佩因，他积极学习和引入法国戏剧。这一时期，美国虽然已经有了自己的戏剧家，但舞台上仍然盛行欧洲戏剧，而且美国剧作家的创作也以模仿欧洲戏剧为主，创作水平相对较低。

19世纪上半叶，美国先后流行浪漫主义戏剧和现实主义戏剧。美国的浪漫主义戏剧以罗伯特·蒙哥马利·柏德的《角斗士》和乔治·亨利·博克的《黎米尼的弗朗契斯卡》最为著名。19世纪40年代，美国的现实主义戏剧开始崭露头角，以豪威尔斯和赫恩最为著名。到了19世纪中期，黑人戏剧成为现实主义戏剧的一股新生力量，异军突起。乔治·L.艾肯将斯托夫人的小说《汤姆叔叔的小屋》改编成戏剧上演，引起巨大轰动。随即，大量展现黑奴题材的戏剧出现，对美国的南北战争起到很好的宣传鼓动作用。

美国南北战争期间，以战争为题材的戏剧曾流行一时，但剧本质量较低，没有特别知名的作家和作品。战争结束后，直至19世纪末，美国的商业戏剧获得重大发展，戏剧丧失其自身的艺术性，转而成为商人牟利和娱乐观众的工具。20世纪初，美国又开始流行情节剧和风俗喜剧。情节剧以闹剧为主，风俗喜剧则包含大量娱乐因素。这一时期，音乐剧也传入美国，并在商业包装下迅速兴起。这些新的戏剧样式，实则都是戏剧商业化、媚俗化的进一步发展。

20世纪20年代，美国戏剧迎来了声势浩大的改革运动。在戏剧作家、非商业性剧院、戏剧批评家和高等学校的共同努力下摆脱旧有弊端和落后面貌，在向欧洲先进戏剧思想学习的同时注重戏剧民族化的转变。期间，易卜生、斯特林堡、萧伯纳、布莱希特、契诃夫等人的剧作被大量翻译和演出；马克斯、莱因哈特、戈登·克雷、斯坦尼斯拉夫斯基等人的戏剧理论也被很好地学习与借鉴。此外，威廉·沃恩·穆迪、珀西·麦凯、爱德华·B.谢尔登等美国剧作家创作了大量新的戏剧作品。同时，美国的百老汇在此时也达到鼎盛，街区内的剧院多达八十余家。所有这些，均对美国戏剧的变革产生推动作用。到20世纪30年代，美国戏剧焕然一新，尤

金·奥尼尔、马克斯韦尔·安德森、埃尔莫·莱斯、约翰·劳逊、莉莲·海尔曼、约翰·斯坦贝克等众多剧作家，将美国戏剧推向了繁荣，美国戏剧进入黄金时期。

第二次世界大战结束后，受麦卡锡主义的影响，美国戏剧逐渐衰退。这期间，涌现出两位杰出的戏剧家，即田纳西·威廉斯和阿瑟·米勒。他们的剧作深刻揭示了美国社会生活的面貌和人们的精神困苦，他们的创作才能代表了当时美国戏剧的最高艺术水准。

20世纪60年代以后，在社会思潮的推动下，美国戏剧呈现出多元化的欣欣向荣之景。外百老汇和外外百老汇蓬勃发展，地区剧院和大学剧院演出繁荣，年轻剧作家不断崛起。舞台上，传统的严肃戏剧之外，荒诞派戏剧、先锋派戏剧大行其道，深受年轻戏剧工作者的推崇。其中，荒诞派戏剧以爱德华·阿尔比为代表，他的《动物园的故事》《谁害怕弗吉尼亚·伍尔夫？》等荒诞派剧作享誉美国剧坛。先锋派戏剧则进行各种大胆创新与实验，罗伯特·威尔逊、里查·弗尔曼和李·布列尔最为引人瞩目，他们的戏剧打破传统，以意识流和抽象观念来揭示生活哲理。在这一时期，美国的黑人戏剧也获得重大发展，出现了勒劳伊·琼斯、爱德华·布林斯等一批黑人剧作家。他们创作的主题不仅涉及种族歧视和争取民权等问题，更扩展到黑人历史、文化和生活方式等领域。

20世纪80年代至今，美国公众的戏剧审美趣味随着社会思潮的变化而转变。在此影响下，美国戏剧在依旧保持丰富性和多样化之余，朝着更为本质的戏剧特性和深刻的人性探索的方向不断前行。

第二节　奥尼尔与《安娜·克里斯蒂》《榆树下的欲望》

一、奥尼尔的戏剧创作

尤金·奥尼尔（1888—1953），美国戏剧家。他生于纽约的一个演员家庭，父亲是爱尔兰人，一生专演《基督山伯爵》。少年时代，奥尼尔随父亲

到各地演出，走遍了全国各大城市。1906年，他考入普林斯顿大学，一年后因触犯校规被开除。随后，他四处谋生，开始漂泊的生活。他曾淘过金，做过水手。1912年，他因患肺病入院，疗养期间阅读了古希腊悲剧和莎士比亚、易卜生、斯特林堡等众多名家的剧作，开始习作戏剧。不久，他进入哈佛大学"第47号戏剧研习班"学习，在乔治·贝克的指导下，剧作水平大幅提高。1929年，耶鲁大学授予他名誉文学博士学位。此后，他居住在美国佐治亚州一个远离海岸的岛上专心写作。奥尼尔生平四次荣获普利策奖，1936年荣获诺贝尔文学奖。40年代中后期，他的身体日益衰弱，1953年10月27日在波士顿逝世。

奥尼尔一生创作了45部剧本，主要剧作有《天边外》《安娜·克里斯蒂》《琼斯皇帝》《毛猿》《榆树下的欲望》《伟大之神布朗》《奇妙的插曲》《直到夜晚的漫长一天》《哀悼》等。

奥尼尔深谙欧洲戏剧传统，深受古希腊悲剧、表现主义戏剧以及易卜生、斯特林堡、尼采和弗洛伊德的影响。他一生致力于戏剧革新，善于运用各种戏剧流派的艺术手法进行创作。他的剧作题材广泛，从不同领域和各个层面深刻地反映了美国的现实生活，揭示了社会存在的种种丑恶与弊端，展现出人们在生活窘境下的精神困顿和内心挣扎。受人生经历和身体多恙的影响，奥尼尔的剧作常常含有悲观主义色彩和神秘主义因素。但他更为关注的则是人类的灵魂世界。他在创作中十分注重对人物心灵的开掘，其剧作既烙下现代各种心理分析学的印记，又渗透着古希腊的悲剧意识，将人物于外部压力下性格的扭曲和人格的分裂过程展露无遗，使作品独具真挚而深沉激荡的魅力。

奥尼尔是美国戏剧史上的一座丰碑。他在戏剧创作上的卓越成就，标志着美国民族戏剧的创作已走向成熟，并达到世界水平。也正是在奥尼尔的努力下，美国戏剧终于可以比肩小说、诗歌、绘画、音乐等艺术形式，真正成为美国文学的一部分，迈入空前繁荣的黄金期，并赢得了国际性的声誉，获得世界各国的广泛关注与认可。

二、《安娜·克里斯蒂》鉴赏

1. 剧情梗概

以海运为生的北欧人克里斯，现在是"西米恩·温思罗普"号运煤船的船长。这天，货船运送完货物，刚刚在纽约市泊岸，克里斯便来到靠近滨水区的牧师约翰尼酒店喝酒。他在酒店意外地收到女儿安娜的来信，说要来父亲身边住一段时间。

克里斯常年在海上漂泊，他厌恶大海，更厌恶这种流离生活。为了女儿有朝一日能和"陆地上的人"结婚，有自己的房子，生儿育女，不受分离之苦，他在安娜五岁的时候，就把妻子、女儿送到明尼苏达州乡下的表亲家里。之后，便鲜有接触。十五年过去了，如今妻子已去世，安娜长大成人，据较早的来信说她已经离开了表兄家，到圣保罗去当了一名看护妇。

今天，得知女儿要来的消息，克里斯很是高兴。为了能和女儿好好团聚，他赶走了在他船上的情妇玛莎，憧憬着与女儿在一起的天伦之乐。但他并不知道，安娜从小在表亲家过着寄人篱下的生活。当母亲死后，她的美貌引起了表兄的垂涎，被其奸污。后来，她只身逃到圣保罗城，起初当看护妇，但为生活所迫，不得已沦为妓女。不久前，她因故被关进监狱一个月，健康受到损害，生了一场大病。这次她打算来找多年未见的父亲，在这里休养一个时期。

安娜找到克里斯后，没有把自己堕落的惨痛经历告诉父亲。与父亲相处，令安娜感受到父亲真挚的父爱，使她暂时平复了心中的痛楚。克里斯对女儿非常疼爱，要她以后别再去做"看护妇"，让她以船为家，和自己住在一起。安娜来到船上以后，心情变得十分快乐，就连父亲时常抱怨的海上茫茫的大雾，对她也有一种特殊的吸引力。

一天，运煤船在海上救起几个沉船失事的水手。其中有个名叫布克的英俊小伙，他在海上两天两夜摇着小船，终使他和同伴得救。布克一上船就对安娜产生了爱慕之情。安娜不顾父亲的反对，也爱上了布克。

克里斯深为安娜和布克的亲密关系不安，他说布克配不上安娜。他希望女儿嫁给一个有财产的陆地上的人，过上安定舒适的生活。他的话触动

了安娜的隐痛。安娜告诉父亲，虽说她爱布克，但是她觉得自己配不上布克。布克不顾克里斯的反对，向安娜求婚，安娜却表示自己虽然爱他，却不能和他结婚。在布克的追问下，她把自己过去辛酸屈辱的生活经历毫不隐讳地向布克与克里斯和盘托出。布克陷入狂怒和绝望，他抛下安娜，到岸上酒店去发泄自己心中的痛苦。克里斯也难过地上岸去借酒浇愁。留下安娜一人在船上，陷入了孤独。

两天后，克里斯回到了船上，将安娜的不幸归咎于自己。他要再次出海，在一条船上当二副。他把工资都留下来给安娜，好让她不再陷入过去的生活之中。这时，憔悴的布克也回到船上，诉说自己无法忘记安娜之苦和自己将要出海之事。安娜痛楚地告诉他们，她曾经上岸去买了到纽约的火车票，打算回到以前的生活。然而，她舍不得布克，最后她还是回到船上等他。安娜向布克保证，她只爱他，是爱情使她变得"清洁"了。她向布克呼唤道："难道你不能原谅已经死亡的和过去的事吗？"布克和安娜终于拥抱在一起。

克里斯和布克又要出海了，海上大雾弥漫，他们怀着沉重的心情与安娜告别。安娜要留下来为他们在岸上准备一个温暖的家，等待他们归来。

2. 剧作赏析

《安娜·克里斯蒂》是奥尼尔第二次获得普利策奖的现实主义剧作。

奥尼尔的戏剧创作对人生意义和人类生存处境始终给予密切关注。他一生命运多舛，其人生观富有浓重的悲剧色彩。他还从尼采的理论、叔本华的哲学以及古希腊戏剧中汲取了有关人生痛苦的意识。他坚信人的背后有一种强大的、不可思议的力量将人推向失败和毁灭。《安娜·克里斯蒂》中那个看似大团圆的喜剧结尾，实则蕴含着巨大的悲剧意味。克里斯和布克又出海了，安娜虽然留下来等待他们，可是三个人物的命运却系于大海，因而充满了未知。奥尼尔赋予剧作这样一个具有象征意义的结局，意在说明人生就像雾海行船，吉凶难料，而等待、离别预示着人物的悲剧命运才刚刚开始。剧中人物与大海的抗争，必将遭受失败和毁灭，无法逃脱命运的安排，成为大海的受害者和牺牲品。因此，剧作者在揭示"命运不可抗

拒"的戏剧主题的同时，其消极的人生观也得以尽显。

作为神秘主义者，奥尼尔认为大海有着令人望而生畏的神秘力量，是宇宙的化身和代表。在剧中，奥尼尔形象地展现了雾的作用。海上的茫茫迷雾，象征着凌驾于人类之上的神秘力量，它支配着人类的命运，进而凸显出个人生存处境的艰辛，显示了人类面对命运的无助、彷徨、迷乱和惊恐。雾既深化了戏剧主题，又烘托着神秘的戏剧氛围。同时，雾对推进戏剧矛盾、加强戏剧冲突、激起人物情感波澜，都起到重要作用。一望无际的大海和笼罩于海上的虚缈迷雾使剧作充满了神秘气息，蕴含着浓郁的象征色彩，更体现出宿命论的悲观论调。

《安娜·克里斯蒂》中，戏剧冲突表现为外在冲突和内在冲突。外在冲突是人与自然的冲突，即剧中人物与大海的冲突。大海从一开始就决定着剧中人物的悲剧命运。克里斯家族的男人都葬身大海，克里斯憎恨大海，却又离不开大海。他把妻女安置在乡下，本是希望她们过得好，结果女儿却遭受不公正待遇，沦落为妓女。当女儿来到他身边时，他想让女儿过好日子，女儿却喜欢上水手；最后，虽然矛盾看似已解决，但他们却再次离开安娜远行，他们的命运又要等待大海来决定。我们可以试想，一旦克里斯和布克不能回来，他们带给安娜的痛苦会更大，因为安娜已体会到温暖，重燃了对生活的憧憬，他们的不归将摧毁她人生新的希望，那对安娜而言将是最大的悲剧。在外在冲突的推动下，剧中三个主人公之间的人物关系不断地发生着微妙变化，彼此间展开了激烈的心灵冲突。克里斯对女儿的人生期望和布克、安娜之间的爱情形成巨大的心灵旋涡，当克里斯的内心情绪积蓄到顶点的时候，人物内心冲突得以全部释放，最终在第三幕达到高潮。第三幕中，先是克里斯和女儿的冲突，接着是克里斯和布克的冲突，之后又是安娜和克里斯、布克之间的冲突。这些内在情感冲突如同海上的狂风暴雨，波涛翻滚，一浪更猛于一浪。在心灵的巨浪中，三个人物彼此刺痛，冲突各方复杂的心理活动淋漓尽现，人物内心的痛苦和煎熬感染着观者，从而使得人物间内在心理冲突的发展具有震撼人心的力量。

剧中的女主人公安娜，原本是一个善良、纯洁的姑娘。但父亲长期在

海上漂流,母亲死后她孤身一人生活在偏僻的乡村,被表兄奸污了。她怀着愤恨的心情,跑到大城市里谋生,又沦落为妓女。她遭受了令人难以想象的心灵创伤。她憎恨这些摧残、蹂躏自己的男人,厌恶那个戕害自己身心的世界。于是,她千里寻父,来到了海上。

在第一幕她刚刚出场的时候是一个活脱脱的妓女,既粗野、庸俗,又玩世不恭。当大幕再次拉开的时候,十天过去了,我们看到安娜的身心都发生了巨大的变化。父亲的爱,完全不同的环境中完全不同的生活,不仅使她恢复了健康,也洗涤了她的灵魂。和克里斯所期望的相反,安娜在短短的十天内深深地爱上了大海。这十天的生活,使安娜无比快乐。在这里,既没有那些把她当作泄欲工具的男人,也没有欺辱、歧视等戕害她心灵的一切东西。她在这里享受到父亲的慈爱,过的是正常人的生活。这是其人生价值自我确认的开始。

紧接着,一个年轻的水手忽然闯进她的生活。布克的爱情不仅抚慰了安娜受伤的心灵,也唤起了她作为一个人的尊严。但她不愿带着过去的污点去拥抱新的生活。她明确地表示:她爱布克,却不能嫁给他。在这种矛盾心理之中,我们看到了一颗纯美的心灵在发光。之后,安娜的父亲和爱人发生了不可调和的冲突。这场冲突的双方都出于对安娜的爱,两个人都强迫她屈从自己的意志,都无意中伤害了她已萌生的自我确认,这是对安娜的尊严、独立人格和感情复苏的伤害,她显然无法忍受。于是,她向两个男人披露了自己沦落风尘的经历。

她以内心最大的痛楚维护着自己刚刚建立起的自我确认,向伤害她独立人格和纯洁感情的对象发出挑战。她对布克沉重而又真挚地倾诉自己的心声:"我想嫁给你,瞒住你,可是我不能这样做。我是怎样地改变了,你知道吗?我不能嫁给你,使你相信我骗你的话——将真话告诉你,我又觉得可耻——直到你们两人逼着我,使我看出来你们和其余的人一样……请相信我,如果我告诉你,因为爱你的缘故使我——清洁了。这是真实的爱!是么?(看他没有回答,沉痛地)你这人,和他们一样!"在听到她的自我披露之后,父亲绝望了,布克暴跳如雷地发作了,两个人都扔下她跑到

岸上喝酒去了。安娜苦等了两天，在绝望之余，她买好了车票，准备重回那个戕害她身心的世界中去。最终，父亲和布克都回来了。

当她满怀欢欣与他们共庆团聚时，这两个她生命中最重要的男人却要离她远航了，等待安娜的将是什么样的命运呢？是真的像她希望的那样找到一间房子迎接他们回来，共享团圆之乐，还是会像她母亲那样在无尽的等待中孤独死去，或是在两个男人发生不测之后又回到原来的生活中去？我们唯有深深地祝福她！

三、《榆树下的欲望》鉴赏

1. 剧情梗概

农场主老伊弗雷姆有三个儿子，西比恩和彼得是他与第一任妻子所生，小儿子伊本是他与第二任妻子所生。这座农场就是伊本母亲带来的嫁妆。老伊弗雷姆极度自私、吝啬，他压榨每一个人，把儿子们当长工，伊本的母亲也因劳累过度而亡。伊本十分痛恨自己的父亲，决心要把农场夺回来。

这天，伊本从镇上带回消息，说老伊弗雷姆又娶了一个妻子，马上就要带她回家来了。伊本知道哥哥们很想摆脱又苦又累的农活，于是在他的资助下，两个哥哥放弃了自己的田产继承权，到加利福尼亚淘金去了。

老伊弗雷姆新娶回的娇妻叫艾比，是个年轻美貌的少妇，她嫁给老伊弗雷姆完全是为了他的农场。艾比初到农场时极力笼络伊本，遭拒后，便决心给老伊弗雷姆生个儿子，以剥夺伊本的农场继承权。老伊弗雷姆年事已高，艾比便在伊本身上打主意。

温暖的夏夜，老伊弗雷姆到牲口棚去睡觉了。艾比把伊本引诱到客厅，与他私通。然而不久，艾比对伊本产生了真挚的爱情，伊本也爱上了她。

第二年春天，艾比生下了一个男孩。老伊弗雷姆邀请所有的邻居到家里喝酒跳舞，庆祝他有了新的继承人。邻居们都窃窃私语，暗笑老伊弗雷姆，但老伊弗雷姆却毫不理会。舞会间歇，老伊弗雷姆在门外看见了伊本，讥笑他因为新弟弟到来，继承无望而萎靡。伊本听了大怒，发誓说要夺回母亲的农场。老伊弗雷姆警告伊本，艾比为他生儿子就是要剥夺伊本的继

承权，等他死后，这农场就是艾比和她儿子的了。

无比痛心的伊本找到艾比，谴责她一直在利用自己。他告诉艾比自己要永远离开她，到西部去。艾比为此陷入极度痛苦之中。为了证明自己对伊本的爱，当天深夜，艾比亲手杀死了婴儿，以确保伊本的农场继承权。伊本知道后惊怒不已，他痛恨艾比这个谋杀了孩子的"妖精"，哭喊着跑出门去报告警长。

天亮了，艾比告诉刚刚醒来的老伊弗雷姆，孩子已经被她杀死。她还告诉他，孩子是伊本的。老伊弗雷姆又恨又恼，要去告发艾比。然而，当他知道伊本已经去叫警长来抓艾比后，又对儿子卑怯的行为表示极度的轻蔑。

告发完艾比后，伊本在回农场的路上深深感到自己仍然爱着艾比，也理解了艾比对他的深沉的爱。警长来到，伊本主动对警长说，他也是同谋犯，他决心一同和艾比受审，陪伴自己的爱人。艾比甚为感动。警长下令把两人一起带走。伊本和艾比手挽手走出大门，共赴监牢。

沉寂的农场上，只剩下老伊弗雷姆孤独的身影。

2．剧作赏析

《榆树下的欲望》是奥尼尔最著名的剧作之一。这是一部为了占有财产所引发的悲剧，也是一部关于情欲的悲剧。剧中，奥尼尔将这两种欲望交织在一起，以欲望为驱动，推动着戏剧矛盾不断激化，进而展示了欲望与欲望之间的冲突所铸成的人世悲剧。剧作里，农庄成为人们内心欲望的具体外化，农场两边的两株"高大的榆树"则是人们欲望的抽象象征。而欲望最终带给人们的只有毁灭性的悲剧，这是人生的悲剧，也是人性的悲剧，更是奥尼尔对生活发出的哀叹。

在强烈的欲望中，剧作者还融入了仇恨的因素，使得剧作在仇恨心理的浸染下凸显了欲望的强烈，又在欲望的烈焰中不断地燃烧复仇意志。"占有"成为剧中人物实现欲望和报复的心理动力与行动基点。戏剧的冲突紧紧围绕父子间对农场的占有和对艾比的占有而展开。伊本痛恨自己的父亲，因为老伊弗雷姆不仅役使母亲辛苦劳作，使其积劳成疾死去，而且他还在

母亲病故后霸占了农场。为了报复，伊本曾和他父亲相好过的坏女人瞎闹，他对艾比更是直言不讳："我在同他斗争——我在同你斗争，为妈妈的权利而斗争。我看透了你。你一丝一毫也骗不了我。你打算吞掉所有的东西，把它变成你的。嗯，你会发现我这一大块是你吞不下去，也嚼不烂的！"这是伊本对艾比企图占有农场的警告，更是他对父亲的宣战。正是出于对父亲的恨，伊本接受了艾比的调情引诱，与她私通。把父亲的人据为己有是他对老伊弗雷姆的最大报复，而这样的复仇选择却注定不幸。在欲望与仇恨的纠葛中，人物的命运势必被推向悲剧的终点。

欲望、仇恨之余，真挚的情感也是奥尼尔展示的主体。剧作的女人公艾比原本渴望占有农场，她从欲望出发，不惜引诱继子。但令她始料未及的是，最初的欲望却激活了内心涌动的情欲。情欲之下，她与伊本之间迸发出真情，热烈相爱，这是人性的本真使然。剧中我们可以看出，奥尼尔对剧情的时间和地点的设置大有深意。剧作以19世纪中叶新英格兰的一个贫瘠农庄为背景。在那个时期，清教主义的影响非常之深，人们的情感和行为处处受到束缚。由于人的感情深受压抑，冲破抑制、渴望情感自由的要求也就尤为强烈。农场主老伊弗雷姆已年过七旬，但他对待家人非常严酷。在这样的社会和家庭条件下，一对充满活力而又同样具有坚强性格的年轻男女之间便会自然地产生爱情，更会如同决堤的洪水一般令情感奔腾宣泄，难以抑制。在真情的激荡之下，艾比已无夺取农场之意，伊本也没了报复之心。他们的爱情是那样强烈和炽热，熔化了所有的外在因素，甚至熔化了自己。所以，艾比为了伊本可以杀死自己的孩子，伊本为了艾比可以主动承担法律的惩罚。这一切，皆出于爱；而这样的爱又是病态的乱伦，其悲剧结局是无可避免的。本是彼此利用的一场欲望游戏，却升腾出一股吞噬并毁灭了他们自己的激情，悲剧的力量由此绽放出异彩。而老伊弗雷姆最后的孤独终老，则是上帝对人类极度私欲的最大惩戒。

《榆树下的欲望》彰显出古希腊悲剧的色彩，说明古希腊悲剧对奥尼尔产生了深远影响。而这部剧作又对中国剧作家曹禺创作的《雷雨》产生了颇多影响。

第三节　威廉斯与《欲望号街车》

一、威廉斯的戏剧创作

托马斯·拉尼尔·威廉斯（1911—1983），美国剧作家、小说家、诗人，以笔名田纳西·威廉斯闻名于世。他出生在密西西比州的哥伦布市，父亲是推销员。他在少年时期就曾发表过短篇小说，并赢得过散文类奖项。1930年，他进入密苏里大学，后辍学当工人。1936年，他进入华盛顿大学学习，在那里发表了他的第一部剧本。1937年，他在爱荷华大学毕业，同年发表了第一篇署名为田纳西·威廉斯的短篇小说。之后，他逐渐转为职业作家。威廉斯曾先后四次荣获纽约剧评人奖，两度荣获普利策奖，1976年获得美国文学研究院金质奖，同年被选为美国艺术学院院士。1979年他又获得纽约肯尼迪艺术中心艺术奖。1983年，他在纽约一家旅馆里因药瓶盖噎住呼吸道窒息而死。

威廉斯是个多产作家，他写剧本也写小说、诗歌和电影剧本。他一生创作了50余部戏剧作品，主要剧作为《玻璃动物园》《欲望号街车》和《热铁皮屋顶上的猫》等。其中，《欲望号街车》是其代表作。

威廉斯是继奥尼尔之后美国最重要的剧作家。他的戏剧主题多为现代物质文明之下的人际情感的冷漠，并对此深感悲哀和凄凉。他的作品在叙事结构上喜欢运用回忆式的倒叙手法；戏剧语言在现实基础之上富有诗化和浪漫之风，并散发出淡淡的南方异域风情。在创作上，他深受奥尼尔的影响，力求广泛融入象征主义、表现主义、浪漫主义及现实主义的各种艺术手段，但他有时过分利用象征手法，使作品显得矫揉造作，晦涩难懂。

二、《欲望号街车》鉴赏

1. 剧情梗概

初夏之夜，女主人公布兰奇戴着白手套和白帽子，身着讲究的衣服，从南方的劳雷尔市来到新奥尔良贫民区探访妹妹。一路上，她坐欲望号街车，然后换公墓号坐了六个街口来到此地。眼前贫民窟破败的景象令她非

常惊讶，她没有想到妹妹会生活在这里。

布兰奇出生于南方一个没落的庄园主家庭。她性情温柔，举止文雅，和家人同住在祖上的种植园里。大学毕业后，布兰奇在当地的一家学校教英文。后来，父母相继去世，给她很大打击。更使她痛心的是，自己的丈夫居然背地里和他人搞同性恋，被她发现后，丈夫羞愧难当地开枪自杀。她一直居住的种植园也因抵债而被地产公司收去。这一切都使布兰奇心力交瘁。她开始喝酒，并胡乱结交朋友。后因和十七岁的男学生发生恋情，遭到学生家长向校方的抗议，最终她被学校解雇。她在家乡待不下去，不得已前来新奥尔良投奔她的妹妹斯蒂拉。

斯蒂拉很早就离家独立生活，姐妹间偶尔通信，她对自己的处境多方掩饰。当布兰奇按地址找到妹妹后，才发现妹妹竟住在贫民窟的一套小公寓里。妹夫斯坦利·柯瓦尔斯基是波兰裔美国人，当过兵，目前在工厂里做工，平时总爱和厂里一些同事打牌、喝酒。

斯坦利一开始就对布兰奇讲究的衣着看不顺眼。后来他得知，布兰奇虽然摆出高贵优雅的派头，实际上身无分文，这次来就是要寄居在他家，这更使他生气。布兰奇来后住在屋中的一个角落里，心情压抑。怀孕的斯蒂拉虽然想好好招待姐姐，却限于条件，无能为力。斯坦利为人蛮横，对斯蒂拉很粗暴。布兰奇想带着妹妹出走，斯蒂拉却因爱着斯坦利而不愿意离开他。

斯坦利经常叫工友到家里打牌、喝酒，布兰奇很是看不惯，不免与斯坦利发生冲突。但在斯坦利的牌友中，布兰奇喜欢上了米奇。他为人忠厚老实，为了照顾年迈多病的母亲，至今没有结婚。布兰奇渴望平静而稳定的生活，她主动向米奇示好，希望他能娶自己。优雅的布兰奇深深打动了米奇。当米奇前来看望布兰奇时，她打开收音机，与米奇翩翩起舞。此举令斯坦利大怒，他把收音机扔到窗外，并打了前来劝阻的妻子。布兰奇劝妹妹不要再和这个"野兽"一起生活，这话却被斯坦利听到了。他怀恨在心，开始调查布兰奇的过去。

知悉布兰奇旧往的斯坦利，把实情全部告诉了妻子和米奇。布兰奇生

日这天，满怀欣喜的她却遭到米奇的痛斥，他宣布与她断绝交往，这使布兰奇原本脆弱的神经濒于崩溃。晚上，斯坦利在妻子入院分娩的时候，当面揭穿了布兰奇的底细。她受此羞辱，不禁歇斯底里，斯坦利竟趁机强奸了她。

事后，布兰奇把此事告诉了妹妹，但斯蒂拉坚持不相信。其实，斯蒂拉明知丈夫强奸了布兰奇，但面对神经已经彻底失常的姐姐，她也无可奈何。不久，斯坦利夫妇跟州立疯人院取得联系，院方派医生把布兰奇带走了。可怜的布兰奇临走前还在梳妆打扮，她以为自己将要外出旅行了。

2. 剧作赏析

《欲望号街车》于1947年在纽约巴里莫尔剧院首次上演，获得极大成功，此后连演近百场，创造了当时美国戏剧演出票房收入的最高纪录。该剧还荣获了美国三项最重要的戏剧奖：普利策奖、纽约剧评人奖和唐纳德森奖。剧作还被改编为同名电影，由费雯·丽和马龙·白兰度演出，获得1952年奥斯卡奖的最佳女主角等四个奖项。

改编成电影的《欲望号街车》剧照

读过剧本，相信每一个人都会为女主人公布兰奇人生所遭遇的不幸和最终的悲剧结局而怆然泪下。剧作以极其冷静、锋利的笔触，刺痛着观众的内心。作品通过布兰奇和斯坦利之间的矛盾冲突，深入揭示出美国南方文化落寞的悲凉与哀婉。这种悲凉，既是南方种植园经济对抗北方工业文明的失败，也是曾经优雅、保守的文化对抗物质与肉欲追求的失败，更标志着残酷的现实世界对美好旧梦的摧毁，进而突显出家庭中传统伦理道德和价值观念的沦丧。因此，布兰奇最终的悲惨命运也就不可避免。于是，在布兰奇人生遭际的悲剧因素聚合过程中，人们深切感受到社会对那些脆弱的离群反叛者的摧毁性冲击。这正是《欲望号街车》的深刻主题，从而使得剧作具有深厚而广泛的社会意义。

为了凸显女主人公命运的悲剧色彩，剧作者在《欲望号街车》中大量使用了象征主义的创作手法，赋予了剧作浓郁的象征意蕴。首先，剧中的地名，如布兰奇所在的劳雷尔，本意是月桂，象征成功与荣耀，然而布兰奇在那里得到的只有失败和耻辱，这无疑是巨大的人生讽刺；再如布兰奇与家人世代居住的贝尔立夫庄园，其名蕴含"美梦"之意，但庄园最终因负债而被地产公司收走，使她无安身之地，鲜明寓意着她过去的生活不过是一场美丽的幻梦罢了。其次，布兰奇的行程带有强烈的象征色彩。她起初搭乘欲望号街车，后来转乘墓地号，最终来到天堂乐土（妹妹的居所），这些既是她探访妹妹之行的路线，又象征着她走向毁灭的过程。她出于对旧生活的逃避，在欲望的驱使下，来到新奥尔良寻找新生活。但在妹妹家中她并未体会到温暖和快乐，更没有进入想象中的天堂。这一切，无不深显着布兰奇命运的不幸和悲哀。再次，剧中人物的名字，如布兰奇在法语中意为白色的森林，象征布兰奇纯洁天真的本质和深不可测的内涵；斯蒂拉在拉丁语中意为星星，而在与斯坦利蛮横的生活中，她只能散发出黯淡的星光，显得那样虚弱不堪，既迷失了自己，更无法拯救厄运中的姐姐。最后，人物的性格特征和形象的总体概括具有象征意味。如布兰奇出场时，剧作的舞台提示为："她那迟疑的举止和一身白衣的衫裙，多少令人联想起一只白飞蛾。"布兰奇确实像一只飞蛾，敏感、柔弱、

易受伤害，却充满盲目的希望。而斯坦利在剧中被形容为："一只羽毛丰茂的雄鸟，威武自傲地鹤立在一群母鸡之中。"斯坦利是成熟男性之美的集中体现者，充满阳刚之气与生命力量。这样的对比既展现了家庭中男女之间的两性对立与冲突，同时也表明了这种对抗的悬殊。布兰奇与斯坦利对抗，无异于飞蛾扑火，其命运充满悲剧性，这不仅深化了剧作的主题思想，而且强化了人们对布兰奇的怜惜之情，更体现了威廉斯对家庭关系中女性命运的关注与悲悯。

《欲望号街车》中，威廉斯塑造了一个性格复杂、充满魅彩的布兰奇形象。事实上，布兰奇是一个在本性和理想之间挣扎的女性。她是南方旧式的没落贵族，有文化，有教养，奉行南方旧有的道德观念，自恃清高，不屑野蛮。然而，生活给予了她无情的打击：父母的相继亡故令她倍感死亡的恐怖；丈夫暗地搞同性恋却因被自己发现而自杀，使她怀有深深的负罪感；祖居的庄园因债务而易主，更令她痛心和羞愧。这些都极大地造成了布兰奇心理上的失衡，她心中的美好希望开始破灭。在沉重的心理打击下，布兰奇开始放纵自己的感情和欲望。她与各种男人交往，甚至引诱十七岁的中学生。在她美丽的外表下实则是一颗用癫狂的浪漫来弥补创伤的心灵。而这样的行为举动，不仅破坏了她自己心中的南方淑女形象，也给她自身的内心情感和精神世界投下阴影。为了自我救赎，布兰奇勇敢地对抗这个充满意外和困惑的世界。她前往新奥尔良，并如她所言："他们告诉我乘坐欲望号街车，再转乘墓地号街车，过六个街区下车，就可以抵达天堂乐土。"她将寻找妹妹当作一次自我救赎的旅程。为了能抵达心灵的天堂和安享精神的乐土，布兰奇以沐浴热水澡、穿白色衣服的方式来恢复身体的洁净和安抚神经；以喝酒和谎言掩盖过往，麻痹自己；以渴望获得米奇的婚姻来寻求可靠男性的庇护。但这些努力最终都失败了。自她被精神病医生带走的那一刻起，她将在精神病院里永享没有世间纷扰的"天堂之乐"。这不禁令人心酸、哀恸。

第四节 米勒与《推销员之死》

一、米勒的戏剧创作

阿瑟·米勒（1915—2005），美国剧作家。他生于纽约一个时装商人的家庭，但父母在美国经济大萧条时期却没钱供阿瑟·米勒上大学。米勒只好一边在纽约的一家仓库里打工，一边在密歇根大学读书，并于1938年获得了学士学位。毕业后，他曾从事过卡车司机、侍者、工人等职业。1944年，他的第一个剧本《鸿运高照的人》在百老汇上演，颇受好评，转而从事职业写作。1956年，他与玛丽莲·梦露结婚，但这段婚姻只维持了5年。1978年，米勒来华访问，回国后出版《访问中国》一书。1983年，米勒再度来华，在北京人民艺术剧院亲自执导了《推销员之死》，次年出版《"推销员"在北京》一书。他曾荣获美国戏剧的托尼奖、普利策奖、纽约剧评人奖等奖项；1984年，荣获华盛顿肯尼迪艺术中心荣誉奖。2005年2月10日晚，米勒因心脏衰竭在美国去世。

米勒一生在戏剧、广播剧、电影剧本、报告文学等方面均有较高的造诣，以戏剧成就享誉世界。他的主要剧作有《全是我的儿子》《推销员之死》《美国时钟》《炼狱》（又译《萨勒姆的女巫》）、《两个星期一的回忆》等。

米勒精于社会问题剧的创作，重视对社会问题的呈现与解析。他的戏剧注重展现小人物和平常人的生活境遇与精神状态，通过细腻的笔触描摹小人物的喜怒哀乐和悲情人生，揭示他们的痛苦与挣扎，在其失败中审视社会的冷漠与不公。

米勒的戏剧语言是生活化的现实语言，其中充满了讨论，并富有哲理性，使人物在戏剧情境中不断认知自我环境与存在意义。同时，米勒坚决反对戏剧艺术商业化的做法，积极倡导戏剧是反映现实生活与社会状况的严肃艺术。

二、《推销员之死》鉴赏

1. 剧情梗概

故事发生在 20 世纪 40 年代的美国纽约。

威利·洛曼是一家公司的旅行推销员,如今已落魄,难有生意。这天,他又一无所获地回到家中,妻子林达告诉他,离家多时的大儿子比夫回来了。比夫是威利的希望和未来,比夫则自小把父亲视作心中的偶像。但 17 岁那年,比夫撞见父亲与别的女人偷欢并把他母亲的丝袜相赠,从此便一蹶不振。34 岁的比夫,至今没有工作。而威利也一直与比夫处于矛盾之中。威利对小儿子哈比从不抱幻想,这个孩子虽出落得一表人才,可只会寻花问柳,一事无成。

威利听说比夫回来,很是高兴。但父子相见,双方又发生争吵。林达把威利哄进了卧室,又来劝说两个儿子,可他俩听不进去。她出于无奈,不得已把威利想以死了结余生的实情和盘托出。比夫和哈比为情所动,决心振作起来。他俩商定,比夫第二天便去找从前的雇主商借一笔钱作本钱,开一家体育用品商店。威利听闻后非常高兴。

次日威利醒来,两个儿子业已离家,他俩临出门时让林达转告父亲威利,晚上六点他们要请父亲去吃顿美餐。威利闻言很是兴奋,吃完早餐就兴冲冲地找老板去了。不料老板已把他解雇了。威利不得已去找老友查利借钱,以解燃眉之急。

令人意想不到的是,比夫也失败了。从前的雇主让他坐了六个小时的冷板凳,最后把他打发走了。晚上六点,父子三人在约好的饭店见面,却因各自的失败而相互抱怨。此时的哈比则勾搭上两名应召女郎,拉着比夫同她们寻欢作乐去了,把威利孤零零地撇在饭店里。

威利面对无情的现实,已经完全丧失了生活的勇气。神情恍惚中,他见到了已故的哥哥本来看望他。威利在幻觉中同本商量,想通过自杀换取两万元的保险金,留给比夫作资本。

比夫和哈比晚上回到家里,林达把他们痛骂一番。激动的比夫找到威利,指出他奉行的那套人生哲学已行不通了,他们的梦想不过是自欺欺人。

《推销员之死》1949年在百老汇首演剧照

比夫还声称要再次离家,永不返回,说到伤心处他潸然泪下。儿子的眼泪使威利坚定了自杀的决心。随后,威利奔出屋子,开上汽车疾驰而去,远处传来了汽车的碰撞声。

威利的墓前围着林达、比夫、哈比及威利生前的好友查利,林达哽咽地对墓中长眠的威利说道:"我今天把房子的最后一期款子付清了。亲爱的,今天没人在家。咱们自由了,清静了。"地下的威利终于可以安心了……

2. 剧作赏析

《推销员之死》是阿瑟·米勒的代表剧作。该剧通过推销员威利的悲剧结局,淋漓尽现了美国梦破灭的戏剧主题。剧中,以威利为代表的怀抱天真幻想的小人物,其个人奋斗被残酷的现实击败。米勒通过截取主人公威利一生最后的生活断面,对他自杀前的苦闷、挣扎、绝望的心理过程进行了细腻刻画,揭示出美国社会中一个小人物的悲剧命运。剧作不仅展示了当时美国社会的生活,更通过威利的失败人生提出了发人深思的社会问题。社会发展的车轮无情地碾过被淘汰的生命,那些原本被寄予无限灿烂与美好的美国梦却成为埋葬自我的幽暗梦魇,令人唏嘘不已。

在关注美国梦倾覆之余,米勒将目光投向社会中的每一个普通家庭,揭示出家庭关系崩溃的现象。《推销员之死》深刻暴露了家庭之中父亲与儿

子的紧密依从关系被打破的伦理失衡状态。剧中，威利一直对儿子比夫寄予厚望，却恨铁不成钢；比夫一直崇拜父亲，却因父亲偷情受到心灵创伤，而自暴自弃。他们两个人都希望对方过得幸福，然而在行动上又相互阻挠，在心理上互相刺痛，从而在关系上形成势不两立的尖锐对立。而这种对立恰恰展现了家庭中权威的动摇和传统价值观念的崩塌。威利对人生价值的最根本理解是"男子汉总得搞出点名堂来"，而实现这一切的途径就是要"人缘好"。他信奉"好人缘可以办成任何事情"，可他的人生信条并未给他带来成功。他拼搏一生，努力赚得好人缘，却最终败下阵来。于是，威利想以自杀抹去他在事业、家庭，尤其是在自我价值认知上的失败。然而他的保险金和冷清的葬礼却不能消除这一切。他的死就是对自己人生经验与价值追求的最大颠覆。因此，儿子比夫已不再接受父亲所抱持的能说会道、善于应酬、体魄健美、风度潇洒、人见人爱的"好人缘"哲学。与威利的落魄形成鲜明对照的是父亲好友查利的春风得意，而查利的生活信条是以金钱为中心的，这也许会成为比夫心中新的成功标准。在新的价值认知的驱动下，比夫将在人生道路上不断前行，他也许会取得成功，也许会成为第二个威利。虽然威利的离开寓意着一个时代的落幕，标志着美国20世纪30年代的社会制度、行为方式和传统习惯走向了落败，但有一点可以肯定，无论时代如何变迁，人的理想和社会现实之间的矛盾会永远存在。人们势必会在确立自我价值的路途上不断前行，并最终在失败中悲怆地审视自己。这正是该剧的悲剧色彩所在。

《推销员之死》在戏剧结构上采取了回顾式的倒叙手法，通过主人公对过去生活时光的回忆，展现了"过去的戏剧"，揭示出戏剧前史和人物矛盾，并挖掘出人物内心的情感波澜，促动了舞台上正在进行的"现在的戏剧"的发展，进而不断推动着戏剧情节走向高潮。同时，剧作注重对主人公精神世界的描摹，运用表现主义方法，在时空跨越和交错中，使得人物现实行动的外部情境与心理历程的内在情境完美结合，生动展示了威利的精神困苦和内心波澜。

一方面，米勒在剧中融入了电影的溶入、溶出手法，以呈现威利精神

世界中的回忆场面。如威利第一次回忆自己和孩子们过去的美好生活时，他和妻子边谈论比夫，边思索着比夫年轻时朝气蓬勃的情景，他几次"沉湎于往事回忆中"，却被妻子打断。他一个人到昏暗的厨房里找吃的，而此时楼上哈比的房间正亮着灯，兄弟俩在聊天。谈话声中，哈比房间的灯慢慢暗去，随即整个公寓也渐渐隐去，音乐声逐渐响起，舞台上传来威利的"自言自语"："对那帮姑娘就得慎重，比夫，就这么一条。可别许愿，什么愿都别许……"舞台时空开始向威利的回忆画面过渡。接着，厨房灯亮起来，威利边说边关上冰箱，他走到台前的饭桌，把牛奶倒进杯子，"对着一把椅子豪放地笑笑"，开始与自己想象中的比夫说笑。很快，他的目光又转向"后台一处地方"，继续与想象中的比夫交谈。他话音刚落，"后台"便响起了比夫的答话声。于是，小比夫和小哈比从威利"凝视"的方向出现，威利与孩子们十几年前的一个家庭生活场面呈现在观众面前。通过主人公的"自语"，威利回忆往事的情景在溶入、溶出的衔接下，自然生动地跃于舞台之上。

另一方面，米勒在剧中细致地展现出人物想象中的幻境场面，将人物的精神幻想和内心活动直观地外化于舞台之上，进而揭示人物的心灵世界，展现人物的心理特征。如威利自杀前进行心理斗争时，他头脑中出现幻想，与他最崇拜的哥哥本讨论自杀的问题。先是威利自语，很快本"活"过来，二人进行跨越时空的对话，威利借机道出自己心魂中的苦楚与挣扎，并逐渐与本商定了自杀事宜。这样的手法既生动展现了威利的内心起伏与心灵苦痛，极大丰满了人物的精神世界，又深刻表现了威利失败人生的根源所在。

纵观全剧，在人物的现实行动和回忆、幻境等内心历程的交融中，我们看到一个外在事业失意的筋疲力尽的老人，在心理上又承受着望子成龙无望、自责和人生失败导致的自我价值崩溃的双重打击。于是，走投无路之际，威利只能在痛苦和迷茫中，在对哥哥敢闯敢为的崇拜中，在有心搏杀社会却无力搏杀的矛盾中，一步步走向绝望，最终以死为"望子成龙"投资，以死为儿子今后的"成功"挣得些许资本，更以死来赢得自己在这

个家庭中的最后一点尊严。而这一切,所激起的则是人们对主人公的无限悲悯之情。

《推销员之死》以深刻的社会内涵和卓越的创作技巧广受赞誉,不仅荣获纽约剧评人奖和普利策奖,更为米勒带来巨大的国际声誉。

下编

东方戏剧

第九章　印度戏剧
第十章　朝鲜戏剧
第十一章　日本戏剧
第十二章　中国古代戏剧
第十三章　中国现代戏剧

第九章
印度戏剧

第一节 印度戏剧概述

广袤沧远的南亚次大陆,于印度河与恒河的哺育中,形成了古老的印度文明。伴随着遥远的哈拉帕米文化的神秘消逝,从西北部而来的雅利安人所创立的婆罗门教,令古印度之光闪耀于灿烂的吠陀时代,为后世留下了浩繁的吠陀语和古梵语的精神遗产。古代印度戏剧也在其中孕育而生。

相传,神者婆罗多撷取婆罗门教文学圣典《吠陀》中的"四吠陀"之长,将《梨俱吠陀》的吟诵、《娑摩吠陀》的歌谣、《夜柔吠陀》的动作模仿、《阿达婆吠陀》的情趣相融合,创作了"第五吠陀"——戏剧吠陀。虽为传说,但足以表明早期社会文化风俗是古代印度梵剧诞生的丰厚沃土。吠陀,即知识与启示之意。由古代梵语著成的《吠陀》是婆罗门祭司们为满足祭祀需要而编订的诗歌文集,有力地证明了古代印度戏剧同其他国家的戏剧一样,也是起源于祭祀活动。古代梵剧源于远古祭祀仪式中祈祷神灵的湿婆之舞,后来逐渐在颂神的歌曲和拟神的行为中发展形成。"举行祭祀时要有祭司念诵和吟唱吠陀里的颂诗、祷词和咒语,邀请众神降临,然后行祭。而戏剧表演同样是在天神的节日——祭祀日进行,表演手段也由吠陀祭仪和祭祀经验而来,是对于祭司吟诵唱念和模仿动作的延续。"[1]公元前7世纪,古代梵剧已初具雏形,但没有剧本流传下来。

[1] 刘彦君:《东西方戏剧进程》,文化艺术出版社,1997年版,第104页。

公元前6世纪到公元前4世纪，古代印度跨入史诗时代，产生了两部著名史诗——《摩诃婆罗多》和《罗摩衍那》，不仅深深影响着古印度的律法、宗教与文化，更为古代梵剧提供了大量艺术养分和创作素材，推动着古代梵剧向成熟迈进。公历纪元前后，印度出现了第一部系统的戏剧理论著作——《舞论》。全书分为37章节，据传为神者婆罗多牟尼（即婆罗多神）所著，从戏剧的起源、本质、内涵、审美、结构、语言、演出等诸多方面进行了翔实的论述，并兼及音乐、舞蹈和修辞，浸透出东方戏剧美学思想，具有极强的舞台实践性和理论总结性，而其论述的实践基础就是古代梵剧的演出。由此可见，此时的古代梵剧已走向成熟与兴盛。

公元前1世纪，关于释迦牟尼的佛教故事《佛本生经》问世，进一步丰富了古代梵剧的创作题材。2—6世纪，古代梵剧进入黄金期，戏剧题材以世俗剧和英雄剧为主，并涌现出大量的剧作家和作品。马鸣的3部戏剧残卷、跋娑十三剧、首陀罗迦的《小泥车》、迦梨陀娑的《沙恭达罗》、戒日王的《龙喜记》、毗舍佉达多的《指环印》、薄婆菩提的《罗摩传后篇》、那罗衍的《结髻记》等，均显示出古代梵剧的艺术水准和独特魅力。其中，世俗剧以《小泥车》为代表，英雄剧以《沙恭达罗》为代表。

大量的梵剧作品体现出古代梵剧的特征：戏剧表演具有特定信息性，演员通过面部、身体各个部位的细微动作向观众传递特定的事物与情感信息；戏剧语言是散文与韵文杂糅，人物对话还含有大量生活俗语；戏剧开场均有赞颂神明的祝词，幕与幕之间常有插曲，剧末还有终场献诗；戏剧人物类型化，大体可分为拿耶迦（男主角）、拿依迦（女主角）、毗都婆（丑角）三类，丑角专门负责插科打诨，调节气氛之用；剧情通常以大团圆的喜庆结尾收场；戏剧审美追求观众生理和心理上的愉悦。这些艺术特点，和中国古典戏曲有着颇多相似之处。

7世纪，古代梵剧的创作落入窠臼之中，日趋僵化。到8世纪，古代梵剧开始走向衰落，渐失光彩。12世纪以后，古代梵剧已失去在印度戏剧领域中的主导地位；加之伊斯兰教的迅速发展，印度原有宗教与文化遭受重创，古代梵剧也走向彻底的覆灭。

古代梵剧消亡后的很长一段时间，印度戏剧处于断档的空白期。之后，印度各地民间开始兴起了方言戏剧。泰米尔语戏剧、孟加拉语戏剧、印地语戏剧、乌尔都语戏剧相继出现并长期在各自地域内自行繁衍、流行。这些方言戏剧建立在具有区域特色的印度方言的基础之上，虽形式多样，但多为娱乐性的歌舞演出，缺乏戏剧性，显得原始、质朴和粗拙。

18世纪前后，欧洲殖民者陆续入侵印度。后来，英国在印度建立了殖民统治。出于宣传英国文明和娱乐在印英侨的目的，英国殖民者大力倡导在印度上演英国戏剧，并在孟买建立了第一家西式剧院——维多利亚剧院。殖民文化的扩张极大地刺激了印度方言戏剧的创作热情。19世纪开始，印度各地的方言戏剧掀起变革热潮，人们大量翻译西方剧作，积极吸纳、借鉴英国戏剧，在创作手法和舞台表现上均向欧洲戏剧靠拢，从而使印度的方言戏剧得以再度繁荣。

20世纪初，印度民族独立运动勃兴，方言戏剧家适时创作了很多表现独立自主题材的剧作，为独立运动起到积极的宣传作用。40年代开始，随着电影、电视艺术的飞速发展，人们减弱了对戏剧的兴趣，印度各地方言戏剧的创作与演出骤减，印度戏剧逐渐被冷落。

第二节　首陀罗迦与《小泥车》

一、首陀罗迦的戏剧创作

首陀罗迦（约2—3世纪），古印度梵语戏剧家，生平不可考，有剧本《小泥车》传世。另外，独幕讽刺剧《莲花礼物》和多幕剧《琶琶和仙赐》也被认为是他的作品。

二三世纪之间，正是古代印度从奴隶制社会向封建制社会过渡的时期。由于奴隶主骄奢淫逸，奴隶和城市贫民阶层受到沉重压迫，生活窘困不堪。首陀罗迦的剧作着眼于对社会生活的展现，揭示社会矛盾，同情受苦的民众，憎恨奴隶主的残暴，并通过人物塑造释放出人们对自由生活的渴望。

首陀罗迦的作品不仅蕴含着深刻的社会主题，而且情节设置跌宕起伏，具有极强的戏剧性。

二、《小泥车》鉴赏

1. 剧情梗概

序幕拉开，戏班主人和妻子上场，向观众介绍即将演出的剧情。

古代印度时期，美丽的优禅尼城由暴君八腊王统治。城里有一位以乐善好施闻名的婆罗门商人善施，他原本富庶，因仗义疏财、周济贫苦之人而散尽家产，与妻儿一起过着清贫的生活。城中还住着一位名叫春军的名妓。她虽然出身卑贱，却行为高尚，技艺超群。尽管她的生活极度富有，但内心一直渴望过上普通女性的家庭生活。她爱上了善施，善施对春军也心存爱意。

这天黄昏时分，国舅蹲蹲儿带着两名随从在街上追逐春军，强行求爱。春军一时无处躲藏，便逃到善施的家里。善施的好友慈氏打发走国舅，春军和善施会面。这次不期相遇，更增添了二人互相爱慕之心。春军临走时，将自己的一盒首饰寄放在善施家，说那几个流氓就是为了这个才追赶她的。春军想以此为借口，希望日后能再与善施相见。善施答应替春军保管首饰盒，并与慈氏一同护送春军回到她的家中。

一天，有个赌徒逃进春军住宅。这个赌徒以前是善施家的按摩匠。善施家道中落后，他离开善施家，沦落为赌徒。现在，他输了钱，赌场老板和赢家正在追赶他，殴打他，逼他还债。春军对他深表同情，当即脱下手镯，替他还了赌债。按摩匠幡然悔悟，决心戒除赌博恶习，遂出家当了和尚。

有个穷婆罗门青年名叫夜游，他爱上了春军的丫鬟爱春。为了用钱赎出爱春，他夜间行窃，恰巧偷了春军寄放在善施家的那盒首饰。善施发现首饰被盗，焦急万分。善施的妻子拿出自己仅存的一串项链，让善施用作赔偿。善施派慈氏去送给春军。

夜游带着那盒首饰，来到春军住宅，准备为爱春赎身。爱春认出那是

春军的首饰，便劝夜游装作是善施的使者，将首饰送还给春军。春军在暗中听到了这对情人的谈话。为了成全这对有情人，春军故作不知，收下首饰，爽快地答应让夜游带走爱春。正当这对情人满怀感激之情向春军辞别时，忽听外面传来起义领袖阿哩耶迦被国王八腊王逮捕的消息。夜游是阿哩耶迦的好友，他当即把爱春送到自己的亲属家，自己则赶去营救阿哩耶迦。而后，慈氏来到春军住处，交给她那串项链，并说明缘由。春军甚为感动，当晚冒着风雨，来到善施家。她向善施讲明其中的隐情，将项链还给善施，并请他继续为自己保管那盒首饰。善施欣然应允。屋外雨势越来越大，春军留宿在善施家中，二人共度良宵，结成姻缘。

次日清晨，善施去城外花园，并吩咐仆人备好车，等春军醒后，接她去花园。春军醒后，见善施的小儿子吵着向丫鬟要小金车玩。春军问明情况，才知道善施的小儿子曾经玩过邻居家孩子的小金车。后来丫鬟捏了一辆小泥车给他玩，他不满意，非要小金车不可。于是，春军取下自己身上的全部首饰，放在他的小泥车里，让他去买一辆小金车。这时，仆人通知春军上车去花园。春军赶忙梳洗打扮，耽搁了一点时间。同时，仆人忘了拿车垫，又回屋去找。蹲蹲儿的仆人安柱奉命赶车去花园接主人。半路上因车道阻塞，他下车去驱赶行人。那辆车正好停在善施家门外。春军从善施家里出来，误以为这辆车子就是善施派来接她的，便匆忙上了车。安柱回来也没留意，赶着车奔向花园。而此时，越狱出逃的阿哩耶迦为躲避追兵，无意间坐上了等候春军的善施的车子。仆人以为是春军上了车，便赶着车去往花园。

善施的车子到达花园。善施发现车子里坐着的不是春军，而是阿哩耶迦。善施慷慨赠车，放他逃走。随后，善施赶回家中。春军误乘国舅的车子到达花园。国舅喜出望外，向春军大献殷勤。春军怒斥国舅，国舅恼羞成怒，掐昏春军，逃之夭夭。这时，来了一位和尚，也就是受过春军帮助的那位按摩匠，他救活了昏厥中的春军，并把她带到附近庙里休息。

蹲蹲儿回到城后，为了对善施进行报复，便去刑部衙门诬告善施，说他贪图春军财物，在花园把她谋害了。法官传讯善施。善施辩白不清，

被法官判处流放。可是，暴君八腊王忌恨善施这样的有德之士，下令改判极刑。

善施被押往刑场。慈氏带着善施的儿子前来与善施诀别。正当刽子手举刀欲斩善施，安柱出于正义，当场揭露了主人杀人的真相。蹲蹲儿反诬安柱偷窃了自己的财物在进行报复。双方争执不下之时，那位和尚带着春军赶到刑场，当面作证，救下善施。这时，阿哩耶迦起义成功，杀死暴君八腊王，建立新王朝。夜游奉阿哩耶迦之命前来传旨，封善施为拘舍波底王，并御赐善施与春军结为夫妻。

善施饶过了蹲蹲儿，合家团聚，共庆新君登基。

2. 剧作赏析

首陀罗迦创作的梵剧《小泥车》，是古代印度一部稀有的现实主义戏剧作品。这部剧作代表了印度早期戏剧的成熟，并成为能够被东方和西方、古代和现代共同接受和欣赏的完整的戏剧珍品。

《小泥车》取材于古代印度的一个传说。相传在公元前6世纪有个蒲尼干王朝，第三任王位继承者八腊王是个残暴的君主，后被其侄子阿哩耶迦推翻。首陀罗迦的《小泥车》借用这一历史传说，重新构建了春军和善施的爱情线索，并在此基础上展开了一场激烈的政治斗争，从而映现出广阔的社会生活画卷。在曲折的爱情故事中包裹着政治斗争的戏剧内核，使该剧蕴含着浓重的政治色彩。在八腊王的暴政之下，涌动的是民众抗争的暗流和社会的动荡。面对阿哩耶迦即将掀起的巨大社会变革狂潮，春军和善施的爱情既没有诗情画意，也没有才子佳人的风流，更没有爱情至上的宣扬，有的只是完美道德和无私善行的共同构建。换言之，剧作里春军和善施的爱情仅是作为一种社会关系来展现的，其戏剧的创作主旨仍然是指向政治斗争的。这正是《小泥车》和其他印度梵剧剧本的不同之处。剧中，无论是两情相悦的爱情，还是推翻暴君统治的反抗，尽管充满曲折和跌宕，但最终均取得了胜利的圆满结果。由此可以看出，这出戏承载着深刻的社会主题，即人民对美好生活的向往与渴望。这样的创作思想不仅深显着古代印度社会普通民众的广泛夙愿，更具有时代的深远性，也是这部剧作在

今天仍被人们称道的重要原因所在。

　　《小泥车》由一个序幕和十幕组成，包含爱情故事与政治斗争两条线索。剧作故事内容庞杂，人物繁多，情节起伏，但戏剧结构始终保持完整、统一。两条情节线相互交错和融合，体现出首陀罗迦在戏剧创作上的架构能力和穿插才能。该剧在戏剧布局上层次分明，戏剧矛盾依次展开，循序渐进，有条不紊。当戏剧情节推进到最后几幕时，各种矛盾凸显，相互交织，戏剧冲突不断激化，戏剧节奏骤然紧张，舞台气氛变得急促、激烈。善施面临行刑之时，戏剧冲突达到最高点，戏剧情境令人窒息。安柱对蹲蹲儿的当面揭露使剧情又生悬疑，和尚与春军的及时赶到则解开了戏剧矛盾，瞬间疏泄了紧张的戏剧气氛，更贴合了观众的心理期待，进而使得最终的大团圆结局显得自然、喜庆、祥和。

　　在戏剧结构的整体完整性之外，剧作的每一幕又拥有自己的独立性，并于其中孕育一种主要的戏剧基调。如第二幕中的"按摩博弈"，主要描写按摩匠逃赌债，以闹剧色彩为主；第三幕中的"夜游穿窬"，主要表现夜游打洞穿墙行窃，充满幽默色调；第八幕中的"国舅杀人"，展现了蹲蹲儿的凶狠、残暴，戏剧呈现出悲惨色调等。分幕中不同人物的刻画及其生成的各异的戏剧情调，使得这些戏剧场面生动鲜活，各具韵味，从不同侧面增强了戏剧的妙趣，展现了剧作的灵动风采，更深显东方戏剧独有的意韵之美。

　　《小泥车》对人物形象的塑造是极具特点的。全剧共有三十多个人物形象，上至君王、国舅，下至富商、义士，再到妓女、奴仆，涵盖了当时社会的各个阶层。首陀罗迦以一种人物角色分类的形式，对他们分别进行了生动的刻画，使得这些人物各有自己的语言风格和性格特征。这种类型化的塑造，其实体现了古代印度梵剧角色类型的划分方法，但首陀罗迦显然突破了古典戏剧主要分为男主角和女主角两大类的角色限制，而是按照人物身份、职业和性格进行了更加详细的划分与塑造，与中国戏曲中的行当分类十分相似。为便于理解，我们可将善施视为生，将春军视为旦，将蹲蹲儿视为净，将慈氏视为丑，等等。借此，首陀罗迦给剧中的每一个人物

以不同的性格描写，使众多人物形象各具特色，栩栩如生，成为现实生活中一个个鲜明活泼的个体的缩影。在群像之中，首陀罗迦又不忘对男、女主人公的重点塑造与赞美。善施心地善良，乐于助人，同情弱者，以仁厚之心待人。春军虽出身卑贱，却品格高贵。她对生活充满热情与追求，她对周围的人有着清醒的认识和鲜明的态度。她对慈善的善施满含爱慕，对凶残的蹲蹲儿充满憎恶。对于丫鬟爱春，她亲如姐妹；对于夜游、按摩匠，她真诚帮助。剧作者在赞美善施和春军的美德、善行的同时，为他们建构了最终的完美结局，更凸显出佛教因果相报的行善意念。

《小泥车》的戏剧语言朴实无华，充满生活气息。该剧虽无华丽的辞藻，但首陀罗迦着眼现实生活，汲取活泼的生活语言，散韵并蓄，使人物的语言在口语化中又不失雅致。同时，他从人物性格和戏剧情境出发，令人物对话显现性格化特征，并伴有各自特有的节奏、韵律，流畅自如，充满机智与幽默，妙趣横生，极大增强了戏剧语言的感染力。

第三节　迦梨陀娑与《沙恭达罗》

一、迦梨陀娑的戏剧创作

迦梨陀娑（约330—432），古印度梵语诗人，剧作家。迦梨是女神的名字，陀娑意为奴仆，迦梨陀娑的意思就是迦梨女神的仆人。关于他的生平，多为传说。

迦梨陀娑的戏剧作品，现存有《摩罗维迦与火友王》《优哩婆湿》《沙恭达罗》。作为诗人，他还著有抒情长诗《云使》、抒情短诗集《时令之环》（又译《六季杂咏》）、叙事诗《鸠摩罗出世》和《罗怙世系》。

迦梨陀娑的剧作多以宫廷生活为背景，以爱情为主题，以国王为男主人公，歌颂爱情的坚贞与伟大。在创作上，他才华出众，将古代梵剧中的诗歌成分和戏剧成分完美融合，使之相互衬托，交相辉映，达到和谐统一之境，展现出梵剧的最高艺术水准和绚丽魅彩。

同时，迦梨陀娑精于戏剧情境的设置和戏剧场面的安排，将激烈的矛盾冲突融入跌宕起伏的情节之中，引人入胜。他塑造的人物性格饱满，并赋予一定的心理描写，令人物倍显张力。他还擅长在剧本中描绘自然景色，寓景抒情，使剧作荡漾着浓浓诗意，富有浪漫气息。

二、《沙恭达罗》鉴赏

1. 剧情梗概

一辆打猎用的御车飞驰在美丽的森林里。国王豆扇陀坐在车上，手持弓箭，正要射杀一只奔跑的花鹿。后经苦行者劝说，他放弃了猎杀的念头，受邀来到了净修林，见到了净修林尊师干婆的养女——净修女沙恭达罗。二人一见钟情。

这天，豆扇陀在树林里，看见倍受爱情煎熬之苦的沙恭达罗，二人互诉情思，以自主方式缔结了姻缘。婚后不久，豆扇陀启程回京城。临别时，他将刻有自己名字的戒指作为信物交给沙恭达罗，说是以后派人来接她。

豆扇陀离去后，沙恭达罗思夫心切，无意间怠慢了一位脾气暴躁的大仙达罗婆娑。大仙诅咒国王不会再想起沙恭达罗。后经沙恭达罗女友跪求，大仙改口，说唯有国王看到自己留给沙恭达罗的信物，二人方能相认。这时，净修林尊师干婆巡礼归来，为沙恭达罗同国王结婚感到高兴，遂派两名徒弟陪送已有身孕的沙恭达罗到国王那里去。

一行三人来到京城，见到了国王豆扇陀。但是，豆扇陀已经完全忘记了沙恭达罗。沙恭达罗想以豆扇陀送她的戒指为证，却发现自己手上的戒指已然在途中失落于水里。无奈，沙恭达罗只得讲述他们俩在净修林里共同生活的细节，想激起豆扇陀的回忆。干婆的徒弟也劝说豆扇陀，可豆扇陀就是不信。最后，干婆的徒弟索性将沙恭达罗硬交给豆扇陀，然后离去。面对毫无记忆的、冷漠的豆扇陀，沙恭达罗悲痛欲绝，向天求告。只见空中闪起金光，沙恭达罗的生母——天女弥诺迦将她接回天国去了。

一天，城里的巡检逮捕了一个渔夫，因为渔夫正在出售一枚刻有国王名字的戒指。渔夫辩白说自己不是窃贼，而是他捉住了一条红鲤鱼，剖开

鱼肚，发现里面有这个戒指。巡检把戒指交给国王，豆扇陀见到这枚戒指，恢复了对沙恭达罗的记忆，懊悔不已，痛恨自己的薄情。

不久，豆扇陀受邀去天国协同征战恶魔。得胜之后，豆扇陀乘天车回国。途经金顶山，那里有天国仙人的苦行林，豆扇陀下车礼拜。在苦行林，他见到一个和自己有几分相似的男孩。从两个女苦行者和这男孩的交谈中，他得知这男孩是沙恭达罗的儿

《沙恭达罗》演出剧照

子。恰好这时，沙恭达罗来到。豆扇陀上前相认，下跪求情，二人破镜重圆。最终，一家三口得以团聚，并接受了苦行林尊师的美好祝福。

2. 剧作赏析

沙恭达罗是一部七幕诗剧，剧作全名为《由于一种信物而重新找到沙恭达罗记》。该剧是古印度梵剧作家迦梨陀娑的代表作，享誉世界。

《沙恭达罗》取材于史诗《摩诃婆罗多》和民间历史传说《莲花往事书》。迦梨陀娑利用上述故事构成戏剧的前三幕，又通过艺术加工，增添了新的情节和人物，赋予了剧作与当时社会相适宜的生活内容，从而增强了作品的时代韵味和审美情趣，使这个古老而平凡的故事变为充满诗意的戏剧，在古代印度广泛流传。对于这部剧作的艺术成就，印度民间有这样一句赞语："在所有的艺术形式中，戏剧最美；在所有的戏剧中，《沙恭达罗》最美。"歌德更是站在艺术的高度，称赞《沙恭达罗》："春华瑰丽，亦扬其芬；秋实盈衍，亦蕴其珍。悠悠天隅，恢恢地轮，彼美一人：沙恭达罗。"[2]

《沙恭达罗》的美，首先表现在它的戏剧主题上。剧作通过描写沙恭达罗和豆扇陀最终获得美满幸福的爱情故事，赞美了纯真的爱情，表达了有

[2]〔印度〕迦梨陀娑:《沙恭达罗》，季羡林译，人民文学出版社，1980年版，第2页。

情人终成眷属的浪漫期许，歌颂了人类对美好爱情的憧憬和愿望。剧中，男、女主人公互为倾心，自由相爱，又以干闼婆的方式自主婚姻，完全不合乎当时社会常规的爱情模式。这在当时的奴隶制社会中，无疑是一道闪电，照亮了人们心中对自由爱情的向往与渴求。当然，在当时的社会制度之下，这样的美丽爱情实质上是违背奴隶制婚姻规定的，是难以实现的。因此，迦梨陀娑对于沙恭达罗和豆扇陀这对伉俪真挚热烈的爱情和幸福美满的结合所赋予的赞美，一方面显现出人们内心中对爱情的理想化的愿景，一方面则带有反抗奴隶制婚姻的抗争色彩。尤其是戏剧里，沙恭达罗所经历的爱情磨难，虽是豆扇陀的无意背叛所致，实则是大仙的凶蛮之举所致。面对大仙的恶意诅咒，沙恭达罗和豆扇陀毫无反抗之力，只能忍受离别之苦；而大仙对世间男女真情的漠视和冷酷，不正是古代印度奴隶制婚姻对人们美好情感的残酷压制和对众多有情人的无情摧残么。沙恭达罗的遭际，就是对奴隶制婚姻的最有力的抨击。由此，剧作所承载的戏剧主题，在当时的古代印度具有非常深刻的批判性和先进性，更具有广泛的社会意义。直至今天，其影响犹在。

《沙恭达罗》的美，还体现在戏剧情节设置的娴熟与精巧上。该剧的故事跌宕起伏，扣人心弦。先前的爱情碰撞渲染出浓浓的甜蜜，但在浪漫和美妙中却突然激起意外的波澜，改变了人物的命运走向，又在人物身处痛苦和绝望之时峰回路转，呈现出柳暗花明之喜感。原本一个普通的爱情故事，在迦梨陀娑的再创作之下，情节波澜起伏，曲折有致。沙恭达罗和豆扇陀的情感经历了初始的美好、婚后的甜蜜、离别的相思、无情的诅咒、残忍的拒绝、哭天的悲诉、无尽的懊悔，最终达到了爱情的圆满。剧作的矛盾冲突激烈，张弛相间。戏剧气氛悲喜相容，交织在一起，进而将平凡的爱情故事铸造得引人入胜。尤其是迦梨陀娑以悲衬喜的创作手法，使得剧终喜剧性的大团圆结局更显厚重，蕴含深意，令人感慨，回味悠长。

《沙恭达罗》中，最为人称道的是迦梨陀娑对女主人公沙恭达罗的形象塑造。在他的笔下，沙恭达罗完美无瑕，熠熠生辉。她是一个纯洁自然、美丽动人、温柔多情，且果敢坚贞的女性。她的身上充溢着印度的古典之

美和东方女性的优雅之美。沙恭达罗天生丽质，有如山林中的花朵，处处显示出纯真的美、自然的美。她质朴文静，内心洋溢着对生活的热爱。她在净修林的自然环境中长大，她爱那里的花草树木，她爱那里的走兽飞禽，她爱那里的一切。当心爱的人儿走入她心灵世界的时候，她虽含羞不语，内心却激情涌荡，并敢于追求属于自己的幸福。当爱人离去，她终日陷入深深的思念之中。当为爱要去寻找夫君之时，她却眼中含泪，拥抱了蔓藤，抚摸了小鹿，拉着女友依依不舍。当遭到丈夫的"遗弃"时，她仍做努力，而非懦弱哀求，最后在失败中痛苦不已，悲诉长天，尽显矜持和庄重之风。最终，她真挚的爱、执着的情收获了合家团圆。整部剧中，迦梨陀娑通过对沙恭达罗外在的刻画和内心的描摹，以细腻的笔触揭示了人物情感世界的波澜，将其善良、温柔、多情、纯真、果敢、坚贞的性格特征淋漓展现，使沙恭达罗的外在美和内在美达到了完美的一致，并使其内在品质之美升华为东方女性的博爱之美。

《沙恭达罗》还蕴含着浓郁的意韵之美。迦梨陀娑通过对优美的自然景物的描绘，寄景抒情，既映衬着沙恭达罗的甜蜜心境，又浸润出爱情的无限美好。大自然中的日、月、山、水、树木、草地、可爱的动物，勾勒出人物欢愉的心灵空间。清澈的河水、拂动的微风、粼粼的波光、葱翠的树木、清脆的鸟鸣，使美丽的大自然显得宁静祥和，充满勃勃生机。这自然之美既孕育了沙恭达罗的灵魂之美，更映衬出她此时在情感上的甜美与享受。这一刻，人与自然、情与景交融在一起，浑然一体，使剧作诗意盎然，充溢着浓浓的诗情画意。此外，《沙恭达罗》的戏剧语言典雅优美，充满诗韵。人物对话个性鲜明，形象生动，并富于戏剧性。

1789年，英国梵文学者威廉·琼斯率先将《沙恭达罗》翻译成英文出版。此后，《沙恭达罗》被译成其他欧洲文字，在欧洲文学界引起巨大反响。在中国，20世纪前期所出现的多种《沙恭达罗》译本，都是根据英译本或法译本转译的。1956年，季羡林先生依据梵文原著翻译了《沙恭达罗》。

第十章
朝鲜戏剧

第一节 朝鲜戏剧概述

朝鲜半岛历史悠久，命运多舛。中国《史记》明确记载，商朝旧臣箕子在周武王伐纣后，携商之文仪至朝鲜半岛北部，被当地人民推举为君，建立"箕子朝鲜"。但半岛文士却更愿意相信天神之子檀君建立古朝鲜国的神话传说。无论朝鲜之国开端如何，有一点无可否认，即朝鲜半岛的发展深受中华文明的影响，在君制、文化、仪礼等诸多方面镌刻上了华夏的印记。

作为朝鲜文化的组成部分，朝鲜戏剧起源于古代祈祷祭祀仪式与欢庆农耕收获的原始歌舞。但朝鲜戏剧的形成却经历了漫长时期，因为这种祭祀性的载歌载舞的表演形式始终未能形成戏剧性的要素，而长久徘徊于歌舞状态之中。

7世纪，由于隋、唐两朝的东征，中国的百戏传入朝鲜，丰富了朝鲜戏剧的表现形式，促进了其戏剧的发展。中国的百戏后经朝鲜传入日本。676年，新罗在朝鲜全境建立统一国家；至10世纪，被高丽所取代。这一时期，在尊佛政策之下，宫廷在进行驱鬼仪式时将朝鲜的传统歌舞与中国演艺形式相结合，诞生了多姿多彩的宫廷歌舞，形成众多的仪典"式乐"。

12世纪前后，朝鲜民间出现了处容剧。这是一种佩戴假面并辅以形体动作和舞蹈表演的演出样式，有非常简单的故事情节和矛盾冲突，具有一定的戏剧性，是原始歌舞向戏剧形态的过渡，形成了朝鲜早期戏剧的雏形。

13世纪时，朝鲜的戏剧有所发展，产生了山台剧（即假面剧）。山台

剧的演出已开始依附剧本，戏剧情节趋于复杂，矛盾冲突变得集中而尖锐，戏剧场面生动。山台剧大多表现对贵族和僧侣荒淫无度生活的嘲讽，具有世俗性和喜剧性。演出主要在正式的舞台或广场上进行，并拥有职业演员。它标志着朝鲜戏剧的正式形成。

后来，随着山台剧的没落，木偶剧逐渐兴起，并因语言的地方特色而形成汉城木偶剧和长渊木偶剧之分。木偶剧利用木偶进行表演，相比山台剧，在戏剧情节、戏剧冲突、贯穿人物、场次连接等方面进一步完善。

19世纪中后期，朝鲜的唱剧开始兴盛起来。它是在弹词基础上演变而来的一种具有民族特色的说唱演出形式。说唱艺人将先前一人多角、长篇独唱的表演形式改变为多人分角演唱，并以叙述的旁唱者为导唱，进而形成唱剧。它由演唱、剧情和戏剧动作构成；在以唱为主的同时，唱白结合，以说唱演故事，演员直面观众进行表演，并融入音乐、舞蹈等艺术手段，以增强艺术感染力。唱剧以其生动的故事性和鲜活的人物呈现，在朝鲜影响广泛，深受民众喜爱，代表剧目是《春香传》。

20世纪初，朝鲜的传统戏剧被迫向西方现代戏剧转变。1911年，日本侵占朝鲜，日本的新派剧也随之输入朝鲜。在日本的殖民统治下，朝鲜成立了一些新派剧剧团，翻译和演出日本的新派剧，传统戏剧就此被隔断。受日本新派剧的影响，随着反帝爱国情绪的日益高涨，以思想启蒙为宗旨的新剧运动在朝鲜蓬勃兴起，掀开了朝鲜现代戏剧的序幕。尤其是于1925年8月成立的朝鲜无产阶级艺术同盟（简称"卡普"）积极组建新剧剧团和新剧剧场，进行了大量的新剧演出，以宣传爱国、独立之思想。30年代，朝鲜进入武装抗日的新时期，朝鲜的剧作家们创作了大量的揭露日本帝国主义罪行、表现民族独立斗争和反对殖民统治的剧作，极大鼓舞了朝鲜人民的抗日反帝决心。

朝鲜战争结束后，朝鲜和韩国继续推进新剧运动。朝鲜民主主义人民共和国的戏剧以社会主义意识形态为创作内核，多为歌颂伟大领袖、歌颂革命英雄、歌颂社会主义建设的剧作。韩国的戏剧则以现实主义为基调，在传统戏剧与现代戏剧的结合与展现中不断探索前行。

第二节　申在孝与《春香传》

一、申在孝的戏剧创作

申在孝（1812—1884），字百源，号桐里，朝鲜唱剧作家。他生于全罗北道高敞郡，父亲经营药房生意。他自幼喜好汉文，研习汉家典籍，精通古曲音律。曾被授予五卫将职衔，人称"申五卫将"。中年之后，他专攻朝鲜曲艺弹词，致力于弹词的革新事业，整理、改编、创作了大量弹词，将其发展为包括音乐、舞蹈、表演等在内的综合艺术，为弹词发展成唱剧奠定了基础。他的主要剧作为《春香传》《沈清歌》《兴夫歌》等，其作品被后人汇集成《申五卫将歌本》。

申在孝在朝鲜戏剧史上占有重要地位，是朝鲜古典戏剧唱剧的奠基人。他的唱剧情节完整，跌宕起伏；唱词优美，语言生动而雅致；唱腔幽婉，曲律动听，极富艺术感染力，给人强烈的带入感，引人入胜。他还对唱剧进行革新，进一步完善和丰富了唱剧的音乐与唱腔，增强了唱剧的表现力。同时，他积极从事唱剧的普及和演员培养工作，提升了唱剧的演出水平。

在艺术观念上，申在孝十分注重戏剧的教育意义和社会功能，视唱剧为高雅之音，视其表演为神圣之职，力图通过演员精湛的表演和动人的演唱打动观众的心灵，给人以生活的感悟和启示。同时，他认为唱剧创作应来源于生活，反映生活，并遵循自然规律和艺术法则。

二、《春香传》鉴赏

1. 剧情梗概

朝鲜李朝肃宗时期，南原府的退妓月梅嫁与员外成参判为妻。婚后，夫妻终日祝告上苍以求子嗣，于端午佳节得"洛神转世"之梦，月梅遂怀孕，生下一女，取名春香。春香出落成人，美艳绝伦，聪颖过人。

初夏时节，春香和侍女香丹同去广寒楼赏花，偶遇南原府使之子李梦龙。虽为两班子弟，但李梦龙对春香一见倾心。春香顾及门第之别，李梦

龙则许以山盟海誓。入夜,李梦龙未请父母之命,独自带着书童来到春香家求亲。起初,月梅也为门第不合,思虑重重,但被李梦龙的一片诚意感动,终于同意了他的请求。当晚,李梦龙和春香成了婚。不久,李梦龙的父亲调任京城,举家入京。行前,李梦龙向母亲说出自己和春香成婚之事,招致训斥。李梦龙无奈,遂向春香辞行,并转述其母"两班子弟在僻乡纳妾,不得在朝为官"之意。春香伤心不已,悲诉道:"狠哉狠哉!京师两班!恨哉恨哉!尊卑贵贱!"两人洒泪而别。别后,李梦龙念念不忘春香;而春香则空守闺房,日夜思君。

不久,南原府来了新府使卞学道。此人骄奢淫逸,刚一上任,就查看艺妓名册,欲选美貌女子为妾。然而查遍花名册,都不中意,便下令强娶春香。差役们言明春香不是艺妓,且已和李梦龙成婚。卞学道大怒,下令即刻把春香带到,否则众差役都要受刑。春香被带到堂前,据理力争,拒不从命,卞学道遂对春香严刑拷打。春香不畏强暴,当众斥责卞学道的罪行。在场的南原府百姓看着满身伤痕的春香,无不动容,心中怨恨府使的狠毒。最终,春香倒在血泊中,仍坚定表示要为李梦龙誓死守节。春香的贞烈感动了南原府百姓和满堂差役,人们不禁潸然泪下。但卞学道却吩咐狱卒把春香关进牢房,并扬言在自己寿诞之日处死春香。

话分两头,李梦龙进京后发愤读书,最终高中状元。皇上对他赞赏有加,命他夸官三日,后封为"全罗御使,即日出外察访"。李梦龙辞别双亲,带领吏使们分三路进发,约定于南原府会合。他自己则扮作乞丐,独自一人向南原行去。一路之上,李梦龙不断探询春香的情况,得知春香不为卞学道的淫威屈服,同时也听到了人们对自己离去后杳无音信的薄情所不满。李梦龙又从一个给春香带信的孩子那里看到了春香亲手写的血书,知道春香危在旦夕,心中不免焦急、愧疚。他只身赶到春香家,但见残垣断壁,破败不堪,顿感凄楚辛酸。

春香母亲正在家中跪地祝告上苍,祈求女儿平安。与李梦龙得见后,二人甚是激动。看到李梦龙的乞丐模样,春香母亲不禁灰心失望。李梦龙告知进京后,家道中落,亲人失散,只得来南原府投奔春香。后在香丹引

领下,李梦龙在狱中与春香相见。欣喜之中的春香看到夫君落得乞丐模样,心中难过。她嘱咐母亲在她死后,把家中贵重衣物拿去典卖,照料好李梦龙;并要求李梦龙在她死后,把她葬在向阳之处,等日后李梦龙金榜题名,再迁至丈夫家乡改葬。李梦龙大为感动,悉心劝慰春香。

次日,南原府使卞学道做寿,大摆宴席,众官道贺。李梦龙混入其中,虽衣衫褴褛,却因是两班子弟,而坐于下席。酒过三巡,卞学道选定"高""膏"二字为韵,让官员们作诗,以此奚落李梦龙。李梦龙题诗一首:"金樽美酒千人血,玉盘佳肴万姓膏。烛泪落时民泪落,歌声高处怨声高。"随后扬长而去。官员们看了李梦龙的题诗,心知不妙,纷纷离去。卞学道仍旧饮酒作乐,若无其事,还令差役把春香带上堂来,听候处置。

这时,李梦龙的驿卒们手执法棍,高喊"御使出道"冲进卞府。李梦龙身着官服,正襟危坐,罢免了卞学道的官职,并重审狱中囚徒,释放了无罪之人。

随后,李梦龙与春香相认,春香母亲也及时赶到,一家人欢聚一堂,共叙衷肠。自此,春香成为御使夫人,随同李梦龙进京,恩爱偕老。

2. 剧作赏析

《春香传》的故事在朝鲜流传已久,家喻户晓,妇孺皆知。故事最早产生于14世纪高丽恭愍王时代,其雏形是被人们广泛传唱的《春香歌》。后来,在民间长期的口耳相传过程中,朝鲜人民不断地对故事进行丰富、润色、删改和补充,使之逐渐趋于完美和定型,最终于18世纪末和19世纪初形成一部完整的艺术作品,被编辑成书,成为朝鲜最著名的古典文学著作。成书之后,《春香传》产生了各种不同的版本,如全州版《烈女春香守节歌》、京版《春香传》、汉文版《水山广寒楼记》、抄本《古本春香传》等。这些版本虽在故事情节和人物命运结局上存在差异,但足以看出,朝鲜的文人们始终热衷于《春香传》的加工和改编。而且,这个故事被朝鲜各种民间艺术所引用,成为文艺创作的重要素材。

唱剧作家申在孝就是以弹词《春香传》为基础,将之改编为唱剧。首先,他继承朝鲜古代假面剧和木偶剧的传统,对故事进行了全面的整理和再创

《春香传》演出剧照

作，使新编唱剧《春香传》凝结着朝鲜传统戏剧的深厚韵味和浓郁的民族特色。其次，他重新梳理了故事脉络，设置了激烈的矛盾冲突，增加了人物，丰富了情节，增强了故事的戏剧性，使剧情更为跌宕起伏，扣人心弦。再次，他将原来民间传说中春香冤屈而死的悲剧，处理为大团圆的结局，借此表达了朝鲜人民对美好生活的向往，应和了人们的审美期待，增强了剧作的艺术感染力和观众的情感共鸣。最后，申在孝通过改编《春香传》，对弹词进行了改革，突破弹词只由一人独唱的传统，细分为男唱、女唱等多人分角色演唱，并在优美的唱腔中夹杂念白和简单的戏剧动作。精雅的唱词、柔美的曲调、动人的演唱，使《春香传》极具艺术美感，如余音绕梁，令观众久久回味，陶醉其中。加之叙述的念白和展现情境的戏剧动作，使得故事的矛盾冲突、人物性格、命运遭际均在演出的声行并茂中形象生动地展现出来，引人入胜。申在孝对《春香传》的改编取得了巨大成功，其作品在朝鲜各地演出，深受欢迎，影响广泛。

唱剧《春香传》的诞生，正值朝鲜李朝封建统治走向衰落之时。中央内部，两班统治黑暗腐朽，朝廷内部党争激烈，矛盾重重。民间怨声载道，两极分化，贵族阶层生活奢靡，百姓生活艰难困苦，贪官污吏横行，社会矛盾日益激化，导致农民起义不断发生。在这样的时代背景之下，申在孝的创作不仅反映了朝鲜人民心中的爱憎情感和美好愿景，更深刻揭示了社

会的诸多弊端，从侧面抨击了李朝官僚的腐朽统治。于是，这样一个带有感伤色彩、最终以大团圆为结局的故事，实则是以爱情故事为情节穿引，通过春香对卞学道的不屈反抗，歌颂了人民不畏强权、英勇抗争的精神。这个主题具有极大的现实意义和普遍认同感，因此，演出在当时产生巨大反响，深得百姓的喜欢和赞誉。

　　唱剧《春香传》的主题，在剧作尾声部分，通过李梦龙所题的讽刺诗句，得以深刻点题。而剧作者对主人公春香的形象塑造，更是处处深显剧作的主题思想。剧中的春香拥有国色天香的美丽容貌，拥有聪颖过人的智慧，拥有文才出众的学识。但这些还不足以形成丰满完美的形象，她真正为人称道的是其刚强忠贞的品格、反抗强暴的个性和不惧生死的勇气，这才是她人格的最大魅力。在一次次不屈不挠的抗争中，她的性格不断绽放出异彩。首先，春香和李梦龙的结合，是对当时朝鲜两班统治下，封建等级制度和婚姻制度的反抗。低贱的退妓之女与高贵的两班士族子弟门第相隔，地位悬殊。但春香敢于与中意的郎君私订终身，自主婚姻。这既是自由恋爱观的体现，更是春香自由意志的追求。相比尔后迫于母亲压力而妥协的李梦龙，春香显得更为坚毅。尤其是对于李梦龙母亲的传统仕途观念，她深刻批驳："狠哉狠哉！京师两班！恨哉恨哉！尊卑贵贱！"这既是一个情真意切的女性的愤懑之声，更是朝鲜民众对不公的封建等级制度的悲愤呼号。面对爱人的离去，春香没有软弱哀哭，也没有恳求挽留，而是选择坚守爱情，寄希望于夫君未来的金榜题名。当李朝末年封建官僚的典型——骄奢淫逸、徇私枉法的卞学道出现后，面对其淫威，春香将自己的爱情由坚守上升为捍卫，她以宁死不屈的精神，对抗卞学道的种种暴行，体现出坚毅的爱情志操和刚强的性格，浸透着生命个体对封建强权的反抗和斗争，是春香高尚人格的重要表现。之后，纵然身陷囹圄，生命垂危，但看到"乞丐"夫君，春香仍满怀欣喜，毫无怨言，并嘱咐母亲要典当家中贵重物品，好好善待李梦龙，这份厚重深情与执着爱意足以融化世间万物，使春香的形象感人肺腑，既诠释出东方女性的纯真、善良之大美，更是绽放出人性的伟大光辉。

还需说明的是，无论是古典文学创作还是艺术创作的《春香传》，都深受华夏文明的影响。其故事本身就是中国传统的才子佳人之事。同时，朝鲜的文学家们和艺术家们在《春香传》中大量引用了中国古典诗歌（唐诗居多）的诗句、古代散文的语句和多个中国历史典故及历史人物，借此来塑造人物、表达思想、写景抒情、推进情节、渲染气氛，增强艺术效果，最终使之成为朝鲜古典文学和古典戏剧的卓越代表。

第十一章
日本戏剧

第一节　日本戏剧概述

亚欧大陆的东部，由几千个岛屿所组成的日本，形成了具有保守性、封闭性的悠久的农耕文化形态，并在山岭、河流的相互阻隔中形成了狭小的地域观念和空间观念，且伴有强烈的岛国危机意识。

日本戏剧走过了漫长的发展之路，而外来艺术的涌入也对其戏剧的演变产生了重要影响。从女神"天宇受卖命"起舞引神和"海彦"献艺海神的神话传说，到6—8世纪中国隋、唐文化对日本的陶染，再到19世纪末西方现代戏剧思潮的涌入，日本戏剧对强大文化的渴求、遵从与吸纳，使其形式多样化，形成兼具仪式性、歌舞性、形体性的艺术特征。

自太古的原始社会到一统天下的大和朝廷，日本戏剧一直以祭祀性的原始艺能为主，其间的艺能又多为巫术，即巫女假借面具装扮天神，以载歌载舞之形态祈求丰收和繁衍。之后，在国家统一的进程中，很多被征服部落的原始艺能作为"纳贡艺能"，被奉献给大和朝廷。由此，众多纳贡艺能从民间走入宫廷，供天皇朝廷的达官显贵观看，慢慢形成贵族化、程式化、固定化的特征。由此，"巫术性和祭祀性就贯穿于整个日本艺能史"[1]。

正当各种原始艺能在日本宫廷蓬勃演出之时，中国江南之地的乐舞传入日本。同时，归化日本的百济人也为日本带来了众多善于歌舞的乐人。

[1]〔日〕河竹登志夫：《戏剧概论》，陈秋峰、杨国华译，中国戏剧出版社，1983年版，第166页。

来自海外的乐舞又很快融入日本佛教仪式之中，形成了新的艺能——伎乐。这是一种列队行进式的表演，即佛教举行法会时，和尚戴着各种假面，在音乐的伴奏下列队歌舞着前进，直至寺院门前。但因伎乐含有过多的卑俗、滑稽成分，缺乏作为寺院乐舞的庄重性和严肃性，不久就衰落了。

取代伎乐的是更具贵族化、更为洗练的优雅动听的舞乐。这是一种用于伴奏舞蹈的雅乐，分为国风舞乐和外域舞乐。前者是把日本传统艺能典雅化，并配以歌词，且不佩戴面具；后者是传入日本的外来艺能，以没有歌词和佩戴外域面具为特征。当时，在汉文化的影响之下，外域舞乐演出广泛，乐师众多，盛极一时。日本还仿照唐朝制度，建立专门的舞乐管理机构——雅乐寮，进一步促进了舞乐在日本的发展与繁盛。

与舞乐同时传入日本的还有散乐，即中国汉代业已兴起的百戏。752年，在佛爷开眼的法会上，东大寺在演出各种舞乐的同时也演出了散乐，引起人们的极大兴趣。因散乐包含模仿、歌舞、杂技、马戏、魔术、木偶等各类庞杂艺能，表现形式丰富，演出引人入胜，深受日本宫廷和民众的喜爱。到了日本的奈良时代，散乐已十分兴盛，朝廷为此设立了与雅乐寮齐名的散乐户。后来，散乐逐渐演变成能乐、狂言、歌舞伎和人形净琉璃（即文乐），使日本的古典戏剧走向完善，并形成了日本传统戏剧的四种主要样式。"散乐多种形态的本质要素一直流传至今。因此，平安末年以后的日本戏剧史，说到底，是散乐日本化和艺术化的历史。"[2]

9世纪到16世纪，日本经历了长期的太平时代。在戏剧上，虽仍受中国文化的影响，但他们开始潜心将外来文化进行本土化的改造，将前朝传入的各种乐舞用日本传统的艺能技巧和审美观念加以改造，使其适应、融入日本国情，并在日本生根发芽。其间，舞乐被改造成更为精美的宫廷演出，散乐演变为受到寺院保护的猿乐和田乐。此外，新的艺能——延年兴起，它是大寺院在法会后，由和尚演出的曲艺，并以雅乐贯之。

至12世纪，武家贵族艺能的能乐和狂言在日本得以确立。能乐，是集

[2]〔日〕河竹登志夫：《戏剧概论》，陈秋峰、杨国华译，第171页。

前代各种抒情、叙事艺能之长，融合百家于一身的歌舞性表演艺术，以观阿弥和世阿弥父子的表演最为精湛和著名。世阿弥还在《风姿花传》等书中提倡用"花"来表述演艺原则，并提出日本艺道所特有的"家"和"一子相传"的见解，为日本戏剧理论奠定了基础。能乐的著名剧目有《自然居士》《卒都婆小町》等。

同时期的狂言，则完全不同于能乐。它不善歌舞，专以日常生活化的对话和动作取胜，宜于表现普通生活和人性。狂言多为简短的笑剧，具有行动性、生活性、即兴性的特点。主仆矛盾、鬼神与人的矛盾、僧俗矛盾、夫妻矛盾是狂言主要表现的题材，极尽嘲笑、揶揄和讽刺之妙，代表剧目有《忘了布施》《爱哭的尼姑》《雷公》《争水的女婿》等。后来发展形成的鸟原狂言、娼妓狂言，在日本也十分流行，其中的一些对话技巧和戏剧场面被净琉璃吸收，奠定了日本近代戏剧的语言基础。

从江户时代开始，日本最具代表性的戏剧是歌舞伎和人形净琉璃。歌舞伎，名称借取汉字，是集歌、舞、表演技（伎）巧于一体的舞台演出的雅号。它诞生于17世纪初，源于一种祭祀艺能——风流曲，其创始人阿国为出云之地的一个巫女（未婚的年轻女子，在神社专事奏乐、祈祷等工作）。1603年，阿国在京都的北野神社内进行演出，表演配以民谣小调的仪式性歌舞，且不戴面具。在表演念佛舞之外，她有时还女扮男装，表演与女人调情的戏，引得观众热血沸腾，并在演出的最后涌上台与她一同狂舞尽欢。随着阿国名声日隆，她被称作出云大社巫女，她的演出被冠以"阿国歌舞伎"的美名。随后，越来越多的年轻女子投身于歌舞伎表演，她们身着光彩华丽的衣装，佩戴珠光宝气的饰物，轻歌曼舞，甚是引人，被称为"女歌舞伎"。后来，女歌舞伎流入花街柳巷，成为妓女歌舞伎，遭到幕府的禁止。禁令之后，众多翩翩美少年开始表演歌舞伎，使得若众歌舞伎乘势而起，风行一时。但因其衍生出很多男妓，幕府再度颁布禁演歌舞伎的禁令。后经有关人士再三请求，歌舞伎获得解禁，但不得不进行改良，朝着戏剧的饱满性和演技的写实性发展，并与科白结合，产生了以道白为主的歌舞伎——科白剧。享保末年至宽政中叶，歌舞伎落入低谷，被人形

净琉璃抢占了风头。到了宽政末期，歌舞伎的中心转移至江户，兴起了以展现风俗世态和庶民情感为主的江户歌舞伎，且不断完善舞台。此时的歌舞伎，剧团林立，创作繁盛，涌现出众多剧作者和知名演员，《东海道四谷怪谈》《佐仓义民传》《白浪五男人》等剧的演出更是为人称道。天保改革之后，朝廷加强了对歌舞伎的监管与审查，禁止表现社会生活，致使歌舞伎在19世纪中叶以后形成样式固定的风格，并最终走向衰落。

人形净琉璃，初始为说唱故事，后为满足人们用眼观赏的欲望，遂加上人形（木偶）的视觉形象，于是形成了人形净琉璃。它首先在京都兴盛，后向江户一带扩展，以萨摩净云和杉山丹后掾的演出最为著名。后来，竹本义太夫和近松门左卫门合作，提升了木偶的表现形式和手段，使之成为展现复杂情节、细致刻画人物性格的成熟戏剧。到18世纪初，人形净琉璃迎来黄金时代，剧目《菅原传授手习鉴》《义经千本樱》《假名手本忠臣藏》堪称人形净琉璃三大高峰之作。19世纪后半期，由于人形净琉璃过于追求写实性和逼真性，终因木偶表现的局限而败于真人的舞台演出。人形净琉璃衰落之际，仅有植村文乐轩一个剧团苦苦支撑。相传，植村文乐轩是文乐的祖先，因而后世也把人形净琉璃称为"文乐"。

从明治维新至今，日本戏剧主要是移植和吸纳西方戏剧。明治维新之初，日本的能乐、狂言和人形净琉璃已全然古典化，日本人便尝试改革歌舞伎，却遭受挫败。在明治维新欧化改良的倡导下，日本的戏剧开始向西方现代戏剧学习。1886年，末松谦澄等人建立了戏剧改革会，促进了日本戏剧现代化的进程。日本戏剧在歌舞伎基础上，融合西方戏剧，产生了以对话为主体的新派剧，用以宣传维新的改良思想。1888年，自由党少壮派的角藤定宪在大阪演出了自编自导的"壮士戏剧"《豪胆书生》，标志着新派剧的创立。随后，川上音二郎将新派剧引入东京，确立了新派剧在日本的地位，并使得落败的歌舞伎彻底放弃了现代化的尝试。新派剧演出团体众多，上演了《哈姆雷特》《奥赛罗》《人民公敌》等西方名剧，涌现出藤泽浅二郎等优秀演员。1906年，文艺协会成立，小剧场戏剧在日本兴起，大量样式新颖的新戏剧呈现于舞台之上。这些演出注重思想性和文学性，

剧目多为西方现代派戏剧家的作品。1921年，无产阶级戏剧运动兴起，并在1929年经济危机时期达到高潮。二战前，日本军国主义政府加强思想控制，新戏剧进入低迷期。二战后，新戏剧以继承和发展现实主义传统为宗旨而再度活跃起来。1960年之后，日本戏剧受布莱希特、萨特、贝克特、尤内斯库等西方剧作家影响，进入现代戏剧的探索时期。一方面，传统戏剧能乐、狂言、歌舞伎、人形净琉璃不断被介绍到国外，日本开始尝试古典戏剧与西方现代派戏剧的结合；另一方面，日本加强对西方戏剧本质的思考，以崭新的视角重新解读和展现莎士比亚等西方巨匠的经典剧作。这一时期，美国的音乐剧又被移植到日本，受到人们关注，以浅利庆太的剧团四季最为知名。70年代后，唐十郎的状况剧场、寺山修司的楼座、铃木忠志的早稻田小剧场等掀起了新的小剧场运动，推动着日本现代戏剧的脚步不断前行。

第二节　菊池宽与《父归》

一、菊池宽的戏剧创作

菊池宽（1888—1948），日本小说家、戏剧家，生于香川县高松市。1916年毕业于京都大学英文科。他读书期间潜心研究英国近代戏剧，并与芥川龙之介等主办第三次和第四次复刊的《新思潮》杂志，成为新思潮派代表作家。

1914年，菊池宽在《新思潮》上发表了剧本《玉村吉弥之死》和《懦弱的丈夫》。1916年，《新思潮》连续刊出他的《屋顶上的狂人》《海上勇士》《阎魔堂》（后改为《奇迹》）等剧本。1917年，他的独幕剧《父归》问世，后由春秋座上演，引起强烈反响。之后，他又创作了《藤十郎之恋》《超越复仇》《义兵甚兵卫》《时间之神》《恋爱病患者》等剧作。剧本之外，他还著有小说《珍珠夫人》《恩仇之外》等。

菊池宽的剧作，戏剧结构严谨，戏剧冲突集中而尖锐，戏剧情节跌宕

起伏。他注重对戏剧气氛的渲染,使其剧作散发出浓郁的生活气息。他善于刻画人物,通过细腻的笔触展现人物内心情感的涌荡,人物的语言富有性格化特征,呈现出人物的心理变化。

菊池宽对日本戏剧界和文学界都影响重大。他曾创办《文艺春秋》文学杂志,建立戏剧家协会和小说家协会。1935年,他提议创设日本两大文学奖:芥川奖和直木奖,后又增设菊池宽奖。这些举措极大地推动了日本戏剧创作和文学创作的发展,提高了日本文学在世界文坛的地位。

二、《父归》鉴赏

1. 剧情梗概

明治四十年左右,在南海道岸边的一个小城里,二十年前被丈夫抛弃的阿高历尽艰辛,将三个孩子抚养成人。大儿子贤一郎当了普通文官;二儿子新二郎是个小学教员;女儿阿种相貌出众,也到了待嫁的年龄。

这天傍晚,新二郎在学校加班还没回来,阿种也在外边送针线活,贤一郎和母亲在家中等待着弟弟和妹妹。闲谈间,母亲对这二十年来含辛茹苦的生活感慨不已,每每提及抛弃他们的父亲,贤一郎都面露不悦。新二郎回来后,说他的校长告诉他,在古新町看到一个很像父亲模样的人。这番话引起了大家心中的涟漪。贤一郎为避开话题,张罗开饭。席间,阿种回到家中,告诉大家,她发现屋外不远处有一个徘徊的老者,一直在向家中方向张望。新二郎急忙透过窗户向外寻找,却没有发现什么。

这时,敲门声响起。二十年前那个抛弃他们并带情妇出走的父亲,竟然回来了。已在外游荡多年的宗太郎,如今身体多病,形容憔悴。他在附近的大街上已经转悠了三天。今天他终于鼓足勇气,敲开了家门。

父亲的归来,使阿高、新二郎、阿种很高兴,只有贤一郎非常冷漠。他记恨父亲的旧恶,拒绝给父亲斟酒,并愤怒地斥责了父亲的不义。弟弟新二郎很同情处于窘境的父亲,但这却勾起了贤一郎的另一种痛苦,因为这些年是他一直承担家庭的重担,是他照顾着弟弟、妹妹。贤一郎认为自己替父亲尽了做父亲的义务,而家人不该去同情父亲。

父亲无地自容，只好决定再次离去。他最后望了老妻一眼，踉跄着走出了家门。母亲哀求地喊着贤一郎的名字，加之父亲落魄衰老的惨况，重新激发了贤一郎内心深处对父亲的感情。他让弟弟去叫回父亲。新二郎出去却没能找到父亲，失望而归。

为了找回父亲，贤一郎和新二郎一起，再次冲进黑夜之中。

2．剧作赏析

《父归》这部独幕剧，是菊池宽的代表剧作。该剧于1917年1月发表在《新思潮》上。1920年上演后，获得巨大成功，轰动一时。中国剧作家田汉曾将此剧译成中文，在中国舞台上演出。

《父归》通过一个二十年前曾抛弃家人的父亲在风烛残年归来，向我们生动展示了家庭生活中情与理的冲突。一个原本应该幸福和美的家庭，却因父亲的抛弃而陷入绝境。在母亲的辛劳哺育和孩子们的刻苦努力下，家境渐渐好转。而此时，年迈的父亲却因无力在外生活而突然归来。显然，从近代社会的合理主义价值观来看是不符合情理的。于是，面对曾经抛弃过自己的父亲，长子贤一郎没有母亲和弟弟、妹妹那般的欣喜，他神情冷漠，心怀怨恨。他当面痛斥父亲当年的不义之举，愤怒地述说着自己没有父亲的痛苦。这既是对多年来因没有父亲而艰难生活的愤恨的宣泄，也是合理主义与传统亲情的对立冲突。尤其是贤一郎拒绝为父亲斟酒的举动，更体现出日本当时的社会意识对以父权为中心的封建家长制的挑战和冲击。而父亲最后那句"就是死在路边，也不会再进这个家门了"的话语，则预示着父权家长制在家庭中的彻底崩溃。

尽管如此，但这部剧作绝不是一部鼓吹新旧意识对抗的宣言书。因为在剧作者看来，合理主义是有悖于传统道德观的；面对亲情和伦理道德，特别是人的情感本性，合理主义难以从根本上解决生活的实质问题。新二郎劝慰哥哥"终归是亲骨肉，不管他过去怎么样，就供养着他吧"的话语足以说明这一点。同时，在近代意识与传统道德的对立中，人们心灵深处更是充满了矛盾和痛苦。正因如此，这部作品才会充溢着浓浓温情，感动人心。这种感动，既源于众人在父归后情感的变化，更有来

自于主人公的转变。换言之，人物的内心转变通过情感的外溢来体现，拨动着观众的心弦。

首先，是母亲阿高的转变。二十年前当夫君抛弃她和孩子们时，她极其绝望，一度自杀。自杀未遂后，她含辛茹苦地抚养三个孩子。每逢艰难，她就会告诉孩子："这都是你们的父亲造成的，你们要恨的话，就恨你们的父亲吧。"但在岁月的磨砺中，随着时光的流逝，她先前对丈夫的怨恨已慢慢化为"一上了年纪，心就软下来了"。当见到归来的丈夫后，她更是充满了欣喜。这种转变正是"人"本性中的情感使然。

其次，是父亲宗太郎的转变。虽然他年轻时带着情妇弃家而去，但到了暮年，身体每况愈下，做事又不顺利，使他在生活的逆境中愈发怀念家庭和妻儿。但他又深知自己先前的薄情，因而对于家门望而却步。当他最终鼓起勇气敲开家门后，他看到妻儿后的那句轻松的玩笑："没有父亲，孩子们也可以照样长大成人"，深显出自嘲的尴尬。其实，他的回归如同浪子回头一般，这个行为本身已传递出他内心的愧疚与忏悔。尔后，贤一郎对他的当面指责，既让他尊严扫地，又加剧了他的懊悔。最后，他选择了再次离家出走。而这次的离开已变为一个孱弱老者的自我放逐，充满了悲凉之感。

最后，是大儿子贤一郎的转变。在父亲离家的二十年间，贤一郎不仅饱受生活的风霜寒苦，更在心中树立了"被父亲抛弃的孩子也能自立"的志气。他从小外出工作，替母亲分担家庭重担，奋力拼搏照顾弟弟、妹妹，担负起父亲的责任，把自己失去的父爱补给他们。"我之所以拼命努力，都是为了要向这个敌人报仇"是贤一郎发奋学习、工作的全部动力；这动力是对父亲满满的憎恨。戏剧开场时，工作一天回来的贤一郎穿着和服，悠闲地翻看着报纸，像一家之主一样，等待弟弟、妹妹回家开饭，享受着安逸的家庭时光。在与母亲闲谈时，虽然避忌母亲谈论父亲的话题，可当弟弟告知有人看见父亲时，他还是关切地询问了情况。父归之后，他虽然对其进行了义正词严的道德批判，但当父亲再次离家出走后，他最终让弟弟叫回父亲。未果，他便同弟弟急切地出去一同寻找父亲。贤一郎的转变，

既有母亲恳求和弟弟规劝的影响，也有父亲转变对他的刺激。但实质上，父子亲情一直隐藏在贤一郎的内心深处。他用合理主义思想表达了对不负责任的父亲的怨恨，可斥责之中却浸润着他内心对父爱的渴望，令他的斥责成为一种复杂的感情交流。在传统道德良知与近代意识的猛烈冲突中，贤一郎的内心掀起了情感波涛，并伴随冲突的加剧而激活了合理主义思想下隐藏的亲情，使他从怨恨中回归到他所希望的健康的家庭伦理关系中。最终，尖锐的矛盾依靠亲情得以解决，表明情感对于人的巨大的、不可抗拒的影响力。

因此，《父归》的感人之处就在于传统意识与合理主义冲突中所激荡出的浓浓亲情。这情感细腻真切、波动复杂、汹涌浓烈，感人至深。同时，严谨的戏剧结构，生动的心理刻画，真情涌动的语言，巧妙的冲突递进，均显示出菊池宽创作上的才华，使剧作绽放出独特魅力。

第三节　木下顺二与《夕鹤》

一、木下顺二的戏剧创作

木下顺二（1914—2006），日本剧作家，生于东京。1936年考入东京帝国大学文学部英文科，研究伊丽莎白一世时期的英国演剧史和莎士比亚的戏剧作品。1939年应征入伍，退役后在东京帝国大学学完了英国戏剧史的研究生课程。1946年任明治大学讲师，并首次发表戏剧作品《二十二日待月之夜》和《彦士的故事》。1947年他和日本著名话剧演员山本安英等共同组织成立了"葡萄之会"剧团，其创作的剧本大多在此上演。1954年，他荣获岸田戏剧奖。2006年，木下顺二在东京逝世。

木下顺二的创作可分为现代题材剧和民间故事剧两类。现代题材的作品有《山脉》《暗淡的火花》《蛙升天》《在本国》《被叫作奥托的日本人》《冬天时代》等。民间故事剧有《红战袍》《三年寝太郎》《夕鹤》等。其中，《夕鹤》是他的代表作，为其在日本剧坛带来巨大声誉。此外，他还发表过朗诵剧《子午线祭》。

木下顺二的戏剧创作笔触清新，语言简练，戏剧情境意蕴深厚。他的现代题材剧注重戏剧的现实意义，力图使戏剧本身的内在法则与生活主题完美融合，进而以剧作剖析社会问题，揭示日本的社会状况，映射出人们内心的苦闷与彷徨。他的民间故事剧则依托日本文化根基，具有浓厚的民族风格，并通过娓娓道来的方式，呈现出人物美好的心灵世界，进而展现劳动人民的淳朴和乐观精神。在戏剧创作上，他还试图把日本传统戏剧的表现形式与西方戏剧相结合，将民族化与西洋化进行交融和再现。

二、《夕鹤》鉴赏

1. 剧情梗概

茫茫白雪中，屹立着一所小小的破屋，住着与平和他的妻子阿通。房后，火红的晚霞布满天空。此时，远处传来童谣声："给爷爷织粗布呦，给奶奶织粗布呦，呛当叽当咚咚扣……"阿通善于织千羽锦，令人羡慕。

同村人老惣和老运对与平"忽然娶了那么个好媳妇"有点嫉妒。他们更疑惑阿通所织的料子是否为真正的仙鹤羽毛所织成的千羽锦，于是来到与平家中一探究竟。他们进了阿通的织房后，发现了房里的仙鹤羽毛，十分惊异。这时阿通从里屋飘然而出，诧异地望着两位陌生人。当老惣问她"那是真的千羽锦吗"时，阿通迅速闪进里屋。

老惣、老运出于贪欲，决定操纵与平。他们怂恿与平向阿通索要更多的千羽锦。与平心疼阿通，因为他记得"每次织完料子，阿通瘦得非常厉害"，所以他没有立即答应。但他把自己曾经救过中箭的仙鹤的事，告诉了老惣和老运。二个断定阿通就是那只仙鹤所变，于是一再催促与平让妻子织千羽锦。

这一切都被阿通看在眼里，她深感忧虑。当初与平救自己时，根本没想到过要什么报酬。自己为他织料子，是为了能博得与平的高兴。可是与平却拿这些料子换回来她根本不懂的"钱"。面对与平越来越贪钱的变化，阿通感到伤心。

随后，老惣、老运极力蛊惑与平，用"进京城""赚大钱"来诱惑他。与平回到家中，几经犹豫，最后还是下了狠心冲着阿通叫起来："你给我织，

《夕鹤》演出剧照

你不织我就离开这个家！"与平的话，使阿通又气又惊，她也大叫起来："我不懂，你的话我一句也不懂。"

因为担心丈夫真的会离家而去，阿通最后答应了与平的请求。但是她求与平说这是最后一次织千羽锦，并要他跟从前一样，织料子时绝不偷看。阿通走进机房后，老惣、老运两人不听与平劝阻，硬要偷看，结果发现机房里有一只仙鹤。与平也禁不住偷看，惊呆了。

第二天一早，阿通织好了两块漂亮的料子。与平高兴地要阿通和他一块去逛京城。阿通知道与平已偷看到自己的原形。这时她站起身来，突然全身变得雪白。她告诉与平，她已经无法再变回人形了，因为"能用的羽毛都用了，剩下的只够飞了"。与平正想抱住阿通，阿通却已不见了。

天空出现了一只仙鹤，阿通跟与平依依惜别，她深深地祝福着与平，然后飞向遥远的天际。

2. 剧作赏析

独幕剧《夕鹤》，是木下顺二民间故事剧的代表作。该剧发表于1949年，是二战后日本最优秀的剧作之一。

初读《夕鹤》，很容易让人想到中国的田螺姑娘、牛郎织女等民间故事。在日本，神物精灵因受恩惠而幻化人形，来到人间进行报恩的故事传说很多。木下顺二的《夕鹤》就是取自日本民间传说，在此基础之上进行了艺术再创作。

《夕鹤》讲述的是人与仙鹤的童话般的故事，阿通为爱情不顾一切的献身精神令人深深感动。主人公阿通是日本女性优良品德的集中体现者。她善良，富有爱心，对爱坚贞，勇于奉献，知恩图报。嫁给与平后，她辛勤劳作，担负起养家的担子，用自己的生命织出一块块漂亮的千羽锦，换得

她和与平的甜美生活。但她的纯洁和努力，却愈发激起了丈夫和他人的贪欲，最终导致了悲剧的发生。剧本发表之年，正值战后日本强力复苏经济和推行垄断资本之时，人们疯狂追求物质生活，致使市场竞争激烈，中小企业破产，人们心怀不满，精神迷茫苦闷。于是，在这样的背景之下，木下顺二的创作已不满足于对民间传说故事的简单呈现，而是将深刻的现实意义寓于其中。他将民间故事的抒情性与当时社会的残酷性巧妙地融合在一起，使剧作在浓郁的民族风情中揭示了商品经济对人们的剥削与伤害，并表达了日本人民渴望美好生活的心声。

在凸显剧作主题的社会性之余，《夕鹤》深刻触及了丑陋的人性。阿通心怀纯真，一心为使爱人高兴，强忍痛苦满足他的愿望。这里没有金钱，没有贪欲，有的仅仅是两人能快乐生活的美好愿望。但她难以想象人类的贪婪是多么地可怕和无止境。当她发现自己和爱人并不在一个世界时，她用尽所有的心血付出了最后的爱，然后伤心地回到自己的天国。而与平仅仅是在物欲的蛊惑下，为获得更多的金钱，为能去京城游乐，抛却了原本的美好生活，最终失去了长久的真爱。阿通的纯美，映衬出人类的丑陋、自私、索取和贪得无厌。她的悲伤离去，给我们以重大的启示，即人类常常会因为眼前小小的贪欲而失去长久的幸福。而这种失去的痛苦，不正是人性之中的丑恶造成的么！这个问题，在今天，在以后，仍将值得人们思考。

在艺术特色上，《夕鹤》场景简单，线索单一，故事情节简洁而明快，戏剧冲突单纯却富有象征意韵，围绕戏剧主题展开一条单线情节，一贯到底，给人简明洗练之感。剧中，戏剧语言优美温婉，人物对话凸显性格特征。剧作还多次穿插使用动听的童谣和美妙的诗文，并辅以抒情性的环境描写，抒发人物内心情感。在抒情和写意的融合中，全剧格调清新、雅致，充满浓郁的诗意，荡漾着奇幻、浪漫的绚丽色彩，体现出明显的剧诗的美学特征。

回望《夕鹤》，它如同一首浪漫、凄婉的诗，在诗情画意间绽放出哲理性的意蕴之美。

第十二章
中国古代戏剧

第一节　中国古代戏曲概述

　　中国戏剧，涵括古代戏曲和现代话剧。国之戏剧，远至上古的"予击石拊石，百兽率舞"、殷商驱鬼逐疫的祭祀巫傩、春秋"优孟衣冠"的俳优、汉代角抵之承的百戏、南北朝歌舞故事之合的歌舞戏、盛唐简短滑稽的参军戏、宋杂剧与金院本的争奇斗艳，下到元代辉煌璀璨的杂剧、明清温婉曲折的传奇、清中叶昆曲与京剧的交相辉映、民初文明戏的革新登场，悠悠数千载，戏剧之变，现国之沧桑。

　　中国戏曲，历史悠久，是最具中华文化特色的艺术样式，与古希腊戏剧、印度梵剧并称为世界三大古老的戏剧文化。中国戏曲是华夏神州各地、各民族传统戏剧样式的统称，是一种熔文学、音乐、舞蹈、歌唱、美术、武术、杂技于一炉的高度综合的艺术，是一种载歌载舞、以歌舞之功演绎故事的艺术，是一种讲求虚拟性和程式性，进而追求意境之美的艺术。在其漫长的发展历程中，戏曲产生了繁多的优美声腔，固定了生、旦、净、丑的行当之分，并形成唱、念、做、打之"四功"和手、眼、身、步、法之"五法"等独具美感的艺术表现手段。在不断发展、演变和完善中，中国戏曲逐步迈入唯美之境。中国戏曲凝聚着中国传统文化的美学思想，浸透出华夏文明的艺术审美之趣。

　　中国戏曲起源于原始的祭祀歌舞。《尚书·舜典》中有关"予击石拊石，百兽率舞"的记载，生动描绘了原始社会中人们敲石生乐、扮百兽而舞的

热闹场面。这其中既寄予着远古人类对野兽的敬畏和求神祈福之情，又蕴含着当众表演的初始形态。随着祭祀活动的壮大，专职的巫（女巫）觋（男巫）出现。她们（他们）在主持祭仪的同时，更成为通神的灵体和部落统治的工具。从公元前1600年的商朝开始，以歌舞祭神和驱鬼巫傩为主的巫觋技艺十分盛行。神坛之上，巫觋载歌载舞，娱乐神灵，供人观看，孕育了戏剧的早期萌芽。

先秦时期，古巫的祭祀歌舞进一步发展，诞生了社火、秧歌和傩戏等巫觋形态，并造就了很多技艺娴熟的民间艺人，出现了俳优（伶优）表演。春秋时楚国优人优孟，穿戴楚相孙叔敖生前的衣冠，模仿其言行举止，上殿面见楚王，为孙叔敖清贫的后人争取权益，并获得成功。"优孟衣冠"这个故事，因优孟有装扮和语言、形体的模仿成分，而具有了表演的实质，被视为中国戏剧的开端。

秦亡汉立。汉武帝时，乐舞兴起。朝廷设立乐府官署，专职负责乐舞的创作与管理，推动了乐舞的发展。乐舞在宫廷演出繁盛，形成了文坛舞、武德舞、翘袖折腰舞、傩舞等名目繁多的宫廷舞蹈。这些宫廷歌舞，都含有一定的故事性和戏剧性。在民间，百姓的娱乐活动也蓬勃开展，舞蹈、音乐、杂技、武术、滑稽表演、魔术演、马术和吞刀、吐火、跳丸、走索等各类表演活跃于公共场所，热闹非凡。这些众多的、丰富的演出样式，统称为"百戏"（亦称为"散乐"）。在琳琅满目的百戏中，带有较多戏剧因素的是角抵戏。角抵即角力、角斗、竞技之意。相传蚩尤头上有角，与黄帝相斗时，以角抵人，后人创造出蚩尤戏，角抵戏则由蚩尤戏发展而来。汉代的角抵戏以《东海黄公》最为著名。至两晋和南北朝时，百戏进一步发展，出现了《踏摇娘》等更具戏剧性的歌舞戏，及运用木偶表演的傀儡戏。到了隋代，百戏的规模更为庞大，演出声势更加恢宏，气氛空前热烈。"百戏散乐不一定都是戏剧，但为中国戏曲的诞生提供了环境和条件。正是在这块肥沃的土壤中，戏曲和其他姊妹艺术如歌唱、舞蹈、杂技、武术等结下了不解之缘，并广泛吸收营养，形成了自身独特的表现方法。因此，

有人把百戏散乐称作中国戏曲的摇篮。"[1]

唐朝，是中国历史上的盛世，南北朝时的歌舞戏在繁盛的大唐更为蓬勃。唐王朝设置了专门的音乐和舞蹈的教坊，使歌舞演出盛极一时。唐玄宗曾在梨园（原是长安的一地，因四周长满梨树而得名）训练乐工，教授技艺。梨园教坊的专业性研究和正规化训练提高了艺人们的艺术水平，使歌舞的戏剧化进程加快，产生了一批用歌舞演故事的戏曲剧目。同时，音乐、舞蹈的昌盛，为戏曲提供了雄厚的表演和唱腔的根基，奠定了戏曲表演样式的雏形，故使"梨园"成为戏曲艺术的代名词。这一时期，唐朝还在百戏的基础上形成了参军戏。参军戏由先秦俳优滑稽表演衍变而成。五胡十六国后赵时，一个参军官员贪污，皇帝赦免其罪，却令优人穿上官服，扮作参军，让别的优人从旁戏弄，参军戏由此得名。其演出一般是两个角色，被戏弄者名"参军"，戏弄者叫"苍鹘"，二人表演以科白为主，内容滑稽调笑。至晚唐，参军戏发展为多人演出，戏剧情节也更为复杂，加入歌唱和鼓乐伴奏，并有女演员参加演出。唐代的歌舞、参军戏对宋金杂剧的形成产生了深远影响。此外，唐代的传奇小说、诗歌、词文等为后世戏曲的创作提供了丰富的艺术养分。

经过长期的艺术积淀，至宋、金时期，中国戏曲初具形态，形成了宋杂剧和金院本。宋代，商品经济快步发展，市民娱乐热闹非常，城市里有了大型的固定的游艺场所——瓦舍勾栏。瓦舍，又叫"瓦肆"，里面设有大小勾栏；勾栏，是指用花纹图案互相勾连起来的栏杆所围成的演出场所，有戏台、戏房，类似后世的戏棚或剧场。各种民间艺术汇集于此，相互融合，并在文人的创造下形成了宋杂剧。它由滑稽表演、歌舞和杂戏组合而成，演出多由四个角色完成，分为艳段（开场）、正杂剧（两个部分，是主体）和杂扮（结尾的玩笑），共四个部分。《二圣杯》《目连救母》等是著名的宋代杂剧。北宋末年，金兵侵入，宋与金南北对峙，北方的宋杂剧流入"行院"（妓院）演出，被称为"金院本"。南方的宋杂剧逐渐发展为

[1] 周传家：《中国古代戏曲》，中国国际广播出版社，2010年版，第14页。

宋元南戏。

宋代的杂剧、金院本还都处于戏曲的幼年时期。12世纪时，南宋浙江温州一带出现的宋元南戏（即戏文，又称"南曲戏""文南戏"或"永嘉杂剧"）则是我国最早有剧本留存下来的且趋于成熟的戏曲样式。宋元南戏是在宋杂剧基础上融合宋词和当地民间小调而成，并以南曲进行演唱。宋元南戏在演出时不仅有人物装扮、歌舞表演，而且出现了具有一定水准的完整的文学剧本，如早期的《赵贞女蔡二郎》《王魁负桂英》《张协状元》和后期的《荆钗记》《白兔记》《拜月亭》《杀狗记》（"四大南戏"）等，标志着中国戏曲迈向了成熟。

1271年，元朝建立，定都大都（北京）。元朝不重视科举，且有意贬低汉人，文人地位低下，甚至排列在娼妓之后。仕途无望的文人们，只得将满腹学识和满腔忧愤化于与歌妓的欢愉之中，创作了大量映射时政、情感激荡、精雅易演的杂剧剧本，从而成就了元杂剧在中国戏曲史上的灿烂与辉煌。元杂剧是以歌唱为主，结合说白进行表演的戏曲。它在宋杂剧和金院本的基础之上，融合宋金以来北方的曲乐、说唱、唱赚、舞蹈等艺术而成。元杂剧因辅以北方曲调进行演唱，故又称"北曲"或"北杂剧"。元杂剧多由"四折一楔"构成：四折，是四个情节的发展段落，如文章的起承转合，一般类似现代戏剧的每一幕；楔子，篇幅短小，作为开篇通常放在第一折之前，类似现代戏剧的序幕。元杂剧采用北曲联套的形式，每一折用一个套曲，每一个套曲由连缀同一宫调的若干支曲牌组成。元杂剧结构完整而规范，曲牌押韵而雅致，曲调宽广而幽婉，文辞生动而优美，故事曲折而动人，角色分类详细且行当齐全，在当时成鼎盛之势。元杂剧涌现了众多优秀的剧作家和剧目，如关汉卿的《窦娥冤》《救风尘》、王实甫的《西厢记》、马致远的《汉宫秋》、纪君祥的《赵氏孤儿》等。正是因为先前南戏的成熟和元朝文人的潜心创作，元杂剧日臻完善，走向了辉煌，形成了中国戏曲的黄金时代。元杂剧的部分剧本还传至国外，影响颇为深远。元代后期，元杂剧渐趋衰落。明代传奇代之而起，直至清后期。

明代传奇，承袭的是宋元时代的南戏。在体例上，明代传奇与南戏一

样，不受北曲的四折所限，每部传奇均为几十出戏的鸿篇巨制。明代传奇节奏舒缓，形式固定：第一出是"副末开场"，第二、三出为"生旦自报家门"，第四出开始各种角色陆续登场，展开故事，剧作最终以"大团圆"为结局。明代传奇角色行当非常细化、齐全，剧作多以一生一旦担纲全剧，通过他们的悲欢离合串联各色人物，推动剧情跌宕发展。明代传奇继承了南曲和北曲的曲牌，并运用借宫、集曲等音乐手段增强艺术表现力，同时以弋阳、海盐、余姚、昆山四种声腔进行演唱。明代传奇，佳作纷繁，前有"传奇之祖"高明的《琵琶记》，后有汤显祖的"惊世之梦"《牡丹亭》。到清代，传奇继续繁荣，以洪昇的《长生殿》、孔尚任的《桃花扇》为代表，二人素有"南洪北孔"之美誉。

明代传奇，自明初到清后期，延续400余年。明清传奇剧本多达2600余部。这一时期，戏曲理论的建树也颇有成就，如魏良辅的《南词引证》、王骥德的《曲律》、李渔的《闲情偶寄》等，均对戏曲理论进行了深入探究。在文本创作和理论思考的共同推动下，明清之际，传奇呈现出郁勃景象，成为中国戏曲史上的第二个高峰期。

明清传奇的昌盛，还带动了昆曲的兴起。早在元朝末年，苏州昆山一带产生了昆山腔，后成为传奇演唱的"四大声腔"之一。明朝中叶，戏曲家魏良辅对昆山腔进行了改革，将南北乐曲融入其中，使之舒徐委婉，格调清新，细腻悠长，昆曲由此盛行开来。昆曲传入北京后，获得统治者和文人士大夫的宠爱，赢得"官腔"美誉，一跃成为当时中国戏曲的最大声腔剧种。同时，在昆曲的基础上还衍生出众多地方戏曲，因而昆曲被誉为"百戏之祖、百戏之师"。清朝中期，昆曲开始衰落。而此时的传奇，也因其篇幅过长，开始以演折子戏（全本传奇中摘选出来的某出戏）为风尚，深受观众喜爱。

明清传奇和昆曲在衰败之际，地方戏曲剧种却有了很大的发展。乾隆五十五年起，四大徽班进京，他们在北京将徽剧和湖北汉调相结合，并吸收昆曲、秦腔等剧种之长，逐渐形成京剧。清朝后期，全国各地又出现了花鼓戏、花灯戏、采茶戏、秧歌戏等众多地方戏曲剧种，它们与京剧并举，

共同繁荣。

辛亥革命以后,随着西方现代戏剧(中国谓之"话剧")的涌入,京剧和地方戏曲的光芒日渐黯淡。今天,在国家的大力倡导和扶持下,中国的传统戏曲得以继续传承和延续,并与话剧艺术共同闪耀在中国的戏剧舞台之上。

第二节 《张协状元》

一、《张协状元》鉴赏

1. 剧情梗概

成都书生张协上京赶考,途经五鸡山,遭遇强盗,随身财物被洗劫一空,人还被打得鲜血淋漓,重伤在身。不得已,他只好栖身一座破庙,暂避一时。

破庙之中,住着一位父母双亡、安身于此的贫女。贫女收留了张协,悉心照料他,并以自己缉麻织布所得供张协衣食。

张协伤愈之后,感贫女相救、善待之恩,遂向贫女求婚,二人成为夫妻。婚后张协提出继续前往京城应试,贫女卖发、借债,凑得盘缠资助他上京赴试。张协离开后,贫女苦苦相思。

进京之后,张协一举夺魁,状元及第。枢密使王德用十分器重张协,欲招其为东床娇婿。但张协拒绝了王德用的美意,致使其女胜花小姐郁郁而终。

贫女得知张协高中,上京寻夫。张协却不相认,并命门丁将贫女打出,贫女只得乞讨还乡。后来,张协受任梓州金判,路过五鸡山,再遇贫女。他不念旧情,拔出佩剑,砍杀贫女。见贫女倒在血泊之中不再动弹,这才离去。尔后,贫女幸得乡人救起,逃过一死。

王德用为报爱女之仇,主动请任梓州,成为张协的上司。他路经五鸡山,巧遇贫女,因其相貌酷似已亡之女胜花,便认她做了自己义女,携贫

女一同赶赴梓州上任。

张协得知王德用到任梓州，急忙前去拜迎上司，但王德用却不见他，并事事有意刁难。张协感到十分恐惧，于是便请求谭节使从中说合。谭节使借机为王德用义女做媒，令张协、贫女最终破镜重圆。

2. **剧作赏析**

《张协状元》是中国现存最早的、最完整的戏曲剧本，也是早期宋元南戏的代表剧作。该剧由温州九山书会编撰，收录于《永乐大典》13991卷，与同卷所录的《小孙屠》《宦门子弟错立身》合称为《永乐大典戏文三种》。

据传，《赵贞女蔡二郎》和《王魁负桂英》均早于《张协状元》。但此南戏二种已佚失无存，无从考证，唯有后者得以完整留存。《张协状元》具有南戏的诸多特征，成为后世研究古代戏曲发展进程的重要资料，在中国戏曲史上占有非常重要的地位。

首先，《张协状元》体现了成熟的创作技法。文本剧情繁复，情节跌宕，篇幅浩长。全剧长达五十三出，从开端、发展、高潮，至结束，故事的起承转合自然有序。剧作由两条线索构架而成，以张协和贫女的婚姻故事为主线，以王德用、王胜花与张协的恩怨为辅线，相互交织，层次分明。同时，剧作还利用张协的人生遭际，串联各色人等，引出众多人物，使得人物关系交错复杂，各种矛盾环环相扣，戏剧冲突层出叠生，最终在开阖有序中奔向大团圆的结局。纵观全剧，情节于纷冗之中显得脉络清晰与紧凑，戏剧结构于散漫之中彰显完整和有致。这些，都显示出戏文作者的构思能力和创作能力均已达到相当水平。

其次，《张协状元》戏剧场面的描写非常生动。如贫女拒绝张协求婚、张协拒接胜花丝鞭、张协将贫女逐出衙门、张协路过五鸡山剑劈贫女、洞房之夜贫女怒斥张协等，都写得十分精彩。这些戏剧场面叙事效果强烈，矛盾冲突明快，戏剧节奏紧凑，人物情感激荡，并深刻体现出人物的性格特征，令人赞叹。

再次，剧作角色众多，色彩各异。剧中登场人物多达四十余个，行当

设置相当齐全，涉及生、旦、净、末、丑、外、贴等七种行当。各行当中，以生、旦为主体，其余角色均为辅助，各司其职又和谐统一，使得戏剧演出鲜活生动。这表明中国戏曲的行当分类至此已大致成型，为日后元曲、传奇诸多行当的进一步发展和完善奠定了基础。因此，《张协状元》是中国戏曲行当衍生的基石。

最后，《张协状元》展示了南戏在艺术手段上的综合性特征。一是在表演上全面运用了唱、念、做、打、舞等多种艺术表现手段。剧中的唱，有独唱、对唱、轮唱、接唱和合唱等。念，有念诗、念词、念白等；其中，白又有对白、自白、旁白。做，如丑末做门，丑扮桌子，丑以末背为椅，净丑相踢，净丑跳挑担舞等。打，则有五鸡山遇盗时净挥拳舞棒，又与强盗对打，及后面净丑模拟路人殴斗等。舞，有张协成亲时丑舞伞、舞蹼头，另有丑跳马舞等载歌载舞的场面。二是各种程式化的表演手段和运用节点，都标注了明确的舞台提示，加以规范和说明。三是借人物之口，以口技形式模拟马嘶、鸡鸣、犬吠以及开门闭门、击鼓等声音，营造真实的音响效果，映衬戏剧情境。四是剧中融入了很多插科打诨的滑稽戏份，形成了喜剧性的戏剧因素。五是剧中的时空和场景变换非常自由，通过人物唱念的交代和演员的转身、圆场等虚拟性动作，给观众以时空更迭的想象。由此可见，《张协状元》体现了此时的南戏已十分注重表演程式的规范化，注重动作与唱词的相互融合，注重歌舞抒情对戏剧情境的渲染。这些，都是南戏对演出整体艺术效果的追求，从中更可窥见中国戏曲在南戏初期便已形成程式化、虚拟性、写意性的审美意趣和独具韵味的美学特征。

另外，《张协状元》中，张协高中状元之时拒绝了王德用的招婿，后来却主动接受与王德用"另一女儿"结缘，人物行为的前后矛盾一直遭人诟病。其实不然，正是这种表象上的矛盾，体现出人物的思想起伏，加深了人物性格的复杂性。张协读书的目的就是功成名就，因而，对于名利的追逐始终深镌其内心。他与贫女结合源于被劫受难后获救的一时感激，是"急切暂相随"的"不得已"行为。实则，他对丑陋穷苦的贫女心存鄙夷，这落难的婚姻无法实现他的名利理想，被他视为"诗书暂溺沦"的耻辱。因此，

尽管贫女为他上京赴试"剪发借贷"，他却对贫女满口"贱人"的斥骂和"从今日打至明日"拳脚相加的虐待（第二十出）。而他高中状元后，本可以攀龙附凤，再娶美艳娇妻，可他却以"不为求妻只为名"拒之，其原因就在于他深知停妻再娶之罪的后果，不想因贫女之事败露而影响自己寒窗苦读所换来的仕途。所以，他拒绝王德用的理由不过是虚伪的托词。当他再过五鸡山遇见贫女，发现她对自己仍心存眷恋，没有自知之明，于是剑劈贫女，"一剑教伊死了休，黄泉路上必知羞"，以绝后患。后来，王德用成为他的上司，百般刁难，他为仕途受阻深感惶恐，托人说合。再次面对王家招婿，自认贫女已死的张协，没了后顾之忧，自然便痛快答应了亲事。所以，张协对于王家说亲的前后行为并无矛盾，都是为了更有保障地达到飞黄腾达的目的。唯有那善良、淳朴、勤劳、坚贞的贫女最为可怜，一生难逃栖身张协的厄运。在张协"一心自欲荣闾里，一心又欲多殊丽"的思想之下，她不会因为是王德用的义女而改变张协对自己的心，最终只能成为其"多殊丽"中的一个悲情女子。

《张协状元》是中国典型的男子发迹而负心的故事。剧作以妥协的办法，让贫女改变地位后和忘情负义的张协最终团圆。这其中体现了中国戏曲调和社会矛盾、事事皆团圆、以求和美的观念。《张协状元》虽是宋元南戏的早期之作，并存在叙事松散、逻辑牵强等问题，但它从很多方面显示了中国早期戏曲迈向成熟所取得的艺术成就，在中国戏曲发展历程中具有重要的研究价值。

第三节　关汉卿与《窦娥冤》

一、关汉卿的戏剧创作

关汉卿，中国元代伟大的杂剧作家。关于他的生平史料稀少，生卒年不详，约在1220—1300年间。他的籍贯也不甚明晰，有祁州和大都两地之争。仅据元代文学家钟嗣成所著《录鬼簿》的记载，关汉卿号已斋叟，大

都人，做过太医院尹。《析津志·名宦传》则记载关汉卿："生而倜傥，博学能文，滑稽多智，蕴藉风流，为一时之冠。"[2]关汉卿才学满腹，性格刚烈，不畏强暴。他长期混迹于瓦舍勾栏之中，与很多知名女优交好，具有丰富的舞台经验，这些为其艺术创作奠定了深厚基础。

关汉卿是"元曲四大家"之一，并被赞为四大家之首。他一生创作颇丰，以元杂剧的成就和影响最大。据记载，他著有杂剧60余部，现存18部，主要剧作有《窦娥冤》《救风尘》《望江亭》《调风月》《蝴蝶梦》《单刀会》等。此外，他还写有众多内容丰富、格调清新的散曲。

关汉卿的杂剧着眼现实生活，针砭时弊，成为映照社会习态的镜子，并在其中寄予着个人情怀。关汉卿在创作上善于提炼激动人心的情节，他的杂剧结构完整，戏剧冲突尖锐、紧张而集中，情节跌宕起伏，戏剧情境引人入胜。关汉卿是一位杰出的语言艺术大师，他在创作中汲取了民间大量生动的语言，熔铸精美的古典诗词，形成了一种生动流畅、本色当行的语言风格。同时，他剧作的文辞在朴实自然中更充满豪放之气，给人以荡气回肠的激越之感。关汉卿还很注重人物塑造，他笔下的主人公性格鲜明，形象生动，情感真挚，富有强烈的感染力。

关汉卿的杂剧创作，始终将深刻的社会现实意义与对浪漫理想的追求融为一体，具有高度的思想性与艺术性。由此，王国维甚为推崇关汉卿，赞赏他"一空倚傍，自铸伟词，而其言曲尽人情，字字本色，故当为元人第一。"[3]。

二、《窦娥冤》鉴赏

1. 剧情梗概

楚州地方有个贫寒秀才窦天章，他欠孀居蔡婆婆本利40两银子，但无力偿还。科举考试临近，窦天章想上京应试，求取功名，便又向蔡婆婆借贷盘缠。蔡婆婆早就看上了窦天章的女儿瑞云，乘机向他提出索要瑞云做

[2] 熊梦祥：《析津志辑佚·名宦》，北京古籍出版社，1983年版，第147页。
[3] 王国维：《宋元戏曲史》，上海古籍出版社，1998年版，第103—104页。

童养媳。窦天章无奈，只得应允。

瑞云3岁丧母，7岁便来到蔡婆婆家，改名窦娥。17岁时，窦娥与蔡婆婆的儿子成亲。可不到两年，蔡婆婆的儿子不幸病故，婆媳二人自此相依为命，靠蔡婆婆放债取息过活。

一天，蔡婆婆去向赛卢医索讨银钱，赛卢医因无力还债，心中陡生恶念，将蔡婆婆骗到一僻静之处想用绳子勒死她。幸亏张驴儿父子经过此地，吓走了赛卢医，将蔡婆婆救下。他们听说蔡婆婆家中只有她和媳妇俩人，便意图乘机霸占婆媳二人为妻。蔡婆婆不肯，张驴儿威胁要勒死她。蔡婆婆因害怕只得应允，带张驴儿父子回家。窦娥闻听此事，执意不从，她指责婆婆的不是，还臭骂了张驴儿父子。张驴儿心生歹意，向赛卢医强行要来一包毒药放入一碗羊肚汤中，想害死蔡婆婆，强占窦娥。不料蔡婆婆突然作呕，吃喝不下。张驴儿的父亲却喝下那碗羊肚汤，中毒身亡。张驴儿反诬是窦娥毒死了自己的父亲，并威胁窦娥嫁给他为妻，否则要去公堂告发。窦娥问心无愧，无惧张驴儿的威胁，与他一同对簿公堂。

楚州太守桃杌是个有名的昏官、贪官。他听信张驴儿的一面之词，对窦娥严刑逼供，窦娥坚不屈从。桃杌转而对蔡婆婆用刑，窦娥为救婆婆，含冤招供，被判死刑。窦娥被押赴刑场时，恳求公差走后巷，以免婆婆看到伤心。临刑前，窦娥满腔悲愤，呼天抢地："为善的受贫穷更命短，造恶的享富贵又寿延。天地也，做得个怕硬欺软，却原来也这般顺水推舟。地也，你不分好歹何为地？天也，你错勘贤愚枉做天！"窦娥死前发出三桩誓愿：若自己是屈死，死后血飞白练，所有的血向上喷，喷到悬起的白布上，将没有半滴血落地；六月降雪，在这三伏天，天降厚雪三尺，盖住自己的尸首；大旱三年，让楚州这地方大旱三年，颗粒无收。窦娥死后，这三桩誓愿果真一一灵验。

再说窦天章，他上京赶考中第，后来官至两淮提刑肃政廉访使，在窦娥被杀的第三年来到楚州。窦娥的鬼魂托梦给父亲，诉说自己的冤情。窦天章重新审理此案。把张驴儿定为剐罪，将赛卢医充军，并一百棍杖责桃杌。窦娥的冤情终于得以申雪。

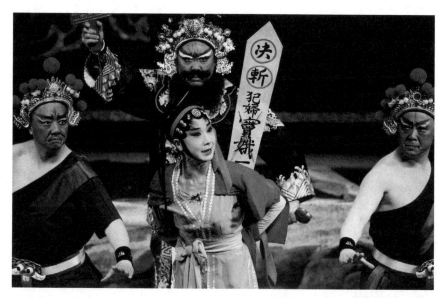

《窦娥冤》演出剧照

2. 剧作赏析

《窦娥冤》全名为《感天动地窦娥冤》。

早在先秦时期，民间便有"庶女告天"的古老传说，后渐渐演变为《东海孝妇》的故事，收录于《汉书·于定国传》。此后，《搜神记》《晋书》《孝子传》等典籍也多有关于女子含冤受刑，血迹飞升的记载。

关汉卿在取材《东海孝妇》的基础上，集前代各种传说之大成，形成了《窦娥冤》的故事框架。同时，他以个人的卓越才华和满腔愤慨之情对故事进行了艺术再创作。他在故事中注入了大量的现实内容，抨击元朝社会的黑暗腐朽，使一个历代相传的民间传说成为一出包蕴深刻时代意义和反抗精神的社会悲剧。其倾向之鲜明，思想之尖锐，是前代传说无法比拟的。

《窦娥冤》的戏剧结构完整而严谨，剧作完全遵循元杂剧"四折一楔子"的文学结构进行创作。楔子以简洁之语，通过蔡婆婆和窦天章的上场道白，简明扼要地介绍了剧情的前史和剧中人物的境况。而后的四折则严格遵从事件的开端、发展、高潮、结局来架构。第一折，蔡婆婆讨债中的意外事件引出了企图霸占婆媳的张驴儿父子，并在婆媳对比中展现出窦娥刚毅的

第十二章　中国古代戏剧　313

性格。第二折，矛盾冲突进一步激化，窦娥的不屈使张驴儿狠心投毒，误使其父身亡，他的诬告令窦娥身陷囹圄，被判极刑。第三折，窦娥含冤受刑，她问天起誓，三桩誓言件件成真。此时，悲剧发展到顶点，戏剧推进到最高潮。第四折，以窦天章为女儿平冤昭雪作为故事结局。纵观全剧，结构严密，布局层次分明，情节脉络清晰，剧情发展自然流畅，戏剧节奏紧张激荡，扣人心弦。全剧的冲突集中而猛烈，不可调和，既表现了窦娥对张驴儿和桃杌的不屈反抗，更映射出当时百姓对黑暗的社会统治的嘶吼和抗争。尖锐的戏剧冲突完美地诠释了戏剧主题，显露出巨大的社会现实意义。

关汉卿笔下的窦娥形象丰满，熠熠生辉。她富有忠贞、刚烈的个性，拥有嫉恶如仇、不畏强权的品格；同时，她还心存善良与孝道，因心疼婆婆受刑之苦而委屈认罪。窦娥与婆婆的生死离别，情绪低回深沉，场面凄楚哀怨，深深扣动着人们的心弦。最终，她内心所有的悲苦、不屈化为了哭天抢地的愤恨，于起誓发愿中将全部情感喷薄而出。剧作最精彩的部分就是她在刑场上的呼喊起誓。窦娥先是道出天地的职责，继而指责天地好坏不分，最后高声咒骂天地不义。在深感无力哀苦之后，她对天起誓，望自己死后血溅白练、六月飞雪、亢旱三载，以此恳请天地证明自己蒙受了不白之冤。这一段落的描写层次分明，人物情感在悲愤中逐步递进、积蓄，最终爆发，使得问天、发愿之举深刻而感人。刑场上窦娥的问天起誓，既是她对天地的控诉，也是她对黑暗社会的痛斥，更是她生命的悲鸣。这一刻，人物所迸发出的悲怆之情感天动地，令人动容，其形象绽放出耀眼光彩。

在犀利的现实锋芒中，关汉卿还在《窦娥冤》中融入了浪漫主义色彩。窦娥行刑前的三桩誓愿，是作者大胆的艺术想象和处理，充满了浪漫主义情怀。剧作结尾，窦娥托梦，窦天章重新审理案件，为窦娥昭雪，表现了作者对窦娥的深切同情，也深显浪漫主义之情。这些极具浪漫主义的精神，一方面渲染了戏剧氛围，生动揭示了悲剧主题思想；另一方面表现了人民的反抗意志和希望善恶有报的良好愿望，给身处黑暗中的人们以希望。同

时,这浪漫主义之中也凝结着关汉卿对社会不公的强烈愤慨和他"铜豌豆"般的刚强意志,体现着他对社会理想的不懈追求。

第四节　白朴与《墙头马上》

一、白朴的戏剧创作

白朴(1226—约1306),原名恒,字仁甫,后改名朴,号兰谷,元代著名杂剧作家,"元曲四大家"之一。他祖籍山西,后迁居真定(今河北正定县)。白朴出身于官宦家庭,自幼聪明颖悟,喜好读书。但幼年正值金兵祸乱,生逢乱世,只得与家人颠沛流离。流亡期间,幸得文坛大家元好问的培养与指导,学识有所精进。成年之后,曾在大都与关汉卿共同参加过玉京书会。后来,谢绝元朝出仕之邀,弃家南游,长期游历于扬州、杭州一带。晚年寄居建康(今南京)。

白朴一生写过杂剧16种,有《绝缨会》《梁山伯》《斩白蛇》《钱塘梦》等,现存世仅三种:《墙头马上》《梧桐雨》《东墙记》。除杂剧外,他还著有词集《天籁集》,收词200余首。另有几十首绚丽秀美的散曲之作。

白朴的杂剧,题材多取自历史和传说,以才子佳人之韵事为主。他善于借取历史题材,经过重新创造,演绎故事,进而表现强烈的情感主题。他塑造的人物形象各具特色,性格鲜明,栩栩如生。他的剧作结构严谨,情节曲折,文辞优美,意蕴深长,抒情气息浓郁。他的代表之作《墙头马上》和《梧桐雨》,一喜一悲,喜则热情奔放,悲则雄浑排恻,交相辉映,尽显爱情故事之动人,成为中国古典戏曲中的爱情佳作,对后世戏曲影响颇深。

二、《墙头马上》鉴赏

1. 剧情梗概

唐高宗继位以来,每日赏花饮酒。仪凤三年,正当春花烂漫之际,他

游幸御花园，见花木狼藉，便颁布诏书，命工部尚书裴行俭前往洛阳，不论公私花园，还是权豪势要之家，凡有奇花异卉一律选出移植到长安。因裴行俭年迈，由其子裴少俊代父前往奔走一趟。

皇族李世杰，家有一女，年方十八，名叫李千金。李世杰因得罪武则天，被贬为洛阳总管。他曾与裴行俭议婚，答应将李千金嫁给裴少俊，只因在政见上与裴行俭不同，遂将婚事不提。

三月的洛阳春光明媚，繁花似锦。代父前来购买奇花异卉的裴少俊骑马在洛阳城中游逛，与正在后花园探墙赏春的李千金邂逅，两人"四目相顾，各有眷心"，一见钟情。李千金素来性情开朗，遇见裴少俊后，她感到裴少俊就是自己期盼多年的意中人，于是主动约裴少俊晚上到后花园相会。入夜，裴少俊如约而至，正当两人在后花园海誓山盟时，却被管家李嬷嬷"觑破"。李嬷嬷一面对李千金"不尊闺训"表示不满，一面又劝李千金索性私奔。李千金为了爱情和自由，勇敢地与裴少俊私奔，二人一同返回长安。

回到长安后，裴少俊将李千金藏到自家的后花园内。李千金在裴家的后花园里和裴少俊共同生活了七年，生下一双儿女。适逢清明节，裴行俭要裴少俊去郊外祭奠，裴少俊只得前去，并叫老院公照料好李千金及子女。老院公喝了些李千金给的酒就睡去了。不想裴行俭来到后花园，发现了李千金的两个子女。细问之下，才得实情。他愤恨不已，责骂李千金是淫妇，坏了裴少俊前程。裴行俭逼裴少俊写下休书，留下孙儿孙女，将李千金赶出家门。凄苦的李千金回到家乡，却得知父母均已去世。

不久，裴少俊上京应试，一举及第，就任洛阳县尹。他刚上任就到李家认亲。李千金回想昔日被逐情景，心中怨恨难消，予以拒绝，裴少俊则苦苦哀求，一再请求李千金原谅。

裴少俊中了状元，裴家上下喜不自胜。裴尚书又探听到原来李千金是皇亲国戚李总管的女儿。于是，裴尚书及老夫人带着李千金的一双儿女赶来洛阳，前来找寻自己的儿媳。见到裴尚书夫妇，李千金以卓文君故事反唇相讥，倾吐心中积愤。最后，李千金在儿女的哭声中动了感情，终与裴

《墙头马上》演出剧照

少俊夫妻相认。

2．剧作赏析

《墙头马上》全名《裴少俊墙头马上》，是白朴的代表作之一。《墙头马上》与关汉卿的《拜月亭》、王实甫的《西厢记》、郑光祖的《倩女离魂》并称为"元曲四大爱情剧"。

《墙头马上》取材于唐代白居易的乐府诗《井底引银瓶》。诗作虽有对"轻身许人"的"痴小人家女"的责备之言，但更多地流露出对年轻女子因追求婚姻自由而落得悲剧命运的深切同情。白朴依据诗中"妾弄青梅凭短墙，君骑白马傍垂杨。墙头马上遥相顾，一见知君即断肠"的诗句，构架出李千金和裴少俊的爱情故事。尽管没能脱离诗作提供的故事情节，但在刻画李千金追求自主婚姻上显得更为大胆、主动，并给该剧以大团圆的结尾。

作为一部爱情喜剧，《墙头马上》构思精巧，以李千金为中心，以裴李爱情为线索，巧妙地设置了花园定情、月夜私奔、父逼休妻、寻亲团圆四折戏。剧作结构严密，每折戏互为接承，在矛盾冲突中逐步推进剧情。随着剧情的展开，戏剧冲突又不断激化，最终走向大团圆的结局。纵观全剧，冲突尖锐，戏剧情节波澜起伏，一气呵成，艺术效果强烈。

剧作的语言自然质朴，蕴含真情，优美清新。同时，文辞在典雅幽婉中又通俗易懂，荡漾着浓浓的抒情之感。此外，宾白也写得通俗易懂、生

动活泼，富有个性。往往在三言两语间，便使人物形象跃然眼前，活灵活现。如剧中老院公的形象，剧作者只用了不多的几段对话、独白，就把一个善良、纯朴、忠厚、风趣的形象勾勒出来，栩栩如生。

《墙头马上》还体现出剧作者善于细节描写和心理刻画的创作特点。如第一折中，李千金与梅香去花园赏春时触景生情，无限感慨，唱了一支[寄生草]："柳暗青烟密，花残红雨飞。这人人和柳浑相类，花心吹得人心碎，柳眉不转蛾眉系。为甚西园陡恁景狼藉？正是东君不管人憔悴。"这支曲子文辞优美，富有意境，借景抒情，将一个久锁深闺的少女受压抑的心情充分表现出来。当李千金月夜要幽会时，她盼天黑月出，但又不希望月亮"明如镜"；她烧香拜月，祝告："你方便，我无碍，深拜你个嫦娥不妒色，你敢且半霎儿雾锁云埋！"一个大家闺秀在初次幽会时既喜悦又紧张的激动心情淋漓尽现。尔后，当裴少俊月夜跳墙赴约向李千金许诺爱情誓言"小生是个寒儒，小姐不弃，小生杀身难报"之时，李千金却回了一句："舍人则休负心。"面对甜蜜爱情和爱人的海誓山盟，李千金对裴少俊的告诫体现出她担心日后被遗弃的顾虑。从她在热恋中的复杂心境可以看出，她头脑清醒，心思缜密，对现实有着深刻的认识。这些细节性的描写，揭示了李千金内心情感的起伏，使其形象更加真实、饱满，也为后面的爱情波折埋下伏笔。

《墙头马上》塑造了一位敢于反抗封建礼教、勇于追求自由爱情的李千金形象。相比才貌双全、心地善良却性格软弱的裴少俊，李千金在这段感情之中显得更为果敢、更为坚毅，并为之付出巨大代价。为了自己的爱情，她毅然选择了私奔。之后在裴府后花园一藏就是七年，期间生儿育女，过着"不明白好天良夜"的藏匿生活。幽居生活被裴尚书撞破后，李千金敢于与公公理论争辩，而爱人裴少俊却选择了懦弱地妥协，写下休书，这无疑是李千金心中最大的悲哀和痛楚。她失去儿女，被逐出裴门，回乡后更是面对失去双亲的悲痛。这段爱情之中，李千金的牺牲和心苦可想而知，而她的刚毅不屈显现出女性独立意志之伟大。虽最终破镜重圆，但这样的"幸福"是建立在裴少俊功成名就和自己门庭出身的身份被确定的基础之上

的，而这恰恰是对李千金追求爱情自由、婚姻自主行为的根本否定。故事以喜剧性的大团圆结尾，却浸透着一个不屈女性的莫大悲哀。

第五节 马致远与《汉宫秋》

一、马致远的戏剧创作

马致远（约1250—1321至1324年间），字千里，号东篱，中国元代著名杂剧作家、散曲家，"元曲四大家"之一。他是大都（今北京）人，籍贯河北。其生平事迹无确考。目前仅知他青年时期热衷仕途，曾任浙江省官吏，后在大都任工部主事。晚年，他不满时政，隐居田园。

马致远所做杂剧有15种，今存《汉宫秋》《荐福碑》《岳阳楼》《青衫泪》《陈抟高卧》《任风子》6种。另有《黄粱梦》是他和几位艺人合作的。其中，《汉宫秋》是他的代表作，最为著名。此外，他还著有散曲《东篱乐府》，收入小令104首，套数17套。

马致远的杂剧曲词优美，情景交融，意蕴悠长。他的剧作文辞清新自然、不事雕琢，却如诗如画，韵味无穷。他的语言风格在元杂剧作家中独树一帜，深显其抒情诗人之气质。晚年，他皈依全真教，创作了很多涉及全真教和表现神仙道化故事的杂剧，体现出他隐居乐道的出世思想。

二、《汉宫秋》鉴赏

1. 剧情梗概

汉元帝即位后，无心朝政，贪恋女色，大肆选美。他加封中大夫毛延寿为选择使，到全国各地征选美女入宫。毛延寿原是画工出身，汉元帝命其在选美的同时，将选中者各画图像呈与他赏阅，以备他按图临幸。

毛延寿非常贪财，借选美之机图财勒索，积攒大量金银。民女王昭君被选入皇宫，因无钱贿赂毛延寿，毛延寿故意将她的像画丑了，结果王昭君被发配永巷，长居冷宫。这天深夜，王昭君独自弹奏琵琶消遣愁闷。正

在巡视后宫的汉元帝被琴声打动,寻声而来,传旨弹奏琵琶的宫女接驾。汉元帝得见王昭君仪容,为她的美艳姿色所倾倒,当即册封王昭君为明妃。后来,汉元帝得知毛延寿因向王昭君索要金银不得,便故意将她的画像画丑,随即命宫廷侍卫去捉拿毛延寿,并将其斩首。

毛延寿闻讯潜逃到匈奴。他将王昭君的真实画像献给了呼韩耶单于,唆使他以兵甲为后盾,向汉元帝索娶王昭君。呼韩耶单于大兵压境,朝臣们力主元帝"割恩断爱","早早发送娘娘"。汉元帝感慨"空掌着文武三千队,中原四百州",竟无一人可退番兵。万般无奈,汉元帝只得送王昭君出塞和番,在灞桥含悲饯别,挥泪目送昭君北去。

番使护送王昭君至黑龙江时,呼韩耶单于亲自率兵来接,并在黑龙江畔为王昭君设宴。王昭君思念元帝,在宴会时,她不愿受辱,接过呼韩耶单于的敬酒,身向南边长空遥奠,投江而亡。呼韩耶单于眼见昭君已死,枉与汉朝为仇,想到此事都是毛延寿一手搬弄,决定将他解送回汉朝,以修和与汉朝的关系。

再说汉元帝回宫后朝思暮想王昭君,因以成梦。醒来闻听孤雁哀鸣,更添愁情。这时匈奴差使臣绑送毛延寿来重修和议。汉元帝吩咐大摆筵席,招待番帮使臣,并命人将毛延寿斩首,祭献明妃。

2. 剧作赏析

《汉宫秋》全名《破幽梦孤雁汉宫秋》。

《汉宫秋》是一出政治色彩十分浓烈的帝王爱情悲剧。这个故事最早记载于《汉书·元帝纪》和《汉书·匈奴传》之中。范晔的《后汉书·南匈奴传》、葛洪的《西京杂记》,也均对这段故事有详细的记叙。

在中国古典文学史上,"昭君出塞"的故事一直被文人所咏叹。诗歌、散文、笔记、小说等文学样式屡屡提及此事,各类创作颇多。在戏剧创作中,根据记载,元杂剧中以这个故事为题材的作品就有四本:关汉卿的《汉元帝哭昭君》、张时起的《昭君出塞》、吴昌龄的《夜月走昭君》和马致远的《汉宫秋》,前三部剧作均已遗失。此后,明清传奇中反映"昭君出塞"故事的有《和戎记》《青冢记》《琵琶语》等作品。但这些剧作大多只是流

露了作者对昭君薄命远嫁的同情。相比而言，马致远的《汉宫秋》内涵深厚，艺术成就最高。剧中，马致远以汉朝的屡弱被欺和王昭君的投江自尽，表达了深切的民族苦难的主题，强调了爱国主义精神和浓烈的民族气节，尽显他对南宋王朝败亡的哀痛之情和自身不屈的气概。同时，剧作的结局处理表现出马致远积极倡导消除仇恨，以和睦团结来解决民族矛盾的思想。这正反映了元代深受民族压迫的人民群众的普遍愿望。

历史上的"昭君出塞"，是匈奴单于第三次朝汉时自请为婿后的和亲行为，极大促进了汉朝与匈奴的亲善关系。马致远的《汉宫秋》并不是根据正史的史实来写的，而是在民间传说的基础上进行的艺术再创作。他改变了历史上汉元帝与匈奴力量的对比，把西汉和匈奴的关系改写成衰弱的汉王朝被强大的匈奴所压迫；把昭君出塞的原因，写成毛延寿畏罪潜逃至匈奴挑唆，汉朝屈辱求和；把汉元帝写成一个软弱无能、为群臣所挟制而又多愁善感、深爱王昭君的皇帝；把王昭君的结局，写成在汉与匈奴交界处的黑龙江投江自尽。由此，《汉宫秋》成了一出依托历史背景而大肆虚构的宫廷爱情悲剧。剧中的汉元帝和王昭君既是两个相爱的人，又是两个政治人物。他们的爱情始终与政治斗争和国家命运交织在一起，并最终因汉朝的羸弱而走向悲剧结局。这样描写，既使人们看到爱情悲剧的根源所在，又勾起人们对南宋灭亡的痛苦回忆，借汉元帝与王昭君的离别之酒浇剧作者心中的亡国愁绪。尤其是在元朝欺压汉人的社会背景之下，这样的哀愁和忧愤更具有时代意义，同时也寄予了马致远对现实不满却又无可奈何的悲凉的人生感怀。

《汉宫秋》是一出末本戏，即由正末主唱，一唱到底。因此，剧作的主要人物是汉元帝。剧中，汉元帝被奸佞小人蒙蔽，不能主宰自己的命运，不能保护自己心爱的女人，个人被命运所拨弄，随历史的巨大变化而变化。事实上，马致远笔下的汉元帝，更多地表现出普通人的情感和欲望。汉元帝虽然软弱无能，却是一个真挚的、多情的才子。他真心喜爱王昭君，可贵为天子的他，却身不由己，受人蒙骗和摆布。当国家危难之际，他面前的群臣毫无勇气与担当，只会以牺牲君主利益谋求自保。痛失爱人之后，

汉元帝思念尤切，彻夜难眠。梦中遇到逃回汉宫的王昭君，刚要倾诉衷肠，却被凄惨的雁鸣声惊醒。面对秋叶萧瑟的孤冷宫殿，汉元帝对王昭君刻骨铭心的思念在孤雁哀鸣中倍显悲怆和哀伤。而他的人生也正如这孤雁一般，孤独、可怜。大雁的哀鸣既加深了汉元帝对王昭君的情思之苦，也映衬出他落寞、孤寂的心境。无尽哀愁中，不禁使人对汉元帝无限同情、怜惜和悲悯。

王昭君是《汉宫秋》中的配角，虽笔墨不多，却极为感人。她本是无辜的良家女子，却背井离乡，被送入宫中。她空有才情与美貌，受奸人构陷，长居冷宫。后来，虽与汉元帝相爱，却不得不身负拯救国家危亡的使命，被迫出塞。她与汉元帝一样受命运拨弄。但在民族危难之际，她敢于挺身而出，以自我的牺牲息兵戈之祸。她不但舍己救国，而且为保全自己的尊严与民族气节，"誓不辱身，誓不辱国"，舍身殉难，展现了一个非凡女子的胆识勇气和崇高品质。她的慷慨殉难，既保全了民族气节和对元帝的忠贞，又促进了匈奴与汉朝的和好，并使毛延寿被送回汉朝接受惩处。因此，王昭君以身殉难的悲壮之举，与朝廷"只凭佳人平定天下"的屈辱求和之举，形成了鲜明的对比，映衬出满朝文武屈服苟且的怯懦与软弱。王昭君这一形象，寄予了马致远的深切同情和高度赞扬，也充斥着他对昏腐无能的南宋王朝的辛辣嘲讽。

《汉宫秋》的语言以典雅清绝著称。尤其是剧作的第三折、第四折，曲词自然温婉，优美动人。马致远以浓墨重笔，细腻地描写了汉元帝与王昭君的生离死别和别后汉元帝对王昭君的深切思念。其中，第三折的［梅花酒］清新哀婉，以回环往复的手法，将昭君走后汉元帝凄楚怜婉的落魄神情形象地描绘出来。第四折的［孤雁惊梦］一段，更是悲悲切切，蕴含无尽孤愁，尽情倾吐了汉元帝失去王昭君的哀痛和思恋之苦，悲怆凄恻，愁思郁结，徘徊悱恻，进而将剧本的悲剧气氛渲染得愈加浓郁。

《汉宫秋》在国外也颇有影响。1829年，英国人戴维斯翻译并出版了《汉宫秋》，引起人们的关注。剧作现有法译、日译、英译、德译等诸本在海外传播。

第六节 郑光祖与《倩女离魂》

一、郑光祖的戏剧创作

郑光祖,字德辉,中国元代著名杂剧作家,"元曲四大家"之一,生于元世祖至元初年,卒年不详,平阳襄陵(今山西襄汾县)人。他自幼饱读诗书,满腹经纶。元灭南宋后,他由北向南寻求出路,被补授杭州路为吏,而后一直南居。但因他为人耿直,不善与官场人物交往,因此仕途不顺,后转入杂剧创作。他的作品通过众多伶人的传播,在民间产生了广泛影响,在当时杂剧界享有很高声誉。他病故后,由伶人火葬于杭州的灵隐寺中。

郑光祖一生写过18种杂剧,今存8种:《倩女离魂》《翰林风月》《王粲登楼》《周公摄政》《三战吕布》《伊尹耕莘》《无盐破连环》《老君堂》。其中,《倩女离魂》最为著名。另有《月夜闻筝》存有残曲。

郑光祖的杂剧,文辞清新流畅,文采盎然,抒情意韵浓厚。他长于设置和渲染戏剧情境,使情节生动感人。他剧作的内容所涉主要为两个主题:一个是青年男女的爱情故事,另一个是历史题材故事。他的剧作不善于揭露现实而离现实较远。由此可见,他写剧本,是出于艺术创造的目的,而不是政治的需要,因而在文学艺术上具有很高的价值。郑光祖的杂剧,对后世汤显祖的传奇创作颇有影响。

二、《倩女离魂》鉴赏

1. 剧情梗概

湖南衡州张公弼和他的同事、衡州同知王公交好,二人"指腹成亲",结成儿女亲家。不久,张家生得一女,名叫张倩女;王家生得一子,名叫王文举。后来,张公弼因病去世;王文举父母也先后病故。孤儿王文举只得返回故里投靠亲友。十七年后,张倩女、王文举两人都已长大成人,到了谈婚论嫁的时候。张倩女的母亲李氏记起指腹为婚一事,与王文举取得联系。王文举来信说自己将前往长安应试,顺便会到衡州探望岳母,并与倩女成婚。

王文举来到张家，与张倩女相见。倩女对相貌、文才出众的王文举一见倾心。可她的母亲李氏却令他们以兄妹之名相称，并强留王文举在家中住下，而闭口不提成亲一事。张倩女担心母亲悔婚，又羞于启齿相问，只能暗自苦恼。王文举住了几日，心中烦闷，因急于上京应试，便和李氏辞行。李氏携倩女在郊外折柳亭送别王文举，席间，王文举按捺不住心中疑惑，问李氏为何让自己与倩女兄妹相称。李氏坦言，"俺家三辈儿不招白衣秀士"，要王文举得中一官半职，才可回来成亲。折柳亭中，倩女对王文举百般嘱咐，最后二人洒泪相别。

这一夜，王文举在船上抚琴寄托情思，忽听岸上有人呼唤，抬眼望去竟是张倩女。原来，倩女对王文举一片痴心，她因思念成疾，一卧不起，成为一虚弱昏然的病躯。她的魂魄竟与身躯分离，瞒着母亲，去追随远去的王文举，要和王文举共赴京华。王文举反认为"聘则为妻，奔则为妾"，"今日私自赶来，有玷风化"，欲以"不名正言顺"劝其回归。但倩女对王文举的一片真诚，终使王文举感动。他带着倩女一起进京应试，果然一举及第，被封为衡州府判，衣锦还乡。

在家的倩女病躯，终日喟叹"人生最苦是别离"，并表示她的病要等王文举回来方能痊愈。适逢王文举差人报喜，说已中第，不日携小姐一同归来。倩女误以为王文举已变心，另有了新欢，当场气昏过去。

王文举带着魂魄"倩女"荣华而归，不知情的李氏认为魂魄倩女是鬼魅，王文举也不知其故，欲举剑将其斩成两段。魂魄倩女急忙辩说原委，并入闺房，魂附倩女病躯之上，两个倩女魂肉合为一体。张倩女随即醒来，精神也恢复了。当日，张倩女和王文举成婚，同结百年之好。

2. 剧作赏析

《倩女离魂》全名《迷青琐倩女离魂》。

"离魂"一类的故事早在元代以前的笔记小说中便有记载，如《幽明记》中的"庞阿"，《灵怪录》中的"郑生"，《独异记》中的"韦隐"。郑光祖的《倩女离魂》则是根据唐代陈玄祐的传奇小说《离魂记》改编而成的。同类题材的剧作还有金代诸宫调《倩女离魂》、宋元南戏《王家府倩女离魂》、

元代赵公辅杂剧《迷青琐倩女离魂》、元末明初戏文《王文举月夜追倩魂》、明代王骥德杂剧《倩女离魂》、谢廷谅传奇《离魂记》等,可惜这些剧作均已遗失。唯有郑光祖的《倩女离魂》长留至今,独领风骚。

郑光祖的《倩女离魂》,戏剧构思巧妙,剧作情节于荒诞、离奇中洋溢着浪漫主义色彩。剧作以男女主人公情投意合却招致张母李氏的阻挠为戏剧冲突,采用双线结构,在张倩女的躯体受相思之苦和魂魄出窍追随爱人的两条线索中,推动戏剧情节的发展。在中国古代封建礼教和家长专制之下,两情相悦的爱情却不能以个人意志为主。因此,困于闺中,心怀幽怨,相思成病的肉身张倩女,成为当时难以逾越的封建婚姻制度对女性心灵禁锢所造成的精神痛苦的真实写照;而甘冒天下之大不韪,敢于冲破家庭藩篱,主动追赶情郎,与王文举相伴相随的魂灵张倩女,体现的则是封建制度下万千女性心中对自由爱情的向往和努力寻求自我幸福的浪漫期许。两条戏剧线索,一真实一虚幻,"形"与"神"相得益彰,象征着理想与现实的矛盾,更将美好的愿望与残酷的现实形成鲜明对比,相互交错,互为呼应。直到王文举衣锦还乡,双线合二为一,完整地结束了全剧,进而深刻揭示出反抗礼教束缚、追求自由爱情的戏剧主题。

《倩女离魂》的曲文,自然流畅又富于文采,优美雅致,并切合人物的心理,于情景交融中充满诗情画意。如第一折张倩女在折柳亭为王文举送别时所唱的〔匠元和令〕:"杯中酒和泪酌,心间事对伊道,似长亭折柳赠柔条。哥哥,你休有上梢没下梢。从今虚度可怜宵,奈离愁不了!"伤心涩泪滴入离别苦酒,按折柳送别习俗,以眼前景物取譬,涩涩苦苦地嘱咐王文举要善始善终,不可背叛爱情。这段曲词,比喻贴切,行文自然,如泣如诉,真挚感人。又如,第二折张倩女魂奔王文举时的〔调笑令〕〔秃厮儿〕〔圣药王〕,将"孤鹜落霞"的远景、"茅舍两三家"的近景、"折蒲"的特写与渔歌的"欸乃"、摇橹的"咿哑"之声交融,使水天一色的秋江暮色之景浮现于人们眼前。这幅迷人的江色画卷有静有动,声色俱佳,令离魂出家去追逐爱人的魂魄张倩女看在眼里,听在耳内,美在心中。寻爱之途满载着一个美丽少女的兴奋心境,通过眼前的美景得以活泼呈现;而这

欢悦之情又与秀美景色和动人渔歌融为一体，极大渲染了人物心绪和戏剧氛围。再如，第三折张倩女卧病之中的唱段［醉春风］："一会家缥缈呵忘了魂灵，一会家精细呵使着躯壳，一会家混沌呵不知天地。"三句排比一气呵成，生动地描绘了张倩女相思成疾的恹恹病态与热切期盼之情，痛楚感伤，细腻传神，感人肺腑。除此之外，剧中还有诸多优美、清婉的曲词，"如弹丸脱手，后人无能为役"[4]，使《倩女离魂》引人入胜，令人称赞。

《倩女离魂》的成功，还在于生动刻画了张倩女追求婚姻自主、忠贞于爱情的人物形象和性格。虽为大家闺秀，但在婚姻上，张倩女却拥有独立意志。在与王文举一见钟情之后，她已萌生生死相依之意。当母亲以门第观念，用功名相阻时，她深深感到了其中所含的悔婚之患，为之忧虑。于是，折柳亭送别时，张倩女对王文举千叮万嘱，既鼓励爱人应试高中，又嘱托他不可背弃爱情。由此，一个多情敢爱、聪颖幽怨的少女形象呈现于人们眼前。但爱人离去，张倩女却难以抑制思念之情，又苦于深困闺中，在望眼欲穿间，魂魄离身，追赶自己魂牵梦绕的王文举而去。而一旦灵魂出窍，精神获得自由，张倩女便表现得热情似火，敢作敢为。当她的魂魄与王文举相见时，不知真情的王文举以为张倩女本人奔来，竟满是规劝之举。他先是说怕张倩女的母亲知道，劝她回去；而张倩女果敢地说："她若是赶上咱，待怎样？常言道，做着不怕！"王文举劝阻不通，便用礼教来教训她，说什么"聘则为妻，奔则为妾"，说她"私自赶来，有玷风化"。张倩女则坚定地说："我本真情，非为相唬"，并表示倘若王文举不能及第，她也愿与其"荆钗布裙，同甘苦"。最终，张倩女以真情打动王文举，和他共赴京城，展现出她对爱情的坚贞和对封建礼教的鄙夷。剧中的张倩女，肉体虽饱受礼教抑制之苦，但精神却突破现实的阻挠，与爱人相伴，尽享甜美，做了躯壳所不敢做的事情。而家中的病体，那般幽怨悱恻、凄凄楚楚，令人生怜。离开躯体的张倩女之魂，寄托着人物内心对爱情的渴求和涌动激荡的真情。躯体和灵魂共同组成了真实的张倩女，前者是生活

[4] 王国维：《宋元戏曲史》，第 100 页。

中的真实，后者是人性中的真实，二者合二为一，成就了一个对爱情坚贞不渝、感情真挚热烈、敢于追求幸福的饱满的人物形象。正因如此，《倩女离魂》堪与《西厢记》相媲美，并使郑光祖身负"名香天下，声振闺阁"之美誉。

但是，我们也必须看到，在剧作进步的主题之下，却蕴含着剧作者的思想局限和诸多无奈。剧中，张倩女虽情思翻涌，却不能迈出闺房一步，在痛苦和无助中逼得魂魄出窍，伴随恋人。最终，也只有在王文举高中、享有荣华富贵之后，张倩女的魂魄才能与肉身相合，一对有情人方能欢颜成婚。我们不禁追问，若王文举未能高中，这对爱人的结局又会怎样呢？尽管郑光祖看到了身处封建礼教之中的有情男女所受的压制和心灵苦楚，并给予了这美好的爱情圆满结局，但魂魄勇敢追求到的幸福和戏剧矛盾的最终解决，乃是建立在男主人公状元及第的基础之上，而未有更为理想的结局方式。这足以说明，郑光祖虽有"离魂"的大胆想象，却依旧难以突破封建意识的传统思维，创作也就落于窠臼之中，略显遗憾。

第七节　王实甫与《西厢记》

一、王实甫的戏剧创作

王实甫，名德信，中国元代著名杂剧作家。他是大都人，祖籍河北省保定市定兴。生平事迹不详，生卒年不详。

元末明初贾仲明在追悼王实甫的[凌波仙]词中谓："风月营，密匝匝列旌旗；莺花寨，明飚飚排剑戟；翠红乡，雄赳赳施智谋。作词章，风韵美，士林中等辈伏低。新杂剧，旧传奇，《西厢记》天下夺魁。"词中的风月营、莺花寨、翠红乡，都代指元代官妓聚居的教坊、行院或勾栏。由此可见王实甫经常出入这些场所，与演元杂剧的女艺人交往密切，因此他熟悉勾栏生活，擅长写儿女风情之剧。

王实甫著有杂剧14种，现存《西厢记》《丽春堂》《破窑记》三种。其

中，《西厢记》是他的代表作，享誉古今，无愧于"天下夺魁"的美誉。此外，他还有写有少量散曲，套曲3种。

 王实甫在创作上继承了唐诗宋词精美的语言艺术，又吸收了元代民间生动活泼的口语，并将二者完美地融合，熔铸成自然而华美的曲词，成为中国戏曲史上文采派的杰出代表。他的杂剧辞藻华丽，风致优美，词采旖旎，情思委婉。他善于设置尖锐的戏剧情境，在激烈的矛盾冲突中展现人物性格特征。他注重人物内心世界的揭示，通过对人物内心活动的细腻描写来展现人物激荡的情感波澜。因此，他笔下的人物个性鲜明，情感饱满，张力十足。他还擅长在剧中描摹景物，渲染戏剧气氛，寓景抒情，以此衬托人物的心境，从而使得他剧作中的戏剧场面富有诗情画意，形成独特的意境之美。

二、《西厢记》鉴赏

1. 剧情梗概

 唐代贞元年间，洛阳有个秀才叫张君瑞，父母双亡，因此四方游学，到处为家。这一年，他为上京应试，途经普救寺。在寺中游玩之时偶遇扶父亲灵柩返回故里的相国小姐崔莺莺，两人一见钟情。张君瑞得知莺莺寄居在寺中，便也寄居在寺内。

 通过向寺内和尚打听，张君瑞得知相国小姐崔莺莺和侍女红娘每夜都要在花园中烧香祷告。入夜，张君瑞悄悄溜进花园，躲在太湖石后，等待崔莺莺的到来。夜深之时，红娘果然扶着崔莺莺来此烧香。在崔莺莺焚香祷告之时，张君瑞吟诗一首，崔莺莺则依韵和了一首诗，两人就这样私下唱诗吟和，互相吐露心曲。

 在为相国举行的斋供道场上，崔莺莺和红娘的出现引得做佛事的僧徒个个神魂颠倒，张君瑞则乘机接近崔莺莺，两人暗送秋波，自此都害起了相思病。而此时，山大王孙飞虎因垂涎崔莺莺的美貌，率五千人马兵围普救寺，声言要娶崔莺莺为妻，否则踏平普救寺。全寺上下人心惶恐，崔母为解燃眉之急，同意崔莺莺的提议，向寺内众人宣布：谁能退去贼兵就将

《西厢记》演出剧照

莺莺许配与他。张君瑞自告奋勇,写信请好友白马将军前来解围。僧人惠明杀出重围将其书信送到。

白马将军领兵来救,将孙飞虎杀退。崔母见贼兵退去,便变卦赖婚。宴请张君瑞时,让他与崔莺莺以兄妹相称。张君瑞心情烦闷,在红娘的帮助下,夜间弹琴向崔莺莺诉说衷情。崔莺莺深为感动,差红娘前去问候。张君瑞写诗一首让红娘转交莺莺,莺莺看后也附诗一首作答。张君瑞读诗以后认为是崔莺莺约他相会,便趁夜色跳墙而过去见崔莺莺。见到崔莺莺后一把将她抱住,崔莺莺一时羞愧难当,对张君瑞一顿斥责,害得张君瑞一病不起。崔莺莺闻此,又写一简帖差红娘送去。入夜,在红娘的安排下,崔莺莺来到张君瑞的房中与他相见。从此,张君瑞和崔莺莺在红娘的帮助下每晚相会。此事终被崔母发现,她拷问红娘,反被红娘一顿奚落。眼见生米煮成熟饭,崔母只得允婚。不过,要等张君瑞取得功名之后才可完婚。一对有情人,又被迫分离。

众人在十里长亭为张君瑞饯行。长亭一别后,张君瑞旅居客店,日夜

思念崔莺莺，因以成梦。不久，张君瑞中了状元，因思念崔莺莺成疾，后被改授为河中府尹。

此时，先前的父母之命的婚配、崔母的内侄郑恒来到普救寺，听说崔莺莺已许配张君瑞，他好不懊悔，欲强抢崔莺莺，被红娘怒斥。随后，在见崔母时，郑恒编造谎话，说张君瑞已做了当朝卫尚书的女婿。崔母一怒之下，答应郑恒仍旧做自家女婿，即日迎娶崔莺莺。

张君瑞赶到普救寺准备与崔莺莺完婚，却遭到崔母、崔莺莺和红娘的指责，他有口难辩。恰赶白马将军前来祝婚，说明真相，并要严惩郑恒，郑恒终因羞愧难当自尽。这时，皇帝使臣也来传圣旨，敕赐张君瑞与崔莺莺结为夫妇。

2．剧作赏析

《西厢记》全名《崔莺莺待月西厢记》，是元代杂剧中最负盛名的杰作，代表了元代杂剧的辉煌成就。关于它的作者，虽然历来有各种不同的说法，但一般认为是王实甫。

《西厢记》的故事来源于唐代元稹的传奇小说《莺莺传》（又名《会真记》）。但此传奇所写张生与崔莺莺的感情历程为始乱终弃，并为张生对崔莺莺的始乱终弃做辩护，同时把被玩弄的崔莺莺污蔑为必妖于人的"尤物"。宋、金以来，民间出现了众多以崔莺莺和张生故事为题材的说话、说唱等艺术形式，以北宋赵德麟的《商调蝶恋花鼓子词》为代表。在北方，则有杂剧《莺莺六么》等文本出现。金代董解元用诸宫调的形式创作了这一故事，这就是《西厢记诸宫调》，又称《弦索西厢》，通称《董西厢》。后来，明清的传奇中还出现了《南西厢》《锦西厢》《新西厢》《翻西厢》《小西厢》《竟西厢》等。

王实甫的杂剧《西厢记》是在《董西厢》的基础上进行的艺术再创作。剧作既继承和发展了《董西厢》的成就，又避免和弥补了《董西厢》的不足之处，成为以展现才子佳人的爱情故事为主的戏剧作品，"愿天下有情人终成眷属"的主题思想和美好愿望贯穿全剧。

《西厢记》以高超的戏剧技巧闻名于世。全剧五本共二十折，以鸿篇之

幅描绘崔莺莺和张生之间的爱情故事。剧作线索凝练，脉络清晰，情节跌宕，布局精妙。从男女主人公一见钟情、私订终身、被迫分离到最后的欢喜团圆，首尾连贯，环环相扣，一气呵成。故事情节虽波澜起伏，却无旁枝蔓节，结构完整而严谨，节奏紧凑且明快，整部剧作浑然一体，引人入胜。同时，在矛盾冲突之中，王实甫精心设置戏剧情境，将戏剧情节铺排得层次分明、井然有序，变故迭起。他还运用悬念和突转等创作技巧，令情节发展变化莫测，摇曳多姿。如崔、张私许终身后却因为孙飞虎突然围寺而使他们的爱情面临危机；白马将军助张生解了寺院之围，"请宴"让人们看到爱情似乎有了圆满结果；谁想，"赖婚"又为二人的爱情增添了新的悬念。随后，"酬简""拷红""哭宴"等戏份在突转中不断增加悬念，又在一个个悬念的解决中，促动戏剧最终走向大团圆结局。整部剧作，情节的突转引发人物命运的悬念，而悬念的解决又形成新的突转，二者彼此交错，互为促动，构成一个个重要的戏剧情节，推进着剧情不断发展。在曲折的情境变化中，人物的内心也经历着起伏波动，情感激荡，使戏剧冲突愈发激烈，进而形成强烈的艺术效果。

艺术上，《西厢记》文辞华丽，极具诗情画意的美感。剧中每一折戏如同一首抒情诗，沁人心脾。以第一本第三折《联吟》为例，王实甫以"玉宇无尘，银河泻影，月色横空，花荫满庭"开头，涂染出一幅静谧清雅的月夜图画。随后，美人入卷，崔莺莺焚香的情景在"夜深香霭散空庭，帘幕东风静。拜罢也斜将曲栏凭，长吁了两三声。剔团圆明月如悬镜，又不是轻云薄雾，都则是香烟人气，两般儿氤氲得不分明"之中，倍显浓郁的诗画气氛和唯美之感。而这样的美感更是张生聚精会神偷看心中女神时的美妙心境的体现，他对崔莺莺的极度爱慕之情已淋漓尽现。如此美境之下，张生和崔莺莺的和诗，便显得清新悠然，"一字字，诉衷情"，情真意切，富有诗意。加之崔莺莺吟诗的清隽之音与幽静的环境气氛融为一体，给人无限的谐美之感。随后，戏剧气氛却发生变化，因张生的忘乎所以，想要"冲出去"，而被红娘察觉，主仆随即悄然离去，花园角门砰然关闭。这意外的声响，打破了清夜的寂静，环境气氛陡变，更惊扰了张生的浓情蜜意，

使其不禁懊恼。这一切的转变，通过对景物的描摹体现出来："扑剌剌宿鸟飞腾，颤巍巍花梢弄影，乱纷纷落红满径，碧澄澄苍苔露冷，明皎皎花筛月影。"鸟飞、枝颤、花落、寒露，一切已由先前的静美转为纷乱，破坏了幽谧的美妙，令人惊诧惋惜，这正是张生惊疑、懊丧心情的形象展露。静中之动，蕴含人物情绪波动，又不失诗情意境。综观此折，王实甫通过一系列的静态景物描写，把月夜花园点染成画境，把崔、张的爱情升华为诗情。一对富有诗情的恋人置身于画境之中，以诗传情，化为无尽甜美，散发出浓浓蜜意。由此，诗情从画意中得到外在表现，画意又从诗情内凝聚丰富内涵，情与景自然交融，升腾为诗情画意的隽永韵美。此外，第四本第三折中，长亭送别之时，崔莺莺所唱之曲词"碧云天，黄花地，西风紧，北雁南飞。晓来谁染霜林醉？总是离人泪"哀婉悲切，在自然情景之中，将人物愁虑的心绪形象展示，成为千古传唱的佳句。这些均体现出《西厢记》卓绝的文采造诣，令人赞叹。

 《西厢记》的成功还在于塑造了真实、丰满、生动的人物形象。剧中，崔莺莺形象引人瞩目。这位美丽端庄、富有才情、稳重又矜持的贵族小姐，自幼在父母的严格教育和诗书礼仪的熏陶下长大，具有孤高洁傲、举止端雅的品格。虽久居深闺，但她不满意父母给自己所定的婚约，她对自己的爱情和幸福是有所意求的，这不禁令她内心充满无尽的惆怅。风度翩翩的张生使崔莺莺一见倾心，可苦于门第之规，她在爱情的渴望和礼教的约束中游移徘徊，时而"乖性儿"，时而"假意儿"。孙飞虎兵围普救寺，张生计退贼兵，令崔莺莺看到转机，欣喜不已。而母亲的赖婚，则激起她的反叛意志。张生相思成疾，崔莺莺心中焦急，一面想方设法探望爱人，一面却要谨慎提防红娘。当她明白了红娘的心意后，终在其帮助下，勇敢地"自荐枕席"，与情郎私许终身。张生上京赶考后，崔莺莺又为自己今后的命运深感忧虑。直至与张生团圆结姻，她才终于展露笑颜。整部剧作形象描绘了崔莺莺内心的情感起伏。惆怅、欢喜、痛苦、忧虑，尽显这个少女的心路历程，其中体现的则是封建礼教压制下女性的心灵苦楚与精神重负。也正因如此，崔莺莺的性格才显得真实、饱满。她典雅矜持

的气质、徘徊悱恻的心绪、刚柔并济的个性，使其在中国戏曲舞台上始终熠熠生辉。

　　与崔莺莺相比，天性淳厚的张生的性格则略显单薄。尤其是他的儒雅多情和对爱情的执着显得憨态可掬，颇具喜剧色彩。倒是作为婢女的红娘，虽是地位卑微的下层人物，但身上却具有劳动人民的勇敢、耿直、机智、热情和泼辣等性格特征，充满光彩，成为剧作中举足轻重的人物。老夫人让她服侍小姐，以"行监坐守"。可她同情小姐，敬重张生的人品，鼓励这段恋情，通过传递书简，通报信息，积极为小姐穿针引线，努力促成二人的好事。老夫人得知崔莺莺与张生的私情，令二人惊恐慌张，而红娘却镇定自若，悉心安慰他们。"拷红"中，红娘不惧老夫人的淫威，先发制人，据理力争，阐明道理，晓以利害，迫使老夫人只得认同崔、张的好事。因此，《西厢记》若无红娘，便无崔、张的浪漫爱情；《西厢记》若无红娘，便失去灵动、欢悦的光芒。红娘与西方戏剧中那些善良、机敏的仆人形象一样，深受人们的喜爱。

　　《西厢记》还具有语言性格化、戏剧场面动人、戏剧氛围浓烈等艺术特点。剧作以其诸多的艺术成就享誉海内外，被译为拉丁、英、法、德、意、俄、日等多种译本，至今传演不息。

第八节　纪君祥与《赵氏孤儿》

一、纪君祥的戏剧创作

　　纪君祥，一作纪天祥，中国元杂剧早期作家，字、号、生平及生卒年均不详，大都（今北京）人。纪君祥著有杂剧 6 种，现仅存《赵氏孤儿》一种及《陈文图悟道松阴梦》一剧的残曲。其中，《赵氏孤儿》是纪君祥的代表剧作，堪与莎士比亚的四大悲剧相媲美，是我国最早介绍到西方的戏剧作品之一，被译成英、法、德、俄、意等多国文字。

二、《赵氏孤儿》鉴赏

1. 剧情梗概

春秋时代的晋国,武将屠岸贾专权,忠臣赵盾因经常劝阻晋灵公,而遭屠岸贾的记恨。

屠岸贾派勇士钼麑去刺杀赵盾。钼麑在行刺时为赵盾的忠义之心所感,没有刺杀赵盾,而是自尽身亡。屠岸贾随后又训练饿犬准备袭击赵盾,赵盾后来被义士提弥明所救,逃脱危难。屠岸贾见屡次失败,便在晋灵公面前诬陷文臣赵盾。尽管赵盾是晋灵公的亲家,晋灵公还是听信了屠岸贾的谗言,结果赵家三百余口惨遭杀戮。就连赵盾的儿子,已经当了晋灵公驸马的赵朔也在公主府中被逼自杀。

屠岸贾囚禁了赵朔之妻晋公主。不久,公主生下了赵朔的遗腹子赵武,并以"赵氏孤儿"之名寄托悲愤。屠岸贾闻讯后,为斩草除根,派将军韩厥把守公主府宫门,声称谁盗走孤儿,灭门九族。公主将孤儿托付给赵家门客草泽医生程婴,随后自缢而亡。程婴冒死将赵氏孤儿藏匿于药箱内带出公主府,被韩厥发现。程婴晓以大义,韩厥毅然放走孤儿,自刎而死。屠岸贾得知孤儿逃走,下令谁献出孤儿有赏,不然,三日内杀尽全国境内与孤儿同岁的婴儿。程婴为救全国的婴儿,决定献出自己与孤儿同岁的儿子,并准备向屠岸贾招认"藏匿"之罪。他抱着赵氏孤儿来找赵盾过去的同僚公孙杵臼,说明原委,请求公孙杵臼抚养赵氏孤儿。

《赵氏孤儿》演出剧照

公孙杵臼对程婴的义举深为敬佩。他自知年老不能胜任抚养孤儿之责，提出愿代程婴舍弃性命，让程婴去向屠岸贾"告发"：是他"藏匿"了孤儿。程婴依计行事。屠岸贾从公孙家中搜出"孤儿"（实为程婴之子），用剑劈死"孤儿"。公孙杵臼大骂屠岸贾凶残，尔后撞阶而亡。因程婴"告密"有功，屠岸贾闻知程婴有后，便将程婴之子（实为赵氏孤儿）认作义子。自此，屠岸贾悉心抚养义子，并亲自传授他武艺。

20年过去了，孤儿赵武长大成人，取名程勃，并练就了一身精湛武艺。一日，程勃看见程婴暗自垂泪，问其缘故，程婴不语。他故意给程勃留下一幅画卷。程勃看不懂，便追问程婴究竟。随即，程婴用挂图向程勃（赵武）讲述他的身世。孤儿深为悲痛，立誓要杀贼报仇。

不久晋灵公亡，晋悼公继位。晋悼公对屠岸贾的专权很不满，决心除掉屠岸贾。在大臣魏绛的帮助下，赵武斩杀了屠岸贾，最终为家人报仇雪恨。

2．剧作赏析

《赵氏孤儿》全名《冤报冤赵氏孤儿》或《赵氏孤儿大报仇》。

《赵氏孤儿》是中国古典戏曲中著名的历史悲剧，其本事最早见于《左传》和《史记》，后来刘向《新序·节士篇》和《说苑·复恩篇》中也提到这一历史故事。但这些记载彼此都有不小出入。

纪君祥创作的杂剧《赵氏孤儿》没有拘泥于史料，而是对史料进行了裁剪取舍，通过艺术再加工，以戏剧的方式再现了这段春秋时期触目惊心的历史冤案。据历史材料看，它原本是一场宫廷中统治阶级内部的夺权之争，但在作者笔下，则变成了是非善恶的相搏，并以复仇的最终成功表达了"惩恶扬善，赞颂忠义"的主题思想。

《赵氏孤儿》充斥着强烈的复仇色彩，故事悲壮，令人震撼。剧作以杀孤和救孤、存孤为矛盾冲突。冲突双方泾渭分明，屠岸贾的残暴与程婴、公孙杵臼、韩厥、公主等人的义举产生激烈对抗与碰撞，并形成鲜明的善恶对比。赵氏孤儿的命运始终牵动着善恶、忠奸相搏的悲壮较量。这部剧作的冲突虽简洁单一，却异常激烈，十分尖锐。在这场殊死搏斗中，赵氏孤儿成了忠义理想的化身，拯救赵氏孤儿成为剧中人物实现忠义事业的重

要内容。围绕救孤、存孤，主人公们不惜以性命进行角力，通过自我牺牲来换取赵氏孤儿的存活。他们舍生取义的行为承载的是复仇的希望；而复仇本身，则蕴含着正义对凶残的反抗、光明对黑暗的斗争。这正是忠义行为的最终目的与价值体现。当冤仇得雪，善终于战胜了恶，主人公们慷慨赴义的种种壮举便呈现出巨大的人生意义与生命光辉。

《赵氏孤儿》结构严密，故事脉络清晰，情节跌宕，节奏紧凑，气氛紧张，人物性格特别鲜明。同时，《赵氏孤儿》还呈现出惊心动魄的悲壮之美，深深打动、感染着观者。悲壮，是《赵氏孤儿》的整体基调；而悲壮之色彩，是通过纪君祥的情境设置和人物塑造来完成的。

在情境的设置上，戏剧一开场，剧作者便展现出矛盾双方在力量对比上的巨大悬殊。凶暴的屠岸贾深得君王宠信，权倾朝野，骄纵跋扈。他以私怨杀害了赵盾一家三百余口，还逼死了驸马，囚禁了公主。此时的朝堂内外，没有任何力量可以与之匹敌。于是，作为赵家门客的草泽医生，程婴的救孤行为就显得异常艰巨。男婴降世，无辜的小生命面临生命威胁，命运堪忧，悬念陡增。随后，程婴临危受命，大义凛然；公主自缢，与子永别，悲悲切切；韩厥搜孤放孤，出人意料，令人感佩；屠岸贾大搜查与威胁全国屠婴，情势险峻，扣人心弦；程婴献爱子，替死换孤儿，令人动容；公孙杵臼勇于献身，异军突起，感人肺腑。正是在这些逆境中，众义士明知不可为而为之的斗争，为正义甘愿牺牲、赴汤蹈火的举动，才倍显悲壮。他们前赴后继的自我牺牲精神，构成了全剧悲壮的基调，深刻彰显出剧作者对忠义精神的颂扬，感动人心。

在人物塑造上，纪君祥着力刻画了程婴、韩厥、公孙杵臼等英雄人物。他们本与屠、赵两家恩怨毫无瓜葛，却为着一个承诺或心中的大义，不畏强权，舍生取义。他们的性格是在剧情的发展和尖锐的冲突中加以凸现的，因而显得尤为真实感人。这个为正义而献身的悲剧群体，体现了人性的崇高。同时，他们的伟大更在于，虽身处险境却勇敢地选择献身的自由意志。这正是存在主义哲学的精髓体现。守门将军韩厥深明大义，放走了程婴和赵氏孤儿，拔剑自刎；大夫公孙杵臼以年迈之躯代替程婴承担隐藏赵氏孤儿

的罪名，然后撞阶而死。还有那虽未出场，却不愿残害忠良而自尽的勇士钼麑，也使人敬佩。这些人物的忠义之举承载着坚毅不屈、不畏强暴的高贵人格和生命激情，充溢着雄浑、悲壮之气魄。

英雄群像之中，程婴的塑造最为引人瞩目。这个草泽医生，在主人失势蒙难之际，敢于冒生命危险，担起救孤存孤的重任，其勇气可嘉。如若说程婴最初受托救护赵氏孤儿仅仅是出于单纯的报恩思想的话，那么，当屠岸贾声言要杀尽晋国"半岁之下，一月之上"的小儿以后，他献出自己骨肉代替赵氏孤儿而死的举动就不仅仅是为一个赵氏孤儿，同时也是为了挽救更多的无辜生命，其行为升华到人道主义的思想境界。而在这个过程中，他既用智谋扫清了救孤的各种障碍，更是忍受了常人难以忍受的悲痛与屈辱。尤其是面对屠岸贾命自己拷打公孙杵臼的试探，他既要担上卖主求荣的恶名，又要亲手拷打"战友"，更要亲眼看着自己孩儿惨死，"心似热油浇"，内心的痛苦可想而知。在种种严峻的考验面前，程婴强忍内心极度的悲恸，丝毫不露破绽，取得了屠岸贾的信任，保全了赵氏孤儿的性命。此后的二十年间，他一面悉心抚育赵氏孤儿，一面要忍受人们的骂名，心中的苦楚难以言表。正是在这种尖锐激烈的矛盾冲突中，程婴忍辱负重、沉着坚毅的忠诚大义得到了充分的展现。最终，程婴借向赵氏孤儿解说图卷之际，将郁积心中多年的苦痛、悲辱倾泻而出，大段宾白慷慨陈词，情真意切，字字铿锵，令人动情。

此外，《赵氏孤儿》还紧紧把握住人物之间的心理矛盾，使人物关系的变化充满强烈的戏剧性，人物的内心世界因而得以生动揭示。如第三折中，在处理程婴、屠岸贾和公孙杵臼三个人物时，屠岸贾心中的猜忌、审视，尽显其残忍狡诈；公孙杵臼内心的短时动摇、变化，波澜曲折，令情境骤然紧张；程婴则通过"背躬"的表演方式，动情抒发内心备受煎熬的苦痛。整个段落将三个人物间的思想交锋和情感起伏细腻、生动地展现出来，呈现出独特的美学韵味。剧作的曲词具有豪迈刚劲、凄恻动人的特点，剧作者在曲词中倾注了激烈愤懑、深沉重义的情绪，使之弥漫着杀伐之声、决绝之意，点染了全剧的悲壮色彩，浸透出崇高的悲剧美感。"即列之于世界

大悲剧中，亦无愧色也"[5]。

《赵氏孤儿》是我国最早流传到国外的古典戏剧著作之一。该剧于18世纪被翻译介绍到了西欧诸国。法国伏尔泰和德国歌德曾分别将其改编为《赵氏孤儿》及《埃尔佩诺》。

第九节　高明与《琵琶记》

一、高明的戏剧创作

高明，字则诚，号菜根道人，后人尊称"东嘉先生"，中国元末南戏作家。浙江温州瑞安人，生卒年不详。他出生书香门第、翰墨世家，其祖父和伯父都是诗人。他自幼修习儒业，饱览群书，博学多才，工诗文、词曲，精书法。至正五年，高明参加乡试中举，次年又中进士，从此进入仕途。他历任处州录事、江浙行省丞相掾、浙东军幕都事、绍兴府判官、江南行台等职。他生性耿直，为官清廉，呵护百姓，无惧权贵，因此在官场很不得意，最终辞官归隐。寓居四明（今宁波）栎社之后，以词曲自娱，并潜心创作《琵琶记》。该剧一经问世，蜚声剧坛，达到"演习梨园，几半天下"的盛况。

高明的主要剧作为《琵琶记》，另有《闵子骞单衣记》戏文一种，已失传，并有诗文《柔克斋集》，业已散佚，现仅存诗、文、词、散曲五十余篇。

高明的南戏创作，注重完整的故事呈现、人物形象的塑造和人物情感的描摹。他借助旧事进行新编，展现社会风情，批判时政，表达他对百姓的同情与关爱。同时，他在民间创作的基础上注重文学创作，注重文辞的编排和凝练，将戏文的剧本提升至新的水平。

[5] 王国维：《宋元戏曲史》，第99页。

二、《琵琶记》鉴赏

1. 剧情梗概

河南陈留郡有一姓蔡的人家。老夫妇年事已高，膝下一独子名叫蔡伯喈。年轻书生蔡伯喈新近娶了同郡的赵五娘为妻。一家四口居于深巷，过得清闲自在。蔡伯喈一心为父母尽孝道，无心功名，惹得蔡公很不满。蔡伯喈与赵五娘新婚不久，朝中颁布黄榜，广纳贤良。蔡公强逼蔡伯喈上京赴考求官。

蔡伯喈告别父母、妻子，只身前往京城应试，竟一举中了状元。皇帝不但给他封官，还下旨要他与牛丞相的女儿成婚。蔡伯喈再三向皇上和牛丞相推辞，说明自己已娶妻室，而且家中还有八旬双亲需侍奉，提出辞官、辞婚，结果被皇上的"孝道虽大，终于事君"驳回。牛丞相更奉旨积极要招蔡伯喈为婿。在此无奈情况下，蔡伯喈怀着暗伤之心重婚牛府，但其心中日夜思念父母、妻子。

蔡伯喈在京享受荣华富贵，家乡陈留郡却因连年旱荒，贪官不法，百姓生活十分艰辛。蔡家生活全靠赵五娘一人承担。她任劳任怨，典衣卖衫，换得谷米，供养公婆，但仍难以度日。好不容易等到开仓放粮，可粮食又被人抢走。在邻居张大公的接济下，才缓解了蔡家的燃眉之急。赵五娘竭尽全力赡养公婆，让二位老人吃粮食，而自己却暗中吃米糠。可公婆不明就里，蔡婆抱怨有米无菜，怀疑赵五娘偷偷吃好东西。蔡公蔡婆跟踪儿媳妇，想探明究竟。当他们看到赵五娘吃米糠时，蔡婆伤心而死，蔡公也一病不起，两人相继辞世。在张大公的帮助下，赵五娘罗裙包土，卖发为公婆料理丧事。然后身背公婆画像，手抱琵琶，一路弹奏，行乞进京，寻找夫婿。

蔡伯喈心中一直思念赵五娘和年迈双亲。他托人给家中送信，不想送信之人却是骗子，久久没有回音。中秋之夜，牛小姐见夫君愁眉紧锁，无心赏月，探问得知蔡伯喈的心事和旧往。贤惠大度的牛小姐，体谅蔡伯喈的心情，说服父亲，派人去接赵五娘和蔡公蔡婆来合住。蔡伯喈非常高兴，到庙中上香，为途中的父母祈求平安。一心寻夫的赵五娘匆忙间不慎遗落画像，被蔡伯喈拾到，却未认出画像上行将就木的父母。赵五娘寻画，看

到了蔡伯喈身影,一路追寻至牛府。在牛府,赵五娘向牛小姐和蔡伯喈讲述家中的不幸。牛小姐深明大义,让蔡伯喈和赵五娘团聚。

蔡伯喈和赵五娘团聚后,赵五娘与牛小姐互以姐妹相称。三人一同返回陈留郡,居于蔡家老宅共同为蔡公蔡婆守孝三载。

三年后,孝期已满,牛丞相携圣旨亲自来到陈留郡,宣读皇上旌表蔡伯喈、赵五娘和牛小姐之举。众人谢恩,回到院宇,共设华筵,四方欢聚。

2．剧作赏析

《琵琶记》之前,各类书生负心的故事广泛流传于民间,这类题材仅戏文就有《赵贞女蔡二郎》《王魁负桂英》《张协状元》《三负心陈叔文》《李勉负心》《王俊民休书记》《崔君瑞江天暮雪》《王宗道负心》等作。

高明在早期南戏《赵贞女蔡二郎》的基础上,经过重新编排,创作了《琵琶记》。与原作意在批判书生得志后忘恩负义不同,高明在全剧开场的[水调歌头]之词"今来古往,其间故事几多般。少甚佳人才子,也有神仙幽怪,琐碎不堪观。正是不关风化体,纵好也徒然"便言明自己的改编之志。即以"宣扬儒家传统道德,赞颂才子的忠孝仁义"为创作主旨,将蔡伯喈写成全忠全孝之完人,使《琵琶记》变成子孝妻贤的伦理道德宣传剧和一曲忠孝颂歌。

为了美化蔡伯喈的道德形象,高明对《赵贞女蔡二郎》原有情节和人物形象进行了重大改变,将旧作中蔡伯喈的"三不孝"(生不能养、死不能葬、葬不能祭)改写成"三不从",即以陪伴父母之心不想应试,父亲蔡公不从;以娶有妻室为由拒攀富贵,牛丞相不从;以家有高堂不能尽孝意欲辞官,皇帝不从。万般无奈之下,蔡伯喈只得依从父愿、君命,踏上应试之途,最后入赘相府。但他并未沉浸于荣华富贵的享受,而是终日挂念父母和妻子,饱受思亲之苦。在尊父、忠君思想之下,高明将蔡伯喈置于"三不从"的困难境地,通过对其内心痛苦与矛盾的展现来凸显人物的善良品性。因此,"三不从"既开脱了蔡伯喈"三不孝"的罪责,又使其忠孝本色尽显。最终,蔡伯喈的忠孝感动了牛小姐,促成了夫妻团圆,为双亲守孝三载,并获皇家褒奖,夫妇三人共享荣华。剧作"子孝共妻贤"的生活美

景无疑将蔡伯喈的形象推向了道德标杆的最高点。这既是剧作者对儒家道德的宣扬，也是他对人们遵从德孝伦理的教诲。

高明对于蔡伯喈的塑造是以孝亲为基点和旨归的。而在赵五娘身上，则更多地寄托着剧作者的道德理想，有意识地让其诠释伦理道德的最高标准。赵五娘善良贤淑、诚恳质朴、吃苦耐劳，具备中国古代妇女的所有美德，是贤妻孝妇的典型代表。新婚燕尔，在公公的逼迫下，她不得不忍受夫君上京赶考的离别之苦。丈夫走后，杳无音讯，又逢灾年，她代夫行孝，照顾双亲，独撑家门。面对生活的重压，她典卖了自己的衣服、首饰，并含羞抛头露面领取赈粮，却遭抢夺。为避免公婆担心，她把接济而来的米粮供公婆食用，自己却暗中吃糠。即便如此，她还要默默忍受公婆的误解。公婆去世，无钱安葬，她卖发筹款，罗裙包土，亲手为老人筑坟。为寻夫婿，她弹唱行乞，历尽艰辛。剧中的赵五娘，以自我的奉献和牺牲将纲常要求的孝道、妇道发挥到极致，成为践行中国传统伦理的最高典范。最终，孝妇苦尽甘来、得尝善报的圆满结局既符合剧情，又符合观者的审美期待，更符合剧作者宣扬儒家伦理道德的创作主旨。

在标榜伦理纲常之余，《琵琶记》还浸透出对社会制度的指摘之意。其一，是剧中"三不从"的内涵精神。"三不从"实则是科举制度、婚姻制度、君权制度的集中体现。"三不从"之下的蔡伯喈，虽有自主之心，却无反抗之力，只能在"三纲"的顺从中痛苦生活，不能照顾家庭，不能赡养双亲，不能恩爱妻子，导致"只为君亲三不从，致令骨肉两分离"的家庭悲剧。这就使得蔡伯喈家庭的凄惨遭际超越了他个人的品质，反映出社会意志成为拨弄人们命运的强制力量，进而深刻揭示出封建制度对个体生命的压迫和摧残，加深了剧作的社会意义。

其二，《琵琶记》设置了两条戏剧线索，在双线结构中推进剧情的发展；而两条戏剧脉络也形成鲜明对比，映衬出百姓生活的悲凉。一条线索是蔡伯喈进京赶考、高中、入赘、享受荣华的过程；一条线索是赵五娘在家尽孝、于艰苦生活中辗转挣扎的悲惨境遇。双线齐头并进，相互穿插，最终合二为一，使剧作呈现出严谨、和谐的结构特色。两条线索交相映照，

互为对比。一方锦衣玉食有余，一方却吃糠咽菜不得；一方洞房花烛，一方却赈粮被抢悲痛欲绝；一方携妻荷花池边消夏，一方却辛苦照料公婆暗食糟糠；一方是官男人两眼落泪空言忠孝，一方却是弱女子含辛生养死葬双亲。在强烈的对比中，悲与喜、贫与富、贱与贵的悬殊生活令人心酸，不仅加深了剧作的悲剧气氛，而且拓展了广阔的社会空间，增加了生活容量，呈现出等级生活的巨大差异，进而形成一幅黑暗而破败的社会生活图卷，增强了剧作的思想内涵。

《琵琶记》的语言既生动自然，又文采焕然；曲词格律雅致整饬，既讲求遣词造句，又生动感人，既精美藻饰，又性格化鲜明，既蕴含抒情，又形象展露人物心灵。剧中《食糠》《尝药》《剪发》《筑坟》《写真》等出目，写得真实生动，体贴人情，并细腻地描摹了人物心境，使其情感从灵魂深处自然流露，真情荡漾，幽婉动人，感动人心。

当然，为了尽显创作主旨，《琵琶记》中也有牵强附会之处，如小户人家的儒生蔡伯喈无生计，却空谈尽孝而不求功名，这一"辞试"理由说不通；高中之后，在言明已有妻室的情况下，牛丞相和皇帝还坚决命他与牛小姐完婚，道理不通；蔡伯喈以家乡水旱饥荒，高堂无人奉养为由辞官，回去又能有何作为呢？他为何不想着寄给双亲俸禄或接双亲、妻子来京享受荣华而一味辞官呢？还有，剧中的牛小姐虽然知书达理、贤淑大度，却性格僵硬，形象固化，与夫君交谈也多是大道理，不可信。这些都表明剧作者为展现创作主旨而未能顾及情理上的逻辑，这对我们的创作是个很好的警示。

总体而言，《琵琶记》的艺术成就是非常卓著的，它标志着南戏从民间俚俗艺术形式演变发展为成熟、精美的戏剧品貌，是南戏发展史上的里程碑，更为明清传奇树立了标榜，开启了明清传奇的大幕。因此，《琵琶记》既是"南戏中兴之作"，又为"传奇之祖"，对后世戏曲创作影响深远。这部剧作还被译为法文、日文等，传播于国外。

第十节 汤显祖与《牡丹亭》

一、汤显祖的戏剧创作

汤显祖（1550—1616），明代著名戏曲家、文学家，字义仍，号海若、若士，晚年号茧翁，自署清远道人，江西临川人。他出身书香世家，祖上均为儒家名门。他天资聪慧，自幼勤奋好学，博古通今，才名远播。他不仅精于古文、诗词，且通天文地理，晓医药卜筮。他生性耿直，性情孤傲，因不肯依附权相张居正，直至张居正逝世的次年方得进士，后任太常寺博士、詹事府主簿和礼部祠祭司主事等职。明万历十九年（1591），他目睹当时官僚腐败愤而上书《论辅臣科臣疏》，触怒了皇帝而被贬为徐闻典史，后调任浙江遂昌县任知县。其间，他政绩斐然，却因压制豪强，触怒权贵而招致上司的非议和地方势力的反对，终于万历二十六年（1598）弃官归里。家居期间，建玉茗堂，潜心于著述。

汤显祖的思想变化较为复杂。青年时，他受儒家思想熏染，积极入世，渴望功名。后受恩师罗汝芳泰州学派的影响，提倡真性情，反对假道学，宣扬"以情反理"。晚年时，他喜读佛学著作，受禅宗思想浸润，加之仕途抱负覆灭，遂流露出消极的出世思想。他的思想追求，均在其著作中得以充分体现。

汤显祖一生著述甚丰，成就以戏曲创作为最高。他的主要剧作有《牡丹亭》《紫钗记》《南柯记》《邯郸记》，合称"临川四梦"。其中《牡丹亭》是他的代表作，享誉中外。同时，汤显祖还著有《宜黄县戏神清源师庙记》，这是中国戏曲史上论述戏剧表演艺术的一篇重要文献，也是我国最早的一篇戏曲学导言。汤显祖还是一位杰出的诗人，诗作有《玉茗堂集》四卷、《红泉逸草》一卷，《问棘邮草》二卷等。

汤显祖在戏剧创作上注重内容的丰富与厚重，而不拘泥于外在形式的束缚，其作品给人以激荡、深邃之感。他善于构架情节，其剧作故事曲折变化、跌宕起伏，富有强烈的戏剧性，戏剧情境构思巧妙，充满奇幻瑰丽之彩。他的戏剧语言，文辞于自然真切中蕴含着诗词的雅致之美，并溢荡

着真情，呈现出精雅、灵动、绮丽、含蓄的意韵之美。汤显祖的戏剧，既映现出现实生活的内容，又承载着他对现实的感悟，更寄托着他对美好生活的浪漫期许。在现实与浪漫的交融中，汤显祖铸就出明代传奇剧的绚丽光辉。

二、《牡丹亭》鉴赏

1. 剧情梗概

南宋初年，南安太守杜宝夫妇生有一聪敏、美丽的独生女杜丽娘，夫妇俩视如掌上明珠，特聘请老儒生陈最良来教她古文。

这天在讲《诗经·关雎》时，百般淘气的侍女春香鼓动杜丽娘前去游赏后花园。在春香的帮助下，杜丽娘偷偷游赏后花园。园内春光明媚、姹紫嫣红，不禁使长期被禁锢在闺房内的杜丽娘的内心掀起巨大的波澜。她在回闺房小憩时，竟然做得一梦。梦见一个风流才子手持柳条，在后花园中牡丹亭边的柏树下和她幽会。

杜丽娘醒来后，百般思味，后来又去后花园中寻梦，可惜一无所得。杜丽娘自从游园惊梦、园中寻梦不得之后，相思忧郁成疾，久不见愈。在临死前，杜丽娘为自己画了一幅丹青，并在自己的自画像上题诗一首，托春香藏在后花园。杜丽娘死后，家人按照她的嘱咐，将她葬在园中的梅树下，并为她修了梅花庵观，还请石道姑为她守灵。另置二顷祭田以供香火之资。各项事宜处置妥当，杜宝夫妇领圣旨举家北上赴任去了。

杜丽娘在阴间，仍不忘向判官打听梦中情人，她的美丽和痴心竟然打动了鬼神。三年后，一位来南安游学的青年才子柳梦梅因病借住在梅花庵观中的一间空屋内。一日，柳梦梅偶游后花园，无意拾得杜丽娘生前的画像，顿觉有情。当晚也做了一个梦，梦见杜丽娘告诉他可以使她重新活在人世的办法。第二天，柳梦梅在石道姑的帮助下，打开杜丽娘的坟墓，并依照梦中杜丽娘所说的办法行事，果然救活了死去三年的杜丽娘。为怕人发觉，柳梦梅携杜丽娘、石道姑一行三人一起奔赴京城，参加应试。

应试刚刚完毕，前方传来消息，金人入侵，溜金王李全兴兵入寇淮安，

朝廷急调杜宝率兵解救淮安。杜宝让夫人和春香先返回京师临安,然后自己带领一支人马星夜赶往淮安。杜宝到达淮安后,乘势突进城内,固守淮安。李全久攻淮安不下,正自着急,兵将捉到为杜丽娘坟山被掘之事前来淮安报信的陈最良。李全和婆娘威逼陈最良到淮安城中劝降杜宝。杜宝却反令陈最良去李全营中送招降书信。李全依婆娘所言吩咐军众解开淮安之围,率众准备船只,泛海做强盗去了。

自李全围攻淮安以来,朝廷着急军情,把考试发榜一事放下。杜丽娘担心父母,便和柳梦梅商量,让他去打探父母的消息。柳梦梅欣然前往。

再说杜夫人和春香返回京师,深夜借宿,巧遇杜丽娘和石道姑。主仆二人十分害怕。后杜丽娘将三年来自己如何还魂、如何上京应试等事一一向她们详述,母女团圆。

柳梦梅赴试完毕,依着杜丽娘的意思,带着她的自画像来到淮安寻找杜宝说明原委。而此时,杜宝正大摆筵席庆祝退敌之喜。柳梦梅赶到,亮出画像,诉说自己和杜丽娘之事。杜宝认为他是盗墓的骗子,将他押在牢

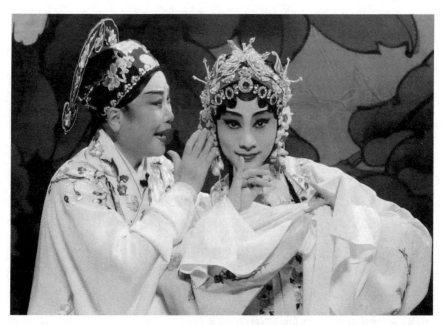

《牡丹亭》演出剧照,左为岳美缇饰演的柳梦梅,右为沈丽饰演的杜丽娘

第十二章 中国古代戏剧 345

房。此时传来柳梦梅已中状元的消息，杜宝只得释放了他，但仍不允他俩的婚事。

柳状元游街之后，得知杜宝上本奏他。皇上听柳梦梅诉说杜丽娘已还魂人间，于是召见杜丽娘、杜母等人上殿。后经杜丽娘详尽解释，皇帝公断，准许柳梦梅与杜丽娘的婚事，一家人终得欢悦团聚。

2．剧作赏析

《牡丹亭》又称《还魂记》，是汤显祖"玉茗堂四梦"（亦"临川四梦"）中最为著名的剧作，代表了明清传奇艺术的最高成就，是中国戏曲史上的杰作之一。

中国古代，"因梦定情、还魂成婚"的故事早在《搜神后记》《异苑》中便有记载。汤显祖所作《牡丹亭》中的本事，来源于明代话本小说《杜丽娘慕色还魂》。他袭用此故事，并汲取《倩女离魂》《碧桃花》《两世姻缘》等元杂剧之长，拓展生发出很多新的情节，赋予原故事以新的灵魂，终使其作披靡于剧坛，光耀千古。

《牡丹亭》的瑰丽，在于"为情作使"[6]，"以情灭理"的鲜明主题。该传奇创作的时代，"情"与"理"的对立和冲撞是当时社会思想斗争的突出特点。汤显祖以人性之怀，坚定地站在"情"的一方，终其一生，以颂"情"为己任。《牡丹亭》全剧五十五出，他在《题词》中业已真切阐明："杜丽娘者，乃可谓之有情人耳。情不知所起，一往而深。生者可以死，死可以生。生而不可与死，死而不可复生者，皆非情之至也。"[7] 由此可见，汤显祖积极肯定和赞赏人所具有的与生俱来的情感和本性中的欲念，反对程朱理学对人性本真的扼杀，倡导"情有者理必无，理有者情必无"[8]。《牡丹亭》写的是杜丽娘的爱情，是未遵"父母之命，媒妁之言"的"自媒自婚"，就这一点而言，具有非常强的反封建的意义。于此之外，汤显祖更为重视的是通过杜丽娘来表达"以情灭理"的深刻的社会主题，进而将观者

[6] 汤显祖：《汤显祖诗文集》，上海古籍出版社，1982年版，第1161页。
[7] 汤显祖：《牡丹亭》，人民文学出版社，1994年版，第1页。
[8] 汤显祖：《汤显祖诗文集》，第1268页。

的目光引向弥漫于社会的理学之说和理学制度。因此，剧中的杜宝、陈最良成为"理"的化身，杜丽娘则是"情"的升华，戏剧的冲突就表现为"情"与"理"的冲突。

戏剧开场，情窦初开的杜丽娘便置身于裙衩不能绣双花鸟、不可去花园赏玩等礼教规范的束缚中，整日只能深锁闺房，空寂聊乏。从她学习《诗经·关雎》开始，杜宝和陈最良就想把她禁锢于理学的牢笼之中，而杜丽娘却为诗情所动，打开了青春悸动的心扉。时值春日，万物萌动，杜宝和陈最良对春光毫无感觉，冷淡麻木；杜丽娘却在春天的勃勃生机中寻找到生命的欢愉，拨动了心中的情思。但周围那无形的力量似乎在压抑她对爱情的渴求，迫使她只得寄情于梦，于花神的帮助下在梦中享受青春、恋爱的美好。此后的《惊梦》《寻梦》，是杜丽娘心中"情"的四溢和喷薄。但美梦被惊，寻梦又不得，"甚西风吹梦无纵"令她"心坎里别是一番疼痛"，倍显少女的孤独和"情"的落寞、无助。梦，对于杜丽娘而言是真实的，因为她心中有"情"；梦，对于杜宝而言是虚妄的，因为他遵循"理"。所以，《诘病》中，杜宝不相信女儿会因春而梦，因情而伤。在此情况下，陈最良的"诘病"和石道姑的"诊祟"也显得荒谬不堪。理学思维之下的杜宝，怎会认为女儿有"七情"呢！尤其是后来他对柳梦梅的兴师问罪，在《硬拷》中使"情"与"理"的冲突达到顶点。但经历了《冥判》《还魂》之后，杜丽娘终在《圆驾》中获得圆满结局。剧作喜剧性的收场，鲜明体现出汤显祖对"情"必胜"理"的信心。而"情"的最终胜利既是人的本性使然，更是汤显祖对"情"、对人性的最大赞美。

《牡丹亭》的瑰丽，更在于杜丽娘形象的魅力。剧中的杜丽娘美丽、聪颖，充满青春的热情，是至情的完美体现。杜丽娘虽是名门闺秀，其"情"之涌荡是远超官宦儿女的。《诗经》挑动了杜丽娘的情思，满园春色又激起她的生命热情。"眼见春如许"，在盎然的春日，她的青春与春光相伴，她的生命已和大自然交融一体。置身于春色，她却顿感无奈和落寞，不禁感叹："良辰美景奈何天，赏心乐事谁家院。"春伤的感怀展现了杜丽娘"情"之跃动、"情"之真切。"情"因"春"而生发，"梦"因"情"而迷离；

"情""春""梦"构成杜丽娘的心灵轨迹。这轨迹昭示着她内心鄙夷无爱婚姻、强烈向往自由爱情的情感祈望。而这个难以在现实生活中实现的美好愿望,她只能期许在梦境里完成。在梦中,杜丽娘勾勒出自己理想中的爱人,与柳梦梅结缘。这是她内心深处的真情涌动,是她潜意识里自由意志的显现。为此,她努力寻梦,甚至为情而死,为情复生。在其生死转换之间,无论她是人,还是鬼,始终贯之以"情",并因真情说服判官、感动天地,终获爱情的美满。从中我们可以看出,与《西厢记》的崔莺莺不同,杜丽娘对爱情一直是主动地追求,这种主动性是基于她热爱自然、热爱青春、热爱生命的本性之上的,这正是杜丽娘的性格魅力所在。正因如此,杜丽娘寻爱的步伐充溢着少女的浪漫多姿和生命热情,其《惊梦》《寻梦》《还魂》尽显旖旎动人。而她身上所绽放出的真情、善良、美意之彩,使人感受到生命的美好,令人不禁赞叹人性之中"情"的伟大。

《牡丹亭》的瑰丽,还在于剧作奇幻、斑斓的色彩及其蕴含的浪漫主义情怀。汤显祖善于写梦。梦,既可生动再现人的所思所想,又可形象揭示人心灵中的真情涌动。对梦的捕捉和描摹,是塑造人物独特性格、刻画人物内心世界和表现剧作主题思想的最有效手段。"因情成梦,因梦成戏"正是汤显祖构思剧作的思路,也是作品中人物形象的行为特征和结构布局特征。加之杜丽娘忧思而亡,在《冥判》中动情申辩,最终还魂复活,令剧作空间维度无限扩展,使主人公之"情"回响在阴阳之界、天地之间,荡气回肠,令人震撼于至情之美好。以虚入实,虚中见实,虚实结合的创作手法,使剧作主旨、形象塑造、结构穿插和谐统一,浑然天成,展现了汤显祖非凡的想象力和创造力。其思想的驰骋也尽显他在戏剧创作上卓越的艺术造诣和审美追求,其作品可与《浮士德》相比。

《牡丹亭》的瑰丽,也现于戏剧语言之上。汤显祖吸收了元杂剧语言的自然、真切的特点,又发挥自己语言含蓄、灵动的特点,再配以奔腾的激情和华丽的辞彩,使剧作曲文优美,辞藻华丽,于本色之中现绮丽之魅,呈现出独特的意境和美感,一直为古今所推崇。汤显祖还精于人物内心刻画,文辞充满诗韵,细腻幽婉,如"朝飞暮卷,云霞翠轩,雨丝风片,烟

波画船,锦屏人忒看的这韶光贱","袅晴丝吹来闲庭院,摇荡春如线"等佳句,美不胜收。《惊梦》《寻梦》《冥誓》《还魂》等出目尽显文辞的诗意之美。这一切,均是汤显祖以"情"赋之所致。情真而自然成诗,诗中又荡漾真情。因而,《牡丹亭》堪称一部绝妙的诗剧。

《牡丹亭》艺术成就之高,冠于古今,对传奇《长生殿》和小说《红楼梦》均产生了重要影响。剧作中的《闺塾》《游园》《拾画》等出目后被改为《春香闹学》《游园惊梦》《拾画叫画》等折子戏,在戏曲舞台盛演不衰。

第十一节　洪昇与《长生殿》

一、洪昇的戏剧创作

洪昇(1645—1704),字昉思,号稗畦,又号南屏樵者,清代戏曲作家,钱塘(今浙江杭州)人。洪昇出生于没落的官宦名门,家中藏书浩多。他自幼才思敏捷,聪颖好学,尤爱诗词、散曲。后因科举不第,又恃才傲物,终身未入仕途,白衣一生。晚年生活潦倒,一次醉酒登船,不慎失足溺水而亡。

洪昇所著的剧本大多已失传,今仅存有传奇《长生殿》和杂剧《四婵娟》。《长生殿》是洪昇的代表剧作。此外,他还著有诗集《稗畦集》等。

洪昇在戏剧创作上通过描写爱情故事,展现一代之兴亡,并从中映射出深刻的社会现实与时政弊端。他的剧作情节曲折,场面壮丽,抒情色彩浓郁,曲词清丽流畅,充满诗意。洪昇精通音律,剧作曲牌精美,韵律格调雅致,曲乐幽婉动听。他长于人物塑造,其笔下的形象性格突出,情感细腻,富有变化。

洪昇为中国古典戏曲的发展做出了杰出贡献,因其传奇成就之高与同代的孔尚任被誉为"南洪北孔"。

二、《长生殿》鉴赏

1. 剧情梗概

唐天宝年间，国泰民安，唐明皇李隆基倦于政事，整日沉湎于声色歌舞之中。

李隆基看中了自己儿子寿王李瑁的妃子杨玉环。天宝四年李隆基迎杨玉环入宫，并加封为贵妃，倍加宠爱。只因杨玉环爱吃荔枝，唐明皇不惜命千里之外的西洲道、海南道年年进贡鲜荔枝，并以驿马逐站传递，不停歇地奔驰运送荔枝，以保持其鲜美。此外，杨玉环的兄弟、姐妹也都被封官许愿，她的堂兄弟杨国忠还被重用为右相，致使朝廷外戚弄权，政治腐败。

在此期间，风流恣纵的唐明皇又暗自勾搭虢国夫人，密诏梅妃，引起杨贵妃与唐明皇之间一系列爱情纠葛。

番将安禄山狡黠阴险，处处迎合唐明皇旨意，被重用宠信。怀有野心的安禄山和专权的杨国忠互相倾轧，争权夺利。后安禄山被调往幽州任节度使。他在那里招兵买马，伺机以讨伐杨国忠为名，反叛朝廷，夺取天下。不久安禄山起兵渔阳，一举攻破潼关，直捣长安。慌乱中的唐明皇无力平叛，只得带着杨贵妃等一行逃往西川。

一路上，空舍崩瓦，庄稼枯萎，一派纷乱。至马嵬驿，右龙将军陈元礼所率三千禁军疲惫不堪，军心浮动。愤怒的六军将士扬言不杀杨氏兄妹，就不保驾而去。众将士砍杀了杨国忠，又逼迫唐明皇下令缢死杨玉环，以安军心。唐明皇自感不力，无奈之下，赐死杨玉环，让位太子，以收拾残局。

朔方节度使郭子仪联合勤王部下奋力抗击叛乱的安禄山，很快收复长安。唐明皇回到长安，思念杨贵妃，居然感动了杨贵妃的幽灵，又得土地公公相助，中秋之夜，李隆基大限已到之时，随同道士飘荡到月宫，两人在天国相聚，互述思念之情。

2. 剧作赏析

唐明皇和杨贵妃的爱情故事，自唐代诗人白居易的《长恨歌》和陈鸿的《长恨歌传》后，成为历代文人常写不衰的题材。洪昇之前，以这个故

事为题材的戏剧作品颇多，其中元人白朴的杂剧《梧桐雨》和明人吴世美的传奇《惊鸿记》影响较大。生逢明、清王朝更迭之际的洪昇，在继承前人艺术成就的基础上，以自己对历史的再认识，结合现实的感受，经过艺术创造，耗费十余年光景，三易其稿，最终写成《长生殿》。

 《长生殿》分上下两卷，由五十出戏组成。在这部鸿篇巨制中，洪昇饱含热情地歌颂了唐明皇和杨贵妃生死不渝的爱情，展现了二人在悲欢离合中的情感激荡和地老天荒的绵绵爱意。同时，洪昇还具有广阔的创作视野，他在剧作的爱情主题思想之下，将李、杨的爱情纠葛置于大的历史时代之中，同当时的安史之乱这一重大事件紧密结合起来，互为因果，相互推进。于是，李、杨的爱情导致社会政治的动荡，社会政治的混乱又迫使二人的爱情走向悲剧，凸显了剧作的悲凉色彩。洪昇在剧中，通过李、杨的爱情呈现了当时社会的时代面貌，人们清晰可见，他们二人的爱情虽轰轰烈烈，却是建立在人民苦难的基础之上的，给社会政治带来巨大的负面冲击，导致王朝走向衰败。剧作者借此也从侧面批评了统治者的荒淫腐败，加深了剧作深刻的社会内涵。

 《长生殿》在戏剧结构上，以唐明皇和杨贵妃的爱情为主线，串联起众多人物和事件。剧作上下两卷，前半部分以写实手法，着重刻画李、杨二人的爱情，并展现了君王不理朝政后的政治混乱和封建宫廷生活的奢靡景象，真实反映了安史之乱前夕唐王朝尖锐的社会矛盾和安史之乱的根由。剧作的后半部分则在现实主义创作中融入浪漫主义的幻想，在艺术想象中对唐明皇与杨贵妃进行了美化，进而讴歌了他们真挚的爱情。真实、透彻的现实描写于前，浪漫、绮丽的想象飞腾于后，从生至死，从恩爱到离别，从人间达天宫，从现实世界抵虚幻世界，剧作宛如一首高亢柔美的赞歌，动人心魂。剧作前后两部分内容，现实主义与浪漫主义交互生辉，使整部作品呈现出崇高壮丽、曲折离奇、和谐严谨、想象绮绚、情感浓烈的艺术特点。

 《长生殿》中，爱恋至深的男女主角无论生死，情深似海，对爱忠贞，最终感动天地，死后获玉帝敕谕，居于天宫，得以长生，永为夫妇。洪昇

把唐明皇和杨贵妃的爱情故事过于美化和理想化，难与历史真实相符，只能看作是洪昇对理想主义爱情的美好向往罢了。尤其是他笔下的男主人公李隆基，虽贵为天子，却倦于政事，无心江山。风流、多情的他一上场就表白："愿此生终老温柔，白云不羡仙乡。"他真切地爱慕"德行温和，丰姿秀丽"的杨玉环，愿与之地老天荒。他不仅赐杨玉环金钗、钿盒，还不惜人力、毁坏农田、踏死百姓以保证爱人吃鲜荔枝的喜好。期间，虽有花心，因感情不专而爱恨纠葛，但李隆基最终还是回到杨玉环身边，并对其更加宠爱。年近花甲的帝王，竟与爱妃心手相牵，遥望牛郎织女二星，秘密起誓，以表心意："双星在上，我李隆基与杨玉环，情重恩深，愿世世生生，共为夫妇，永不相离……此誓绵绵无绝期。"如此情真意笃、深陷爱情的帝王，真乃世间罕有。即便是马嵬兵变，生死危急关头，李隆基心中仍无比眷恋杨玉环。面对爱妃赐死的请求，他声言"宁可国破家亡，决不肯抛弃你也"，并要代杨玉环去死，其情可鉴。杨玉环死后，李隆基悲伤不已，孤寂哀愁，思念尤切，最终魂牵梦绕，与杨玉环聚首天国，比翼双飞。生前，李隆基给予了杨玉环一切；死后，李隆基与其心魂永伴。作为凡人，其情至真，感动人心；作为君王，因情误政，使朝堂祸乱，百姓受难，险失社稷。江山美人，爱恨悱恻，生生死死，永世相依。如此皇帝，如此情意，不禁令人唏嘘感叹。

《长生殿》曲文优美，文笔细腻，清丽流畅，抒情意韵浓厚。剧作语言性格化突出，并善于对人物内心加以描摹。如《定情》《密誓》两出，赤诚真切，充满柔情蜜意，展示了唐明皇与杨贵妃的浓烈爱意；《献发》一出，情感丰富，生动刻画了杨贵妃爱怨气恨、又惊又喜的复杂心境；《闻铃》《哭像》《雨梦》三出，慷慨凄婉，悲悲戚戚，尽现唐明皇凄苦孤寂的心情和对杨贵妃的无尽思念。这些动情的描写既蕴含诗意，又渲染了戏剧气氛，还使人物形象愈发饱满，栩栩如生。但在文字叙述上，《长生殿》的下卷有失紧凑，略显松散。剧作者为使两卷规格对称，令下卷文字刻意铺张，不免拖沓。

《长生殿》是颂扬中国古代爱情的经典之作。一经问世，"歌场舞榭，流播如新"，传演不衰。后被翻译成英、法、日等文字，传于海外。

第十二节　孔尚任与《桃花扇》

一、孔尚任的戏剧创作

孔尚任（1648—1718），字聘之，又字季重，号东塘，别号云亭山人，清代戏曲作家，山东曲阜人，孔子第六十四代孙。青年时，他曾努力争取由科举进入仕途，却屡次不第，只得委于石门山，读书著述。后来，他典卖了家中田地，捐资纳了一个监生的科名。康熙皇帝第一次南巡时，返程路过曲阜祭拜孔子，孔尚任被举荐为康熙讲经、引驾观览孔庙，受到康熙嘉许，破格升他为国子监博士。后来，他受命前往淮扬治水。期间，他游览南明故地，广结当地文士和南明遗老，写了大量诗作，为《桃花扇》积淀了素材。康熙二十九年（1690），孔尚任回京，开始了10年京官生涯，他也随之开始创作《桃花扇》。康熙三十八年（1699），《桃花扇》完稿，官员竞相传阅。翌年，该剧上演，震动京城。很快，他不明不白地被罢官，回到家乡曲阜隐居，最后郁郁而终。

孔尚任创作传奇2种：《桃花扇》《小忽雷》（与顾彩合著）。《桃花扇》是他的代表作。另外，他还著有诗文集《石门山集》《湖海集》《长留集》等。

孔尚任的传奇，结构庞大而严谨，内容宏阔而流畅，线索纷繁而紧密，情节复杂而多变，人物众多而真切饱满，这所有的一切均被作者自然巧妙地组织在一起，令其剧作脉络清晰、跌宕起伏、浑然一体。孔尚任的传奇体现出其卓越的创作才华，并与同代的洪昇交相辉映，被冠以"南洪北孔"的美名。

二、《桃花扇》鉴赏

1. 剧情梗概

明朝末年，农民起义军领袖李自成攻入北京，推翻了明朝统治。清兵以讨伐李自成为由，欲进关南下。

此时怀有忧国忧民之心的复社文人侯方域来到南京，遇到秦淮名妓李香君，真挚的情感、共同的政治观点使彼此产生了爱情。在好友杨龙友的

促成下，两人定下了婚约。

新婚之际，阉党余孽阮大铖为了利用侯方域的名望，想通过送妆奁来笼络侯方域，借机东山再起。李香君十分厌恶阮大铖这个"趋附权奸，廉耻丧尽"的无耻之徒，不愿接受他送的妆奁。侯方域更为钦佩李香君的为人。谁知此事种下了祸根，阮大铖伺机报复。

不久清兵入关，凤阳总督马士英及其党徒阮大铖一伙拥戴福王朱由崧在南京建立南明小朝廷。福王不思抗清，沉湎于声色之中。各路将领也互相倾轧，以夺兵权。镇守武昌的左良玉起兵东进，马、阮党羽大为惊恐。侯方域修书左良玉欲加劝阻，此事反被阮大铖诬说为同左良玉勾结，诬陷他。侯方域出逃，到扬州史可法部避祸。

侯方域出逃后，有抚臣田仰看中李香君的美貌，阮大铖趁机以权势逼迫李香君给田仰做妾。李香君坚决不从，以头撞地，斑斑血迹溅在侯方域相赠的宫扇上。杨龙友见状甚为感动，他巧妙地在印有李香君血迹的宫扇上画了一幅折枝桃花，成了一面"桃花扇"。

李香君托友人带着这把"桃花扇"去寻找侯方域。后来，李香君被迫入选宫中，做了歌妓。侯方域回到南京，没有找到李香君，反被阮大铖逮捕入狱。

清兵长驱直入，抗清英雄史可法投江自尽，福王小朝廷迅速瓦解。侯方域乘机出狱，李香君也从宫中逃出，两人相会在栖霞山白云庵。

国破家亡，侯方域和李香君看破红尘，割断情缘，双双出家，隐居山林。

2．剧作赏析

《桃花扇》是孔尚任最为著名的代表作，在明清传奇中具有重要影响。这部依据正史而创作的宏大历史剧气势磅礴，震撼人心。尤其是剧作主题内涵深刻，具有三个层面的深邃意蕴，闪耀着思想的光辉。

首先，《桃花扇》通过明代复社名士侯方域和秦淮名妓李香君的爱情故事，真实再现了明末社会的动荡和重大历史事件，于二人感情的悲欢离合中展现了南明弘光王朝覆灭的历史，表达了剧作者"借离合之情，写兴亡

之感"的创作主旨。

其次,这部传奇是孔尚任经过长期酝酿,基于大量史实才得以完成的,涉及当时诸多重要人物和历史事件。剧中,副末开场便言道:"借离合之情,写兴亡之感,实事实人,有凭有据。"孔尚任之所以强调剧作所具有的历史真实性,意在表现南明兴亡历史的同时,激起人们对那段历史的反思,引发对南明王朝败亡原因的深层次思考。为此,他在小

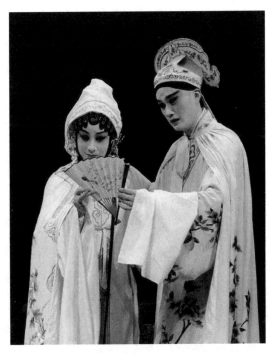

《桃花扇》演出剧照

引中阐明此剧的命意:"《桃花扇》一剧,皆南朝新事,父老尤有存者。场上歌舞,局外指点,知三百年基业,隳于何人?败于何事?消于何年?歇于何地?不独令观者感慨零涕,亦可惩创人心,为末世之一救。"明清易代,给当时无数汉族文士带来了心灵上的巨大伤痛,他们忧愤成思,形成了普遍的追忆历史的心态。但他们的追忆大多是忧伤无奈的感怀罢了。孔尚任则利用《桃花扇》全力抨击了南明统治阶层的黑暗政治:弘光皇帝只思淫乐、奢靡腐化;马士英、阮大铖等人专横跋扈、争权逐利;东林、复社等贤臣雅士只知歌舞升平,及时行乐,其代表人物侯方域做事更是意气用事,不顾大体。就连史可法、左良玉、黄得功这样的忠臣良将也难辞其咎。他们虽赤胆忠心,却救国无能。以黄得功为例,尽管他一片忠心,以身殉国,却挑起内讧,与左良玉开战,损耗南明元气。《劫宝》总批:"南朝三忠,史阁部心在明朝,左宁南心在崇祯,黄靖心心在弘光。心不相同,故力不相协。"忠良尚且如此,可见朝野上下,只顾私利,人人争斗。《拜坛》眉批:

"私君，私臣，私恩，私仇，南朝无一非私，焉得不亡！"剧作用真实、生动的历史事件，直指南明腐朽的痛处，并在痛定思痛中总结了整个明朝灭亡的历史教训，使剧作蕴含深厚的历史意义和鉴戒意义。

再次，南明亡于自身的昏暗腐朽，而腐朽又来自哪里呢？《桃花扇》给予人们更深入的文化思考。如若说《桃花扇》是南明的挽歌，那它也是明王朝的挽歌，更是中国士大夫文化的挽歌。剧中，昏君乱相祸国殃民，忠臣贤士无能救国，整个统治阶层孱弱不堪。当国家蒙难、民族危亡之时，统治集团无力抵抗，瞬间崩塌。枉他们平日里高谈阔论，以饱读诗书自诩。面对危机，要么折腰投降，要么四散奔逃，只为自保；即便是忠义之士也不过一死了之，以报君恩，却无救国救民、化解危难之力。这一切，尽显士大夫集团的怯懦和无能。只知私欲争斗，而无担当之责，足以表明整个明王朝的败亡根源就在于士大夫文化的腐坏。经过程朱理学陶冼后的儒家文化，抹煞了原始儒学中"人"作为道德主体的地位，成为巩固君主专制的思想工具。其结果是理学禁锢人心，抑制情感，摧毁创造精神，令民族失了昂扬激越的气魄。封建道统日趋腐烂、朽败，使得士大夫集团彻底丧失了生存的根基，从而导致剧中所描绘的种种颓势。这是人心的颓势，更是文化传统和文化制度的颓势。如果中华道统不荡涤糟粕、不进行本质性的变革，历史的屈辱和磨难还将侵袭九州。前有明清换代为鉴，后有日军血腥侵华为证。我们不禁感叹孔尚任卓越的历史观和深邃的文化观。正因如此，传奇《桃花扇》对后世仍具有重要的启示价值。

《桃花扇》人物众多，上至皇帝官员，下至艺人女妓，都刻画得栩栩如生。尤为称道的是，剧作成功地塑造了李香君的形象。剧中的女主人公李香君虽地位卑贱，却品行高贵，拥有高洁的情操和贞烈的性格。她对侯方域的爱，不仅仅是儿女情长，而是出于对东林党人的敬重，爱其清流名节。她不攀富贵，深明大义，毅然"却奁"。她对待爱情热情真挚、忠贞不渝。在《拒媒》《守楼》中她不畏强权，宁可撞头自尽、血溅当场，也绝不屈服于奸佞，充分体现了她独立的人格和自由的意志。她有崇高的民族气节，《骂筵》中对阮大铖的痛斥，尽显其刚烈、爱国之情。李香君的巾帼风采，

在剧中展露无遗，令人敬佩。与之相比，才华出众的侯方域显得软弱，文人雅士们则相形见绌，阮大铖之流更是卑鄙不堪。最终，面对破碎的山河，再筑爱巢已无意义。无国哪有家，李香君选择出家之举，既是她心系家国的哀默，也是其精神生命的皈依，更是她对失望的现实世界的诀别。亡国之痛由此化为无尽的凄楚、悲凉。

在艺术创作上，《桃花扇》的创作既忠于历史，又不拘泥于历史。剧作构思巧妙，戏剧结构浩大而严谨。剧作者用侯方域和李香君的爱情故事作为主线，串联起众多人物和重大事件，使宏大的戏剧体量不失缜密。同时，孔尚任充分发挥小道具的能量，用一把小小的"桃花扇"把主人公的命运和国家命运紧紧联系在一起，进而将南明朝堂、权势斗争、个人遭际、爱恨离合等错综复杂的情节线索、事件脉络和社会景态，自然、有机、和谐地组织在一起，使之成为一部波澜壮阔、曲折跌宕、精美有致的恢宏史诗。剧作的语言真切激荡，性格化特征明显，并充满诗意，抒情意味浓重。此外，剧中还出现了隆重的设坛祭祀场面，忠魂灵鬼登场，令剧作呈现出庄严肃穆、雄浑悲壮的戏剧风格，也使这部传奇的思想和艺术达到完美的融合。这些，均显示了孔尚任精湛的创作技巧和超卓的艺术表现力。

《桃花扇》自问世以来，在戏曲舞台上盛演不衰。这部传奇还被改编为话剧和电影，一直绽放出耀眼的艺术光芒。

第十三章
中国现代戏剧

第一节　中国现代话剧概述

19世纪中叶,随着西方资本主义对全球殖民扩张,处于封闭状态的中国社会遭受猛烈的冲击,一些进步的知识分子开始向西方寻求真理。19世纪末,梁启超等人倡导"戏曲改良",主张引入与借鉴西洋戏剧为范本,创建中国新戏剧。

一、文明新戏的开端(1899—1918)

1899年,上海教会学校学生上演了一出自编的、穿着时装、采用西方戏剧演出形式的《官场丑事》,被视为中国现代戏剧最早出现的形态。1907年,留日学生曾孝谷、李叔同、欧阳予倩等在日本东京成立了春柳社。同年2月,他们为国内徐淮水灾赈灾筹款演出了小仲马的《茶花女》第三幕,引起热烈反响。之后,他们在东京本乡座戏院采用西洋戏剧形式上演五幕剧《黑奴吁天录》(曾孝谷改编),以分幕、对话和动作为主要演剧手段的新剧(后称文明戏)形态,拉开了中国现代戏剧的帷幕。1909年,张伯苓在天津南开倡导师生编演新剧。1910年冬,任天知等人创办进化团探索新剧职业化模式。当时新创的艺术团体还有陆镜若和马绛士等合办的新剧同志会(即春柳剧场)、郑正秋主持的新民新剧社等。他们上演宣传革命、反抗封建的剧目,如《黑奴吁天录》《热血》《共和万岁》《社会钟》等。"五四"前夕,文明戏因采用幕表制,只有分场故事梗概,演员上台随意

发挥，加上职业化和商品化，内容庸俗低劣，投合小市民趣味，逐渐走向衰落。

二、新兴话剧的发展（1919—1929）

1919年"五四"新文化运动期间，胡适、陈独秀等人对新剧启发民众觉悟的作用给予密切关注，向社会推崇、介绍易卜生的社会问题剧。胡适以他的独幕剧《终身大事》代言主张。陈大悲、欧阳予倩等人提出"爱美剧"非职业戏剧的口号，辛酉剧社、南国社等进步戏剧团体应运而生，上演田汉的《获虎之夜》、郭沫若的《三个叛逆的女性》、欧阳予倩的《泼妇》等剧目，以改变舞台上旧风。1922年，在美国专攻戏剧的洪深回国，对文明戏的不良习气进行全面改革，形成一套完整的戏剧创作体制。1928年，他将英文Drama译为"话剧"，以区别陈腐的"新剧"，中国现代戏剧改名为中国话剧。1925年从美国学习戏剧的熊佛西等人回国，在北平艺术专门学校成立戏剧系，培养话剧艺术人才。1924—1930年，田汉领导南国剧社，上演反帝反封建剧目，社会反响强烈。1929—1931年，欧阳予倩在广东组织演出《怒吼吧，中国》等剧目，极大激发了大众的中华民族情怀。中国话剧从诞生那天起，就成为反帝反封建、宣传爱国思想的战斗武器。欧阳予倩、洪深、田汉为中国话剧做出了突出的贡献，被公认为中国现代戏剧的奠基人。

三、走向成熟的话剧艺术（1930—1936）

1927年第一次国内革命战争失败后，受苏联影响，上海艺术界的进步人士转向无产阶级革命文学。夏衍、沈西苓等创建上海艺术剧社，演出《西线无战事》，拉开了左翼戏剧运动的序幕。1930年，上海艺术剧社与摩登剧社发起，南国社、复旦剧社等戏剧团体加入成立的上海戏剧运动联合会（后改为中国左翼戏剧家联盟），发布《中国左翼戏剧家联盟最近行动纲领》，决定在白色区域开展工人、学生、农民的演剧运动和无产阶级戏剧运动。1936年初，中国左翼作家联盟、中国左翼戏剧家联盟相继宣布解散，

随后以上海戏剧界联谊会和上海剧作者协会名义，联合组成戏剧界抗日统一战线，发布《国防剧作纲领》，以话剧演出揭露日寇的残暴，歌颂民众抗日斗志。如于伶的《回声》、洪深的《走私》、夏衍的《赛金花》等剧目，是国防戏剧的力作。

第二次国内革命战争期间（1927—1937），红色戏剧在江西、广东等地得到迅速发展。1932年春，李伯钊等人在江西瑞金组建了第一个剧团（八一剧团），后扩建为工农剧社总社，并成立了高尔基戏剧学校和蓝衫团，演出《松鼠》《战斗的夏天》等剧目。1935年，国民政府在南京成立了国立戏剧专科学校，余上沅任校长。著名戏剧家应云卫、马彦祥、石蕴华、曹禺等人为专业教师。学校共办学14年，培养了众多优秀的戏剧人才。

在抗战前的几年里，话剧艺术得到迅速发展，取得不菲的成就，主要在三个方面：一是剧本创作出现了一批极具品质的剧作，如田汉的《乱钟》、曹禺的《雷雨》《日出》《原野》、陈白尘的《太平天国》等。二是话剧演出繁盛，复旦剧社等团体在上演中国剧作家作品的同时，还演出了《娜拉》《钦差大臣》《罗密欧与朱丽叶》等世界名剧。三是戏剧理论研究得到发展。1930年上海艺术剧社编辑了《艺术月刊》，介绍苏俄的斯坦尼斯拉夫斯基体系。洪深、马彦祥、张庚等人，则从不同视角深入探讨了中国话剧运动的经验与教训。

四、战火中的中国话剧（1937—1948）

1937年抗日战争全面爆发。这一时期，话剧的主要任务是宣传抗日救亡。在中国共产党的领导下，原上海剧作者协会更名为中国剧作者协会，并创作三幕剧《保卫卢沟桥》宣誓保家卫国的决心。1937年11月，上海沦陷后租界成为孤岛，于伶、阿英等领导的青鸟剧社、上海职业剧团等团体上演了《碧血花》《夜上海》《蜕变》等进步作品，激发民众起来抵抗日寇侵略。1938年夏，时任国民政府军事委员会政治部副部长的周恩来、第三厅厅长郭沫若、艺术处长田汉召集部分救亡演剧队同武汉、平津等地流亡的戏剧工作者，组成13个救亡演剧队、10个抗敌演剧队、4个抗敌宣传

队和1个孩子剧团,分赴鄂、湘、晋、赣、桂等十几个省的战区,到前线和民间宣传抗战。1942年,毛泽东在延安文艺座谈会上提出文艺工作者必须长期深入到工农兵斗争生活之中。延安鲁迅艺术学院适时创作了新歌剧《白毛女》,抗大文工团等团体纷纷上演反映抗战生活的独幕剧、活报剧、小歌剧,还演出了《阿Q正传》《带枪的人》《粮食》等剧目,民众深受鼓舞和教育。晋察冀边区的西北战地服务团、抗敌剧社等团体,在极为艰苦危险的战争环境之中,编演抗战剧目《丰收》《李国瑞》等。抗战时期的国统区,许多影剧工作者集中到重庆以及成都、桂林、昆明等地,进行演剧活动。上海影人剧团等团体,演出了《全民总动员》《国贼汪精卫》《雾重庆》等剧目,为反日抗战做出了贡献。1942年,中国艺术剧社演出郭沫若的《屈原》,成为整个抗战时期话剧的代表作品。1945年8月抗战胜利后不久,第三次国内革命战争爆发。这段时期内,为了配合反内战、争取民主的斗争的需要,许多进步的艺术团体在重庆和上海分别上演了《升官图》《丽人行》等优秀剧目。全国各地的进步话剧团体,也以各种不同的方式投入到反内战、争取民主的斗争中。1947至1949年,新中国剧社等团体先后到台湾进行公演,庆贺台湾回归祖国。

五、中华人民共和国成立后27年的话剧(1949—1976)

1949年7月,在北平召开了中华全国文学艺术工作者代表大会,解放区文艺工作者同国统区文艺工作者会师北平。大会成立了以田汉为主席,张庚、于伶为副主席的中国戏剧工作者协会,中国话剧从此揭开了新的篇章。中华人民共和国成立之初,国家为了建设高水平的剧场艺术,开始改组文工团队,组建专业话剧院团和艺术学院,如北京人民艺术剧院、中国青年艺术剧院、上海人民艺术剧院、辽宁人民艺术剧院、中央实验话剧院、中央戏剧学院和上海戏剧学院等。各省市、自治区和大军区也都随之组建了专业话剧艺术团体。1950年以后,为了加强与推动戏剧艺术的建设和发展,我国开始邀请苏联戏剧专家来华讲学,并派遣学生去苏联、民主德国等国学习戏剧。1960年,村山知义、千田是也等带领日本话剧团一行七十

余人到我国访问演出,启动了中外戏剧交流。

1956年国家提出百花齐放、百家争鸣方针,举办第一次全国话剧会演,极大地促进了话剧艺术的繁荣。1959年中华人民共和国成立10周年之际,话剧舞台涌现出许多优秀剧目,如《龙须沟》《胆剑篇》《关汉卿》《红色风暴》《万水千山》《马兰花》(儿童剧)等优秀剧目,赢得广大观众的肯定与赞扬。此外,焦菊隐导演的《茶馆》、黄佐临导演的《大胆妈妈和她的孩子们》,对话剧舞台艺术表现力、民族化等方面进行了实验性的探索,取得了可喜的成就。

但由于思想上"左"的偏差,过分强调艺术为政治服务,话剧舞台上还出现了大量公式化、概念化的作品。1962年初,国家文化部、戏剧家协会在广州召开座谈会,再次明确艺术创作要坚持"百花齐放、百家争鸣"的方针,话剧迎来转机,舞台上出现了《霓虹灯下的哨兵》《第二个春天》《年青的一代》等一大批优秀剧目。"文化大革命"的十年浩劫期间,全国艺术院团学演革命样板戏,话剧的演出和创作陷入停滞。

六、新时期的话剧(1977—2000)

1978年中国共产党十一届三中全会召开,掀开了中国历史新的一页。话剧艺术进入新时期,话剧创作思想解放,在主题和题材上突破了许多禁锢,一批新剧目上演,话剧舞台再现繁荣景象,如表现革命战争和领袖题材的《陈毅出山》《西安事变》《报童》等,描写现实生活的《于无声处》《报春花》《红白喜事》《高山下的花环》等,探索性的《屋外有热流》《绝对信号》《车站》等。老一代剧作家也新作迭出,如曹禺的《王昭君》、陈白尘的《大风歌》、吴祖光的《闯江湖》等。

新时期以来的话剧艺术,在文学、舞台艺术、理论研究等方面,进行了探索与实践。剧目中出现了新观念及非传统的表现手法,如多场次或无场次的戏剧结构、模糊的主题、意念化的形象塑造、时空跳跃的情节、小剧场的实验话剧、打破第四堵墙,舞台上还出现面具、几何图形布景道具、电子灯、激光灯、LED屏幕、现场乐队等各种表现手段。1980年以来,在

隔绝多年之后海峡两岸开始交流。北京、上海等地上演了台湾剧作家姚一苇的《红鼻子》、张晓风的《和氏璧》。大陆的艺术院团也到台湾演出。随着改革开放的推进，中外戏剧交流有了很大的发展，日本、英国、希腊、联邦德国、美国的著名剧团陆续到中国演出。北京人民艺术剧院的《茶馆》多次出访法国、瑞士和联邦德国等国，成为中国话剧走向世界的良好开端。北京和上海还联合举办了莎士比亚戏剧节，演出20多部莎士比亚作品，引起世界剧坛的关注与赞誉。这些戏剧交流促进了我们对世界戏剧的了解和对本民族戏剧的思辨。

经历了一个多世纪的曲折而复杂历程的中国话剧，在长期的探索和实践中，奠定和形成了以现实主义为主的创作方法与美学传统，取得了辉煌的成就。但是，如何继承以现实主义为主的创作方法和美学传统，如何推进话剧民族化的创作，如何对待不同的戏剧观念，如何有效借鉴与吸纳世界各民族戏剧创作的宝贵经验，融入我们的戏剧创作，仍是我们需要不断思考的问题。

第二节 欧阳予倩与《桃花扇》

一、欧阳予倩的戏剧创作

欧阳予倩（1889—1962），中国现代戏剧奠基人之一、中国著名戏剧家、戏剧教育家，原名立袁，号南杰，1889年5月1日出生于湖南浏阳一个书香官宦家庭。欧阳予倩从小受到良好的古典文学熏陶。1904年到日本留学，先后入成城中学、明治大学商科、早稻田大学文科。1907年，与曾孝谷、李叔同发起，在东京成立了留日学生话剧艺术团体春柳社。

欧阳予倩一生以戏剧救国救民与启迪民智为奋斗目标。辛亥革命后，他提出"中国旧戏，非不可存。惟恶习太多，非淘汰洗净不可"。欧阳予倩一生创作了40余部话剧，导演50余出话剧，改编和修改戏曲剧本50余部。他的剧作显著特点是：具有与时代脉搏相通的进步倾向，具有民族性

和现代性。其代表作有《泼妇》《车夫之家》《同住的三家人》《越打越肥》《忠王李秀成》《桃花扇》等。

二、《桃花扇》鉴赏

1. 剧情梗概

明朝末年，朝政腐败，民不聊生，关内各地暴发农民起义，关外清兵虎视眈眈，欲乘虚而入。时值复社领袖之一、河南才子侯朝宗避难于南京，他抨击时弊，痛斥当朝奸佞文人阮大铖的举动，赢得秦淮名妓李香君的爱慕，二人成为知己。为收买侯朝宗，阮大铖出白银三百两，托与侯朝宗有交往的杨文聪代赠，用以梳拢李香君。不知底细的侯朝宗感激收用。相聚之夜，侯朝宗扇上题诗作为定情之物送与李香君。隔日，李香君从杨文聪口中知晓妆奁花销来历，便取下珠翠、罗衫，要杨文聪如数退还阮大铖。

翌年，明崇祯皇帝自缢煤山，朝政败落。阮大铖勾结凤阳总督马士英在南京拥立福王继位后，趁机加害复社文士。侯朝宗被迫与李香君告别，逃出南京。为泄私愤，阮大铖借马士英笼络淮阳督抚田仰之机，献计买李香君送田仰为妾。李香君誓死不嫁以头撞桌，昏厥于地。无奈之中，杨文聪要李香君养母李贞丽替嫁，之后随手从地上捡起李香君失落的诗扇，取笔溅了李香君血迹在诗扇上点画成几枝桃花。

年景动荡不堪，八年之中，李香君日夜思念侯朝宗，身体愈来愈欠佳。一日，侯朝宗不期而至，久别重逢，李香君激动不已，潸然泪下。在诉说思念之情时，李香君发现侯朝宗的穿着与从前大有不同，不得已，侯朝宗讲出自己投了清军的缘由，李香君不接受侯朝宗的任何说辞与解释，严词斥责其变节投敌行为和苟且偷生处世之道，在极度悲痛中撕碎定情诗扇，以示决绝。侯朝宗自惭形秽，黯然离去。

2. 剧作赏析

三幕九场话剧《桃花扇》是欧阳予倩40年代的代表作。该剧以同名传奇为蓝本改编、重新创造而成，该剧的主题、情节和人物塑造，都与原作有很大不同。

话剧《桃花扇》是一部现实主义历史剧。这部历史剧选材独特，立意鲜明，既尊重历史事实，又不拘泥于历史事实，突出表现了爱国主义的主题。

在如何写作历史剧问题上，欧阳予倩认为："写史上大人物，说明一个大的历史事件，反映那个时代的精神，这是一种性质的历史剧；像话剧本《桃花扇》写的主要是几个平常人，企图通过他们反映南明时代人民的感情或者仅仅是作家思想感情的寄托，都无不可。但写戏只能当写戏，为着戏里的需要，适当地配备一些人物来说明问题，并不是对每个人物的生平事迹都要做全面的交代。"[1] 据此，欧阳予倩采取传统戏曲的开放式结构，虚实结合，以虚写实，情节曲折多变化，使剧作场场有戏，幕幕精彩。

在人物塑造上，欧阳予倩运用对比手法，使人物各具鲜明的性格特征，又突显出彼此的品格差异。剧中的李香君是一个聪明、伶俐、善良、性情高傲、爱憎分明的年轻美貌女子，她憎恨奸佞，爱慕忠义。她与侯朝宗的相爱，并非是一见钟情。侯朝宗年轻、俊美、多才，又倾慕她和真诚地爱她，使得李香君感到十分投缘，便以身相许，愿与侯朝宗同患难共生死。相反，侯朝宗后来投靠清军的行为令她大失所望，在极度的痛苦之中她以死明志。在这里作者把李香君这个历史人物高度艺术化。相比之下，侯朝宗是一个贵公子，很有文才，他虽愤世嫉俗，有热情，想为家国做一番事业，但他在挫折中经不起考验，迷失志向，成为李香君所不齿之人。李香君的悲剧也是侯朝宗的悲剧。杨文聪是一个性格并不单纯，能诗善画、言语举止适宜的风流名士。他既同侯朝宗等复社文人做朋友，又和魏忠贤党羽阮大铖来往亲密，其处世哲学可窥一斑，不即不离、无可无不可。李贞丽也是剧中一个很重要的人物，她在危急关头仗义助人，挺身代李香君嫁田仰，体现了勇于自我牺牲的高贵品格。剧中的柳敬亭、苏昆生虽是乐工，但二人对李香君影响很大。在李香君的心里，柳敬亭性情爽快，思想深刻，言谈与说唱中总是表露出愤世嫉俗之情；苏昆生性情浑厚，思想单纯，幽

[1] 欧阳予倩：《〈桃花扇〉序言》，引自《欧阳予倩戏剧论文集》，上海文艺出版社，1984版，第238页。

默中带有伤感的情调,但他们是有气节、富有正义感和善良可爱的师傅,是可信赖和依托的挚友。

总之,在这部经典话剧里,欧阳予倩以真挚的感情,塑造了一个正气凛然、不畏惧官宦欺辱、不苟同权贵、敢于反抗、令人悲悯的歌妓艺术形象,赞美了下层百姓的淳朴情感和忠心爱国情怀。

第三节 郭沫若与《屈原》

一、郭沫若的戏剧创作

郭沫若(1892—1978),中国著名现代诗人、剧作家,中国现代历史剧的开拓者,原名郭开贞,又名郭鼎堂,笔名沫若,1892年11月16日出生于四川乐山一个封建大家庭。自幼学习古诗文,养成扎实的文学功底。1913年,东渡日本留学,先后入东京第一高等学校预科、冈山第六高等学校。留学期间,他接触了大量的外国文学作品,受泰戈尔、惠特曼、歌德等人诗歌的启迪。

郭沫若早期的戏剧创作,体现了"五四"革命的时代精神和巨大的反封建气魄。抗日战争时期,是郭沫若进行历史剧创作的高峰时期,1941年"皖南事变"后,郭沫若提出戏剧必须发挥自身的战斗作用,与法西斯和一切暴力侵略者进行斗争。他的代表作有《女神三部曲》《三个叛逆的女性》《屈原》《虎符》《高渐离》《孔雀胆》《南冠草》《蔡文姬》《武则天》等。

二、《屈原》鉴赏

1. 剧情梗概

为了离间楚齐联盟,秦国使臣张仪到楚国游说楚怀王,秦国愿以商于六百里之地送给楚国,条件是楚齐断交。屈原识破张仪的诡计,力谏楚怀王勿听其谗言,坚持联齐抗秦才是楚国的大幸和关东六国人民的大幸。

张仪阴谋未得逞,便与楚王宠姬南后郑袖勾结,设计阴谋离间楚怀王

与屈原。南后以排练"九歌"为名骗屈原入宫，巧言夸奖屈原"文章又好，道德又高，又有才能，又有操守"，当楚王回宫之际，南后诈作头晕，倒在屈原怀中，并诬告屈原调戏她。楚王昏庸暴戾，未辨真伪便以"淫乱宫廷"罪名免掉屈原左徒官职，并将他逐出宫廷。随后，楚王宣布与齐国绝交，与秦国修好。

屈原被贬后，他钟爱的弟子宋玉叛离他，投靠了宫廷，屈原不顾自己安危，舍命劝诫楚怀王要多想

《屈原》演出剧照

想楚国的前途，多替楚国的老百姓设想，并痛骂奸贼张仪险恶，怒斥南后："你陷害了的不是我，是我们整个儿楚国呀！""是我们整个儿的赤县神州呀！"楚怀王大怒，命人把屈原关进东皇太乙庙。侍女婵娟坚信屈原忠于楚国，被人陷害，她不惧南后威逼，不受宋玉、子兰利诱，也被押入太乙庙。

身陷囹圄、担忧楚国安危的屈原怀着满腔悲愤以《雷电颂》表达心中的愤懑："把这黑暗的宇宙，阴惨的宇宙，爆炸了吧，爆炸吧！""把这比铁还坚固的黑暗，劈开！劈开！劈开！"为除心患，南后命庙祝郑太卜以毒酒毒死屈原。当其假意献酒给屈原时，婵娟与搭救她的卫士闯入，欲救屈原逃出牢笼。屈原万分感动，便以酒来谢婵娟，不料婵娟误饮毒酒身亡。盛怒之下，卫士将郑太卜杀死，举火焚庙。在熊熊火光中屈原万分悲痛，呼唤婵娟醒来，无助中诵读《橘颂》祭奠婵娟。

2．剧作赏析

"郭沫若是一位狂飙突进的革命浪漫主义诗人和剧作家。"[2]

[2] 陈白尘、董健：《中国现代戏剧史稿》，中国戏剧出版社，1989年版，第168页。

五幕历史剧《屈原》是郭沫若的代表作，为了写好这部历史剧，他曾陷入苦苦的思索："屈原的悲剧身世太长。在楚怀王时代做左徒时未满三十，在楚襄王二十一年郢都陷落殉国时，年已六十有二。三十多年的悲剧历史，怎样可以使它被搬上舞台呢？""屈原在历史上的地位太崇高了，他的性格和他的作品都有充分的比重。要描写屈原，如力量不够，便会把这位伟大人物漫画化。这是很危险的。"[3]在经过深入地考察与思考后，郭沫若投入写作，他从种种历史现象和矛盾的史料、观点中提炼出能够表现屈原的核心精神，设定和组织情节场面营造诗化的氛围，凝练出剧本的主题思想。

首先，在情节结构的设置上，作者用一天表现屈原一生复杂的经历，表现了屈原坚持联齐抗秦，同以争宠的南后、贪图私利的官大夫等人为代表的弃齐降秦的楚国保守势力之间的激烈抗争；其次，以情写人，重点表现屈原刚正不阿、嫉恶如仇的精神品格，而不拘泥于平常琐碎的细节，使人物形象塑造极为鲜明；再次，既以情写人又以情写史，不限于史实而集中侧重塑造屈原的性格、理想和抱负，并利用《雷电颂》《橘颂》等诗歌来渲染戏剧气氛；最后，剧作以史喻今，饱含作者对国家民族命运的担忧与深切的情感，讥讽消极抗日的国民党，希冀用文学唤醒和鼓舞民众奋起抗战。

郭沫若把屈原塑造成一个志洁行廉、不苟品性的政治家和耽于理想、敏感清高、心怀浪漫的诗人。在他看来，屈原人格的魅力在于其爱国情怀和高洁品质，他是民族灵魂的体现。剧中的《雷电颂》是一部正气歌，它以诗意的语言赋予雷电神力，使之化作手中的倚天长剑劈开、焚毁黑暗世界，表达了屈原热爱祖国、坚持正义、渴望光明的理想。五幕历史剧《屈原》以历史为题材，以剧为形式，以诗为灵魂，作者"把时代的愤怒复活在屈原的时代里"，表现了抗战时期人民的抗战要求和同仇敌忾的民族精神。

[3] 郭沫若：《郭沫若剧作全集》第1卷，中国戏剧出版社，1982年版，第483页。

1942年4月，中华剧艺社在重庆国泰大剧院公演《屈原》。之后，此剧还曾在苏联和日本等国上演。这部作品被公认为是郭沫若历史剧中成就最高、影响最大的一部戏剧。

第四节 老舍与《茶馆》

一、老舍的戏剧创作

老舍（1899—1966），著名作家，原名舒庆春，字舍予，笔名老舍。1899年2月3日，他出生于北京一个满族的家庭，自幼跟随寡母度日，饱尝了生活的艰辛。

老舍是一位多产作家，在40多年的创作生涯中涉足文学创作的各个领域，创作了大量的作品。老舍从事戏剧创作开始于1939年，由于他出身平民和了解平民，他的作品大多取材于市民生活。他善于描绘城市贫民的生活和命运，善于通过描写人物与人物的对话，刻画满脑子封建宗法观念的保守落后的中下层市民在面对社会变迁而产生的惶惑、犹豫、寂寞的矛盾心理，以及种种进退维谷、不知所措的可笑行径。老舍的戏剧给人一种"小说式"或者"散文式"戏剧的印象，通俗简易，朴实无华，幽默诙谐。具有浓郁的北京韵味是老舍剧作的总体风格与鲜明特色，他的代表作有《残雾》《面子问题》《归去来兮》《谁先到了重庆》《方珍珠》《龙须沟》《茶馆》《女店员》《全家福》等。

二、《茶馆》鉴赏

1．剧情梗概

《茶馆》全剧共分三幕，前后跨越半个世纪。

一心想让父亲的茶馆兴旺起来的王利发勤勤恳恳、八方应酬，倾心经营裕泰茶馆。然而，严酷的社会现实使他无力支撑下去，最终被黑暗的社会吞噬。经常出入茶馆的民族资本家秦仲义一直抱有实业救国的雄心，但

《茶馆》演出剧照

残酷的社会现实导致他理想破灭。正直的旗人常四爷因感叹大清国要亡被抓进监狱，之后自谋生路，维系简朴生活。剧中还揭示了孙二爷、刘麻子、唐铁嘴、二德子、宋恩子、吴祥子等一众小人物的生存状态。

第一幕，1898年戊戌变法失败后，裕泰茶馆依然是"繁荣"景象：三教九流，各方人士聚集在此，提笼架鸟、算命卜卦、卖古玩玉器、玩蝈蝈蟋蟀的，无所不有。年轻精明的掌柜王利发各方照顾，左右逢源，但面对常四爷被抓、庞太监花钱买老婆等种种事件，他无力应付。唯一心安的是秦仲义没有马上收回他经营的裕泰茶馆。

第二幕，民国初年，军阀连年混战使百姓深受苦难，北京城里的大茶馆都关张了，唯有王利发改良经营，把茶馆后院改成公寓租给大学生。但社会上的动乱还是波及茶馆，时常逃难的百姓堵在门口，大兵闯进抢夺柜上的钱，还有侦缉队不时前来敲诈，这些都使得王利发苦不堪言。

第三幕，抗战胜利后，国民党在美国的支持下挑起内战，爱国人士惨遭镇压，民众陷入了内战的灾难。小刘麻子陪着政府官员沈处长纠集流氓特务，霸占年迈老掌柜王利发苦心经营了一辈子的老裕泰茶馆。绝望之际，王利发的两个五十年前结交的老朋友常四爷和秦二爷相约来看望他，面对社会的变迁与各自惨淡的人生，三个老人撒起捡来的纸钱，大笑自嘲祭奠余生……最终老掌柜王利发自缢，以死抗议不公平的社会。

2. 剧作赏析

《茶馆》是老舍杰出的代表剧作、"京味话剧"的典范之作、中国话剧史上的经典名剧，享誉中外。老舍说："茶馆是三教九流会面之处，可以容纳各色人物，一个大茶馆就是一个小社会。"《茶馆》剧中出场人物多达70人，50余人有台词，这些人物的身份差异很大，除了裕泰茶馆掌柜之外，还有吃皇粮的旗人、办实业的资本家、清宫的太监、信洋教的教士，以及职业特务、打手、警察、流氓和拉纤的、相面的、说书的等，三教九流，无奇不有。这些形形色色的人物与生活场景构成了一个多面的"社会"层次，映照出混沌的时代。以小茶馆来反映大社会，揭露半殖民地半封建社会的黑暗和罪恶，暗示这样的社会的末日来临和必将会灭亡，充分体现出老舍创作《茶馆》的深刻意图。

《茶馆》的戏剧结构独特，突破了传统戏剧手法，以开放的卷轴式的平面结构展现故事。全剧没有一个贯穿始终的情节线索，也没有贯穿始终的矛盾冲突，人物的活动即裕泰茶馆掌柜王利发与其他人物的生活片断构成情节线索。剧中人物虽多，但关系并不复杂。每个人的故事都是单一的，人物之间的联系基本上是单线的、小范围的。众多人物和他们所发生的一个个小事件，生动而鲜活地向人们呈现出一幅旧社会"浮世图"。

《茶馆》的戏剧冲突设置很特殊，尽管剧中有许多形形色色的人物，但这些人物之间并不存在直接的、具体的、针锋相对的冲突，人物与茶馆的兴衰也没有直接关联。剧中所有的人物似乎都是受到或者在某种外力的作用下循着自己的轨迹生存，王利发、常四爷、秦仲义等正直、善良的人无法摆脱厄运的袭击和捉弄；马五爷、庞太监以及刘麻子等那些异常活跃的社会渣滓，各自按照自己的道德准则行事。在这里，老舍把矛盾冲突的焦点直接指向那个行将灭亡的旧时代，而将人物之间的冲突表现为民众与不公平的社会的冲突。

《茶馆》以精练的语言表现人物的性格，勾勒出一幅幅生动的人物肖像。老舍说："我总期望能够实现话到人到。这就是说我要求自己始终把眼睛盯在人物的性格和生活上，以期开口就响，闻其声知其人。三言两语

就勾出一个人物形象的轮廓来。"如在常四爷与二德子发生冲突时，坐在偏僻角落的马五爷说了两句话："二德子，你威风啊！""有什么事好好的说，干吗动不动就讲打？"凶恶的二德子就服帖地赶紧请安。话虽不重，却十分厉害，平息了一场风波。当常四爷提出让马五爷给评评理时，他的一句"我还有事，再见"，表明他根本就不想搭理没落的旗人常四爷。由此，短短的三句话就揭示出当时"吃洋饭"之人的威风。再如，当裕泰茶馆的房东秦仲义提出要涨房租时，王利发马上回应："二爷，您说的对，太对了！可是这点小事用不着您分心，您派管事的来一趟，我跟他商量，该涨多少租钱，我一定照办！"涨房租对王利发是件大事，但他知道不能当面拒绝，便满口答应下来，一是不让秦二爷失身份，二是使自己有回旋的余地。这段话将王利发精明、圆滑、随机应变的性格特点活灵活现地展示出来。

《茶馆》的人物设置，老舍进行了刻意安排：一是主要人物自壮到老，贯穿全剧。如表现王利发、常四爷、秦二爷从壮年到老年，挣扎一生找不到出路，年迈力衰以"撒纸钱"的方式祭奠自己，老舍在哀悼他们的悲剧命运的同时，诅咒行将就木的时代。二是次要人物父业子承，散见剧中。如二德子、小二德子；刘麻子、小刘麻子；唐铁嘴、小唐铁嘴；宋恩子、吴祥子的后代小宋恩子、小吴祥子。老舍以父子相承的表现手法加强了剧中人物的连贯性，同时也随之交代了时代变迁——旧中国社会由封建到半封建、半殖民地的演变过程。三是描述其他人物与生存时代密切联系的故事，如吃洋教饭的马五爷，以及庞太监、国民党官僚沈处长等，通过这些各具特色的人物揭示当时的社会风貌。四是安排了众多的招之即来、挥之即去，无名无姓，只露脸不说话的人物，组成社会的活动群体。因此，《茶馆》建构了"展览式人物群像"，既重点突出，繁中有序，又借人物的身世遭遇和袭承，揭示出那个必将灭亡的旧时代全貌。

《茶馆》是一部宏大的史诗剧，蕴含着风俗喜剧所具有的幽默和诗意。该剧于1958年3月在北京人民艺术剧院首演，获得巨大成功。1980年至1986年，《茶馆》先后在联邦德国、法国、瑞士、加拿大、日本等国

家上演,受到世界各国人民的欢迎与好评,为中国话剧艺术赢得了极高的荣誉。

第五节 曹禺与《雷雨》《日出》《原野》《北京人》

一、曹禺的戏剧创作

曹禺(1910—1996),中国剧作家、戏剧教育家,原名万家宝,字小石,祖籍湖北潜江。1919年9月24日出生于一个没落的封建官僚家庭,生母早逝,姨母薛咏南嫁给曹禺的父亲担当起抚养曹禺的重任。曹禺自小就随继母进戏院听戏和看戏,戏剧在他幼小的心灵里扎下了根。1922年秋,曹禺考入南开中学,积极参与南开新剧团的戏剧活动。1926年发表小说《今宵酒醒何处》时使用笔名曹禺。1929年父亲病逝,同年9月曹禺由南开大学转入清华大学西洋文学系,开始潜心钻研戏剧,广泛阅读古希腊悲剧和莎士比亚、契诃夫、易卜生、奥尼尔等世界著名剧作家的剧作,这些对他产生了深刻的影响,也为他后来从事戏剧创作奠定了基础。

曹禺是伟大的现实主义大师。他广泛借鉴吸收中国戏曲艺术和欧洲戏剧艺术,在戏剧艺术创作上获得了卓越成就,为中国现代戏剧的发展做出了杰出的贡献。他的代表作有《雷雨》《日出》《原野》《蜕变》《北京人》和《家》(根据巴金同名小说改编)、《胆剑篇》(与于是之、梅阡合作)、《王昭君》等。

二、《雷雨》鉴赏

1. 剧情梗概

一个夏天闷热的上午,周家客厅里使女四凤正在滤药,鲁贵为主人擦皮鞋,他以责问女儿和大少爷周萍的私情迫使四凤拿出一部分私房钱给他用,随后他说出周公馆闹鬼的事情,提醒四凤别犯傻,借以笼络父女关系。鲁大海来到周公馆,以矿工代表身份要见董事长周朴园,并要

妹妹四凤辞去周家的事。蘩漪下楼向四凤询问周萍的消息和四凤母亲的事，17岁的周冲喜欢上了四凤，对母亲蘩漪说想把自己的学费分一半给四凤去上学，恰巧周萍走来，蘩漪询问他是否真要离开家去矿上。送走德国客人，周朴园来到客厅询问蘩漪为什么不喝药，责令周萍劝"母亲"喝药，蘩漪被迫喝下苦药，跑回自己房里，周朴园对家里的混乱很不满意，严厉责骂周萍不守规矩。

中午，周萍同四凤见面，表示到矿上安顿好再来接四凤，还约定晚上十一点到四凤的屋里相会。蘩漪恳求周萍不要丢下她去矿上遭到拒绝，激愤中她斥责周萍当初引诱她，使她现在母亲不像母亲，情妇不像情妇。周萍冷漠地表示他是他父亲的儿子，并绝情地说他与蘩漪的谈话是最后一次。被激怒的蘩漪警告周萍："一个女子，你记着，不能受两代人的欺侮。"四凤的妈妈鲁侍萍万万没有想到三十年前她伺候周家的老爷，三十年后她的女儿又伺候周家的少爷，她向蘩漪表示要把女儿带走。周朴园以怀念的方式将家里的一切摆设都按过去侍萍在时布置，可他万万没有想到客厅里站在他面前、带有无锡口音的女人竟是三十年前的旧人侍萍，并知道了找他谈判的罢工代表鲁大海就是他和侍萍的第二个儿子。周朴园决定用钱来了结他们的恩怨，侍萍当面撕碎了五千元支票，提出要见她的萍儿。

夜晚，周冲奉母命给鲁家送一百块大洋，鲁贵收下买了吃喝的东西，鲁大海逼鲁贵把钱退还给周冲。周萍冒雨从窗外跳进四凤的房间，在雷雨中跟踪而来的蘩漪把窗子紧紧关死，鲁大海和母亲回来发现周萍，四凤惧怕愧疚跑出家门，鲁大海要置周萍于死地，侍萍极力阻止，让周萍趁机逃走。在周公馆，四凤向母亲哭诉她已经怀上周萍的孩子三个月了，鲁侍萍强忍悲痛，答应让周萍带四凤走，永远不要再见到他们。蘩漪带周冲进来阻止并喊叫周朴园来认他的儿媳四凤，在疯狂中讲出她和周萍的私情，周朴园命令周萍跪下认生母鲁侍萍，四凤无法面对残酷的现实，冲到花园触碰漏电的电线身亡，周冲跑出搭救四凤触电而死，周萍在书房开枪自杀。面对死去的孩子，鲁侍萍痴呆无语，蘩漪疯狂自虐，在电闪雷鸣的狂风暴

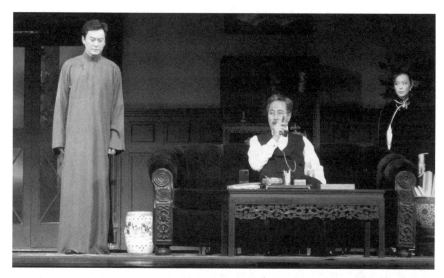

话剧《雷雨》塑造了众多鲜活的人物形象

雨中周朴园瘫坐在客厅里。

2．剧作赏析

1933年，23岁的曹禺创作完成了他生命中的第一部剧作——四幕悲剧《雷雨》。"还是那句话：'时日曷丧，予及汝偕亡。'要把这个社会毁掉……我感觉这个旧社会要动，要变，再不变不得了。"[4]

四幕悲剧《雷雨》暴露了封建大家庭的罪恶，对封建家庭的专制蛮横及其对人性的扼杀进行了深刻的揭露，对追求个性解放的人物给予了极大的同情与哀婉。但《雷雨》的主题并非是单一的，社会悲剧和命运悲剧交错，给人以深刻的印象，如血缘关系与命运对人的捉弄（周萍和四凤相恋，周萍为维护父亲尊严而动手打鲁大海，三十年后鲁侍萍与周朴园再次相遇恩怨未解，发现女儿四凤重蹈她的旧辙），郁闷焦躁的生活氛围（反复出现的蝉鸣、电闪雷鸣和暴雨连连，闷热的天气搅扰每一个人物，使其感到烦躁与不安），主要人物对宿命的呼号（鲁侍萍与周朴园三十年后相见的恩怨对话，鲁侍萍亲眼见自己一双儿女相恋时对老天的绝望哀号）等戏剧场面，表现了作者对人的命运与社会的拷问。

[4] 曹禺：《曹禺全集》第7卷，花山文艺出版社，1996年版，第333页。

《雷雨》通过周鲁两家三十年复杂的纠葛，揭示出封建大家庭的悲剧和罪恶。曹禺自己说："写《雷雨》是为了反封建。我生长在封建氛围很浓的家庭里，我周围的亲戚、朋友，差不多都是封建社会里的核心人物，代表了封建社会的丑恶、黑暗，使我感到可厌、可恨，不能自制……我心中反封建的思想是十分明确，清晰的。"

《雷雨》由序幕、一幕、二幕、三幕、四幕和尾声构成，以地点、时间、情节相一致的"三一律"原则，构筑了戏剧情境与舞台演出空间，巧妙地将舞台事件、矛盾冲突、人物关系整合在一个完整的结构之中。剧中的人物按照各自的心理动机展开各自的行动并相互作用，最终全剧在悲剧高潮中结束。剧本的序幕和尾声的设置具有特殊作用，将所描写的故事从当下穿越到十年前，进而引发观众关注舞台上所演绎的戏剧故事，与此同时，造成观众观剧的心理间离效果，把控观剧情感活动。

《雷雨》采用倒叙的锁闭式结构，构架起全剧。第一幕至第四幕，只有短短不到一天的时间，在周公馆里把周鲁两家三十年的恩怨纠葛、矛盾冲突全部展开、了结，揭示了命运的残酷，揭露了封建家庭的黑暗与罪恶。其中，结构上的突转与追溯式叙事手法的运用使剧情富有很强的戏剧性，如：第一幕鲁贵在榨取四凤留给母亲的零用钱之后，讲出周公馆闹鬼的丑闻；第二幕里周朴园从看到旧雨衣到听出鲁侍萍的无锡口音，从谈论三十年前女子投河的事情，到发现面前老得让他认不出来的鲁侍萍，周朴园的忏悔心绪转为紧张、厌恶和排斥；第四幕被迫叫周萍认亲生母亲侍萍等，均在发现中突转，促动戏剧情节奔向最后的高潮。

《雷雨》还通过生活细节，表现人物之间的矛盾冲突。如：第一幕周朴园逼繁漪喝药，繁漪抗拒，周朴园命周萍跪请"母亲"喝药，繁漪将苦药喝下。这里对周朴园的专制和繁漪个性被压制的痛苦，给予了充分的揭示。第二幕周朴园与鲁侍萍三十年后相见，他们之间的谈话表面上看似较为平静，但无论是面对过去还是面对现在，内心和情感上都充满了矛盾与强烈的冲突。在这一幕里，繁漪斥责周萍当初不应引诱她，使她现在母亲不像母亲，情妇不像情妇。周萍冷漠地表示他是他父亲的儿子，激怒繁漪发出

警告:"一个女子,你记着,不能受两代人的欺侮",揭示了两个人情感彻底决裂。第四幕在周公馆四凤向母亲哭诉她已经怀上周萍的孩子三个月了,鲁侍萍强忍悲痛答应让周萍带四凤走,永远不要见到他们,蘩漪带周冲进来并喊叫周朴园来认现在的儿媳四凤,在疯狂中讲出她和周萍的事情,周朴园命令周萍跪下认生母鲁侍萍,接着发生了四凤无法面对残酷的现实,冲到花园触碰漏电的电线身亡,周冲跑出搭救四凤触电而死,周萍在书房羞愤开枪自杀等一件件悲惨的事情,在电闪雷鸣的狂风暴雨中给人以极大的震动,令人惊悚。

在人物刻画上,作者对每个人物做了画像,如:周朴园想有辉煌的人生和健全的家庭,但他最后失去一切,他是罪恶的集中者;蘩漪有着桀骜不驯的性情,追求个人价值,个性张扬,为之付出血的代价;鲁侍萍无法承受命运的不公与暴虐,在人生的旅途中倒下;幼年缺失母爱、父子关系不亲密的周萍与继母关系暧昧,又贪恋年轻的四凤,在猥琐中走完人生;周冲善良和天真,难以理解身边发生的一切,在不合时宜和孤独中付出年轻的生命;鲁大海从出生到工人代表,饱尝了人间的疾苦,他与残酷剥削工人的董事长——他不知的生身父亲周朴园是死对头,在他的心里周家没有好人;单纯、善良和顺从的四凤对复杂的世事无知,掉进爱的旋涡中,在痛苦挣扎中触电身亡;一生好吃好赌的鲁贵见钱眼开贪婪成性,专爱偷窥他人私密,对女儿进行敲诈,是一个不像父亲的唯利是图的卑鄙小人。

《雷雨》是中国现代戏剧史上一部永恒的经典。曹禺"善于深入到现实世界的错综复杂的生活关系中,运用艺术形式表现出自己对社会生活发展的某些本质意义及必然规律的感受与理解,因此,人物的血缘纠葛与命运巧合更真实、更典型地反映了人们的阶级关系和阶级压迫的残酷性,悲剧的结局引人思索,在思索所中探究悲剧的深刻社会根源"[5]。

[5] 陈白尘、董健:《中国现代戏剧史稿》,第 339 页。

三、《日出》鉴赏

1. 剧情梗概

陈白露是一个纯洁的少女,也曾有过一段诗意浓浓的爱情生活,后因生活变故所迫,由家乡只身来到大都市的洋场,成了一名高级交际花。她每天周旋于潘月亭、张乔治、顾八奶奶等巨商富贾之间,过着纸醉金迷的生活。旧时恋人方达生的到来,唤起陈白露对往事的回忆和对新生活的憧憬,她很感激方达生对自己的关心及愿同她离开这里回到家乡的建议,她厌恶和鄙视周围的一切,但已无力摆脱奢侈的生活。

一天,陈白露从流氓黑三手中救下一个小女孩——小东西,并认做了干女儿。为了保护这个小女孩,她求助银行经理潘月亭帮忙向黑三的主子——金八爷求情放了小东西。然而小东西未能逃出魔爪,还是被黑三抓走卖到下等妓院。尽管得到妓女翠喜的照应,小东西最终还是因不堪凌辱而上吊自尽。

小东西的死对陈白露打击很大,她对自己的生活愈发感到恐慌厌倦。潘月亭做投机生意失败,栽倒在黑社会头目金八爷手里,无力支付陈白露厚厚的欠账单据。当陈白露得知金八爷为她付清了一切债务并发现黑三整天监视她的行动时,她清楚地意识到自己已换了主人,无路可走,她似乎从小东西和翠喜身上看到自己可怕的厄运将降临,她不愿再做上流社会有

《日出》演出剧照

钱人的玩物，在茫茫黑夜中静静地吞下安眠药，默念着她早先诗人丈夫的小说《日出》中的词句："太阳升起来了，黑暗留在后面。但是太阳不是我们的，我们要睡了"，告别了让她感到耻辱和无望的人世。

2．剧作赏析

四幕社会悲剧《日出》是曹禺的代表作之一，也是中国现代戏剧史上优秀的现实主义力作。该剧以 30 年代初期半殖民地、半封建社会中国大都市为背景，运用对比衬托的手法，通过表现陈白露华丽的客厅和三等妓院宝和下处两种不同的环境，描写了下层劳动人民的悲惨遭遇与痛苦挣扎，控诉了"损不足以奉有余"的社会，抨击金钱化社会制度的罪恶。

"我也愿望我这一生里能看到平地轰起一声巨雷，把这群盘踞在地面上的魑魅魍魉击个糜烂，哪怕因而大陆便沉为海。"这充分表达了曹禺对半殖民地半封建黑暗腐烂社会的诅咒。

《日出》的戏剧结构，采用"横断面"的方法，以散文式的笔调、人像展览式手法，以一个观念将各种场景和人物活动紧密连接，让剧中人物各自按照生活的逻辑活动。同时，作者将剧中人物划分为两类不同的社会阶层——"禽兽和鬼"似的上流社会的人们和"可怜的动物"似的底层社会的人们，使"有余者"和"不足者"形成了强烈的对比，用众多人物生活的"横断面"来阐释"损不足以奉有余"的主题意蕴，进而揭露和批判被金钱化的半殖民地、半封建社会中国的黑暗现实。

《日出》的矛盾冲突主要表现在两个方面：一是方达生、陈白露、黄省三、翠喜和小东西等"不足者"同潘月亭、顾八奶奶、胡四、张乔治、黑三、王福升及不出场的金八等"有余者"之间的矛盾冲突；一是"有余者"潘月亭同金八之间的社会势力的较量，以及李石清与潘月亭之间的奴才与主子的内部缠斗撕咬。

在人物形象塑造上，曹禺说："《日出》里没有绝对的动作，也没有绝对的人物。顾八奶奶、胡四与张乔治之流是陪衬，陈白露与潘月亭又何尝不是陪衬呢？这些人物没有什么主宾关系，只是萍水相逢，凑在一处。他们互为宾主，交相陪衬，而共同托出一个主要角色，这'损不足以奉有余'

的社会。"[6]

陈白露是全剧的中心人物,因生活所迫,抵御不了金钱的诱惑而投入"有余者"的怀抱,方达生唤起他对过去的美好回忆,但她无力摆脱奢侈的生活。陈白露富有同情心,为了保护小东西,不惜同金八作对,她厌恶和鄙视周围的一切而又无力改变和摆脱。无论她怎样抵抗周围环境对她的围猎,她都摆脱不了悲剧命运,逃脱不了那个金钱化的丑恶社会对人的吞噬,她的悲剧形象亦是《日出》的灵魂。剧中的方达生对陈白露周围发生的不公平、不合理的事件想有所反抗并去改变,但他在这个世界的力量极其微弱,迎接他的只能是失败。黄省三以为凭着自己的老实安分就能养活妻儿老小,最后却被迫与家人走上绝路。翠喜为了一大家子人能活下去而在宝合下处卖笑以养活家人,她对小东西只能给予同情。小东西虽年轻弱小,但不肯屈服于金八的威逼,最后以死抗拒恶势力的迫害。这些"不足者"的人生,在金钱化的社会黑暗中被吞噬。

剧中的潘月亭是"有余者"的代表人物,他唯利是图、阴险狠毒,利用李石清而又与其钩心斗角,在他的眼中只有金钱是万能的,把陈白露当作金丝鸟当作玩物,虚伪奸诈,要尽手腕实现个人目的,搞投机生意不成,最终被黑社会头目金八击垮。李石清是一个有着极强自尊心、用尽心思、忍受屈辱和艰辛往上爬的自私、阴险和狡猾的人,他想把自己从"不足者"变为"有余者",他看透了周围的世界,以为人与人之间只有冷酷无情,要想生存就应是无毒不丈夫,所以他疯狂而恶毒地侮辱黄省三的人格,但他似乎从黄省三的身上看到了自己的过去和未来。张乔治穿着洋服,口中不时讲几句洋文,自视是社会上高等、漂亮的人物,但他实际上是个十足的招摇撞骗的虚伪、油滑之徒。顾八奶奶不满足自己的富有,希望得到别人夸赞,哪怕是虚情假意的奉承。胡四自我感觉是"天下第一"的美男子,他应酬顾八奶奶为的是从顾八奶奶口袋里掏出钱。这些尽显上层社会的丑恶。

[6] 曹禺:《曹禺全集》第5卷,花山文艺出版社,1996年版,第35页。

《日出》中的第三幕，一直存在争议，却是最贴近曹禺心魂的。为写这一幕戏他经受了相当多的磨难。他曾一次次地忍着刺骨的寒冷、冒着被人误会的危险瑟缩地踯躅到"鸡毛店""土药店"等各种险恶环境中，把所见所闻一字一字记下来，之后躲到他的小屋里埋头写下那些地狱里的苦难。"果若《日出》有些微的生动，有一点社会的真实感，那应作为色点的小东西、翠喜、小顺子以及在那地狱里各色各样的人，同样地是构成这一点真实的因子。"[7] 在这里曹禺深切表达了对底层苦难者的极大同情与对不公世道的厌恶。

曹禺在《日出》中鞭挞旧社会的不公，对未来则报以憧憬和希望。剧作第四幕结尾时，窗外工人们高唱："日出东方，满天大红！要想得饭吃，可得做工！"这满含力量、激昂的打桩歌声，预示着一种潜在的伟大的力量，它必将冲破"损不足以奉有余"的金钱化社会的黑暗，拥抱新生活的曙光。

四、《原野》鉴赏

1. 剧情梗概

秋天傍晚，原野的铁道旁，蹲了八年大牢的仇虎从囚车上逃下来回到家乡，要找害死他父亲和把他妹妹卖到窑子的焦阎王报仇。他从白傻子口中得知焦阎王已死了，他原下了聘的媳妇花金子嫁给了焦阎王的儿子焦大星，仇虎激怒之下决定对他儿时朋友焦大星与焦母复仇。焦大星在母亲的逼迫下离开家到外面做事，花金子送他到村口铁道旁。花金子为解气，逼焦大星说"淹死我妈"，双目失明的焦母来到他们身旁，呵斥儿子到站上去做事，并恶言恶语咒骂花金子。孤独的花金子被突然出现的仇虎惊住，两人重逢，百感交集，约定晚上在花金子屋里见面。

十天后的一个夜晚，在焦家的堂屋，仇虎与花金子叙旧，焦家的常客常五闯来，仇虎躲进里屋，花金子拿出好酒招待常五，喝了酒兴奋的常五

[7] 曹禺：《曹禺全集》第7卷，第33页。

告诉花金子,焦母已经感到家里不安静,特意派他查看,而且报了侦缉队,还叫人召回焦大星。花金子要仇虎赶快离开,并表示她要跟仇虎离开这个家。焦母由外面回来,恶语相骂,威胁恐吓,想从花金子口中套出仇虎的消息。焦母以叫白傻子来看新媳妇为由,帮她查看家里有没有外人,仇虎推倒冲进花金子屋的焦母,夺门而出。焦大星由外面匆匆赶回家,花金子不等焦大星问及家里发生的事情,便先发制人地与焦大星闹了起来。在屋里一直监听的焦母出来向儿子讲他的媳妇偷了人,叫焦大星拿出皮鞭抽花金子,逼她招供。花金子不惧,数落焦家的罪恶并嘲讽焦大星是个窝囊废。焦母见状,举起铁拐棍欲砸死花金子,仇虎破门而入。

当日夜晚,焦母与花金子和仇虎谈判,要他们离开这里。花金子对仇虎的复仇计划感到忧虑和恐怖,劝其改变主意。仇虎与从外面回来的醉醺醺的焦大星摊牌,激怒焦大星动手与他决斗,白傻子来说焦大妈不在屋里,仇虎发觉不对,冲出门去。焦大星苦求花金子留下没有效果,掏出匕首要杀花金子,可他下不去手。仇虎知道焦母叫常五报侦缉队了,原准备放下的复仇之火重新燃起。黑夜里,他结束了梦呓中的焦大星的性命,焦母悄悄摸进花金子屋里,用她的铁拐棍向床上砸下,她的小孙子死在铁拐棍下而不是仇虎。焦母抱着小孙子疯狂而悲惨地呼号,要仇虎偿命。黑夜里四处枪响,仇虎带着花金子逃进黑林子里,但他们左突右突总是跑不出黑林子,仇虎精神陷入恍惚。破晓,天现曙白,侦缉队围上来,仇虎将包着金子的包袱交给花金子,说等孩子生下来告诉他,爸爸并没有叫侦缉队逮住,随后用匕首刺向自己腹部,花金子含泪逃走。

2. 剧作赏析

《原野》是曹禺唯一一部描写中国农村的经典名剧。"民国初年,北方农村是军阀混战的战场和军队兵源及粮草基地。一些流氓地痞,跟着'大帅'就是'兵',携枪回乡就是'匪',兵匪一家,抢男霸女,占田夺地,使农村的阶级矛盾空前尖锐。"[8]曹禺回忆幼年时奶妈曾给他讲的血泪身世

[8]《中国大百科全书·戏剧卷》,第69页。

和铤而走险的农民故事在他的脑海中留下深深的记忆，使他把创作视角转向当时中国北方的农村。《原野》中的仇虎是曹禺塑造的唯一的悲剧英雄，他的复仇行动是全剧的核心情节，构成全剧的中心事件与主要矛盾冲突。

序幕描述了仇虎归来报仇的因由，即焦阎王活埋他的父亲、把他妹子卖到窑子死去，诬告他为土匪，打瘸他的腿送进大牢蹲了八年，焦家还把他下聘的女人花金子强娶做了新媳妇。这一切使仇虎心中对焦家充满了仇恨，这些也就构成了全剧的基本情节、戏剧动作与戏剧冲突，剧中几次提起仇家与焦家结下仇恨的根由，将戏剧冲突一次一次地加重和强化。第一幕中的常五与金子关于仇虎回来，侦缉队要抓仇虎的对话；第二幕中的焦母与仇虎的较量，她点破仇虎目的，答应仇虎带着花金子走，而不要伤害焦家的人；第三幕中的仇虎与花金子逃到黑林子，走不出去而产生恐怖幻觉性的狂语。这些情境的设置使《原野》一开始就充满血腥的气味，复仇像一条枯野的藤蔓，把整个世界缠绕遮盖，令人喘不过气来。

两家的冤仇构成人物内心生活的依据，不断触发人物的心理与情感产生激烈活动，冶炼仇虎复仇意志与行动，这其中他与焦母之间的较量和他为报家仇而杀焦大星前的心理矛盾，以及杀死焦大星后内心的恐惧与自我谴责都发展到极致。"父债子还"在中国农民看来是理所应当的，对仇虎来说是天经地义的。但是这种封建宗法伦理思想是十分愚昧的。仇虎狠心下手杀焦大星就在于他认为焦大星是焦阎王的儿子。被仇虎杀死的焦大星及被焦母误杀的小黑子，他们都是无辜的和悲惨的。仇虎复仇了，可他没能捣毁黑暗的恶势力，他陷入深深的自责与极度痛苦中，陷入恐惧的心狱而难以自拔。善良的焦大星的惨叫和小黑子婴孩般嗫嚅的一丝呻吟，一遍遍地重重敲击着仇虎内心的良知，犹如一把把尖刀扎在仇虎的心上。深夜远处传来的鼓声，焦母撕裂人心的叫魂哀号，使他的心灵颤抖、神经错乱，堕入恶魔般幻觉的深井。仇虎虽敲掉了身体上的镣铐，却无法挣脱掉精神上的镣铐。仇虎实现了复仇，但没有逃出厄运，没有逃出恶势力的追捕，最后被侦缉队枪杀。仇虎的结局是悲剧性的，表现出作者的悲悯之情。

《原野》中的花金子是一个狂放、泼野、不具有传统妇德的女子,"我是野地里生,野地里长,将来也许野地里死",是她青春的激情和生命活力的写照。她与焦母针锋相对,不屈从、不服输,她对痴情却窝囊的丈夫焦大星既同情又厌恶,她与仇虎有着共同点,敢爱敢恨敢作敢为,她与仇虎原始的激情的爱恋,充满原始力和野性的魅力。花金子的丈夫焦大星是个善良、懦弱无能的可怜虫,他在花金子和母亲之间犹如被掌控的玩偶,没有自己的意志和独立的行动能力,他忧郁痛苦的灵魂任人摆布,他永远是母亲怀抱里的孩子、龟缩在生命空壳里的"死人"。焦大星的母亲焦母虽已双目失明、风烛残年,却具有坚定的生命意志,是一个"强者"。她要控制一切,她把儿子焦大星抓在手里,她把小黑子抱在怀里,不让他们被花金子迷住与伤害。她视花金子是狐狸精,时时羞辱、诅咒和作践花金子。她虽极力试图以自己的"力量"保护儿子和小孙子不遭仇虎伤害,但最后,失去儿子和孙子的焦母只能为丧子之痛孤独、绝望地哀号。

《原野》的第三幕带有强烈的表现主义色彩。具宗教迷信色彩的鼓声、招魂引路的红灯、焦母叫魂的哀号、仇虎在黑林子中逃跑时的幻觉和内心恐慌及其挣扎与苦斗既是现实的,也是灵魂深处的,均生动地外化于舞台之上。

《原野》是一部心理悲剧,在浓重的神秘色彩和一种原始力的氛围中,深刻揭示了压迫者与被压迫者之间残酷的搏斗,深刻揭示了伦理道德观念、封建迷信观念对人性和人的精神的摧残与吞噬。正如曹禺所言:"《原野》不是一部以复仇为主题的作品,它是要表现受尽封建压迫的农民的一生和逐渐觉醒。"[9]

五、《北京人》鉴赏

1. 剧情梗概

30年代初的北平,一个旧式的、没落的士大夫家庭。

[9] 曹禺:《曹禺全集》第5卷,第100页。

中秋节近正午的光景，曾家旧宅的小花厅里，离开曾家多年的老仆人陈奶妈带着自己的孙子小柱子来探望老太爷，曾思懿"热情相待"她们祖孙二人。讨债的人在曾家门外喊叫还钱，曾思懿不肯让管家张顺将讨债的赶走。曾文清要出门做事，趁机向愫方诉说他的想法，曾思懿窥见后大闹，冷嘲热讽使尽手段。因为房钱的事，江泰大发脾气，撒野耍浑，弄得曾家人气愤又无奈。厌倦了曾家生活的瑞贞有了身孕，她知道曾霆并不爱她，喜欢的是袁园，愫方劝她不要打胎，但她不想改变想法。八月节晚上曾家请客，曾思懿假意关心愫方的婚姻大事，借全家人都在场之际，她提出要为愫方主婚，嫁给曾家房客袁任敢，曾皓和曾文清表示异议。正在此时，几个讨债的闯了进来，要曾家还钱，危机中袁任敢的长相像猿人的"北京人"同事起身赶走了讨债的人。

当天夜里喝多了的江泰来到小花厅与曾文清、袁任敢大谈他的人生见地。曾文清托陈奶妈递纸条约愫方见面，表示自己对不起愫方，要她嫁给袁先生。老太爷曾皓被愫方的婚事闹得心神不定，找愫方想问个究竟，愫方答应他不嫁人。曾霆与瑞贞决定分手，以朋友相待，当他从袁圆口中得知瑞贞怀孕一事后，痛苦的他想去死。曾思懿在房里发现愫方给曾文清的书信暴怒，与曾文清大闹，当面羞辱愫方。曾文清很苦闷，又端起烟枪，他的这一行为气得父亲曾皓舌麻中风，醉酒发疯的江泰揪住已昏厥的曾皓发泄怨气，众人把曾皓送到医院。曾文清拿着一件旧外衣、一个破帽子和一画轴漠然离开家。

一个多月后，曾皓生日当天的傍晚，杜家向曾家讨债，条件是交钱或以房子抵押，或以曾皓上了十五年漆的棺材顶债。曾思懿认为老太爷曾皓有钱，她不想出钱替他还债，便提出交出老太爷的寿木。江泰自荐去找自己的朋友公安局局长帮忙解决要债的问题，大家对他此举既意外又兴奋，期待他能够帮助家里渡过难关。曾霆写下了和瑞贞的离婚协议，曾瑞贞告诉曾霆她明天与袁家的人一起离开，曾霆感到惆怅。曾瑞贞劝愫方跟她一同走，不要为着所谓的一个人、一个梦把自己关在曾家这个牢里，愫方表示自己的付出是值得的，她相信曾文清一定会在外面做出一番成绩来，

《北京人》演出剧照，苏德新摄

结果曾文清熬不住外面的辛苦偷偷回到家里，愫方的梦被砸碎了。江泰在外面花掉了找警察局长办事的三十元钱，醉醺醺被警察押送回来，曾家彻底无望了。杜家的人来讨债，老太爷曾皓在无助痛苦的哭喊中眼见杜家人抬走了他的棺材，他瘫躺在沙发上疲倦地昏睡。愫方最后服侍姨父曾皓，劝其好好休息之后含泪告别，决然地和曾瑞贞一同离开了这个曾寄托梦想的曾家老宅。曾家的大少爷曾文清在无望中吞下鸦片与世诀别。老太爷曾皓在女儿曾文彩"耗子，闹耗子"的哄骗下和搀扶下回到自己的小书斋……

2．剧作赏析

曹禺说："《北京人》，我认为是出喜剧。我写的时候是很清楚的，写的就是喜剧，有什么可悲的呢？该死的死了，该跑的跑了……当然，它的情调比较低沉，低沉这是时代给的低沉。但是从整个戏剧的基调来看，这是个喜剧。"[10]

《北京人》创作于1940年。全剧共三幕，剧情开始于中秋节的上午，结束于一个多月后的暮秋的夜晚。第一、二幕发生在中秋节的正午；第三幕（第一、二场）则是中秋节过后一个多月的一天近黄昏时——老太爷曾皓的生日。剧本描写了旧时北平一个没落士大夫家庭——曾家三代人衰败、沦落的最后一段时日。当年曾家拥有丰厚的财力，常年过着悠闲的日

[10] 曹禺：《曹禺全集》第5卷，第101页。

子，但不劳而获的寄生虫式的生活使曾家迅速衰落，债台高筑。由于曾家的经济不佳，前来要债的不断，以致提出将曾老太爷的寿木顶债。曾家的家庭矛盾丛生，老太爷曾皓与儿媳妇曾思懿为了钱钩心斗角，曾文清与曾思懿夫妻性情不合，曾思懿经常羞辱愫方，以吓阻丈夫与表妹接触，老太爷曾皓与女婿江泰也因为钱发生不愉快乃至对抗，曾思懿与曾彩玉姑嫂互相挤对倾轧，时时针锋相对，曾瑞贞与曾霆小夫妻没有感情，分手后出走曾家，为着表哥曾文清走出家门干出一番事业而愿以"多少事情是要拿出许多痛苦才能买个明白呀"的愫方最后彻悟，冲出精神牢笼，决然离开曾家，寻求光明的新生。这些构成了全剧矛盾冲突的线索与人物行为的基础。

《北京人》在揭示曾家祖孙三代人之间的矛盾冲突及曾家外部纠葛的同时，以袁家父女的现代人的快乐精神作为反衬，辅以瑞贞和愫方无法再忍受精神上的痛苦而反叛逃离，揭露了封建家庭虚假的伦理、家规对人的心灵的禁锢、摧残和吞噬，并以善良与丑恶、新生与腐朽之间的较量集中表现了生命对光明与新生活的渴求，宣告封建家庭精神统治彻底崩溃。

《北京人》在结构设置上呈现出双层结构的特色：一是由曾家的种种生活矛盾冲突构成的线索，如围绕杜家要以曾老太爷的棺材抵债，曾皓与儿媳曾思懿、女婿江泰之间发生的矛盾冲突；再就是围绕曾文清的出走，曾家父子之间、曾文清与曾思懿夫妇之间，以及愫方与曾文清、曾思懿之间发生的矛盾冲突。这些是戏剧的外在冲突，曾家老老少少、男男女女可笑的喜剧行为受到了辛辣的嘲讽。二是以曾家为代表的现实北京人和以北京猿人为象征性的"北京人"的矛盾冲突，再就是剧本中描述的却未出现的代表希望的北京人与曾家代表的现实北京人的矛盾冲突，如袁任敢父女自我主宰的意志，曾瑞贞决定不生下腹中的孩子，毅然同曾霆离婚，从曾家出走，以及愫方在梦醒之后不再忍受曾家对她的绑缚利用，同瑞贞一同逃出曾家，寻求光明的新生活。这是戏剧的内在冲突，作者对悲剧性人物曾瑞贞和愫方的觉醒给予了充分肯定和赞美。

《北京人》在艺术上追求平静、自然、隽永的戏剧风格，结构上没有

刻意强化矛盾冲突，然而剧中每一个人物的行动和展现出来的性格却都与矛盾冲突紧紧联系在一起。曾皓的卑劣自私，曾思懿的险毒泼辣，曾文清的软弱妥协，曾霆的唯唯诺诺，江泰的满腹牢骚，曾文彩的胆小怯懦，曾瑞贞的苦闷和反抗，愫方的感伤与牺牲，都在曾家的风雨飘摇中，深化着戏剧主题。

《北京人》是悲剧，但它的悲剧表象后面是喜剧。曾家大大小小的三对夫妇，他们的结合与人生是悲剧性的。曾文清与曾思懿冤家路窄、情趣不合，心中苦闷重重；江泰与曾文彩寄人篱下，吵吵闹闹，每日无有安生；曾霆与曾瑞贞为故去老人成婚，互不相知，如同路人；但真正困苦窘迫的是愫方，她的人生充满悲情。愫方的苦难，瑞贞的苦难，以及曾文彩的苦难，无不具有悲剧的色彩。曾老太爷的棺材被抬走，让死了的杜家老爷用了，暮年的他跪地称儿子曾文清是爹，求他不要再抽鸦片；江泰酒醉后疯子一样地大喊大叫，撕扯着与被儿子气得昏死的曾老太爷算账讲理，他自荐可找张局长帮忙解决家中困窘，结果花掉曾文彩的三十元钱后醉醺醺地被警察抓回；曾文清无力在外谋事回到家中，无脸面对愫方，吞噬鸦片自杀，使又怀有身孕的曾思懿成了寡妇；精神遭受沉重打击的曾皓从昏睡中醒来，询问西屋有什么声响，女儿曾文彩却以闹耗子敷衍将要死去的父亲……一切昏腐的终将逝去，可谓是十足的生命喜剧。剧作从"戏剧化的戏剧"转向"生活化的戏剧"，将主题的深刻内涵蕴藏于自然的生活之中，以含蓄、抒情和富有诗意的表现形式呈现出独特的喜剧风格。这喜剧化的蕴彩，更是曹禺对新的、未来的"北京人"满含诗意的、热情的赞美，以剧作歌咏挣脱封建礼教束缚的青春生命所闪现出的亮丽光芒。

第六节　田汉与《名优之死》

一、田汉的戏剧创作

田汉（1898—1968），中国现代戏剧奠基人之一、剧作家、诗人、电影

家，原名寿昌。1898年3月12日出生于湖南长沙县一户贫民家庭，1916年考入日本东京高等师范学校。在日本留学期间，田汉阅读了莎士比亚、歌德、席勒、易卜生、契诃夫的剧作，开始转向戏剧创作。1930年后，田汉接受了马克思主义，情感转向工农大众，着力表现民众反压迫求解放的斗争精神。抗日战争爆发后，田汉投入抗战戏剧创作，激励民众为民族存亡浴血奋战。

现实主义和浪漫主义的高度融合是田汉戏剧的主要特征，旨在表达要摧毁丑恶社会和建立新世界的心声。中华人民共和国成立后，他提出戏曲"三改理论"，对旧剧目重新加工，为戏曲改革做了大量的工作。他的代表作有《获虎之夜》《名优之死》《梅雨》《回春之曲》《秋声赋》《丽人行》《关汉卿》《文成公主》等。

二、《名优之死》鉴赏

1. 剧情梗概

讲究戏德戏品、不糟蹋玩艺儿、把戏看得比生命还重，是名优京剧老生刘振声一生的追求，受世人称赞。他所求的就是能培养几个有天分的、看重玩艺儿的徒弟，把本事能够传下去，满足戏迷，对得起先祖。

刘凤仙从小被卖给人家当丫头，经常受气挨打，一次因失手打碎了主人的玉钏逃了出来，刘振声收留了她，当作亲生女儿一样照料，并出钱请师父教她学戏，把她培养成了戏迷喜爱的名角。但刘凤仙在小有名气之后，禁不住娱记小报的吹捧和金钱的诱惑，同一个流氓恶霸杨大爷相识，沉迷于交际场所，不在玩艺儿上用功夫。刘振声看在眼里痛在心头，他不忍心眼见自己的女弟子被毁掉，几番尝试叫刘凤仙回头，都没有任何结果。于是刘振声便与流氓恶霸杨大爷展开面对面的较量，他不顾下流小报毁坏自己名声，也不惧有人在台下喝倒彩、砸场子，挺身奋战保护自己和女弟子，但他还是抵不住流氓恶霸杨大爷的侮辱与迫害，最后怒极病发，心力交瘁地倒在舞台上含愤而去。醒悟的刘凤仙在悔恨与悲痛中呼唤着师傅刘振声醒来……

2. 剧作赏析

三幕话剧《名优之死》是田汉的一部杰出的现实主义剧作。该剧创作于 1927 年，通过描写戏曲艺人刘振声的悲惨遭遇，揭露了半殖民地半封建的中国社会的黑暗，激发人们为推翻"容不了好东西"的丑恶社会进行斗争。

《名优之死》的主人公刘振声是一名京剧老生，性格正直刚强，十分看重自己的艺术，讲究戏德、戏品。他认定"怎么叫有德行呢？就是越有名气越用功"，"玩艺儿就是性命"。他贫困交加，但从不为了赚钱而糟蹋自己的艺术。他把整个生命都灌注在艺术事业之中，唯一的心愿是："我只想多培养出几个有天分的，看重玩艺儿的孩子，只想在这个世界上得一两个实心的徒弟。"他主张不要依附于那些有权势的人，要联合起来保护自己并敢于跟恶势力抗争，但他最后因心力交瘁，倒在舞台上含恨死去。

《名优之死》通过一代名优刘振声同流氓恶霸杨大爷斗争，与女弟子刘凤仙在艺术上的矛盾与分歧等，揭示了不同人物的命运与发人深省的社会悲剧。该剧的"悲剧性包含着深刻的社会内容。它一方面体现了作者一贯追求'真艺术'的精神，一方面也迸发出与那个扼杀艺术、毁灭一切美好事物的旧社会进行不屈斗争的愤怒的火焰"[11]。田汉笔下的刘振声这一艺术形象是根据民国初年艺人刘鸿生而创作的，剧中深刻地描写了在恶势力横行的旧社会艰难生存的贫困艺人的苦难人生，创造了一个真实感人的艺术形象。田汉在描述旧社会戏曲艺人的苦难遭遇的同时，就艺术的宗旨、社会命运、艺术人生向人们发问，并对不公正的、丑恶的社会现实给予了深刻的揭露与批判。

戏中戏的结构是《名优之死》的鲜明特点，以京剧艺人的生活为题材也是中国现代戏剧民族化的具体体现。在全剧情节的推进中，矛盾冲突发展自然、流畅，前台与后台的戏相互烘托相互映照，穿插明晰得体。如第一幕通过左宝奎与萧郁兰的闲聊，把刘凤仙的身世和刘振声巴望她做个好

[11] 陈白尘、董健：《中国现代戏剧史稿》，第 252 页。

角儿，可她偏不在玩艺儿上下功夫，专在交际方面下功夫，姓杨的坏蛋每晚都来捧场，打凤仙儿的坏主意等事情和盘托出，将全剧主要矛盾自然地交代出来。如第三幕通过刘振声斥责刘凤仙忘恩负义出卖自己，刘凤仙不服而委屈哭泣，流氓恶霸杨大爷见状向刘振声耍威风，刘振声将其摔倒在地等一件件事情，将刘振声与流氓恶霸杨大爷、刘凤仙的矛盾冲突逐步推向高潮。全剧的主要矛盾是刘振声与流氓恶霸杨大爷的对立和斗争，刘振声与女弟子刘凤仙关于"玩艺儿就是性命"的观念分歧与主要矛盾缠绕在一起，剧中其他角色也都交织在刘振声与流氓恶霸杨大爷的主要矛盾以及刘振声与刘凤仙的师徒分歧之中。

《名优之死》的人物语言简洁而又个性鲜明。刘振声的刚正、真挚和抑郁，左宝奎的幽默、机智和滑稽，刘凤仙的虚荣、娇气和无情，杨大爷的蛮横、狡诈与虚伪，都通过人物性格化的语言淋漓尽现。

尽管《名优之死》的人物结局是悲惨的，但通过刘振声同恶势力的坚韧斗争，表现出了人们的觉醒和为了自身追求而抗争、不惧毁灭的精神，引人深思，催人奋进。

第七节　夏衍与《上海屋檐下》

一、夏衍的戏剧创作

夏衍（1900—1995），著名文学家、文艺评论家、翻译家、社会活动家，原名沈乃熙，字瑞轩、端先，1900年10月30日出生于浙江杭县一个书香门第家庭。夏衍在少年时，就对旧的社会制度不满，具有反抗精神。作为中国20世纪30年代左翼戏剧的先驱者，夏衍对中国现代戏剧事业做出了杰出的贡献。他继承"五四"以来中国话剧的优秀传统，在戏剧的表现内容、手法和艺术形式上进行创造与探索，形成了其独有的艺术风格。

夏衍将戏剧创作与社会生活紧密联系在一起，其剧作具有鲜明的政治性与艺术性。他关注知识分子精神上的苦与乐，表现市民的日常生活与内

心矛盾，揭露社会时弊，以激发民众的觉悟和斗志。他的代表作有《赛金花》《秋瑾传》《上海屋檐下》《心防》《法西斯细菌》《芳草天涯》等。

二、《上海屋檐下》鉴赏

1. 剧情梗概

1937年4月的一个雨天，"一个郁闷得使人不舒服的黄梅时节"，旧上海东区习见的带有楼梯的弄堂房子里，光线很暗。这一楼一底的屋子一共住着五户人家：二房东林志成一家，小学教员赵振宇一家，失了业的洋行职员黄家楣一家，沦落风尘的女子施小宝，年老的报贩"李陵碑"。

像往常一样，各家日复一日地过着自己的生活。年老的报贩"李陵碑"因独生子死在"一·二八"战事中，每天以酒浇愁，不时哼着"盼娇儿，不由人，珠泪双流……"施小宝这个被抛弃的年轻妇人无力对抗邪恶势力，只能去卖身度日。小学教师赵振宇与世无争，安贫知命，从不在乎他的妻子整天牢骚满腹、愁穷叹苦，唠叨他不成大器，他们有一儿一女，日子紧巴，不富裕。洋行职员黄家楣因失业苦楚贫困，辛苦培养他大学毕业的父亲从乡下来看望他和妻儿，两天的时光老父亲察觉出儿子窘困，看到儿子儿媳避他去借债、典当衣物，不忍留下，借田里活忙要回乡下，临别时把仅有的一点钱塞进小孙子的襁褓里。

二房东林志成是一家工厂的职员，十年前受好友匡复托付照看其妻子杨彩玉和女儿葆珍，几年过去，入狱的匡复音信渺茫，出于生活的需要与情感的联系，林志成与杨彩玉同居，并成为葆珍的养父。十年之后革命者匡复从监狱释放归来。林志成与自己旧时的好友匡复不期而遇，茫然不知所措。在匡复不断的询问下，林志成不得已把他与杨彩玉同居的事，以及这些年所发生的一切如实地告诉了匡复。杨彩玉面对意外归来的瘦弱憔悴的前夫痛不欲生、悔恨交加，彩玉责怪匡复为什么这么多年没有音信给她和女儿，她以为匡复不在了，所以就与林志成在一起了。她哭诉她和女儿葆珍过着颠沛流离的苦难日子，怨恨命运的不公与残酷。匡复无言以对曾经同情革命而脱离家庭与自己结合的妻子，他从心里深深地感到

《上海屋檐下》演出剧照

自己亏欠她们母女太多，十年的光景，如今的生活与人生变化太大，犹如一场噩梦吞噬着他、彩玉、林志成的心灵。匡复不想责怪任何人，他的心有如被一把无形的利剑深深地刺伤而疼痛。最终，匡复做出了选择，在和女儿葆珍短暂地欢聚之后，他走出了这个让他思念很久的家门，在葆珍和小伙伴们"我们都是勇敢的小娃娃，大家联合起来救国家！救国家"的歌唱声与雨声中消失在黑夜里。

2．剧作赏析

《上海屋檐下》是夏衍的一部现实主义戏剧杰作，是他戏剧创作成熟的标志，也是中国现代戏剧史上的经典作品之一。夏衍在《上海屋檐下》的后记中写道："这是我写的第五个剧本，但也可以说这是我写的第一个剧本。因为，在这个剧本中，我开始了现实主义创作方法的探索。"[12]

夏衍通过对同一屋檐下的五户人家的日常琐事的描写，反映了社会下层小人物在生活中的苦闷与悲伤、困扰与挣扎、失望与希望，通过对日复一日的凡常生活的描写，潜心地挖掘着人生内在的悲剧与无奈。剧中困扰林家的是一场别样的感情纠葛，置身其中的每个人都承受着痛苦和煎熬，匡复出狱时强烈的团聚欲望在妻子已改嫁的现实面前破灭，当妻子表示可重新回到他的身边时，他疑虑自己能否给她幸福，当了解了妻子和好友志

[12] 夏衍：《夏衍全集——戏剧剧本》上，浙江文艺出版社，2005年版，第232页。

成同居的经历后,他不忍再把痛苦施加于他人,最后决定丢开私人的恩怨,告别一切,再次投奔革命,为更多的受难者奋斗。林志成的苦痛在于受好友之托照顾其妻,后与其妻同居而背负心灵的责难和负罪感,好友匡复出现后他慌乱无措,其中似乎不乏解脱之感,尽管他还留恋着家庭的温暖和幸福,但更多的良知和自责使他也欲选择出走的路。杨彩玉更是去留两难,屡遭变故,生活的逼迫、命运的无常使她个性中原有的勇气退却了,渐渐地顺从命运,匡复的归来搅乱了她的心,眼前发生的一切实为十分难解的问题,她内心里一直眷恋着匡复,渴望重逢相见,但她又不愿伤害在穷困无望时给予她救助的林志成,使他痛苦与不幸,她的心被复杂的感情撕扯着,她的痛苦无人知晓。生活铸成了的错,她这个无辜的弱女子却要去承担苦果。

夏衍在《谈〈上海屋檐下〉的创作》一文中说:"有个外国戏,名字叫《巴黎屋檐下》,是出喜剧。我对喜剧有兴趣……《上海屋檐下》最初也想写成喜剧,后来却写成悲喜剧了。我想,悲剧的格调太喜剧化不好,反过来只写黄梅天气的愁云惨雾也不好。坏天气总有一天要过去的,在剧本中用赵振宇讲的话暗示出来:将来好的天气总会来的,一阵大雷大雨,爽朗的天气就要来了。"[13]

在剧作描述与呈现的底层人们生活的苦闷、悲伤和祈望中,我们似乎可以窥见那个沉闷时代的迷茫和光亮。剧中描写的"梅雨",既是指自然界的天气,也意指沉闷、压抑得使人喘不过气来的社会氛围。这是夏衍笔下的20世纪30年代中国城市的缩影与人的心境的象征。他对生活环境、对人物性格的刻画与内心活动的描写,无不带有社会特征。

夏衍要表现和反映的是旧时上海这个畸形的社会中的一群小人物,反映他们的喜怒哀乐,引起人们的关注。他注重人情写实,不着意制造矛盾,也不刻意呐喊,让人物语言符合人物情感和性格,使人物的行为忠实于生活环境。他表达了自己对这些小人物未来的希望和信心,特别是把希望寄托在葆珍这些"小先生"身上。他似乎听到孩子们高唱《勇敢的小娃娃》

[13] 夏衍:《夏衍全集——戏剧剧本》上,第229页。

歌声，感受到了"大家联合起来救国家"歌声中的决心与激情。在他的笔下，这童稚的歌声促使匡复重新振作起来毅然走出家门，带着"决不是消极的逃避"而"勇敢地活下去"，忘却伤痛，迈上"救国家"的征途。

第八节　丁西林与《一只马蜂》

一、丁西林的戏剧创作

丁西林（1893—1974），剧作家、物理学家、社会活动家，原名丁燮林，字巽甫，1893年9月29日出生于江苏泰兴一个开明地主家庭。1913年于上海交通部工业专门学校毕业，次年入英国伯明翰大学攻读物理学和数学。留英期间，他广泛阅读萧伯纳、高尔斯华绥、易卜生等著名戏剧家的作品，为后来的戏剧创作打下根基。

丁西林是我国喜剧创作最有影响的剧作家之一，他的独幕喜剧代表了中国现代戏剧在喜剧创作上的成就。丁西林认为，独幕喜剧情节应单纯，不追求强烈的矛盾冲突，应表现人物各自不同的性格和人物之间的喜剧性矛盾，以形成独特的戏剧情势；要把握理性的感受，喜剧的笑应是"会心的微笑"，不应是像闹剧那样获取哄堂、捧腹效果；要进行细腻的分析，不要采用一般意义上的夸张手法与额外的笑料，不要露出斧凿痕迹。他的代表作有《一只马蜂》《压迫》《三块钱国币》《等太太回来的时候》《妙峰山》《孟丽君》等。

二、《一只马蜂》鉴赏

1. 剧情梗概

吉先生的母亲吉老太太来北京看儿子，转眼两个月过去了，她准备回南方老家。她有两件事放心不下：一是儿子的婚事未见着落，儿子也不与她谈，她很是着急；二是她本想促成女儿同表侄成婚，可女儿偏偏不肯。这两件事让她不顺心。不想，表侄对医院的护士余小姐有好感，要她做媒。

吉老太太在医院住过几天，余小姐给她留下很好印象，于是她决定在回南方老家前约余小姐见面谈谈。

余小姐来后，老太太感谢余小姐在她住院时的照料，借机把表侄的心思和学医出身并已经挂牌行医的情况一一向余小姐介绍。但吉老太太并不知道余小姐早已与她的儿子吉先生暗中相恋，而余小姐高兴地来见吉老太太，以为是要同她谈与吉先生的婚事，结果她感到有些失望，但她未露痕迹地表示想请吉先生帮着写封信征求父母的意见。吉先生虽与余小姐相恋，但他们之间却未明确恋爱关系，自然心里还没有完全的把握。当他从母亲口中得知余小姐不同意表兄弟提亲的事时心中暗自高兴，为了证实他们之间的感情，又不让吉老太太猜疑，他们当着老人家的面不得不相互以反话交谈，表达爱慕之情。他找个理由支走母亲，趁她去换衣服之时与余小姐单独相处，两人谈得十分投机。

当吉先生充满热情地要拥抱余小姐公开表示爱情时，这意外的举动使得余小姐不由失声大喊，吉老太太与仆人闻声赶来，想知道发生了什么事，匆忙中两人急中生智做"戏"，吉先生关心地问余小姐："什么地方？刺了你没有？"余小姐坦然回答："喔，一只马蜂。"到此，全剧戛然而止。

2. 剧作赏析

《一只马蜂》取材于生活小事，却以小见大，在揭露当时社会虚伪风气的同时，既对青年男女争取婚姻自主的举动给以赞许，又对以吉老太太为代表的半新半旧的人物给以善意的嘲弄。

全剧由四个段落组成。开端：老太太和吉先生商量给当医生的侄儿做媒的事，并想干预吉先生的婚姻大事。发展：余小姐出现，老太太替侄儿说媒，余小姐用言语敷衍。高潮：吉先生将老太太支开，两个年轻人互相以反语表达爱意。结局：吉先生拥抱余小姐，被老太太发现，余小姐谎称是"一只马蜂"。全剧以吉先生与余小姐的对话为重点，着力描写两人针锋相对的反语。二人对话由余小姐的直觉（知道将有有趣的谈判发生）引发的一些动作展开，从讲究衣服说起，挑出余小姐说出"我们都是社会的罪人"的言论，而吉先生正好利用这一论点，表明自己在发烧时所说的都是

"极真诚，极平常，极正当的话"，旁敲侧击地表达自己对余小姐的爱意，并借此试探余小姐对自己的情意。余小姐显然对吉先生怀有爱意，但嘴上偏偏不承认。吉先生明白余小姐的心思，便假借说社会上的人都在说谎，以此点明余小姐嘴上说的非心里所想，欲以自己的诚意与爱打动余小姐。正在此时，余小姐暗自高兴，便向在座的人讲她父母不同意自己嫁给医生，使人出乎意料。实际上余小姐早已想好准备谢绝吉老太太的说媒，因为她心里也早已对余先生产生了爱慕之情。

《一只马蜂》剧本构思新颖，结构精巧，含义深刻，台词俏皮、机智，生动有趣，结尾出人意料而又余味未穷。剧中对话大量运用反语、调侃、比拟。比如全剧一开场，吉先生同他的母亲吉老太太用白话文比拟新式小姐和用八股文比拟旧式小姐的有趣对话；之后，吉先生为母亲吉老太太写信的一段戏，他与母亲关于婚恋自由权的不同观点的辩论，以及对新式小姐表现出的不同态度的调侃对话等，均暗含一定的社会意义。这些场面的处理，从新旧观念的冲突、个性解放的主题、社会文化的内涵等方面表达了作者对社会现实问题的思考与批判。剧中除吉先生和他母亲吉老太太之外，还有一个重要的人物就是余小姐。他们三人之间的人物关系，充满了喜剧性。先是老太太替余小姐说媒，余小姐用言语敷衍。而后吉先生将老太太支开，他与余小姐互相以反语表达爱意。当吉先生要拥抱余小姐时，余小姐惊叫，吉老太太急忙赶来问发生了什么事，吉先生机智问道："什么地方？刺了你没有？"余小姐谎称："一只马蜂。"全剧在进入到高潮的戏剧性场面时结束。这种"欺骗"模式的结局设置，是丁西林喜剧结构的独有特征。

丁西林的喜剧以平坦自然中见新奇、质朴典雅中见谐趣为基本特征。他善于从特定的角度观察生活，尤其是生活细节。他写的全是生活琐事，剧中没有重大的事件和激烈的矛盾冲突，情节单纯，人物少，场景少，戏剧脉络简洁明晰，意韵隽永，耐人寻味。他的戏剧语言往往声东击西，幽默而不滑稽；对话简练含蓄，蕴含智慧的较量，以机智取胜。他的喜剧不对人物及其关系做专门的介绍，而是由逐渐展开的情节向观众说明每个人

的身份及性格特点。他笔下人物间的矛盾冲突往往是思维方式不同、生活态度不同的朋友、夫妻、长辈与年轻人、房东与房客等在情感方面的差异——只有心理活动与价值观念的磕磕碰碰,而这些都在含蓄的语言与细微的动作中浮现出来。

第九节　陈白尘与《升官图》

一、陈白尘的戏剧创作

陈白尘(1908—1994),剧作家、小说家,原名陈增鸿,又名陈斐等,1908年3月2日出生于江苏省清河县城(今江苏省淮安市)一个商人家庭。中学时代他受到"五四"新文学的影响,开始从事新诗和白话小说写作。1927年进上海艺术大学文学科学习,追随田汉创办南国艺术学院,成为南国剧社的重要成员。1930年参加左翼戏剧家联盟,从事戏剧活动。

陈白尘是中国现代戏剧史上一位重要的剧作家,也是一位杰出的戏剧教育家。他一生创作了大量的文学作品,但他的文学成就突出表现在剧本创作上,其中以喜剧和历史剧为主。他的代表作有《墙头马上》《汾河湾》《征婚》《秋收》《岁寒图》《升官图》《大风歌》《阿Q正传》等。

二、《升官图》鉴赏

1. 剧情梗概

一个凄风苦雨之夜,一所古老住宅的客厅里只燃着一盏如豆的油灯,闯入者甲和乙(流氓与强盗)为了逃避追捕而溜进来,他们威吓看门的老头不许作声,表示躲一夜就离开,老头害怕地应承,并表示到前面为他们把风。随后闯入者甲和乙查看了客厅的通道,感到安全后便闲聊起来,从一件线春袍子到做官,从敛财几十万到买个省长,渐渐两人进入梦乡。

闯入者甲、乙来到灯火辉煌、富丽堂皇的客厅,准备逃到后花园,突然在一片"打!打!打死他!"的喊声中知县和他的秘书长跑了进来,随

后一群百姓追进来,秘书长被打死……当闯入者甲为乙穿戴知县官服取乐时两个警察进来了,乙慌乱一团,甲对两个警察谎称他是知县的老朋友,他打死了一个乱党,保护了县太爷(指乙),命两个警察把装死的知县抬出埋掉。两个警察离开后,闯入者甲、乙刚要择路而逃,警察局马局长冲进来,闯入者甲再次扮演知县的老朋友并与马局长攀谈火热,当马局长离开后,闯入者甲、乙再次准备逃脱时,天井里传来卫生局钟局长到来的喊声,闯入者甲、乙明白他们走不出去了,便开始冒充知县和知县的老朋友张先生,接待卫生局钟局长、教育局齐局长、工务局萧局长和财政局艾局长。知县太太回来,闯入者甲用枪威胁她认假知县为丈夫,随后闯入者甲摇身一变成为秘书长,闯入者乙则正式出任知县。

有人来报,省长大人来视察。闯入者甲、乙携各局官员迎接省长大人,假知县致欢迎词,假秘书长汇报第一县城工程,警察局长、工务局长等也纷纷献殷勤报功绩。"廉洁""简朴"的省长大人头痛,开出药方:左边头痛一根金条,右边痛两根金条,前脑痛三根金条,后脑痛四根金条,左右前后都痛五根金条!如果再痛还要继续收缴。省长大人收足了金条,便宣布视察完毕,举办喜上加喜的四件大喜事。他娶了知县太太,假知县娶了马局长的妹妹,假知县被提拔为道尹,财政局长艾局长升为知县。就在省长、知县一同举办大婚时,众百姓冲入把他们一个个抓起来,要对他们进行公审。

黎明时分客厅铃声不断,闯入者甲在长沙发上酣睡未醒,只见闯入者乙在睡梦中大喊:"我不是知县呀!放了我吧!"闯入者甲被惊醒,他一巴掌把他的同伴打醒,催他赶快逃走。结果,他们被抓了起来,一场黄粱美梦结束了。

2. 剧作赏析

三幕政治讽刺喜剧《升官图》是"一部在中国现代戏剧史上首屈一指的政治讽刺喜剧,是中国现代戏剧最优秀的代表作"[14]。剧本通过对梦境

[14]《中国大百科全书·戏剧卷》,第358页。

与现实、荒诞与真实的描写，以夸张、漫画化的风格"把一个小县城肮脏的官场交易展现在舞台上，画出了一幅贪赃枉法、寡廉鲜耻、'关系'之学盛行、真理良心丧尽的群丑图，对国民党统治区腐朽反动的官僚政治进行了深刻暴露和辛辣讽刺"[15]，也可以说构成了当时国民党统治时期（20世纪40年代中后期）的一部"官场现形记"。因此，作者称他的《升官图》是一部怒书。

《升官图》通过两个强盗的升官梦，运用荒诞、离奇、夸张和漫画化的艺术手法对剧中的各色人等进行变形处理，体现出作者独特巧妙的构思。剧本的情节和结构精巧洗练，矛盾冲突错综复杂，语言讽刺寓于幽默之中，人物刻画漫画化，每一幕戏和每一段戏都妙不可言。剧中的闯入者甲（假秘书长）是贯穿全剧的关键人物，他由于有做衙役和当强盗的经历，所以能吹能骗，冒充知县的老朋友，编造他打死乱党、救护知县的惊险故事，善谋善变，能灵活处理与马局长及与艾局长的关系，安排迎接省长大人的富丽堂皇的布置，指挥公务局长、警察局长、卫生局长制造繁荣假象。手腕诡诈的他用手枪威迫知县太太接受认假为真的交易，用钱和知县官阶拿下试图搞掉他和假知县的财政局艾局长，最后与之握手言和。剧中的省长同样是一个重要的人物，他以正人君子、青天大老爷面目出现，实则是一个索贿贪色高手，是一个男盗女娼的狡猾政客。剧中其他人物也各具特色：警察局长马局长是个溜须拍马的能手；工务局萧局长专事政治告密；教育局齐局长想捞油水，又怕惹上是非；卫生局钟局长不识时务，是个十足的书呆子；假知县笨头笨脑，守财，遇事慌乱；知县太太则只认权钱而不认人。这些人物在剧中均是自私虚伪，丑态尽露。

陈白尘的《升官图》具有独特的喜剧性，表现为：一是敢于直面重大社会问题，制造火辣而犀利的"笑"，引发观众产生强烈共鸣；二是他的喜剧"笑"带有民族心理色彩，他把所有现实问题放在喜剧性矛盾中表现出来；三是运用戏曲传统讽刺手法对人物进行夸张、变形、漫画化表现；四是

[15]《中国大百科全书·戏剧卷》，第75页。

剧中情节有序推进，跌宕起伏，喜剧场面夸张与漫画化处理相结合。这些均使得陈白尘的喜剧非常生动、鲜活，演出效果强烈，在笑声中鞭挞着国民党统治的腐朽和昏暗。

第十节　宋之的与《雾重庆》

一、宋之的的戏剧创作

宋之的（1914—1956），著名剧作家、戏剧活动家。原名宋汝昭，1914年4月6日出生于河北省丰润县（现为河北唐山市丰润区）宋家口头村的一个农民家庭里。11岁时因家境困苦，父亲送他到二伯父家里寄养。1929年考入河北丰润车轴山中学读书，1930年春到北平谋生，阅读了大量的文艺刊物，产生强烈的文学创作冲动，1933年加入左翼剧联，1936年到上海开展"国防戏剧"活动，1937年参加上海抗日救亡演剧一队，组织抗日演剧活动。

宋之的是一位对中国民主革命和解放事业抱有强烈社会责任感的戏剧工作者。茅盾曾说："他的创作是和二十五年我国的惊天动地的大事件紧密的联系着的"，"从一开始就与现实斗争密切联系着，他是作为一个革命者而掌握戏剧艺术为武器的"。[16]宋之的代表作有《雾重庆》《凯歌》《群猴》《保卫和平》等。

二、《雾重庆》鉴赏

1. 剧情梗概

抗战期间，一群年轻人流亡到陪都重庆，他们中有的是北平C校的大学生，事变后逃到南方，有的是没有名望的青年作家，还有曾在家乡从事教育工作、做过科长、逃到这里的难民夫妇。在这里他们的生活没有着落，

[16] 陈白尘、董健：《中国现代戏剧史稿》，第548页。

居所阴暗湿冷，没有任何经济来源，穷困潦倒是他们生存的具体状态，为生活所迫，他们各自寻找出路。

林卷妤在外面寻了一间门面房，从交际花苔莉处筹措了一笔钱，与丈夫沙大千和作家老艾等人开了一个小饭馆。苔莉原名叫徐曼，她原是林卷妤和沙大千北平C大学的同学，也曾是老艾的爱人，因父母遇难，生活没有着落，沦为交际花，与一个叫袁慕容的官僚政客相好，表面上看她的日子还算不错，但她的内心却是空荡荡的。万世修是沙大千的中学同学，他投机取巧，冒充"活神仙"，干起了为人批命看相的营生，最后被勒令逐出大饭店，离开重庆。沙大千不满足小饭馆的事情，与袁慕容勾结做起往来于香港和重庆的生意，从中大发国难财，后栽在袁慕容手里破产。

林卷妤心系抗敌前方，捐钱捐物，想为国家做点事情，后与奸商丈夫沙大千决裂，独自出走。赵肃夫妇投奔在沙大千门下，干起了下人的差事；没有名望的作家老艾病死在医院里，无人问津；只有林卷妤的妹妹林家棣循着自己的生活轨道前行。

2．剧作赏析

五幕剧《雾重庆》又名《鞭》，被认为是抗日战争时期第一部深刻揭露国民党统治区黑暗社会的现实主义优秀剧作。前线军民浴血奋战抗击日寇的侵略，大后方消极糜烂的生活，构成了该剧总的时代背景。

剧中，宋之的通过对逃亡到陪都重庆的几个年轻人困窘生活的描写，对当时的国民党统治的黑暗和腐败进行了严厉的抨击与鞭挞，他"愤怒地揭露了国民党大肆宣传的'陪都'重庆，不过是国民党达官显贵的花花世界和腐蚀青年心灵、消磨抗日斗争意志的罪恶魔窟"[17]。他对小资产阶级知识分子的不幸命运给予同情和惋惜，对他们表现出的空想、动摇、烦躁、苦闷、牢骚等种种弱点进行了深入分析与批评，他指出"几乎见不到阳光"的"阴暗而且潮湿"的房间，是这些年轻人生活的环境，也是当时大后方

[17]《中国大百科全书·戏剧卷》，第356页。

的一种象征，而这个"阴暗而且潮湿"的社会带给这些青年人的除了贫穷、疾病、困惑，就是投机和堕落。

 剧中的林卷妤和沙大千是作者着意刻画的两个人物。在北平大学读书时两人相爱结为伴侣，他们曾是因抗战爆发而洒下热泪，冲向街头示威游行，"膀子勾着膀子向警察的水龙头、刺刀、警棍冲锋"的血性青年，可是自从来到重庆后，一切都发生变化，孩子夭折、生活贫困、工作无望、到处借债，剩下的就是牢骚满腹。面对困境，林卷妤在经受了巨大的痛苦之后筹钱开了个"七七小饭馆"，并贴上对联"吃饭不忘救国，饮酒常思杀敌"。她始终没有忘记应有的责任，一直在想赚了钱，生活不成问题了，就"该做点更有价值、更有意义的工作"。她自愿掏出钱来为前线士兵募捐军衣，到前线冒着生命危险抢救伤兵和难民。而她的丈夫沙大千却与政客袁慕容勾结做起港渝运输，做起违法生意，发国难财，生活开始腐化堕落，林卷妤严厉责备他："为了赚钱自饱，跟坏女人胡闹，为了适应你的环境，拿民族工业做借口，不过是掩饰自己的罪行，你的行为，究竟哪一点与抗战有益呢？""我们现在不仅不是民族战士，简直就是民族的罪人了。"面对腐化堕落成"社会上的寄生虫"的沙大千，林卷妤内心不再有希望和爱，老艾的话"我们活着，为了什么？"时时撞击着她的心灵，最后她带着疲倦的身心惘然出走。

 剧中其他人物的刻画也十分生动。苔莉原名叫徐曼，也曾是北平大学的学生，因生活所迫走了捷径，成为交际花而玩世不恭；万世修原本是一个很有生气的青年人，却干起了批命看相欺人混世的行径；老艾生活得不如意，病魔缠身，意志消沉，最终孤独离世；赵家夫妇虽总是自以为是，却不得不选择寄人篱下的生存方式；国民党官僚政客袁慕容是"贪官污吏、刽子手"，丑恶嘴脸令人厌恶痛恨；只有在林卷妤的妹妹林家棣的身上露出一抹正义和希望之光。

 《雾重庆》采用平铺直叙的叙事方式，给人一种简朴而又顺畅之感，从第一幕至第五幕，剧本始终描述着林卷妤和沙大千及其他人的生活变迁，剧中人物的情感和人物关系之间变化，在细节中一一呈现在观众眼

前，带着人们走进他们的生活和体味他们内心的滋味。总体而言，《雾重庆》艺术构思严谨，情节不张扬，戏剧脉络错落有致，人物思想情感饱满，性格刻画真实细腻，人物语言简洁真挚。全剧生动朴实，寓意深刻。

第十一节 吴祖光与《风雪夜归人》

一、吴祖光的戏剧创作

吴祖光（1917—2003），著名戏剧家、社会活动家，又名吴召石、吴韶，祖籍江苏武进，1917年4月21日出生于北京一个诗文家庭。其父吴瀛曾参加创办故宫博物院，精于诗文书画、篆刻和古文物鉴赏，对吴祖光的文学生涯有深刻影响。1935年吴祖光在中法大学文学系学习，一年后应聘任南京国立戏剧专科学校校长室秘书，1937年"七七事变"后，随剧专到四川担任语文教师并教授中国戏剧史。吴祖光"是在抗战烽火中诞生的剧坛新秀，以其特有的才华和青春的气息，被称为'神童'"[18]，"是受中国传统文化熏陶和'五四'新文学运动影响，在抗日洪流里成长起来的剧作家"[19]。

吴祖光的戏剧创作，流露出对其所处时代、社会现实，以及人生的独特审视，同时也显露出他对中国传统文化的深厚情愫。他的代表作有《正气歌》《牛郎织女》《风雪夜归人》《林冲夜奔》《少年游》《闯江湖》等。

二、《风雪夜归人》鉴赏

1. 剧情梗概

故事发生在民国时期，一个风雪的夜晚，身体病弱的魏莲生迟缓地向

[18] 陈白尘、董健：《中国现代戏剧史稿》，第566页。
[19] 《中国大百科全书·戏剧卷》，第399页。

前摸索移动，他吃力地跨过坍塌的围墙缺口，走进花园一株枯萎了的海棠树前，手扶着枯树支撑着衰弱的身子，环顾四周似乎寻找什么东西，他的手臂垂落下来，身体瘫软倒在雪地里，头靠在树根上望着满天飘飞的雪花，随后慢慢合上双眼。

20 年前，以演花旦红极一时的京剧名伶魏莲生得到达官贵人、一些学生与市民的倾慕。走私鸦片起家的法院院长苏弘基是他的大捧家，苏弘基从青楼赎出的四姨太玉春与他成为红颜知己。魏莲生虽为名角，但对穷苦邻居总是有求必应，他托关系帮助马大婶从看守所救出儿子二傻子，得到大家敬慕。然而他万万没有想到，自己举荐给苏弘基做管家的、嘴上说将一辈子感恩的王新贵，却是他的灾难之人。玉春向魏莲生学戏，在为苏弘基祝寿唱堂戏间隙邀魏莲生到自己的小楼相见，玉春当面责备魏莲生不应为出身贫苦和当铁匠的父亲感到丢人，并毫无保留地讲出自己的妓女身世，魏莲生被玉春的真诚打动，他们为各自过去的苦难遭遇和现在沦为阔佬们消愁解闷的玩意儿、失去做人的尊严而感到痛苦与不平，决心不再继续过自欺欺人的日子，他们为真情所动为真诚相爱，决定逃出困笼获取人身自由。为表达感激之情与爱恋之心，魏莲生从窗外摘了一枝海棠花给玉春，恰恰被王新贵窥见并把所见密报给苏弘基。奉主子之命，王新贵尾随监视魏莲生和玉春二人的行踪，正当魏莲生和玉春准备出走之际，王新贵带领几名打手闯进魏莲生的住所抓走玉春，将魏莲生打瘸并赶出城。二人从此天各一方，杳无音信。

20 年后，魏莲生支撑着衰弱的身子，带着最后的一点思念和眷恋，重返曾生活的、心中难以忘却的地方，重温旧时之梦，然而一切都已物是人非，哀默之中他摇摇晃晃地倒在枯死的海棠树下的雪地上悲凉死去。这个夜晚，玉春也来到梦中思念的旧地，随后消失在风雪之中。

2．剧作赏析

《风雪夜归人》是吴祖光的代表作，也是"五四"以来的优秀作品。1942 年吴祖光的创作发生了转变，他"从热烈的抗战宣传到冷静的人生思考，从歌颂爱国英雄到解剖普通人的心灵，从写不熟悉的'重大题材'到

《风雪夜归人》演出剧照

写自己特有的生活体验,这一重大转变,使《风雪夜归人》以崭新的面貌出现了"[20]。

《风雪夜归人》由序幕、第一、第二、第三幕和尾声构成。序幕和尾声,描写了魏莲生和玉春被拆散20年后相互间的情感联系与生命的寻觅。重温旧时的梦,魏莲生倒在枯海棠树下白茫茫的雪地里,重游梦中故地的玉春则怅然消失在雪夜之中,爱情的象征和人生的悲凉在这里得到充分的显现。

吴祖光对剧中的男女主人公魏莲生和玉春,给予了极大的同情,对他们的爱情悲剧感到忧伤和不平。年轻俊俏的魏莲生唱旦角走红,一些达官贵人为他喝彩捧场,常同他交往,一些戏迷追他不放,表示敬慕,这些使他感到莫名的满足。当他通过某些社会关系帮穷人解决一些困难时,他内心会感到欣喜和安慰,然而对于自己的贫苦出身和从前艰难的生活,他似乎淡忘了。作者笔下,淳朴丽质的玉春是美的化身与觉醒者的象征,法院院长苏弘基从青楼将她赎出纳为妾,在外人眼里她"转运"了,"不再过苦日子",可她清楚自己只不过是人家的玩物,她要寻求做人的权利和幸福。玉春与魏莲生相遇,两人产生了好感,不知不觉有了爱意,玉春为魏莲生的麻木、逃避而着急、气愤,她要魏莲生"转一下儿念头,想一想从

[20] 陈白尘、董健:《中国现代戏剧史稿》,第569页。

来没有想过的事情","知道人该是什么样儿？什么样儿就不是人","知道人该怎么活着",她点破魏莲生不过是大官阔佬们消愁解闷的玩物。玉春真挚的话语使魏莲生幡然猛醒，特别是人活着就要寻求做人的权利和幸福的话深深刺痛了魏莲生木讷的心，他感到全身都在燃烧，于是在玉春的启示下，魏莲生决定与玉春一同出走，去过"苦日子"，做"自个儿做主"的人。不幸的是，苏弘基和王新贵将他们追求独立人格、自由生命的梦毁灭，一个被赶出城，一个被作为女奴送给官僚徐辅成，从此两人永久分离，不再相聚。

剧中的其他人物也各具特色。李蓉生是坏了嗓子的昔日旦角，他与魏莲生犹如亲兄弟，却不解魏莲生不想再唱戏的想法；拉大车的苦力马二傻子和他母亲马二嫂，生活的重负虽使他们变得麻木愚昧，可有时也会表现出正义感；中学生陈祥和几个女中学生是一些不务学业、追捧名角的戏迷。这些人的加入丰富了剧情，增添了生活气息。而苏弘基和王新贵，则是造成魏莲生和玉春的爱情与生命悲剧的刽子手，他们是人压迫人的黑暗社会的罪恶势力的代表。

《风雪夜归人》在展现魏莲生和玉春的悲凉人生、凄苦爱情的同时，揭露并讥讽了那个颠倒真假、美丑和善恶的年代，并通过底层人民的觉醒和反抗，揭示出启蒙与抗争的主题。剧作在整体布局上着重描写了魏莲生和玉春对"人"的权利与幸福的渴望和追求，如第二幕魏莲生和玉春观望星空、谈命运的场面，富有诗情画意；第三幕两人诀别时的哀伤与无奈令人隐隐作痛，渲染了戏剧的悲伤意韵。全剧将浪漫主义与现实主义有机结合，交互运用，呈现出一种质朴平和、凄凉哀婉、诗意荡漾的艺术风格。

第十二节　阳翰笙与《天国春秋》

一、阳翰笙的戏剧创作

阳翰笙（1902—1993），中国剧作家，四川高县人，原名欧阳本义，字

继修,笔名华汉,1902年11月2日出生于一个丝茶商家庭。1920年入成都的省立第一中学受到"五四"新思潮的影响,1937年抗战爆发后,同洪深、田汉等人在武汉倡议成立中华全国戏剧界抗敌协会,建立戏剧界抗日统一战线。1941年他领导组建了中华剧艺社,积极引领和推动了国统区抗击日寇、争取民主的运动。1945年抗战胜利后,他在上海开展戏剧活动,进行反蒋反独裁的民主运动。

"阳翰笙的戏剧成就主要是在抗日战争时期取得的。……他是抗日戏剧和电影运动的组织者和领导者。"[21]他的创作题材丰富,涉及范围广泛,代表作有《李秀成之死》《天国春秋》《草莽英雄》《槿花之歌》《三人行》等。

二、《天国春秋》鉴赏

1. 剧情梗概

太平天国五年,东王杨秀清作为太平天国的第二统帅肩负军国重任,掌握军事、政治大权,主管朝政,严刑峻法。北王韦昌辉出身地主家庭,靠投机太平天国起家,把持着太平天国的重要权位。他不甘心受东王杨秀清的管制,当杨秀清的水营天兵准备去杀清兵时,他制造了抢船事件,扰乱水营,使军心浮动,因此杨秀清杖责了他和抢船的张子明。韦昌辉不服,暗中应允清军卧底张炳垣联络清军进攻天京城池,未果。杨秀清破除阴谋,当众处死张子明等内奸,之后责令韦昌辉协同石达开出征作战。

由此韦昌辉在心里埋下恶毒的种子,表面上顺从杨秀清,阿谀奉承,私下逸言诽谤和毁坏杨秀清的威信,而杨秀清对此毫无觉察和警惕。杨秀清曾追求过洪宣娇,但她与西王萧朝贵成亲,西王战死后洪宣娇有意与杨秀清重温往日之好,韦昌辉抓住洪宣娇内心的弱点,挑拨离间洪宣娇与傅善祥之间的关系,以杨秀清与傅善祥的相爱激起寡居的洪宣娇的嫉恨。在韦昌辉的挑唆下,洪宣娇密奏天王洪秀全,诬告杨秀清蓄意篡位夺权。傅善祥以天国利益为重,苦心规劝洪宣娇,未有任何收效。韦昌辉奉密召回京,勾

[21] 陈白尘、董健:《中国现代戏剧史稿》,第489页。

结洪宣娇,在欢宴中杀害了杨秀清及其部下,傅善祥以身殉国,随后天王洪秀成下令斩杀韦昌辉及其全家老小。真相大白,洪宣娇后悔自己的所作所为。随后,赖汉英来报韦昌辉被满门抄斩。洪宣娇预感天王的疑心病将断送太平天国,深感太平天国岌岌可危,而她唯一能做的就是在痛苦中向天主祷告。

2. 剧作赏析

六幕历史剧《天国春秋》是阳翰笙的一部现实主义历史剧,创作于1941年。该剧选取1856年太平天国走向灭亡的转折点——"天京大变乱"的史实,以此为情节线索,塑造了杨秀清、傅善祥、韦昌辉、洪宣娇等形象,并借助史实表达了"大敌当前,我们不该自相残杀"的主题思想,借此号召国人团结一致,共同抵御日寇。

《天国春秋》

"古为今用,发挥现实作用"是阳翰笙现实主义历史剧创作的一个重要特色。他认为历史剧不仅要给人们一定的历史知识和艺术享受,更要给人们思想上的启示。但他创作的历史剧并没有图解政治的生硬说教,而是把优美的艺术融于"现实斗争"之中,进而将高度的思想性与完美的艺术性相统一。《天国春秋》中,"天京大变乱"即历史上的"杨韦内讧事变""杨秀清、洪宣娇与傅善祥的三角恋爱纠葛""杨秀清借天父附体责令洪宣娇承认陷害傅善祥的罪过""杨秀清与韦昌辉争夺秦淮妓女红鸾"等情节,均有史料依据而非任意虚构编造。在历史真实的基础上,作者通过艺术想象和虚构,使剧作既重现了历史事实,又不失艺术风采,达到了历史感与现实

感的和谐统一。

六幕历史剧《太平天国》结构清晰，两条线索一明一暗，相互交织、相互促动。在明线上，杨秀清与韦昌辉之间的矛盾斗争和杨秀清、洪宣娇、傅善祥之间的纠葛交错并进，映现出太平天国的内部危机；而洪秀全对杨秀清的猜忌作为暗线则贯穿于全剧始终，并直接推动了悲剧的发生，暗示了太平天国必将走向灭亡。在明暗线索的交织缠绕中，作者将众多人物、纷繁事件有序地展现出来，使戏剧冲突尖锐而猛烈，戏剧节奏明快而跌宕，观众则充分领略了太平天国激荡的风云变幻和人物间复杂的情感矛盾，既理解了太平天国失败的原因，又对当时国家不团结对外的抗战形势深感忧虑。这些都充分表现出作者驾驭重大历史题材的高超能力。此外，全剧人物语言质朴简明，没有雕琢痕迹；描写的内容和寄予的深刻寓意震撼人心，发人深省；表现出的悲剧精神和道德批判给人一种明朗质朴、简洁有力、激情四溢之感，这也是该剧总体的艺术特征。

《天国春秋》中，以杨秀清与傅善祥为代表的坚持依法治国、以德服人、以国家利益为重的团体，同以韦昌辉为首的以个人利益为先、阳奉阴违、嫉贤妒能、为了一己私利可以叛变国家的利益团伙，进行了殊死斗争。其中的"真善美"唤起了人们的赞美，而韦昌辉等人的丑恶毒则激起了人们的厌恶与憎恨。在识别剧中人物的"真善美"与"假丑恶"行径的过程中，人们会获得艺术享受并生发思考，进而激发人们对"真善美"的渴望和追求。同时，《天国春秋》在展现历史美感的同时并没有回避历史的局限性。作者敢于刻画正面人物的缺陷，如对杨秀清的功高自傲、盲目自信等给予大胆揭示。这使得人物形象更为饱满，性格更为丰富，也更接近历史人物的真实面目，有助于历史美感与艺术美感的完美再现。

事实上，阳翰笙创作于1941年的《天国春秋》，是以周恩来为"皖南事变"的题词"千古奇冤，江南一叶；同室操戈，相煎何急！"为主旨的。剧作问世后，在当时对促进国人团结抗日起到了积极的宣传作用。

后 记

我们在接受编写《戏剧鉴赏》之邀后,对于如何写作此书,曾陷入较长时间的思索与困惑。一是戏剧作为综合艺术具有的种种要素,头绪很多且十分烦琐,想要表述完整,实属不易;二是戏剧历史长河涉及人类社会、人文等方面的问题很多,而且世界各民族文化和习俗的差异无论在广度还是深度上,都是令人叹为观止的;三是中外戏剧名家名篇数不胜数,不可能全部加以描述;四是有关的著述亦有不少洞见,各具特色。此外,戏剧鉴赏相对于小说、散文等其他种类的文学鉴赏而言,有相当大的难度,主要是因为戏剧的核心要素——戏剧表演要求演出时间相对集中,演出场地有限制,戏剧作品(戏剧文本)也就相应地受到限制,篇幅不能过长,故事情节、活动场景不可随意铺展。也因此,读者对戏剧文本进行鉴赏,相比其他类别的文学式样鉴赏会困难得多。

大家知道,戏剧鉴赏是感性的精神活动,具备基本的文化知识和审美能力是戏剧鉴赏最基本的前提。戏剧鉴赏亦是赏析具体的戏剧作品的审美活动,以对戏剧作品的理解和认知为根本目的。正因如此,我们把写作重心放在鉴赏东西方戏剧经典名作上,旨在通过对中外名剧的介绍和赏析,使读者能够一览戏剧艺术的风貌,感受经典剧作的魅力,进而认识戏剧所蕴含的深邃哲思及其对人类心灵的净化之功。

一般进行戏剧鉴赏的方法是:(1)把握初读直感,形成基本视像。在戏剧鉴赏中,主体视觉直感是进行鉴赏活动的关键因素,直接影响对戏剧作品的审美评价。(2)反复阅读剧本,深入体会觉察。人们通常所说的戏剧鉴赏,主要是指到剧场观看戏剧演出,而不是指文学剧本。作为一度创

作的剧本是供导演、演员、舞台美术家等二度创作而用的。人们鉴赏戏剧如果只看演出，不去读剧本，不利于鉴赏能力的提升，所以阅读赏析剧本是戏剧鉴赏不可忽视的方面。(3)善于抓住关键，分析把握冲突。冲突是戏剧最重要的特征，也是戏剧的生命所在，分析把握冲突是戏剧鉴赏的关键所在。众所周知，戏剧冲突是社会生活中尖锐的矛盾冲突在戏剧中的反映（如思想冲突、性格冲突、意志冲突、人与环境的冲突等），因此，我们需要解析戏剧冲突发生的背景，理清戏剧冲突的层次，明确戏剧冲突的实质，把握戏剧冲突的具体表现形式及其社会意义。(4)分析把握人物性格，抓住人物言行特点。戏剧家主要是通过对话和行动两个方面来塑造人物形象，因此，在戏剧鉴赏中，从台词入手分析戏剧人物是不容忽视的重要环节与途径。(5)解析把握剧本结构，挖掘剧作内涵意蕴。这意味着我们需要对剧作家组织冲突或情节、展示人物性格的方式，以及采用的表现形式（如"开放式""锁闭式"和"展览式"）、体裁与风格等方面，进行有效的分析。有鉴于此，我们在具体鉴赏戏剧作品时，也是从以上几个方面入手，详细分析每部剧作的特色和精髓，希望读者能借此感受到戏剧艺术的独特魅力，进而提升戏剧艺术审美能力。

为了读者更充分地理解戏剧艺术，我们在重点鉴赏具体的戏剧作品的同时，也简要介绍了各时期、各戏剧流派的特征和剧作家创作的特点。而鉴于东西方戏剧和文化的差异，我们把全书分为上下两编，上编以欧洲和美国戏剧为主，下编则以东方戏剧为主，主要介绍印度、朝鲜、日本和中国戏剧的情况（其中，中国戏剧又分为古典戏曲和现代戏剧两部分）。整体上，全书纵向以戏剧发展史为线索，横向以各个戏剧时期的经典剧作为主体，一共选取了72部东西方名剧，涵盖各个历史时期、各个戏剧流派的代表性剧作家的经典剧作，读者可以借此一览世界戏剧艺术的繁盛与风采。

由于编写时间紧张，本书存在诸多不足，望读者批评指正。我们会悉心听取意见，不断完善本书。

<div style="text-align: right;">刘立滨、杨占坤
2018年7月22日</div>

《戏剧鉴赏》教学课件申请表

尊敬的老师,您好!

 我们制作了与《戏剧鉴赏》配套使用的教学课件,以方便您的教学。在您确认将本书作为指定教材后,请您填好以下表格(可复印),并盖上系办公室的公章,回寄给我们,或者给我们的教师服务邮箱 907067241@qq.com 写信,我们将向您发送电子版的申请表,填写完整后发送回教师服务邮箱,之后我们将免费向您提供该书的教学课件。我们愿以真诚的服务回报您对北京大学出版社的关心和支持!

您的姓名		您所在的院系	
您所讲授的课程名称			
每学期学生人数	_____人	_____年级	_____学时
课程的类型(请在相应方框上画"√")	□ 全校公选课　　□ 院系专业必修课 □ 其他 _____		
您目前采用的教材	作者_____　　书名_____ 出版社_____		
您准备何时采用此书授课			
您的联系地址和邮编			
您的电话(必填)			
E-mail(必填)			
目前主要教学专业			
科研方向(必填)			
您对本书的建议	 　　　　　　　　　　　　　　系办公室 　　　　　　　　　　　　　　盖　章		

我们的联系方式:
北京市海淀区成府路 205 号北京大学文史哲事业部　艺术组
邮编:100871　　电话:010-62755910　　传真:010-62556201
教师服务邮箱:907067241@qq.com　　QQ 群号:230698517
网址:http://www.pupbook.com